일제기 문화재 피해 자료

초판 발행 2014년 12월 26일
2쇄 발행 2018년 3월 30일

발행	국외소재문화재재단
기획	국립중앙박물관 연구기획부
	국외소재문화재재단
	한국·조선 문화재 반환 문제 연락회의 (가나다순)
편집	국외소재문화재재단
일문번역	김영희, 이기성 (가나다순)
해제	강희정, 이기성 (가나다순)
교정·교열	강임산, 고은혜, 김선경, 김영희, 이정훈, 이화정, 조행리 (가나다순)
사진협조	강희정, 고려대학교박물관, 국립경주박물관, 국립광주박물관, 국립대구박물관,
	국립문화재연구소, 국립부여박물관, 국립부여문화재연구소, 국립중앙박물관,
	국외소재문화재재단(고은혜, 최중화), 덴리대학 부속도서관, 도쿄국립박물관,
	문경시청, 문화재청, 순천시청, 양양군청, 오세윤, 전라남도청, 종로구청 (가나다순)
자료제공	국립중앙박물관

주소 04512 서울특별시 중구 세종대로 17 와이즈타워 19층
전화 02-6902-0756
홈페이지 http://www.overseaschf.or.kr

출판 ㈜사회평론아카데미
주소 03978 서울특별시 마포구 월드컵북로12길 17(2층)
전화 02-326-0333
인쇄 영신사

ISBN 979-11-85617-43-5(93620)

일제기 문화재 피해 자료

日帝期文化財被害資料

황수영 편
이양수·이소령 증보
강희정·이기성 해제

국외소재문화재재단
Overseas Korean Cultural Heritage Foundation

일러두기

1. 본서는 黃壽永 編, 考古美術資料 第22輯『日帝期文化財被害資料』(韓國美術史學會, 1973)를 재간행한 것이다. 이 자료집에 발췌해 실린 일제강점기 문헌을 찾아 수록범위를 확대한 黃壽永 編, 李洋秀·李素玲 共譯·補編,『日帝期文化財被害資料』日本語版(韓国·朝鮮文化財返還問題連絡会議, 2012)을 저본으로 삼았다. 황수영의 원 편집본은 푸른색, 증보·추가된 부분은 검은색으로 표기하여 구분하였다.

2. 황수영 편집본의 범례는 원래와 같이 편자의 머리말 뒤에 두었다. (17쪽 참조)

3. 장章과 항목의 목차는 원 편집본을 그대로 따랐다.

4. 매 항목의 출전은 본문 앞에 두되, 독자의 이해를 돕기 위하여 해당 문헌의 성격을 [고딕체]로 표시하였다. 인용 문헌은 [공문서], [논문], [단행본], [도록], [보고서], [신문기사], [편지]로 분류하였다. 같은 문헌에서 여러 번 발췌한 경우, 발췌한 쪽수를 각 문단 앞에 두었다.

5. 인용문 중 공문서는 공문서의 형식에 따라 표시하였다.

6. 출전의 서지사항은 출판된 언어를 따랐다. 단, 본문 중에 언급된 경우, 국문 번역문과 원문을 함께 표기하였다.

7. 출전 문헌이나 황수영 편집본의 본문에 오기誤記가 있는 경우 별도의 주註를 달아 〈해제〉와 구분하였다.

8. 본문 중 '편자 주註'는 황수영, '증보 주'는 이양수, 그 외의 주석은 강희정, 이기성을 비롯한 편집진이 작성하였다.

9. 일본어 표기는 국립국어원 외래어 표기법 규정을 따랐다.

10. 도판 캡션에 삽입된 유물명은 문화재 지정 명칭을 따랐으며, 비지정 문화재의 경우 현재 통용되는 방식으로 표기하였다.

11. 일제강점기 문헌을 사료史料의 관점에서 발췌 수록한 자료집의 특성 때문에 본문 중 '임나任那', '이조李朝' 등의 용어를 원문 그대로 실었음을 밝혀둔다.

12. 항목 중간에 삽입된 박스 원고는 해당 전공 연구자의 논고를 게재한 것이다.

발간사

국외소재문화재재단은 한일국교정상화 50주년을 맞아 국립중앙박물관 및 일본의 시민단체인 '한국·조선 문화재 반환 문제 연락회의'와 함께 저명한 미술사학자 故 황수영黃壽永(1918~2011) 박사가 엮은 『일제기 문화재 피해 자료日帝期文化財被害資料』를 보완하여 새롭게 발간하게 되었습니다.

황수영 박사는 한일회담 당시 문화재 분야의 전문위원 및 대표로 활동하며, 부당하게 반출된 우리 문화재를 밝혀내고 돌려받기 위해 노력하였습니다. 이를 위해 황 박사는 일제강점기를 전후하여 수많은 문화재들이 겪은 수난의 기록과 증언을 몸소 수집하여 반환 요구의 근거로 삼았습니다.

회담이 끝난 뒤에도 결과에 만족할 수 없었던 황 박사는 1973년 당시까지 모았던 자료를 정리하여 『일제기 문화재 피해 자료』라는 제하의 자료집으로 펴내, 못 다한 문화재 환수에 조금이나마 기여하고자 하였습니다. 그러나 제약이 심했던 당시의 출판 여건으로 인해, 그 업적이 소수의 연구자들에게만 알려져 왔습니다. 이번에 우리 재단이 재발간하여 일반 독자들에게도 그 수난의 기록을 생생히 널리 전함으로써 황수영 박사의 뜻을 되새기고 일제강점기에 겪었던 우리 문화재의 피해 양상을 폭넓게 이해하게 된 것은 의미가 크다고 하겠습니다.

이 사업은 2011년 '한국·조선 문화재 반환 문제 연락회의'의 이양수 간사가 일본어로 번역하여 발간을 추진하면서 시작되었습니다. 이양수 간사는 메모 묶음에 가까웠던 원 편저를 보완하고자 국립중앙박물관에 공문서 자료를 요청하였고, 이를 계기로 다음과 같이 공동 발간이 추진되었습니다. 국립중앙박물관이 자료를 제공하고, 국외소재문화재재단이 국내에서의 재발간을 맡기로 하며, '연락회의' 측이 일본에서의 발간을 맡아 추진하기로 합의하였습니다.

이 책은 원 편저의 구성과 내용을 따르되, 일제강점기 문헌을 부분 발췌한 원 편저를

보완하여 앞뒤의 내용을 폭넓게 수록하였습니다. 필사와 번역 과정에서 생긴 오류를 원래의 문헌과 대조하여 바로잡았으며, 항목별 해제를 추가하여 독자의 이해를 돕고자 하였습니다. 목차의 경우, 하나의 항목에 여러 유물이 편재되어 있으므로, 유물 장르에 따라 재구성하지 않고 원래의 순차를 따랐습니다.

이 책이 출판되기까지 여러 기관의 관계자와 연구자들이 힘써 주었습니다. '한국·조선 문화재 반환 문제 연락회의'의 이양수 간사는 잊혀졌던 『일제기 문화재 피해 자료』를 일본어로 번역함으로써 재발간의 계기를 마련하였습니다. 국립중앙박물관 연구기획부는 책에 인용된 일제강점기 공문서 등을 챙겨서 제공해 주었을 뿐만 아니라, 정식 출간을 도왔습니다.

일본어 문서의 번역과 감수, 원문과의 대조, 고고학 관련 항목의 해제는 이기성 한국전통문화대학교 교수가, 미술사 관련 항목의 해제는 강희정 서강대학교 교수가 까다로운 작업을 맡아 수고해 주었습니다. 또, 박스 원고를 작성한 오영찬 이화여자대학교 교수를 비롯해 여러 연구자들이 내용을 살펴 주었습니다. 그 외에도 이 책의 발간을 위해 애쓴 모든 분들께 감사의 뜻을 전합니다.

이번 출간을 계기로 일제강점기에 겪은 우리 문화재의 피해에 대한 이해와 연구가 보다 활발해지기를 기대합니다.

2014년 12월
국외소재문화재재단 이사장 안휘준

추천사

추천의 글을 쓰기에 앞서 감개무량함을 감출 수 없다.

2012년 단국대학교 석좌교수 겸 박물관장으로 봉직하고 있을 때, 일본에서 이양수씨와 이소령씨가 내방하였다. 방문의 중요한 목적은 1973년도에 발행한 황수영 편編『일제기 문화재 피해 자료』를 일본어로 번역하여 발행하려고 하는데, 나의 생각은 어떠하며 어떤 방법으로 진행함이 좋겠느냐는 것이었다. 정말로 가슴이 뭉클했다.

여러 날 전에 일본에서 국제전화로 이 책의 발간문제를 의논하고자 한국을 방문하겠다는 연락을 받은 터, 두 사람의 내방은 진작에 알고 있었고, 또 전날 서울에 도착하였으니 곧 방문하겠다는 전화 연락으로 상봉은 자연스럽게 이루어졌다.

일본 사람들에게 당시의 잔학했던 행위들을 알려 반성의 계기로 삼으면, 앞으로 우리 문화재를 환수하는 작업에 조금이나마 도움이 될 것 같아 이 책의 번역판을 출간하고 싶다는 것이 그들의 취지였는데, 나는 이를 듣고 크게 반가워하며 "구름 위에서 우리를 내려다보며 살피시는 은사 황수영 박사님께서 많이 기뻐하실 겁니다"라고 말했던 생각이 난다.

나의 찬성에 퍽 기쁘고 감사하다고 하며 구체적인 방법과 진행을 의논하는데…… 순간 마음이 왠지 슬퍼지고 은사님에 대한 송구스러움이 절실하여 한동안 말을 잇지 못하였으나 곧 마음을 가라앉히고 다음과 같이 내 의견을 말하였다.

이 책을 일본어판으로 간행하는 것은 찬성이며 되도록 많은 부수를 발행하여 뜻있는 분들께 충분히 배포하도록 하고, 편자이신 은사님의 유가족과 여러 후학 동인들에게는 내가 양해를 구하고 이해시킬 테니, 당시 '한국미술사학회'에서 고고미술자료 제22집으로 간행한 만큼 한국미술사학회 측의 양해를 얻도록 하자고 합의하였다. 나는 즉각 전화로 은사님의 차남인 황호종 교수와 장녀 황유자 교수에게 일본에서의 번역판 발행의 참뜻을 전하여 쾌히 동참하겠다는 양해를 받았으며, 이양수 선생 측에서도 곧 학회 측의

이해를 얻은 것으로 안다. 여하튼 이러한 약간의 과정이 있은 다음 별일 없이 일본어판의 『일제기 문화재 피해 자료』가 출간되었다.

그동안 우리 몇 사람의 옛 '고고미술동인회考古美術同人會' 회원들은 매월 첫 토요일에 '청노회靑老會'라는 이름으로 모여 친목을 도모하고 옛 '고고미술동인회' 때와 같이 새로운 자료와 수집이야기, 옛 스승 선학들을 모셨던 고고미술 관계 이야기 등으로 즐거운 간담의 한때를 보내 왔는데, 여기서 이 문제가 나왔다. 동석한 이구열 선생은 『한국 문화재 비화』, 『한국 문화재 수난사』 등의 저자로 유명하여 일찍이 황 선생님의 뜻을 받들어 많은 자료들을 구해 문화재의 수난과 숨겨졌던 비화들을 소개하였다. 그는 앞으로도 계속 이를 진행하려고 하는데, 여기의 피해상황과 비화의 단서들이 『일제기 문화재 피해 자료』에서 보이는 것이 많다는 이야기를 해 주었다. 그러므로 언젠가는 '자료집'에서 벗어나 피해상황 등의 본격적인 저술이 나와야 될 것이라고 역설하여 모든 동인이 대찬성의 뜻을 밝힌 바 있다.

1968년도에 고고미술동인회에서 고고미술자료 제20집으로 발행한 김희경 편 『한국 탑파연구자료』가 있어서 이후 한국의 탑파를 연구하는 동학들에게 큰 도움을 주었으나 이 책도 자료집이어서 역시 항목마다 아쉬운 내용이 많다. 그것은 김희경 선생의 말대로 자료색출, 수집 등 당시의 여러 가지 어려운 여건 때문이었다. 김 선생의 연구가 탑파 중심이었으며 『한국의 탑파목록』을 정리하면서 각 탑파에 따르는 비화가 많음을 알게 되었고, 그 수난의 역사들을 약간씩 파악하게 되어 이 『한국탑파연구자료』를 집성하게 되었는데 이때에도 여전히 어려운 문제가 많았음을 알고 있다. 그러나 모든 항목이 탑파에 한하였고 탑파에만 따른 내용이었으므로 상당히 자세하였다는 생각은 든다.

나는 이러한 피해자료집이 나올 때마다 욕심을 내어 가까운 시일 내로 하나하나 항목에 따른 수수께끼를 풀어 한 권 한 권 저서의 체계를 갖추었으면 하는 마음으로 황 선생님의 피해자료를 검토하고, 그 당시 이러한 '자료집'으로밖에 정리할 수 없었던 상황들을 생각하여, 시간이 허락하는 대로 숨은 이야기와 일들을 밝혀 확실한 근거를 갖게 되면 문화재 환수에 큰 도움이 되지 않을까 하는 생각이었다.

당시의 자료집 정리에는 수많은 일본인과 관공서의 기록물들이 참고되었으며, 저서와 논문, 특히 편지들까지도 총동원되었다. 그러므로 우선 유적 유물들과의 관계건명을 명기하고 중요한 내용만의 존재 여부 등을 간단히 적어 자료집을 이루어냈던 것이다. 그

당시에는 공적 기록의 유출은 전혀 불가능하여 그 기관 내에서만 참고하였으며, 사적이고 개인적인 자료의 검출 또한 그리 쉬운 일이 아니었다. 그리하여 공적이든 사적이든 간에 넓고도 깊이 있는 조사를 실시하여 보다 나은 '자료집'이 나올 것임을 다짐하면서 극소의 한정 부수로 펴냈던 것이다. 이러한 다짐의 결과는 앞으로의 노력에 따라 보일 것이나 가까운 시일 내에 실천하자는 각오가 당시에 모였던 고고미술동인 모두의 마음이었다.

그러나 이렇게 다짐했던 '숙제풀이'는 하나도 실천하지 못하고 단편적으로 발표되는 논문에 약간의 언급, 자료 소개의 비화에 수수께끼를 풀듯 언급되고 있을 뿐이다. 그런데 이번에 국외소재문화재재단과 국립중앙박물관, 그리고 일본의 시민 단체인 한국·조선 문화재 반환 문제 연락회의에서 『일제기 문화재 피해 자료』 증보판을 발간하게 되었다는 것이다. 그야말로 감개무량함을 금할 수 없는 일이 아닌가!

이 책에서 주목해야 할 것은 거론되는 각 부문에 해제가 반드시 언급되어 있는 것이다. 즉 원문에 황수영 선생께서 자료의 제목만을 적은 항목을 세운 것이나 혹은 이 항목에 따르는 내용들을 설명하신 것을 색을 달리하여 표시하였고, 마지막에 연구자의 해제를 적음으로써 원문과 해제 내용을 뚜렷하게 구분할 수 있도록 하였다. 해제에는 10개 분야 190항목에 이르기까지 많은 수수께끼를 풀 수 있는 사실들이 밝혀져 있다. 여기에는 당시 일본의 동태, 일본 관헌들의 만행, 고고미술 연구 학자들의 인적 사항과 동향 등 많은 사안들이 적혀 있고, 어떤 항목들에는 당시의 비화를 풀어주는 내용들도 있어 고고학·미술사 연구의 큰 길잡이가 될 수 있는 책으로 평가할 수 있다.

한 가지 중요한 사실은, 이 책에서 언급한 내용은 국가기관과 공공단체에 의하여 저질러진 수난 상황이므로 사적인 기관과 단체, 개인들이 주도하고 관계한 비화들은 살피지 못한 아쉬움이 있다는 것이다. 황수영 선생께서 1973년도에 이 『일제기 문화재 피해 자료』를 한 권으로 묶을 때, "이 책은 자료집이므로 우선 하나의 목록집으로 생각하여 이를 토대로 본격적인 책자 발행의 큰 계획을 세웁시다"라고 하시던 말씀이 생각난다. 이와 같은 선생의 생각은 일제강점기 우현 고유섭 선생께 사사할 때부터 싹터서, 이후 기회가 있을 때마다 자료의 수집을 진행하였던 것 같다. 그것은 선생께서 한일회담 당시 문화재 반환 문제로 전문위원과 대표로 참석하였을 때를 생각해보면 쉽게 떠오르는 바이다.

1952년 2월 15일 한일회담 제1차 회의 이래 1965년 6월 22일 회담이 타결될 때까지 14년간 6차에 걸쳐 한일회담이 개최되었는데, 제4차 회담이 열린 1958년도부터는 약탈당한 한국 문화재 반환 문제가 본격적으로 논의되었었다. 이때 문화재 반환 문제의 한국 측 대표로 시종 참석하여 약탈문화재의 반환을 강력히 촉구하였던 황수영 선생은 일제의 잔학상에 분노를 금치 못하여 졸도한 적도 있었으며, 혈압병이 생겨 평생 고생하였던 사실은 모두가 잘 알고 있는 바다.

1958년도에 처음으로 회의에 참석하여 8개월 만에 일시 귀국하였는데 그때부터 선생의 고혈압 증세가 나타났다. 유명한 안암동 이정주내과의 이 박사님을 주치의로 모시고 수시로 진찰을 받았으나, 그저 정양하는 길 밖에는 없었다. 그러나 당시의 사정은 여의치 않았으며 끝내는 혈압으로 고생하였다. 회담에 처음 참가할 때 국립박물관의 차편으로 김포공항에 나가려고 안암동 댁에서 짐을 차에 싣는데 네모난 가죽 트렁크가 그리 크지도 않음에도 너무나 무거워 두 손으로 겨우 들었다. 후일에 알게 된 사실인데 약탈 문화재 관계 서류로 가득 찼었다는 것이다. 공공기관 문서에서 발췌한 내용은 물론 개인들의 정보까지 기록카드와 일본 친구들로부터의 서신 등 각종 용지들이었으니 무거울 수밖에 없었다. 일제기 일본인 수집자들의 도록은 물론이고 일본의 국유든 사유물이든 약 10만 점에 달하는 한국문화재 관계 기록들이 트렁크 속에 들어 있었던 것이다.

한국미술사학회에서는 「한일회담반환문화재인수유물」이란 책자를 1985년 3월 15일 『고고미술』165호 자료로 간행하였다. 여기에 1차로 반환된 106점, 2차로 반환된 1,326점 도합 1,432점의 반환 문화재 도판과 목록이 소개되어 있다. 이러한 결과에 대하여 선생께서는 "회담 직후부터 오늘에 이르기까지 항상 슬픔을 이기지 못하고 있다"고 하며 "특히 개인 소장품에 대하여는 따로 양국 사이에 각서를 교환했음에도 불구하고 아직도 활용되지 못하고 있어 안타까울 뿐이다"라고 한탄스러워 하셨다. 다만 최근에 이르러 오사카시립미술관에 있던 경기도 양주군 천마산 봉인사의 조선시대 석조부도를 1958년 6월에 황수영 선생이 발견한 후 소장자를 설득하여 반환해 왔고, 1987년 효고현兵庫縣 아카시시市明石市의 이우치 이사오井內功 병원장으로부터 1,082점의 한국 고대 기와와 벽돌을 기증받아 현재 국립중앙박물관에 진열하고 있는데, 이것도 황수영 선생과 필자의 권유로 기증받게 된 것이다.

한일회담에 얽힌 문화재 반환 문제에 관계된 이야기는 끝이 없을 정도로 한스러움이

많다. 이렇듯 서글펐던 당시와 오늘날까지의 50년간을 돌이켜 볼 때, 이번에 발간되는 『일제기 문화재 피해 자료』에 대해서 '추천사'를 쓴다고 하기보다는 누구보다도 쌍수를 들고 환영하며 관계자 여러분께 감사할 따름이다.

2014년 12월

한국교원대학교 명예교수 정영호

증보의 글

'한국·조선 문화재 반환 문제 연락회의'는 2010년 6월에 결성되었다. 같은 해 5월에는 도쿄 오쿠라슈코칸大倉集古館 뒷마당에 있는 오층석탑 반환을 요구하며, 경기도 이천 시민 10만 명의 서명까지 모아 제출하였다. 한일강제병합 100년을 맞이한 8월에는 간 나오토菅直人 당시 총리가 조선왕실의궤 '인도引渡'를 표명하고 있었으나 야당인 자민당 의원들의 반대로 좀처럼 진척되지 않은 상태였다.

이 문제에 관심을 가진 일본의 연구자들이나 시민운동가, 국회의원, 재일교포들이 모여 '연락회의' 활동을 시작했다. 한국에서 시민운동가, 국회의원, 종교인들을 초청하여 심포지엄도 여러 번 개최하였다. 그런 가운데 NHK에서 오랫동안 PD, 제작자로 활동하던 사쿠라이 히토시桜井均씨(현재 릿쇼立正대학 교수)가 한 권의 책을 가져왔다. 그것이 바로 황수영 선생님의 『일제기 문화재 피해 자료』였다.

도쿄역 근처의 한국서적 전문점인 삼중당三中堂에서 눈이 끌려 구입했으나 한국어를 모르니 누가 번역해 줄 수 없느냐는 사쿠라이씨의 제의에 내가 책임을 맡아 번역하게 되었다. 되도록이면 빨리 읽고 싶지 않을까 생각하여 따로 번역을 도와 줄 사람을 찾으니 이소령 고려박물관 이사님이 당장 손들어 주셨다. 이소령 이사님과 나누어 번역을 했더니 한 달도 안 걸려 작업을 마칠 수 있었다.

그러나 완성된 번역본을 손에 들어 보니, 무언가 이상한 느낌이 들었다. 제목에 '황수영 편'이라고 되어 있듯이, 이 책은 황 선생님의 저작은 아니다. 일본의 19세기말 메이지明治시기부터 다이쇼大正, 쇼와昭和 초기에 일본어로 발행된 서적, 간행물, 잡지, 신문 기사, 경찰이나 재판소의 보존철, 조선총독부의 자료들을 모아 한국어로 번역한 것이다. 그것을 또다시 일어로 번역하였기 때문에 부메랑처럼 왔다 갔다 하는 사이에 문장이 부자연스럽게 되거나 의미를 이해하기 어려운 곳들이 나타났다. 물론 큰 잘못은 피했으나, 원래 문장이 지닌 표현과는 다소 거리가 멀어진 감도 있었다.

게다가 책자에는 손으로 그린 그림이나 지도 몇 장을 제외하면 사진이 한 장도 없었다. 물론 당시 등사기에 사진을 삽입하는 기술이 없었기 때문에 어쩔 수 없었겠지만, 예컨대 제89장 오카쿠라 가즈오岡倉一雄 소장 동조銅造 약사여래 입상의 설명에 등장하듯이 "이는 가장 뛰어난 것이다"라는 한마디만으로는 무엇이 어떻게 뛰어난지 아무것도 상상할 수 없었다. 사진 한 장만 보여주면 '백문불여일견百聞不如一見'이란 고사성어처럼 한눈에 알 수 있다. 다이쇼大正 시기의 『조선고적도보朝鮮古蹟圖譜』는 문자 그대로 '도보' 없이는 있을 수 없는 책자이다. 사진을 넣으면 황 선생님의 원래 책자보다 훨씬 이해하기 쉽지 않을까.

그러나 가장 안타까웠던 점은 황 선생님이 인용한 조선총독부 관계 자료들이 일본에는 없고 한국 국립중앙박물관에만 소장되어 있다는 사실이었다. 더구나 당시 내가 조사할 때만 해도 일반에 공개되지 않다가, 2014년부터 비로소 일반에 부분 공개되기 시작했다. 황 선생님이 이 자료를 펴냈을 때에는, 황 선생님 본인이 국립중앙박물관 관장이었으므로 직권으로 자유롭게 열람할 수 있었다. 또 이 책자에 많이 인용된 한국미술사학회 고고미술자료 제20집 김희경씨 편 『한국탑파연구자료』도 우리는 입수하지 못한 상황이었다. 원전을 찾아내고, 책자와 대조하는 작업에는 많은 고생이 따랐다. 일본 도쿄의 국립국회도서관이나 도쿄국립박물관 자료실에도 없는 자료들을 찾아, 서울까지 이소령선생님과 함께 출장해서 복사하는 비용은 '한철문화재단'의 지원을 받았다.

또한 황 선생님의 지식이 너무나도 전문적이어서 일반 독자에 대하여 불친절한 느낌을 금할 수 없었다. 예컨대 제16장 "도쿄대학 공과대학 건축학과 제4회 전람회의 제9, 조선시대에는 … 궁전의 사진 … 건축 용구(원물) … 도자기(원물) … 나전세공품(원물) … 판목(원물) … 도서도 많음"이라고 되어 있다. 그러나 이러한 단어의 나열만으로는 이해하기가 어렵다. 그래서 일어판을 편집할 때에는, 많은 곳에서 원래 문장을 그대로 전문 게재하기로 했다. 특히 야쓰이 세이이쓰谷井濟一의 「조선통신朝鮮通信」(1)부터 (4)는 원본에서도 여기저기 중복해서 인용될 정도로 중요하니 전문 모두 게재하기로 했다.

이 자료집은 1973년에 처음 발간된 후 이미 오래되어, 그 사이에 많은 연구자들이 이 책자를 인용, 이용해 왔다. 그러나 이 책자는 황 선생님 스스로 등사판에 철필로 새긴 자가본이어서 불과 200권밖에 발간되지 않았다. 이렇듯 귀중한 자료가 왜 정식으로 출판되지 않았을까. 아마도 그 까닭은 자료집 머리말에 "1966년에 이르러 문화재 문제 또한

회담 타결에 따라 결말을 보게 되었던 것이다. 그러나 결과에 대하여 만족을 느끼지 못하는 것은 누구보다도 오랫동안 이에 관여하였던 필자 자신이기도 하였다"고 스스로 밝히신 부분을 통해 미루어 짐작할 수 있지 않을까.

유럽이나 미국이 세계를 식민지화했던 시대, 문화재 약탈은 그 상징이었으며, 아무런 반성도 없었다. 일본 정부도 그것을 본받아, '온 세계 나라들이 다 남의 나라를 침략하고 있는데, 일본만이 규탄당할 일은 없다'는 태도로 나섰고, 지금까지도 아무런 변화가 없다. 그러나 고대 이집트, 그리스, 남미 잉카제국의 유물 등이 속속 원래 있었던 장소로 반환되고 있다. '구미가 세계를 침략하였기 때문에, 일본의 침략도 정당하다. 인정해야 한다' 같은 궤변은 이제는 세계에서 통하지 않는다. 황 선생님이 문화재 반환 문제의 선두에 섰을 때에는, 아직 이러한 세계적 조류가 일어나지 않고 있었던 것이 사실이지만. 황 선생님의 오랜 기간의 끈질긴 노력이 오늘날과 같은 토양을 만든 계기가 되었다고 할 수 있을 것이다.

이 책자는 말 그대로 '자료집'에 불과하며, 단단한 구성을 갖춘 논문은 아니다. 이 자료를 향후 어떻게 구사할 것인지, 여기에 게재되어 있는 내용이 무엇을 나타내고 있는지에 대해 황 선생님은 아무런 언급도 없으시다. 하지만 "이 자료집을 손에 든 독자가 결정할 몫이다"는 황 선생님의 메시지가 들려오는 듯하다. 자료집 발행 이후 40여 년이라는 긴 시간이 흘렀지만, 지금도 이 자료집이 갖고 있는 의미는 한없이 무겁다. 모쪼록 이 자료집을 접하신 분들이 이를 기초 자료로 삼아, 연구를 보다 발전시켜 나갈 수 있기를 진심으로 기원한다.

2014년 12월
한국·조선 문화재 반환 문제 연락회의 간사 이양수

머리말

우리 국토가 일제에 점령당하고 온갖 문화유산이 그들에 의하여 유린되던 금세기 초반의 역사는 악몽과 같이 우리의 머리를 떠나지 않으며 그 자취 또한 쉽게 아물지를 않는다.

그들은 이른바 '고적조사사업'을 내세우고 있으나 그 성과 같은 것은 그들이 범한 고대 분묘의 약탈 같은 단 한 가지 사례만을 들더라도 그들이 무엇으로 보상하고 변명하겠는가. 그중에서도 개성을 중심으로 한 고려 분묘에 대한 악독한 약탈은 인류 역사상에 다시 그 유례가 없는 것을 우리는 똑똑히 알고 있다. 백주白晝에 총검을 들이대고 그 후손들이 펄펄 뛰고 발을 구르는 눈앞에서 선조의 영역塋域을 유린하고 부장품을 강탈하던 만행을 필자는 향로鄕老들로부터 자주 듣기도 하였었다. 과연 수만 기의 고려 고분 속에서 단 한 기나마 그들이 오늘도 내세우는 이른바 '고적조사'를 한 일이 있었는가 다시 한번 물어본다. 그리고 이같이 강탈된 수만 점의 고려 도자는 지금 일본에 있다고 그들 자신이 말하고 있지 않은가. 기울어지는 나라의 비운이 지하 백골에 이르렀다는 말은 안중근 의사가 거듭 말하고 있다.

필자는 해방 후부터 우리 고대의 문화유산에 대한 기초 조사에 작은 힘을 모아왔다. 그리하여 먼저 일제 치하에 있어서의 불법 부당한 박해와 수난의 기록을 찾고자 하였다. 이 같은 필자의 계획은 1950년대 종말에 이르러 한일회담에서 문화재 반환 문제가 표면화됨에 따라 그 일에도 관여하게 되었으며, 따라서 국립박물관에 보존된 고적보존기록을 비롯하여 각종 문헌을 더듬게 되었다. 그리하여 그 직후부터 동 회담에 참가하게 되었으며 혹은 전문위원으로 때로는 대표로서 그 종결에 이르기까지 전후 8년이란 오랜 세월을 이에 참여하게 되었다. 그 사이 회담 후반에는 고故 이홍직李弘稙 박사가 새로 참가한 일도 있었다. 그리하여 1966년에 이르러 문화재 문제 또한 회담 타결에 따라 결

말을 보게 되었던 것이다. 그러나 결과에 대하여 만족을 느끼지 못하는 것은 누구보다도 오랫동안 이에 관여하였던 필자 자신이기도 하였다. 더욱이 개인 소장품에 대하여서는 따로 양국 사이에 각서를 교환하였음에도 불구하고 그것은 아직도 활용되지 못하고 있다. 그리고 반환된 유형문화재 중 그 후 국보 또는 보물로 지정된 것을 넣어 그 질량은 우리가 일제기에 받은 유형 또는 무형의 피해에 비추어 본다면 매우 적었다고 할 수 있을 것이다.

이곳에 고고미술자료집의 일책—冊으로 그사이 수집된 일제기 우리 문화재 수난을 중심으로 하는 각종 자료를 엮은 까닭은, 이만한 것도 오늘에 이르러서는 새로 마련하기에 시간과 힘이 든다는 판단 아래 혹시 이 같은 변변치 못한 자료집이 우리 과거의 쓰라린 사실을 후인後人에 전하여 앞으로 그 보존과 연구를 위하여 무슨 작은 도움이 될까 하는 기원에서이다. 이 책이 그 같은 자료의 극소수를 신고 있는 것은 너무나 명백하다. 앞으로 이 같은 작은 집성이 바탕이 되어서 우리 문화재 수난의 제상諸相을 전함에 도움이 될 수 있다면 그보다 큰 보람은 없을 것이다.

이 책을 엮음에 있어서 필사 편집에 이르기까지 김희경씨가 전담하였는 바 그와 같은 눈에 아니 띄는 노고에 의하여 이 소책이 출세出世하게 됨을 고맙게 여기는 바이다. 끝으로 간행을 위하여 도움을 아끼지 않았던 한국미술사학회 여러분에게 감사하는 바이다.

1972년 9월 27일
서울 안암동 가야산실 황수영 씀

범례

- 일정기日政期 우리나라 문화재의 피해상황을 기록에 의하여 조사·집성하고 연구를 위한 하나의 자료로 삼으려 하였다.
- 배열은 종목별, 시대별, 지방별로 분류하였다.
- 각 건件에 대한 기록의 출처를 명시해 두었다.
- 탑파塔婆는 고고미술자료 제20집『한국탑파연구자료』(김희경)에 많이 인용되었으므로, 본서에서 는 건명과 요약만을 게재한다.
- 이 밖에도 많은 피해사건이 있었으나 포함시키지 못한 것이 유감이다.

목차

I. 자료 해제 이기성

II. 고분과 그 출토품 해제 이기성

III. 도자

해제 이기성

IV. 조각

해제 강희정

V. 건조물 해제 강희정

VI. 전적 해제 강희정

IX. 공예 해제 이기성

X. 기타
해제 이기성

I

———

자료

조선에서 새로 공포된 보물보호법

[신문기사]『東京朝日新聞』, 1933. 7. 31.*

조선에는 「국보보존법國寶保存法」이나 「사적명승천연기념물보존법史蹟名勝天然記念物保存法」 등이 시행되고 있지 않기 때문에, 고적古蹟으로서는 세계의 학자들도 부러워하는 경주 불국사 석굴암의 석불 등이 세심한 주의 없이 시멘트로 수리되거나 낙랑, 양산, 경주 등에 있는 2,000여 년의 역사를 지닌 왕후, 귀족의 고분이 함부로 발굴되었다. 이로 인해 동시대 미술의 정수라 할 수 있는 금관, 고려자기, 동기銅器, 도검, 하니와埴輪**, 가구, 장식품이 도굴되거나, 가토 기요마사加藤清正의 울산, 부산 등의 성지城址를 비롯하여 그 유명한 계룡산 도기의 가마터 등이 아무런 보존방법도 강구되지 않은 채 비바람에 내버려져 황폐화되었다. 또한 보물에 있어서는 경주 불국사의 사리탑(우가키 가즈시게宇垣一成 총독의 알선으로 이번에 도쿄의 소유자로부터 현지로 돌아오게 되었다)과 그 외 조선의 고대 미술품이 자유롭게 조선 밖으로 이수移輸되거나 하는 상태이기에, 이를 보호, 보존할 방법을 찾는 것이 시급했었는데, 이번에 조선총독부에서 「조선보물명승천연기념물보존령朝鮮寶物名勝天然記念物保存令」(대체적으로 일본 국내의 국보보존법과 사적명승천연기념물보존법의 취지를 합쳐 규정한 것이라 할 수 있겠다)을 입안하여, 현재 법제국法制局에서 심사를 진행하고 있으며, 8월 중에는 각의閣議를 거친 후 재가裁可를 받아 공포할 예정이다. 또한 이 제령에 의한 조선총독부 조선보물명승천연기념물보존회朝鮮寶物名勝天然記念物保存會가 설치되어, 조선정무총감을 회장으로 하여 약 40명의 학자, 전문가, 총독부 관계관關係官 등을 위원으로 임명하고 조선총독은 이 위원회에 대해 조선의 보물, 고적, 명승 천연기념물 등에 관한 지정, 보존, 처분 등의 중요사항을 자문하도록 되어 있다. 보존

* 황수영 편집본에는 1933. 7. 3일자로 기재되어있으나, 본 항목은 1933. 7. 31일자 기사이다.
** 본문의 하니와는 한국 고분에서 출토된 토우를 일본식 용어로 지칭한 것이다. 현재 한반도 남부 전방후원분에서 실제 하니와가 발굴된 경우가 있으나, 본문의 맥락은 고분 출토 토기를 포괄하여 칭하는 것이다.

령의 요강은 다음과 같다.

△ 지정 목적물
- 역사상의 증거 또는 미술의 모범이 되는 회화, 조각, 서화, 공예품 등은 보물로서 지정할 수 있음.
- 사적寺跡, 성적城跡, 요적窯跡, 고분古墳으로, 역사와 관계있는 것은 고적으로 지정할 수 있음.
- 경관이 뛰어난 지역은 명승으로 지정할 수 있고, 자연계의 기념물로서 보존의 필요가 있는 것은 천연기념물로 지정할 수 있음.

△ 관리 및 벌칙 규정
- 총독은 각종 지정 물건에 대해, 보존상 필요가 인정되는 일정의 행위를 명할 수 있음.
- 만약 총독의 허가를 얻지 못하면, 현상을 변경 또는 양도讓渡, 양수讓受할 수 없음.

해제 ..

「조선보물명승천연기념물보존령」이 제정되었다는 1933년 7월 31일 『東京朝日新聞』의 기사이다. 일제강점기 한반도의 문화재 관리에 관련된 최초의 제도적 장치는 1916년에 만들어진 「고적 및 유물보존규칙古蹟及遺物保存規則」이었다. 이후 일본에서는 1919년 「사적명승천연기념물보존법史蹟名勝天然記念物保存法」, 1929년 「국보보존법國寶保存法」, 1933년 「중요미술품보존법重要美術品保存法」이 만들어져 문화재 관리를 위한 제도적 조치는 거의 일단락되었으나, 한반도의 「고적 및 유물보존규칙」은 그 형식과 내용에서 여러 문제점이 있었다. 그렇기에 일본의 법제를 종합하여 한반도의 문화재 관리를 위해 만들어진 것이 「조선보물명승천연기념물보존령(1933년 8월 9일, 제령 제6호)」으로, 광복 이후까지 그 효력을 유지하였다. 보존령은 명승과 천연기념물까지 문화재의 대상을 확장하였고, 보물제도를 두어 그에 대해서는 대장 등록이 아니라 총독이 지정할 수 있도록 하는 등, 이전의 「고적 및 유물보존규칙」의 내용이나 형식상 미비한 점을 보완하고자 하였다. 그러나 보존에 관련된 주요 업무의 중요 부분을 경찰서장이 관장하고 있다는 점, 그리고 자문기관으로서의 조선보물명승천연기념물보존회에 조선인은 민간인 2명만이 참여하는 등, 일본인 위주의 문화재 관리라는 점에서는 이전과 동일했다.

..

조선통치사 편찬 자료 송부의 건

[공문서] 쇼와 10년(1935) 4월 20일 발송*

조선통치사 편찬 자료 송부의 건

사회과장

문서과장 귀하

…… 그런데, 고적조사과는 설립된 지 2년으로, 다이쇼 12년(1923) 재정 정리로 인해 전임촉탁專任嘱託 1명, 촉탁 2명을 줄였으며, 다음 해 다이쇼 13년(1924) 말에는 과를 폐지하고, 과장, 감사관 및 촉탁 4명을 줄여, 고적조사사업의 본체가 근본적으로 무너져, 겨우 촉탁 몇 명으로 박물관을 유지하는데 머물러 있다. 또한 다이쇼 11년(1922) 고적조사과 창설 이후, 고적조사사업은 일종의 정리시대라고 할 수 있을 정도로, 다이쇼

조선총독부, 「조선통치사 편찬자료 송부의 건」, 1935년

* 황수영 편집본에는 쇼와 14년(1935)으로 되어 있으나 쇼와 10년의 오기이다.

5년(1916) 이후 발굴, 수집한 막대한 유물을 정리하여 완전한 조사사업 보고서를 간행함과 함께, 한편으로는 중요 유적의 세밀한 과학적 조사에 의하여 종래 …… 다이쇼 13년(1924) 12월 고적조사과 폐지와 함께 고적, 고건축물, 명승, 천연기념물에 관한 조사보존사업은 박물관과 함께 학무국學務局 종교과로 옮겨졌다. 이후 종교과장 관리 하에 감사관을 폐지하고, 수 명의 촉탁과 두 명의 기수技手로 사업을 유지하여 쇼와 6년(1931)에 이르렀다.

..

위의 내용은 1935년 조선총독부 학무국 사회과장이 문서과장에게 보낸 공문의 첨부자료인 '조선통치사편찬자료朝鮮統治史編纂資料 고적조사보존관계古蹟調査保存關係'의 일부이다. 한일강제병합 이전과 이후로 구분하여 한일강제병합 이후는 각 총독별로 당시의 고적조사 내용 등을 기술하고 있다. 본문은 사이토 마코토齋藤實 총독시대로, 1924년에 고적조사과가 폐지되었다는 내용이다. 1920년대 들어와 양산 부부총(1920), 금관총(1921) 등에서 많은 수의 화려한 유물이 출토되면서 고적조사에 대한 관심은 일반인에게까지 퍼지게 되고, 그 영향으로 1921년에 조선총독부에 고적조사만을 전담하는 '고적조사과'가 설치된다. 그러나 1923년 일본에서 관동대지진이 일어나고 조선총독부 예산의 많은 부분이 재해 복구에 집중되면서, 한반도에서의 고적조사 예산은 대폭 삭감된다. 그 결과 고적조사과마저 폐지되었고, 고적조사 관련 업무는 '종교과'로 이관된다.

..

궁성 사찰 등의 폐지에 있는 탑비 등에 관한 구 관습 조사의 건 외

[공문서] 朝鮮總督府,『大正十三年 四月現在 古蹟及遺物登錄台帳抄錄 附參考書類』, 1924. 9.

(161쪽)

궁성 사찰 등의 폐지廢址에 있는 탑비 등에 관한 구 관습 조사의 건

다이쇼 6년(1917) 5월 18일, **총제225호**

총무국장

중추원 서기관장 귀하

다음 사항에 관하여 조선의 구관舊慣을 알고자 조회합니다.

1. 동산, 부동산의 구별을 인정하여, 그 소유권의 취득 원인을 달리 할 경우가 있는가.

2. 전항前項의 구별을 인정한다면, 궁전, 성책 및 사찰 등의 폐지에 있는 탑비, 불상, 당간幢竿, 석등 등의 소유권은 어떻게 보아야 할 것인가. 예를 들어, 그 물건의 소재지가 이미 오랜 변천을 거쳐 산야山野, 진답 또는 택지가 되어 개인 또는 마을의 소유가 되었을 경우, 그 소유권은 부동산으로서 국가에 귀속되는 것인가, 동산으로서 소유 의사를 가지고 점유하고 있는 자에게 속할 것인가. 또는 전항의 물건은 민법 제242조에 따라 부동산에 부속된 것으로 부동산 소유자에 속할 것인가.

(162쪽)

궁성 사찰 등의 폐지에 있는 탑비 등에 관한 구 관습 조사의 건

다이쇼 6년(1917) 5월 29일, 조중발朝中發 제132호

중추원 서기관장

총무국장 귀하

다이쇼 6년(1917) 5월 18일자 총總 제225호 조회照會 건에 대해 다음과 같이 회답합니다.

조선에 있어서 동산, 부동산의 구별을 인정하기 시작한 것은 최근 십여 년 이후로, 그

이전에는 이와 같은 구별이 없었음. 따라서 동산, 부동산의 구별에 의하여 그 취득 원인을 달리하는 확연한 관습은 없었음. 궁전, 성책, 사찰 등의 폐지에 있는 탑, 비, 불상, 당간, 석등 등은 국가 소유로 보는 관습이 있는데, 만약 그러한 물건의 소재가 오랜 시간을 거쳐 산야, 논밭, 혹은 택지가 되어 개인 또는 마을의 소유가 된 경우라 할지라도, 탑, 비, 그 외 금석물金石物은 당연히 국가 소유로 인정되어 그에 대한 선점취득을 불허하고, 또한 그 물건이 토지와 함께 토지 소유자의 소유가 되는 것을 인정하지 않음.

[참고]

○「고적 및 유물보존규칙古蹟及遺物保存規則」

[공문서] 다이쇼 5년(1916) 7월 4일, 총령 제52호

제3조 고적 또는 유물을 발견한 자는 그 현상을 변경하지 않은 상태로 3일 이내에 구두 또는 서면으로 경찰서장(경찰서의 사무를 취급하는 헌병분대憲兵分隊 또는 분견소分遣所의 장을 포함, 이하 동일)에게 신고할 것.

○「조선에 있어서 고적 보존과 조사 사업에 관하여」

[논문] 齊藤忠,「朝鮮に於ける古蹟保存と調査事業とに就いて」,

『史跡名勝天然紀念物』第15集 第8號, 1930. 8.

金禧庚 編,『韓國塔婆研究資料』, 考古美術同人會, 1968, 80~83쪽.

(39쪽) 2. 조선에서의 고적 보존에 관하여

고적에 있어서 특기할 만한 것은 당시 학무국장의 언급에도 있었듯이 패총, 고분, 사지, 성지, 요지, 그 외에 유적으로 인정되는 것은, 가령 고적으로 지정되지 않는 것이라 할지라도 조선총독의 허가 없이 발굴하거나 그 외 현상을 변경할 수 없다. 위반한 자는 1년 이하의 징역이나 금고 또는 500엔 이하의 벌금 또는 과료에 처한다. 또한 이러한 유물로 인정되는 것을 발견한 자는 이를 즉시 조선총독에게 신고해야 하며, 위반하여 신고하지 않는 자는 100엔 이하의 벌금 또는 과료에 처한다. 이에 의해 지정된 고적은 물론 지정되지 않은 패총, 고분, 사찰 등이나 그 외에 유적으로 인정되는 것도 함부로 발굴하

거나 현상을 변경할 수 없으며, 또한 이른바 도굴품盜掘品과 같은 것은 절대로 구입할 수 없게 되는 것이다.

○「조선보물고적명승천연기념물보존령朝鮮寶物古蹟名勝天然記念物保存令」(제령 제6호)
메이지 44년(1911) 법률 제30호 제1조 및 제2조에 의해 재결裁決을 얻어 여기에 이를 공포함.

<div style="text-align:right">쇼와 8년(1933) 8월 9일 조선총독 우가키 가즈시게宇垣一成</div>

제5조 보물, 고적, 명승 또는 천연기념물에 관해 그 현상을 변경 또는 그 보존에 영향을 주는 행위를 하게 되는 경우는 조선총독의 허가를 얻을 것.

제6조 조선총독은 보물, 고적, 명승 또는 천연기념물의 보존에 관해 필요하다고 인정되는 때에는 일정 행위를 금지 또는 제한하고, 필요한 시설施設을 명할 수 있음.
전항의 시설에 필요한 비용에 대해서는 국고의 예산 범위 내에서 그 일부를 보조할 수 있음.

제18조 패총, 고분, 사지, 성지, 요지, 그 외의 유적으로 인정되는 것은 조선 총독의 허가를 얻지 않으면 발굴 그 외 현상을 변경할 수 없음.
전항의 유적으로 인정되는 것을 발견한 자는 즉시 그 내용을 조선총독에게 신고하여야 함.

제20조 조선총독의 허가 없이 보물을 수출輸出 또는 이출移出하는 자는 5년 이하의 징역이나 금고 또는 2,000엔 이하의 벌금에 처함.

제21조 보물을 손괴損壞, 훼기毀棄 또는 은닉하는 자는 5년 이하의 징역이나 금고 또는 500엔 이하의 벌금에 처함.
전항의 보물이 자기 소유와 관련되어 있는 경우에는 2년 이하의 징역이나 금고 또는 200엔 이하의 벌금 또는 과료에 처함.

제22조 다음 각 호에 해당하는 자는 1년 이하의 징역이나 금고 또는 500엔 이하의 벌금 또는 과료에 처함.
1. 허가를 얻지 않고 보물, 고적, 명승 또는 천연기념물에 관해 그 현상을 변

경 또는 그 보존에 영향을 주는 행위를 하는 자.

2. 제6조 제1항의 규정을 위반하는 자.

3. 제18조 제1항의 규정을 위반하는 자.

4. 제5조 또는 제8조 제1항의 규정을 위반 또는 제6조 제1항의 규정에 의한 명령을 위반하고 얻은 물건을 양수讓受받은 자.

부칙 본령의 시행 기일은 조선총독이 그것을 정함.

쇼와 8년(1933) 총독부령 제137호로 쇼와 8년(1933) 12월 11일부터 시행

해제 ···

1924년에 발간된 『다이쇼 13년 4월 현재 고적 및 유물등록대장초록大正十三年 四月現在 古蹟及遺物登錄台帳抄錄』은 1916년(다이쇼 5년) 이래 「고적 및 유물보존규칙」에 의해 등록된 고적 및 유물 193건을 지방별로 구분하여 정리한 목록이다. 목록에는 종류 및 형상대소, 소재지, 소유자 및 관리자의 주소, 현황, 유래 전설, 관리 보존의 방법 등의 항목이 기재되어 있어 등록된 유물의 현황을 일목요연하게 파악할 수 있다. 위 항목은 이 목록에 첨부되어 있는 고적조사 및 박물관 관계 예규와 관련된 각종 공문 및 법령 중 일부를 발췌한 것이다. 앞부분의 공문은 '구관조사舊慣調査'와 관련된 내용으로, '구관조사'란 효율적인 식민통치를 위해 식민지 현지의 관습에 대해 조사하는 것을 의미한다. 이러한 구관조사를 통해 문화재는 기본적으로 국가 소유라는 것을 말하고 있다.

···

제25회 고적조사위원회 의안

[공문서] 다이쇼 15년(1926) 8월 2일

1. 의안 제 1 호

「낙랑군 고분의 발굴을 각 학교와 연구단체 등에 허가할지 여부에 대한 자문」

…… 원래, 조선에서는 고분을 조상의 영역靈域으로 신성시하여 그 부장품에 손을 대는 것을 꺼리며, 타인이 이를 파손하는 것을 큰 죄로 여겨 왔다. 이러한 이유로 본부本府의 학술조사에 있어서도 때로는 그 지역 사람들의 반감을 사는 일이 있다. 조사를 할 경우에는 여러 측면에서 주의와 양해를 구하는데 힘써 왔으나 앞으로도 신중한 태도를 취할 필요가 있다. 하물며 유물을 목적으로 하는 발굴 조사와 같은 것은 더욱 신중히 고려해야 할 것으로 생각된다. 다이쇼 13년(1924) 이후 낙랑 고분에서 도굴된 것들이 매우 많아, 이러한 도굴·파괴를 방지하기 위한 근본적인 조사 계획을 위해 애썼으나, 경비 관계상 그 어느 것도 충분히 이루어지지 못한 것 같다.

도쿄제국대학은 제22회 고적조사위원회 결정에 따라 본부 고적조사위원의 참가 등 다섯 가지의 조건하에 허가를 받아, 다이쇼 14년(1925) 11월 대동강면 석암리에서 2기의 고분을 발굴 조사하였다. 그런데 이번에는 다시 도쿄미술학교와 오사카마이니치신문사가 발굴 조사의 허가를 요청해 왔다. 향후 이러한 신청이 점점 많아질 것 같은 추세다.

대체로 조선에서의 고적조사사업은 동양에 있어서의 선구적인 학술조사로, 일본에서는 미야자키현宮崎縣에서 이루어진 2, 3건의 발굴 조사를 제외하면 학술적인 조사라 부를 만한 것이 매우 적은 데 비해, 조선에서의 고적도보古蹟圖譜, 고적조사보고는 서양학자가 선망할 정도이며 이 점에서 크게 자랑할 수 있다고 생각된다.

「결의안」

총독부 이외의 신청자에게 고분의 발굴을 허가하지 않는 방침으로,

一. 고적 및 명승천연기념물 등은 국가가 보존의 책임을 갖고, 국가에서 연구발표하는 것을 원칙으로 한다. 이로 인해 발생하는 연구자료는 특별히 지정하여 연구단체 및 학교 등에 제공할 수 있을 것이다.

一. …… 각종 단체에서 서로 돌아가며 조사할 경우, 이유여하를 막론하고 지역 민심에 미치는 영향이 우려된다. 성씨 제도가 엄격한 한반도의 고분은 특히 그러하다고 느껴진다.

一. …… 그리고 다이쇼 5년(1916) 이후의 조사 결과는 보고서 및 도판圖版으로 간행하고 …… 굳이 다른 조사의 필요를 인정하지 않는다. 다만 경비 관계상, 애초 목표의 십분의 일에도 미치지 못함을 유감으로 생각할 뿐이다.

「제25회 고적조사위원회 의안」, 1926년

해제

1926년 8월 2일 열린 제25회 고적조사위원회 의안 내용 일부이다. 고적조사위원회古蹟調査委員會는 한반도에 존재하는 문화재의 조사 및 보존에 관한 모든 사항을 담당하는 위원회로 1916년에 설치되어 1939년까지 존속하였다. 1916년에는 고적조사위원회가 설치됨과 함께 「고적 및 유물보존규칙」이 발령되어 최초로 고적조사의 제도적 장치가 마련된다. 「고적 및 유물보존규칙」에 의하면 기본적으로 한반도 내에서 발굴된 유물의 일본 반출은 금지되었으며, 오로지 조선총독부 박물관만이 고적조사를 실시할 수 있었다. 예외적으로 도쿄제국대학이 1924년 고적조사위원회의 허가를 얻어 낙랑 고분을 조사한 사례가 있으나, 위의 항목은 다른 기관의 발굴 신청을 불허한다는 내용이다. 그러나 김해패총, 양산 부부총 등과 같이, 실제 조선총독부박물관이 고적조사를 실시한 후 일본으로 유물이 반출된 사례가 전혀 없었던 것은 아니다.

고적조사의 제도적 장치

19세기 후반부터 세키노 다다시關野貞를 대표로 하는 일본 관학자들에 의해 고적조사가 실시되기는 하였지만, 당시는 어떠한 제도적 조직이나 규정이 있었던 것은 아니다. 본격적인 고적조사의 제도적 정비는 1916년부터 시작된다. 물론 한일강제병합 이후 매장물에 관한 규정이 없었던 것은 아니다. 그러나 당시는 고적 전반에 관한 것이 아니라, 매장물에 관한 사항을 보안과 행정경찰계의 업무로 규정해 놓은 것에 불과하였으며, 1913년 7월 제정된 훈령 제34호에서는 고분을 발굴하기 위해서는 미리 신청하고 조선총독부의 지휘를 받아야 한다고 명기하고 있다. 그러나 구체적이고 제도화된 조직과 규정에 기반한 유적 및 유물 조사는 1916년 발족한 고적조사위원회古蹟調査委員會와 같은 해 총령 제52호로 제정된 「고적 및 유물보존규칙古蹟及遺物保存規則」으로부터 시작되었다.

조선총독부 직속의 고적조사위원회는 조선에서의 고적조사에 관련된 사항을 결정하기 위한 조직으로 관료와 학자들로 구성되었으며, 조사는 주로 일본인 학자들이 담당하였다. 고적조사위원회가 실제 조사를 행한 조직이라면, 「고적 및 유물보존규칙」은 고적조사에서 확인된 유적 및 유물의 처리에 대한 구체적인 지침이라고 할 수 있다. 규칙의 주된 내용은 고적의 종류와 고적의 등록, 보존, 벌금 규정 등이며, 가장 큰 특징은 조선에서 발견된 유물은 조선에 두도록 하고 고적을 대장에 등록해야 한다는 규정을 마련한 것이다.

그러나 이러한 규정이 항상 철저하게 지켜진 것은 아니었다. 고적조사위원회에는 형식적으로 당시 조선인 관료들이 참여하기는 하였지만, 실제 고적조사의 방향을 결정하고 조사를 담당한 이는 모두 일본인 연구자들뿐이었으며, 일제강점기를 통틀어 고적조사에 조선인이 참여한 사례는 거의 없다고 해도 과언이 아니다. 또한 기증 또는 유물 정리 등의 이유로 인해 고분에서 발굴된 유물들이 일본으로 반출되기도 하였다.

1920년대 들어와 양산 부부총, 금관총 등 화려한 유물이 출토되는 고분이 연이어 조사되면서, 일반인들도 고적조사에 큰 관심을 가지게 되고, 조선총독부에 고적조사만을 담당하는 부서인 고적조사과古蹟調査課가 신설된다. 그러나 고적조사과는 그리 오래 유지되지 못하고 예산 삭감 등의 이유로 설립 3년 만인 1924년 폐지된다. 이후 1920년대의 고적조사는 그리 활발하게 이루어지지는 못하였다. 그러나 일본에서는 1919년 「사적명승천연기념물보존법」, 1929년 「국보보존법」, 1933년 「중요미술품보존법」이 만들어져 문화재 관리에 대한 제도적 장치가 거의 완료된다. 이러한 일본의 제도를 종합하여 만들어진 것이 1933년 「조선보물명승천연기념물보존령朝鮮寶物名勝天然記念物保存令(1933년 8월 9일, 제령 제6호)」으로 광복 이후까지 그 효력을 유지하였다. 보존령은 이전의 「고적 및 유물보존규칙」의 내용이나 형식을 보완한 것이기는 하였지만 경찰서장이 주요 업무를 관장한다는 점, 이전과 마찬가지로 일본인 위주였다는 점에서는 식민지 문화재 정책의 한계를 보여주고 있다. (이기성)

조선 고미술 공예품 진열장과 도미타 기사쿠

[논문] 朝鮮總督府, 「物産品評會と美術工藝品陳列場 – 朝鮮古美術工藝品陳列場と富田儀作氏」,
『朝鮮』第93號, 1922. 12.

(156쪽) 조선의 개발과 조선인의 지도指導를 언제나 잊지 않고 있는 도미타 기사쿠富田儀作씨는, 여러 해에 걸쳐 수만 엔을 들여 각 지역에서 수집한 조선 고미술 공예품 4천여 점*을 경성 남대문로 3정목丁目에 위치한 구 패밀리호텔 부지에 진열하여, 11월 28일부터 일반에 공개하고 있다. 정원에는 석상, 제1실에는 도자기, 제2실에는 불화, 불상에서부터 서화류, 나전칠기, 잡구雜具류, 동석기류, 칠기류, 식반食盤류, 목공류, 가구류 등이 11개의 전시실에 각각 진열되어 있으며, 복도에는 회화, 인형 등이 빼곡히 놓여 있다. 아직 채 진열하지 못한 것이 3층에 다수 있다고 한다. 이들 조선의 독특하고 고아한 신라, 고려, 조선시대 미술품 중에는 한 점의 가격이 수백 엔 내지 천 엔이 되는 것도 있다.

* 황수영 편집본에는 '사십여 점'으로 되어 있으나 '사천여 점'의 오기이다.

조선고적연구회의 창립과 그 사업

[논문] 藤田亮策, 「朝鮮古蹟研究會の創立と其の事業」, 『靑丘學叢』 第6號, 1931. 11.

(189쪽) …… 최근 긴축 재정과 행정 정리에 의해 박물관 및 고적조사사업은 매년 축소되어, 도저히 반도半島 전체의 고적 분포를 규명하고 보호할 여유가 없다. 단순히 일시적인 보호책을 취할 수밖에 없기에, 철저한 조사 같은 것은 향후 기다릴 수밖에 없는 상황이다. 한편 지방경제의 발전과 식림, 벌목, 경지 정리 등으로 급속한 속도로 고분의 파괴가 진행됨과 동시에, 고의로 고분을 도굴해서 석탑, 석비를 운반하여 일본 등에 전매轉賣하는 것이 날로 심해지고 있다. 예를 들면, 다이쇼 13년(1924)부터 15년(1926)까지 평양 부근 낙랑 고분 500~600기가 도굴되었고, 쇼와 2년(1927) 여름에는 남조선에서 가장 완전하고 중요시되던 양산의 고분이 하나도 남김 없이 도굴되었다. 또한, 임나任那의 유적, 창녕의 고분은 쇼와 5년(1930) 여름철 1~2개월 사이에 모두 파괴되고 말았다. 개성과 강화도를 중심으로 하는 고려시대의 능묘는 고려 자기 채집 때문에 바닥부터 파괴되고, 참봉參奉 수호인守護人을 두어 보호해 왔던 능묘도 공동空洞이 되어버리는 상황으로, 그 참혹함이 조선 전체에 이르고 있다 …… 고분을 파괴하여 그 유물을 백주에 내다 파는 현상은 세계가 아무리 넓다 하더라도 조선이 유일한 예이다.

해제 ··

위의 내용은 후지타 료사쿠藤田亮策의 논문 「조선고적연구회의 창립과 그 사업朝鮮古蹟研究會の創立と其の事業」의 일부로, 조선고적연구회가 설립된 배경에 대하여 이야기하고 있다. 1920년대 재정 긴축 등으로 조선총독부의 고적조사사업이 축소됨에 따라 고적의 파괴 및 도굴이 횡행하게 되었고, 이에 조선 문화를 보존하자는 민간의 움직임으로 1931년 조선고적연구회가 설립되었다. 당시 고적조사위원이었던 구로이타 가쓰미黑板勝美를 중심으로 기금을 모아 고적조사를 실시하게 되었으며, 주로 경상도를 중심으로 한 신라와 가야의 유적, 평양을 중심으로 한 낙랑지역의 유적들을 발

굴하였다. 민간의 기부금으로 운영되었지만 직제상으로는 조선총독부에 속해 있는 반관반민단체로, 한반도가 주변국의 식민지였다는 식민사관을 정당화하기 위해 낙랑, 가야, 신라 등의 유적을 집중적으로 조사하였다는 비판을 받고 있다.

부여의 수집가

[단행본] 輕部慈恩,『百濟美術』東洋美術叢書, 寶雲舍, 1946. 10. 20.

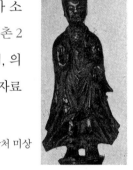

(141쪽) 부여 출토 금동석가여래입상金銅釋迦如來立像[*] : 이 불상은 부여 규암리에서 출토된 것으로 마루야마 도라노스케丸山虎之助가 소장한 것이다. (도 13) 붙어 있는 대좌臺座를 제외한 높이 6.7cm(2촌 2분 5리)의 작은 불상이지만, 그 용모는 매우 고아하고 단정하며, 의복의 수법은 백제 특유의 경직함을 보여주고 있어 …… 귀중한 자료라고 말하지 않을 수 없다.

금동불입상, 백제, 높이 6.7cm, 부여 출토, 소장처 미상
(輕部慈恩,『百濟美術』, 寶雲舍, 1946. 10, 圖13)

(140쪽) 공주 출토 금동여래상金銅如來像 : 도 12는 충청남도 공주군 공주읍 부근에서 출토된 것으로 간소, 고아 그 자체의 금동제여래상이다. 높이는 대좌를 포함하여 7cm(2촌 3분)의 소형으로 …… 현존하는 백제 불상 중에서 가장 오래된 것에 속할 것이다.

금동불입상, 백제, 높이 7cm, 공주 출토, 소장처 미상
(輕部慈恩,『百濟美術』, 寶雲舍, 1946. 10, 圖12)

[*] 이 항목 본문에서 언급하는 유물명은 현재 통용되는 명칭과 다르나 원문 존중을 위하여 그대로 두었고, 도판 캡션은 현재 명칭에 따라 표기하였다.

(이하 도 12, 16, 19-1의 불상은 「輕部慈恩藏」 및 「圖版目次」 7쪽에 있다.)

(143~144쪽) 부여 출토 금동협시보살상金銅脇侍菩薩像 : 쇼와 5년(1930) 부여군 규암면 내리에서 출토된 것으로 높이 5.7cm(1촌 9분)로, 오른손에는 호류지法隆寺의 주매관음酒買觀音처럼 물병을 들고 있다 …… 당시의 작품으로서는 일품이라고 말하지 않을 수 없다(도 16).

금동보살입상, 백제, 높이 5.7cm, 부여 출토, 소장처 미상(輕部慈恩, 『百濟美術』, 寶雲舍, 1946. 10, 圖16)

(148쪽) 공주 출토 동조보살상銅造菩薩像 : 쇼와 6년(1931) 가을, 충청남도 공주군 목동면 부근에서 출토된 것이다. 대좌와 광배光背는 결실되었으며, 높이는 18.2cm(6촌)이다. 도 19-1 …… 호류지 유메도노夢殿의 구세관음救世觀音에도 뒤처지지 않는 정취의 용모.

(148~149쪽) 부여 출토 금동보살입상金銅菩薩立像 2점 : 메이지 45년(1912)경 부여군 규암

(1) 공주 출토 금동보살입상 (2) 부여 출토 금동보살입상 (3) 부여 출토 금동보살입상(輕部慈恩, 『百濟美術』, 寶雲舍, 1946. 10, 圖19)

면에서 2점이 함께 출토된 것으로, 당시 헌병이었던 모씨가 농부로부터 사들여, 그것이 전전하여 매물이 되고, 결국에는(도 19-2) 대구의 이치다 지로市田次郎씨 소유가 됐다. 도 19-3은 원래 공주에 살고 있던 니와세 노부유키庭瀬信行씨 소유였는데, 최근 조선총독부박물관에 보존을 공탁하였다고 한다. 이치다씨 소장 보살상은 높이 26.7cm(8촌 8분)로, 대좌는 결실되었다 …… 니와세씨 소장품은 대좌 포함 높이 21cm(6촌 9분 2리)로, 이 불상이 니와세씨의 소유가 된 것은 다이쇼 6년(1917)경이라고 한다.

[편자 주-홍사준 전前 부여박물관장 : 혼다本多(헌병)가 농민으로부터 압수 소장하였으나 상관인 대장의 요구로 건네줌. (담화) 이치다 지로]

(예언例言4쪽) 본서 소장의 도판, 삽화 중에 필자 소장이라 명기된 자료의 대부분은 시국이 급하게 돌아가 조선에서 철수할 때 그냥 두고 왔다. 지금 이 물건들이 어떻게 관리되고 있는지 알 길이 없으나 본서에는 그 소장을 정정하지 않고 종전의 원고 그대로 싣기로 하였다. [쇼와 20년(1945) 12월 이즈伊豆의 임시거처에서, 저자 씀]

[편자 주]

-유시종 전 공주박물관장 이야기 : 강경江景고등여학교에 있다가 해방 직후 트럭으로 운반하고 그 후 돌아와 경주에 두었다고 하였다. 군정조회軍政照會시 공주박물관에 두었다고 하였다 한다. 공주 군정관이 유 관장과 같이 강경에 가서 조사하고, 서울 군정장관을 경유하여 도쿄東京에 문의한즉 모두 공주박물관 안에 두었다고 한다.

-부여 일본인 수집가 : 다카하타 우이치高畑卯一, 도이 레사쿠土井禮作(자기), 구와바라 료키桑原良器

-부여 임천 일본인 : 헌병대장, 임천 우편소장

해제 ··

가루베 지온輕部慈恩의 저서 『백제미술』의 일부를 발췌한 내용이다. 가루베 지온은 일제강점기 공주고등보통학교 교사로 재직하면서 공주의 백제시대를 연구하였던 인물로, 송산리 6호분을 처음 확인한 것으로 잘 알려져 있다. 지방에 거주하는 일반인이 초기 백제 연구에 있어 중요한 역할을 하였다는 것은, 당시 조선총독부가 모든 지역에 대해 고적의 관리, 조사를 할 수 없었다는 점에서 일제강점기 고고학 연구의 한 특징이라고 할 수 있을 것이다. 그는 자신의 조사 결과를 여러 차례 학술잡지, 단행본 등으로 소개하였지만, 그의 학문적 업적과는 별개로, 유적을 파괴하거나 불법적으로 유물을 개인 소장하였다는 등의 많은 비판을 받고 있다. 해방 이후 가루베는 자신의 수집품을 모두 공주에 두고 왔다고 하였으나, 이후 여러 번의 조사에서도 그의 수집품은 발견되지 않았다. 가루베의 증언과 달리 그가 수집한 유물은 광복 후 일본에 반출되어 도쿄국립박물관·도쿄대학 등의 기관에 분산 소장되어 있다. 백제의 금동불에 대해서는 79번 항목의 해제를 참조하기 바란다.

··

왜구와 고미술

[논문] 柳宗悅, 『朝鮮とその藝術』, 叢文閣, 1922. 9.

(8~9쪽) 하물며, 오늘날 조선의 고미술, 즉 건축이나 미술품이 황폐해지고 파괴된 것은 실제로는 그 대부분이 왜구의 경악할 만한 행동 때문이었다. 중국은 조선에 종교와 예술을 전파했는데, 그것을 파괴한 것은 우리들의 무사였다. 이러한 사실은 조선사람들에게 뼈에 사무치는 원한이었을 것이리라.

(85쪽) 이전 내가 나라奈良의 박물관을 찾았을 때 호류지法隆寺 소장의 놀랄 만한 고미술을 볼 수 있었다. 그러나 국보, 황실 소장품의 대부분이 조선 작품이라는 것을 부정할 수는 없다. 우리들이 올리는 성덕태자 1,300년 제사는 사실은 조선을 향한 예찬이었다. 조선민족이 위대한 예술의 민족이라는 것은 나를 자극하고 고무하며, 억누를 수 없는 희망을 미래에 안겨준다.

(240쪽) 또 목격자의 말에 의하면 경주 석굴암 십일면 관음 앞에 작고 우수한 오층탑이 1개 안치되어 있었다고 한다. 이것은 후에 소네曾禰 통감統監이 가져갔다고 하나 진위 여부는 확실하지 않다.

(243쪽) 석굴암은 다행히도 왜구의 난을 피했다. 그러나 오늘날 수리修理라는 명목으로 새로이 모욕을 당했다.

(161~162쪽) 또는 그 민족 스스로가 자기 나라의 미술에 대하여 어떠한 반성도 또 연구도 더 하지 않고 있는 까닭인 것일까. 또는 조선이라 한다면 문화가 뒤떨어진 가난한 나라라고 하는 조잡한 개념이 화근이 되었던 것일까. 또는 그 나라의 미술이 종류나 수적으로 심히 빈약한 탓일까. (이 양이 적어진 원인이 실로 파괴를 좋아한 왜구의 죄라는

것을 어떻게 부정할 수 있으랴.)

 (163쪽) 오늘날 일본이 국보라 하며 세계에 자랑하고, 세계인 역시 그 아름다움을 인정하고 있는 많은 작품들이 도대체 누구의 손으로 만들어진 것이라 생각하고 있을까. 그 중에서도 국보 중의 국보라 부르지 않으면 안 되는 것의 거의 모두가 사실은 조선사람의 손에 의해 만들어진 것이 아닌가. 이것에 이어 중국의 것이 많은 것은 다시 말할 필요도 없다. 이것에 대해서는 역사가도 실증實證하는 틀림없는 사실이다. 그것들은 일본의 국보라고 불리기보다는 정당하게 말하면 조선의 국보라고 불리지 않으면 안 된다.

해제 ···

야나기 무네요시柳宗悅의 저서『조선과 그 예술朝鮮とその藝術』에서 일부를 발췌한 내용이다. 본 항목의 글은 야나기가 1916년에 합천 해인사와 경주 석굴암을 방문하고 쓴 것이다. 그는 1919년「석불사의 조각에 대하여石佛寺の彫刻について」라는 제목으로『예술藝術』제2권 제5호에 글을 실었고, 이를 3년 뒤에『조선과 그 예술』에 재게재했다. 야나기 무네요시는 아마도 일제강점기 한반도의 미술품과 관련하여 가장 많이 언급되는 인물 중 한 명일 것이다. 1914년 아사카와 노리타카淺川伯敎로부터 청화백자를 선물받고, 1916년 최초의 한국 여행 후 본격적으로 식민지 조선의 미술품에 관심을 가지게 된다. 이후 그는 민중의 삶이 우러나온 공예품을 수집, 보존, 연구하고자 하는 '민예운동'을 전개하여, 도쿄에서 '조선민예미술전람회(1921)', 서울에서 '이조도자기전람회(1922)', '이조미술전람회(1923)' 등을 개최하고 1924년 경복궁 내에 '조선민족미술관'을 설립하였다. 이 미술관은 수천 점에 이르는 소장품을 가지고 있었으며 그 소장은 이후 국립박물관으로 흡수되었다. 그러나 야나기가 현실적인 문제에 대해서는 전혀 언급하고 있지 않다는 점, 왜곡된 오리엔탈리즘적 역사관이 바탕에 깔려 있다는 점 등의 비판이 있기도 하다.

···

남조선의 고분에 대하여

[논문] 黑板勝美,「考古學會記事」,『考古學雜誌』第6卷 第3號, 1915. 11.

(70~71쪽) …… 저쪽(조선)에서 수집한 사진과 발굴품도 아직 도착하지 않았으므로, 오늘밤은 예고한 대로 고분을 중심으로 이야기하기는 불가능하다. 그렇기 때문에 조선 견문기의 한 구절을 이야기하도록 하겠다. 내가 조선에 간 목적은 세계의 역사를 새로운 방법으로 연구하기 위함이다. 따라서 남방南方을 주로 연구하였던 것이다 …… 총독의 허가를 얻어 7, 8개의 고분을 발굴하였는데, 경주 쪽은 도중에 그만두었으므로 선산善山과 고령高靈의 고분에 대해서만 말씀드린다 …… 선산에서 가장 잘 보존되어있는 고분을 발굴하였다 …… 그 외 마구馬具, 곡옥勾玉 종류를 발굴하였다 …… 고령에서는 …… 금환金環 2개, 칼 1개, 치아 6, 7개를 발견하였다.

해제 ···

도쿄제국대학 일본사 교수였던 구로이타 가쓰미黑板勝美는 1915년부터 조선의 고적조사에 관여하게 되는데, 최초의 조사는 도쿄제국대학의 출장 명목으로 1915년 4월 17일에서 8월 8일까지, 약 100여 일에 달하는 장기간에 걸친 여정이었다. 이 조사의 결과는 일본 귀국 이후에 이루어진 수차례의 강연 등으로 그 내용이 알려져 있다. 위 항목은 구로이타가 귀국 후 보고한 조사 결과 중, 고분 조사에 관련된 내용이다. 그는 경상북도 경주·성산·고령, 경상남도 함안·김해, 충청남도 부여 등지에서 수 기의 고분을 발굴하였고, 1915년도의 조사 이후 고적조사위원회, 박물관협의회博物館協議會, 조선사편수회朝鮮史編修會, 조선고적연구회朝鮮古蹟硏究會 등에 참여하여 일제강점기 고고학 연구와 역사 편찬 등에서 주도적인 역할을 하게 된다.

···

경주 남산 유적 보존 및 조사에 관한 의견서

[공문서] 쇼와 4년(1929) 3월 30일

경주 남산 유적 보존 및 조사에 관한 의견서

조선총독부 고적조사위원 구로이타 가쓰미黑板勝美

사방砂防 공사는 산 전체 모두를 새롭게 하여 표면에 옛 자취가 없어져 버리기에, 잃어 버리는 것이 많다. 경주 북쪽의 소금오산小金鰲山 및 견곡면 일대 지역의 공사를 보아도 분명한데, 석기시대 유물 산포지는 완전히 제거되어 그 조각조차도 찾아볼 수 없다. 고분을 파괴하여 그 석재를 사용하고, 유적은 남김 없이 파괴된 지금 아무것도 찾아볼 수가 없다. 소금오산, 선도산, 토함산 유적의 경우는 그나마 참을 수 있다. 그러나 남산의 경우는 반도의 큰 유적 중에서도 가장 중요한 것 중 하나로서 이를 좌시할 수 없는 것이다.

구로이타 가쓰미, 「경주 남산 유적 보존 및 조사에 관한 의견서」

해제

1929년 구로이타 가쓰미가 작성한 의견서로, 경주 남산의 성지, 석기시대 유적, 고분, 궁전, 사지, 석탑, 불상 등을 열거하면서 남산 유적의 중요성과 조사와 보존의 필요성을 주장하고 있는 내용이다.

임해전지 부근의 고적지 발굴 교란에 관한 건

[공문서] 『昭和九年~昭和十二年古蹟保存關係綴』

임해전지 부근의 고적지 발굴 교란에 관한 건

경박분慶博分 제23호

쇼와 9년(1934) 4월 14일

조선총독부박물관 경주분관

조선총독부박물관 귀하

최근 석빙고 근방에 거주하는 일본인이 임해전지 부근의 토지를 발굴하여 부석, 기와 등을 채집한 것을 4월 12일 저녁에 들어 즉시 경찰서에 통보하였고, 13일 아침에 사이토 다다시齊藤忠 고적연구회 연구원, 오카야마岡山 형사와 함께 급히 현장에 가서 발굴 상태를 조사하였는데, 발굴자는 인왕리(석빙고 입구)에 거주하는 하시모토 소이치橋本惣一라는 자로서, 이번 발굴 건에 관해서는 우선적으로 경찰서에 유치하여 취조 중이지만, 현재의 발굴 상태, 발굴 유물에 대하여 먼저 보고합니다.

발굴은 화강암제 석재 약 2백 수십 개, 전돌 188개로, 발굴 일시는 4월 4, 5일경으로 생각되며, 그 지점은 경주군 경주읍 인왕리 510의 2(도면첨부)의 지적에 해당되고 현재 경작지로 되어 있다. 즉 이곳은 오른쪽으로 월성을 바라보면서 불국사에 이르는 울산 가도와 안압지 분황사에 이르는 도로와의 삼거리에 위치하며, 동서 일대의 밭이다.

「조선총독부박물관 경주분관 문서 제23호」, 1934년 4월 14일

해제

조선총독부박물관 경주분관에서 조선총독부박물관에 보고한 공문 내용의 일부이다. 인왕리에 거주하는 하시모토 소이치라는 자가 부근에 주택을 세우기 위한 석재가 필요해 자신 소유지인 임해전지(현재 사적 제18호 '경주 동궁과 월지' 일대에 포함된 것으로 추정)를 무단으로 발굴하여 석재와 같이 나온 전塼을 채취하여 자신의 집에다 옮겨 두었는데, 이후 전은 압수하여 경찰서에 보관하고 석재는 현장에 두었다는 내용이다.

일본 중요미술품 등 인정 물건 목록

[목록] 文部省＊宗敎局 保存課,『重要美術品等認定物件目錄 第二輯
昭和十一年二月六日至同十三年一月二十日』, 1938. 3.

쇼와 11년(1936) 9월 12일 (문부성고시 제321호) 인정

공예품 및 고고학자료부

3212 동제다뉴세문경銅製多鈕細文鏡 1면 도쿄시 혼고구本鄕區 유시마미쿠미정湯島三組町
 오구라 다케노스케小倉武之助

3213 구리스형 동검 1점 (3212 → 9, 3218, 3219)
 부附, 동제대銅製鐓 1점 경북 경주 부근 출토

3214 동제견갑銅製肩甲 1점 전 경주 부근 출토

3215 투조은금구부패려透彫銀金具付佩礪 1점 전 경주 부근 출토

3216 전傳 조선 경상북도 성주 출토품 8점
 목제인문안교잔궐木製鱗文鞍橋殘闕 1
 혁지금동투조금구장행엽革地金銅透彫金具張杏葉 2
 은제식부금동운주銀製飾付金銅雲珠 2
 은제성형좌부금동환銀製星形座附金銅鐶 2
 금동제환두도자金銅製鐶頭刀子 1

3217 은평탈포도당초문귀갑형소갑銀平脫葡萄唐草文龜甲形小匣 1합 전 경상남도 출토

3218 전 조선 경상남도 합천 부근 출토품
 금제관금구金製冠金具 1개
 금제영락부이식金製瓔珞付耳飾 1쌍

3219 금동투조안금구잔궐金銅透彫鞍金具殘闕 1개분

＊ 황수영 편집본에는 발간처가 '문교성文敎省'으로 되어 있으나 '문부성文部省'의 오기이다

　　　　　부附, 부속금구附屬金具 전 경상남도 창녕 부근 출토

3220　　전 조선 경상북도 경주 남산 출토품 4점

　　　　　금동모조삼중탑문사리용기金銅毛彫三重搭文舍利容器 1

　　　　　은제퇴출보탑형사리용기銀製槌出寶塔形舍利容器 1

　　　　　은제퇴립당초문사리용기銀製槌立唐草文舍利容器 (덮개 결실) 1

　　　　　금제사리소병金製舍利小瓶 2

3221　　전 조선 경상북도 경주 남산 출토품 3점

　　　　　동제칠도완銅製漆塗鋺 1

　　　　　은제소호銀製小壺 (5보寶 36개입) 1

　　　　　금동장방형상金銅長方形箱 1

쇼와 11년(1936) 11월 28일 (문부성고시 제357호) 인정

공예품 및 고고학자료부

3265　　동종공개부銅鐘共蓋付 전 평남 대동군 낙랑 유적 출토 1점 후쿠오카시 마스고
　　　　　야정桝木屋町 다마스 간이치田增關一

3266　　감옥금동웅각嵌玉金銅熊脚 전 평남 대동군 낙랑 유적 출토 1점 후쿠오카시 마스
　　　　　고야정 다마스 간이치

쇼와 12년(1937) 2월 16일 (문부성고시 제50호) 인정

3473　　도제삼도간두수지陶製三嶋竿頭水指 동동胴에 '고령인수부高靈仁壽府'의 명문 있음.
　　　　　古蹟圖譜 15-6107. 도쿄 아자부구麻布區 도리이자카정鳥井坂町 남작男爵 이와사
　　　　　키 고야타岩崎小彌太

3474　　청자향로 (조사 필요)? 1점. 아카사카구赤坂區 아오이정葵町 재단법인 오쿠라
　　　　　슈코칸大倉集古館*

쇼와 12년(1937) 5월 27일 (문부성고시 제253호) 인정

3730　　자제합란수선잔병유개磁製合襴手仙盞瓶有蓋? 1개. 도쿄 고이시카와구小石川區 다카

* 현재 오쿠라문화재단 소장이다.

다오이마쓰정高田老松町 후작侯爵 호소카와 모리타츠細川護立

쇼와 12년(1937) 11월 11일 (문부성고시 제359호) 인정

4040 목제칠도안木製漆塗案 한漢 영원永元 14년 명문 있음. 평남 대동군 낙랑유적 출
토. 1개. 도쿄 아카사카구 아오야마미나미정青山南町 6정목六丁目 네즈 가이치
로根津嘉一郎

쇼와 12년(1937) 12월 24일 (문부성고시 제434호) 인정

4225? 청자다취병青磁多嘴缾 송宋 원풍元豊 3년 등의 명문 있음. 중국? 1점 오구라 다케
노스케*

문부성 종교국 보존과, 「중요미술품 등 인정 물건 목록」, 1938년

* 4225번 12월 23일은 24일의 오기, '案'은 '宋'의 오타이다.

일본 문부성 종교국 보존과에서 간행한『중요미술품 등 인정 물건 목록重要美術品等認定物件目錄』은
1936년 1집, 1937년 2집이 발간되었다. 중요미술품 등으로 인정된 물건을 관보에 고시된 순서에
따라 회화, 조각, 문서, 전적, 서류, 도검, 공예품, 고고학자료, 건조물 등으로 구분해 실었으며, 목
록에는 번호, 품명, 소유자, 참고 등의 내용이 기재되어 있다. 특히 소유자 항목을 통해 당시 많은
수의 일반인들이 문화재를 소유하고 있었다는 것을 알 수 있다. 위의 항목은 이 중 공예품 및 고
고학 자료의 일부이며, 본문 중간의 물음표 등은 황수영 선생이 이후 추가한 내용이다.

일본인 소장자 중 특기할 이는 오구라 다케노스케이다. 오구라는 일제강점기 최대의 유물 수
집가 중의 한 명으로, 대구에서 전기회사를 경영하며 축적한 부로 수천 점의 유물을 수집하였다.
당시 수집한 유물의 일부를 도쿄의 자택으로 가지고 갔으며, 이후 그 유물들은 도쿄국립박물관에
기증되어 오구라컬렉션으로 전시되고 있다. 오구라컬렉션에는 일본의 중요문화재로 지정된 것
이 8점, 중요미술품으로 지정된 것이 31점 포함되어 있다.

⋯⋯

기부자 포상에 관한 건

[공문서] 쇼와 18년(1943) 9월 27일

기부자 포상에 관한 건

학무국장

총독 귀하

오구라 다케노스케小倉武之助가 본부 박물관 진열품으로 별지 기부취조표寄附取調表와 같이 물건을 기부했으므로 포상을 위해 검토해 줄 것을 보고드립니다.

첨부서류　기부취조표 2통

평가서 2통

경성부 중구 서4헌정 193

지바현千葉縣 인바군印旛郡 구즈미촌久住村 쓰치무로土室 84 평민平民

종6위 오구라 다케노스케

[공문서] 쇼와 18년(1943) 8월 30일

기부원寄附願

조선총독 고이소 구니아키小磯國昭 귀하

염부완染付盌 23점, 청자상감靑瓷象嵌 천天 명문 잔盞 1점

금동관金銅冠 잔편(일괄), 동인銅印 4점, 녹유호綠釉壺 2점

52점

평가

52점 1,151엔

[공문서] 쇼와 18년(1943) 10월 8일

조선총독부관방 인사과장

학무국장 귀하

검토하였지만, 관계 서류를 일단 반려함

[공문서] 쇼와 18년(1943) 8월 30일

오구라 다케노스케씨 기부(박물관)에 관한 건

기부 물건 52점

평가액 1,151엔

본적 지바현 인바군 구즈미촌 쓰치무로 84

경성주소 경성부 중구 서4헌정 193번지

총독부 학무국, 「기부자 포상에 관한 건」, 1943년 9월 23일

동명관 수리 횡령 건

[공문서] 통·첩안通牒案

보물 성천成川 동명관東明館 수리 공사에 관한 건

학무국장

재무국장 귀하

평안남도 성천군 소재 보물 제250호 성천 동명관 보존을 위한 수리 공사 착수 중, 동 공사의 감독원으로 파견된 당국 근무 조선총독부 촉탁 스기야마 다미지杉山民治 : 공문서 위조행사 사기 업무 횡령 배임죄 …….

1. 보물 제250호 성천 동명관 수리 공사에 관한 건

2. 전직 촉탁 스기야마 다미지 구인拘引, 동정動靜

 최□에 범죄 피의로 검거된 전직 조선총독부 촉탁 스기야마 다미지에 관해 알게 된 것은, 6월 20일 성천경찰서로부터 검사국에 송치되어 7월 11일에 기소되었다 는 것.

3. 범죄조사 (1) 소관 경찰서에 의한 것, 경찰서에서 취조한 내용은 별지와 같이 피해 총액 7,298엔 46전. 또한, 인부 임금 및 재료 대금 청구에 대해 허위의 서류를 꾸미 고…….

(스기야마 신조杉山信三 복명서)

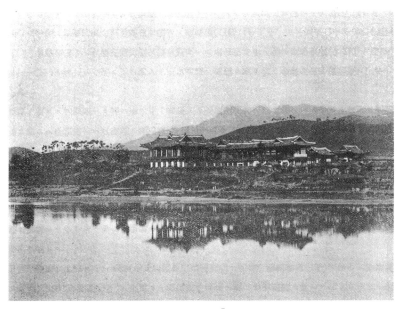

평안남도 성천군 소재 동명관 및 강선루(朝鮮總督府, 『朝鮮古蹟調查略報告』, 1914. 3)

유네스코 회의 문화재의 반환

[신문기사] 『동아일보』, 1956. 3. 4.

문화재의 반환
유네스코 아시아지역회의에서 제안

【도쿄 2일발, UP = 동양】 '유네스코'(UNESCO) 아시아지역회의에서는 3일 최종회의를 앞두고 임무를 끝마치고자 19개의 문화 관계 제안을 심의하였다. 개회 이래 가장 평온하였던 동일의 회의에서는, 한국, 필리핀, 베트남, 인도네시아, 인도 및 일본 대표들이 특히 능동적이었다.

각 위원회는 동일 아침에 업무를 끝마쳤으며 그들은 교육·사회 과학·문화 활동·매스커뮤니케이션·문화인의 교환 등에 관한 문제를 취급하였다. 특히 동일의 회의에서 한국 대표는 과거에 합법적인 매매 이외의 방법으로서 타국의 문화재를 반출하였던 국가는 그를 원 소속 국가에 자발적으로 반환할 것을 제안하였다.

그런데 각 위원회에서 통과된 각종 결의안은 3일 최종 본회의에서 심의될 것이라고 한다.

「문화재의 반환 유네스코 아시아지역회의에서 제안」, 『동아일보』, 1956.3.4.

[붙임] 통감부 설치 연대

통감부 설치 ----- 메이지 39년(1906) 2월 1일

 메이지 37년(1904) 8월 제1 한일협약(고문정치)

 메이지 38년(1905) 11월 제2 한일협약(통감)

 메이지 39년(1906) 2월 1일 통감부 개청(외교)

 메이지 39년(1906) 3월 2일 이토 히로부미伊藤博文 취임

 메이지 40년(1907) 7월 한일신협약韓日新協約에 의하여 내정內政도 통감

 메이지 42년(1909) 6월 이토伊藤가 추밀원 의장으로 이동하고, 부통감 소네 아라
 스케曾禰荒助가 대신하여 통감이 됨.

 메이지 42년(1909) 10월 26일 이토 암살

 메이지 43년(1910) 5월 소네曾禰통감 병으로 사퇴 후, 육군대장 데라우치 마사타
 케寺內正毅가 현직으로 통감을 겸하여 7월에 부임함.

 메이지 43년(1910) 8월 29일 병합

II

고분과 그 출토품

도쿄제대 건축학과 낙랑 고분 출토품 전시

[논문]「彙報 東京大學工科大學建築學科第四回展覽會 (上)」,『考古學雜誌』第2卷 第9號, 1912. 5.

(48쪽) (휘보) 도쿄대학 공과대학 건축학과 제4회 전람회(상)

도쿄제국대학 공과대학에서는 동 분과대학分科大學 건축학과 교수, 조교수 등이 향후 해외에서의 전람을 대비하여 제4회 전람회를 4월 16일부터 3일간 동 분과대학 본관 위층 건축학과 교실에서 개최한다. 여기에 그 상황을 보고하도록 한다.

전람품은 제1 남청南淸, 제2 프랑스령 인도차이나, 제3 조선, 제4 구주歐洲의 네 부분으로 나뉘어 진열되어 있다 …….

(50~53쪽) 제3 구역 조선의 부部는 복도 및 제3실에서 전시 중인데, 세키노關野 조교수 일행이 조선에서 세 차례에 걸쳐 가지고 온 것으로 재료가 풍부하여 일일이 셀 수 없다. 그 중요한 것을 적는다면, 복도에는 주로 임진왜란 관계의 비석류를 들 수 있겠다. 함경 북도 경성군鏡城郡 유명조선양왕자기적비有名朝鮮兩王子紀蹟碑(탁본)는 가토 기요마사加藤淸正가 두 왕자를 포로로 삼았다는 것을 부인하고 있다. 공주公州 망일사은비望日思恩碑(탁본)에서 보이는 고니시 유키나가小西行長, 가토 기요마사의 군사가 패했다는 허세는 오히려 애교스럽다. 그 외 이순신李舜臣 명량대첩비鳴梁大捷碑(한지사본, 탁본사진)는 조선인의 자랑으로 생각해야 할 것이다. 대청황제공덕비大淸皇帝功德碑는 원래의 사대사상을 한층 발휘한 것이다. 그 외 역사 지도 7장은 구舊 한국학부韓國學部 소장의 것을 복사한 것이다. 제3실로 들어가면,

제1 마한의 왕궁지 및 산성지의 사진이 있다.

제2 낙랑과 관련하여서는, 평양부 대동강면 상오리 석암동(능동)에서 발견된 한경漢鏡, 고려검, 오수전五銖錢, 가마, 시루, 무덤에 사용된 전돌 등은

제3 대방帶方의 당토성唐土城에서 발견된 전돌과 함께 이 방면의 연구에 있어서 훌륭한 연구자료이다. 특히 봉산군 미산면 오강동(사리원)에서 발견된 '사군대방태수장무이전

使君帶方太守張撫夷塼'이라는 명문이 새겨진 전돌에 이르러서는, 전곽塼槨을 가진 고분묘古墳墓로서 이는 한종족漢種族이 남긴 것임을 단적으로 말해주기에, 대방군치帶方郡治의 소재지와 관련한 종래의 일본과 조선 학자들의 연구에 대해 재고를 촉구하는 의미 있는 자료이다.

제4 고구려의 안학궁지安鶴宮址 발견 기와(실물)는 그 궁지 부근의 고분 사진과 함께 학문적으로 흥미 깊은 자료이며, 강동江東 한왕묘漢王墓 석곽 구조(사진 및 실측도)는 그 유물(실물)과 함께 낙랑대방의 분묘 및 그와 관련된 물품과 비교하면 매우 상이하다는 것을 보여준다.

제5 백제와 관련하여, 부여에 현존하는 평백제탑비平百濟塔碑(탁본 및 사진)와 유인원기공비劉仁願紀功碑(탁본 및 사진)는 진귀한 것으로, 부여 부근 백제유적도, 백마강 사진과 함께 일본인에게 당시의 일을 회상하게끔 하여 감개무량하게 만든다.

제6 임나任那는 고대 우리 영토였던 임나연방任那聯邦의 유적 일부가 처음으로 소상하게 학계에 소개되는 것이다. 고령 대가야왕궁지大伽倻王宮址에서 발견된 기와(실물) 및 부장도기副葬陶器(실물) 등은 고령 대가야 유적도 및 사진과 함께 귀중한 학술상의 자료이다. 진주에서 발견된 부장품(실물) 중 볼 만한 것이 적지 않다. 더욱이 그 석곽 실측도를 보면 신라 분묘의 현실玄室이 거의 정방형에 가까운 평면을 하고 있는데, 이것은 우리의 아스카飛鳥지방 고분의 현실에 보이는 것과 같이 그 정면의 폭에 비해 깊이가 매우 길어, 3배에 가까운 것은 매우 흥미로운 연구사항이 될 것이다.

제7 신라 천년의 고도 경주의 유적은 우선 만분의 일 경주 부근 유적도가 책상 위에 펼쳐져 있고, 삼국 제일이라고 불리는 봉덕사종奉德寺鐘은 탁본 및 사진을 통해 유감없이 소개되고 있고, 서악동西岳洞에서 발견된 석침石枕(실물)은 통일신라시대의 매장 풍습에 대해 보여주고 있으며, 삼국시대부터 통일신라시대 말기까지의 도기(실물)는 많이 진열되어 있어 비교연구에 사용될 수 있겠다. 왕릉의 사진과 지형도는 오늘날에 이르기까지 천여 년을 일관하는 조선 왕족의 묘제를 보여주고 있으며, 전傳 김유신묘오석金庾信墓午石(탁본)과 서악동에서 발견된 석곽비石槨扉(탁본)는 원숙함 속에서도 웅건한 기가 넘쳐나는 통일신라시대 석각술의 일단을 보여주고 있으며, 첨성대(사진)는 조선에서 가장 오래된 관측대 유적이다. 포석정유지(사진)는 신라 멸망을 애도함에 있어서 시적인 멋을 가미한 것이다. 각지의 석탑(사진) 중에서 익산 미륵사지석탑(사진)은 동방 석탑의 최고로 일컬어질 정도로 매우 웅대한 것이다. 구례 화엄사에는 신라시대 유적(사진)

이 많아 일일이 열거하기 어렵다. 아마도 신라시대 유적이 많기로는 경주가 으뜸이지 않을까. 금구金溝 금산사金山寺 역시 신라 말의 석조물이 많이 있다. 보은 법주사, 구례 화엄사의 석등(사진)에는 기교를 부린 조각이 새겨져 있으며, 창평 개선사開仙寺터의 석등에는 당唐의 연호가 새겨져 있어 시대의 증거로서 충분하다. 하동 쌍계사 진감선사비眞鑑禪師碑(탁본 및 사진)는 최치원이 직접 비문을 짓고 글씨를 쓴 것으로 가히 일품이라 할 것이다. 석불(사진) 중에서는 경주 석굴암의 석불이 다른 것에 비해 매우 뛰어나다. 커다란 동불상은 많지 않지만, 경주 불국사 및 백률사柏栗寺의 동불상이 대로 전해져 오고 있다. 작은 불상으로는 실물 6점을 진열하였다. 상당수가 화재의 흔적, 혹은 흙 속에 있던 흔적이 있다. 경주 분황사 구층탑(사진)은 벽돌로 만들어진 것처럼 보이기는 하지만, 선덕여왕시대 산에 있는 바위를 벽돌塼의 형태로 잘라 만든 것이다. 불국사 신라 유적은 이미 십 년 전에 세키노 조교수가 처음으로 학계에 소개한 것이다. 가장 놀랄 만한 것은 신라의 기와(실물)로서, 경주 부근의 성지, 사지 등에서 채집한 것으로 파형巴形, 당초唐草, 귀판鬼板, 전塼 등 무려 500점에 달한다.

　　제8 고려시대의 개성 만월대 왕궁지 도면은 현지 답사를 통해 당시 건조물의 배치를 추정한 것이다. 공민왕릉恭愍王陵(사진)은 왕비의 능(사진)과 함께 나란히 만들어져 공민왕의 말로를 기린 것으로, 그 석각에는 이조의 기치旗幟인 태극太極이 나타나 있는 점에 주의해야 할 것이다. 개성 현화사터의 석탑(사진)에는 불상의 조각이 새겨져 있다. 능주綾州 다탑봉多塔峯에 있는 석탑은 석질과 조각 모두 조잡하지만, 한 장소에 다양하고도 많은 탑이 난립하고 있다는 점에서 매우 진귀하다고 할 수 있다. 은진 미륵대석상彌勒大石像(사진)은 총 높이 10간間으로 균형 잡히지 않은 수준 낮은 불상이지만, 거대하다는 점에서 유명한 것이다. 해인사 대장경판장고大藏經板藏庫(사진)는 고려 고종高宗시대에 원병元兵 척양斥攘의 기원을 담아 군신君臣이 협력하여 15년에 걸쳐 새겨 만든 것으로, 팔만여 개의 경판을 2동에 보관한 것이다. 각 동 15간, 2면面, 폭 199척尺 5촌寸, 길이 28척 8촌의 장대한 기와지붕의 건축물로서, 다음 시대(조선) 초기의 건물과도 관련이 있다. 특히 대장경판(사진)에는 지금까지 학계에 잘 알려지지 않은 대각국사문집大覺國師文集(신쇄고려판서적新刷高麗版書籍)의 판목板木이 소장되어 있는데, 이는 불교사학자의 주의 깊은 연구가 필요할 것이며, 또한 인본印本 역사상 한 획을 긋는 국가적 대사업의 유물이기도 하다. 도기(실물)는 이른바 고려 자기라 불리어 그저 감상하는 데에 그치지 않고, 골동품 수집으로

천금을 들여도 아깝지 않은 것이어서 고려시대 요업의 발전을 여실히 보여주고 있다. 초기에는 드물게 무광택인 자기(실물)도 있지만, 나중에 송나라 요업의 영향을 받은 민무늬, 음각, 양각 및 상감象嵌, 상감청자象嵌靑磁(실물) 등 일품이라 할 수 있는 것이 많으며, 백자(실물) 및 흑유黑釉 자기(실물) 역시 볼 만하며 그 형태 역시 다종다양하다. 또한 강화도에서 다수 출토된 상감청자(실물)에 기사己巳, 경오庚午, 임신壬申 등의 명문이 있는데 아마도 원종元宗 시대의 작품으로, 이는 일본의 가마쿠라鎌倉 분에이文永시대의 것으로 인정되므로 청자의 연대를 명확하게 하는데 좋은 자료가 된다. 더불어 왕릉 부근에서 발견되는 도기의 파편 역시 고려시대 도기의 연대를 명확히 하는데 귀중한 자료이다. 공예품은 모두 부장품으로, 사발, 수저, 젓가락을 비롯해 서양식 면도칼(목제의 손잡이에 접어넣을 수 있는 면도칼), 귀이개 겸 족집게, 비녀, 벽색碧色의 유리옥, 그 외 가위, 자물쇠錠, 쇠뇌弩 등이 있다. 화폐도 눈에 띈다. 땅속에 묻혀있던 이러한 사소한 공예품에도 그 당시 공예 발전의 면모를 남기고 있음을 알 수 있다. 대각국사묘지大覺國師墓誌(탁본)는 영통사靈通寺 대각국사비大覺國師碑(사진 및 전액篆額탁본)와 함께 고려시대의 불교계 위인 연구에 충분하다. 이공수석관李公壽石棺(실물)은 고려왕조 충신의 뼈를 넣은 것으로, 그 묘지墓誌(실물)에서는 고려사에 전해지는 것과 다른 새로운 사실을 발견할 수 있다. 백 점이 넘는 동경(실물)은 모두 부장품으로 고려시대 도금술의 정도를 짐작할 수 있으며, 그 도안圖案은 일본경日本鏡과 비교해 낮은 수준임을 알 수 있다. 묘향산 보현사비普賢寺碑(탁본)는 삼국사기를 편찬한 김부식의 가르침을 받들어 편찬한 것으로 진귀한 것이다.

제9 조선시대와 관련해서는 창경궁, 창덕궁, 경복궁의 배치도가 있으며 궁전의 사진도 적지 않다. 성문, 객사 등의 사진 역시 많은데, 경성 남대문(사진)은 태조 5년에 건설한 것으로 개성 남대문(태조 3년 건조)과 함께 조선에서 현존하는 가장 오래된 목조건축이다. 창덕궁(배치도, 사진, 푸른 빛깔의 기와 실물)은 지금 현재 이왕李王이 살고 있는 장소이다. 객사 중에서도 성천의 동명관東明館(사진)은 매우 넓어 구내에 여러 건축물이 배치되어 있으며, 그 많은 수가 청淸 건륭乾隆시대의 건조물과 관계있다. 건축용구(실물)는 매우 유치해 그러한 간단한 도구를 가지고 사진에 보이는 것과 같이 광대하고 아름다운 건축을 수행했다는 것이 오히려 불가사의할 정도다. 경성 대리석탑(사진 및 탁본)은 세조대에 세워진 것으로 조선시대 초기 예술의 자랑이다. 사원(사진) 중에서 법주사 팔상전捌相殿(사진)은 오층탑 형식인데, 조선에서는 그 자취가 사라진 목조 탑파塔

婆 계통으로서, 조선 건축사상 특히 주의해야 할 유물이다. 금산사 미륵전彌勒殿(사진)이 3층인 것 역시 드문 것이다. 그 외 불전 내부의 광경을 보여주는 사진 또한 흥미롭다. 왕릉(사진) 중에서는 태조릉太祖陵(사진)에만 풀이 우거져 있는 것이 놀랍다. 도기(실물)는 고려시대의 것과 비교해 그 형상, 유약 기술 등은 떨어지지만, 일본 가마의 스승이 된다. 문양은 고려 초기에는 자유로운 묘사법이 유행하였지만, 고려 말기부터 조선시대에 이르러서는 점차 기하학적 문양 또한 사용하게 되었다. 수공품으로는 나전세공품螺鈿細工品(실물)이 어느 정도 볼만하다고 할 수 있다. 판목板木(실물)으로는 범자梵字, 언문諺文, 한자漢字 등 세 종류의 글자체로 경문을 새겨놓은 것이 있다. 도서 역시 많은데, 그중에서도 한 번 볼만한 것이『여사제강麗史提綱』(사본),『동사강목東史綱目』(사본),『연려실기술燃藜室記述』(사본),『연려실기술별집燃藜室記述別集』(사본),『조야기문朝野記聞』(사본),『소대연공昭代年攷』(사본),『증보문헌비고增補文獻備考』(사본),『신증동국여지승람新增東國輿地勝覽』(간본),『영남지嶺南誌』(사본),『궁궐사宮闕史』(등사판본), 각지의 읍지류邑誌類(사본 및 간본),『대동여지도大東輿地圖』(간본),『여지총람輿地總覽』(사본),『국조전고國朝典故』(사본),『국조오례의國朝五禮儀』(간본),『대전통편大典通編』(간본),『화성성역의궤華城城役儀軌』(간본), 그 외 의궤류儀軌類(간본) 등이다. 임진왜란 관계의 것으로는『선조기사宣祖記事』(사본),『분충서난록奮忠舒難錄』(간본) 등이 있으며, 사원寺院 관계로는 사적류事蹟類(신쇄판본新刷板本 및 사본) 등이 있다. 확대사진의 진열 장소가 없어 한 곳에 높이 쌓아 올렸지만 그럼에도 많이 볼 수 있다.(미완) 洋月

(편자 주-후치가미 사다스케彌上貞助 경성 본정本町에 살던 일본인으로 무역상임.)

[논문] 谷井濟一,「朝鮮平壤附近に於ける新たに發見せられた樂浪郡の遺蹟 (上)」,
『考古學雜誌』第4卷 第8號, 1914. 4.
다이쇼 3년(1914) 2월 본회 예회 강연

1. 서언

나는 작년에도 조선총독부로부터 고적조사를 위탁받아, 교토대학의 이마니시今西 문학사文學士 및 나고야고등공업名古屋高等工業의 구리야마栗山 공학사工學士와 함께 세키노 박

사를 따라 9월부터 12월까지 97일간에 걸쳐 북조선 및 남만주의 일부를 답사하였다. 답사한 유적 중에서 평양 부근 및 만주 집안현에 있는 고구려 유적에 대해서는 이미 올해 1월 예회에서 세키노 박사가 상세하게 언급한 바가 있기에, 나는 평양 부근에 있는 낙랑 유적 중, 작년 가을에 새로이 발견된 것에 대해서만 이야기하겠다. 작년 가을 새롭게 발견된 평양 부근의 낙랑군 유적은 군치유지郡治遺址, 목곽목관木槨木棺을 가진 분묘 및 점제현비석黏蟬縣碑石 등 세 곳이다. 그 세 곳에 대해서 개략적인 이야기를 하도록 하겠다.

2. 낙랑군치유지

낙랑군치유지로 인정되어야 할 만한 유적으로는 평안남도 평양부 대동강면 토성동에 위치하는 터로서 4, 5정町의 규모이다. 문헌으로 고증하는 사람들 대부분은 낙랑군치가 지금의 평양지역에 있었다는 것을 인정하지 않는다. 그러나 전곽을 갖고 있는 낙랑군시대 한종족漢種族의 분묘로 인정할 만한 것이 대동강의 왼편 언덕, 즉 평양의 반대편 언덕에 있다. 다행히 파헤쳐지지 않아 오늘날 분묘의 형태를 명확하게 유지하고 있는 것이 수백이나 되는데도 불구하고……

[논문] 「彙報 東京帝國大學工科大學 建築學科第五回展覽會」, 『考古學雜誌』 第4卷 第9號, 1914. 5.

이미 알려 드린 바와 같이 도쿄제국대학 공과대학에서는 건축학과 제5회 전람회를 4월 8일에서 10일까지 3일간, 동 분과대학 본관 건물 위층에서 개최, 일반이 관람하도록 하였다. 진열품은 조선 예술품과 가고시마鹿兒島 및 아키타秋田 진재震災의 2부로 나뉘어져 있다. 그 개요를 보도하도록 하겠다.

1. 조선예술의 부

복도에는 조선역대연표, 조선역대강역도朝鮮歷代彊域圖 및 고적조사 여행 경로도를 걸어 두어, 진열품 관람에 앞서 그 개요를 알 수 있도록 하였다.

제1실은 낙랑대방 및 고구려(국내성 유적)의 부로, 낙랑 및 대방의 부에서 볼 만한 것은 평양부 대동강면 토성지土城址(사진, 와당 등)로서 이는 낙랑군치유지로 인정할만하

며, 용강군 운동면 점제비석黏蟬碑石(사진, 탁본)은 후한 말의 것으로 우리 영토 내 가장 오래된 비이다.

이상 두 곳 모두 작년 가을 세키노 조교수 일행이 발견한 것이다. 점제비의 발견은 낙랑군 점제의 위치를 명확히 하여, 한위漢魏시대 열수列水의 위치를 결정할 수 있는 확실한 증거를 학계에 제공할 것이다. 대방군치유지帶方郡治遺址(유적도) 및 대방태수장씨분묘帶方太守張氏墳墓(실측도, 사진)는 서진西晉시대 대방군치가 백제의 압박에 견디지 못하고 북쪽으로 옮겼다는 것을 보여 주며, 평양부 대동강면 낙랑군시대 분묘(사진, 실측도, 묘전墓塼, 부장 도기·동경銅鏡·철경鐵鏡·도·검·극戟·반지·팔찌 등)는 한위서진시대 한종족 문화의 한 단면을 보여주고 있다. 고구려시대 만주 유적의 부에서는 통구석벽지通溝石壁址(사진, 보측도步測圖), 호태왕비好太王碑(사진, 탁본, 겨냥도), 장군총(실측도, 사진, 기와), 삼실총三室塚(사진, 겨냥도), 산성자산성지山城子山城址(겨냥도, 사진, 기와), 소판차령小板岔嶺 위관구검기공비편魏毌丘儉紀功碑片 출토지(사진) 등이 볼만하며, 호태왕비 탁본은 편의상 매년 회칠을 한 탓에 문자가 잘못된 경우가 있다. 또한 제3면(뒷면)은 종래의 탁본을 통해 13행이라 믿어왔으나 실제로는 14행이라는 새로운 사실이 주목할 만하다. 지금까지는 태왕릉太王陵 사진(유명전有銘塼, 기와)을 호태왕릉으로 짐작하였는데 이는 잘못된 것으로 세키노 박사 일행의 현지 답사 결과 장군총이 호태릉好太陵이라는 것이 밝혀졌다. 더불어 통구석벽지는 국내성유지로 인정된다.

제2실은 삼국시대三國時代와 관련한 전시로서 고구려시대 평양의 부에서는, 고구려시대 분묘의 광내壙內에 그려진 채화彩畵의 모사模寫가 그 거대한 제도실製圖室의 네 벽면 및 천정에 가득 채워져 있다. 이 모두가 오바 쓰네키치小場恒吉, 오타 후쿠조太田福藏 등 두 사람이 고생한 덕이다. 그중 용강군 일연지면日蓮池面 쌍영총雙楹塚은 무덤의 전실과 현실의 통로 사이에 주초柱礎 및 주두柱頭가 있는 8각 기둥이 서 있는데, 이는 마치 서양 건축을 보는 느낌이다. 또한 무덤의 연도 및 현실에 그려진 풍속화는 그 화풍이 우리의 옛 도사土佐의 그림에서 보이는 것과 같으며, 또한 1,400년 전 고구려 복식을 보여주고 있으며, 남자의 수염이 적은 것 역시 종족 연구에 있어 주의해야 할 점이다. 강서군 우현리遇賢里 삼묘三墓의 대총大塚 및 중총中塚에는 그 광내壙內에 육조시대六朝時代 예술의 기운이 관객을 압도할 만한 사신도 등이 그려져 있으며, 천장 지송持送에 있는 인동문양忍冬文樣은 호류지法隆寺 유메도노夢殿 구세관음救世觀音의 광배 문양과 매우 밀접한 관계를 보여주는 것처럼,

우리 아스카시대飛鳥時代 예술의 전말을 탐구하는 사람으로서는 간과할 수 없는 것이다. 임나시대의 부에서는 고령, 함안 및 진주에 있는 그 시대의 유적, 유물을 유적도, 실측도, 사진 및 실물 등을 통해 보여 주고 있는데, 사람들로 하여금 고대 일본민족의 해외 진출의 자취를 회상하게 한다. 옥저沃沮의 부에서는 산성 및 분묘의 사진 등이 전시되어 있다. 산성은 주로 성벽 외면에만 경사면을 띠고 있는 이른바 계단식 형태로, 우리 고대古代의 산성지의 형태와 같다. 협소한 지역에 위치하며 계곡을 끼고 돌지 않는 것과 우물이 존재한다는 점 등이 특징이다. 신라시대 초기의 부에서는 강릉 예국토성穢國土城이라 불리는 것과 강릉군 풍호지방楓湖地方 동쪽의 일본해에 접하고 있는 하시동리고분下詩洞里古墳은 함께 연구할 필요가 있는 것으로, 후자는 그 폭이 좁고 긴 수혈식이다.

　제3실은 통일신라시대의 부로서, 부여의 당유인원기공비唐劉仁願紀功碑는 대당평백제탑大唐平百濟塔과 함께 백제의 멸망을 애도할 뿐 아니라, 반도에 대해 우리 일본이 어쩔 수 없이 퇴영주의退嬰主義를 취해야만 했던 이유를 알려주는 기념물로, 지금에 와서 다시 우리 영토 내에서 그 유물을 보게 되었다. 1,200년 전 우국지사憂國志士가 지하에서 미소를 금할 수 없을 것이다. 오대산 상원사종은 당唐 개원開元 13년의 명문이 있는 순수한 조선식의 동종으로, 현존하는 조선에서 가장 오래된 동종이며, 경주 봉덕사종奉德寺鐘과 함께 국보로 하기에 부족함이 없다. 황초령 신라 진흥왕 순수비新羅眞興王巡狩碑는 확실히 근세의 석각과 관련이 있다. 경주 석굴암 석불은 그 시대에 있어서 매우 뛰어난 것으로 오늘날까지 완전하게 보존되고 있다. 그 외 석탑 및 석등 등의 석조물에도 훌륭한 것이 많다. 경주 사천왕사탑四天王寺塔 기초 흙 속에서 발견된 녹유전은 진귀하다고 할 수 있다.

　제4실은 고려 및 조선의 부로서, 먼저 고려의 부에는 개성 만월대 왕궁유지, 왕릉에 관계된 것, 평창 오대산 월정사 팔각구층석탑, 해주 대불정라니승당大佛頂羅尼昇幢, 원주 흥법사터 진공대사비眞空大師碑, 순흥 부석사 무량수전無量壽殿 및 조사당祖師堂, 개성 모某 일본인 소유 공민왕소원법화경발문恭愍王所願法華經跋文, 금강산 유점사 나옹화상계첩懶翁和尚戒牒, 그 외 분묘 관계 유물 등 볼만한 것이 적지 않다. 그중 부석사 무량수전 및 조사당은 모두 고려시대의 목조 건축물로 일본의 가마쿠라시대에 해당한다. 그리고 무량수전에 안치된 1장 6척의 목조석가좌상은 당시 그대로의 것이며, 조사당 내에 있는 화려한 색채로 그려진 보살 등의 벽화도 당시 그대로이다. 태백산 부석사는 실로 조선 최고最古의 목조건축물 및 목조불상, 그리고 조선에서 가장 오래된 회화를 보존하고 있는 귀중한 유적

이다. 이것들은 모두 재작년 세키노 박사 일행에 의해 발견된 것이다. 진공대사비는 고려 태조의 찬문撰文으로 당 태종太宗의 글을 모아 쓴 것인데, 그 비신 파편 하나가 세키노 박사의 일행에 의해 재작년 원주 수비대 장교 숙사 돌담에서 발견된 것으로 기이하다고 할 것이다.

조선의 부에는 초기 및 중기의 훌륭한 건조물이 적지 않다. 그중 경성 원각사 및 여주 신륵사의 대리석탑은 조선시대 초기 예술의 정수를 대표하는 것이다. 평창 오대산 및 봉화 태백산의 사고는 모두 선조시대에 만들어진 것으로, 소장되어 있는 이조실록 등과 함께 영구히 보호할 가치가 있는 것이다(오대산의 실록은 지난 12월에 옮겨져 현 도쿄제국대학 부속도서관에 소장되어 있다). 문서류 역시 볼 만한데, 그중 오대산 상원사 중창 권선문重創勸善文에는 세조 및 세자(현재 왕비의 것은 없어짐) 이하의 당대 잘 알려진 여러 신하의 자서自署가 있어 인장印章, 화압花押 연구에 자료로 쓸 수 있다. 그 외 현대 남녀의 복식을 보여주는 진열도 있는데, 그것들은 모두 화가 오타 후쿠조씨가 출품한 것이다. 공과대학 교수 오코우치大河內 자작이 출품한 도기는 지금으로부터 250년 전 자작의 선조가 조선에 주문하여 제작한 것이어서, 도기의 시대를 알 수 있는 좋은 표준이 되는 것이다. 서적의 진열은 주로 지지地誌 및 지도류이며, 제도制度와 관련된 참고서, 그 외 임진왜란 관계의 서적도 있다. 제4실의 관람을 마치고 다시 복도로 나가면, 임진왜란 관계 유물의 진열도 있는데 주로 탁본류로, 그 대부분은 재작년 제4회 전람회에 진열된 것이 많다. 모두 사실을 잘못 알고 승패를 전도顚倒하는 글을 새겨놓아 명군明軍 명장明將을 '천병天兵', '천장天將'으로 부르는 것에 반해, 일본을 '왜노倭奴'로 칭하거나 '도이島夷' 또는 '만아蠻兒'로 부르는데, 이 모두가 명나라에 아첨하고 우리를 싫어하는 사대사상과 일본을 배척하고자 하는 풍조에서 기인한다.

이상의 진열품 대부분은 모두 세키노 박사가 최근 조선에서 가지고 온 것들이다. 조선 예술에 관련된 진열품의 관람을 마치고 휴게실로 들어가면…….

○ 도쿄대학 공과대학 반출

· 평남 대동군 대동강면 상오리 석암동 고분 출토품(『朝鮮古蹟圖譜』卷一, 도 24~47)

도, 극, 크고 작은 동경(2), 팔찌(2), 반지(6), 오수전五銖錢, 동완銅鋺, 안장가리개, 항아리
(2), 시루(1), 풍로(1), 전돌

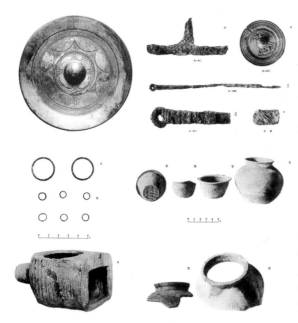

(좌)청동 거울, (우)청동제 창·화
폐 등, 낙랑, 평양 석암리 고분 출
토, 도쿄대학 총합박물관 소장
(朝鮮總督府,『朝鮮古蹟圖譜』卷一,
1915, 圖34~38)

(좌)팔찌·반지·곤로, (우)도제 항
아리, 낙랑, 평양 석암리 고분 출
토, 도쿄대학 총합박물관 소장
(朝鮮總督府,『朝鮮古蹟圖譜』卷一,
1915, 圖39~41)

· 대동강면 고분(갑) (『朝鮮古蹟圖譜』卷一, 48~52)

철경, 금동구, 안장가리개, 탄기彈機가 있는 정교한 쇠뇌弩

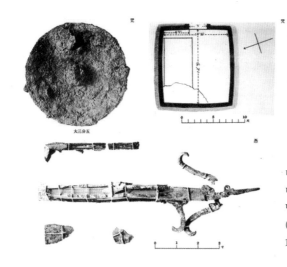

대동강면 고분(갑) 출토 철경,
대동강면 고분(갑) 평면도, 대동강
면 고분(갑) 출토 쇠뇌
(朝鮮總督府,『朝鮮古蹟圖譜』卷一,
1915, 圖48~50)

○ 도쿄대학 문과대학 반출

· 대동강면 고분(을) (『朝鮮古蹟圖譜』卷一)

(5쪽) 解説八. 도 63~80

대동강면에 있는 전곽塼槨을 가진 고분으로, 도쿄제국대학 문과대학 교수 문학박사 하기노 요시유키萩野由之씨 일행이 조사했다. 현실 내에서 한식漢式의 동경, 도금금구渡金金具 및 도제기물陶製器物이 발견되었다. 그 금동제복륜金銅製覆輪에 '왕王'의 명문이 있는데, 역사에 전해지는 바와 같이 낙랑군의 한종족 중 왕씨王氏가 매우 많은 것을 본다면, 그 무덤 역시 아마 이들 일족에 관계된 사람일 것이다.

메이지 42년(1909) 겨울 1기基 조사. 이마니시 참가.

(편자 주-이상 메이지 말년 낙랑에서 최초로 발굴된 출토품으로서 일본으로 반출)

대동강면 고분(을) 전경, 평남 대동군, 도쿄제국대학 교수 하기노 요시유키萩野由之 촬영
(朝鮮總督府, 『朝鮮古蹟圖譜』卷一, 1915, 圖63)

위의 항목은 도쿄제국대학이 중심이 되어 실시한 고적조사에 관한 내용이다. 일본인에 의한 한반도 고적조사는 1902년 세키노 다다시關野貞의 한국 고건축 조사가 그 시작으로 알려져 있다. 당시의 조사 결과는 2년 후인 1904년『한국건축조사보고韓國建築調査報告』라는 책으로 간행되었다. 이후 1909년부터 본격적인 고적조사가 시작되었는데, 당시의 조사자는 세키노 다다시·야쓰이 세이이쓰谷井濟一·구리야마 순이치栗山俊一 3인으로, 팀을 이루어 1909년에서 1915년까지 한반도 전 지역에 대해 건축, 고분, 성지, 사지 등의 조사를 실시하였다. 위의 전람회는 '조선에서 세 차례에 걸쳐 가져온 것'이라는 내용으로 보아 1909~1911년도까지의 조사에서 채집된 유물로 추정된다. 전람회에는 조선에서 가져간 유물이 실물 또는 사진·탁본·실측도 등의 형태로 전시되었다. 1909년도의 조사 결과는『가라모미지韓紅葉』,『조선예술의 연구朝鮮藝術之硏究』, 1910년도의 조사 결과는『조선예술의 연구 속편朝鮮藝術之硏究 續編』, 1911년도의 조사 결과는『조선고적조사약보고朝鮮古蹟調査略報告』로 발표되었다. 당시의 조사 성격은 학술적인 목적에 의한 것이라기보다는 이후의 식민지 지배 통치를 위한 기초 자료 조사의 성격이 강하였다. 이 때까지 문화재에 대한 어떠한 제도적 장치도 없었기 때문에 조사에서 수집한 유물을 그대로 일본으로 가져가는 것에 제한이 없었을 것이며, 이렇게 수집한 삼한시대에서 조선시대에 이르는 많은 수의 유물로 여러 차례의 전람회를 개최하였던 것이다.

강서삼묘 벽화분

[보고서] 朝鮮總督府, 『朝鮮古蹟調查略報告 明治四十四年度』, 1914. 9.

(36쪽) 강서江西 부근 …… 특히 우현리遇賢里 삼묘三墓로 불리는 것은 …… 7, 8년 전 모 군수가 그 둘을 파헤쳤는데, 구조는 완전히 대성산하大城山下와 같았지만 부장품은 하나 도 얻지 못했다고 한다. 당시 강서수비대 오타 후쿠조太田福藏(현재 도쿄미술학교 학생) 씨가 내부 벽화와 천정에 그려진 사신도, 초화문양 등을 약사略寫하였다 …… **명백하게 중국 남북조식南北朝式에 속하는 것으로, 약 1,300년 전 것으로 보인다. 따라서 이 형식의 분묘는 고구려시대의 것임이 드디어 명백하게 밝혀졌다.** 아마도 이 그림은 오늘날 무사 히 남아 있는 동양 최고最古의 회화 중 하나일 것이다. 이를 그냥 땅 속에 묻어 둔 채로 두 는 것은 애석하기 짝이 없는 일이다.

(39쪽) 그 외 금구金溝 금산사金山寺의 석불은 고구려 말기의 수법을 보여주는 좋은 표 본이다.

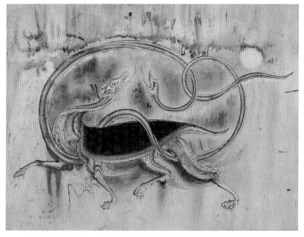

강서대묘 북벽 현무도(모사도), 고구려, 석벽에 채색,
평남 강서군 우현리(朝鮮總督府, 『朝鮮古蹟圖譜』 卷一, 1915, 圖616)

『조선고적조사약보고朝鮮古蹟調査略報告』의 내용 중 일부이다.『조선고적조사약보고』는 세키노 다다시關野貞·야쓰이 세이이쓰谷井濟一·구리야마 슌이치栗山俊一가 1911년 9월에서 11월까지 경성, 개성, 평양, 경주, 대구 등의 지역을 조사한 내용의 보고서로, 1915년 조선총독부에 의해 본격적으로 고적조사가 실시되기 전의 사전 조사 성격을 띠고 있다. 위 항목은 평양 부근에서 조사한 고구려 고분에 관한 내용으로, 강서삼묘 중 강서대묘를 말한다.

강서대묘는 연도와 현실로 이루어진 단실묘로, 석실은 거대한 화강암 판석으로 축조되었는데, 현실 안의 네 벽에는 청룡, 백호, 주작, 현무의 사신四神이 그려져 있어 고구려 고분 벽화의 걸작으로 손꼽힌다. 강서대묘는 강서중묘와 함께 1902년 강서군수가 처음 발굴하였다고 알려져 있다. 이후 1905년 당시 강서수비대에 근무하고 있던 도쿄미술학교 학생 오타 후쿠조가 벽화를 모사하였고, 세키노가 1911년도 조사 시에 이 고분을 견학하면서 고구려 고분으로 밝혀지게 되었다. 이후 1912년도 조사에는 오바 쓰네키치小場恒吉와 오타 후쿠조가 파견되어 벽화를 모사하였으며, 1930년대에도 벽화 모사 작업이 이루어졌던 것으로 알려져 있다. 현재 강서대묘의 벽화 모사본은 국립중앙박물관과 도쿄대학 건축학연구실에 소장되어 있다.

고구려 와전 파편의 기증

[논문]「考古學會記事 高句麗塼瓦片の寄贈」,『考古學雜誌』第4卷 第6號, 1914. 2.

(66~67쪽) 공학박사 세키노 다다시關野貞, 야쓰이 세이이쓰谷井濟一 두 사람은 본회(고고학회)에, 만주 집안현 온화보溫和堡 동강東崗 태왕릉에서 발견된 명문이 새겨진 기와 파편 및 화와花瓦 파편 등 총 100여 점을 기증하였다. 본회는 지난 해 12월 이들 현품을 틀림없이 수령하였다. 그 호의에 깊이 감사드린다…….

고구려 태왕릉 발견의 와전瓦塼 파편은 벽돌 파편 5개, 기와 파편 10개에 한해 …… 예회例會 출석자에게 추첨을 통하여 배부하였는데 지방회원 중에서도 희망자가 적지 않기에 …… 개수가 한정되어 있기에 …… 희망자는 속히 …… 신청할 것…….

[논문]「考古學會記事 高句麗塼瓦片頒布濟」,『考古學雜誌』第4卷 第7號, 1914. 2.

(61쪽) 이미 품절되었기에 이후는 배부 신청에 응하기 어려움.

1913년 세키노 다다시와 야쓰이 세이이쓰는 평안남북도와 중국 지린성吉林省 지안현集安縣의 고구려 유적을 조사하였다. 그중 낙랑 토성을 조사할 때는 주위의 아이들에게 전塼 2개를 주워오면 1전을 주겠다고 하여 수집하였는데, 7~8명이 약 2시간 만에 200여 개를 주워 왔다고 한다. 그리고 당시 수집한 기와를 바로 일본으로 가져가 도쿄제국대학 문과대학 표본실과 도쿄제실박물관 역사부에 기증하였다. 위 항목의 지안현 태왕릉 출토 기와 역시 이러한 과정에서 채집한 유물일 것으로 생각되는데, 백여 점을 고고학회에 기증하였다. 당시 기증받은 것들 중 일부는 학회 참석자에게 추첨을 통해 나누어 주었으나, 학회에 참석하지 못하는 지방회원들의 희망이 많아, 와전 파편 종류에 따라 1엔에서 30전의 금액을 납부한 사람에게 나누어 주었다는 내용이다. 당시 유물에 대한 인식을 단적으로 보여주는 일화라고 할 수 있을 것이다.

∙∙

평양 부근의 낙랑시대 분묘

[보고서] 朝鮮總督府,「平壤附近に於ける樂浪時代の墳墓 (一)」,『古蹟調査特別報告』第一冊, 1919. 3.

조선총독부 고적조사위원, 공학박사 세키노 다다시關野貞, 촉탁囑託 야쓰이 세이이쓰谷
井濟一, 구리야마 순이치栗山俊一, 오바 쓰네키치小場恒吉, 오가와 게이키치小川敬吉, 노모리 겐野
守健

(2쪽) 다이쇼 5년(1916) 가을 9월, 10월 평안남도 대동군 대동강면에 있는 10기의 고
분을 조사하였다. 제1호분에서 제6호분까지는 정백리에 속하고 제7호분부터 제10호분
까지는 석암리에 속한다 …… 같은 해 11월 평안남도 용강군 해운면 갈성리에서 1기의
고분을 조사하였다. 모두 낙랑시대에 속하는 것이다…….

(3쪽) 이러한 고분지대에 대한 조사를 시작한 것은 메이지 42년(1909) 가을 10월로,
당시 우리들은 평양에 거주하는 관민유지官民有志의 호의, 특히 오기 히토시小城齊, 이마이
즈미 시게마쓰今泉茂松 두 기사技師 및 고故 시라카와 마사하루白川正治씨의 협력으로 고분
2기의 내부를 조사했다. 이후 도쿄제국대학 문과대학 교수 문학박사 하기노 요시유키萩
野由之씨와 문학사 이마니시 류今西龍씨는 같은 해 겨울 1기의 고분을 조사하였다. 우리들
은 다음 해 메이지 43년(1910) 가을 구舊 한국 궁내부의 위촉으로 다시 한번 이마이즈
미 기사의 협력을 얻어 다시 2기의 고분 조사를 수행하고 이들 고분의 내부 구조 및 부
장품으로 판단해 보건대 낙랑시대 한종족漢種族의 분묘라고 추정하게 되었다.

(편자 주-2기는 『조선고적도보朝鮮古蹟圖譜』의 대동군 대동강면 석암동 고분으로 추정
되는 바, 그 유물이 도쿄대학 공과대학 소장으로 되어 있다는 것은, 출토품을 반출한 것
으로 보아야 할 것이다.)

다이쇼 5년(1916)의 고적조사는 고적조사 5개년 계획의 첫 해로, 한사군漢四郡과 고구려 유적의 조사가 중심이었다. 계획적 조사의 첫 번째로 중국의 한漢과 관계된 유적을 선택하였다는 것은 고적조사의 주된 목적이 일본의 식민 지배를 정당화하기 위한 것이라는 의도를 엿볼 수 있다. 이 중 세키노 팀은 평양 부근의 한, 낙랑군 및 고구려 유적 유물 조사를 주로 하였고, 위 항목은 1916년 이전에 이루어진 조사를 설명하는 내용이다. 세키노 팀은 1909년의 고적조사에서 처음으로 대동강 주변에 있는 고분을 조사하게 된다. 당시 평양일보 사장이었던 시라카와 마사하루에게 대동강 남안에 많은 수의 고분이 있다는 이야기를 듣고 이를 조사하게 되었는데 이것이 바로 석암동 고분石巖洞古墳이다. 그리고 같은 해 도쿄제국대학 교수 하기노 요시유키와 문학사 이마니시 류는 대동강면에서 고분 1기를 발굴 조사하였다. 이 때의 고분 조사는 정식으로 보고되지 않았으며 이후 『조선고적도보』에 사진만이 실려 있을 뿐이다. 당시 세키노 팀에 의해 발굴된 고분 출토 유물은 도쿄대학에 소장되어 있으며, 이 중 하기노가 발굴한 고분에서 출토된 유물 역시 모두 일본으로 반출되어 도쿄제국대학 문학부에 보관되어 있다가 관동대지진 때 모두 소실되었다고 한다.

낙랑군 및 낙랑 문화의 조사와 연구

낙랑군은 고조선의 국가 기반 위에 설치된 한의 군현으로, 기원전 108년에서 기원 313년까지 420여 년간 존속하였다. 고조선의 유산을 계승하였고, 삼한 및 삼국문화의 형성과 발전에 많은 영향을 미쳤다는 점에서 한국 고대사를 이해하는데 중요한 위치를 차지한다.

낙랑군에 대한 본격적인 연구는 조선 후기 실학자들에 의해 이루어진 한사군漢四郡에 대한 역사지리적 위치 고증작업에서 출발한다. 조선 후기 실학자들의 주요한 연구로는 한백겸韓百謙『동국지리지東國地理志』, 이익李瀷『성호사설星湖僿說』, 안정복安鼎福『동사강목東史綱目』, 정약용丁若鏞『아방강역고我邦疆域考』, 한치윤韓致奫『해동역사海東繹史』등을 들 수 있다. 왜란과 호란을 겪으면서 새로운 역사의식을 고양시키고 실증적 역사지리 연구를 집대성하기 위하여 역사서들이 잇달아 편찬되는 과정에서 한사군의 지리고증에도 여러 견해들이 제기되었다.

근대 역사학의 성립 이후 한사군 연구는 일제 식민사학의 정립과 긴밀한 관련을 맺으며 이루어졌다. 일제는 19세기 말부터 침략주의적 대륙정책과 결부하여 식민주의 역사관을 정립하기 시작하였는데, 한국사에서 한사군을 비롯한 낙랑군이 중요한 소재가 되었다. 한사군은 식민사학의 타율성론을 뒷받침하는 유력한 근거 중 하나로 적극 활용되었는데, 한국 고대사에서 중국의 식민지인 한사군의 설치를 통해 원시미개 단계에서 본격적인 문명의 단계로 이행되었던 것으로 주장되었다. 한국사에서는 고대부터 북쪽은 한의 식민지인 한사군, 남쪽은 일본의 식민지인 임나일본부로 시작되었다는 점을 부각시킴으로써 일본 제국주의에 의한 식민 지배에 역사적 당위성을 부여하고자 하였다. 이러한 입론은 20세기 이후 식민지 조선에서 제국주의의 사회문화조사사업의 일환으로 행해진 고고학 조사로 적극 뒷받침되었다.

평양 일대의 고분에 대한 조사는 1909년 도쿄제국대학 공과대학의 건축학과 교수였던 세키노 다다시關野貞 등에 의해 시작되었다. 조사자들은 당초 평양의 전실묘를 낙랑군과 관련된 유적이 아니라 고구려의 유적으로 파악하였다. 고구려의 수도가 평양이라는 선입견이 강하게 영향을 끼쳤던 것이다. 이에 대해 요동지역 전실묘를 조사한 경험이 있었던 인류학자 도리이 류조鳥居龍藏가 1910년 평양 일대 고분을 낙랑군의 유적이라는 주장을 내놓았지만 큰 반향을 일으키지는 못하였다. 곧이어 역사학자인 이마니시 류今西龍는 대동강면 을분乙墳에서 발굴된 금동복륜금구金銅覆輪金具의 '王口'이라는 명문을 문헌자료에 등장하는 낙랑군의 왕씨王氏와 연결시켜 평양 일대의 고분들을 낙랑군의 유적으로 주장하였다. 이러한 주장은 이후 통설로 자리를 잡게 되었으며, 평양의 이른바 낙랑 고분은 낙랑군의 존재를 증명하는 결정적 자료가 되었다. 이후 일본인 학자들은 이 고분들과 아울러 낙랑토성, 용강군 어을동 토성에서 발견된 점제현신사비 등을 통해 한반도 서북부에서 낙랑군의 실재를 증명하고자 노력하였다.

이처럼 평양 일대를 중심으로 한 고고학 조사와 연구는 식민사관의 정립과정에서 낙랑군의 위상을 전면적으로 부각시키는데 결정적인 역할을 하였다. 세키노는 1909년부터 매년 실시된 고적

조사 성과를 정리하여 호사스러운 『조선고적도보朝鮮古蹟圖譜』 1~17권(조선총독부, 1915~1935)을 발간하였는데, 1915년 발간된 제1권은 '낙랑군 및 대방군시대樂浪郡及帶方郡時代'부터 시작하고 있다. 한사군 중 '낙랑군 및 대방군시대'가 통사 체계 속에서 하나의 시대로 자리매김하고 있는 것이다. 이러한 흐름은 이후 세키노 다다시의 『조선미술사朝鮮美術史』(朝鮮史學會, 1932)에서도 계승되고 있는데, 낙랑군시대, 고구려, 백제, 고신라와 가야제국, 통일신라시대, 고려시대, 조선시대로 구분하고 있다. 종래 한사군을 하나의 시대 서술단위로 취급하던 데서 벗어나 낙랑군 또는 낙랑군과 대방군을 하나로 묶어서 부각시키는 방식은 이후 많은 개설서에서 받아들이게 되었다. 이는 고고학적 실체가 제대로 확인되지 않는 다른 3개의 군과는 달리, 낙랑군의 경우 유물 및 유적을 통해 실체가 구체적으로 확인됨으로써 한사군의 위치를 대체하게 되었다.

조선총독부는 1916년 7월 「고적 및 유물보존규칙」을 제정하고 고적조사위원회를 설치하였으며, 고적조사 5개년 계획을 입안함으로써 소위 '고적조사'가 본격적으로 이루어지게 되었다. 1차 년도인 1916년에는 낙랑군을 대상으로 하였는데, 세키노의 주도로 평남 대동군 대동강면 정백리와 석암리 일대에서 대동강면 1호분~10호분까지 모두 10기의 고분을 발굴하면서 큰 반향을 일으키게 되었다. 한漢문화의 영향을 받은 귀틀묘와 전실묘 등은 '식민지' 낙랑군을 증명할 수 있는 결정적인 증거로 주목을 받았으며, 집중적인 조사가 이루어지게 되었다. 이후 낙랑 고분 자료가 꾸준히 증가함에 따라 묘제나 칠기, 동경 등 중원제中原製 개별 유물에 대한 성격 파악을 통해 낙랑 문화와 한漢문화의 친연성이 밝혀지게 되었다. 낙랑군 연구를 통해 한국사는 그 출발부터 낙랑군의 설치를 통한 대륙 선진 문화의 이입에 따라 역사의 발전이 타율적으로 추동되었음을 입증할 수 있게 됨으로써, 낙랑군은 식민주의 역사학의 근간으로 자리매김하였다.

낙랑군을 평양 일대에 위치시키고 이를 통해 식민사학의 타율성론을 유포시키고자 하였던 일제 식민사학의 불순한 의도를 간파한 이는 위당 정인보(1893~1950)였다. 낙랑군을 매개로 한 일제의 의도를 정면으로 부정하고 비판하는 방안의 하나로, 그는 낙랑군에서 출토된 봉니가 위조되었다는 '낙랑 봉니 위조설'을 주장하였다. 1935년 1월 1일부터 1년 7개월간 '오천년간 조선의 얼'이라는 제목으로 동아일보에 연재한 글에서, 위당은 봉니의 경우 기본적으로 행정문서의 수발에 이용되었으므로 낙랑군에서는 다른 군현의 봉니가 발견되어야 하는데, 오히려 자기 군현명이 찍힌 봉니만 전하는 모순점을 제기하였다. 아울러 '낙랑대윤장樂浪大尹長'의 경우 '대윤大尹'은 왕망대 관명이므로, 왕망대에 낙랑군이 낙선군樂鮮郡으로 개칭된 사실을 감안한다면 '낙선대윤樂鮮大尹'이라고 해야 타당하다는 등 내용상의 모순도 지적하였다. 이러한 주장이 지니는 실증적 타당성은 차치하고, 그의 논박이 지니는 정치적 파급력은 매우 컸던 것으로 보이며, 위당의 견해는 이후 북한학계의 고조선 중심지 논쟁에 반영되어 명맥이 이어지게 되었다.

해방 이후 북한 학계에서는 평양에서 낙랑군의 존재를 부정하였는데, 이는 1960년 초 이래 고조선의 재在 랴오닝성을 주장하는 입장에 따라 평양에서 낙랑군의 존재를 인정할 수 없게 된 상황에서 나온 불가피한 주장이었다. 특히 일제강점기 낙랑군 유적에서 수집 또는 출토된 봉니를 위

작으로 보는 근거로 단일 유적에서 출토된 봉니의 숫자가 지나치게 많은 점, 봉니에 적힌 관인이 당시의 관인과 잘 맞지 않는 점, 봉니에 있는 군현명이 오직 낙랑군에만 속하며 도위부 계통의 도장이 찍힌 것이 전혀 없는 점, 역사 기록과 맞지 않는 사례가 나타나는 점, 현위의 도장이 모두 좌우위의 것뿐이며 종전에 나온 사례가 없는 점 등을 들고 있는데, 이 같은 주장의 골격은 앞서 언급한 위당에게서 유래한 것이다. 이처럼 낙랑 봉니가 모두 일본인들에 의해 위조된 것이라는 결론을 내림으로써, 평양 일대에서 낙랑군의 존재를 전면적으로 부정하고 있다. 대신 평양 일대에서 확인되는 유적은 고조선의 소국이었던 '락랑국'의 유적으로 해석하고 있다. 이러한 견해는 1970년대와 1980년대를 거쳐 북한학계의 공식적인 입장이 되었으며, 1990년대 이후 단군릉 문제를 계기로 고조선이 평양에 있었던 것으로 수정하면서도 낙랑군에 대해서는 여전히 평양 일대에서의 실재를 인정하지 않고 있다.

1993년 북한 학계에서는 평양시 강동군 대박산 기슭에 위치하는 이른바 '단군릉'의 발굴을 계기로 단군이 실재한 인물이며, 단군조선의 역사를 고조선 역사의 일부분으로 정식으로 편입시키는 변화를 보이고 있다. 발굴 조사에서 출토된 인골 및 토기의 연대측정 결과(지금으로부터 5,000여 년 전)를 통해 무덤의 피장자를 단군으로 봄으로써, 기존에 구전으로 전해지던 '단군릉'을 역사상 실제 인물인 단군의 무덤으로 주장하며, 고조선의 중심지인 평양은 일찍이 금속문명이 개화한 인류 5대 문명 발상지 가운데 하나라는 것이다. 이에 따라 북한 학계의 고대사 체계는 단군조선의 실재와 고조선 중심지 재평양설에 의해 재편이 진행 중인데, 최근 세 차례에 걸친『단군 및 고조선에 관한 학술발표회』를 토대로 고조선사를 '단군조선(전조선)-후조선-만조선'으로 크게 나누고 체계화시키고 있다.

이러한 연구동향 속에 낙랑군 문제는 북한 학계의 해결해야 할 숙제거리가 되었는데, 고조선의 수도 왕검성이 평양이었다면 왕검성을 멸망시키고 설치한 낙랑군의 역사적 실체를 인정하지 않을 수 없으며, 평양지역에 보이는 선진 문화를 중국과 관련된 낙랑군의 문화로 인정하지 않을 수 없는 상황에 직면하게 되었다. 실제 고조선 재평양설을 주장한 논자들의 첫 번째 논거도 낙랑군이 평양에 존재했다는 점이었다. 고조선의 수도를 평양으로 보면서도, 평양지역의 문화를 낙랑군과 관련시키지 않으려는 딜레마의 상황에서 불가피하게 등장하는 것이 '부副 수도'의 개념이다. 고조선 당시에 평양의 왕검성과 함께 랴오닝성 가이저우蓋州에 별개의 부수도 왕검성이 존재하였는데, 낙랑군을 비롯한 한사군은 바로 부수도 왕검성을 멸망시키고 그곳에 설치되었다는 것이다. 평양의 유물과 유적은 종전과 마찬가지로 최리崔理와 관련되는 고조선의 소국이었던 락랑국의 문화로 보고 있다. 이러한 논의가 받아들여지기 위해서는 왕과 주요 귀족이 거주하는 곳을 수도로 보아야 한다는 점, 그리고 부수도의 함락을 고조선 국가의 멸망으로 간주할 수 없다는 점 등에 대한 해명이 필요하다.

앞서 살펴보았듯이 낙랑군을 비롯한 한사군의 위치 비정 문제에 대한 논의는 조선 후기 실학자에 의해 본격적으로 제기되어 오늘날까지 지속되고 있다. 일제강점기에는 식민주의 역사학의 정

립과 관련하여 낙랑군이 집중적으로 조명되었고, 광복 이후 남북한 역사학계에서는 고조선의 중심지 문제와 연동되어 낙랑군의 위치 문제가 부각되었다. 낙랑군의 평양 존재를 인정하는 것은 식민주의 역사학의 연장선상이지만, 이를 부정한다고 식민주의 역사학이 극복되는 것은 결코 아닐 것이다. 낙랑군의 위치는 사실의 문제이고 식민주의 역사학에 입각한 낙랑군에 대한 이해는 해석의 문제이기 때문에, 사실과 해석이 혼동되어서는 안 된다. 고조선의 위치를 선험적으로 설정하고, 자신의 입론에 맞추어 낙랑군의 위치를 연동시키는 것도 올바른 접근 태도는 아니다. 낙랑군에 대한 위치 비정 논의는 엄밀한 실증 작업에 기초한 사실의 규명에서 출발해야 하며, 이러한 전제가 충족되는 한 학계와 재야를 막론하고 다양한 논의의 장이 열려 있어야 한다. (오영찬)

낙랑 고분 보존에 관한 건

[공문서] 다이쇼 14년(1925) 4월 1일

낙랑군 고분 보존에 관한 건

학무국장

평안남도지사 귀하

다이쇼 12년(1923) 가을부터 인근 주민, 특히 대동군 대동강면 석암리, 오야리 주민들이 빈번히 도굴하여 매장물을 밀매하였다. 다이쇼 13년(1924) 가을, 한때 감시가 엄중하여 도굴이 없어졌는데 올해 정월 이후 다시 공공연히 도굴하기에 이르러 대동강면 석암리, 오야리 부근의 주요한 고분 약 200기가 이미 도굴되었다. 만약 이 상태로 가다가는 올해 안으로 주요한 고분 모두가 황폐한 무덤이 될 것임은 의심할 바가 없으며 …… 생각건대 고분의 도굴은 적어도 2, 3일이나 4, 5일을 작업하지 않으면 곽 바닥에 이르기 어렵고, 또한 그 출토물을 보니 칠기, 소옥경小玉鏡의 파편 등 도저히 야간에 구덩이에서 채집할 수 없는 것이 많은 형편이다. 도굴이 활발히 이루어짐은 실로 놀랄 만한 일이므로 시급히 엄중한 단속을 바라며, 더불어 오늘날 연일 매장물을 휴대하여 평양 시중의 골동품 애호가에게 판매하는 자가 많다고 들은 바, 이는 유실물법 제13조에 의거 방치할 수 없는 일로 생각되오니 무언가 조치가 있기를 바라며 여기에 통보함.

낙랑 고분의 난굴

[논문] 八田蒼明, 『樂浪と傳說の平壤』, 1934. 10.

(8~10쪽) 다이쇼 5년(1916) 세키노關野 박사 일행이 석암리 제9호 목곽분을 발굴하여, 백 수십 점의 귀중한 부장품을 채집함으로 인해 낙랑에 대한 연구 열기가 점차 민간에도 퍼졌다. 다이쇼 11년경(1922)에는 개성 부근 고려시대 고분에서 고려 도자기를 도굴하며 배운 한 패들이 낙랑 고분에 눈을 돌려 점차 도굴을 시작하였다. 도굴이 가장 성행했던 시기는 다이쇼 13년(1924)부터 14년(1925)까지인데, 이 4, 5년간은 학계에도, 고분 그 자체에도 큰 수난의 시대가 계속되었던 것이다.

그런데 이 5년간의 대도굴시대가 전개된 까닭에, 평양부에는 갑자기 낙랑 열기가 전염병처럼 만연되어 낙랑의 명성이 세상에 널리 퍼지게 되었다.

그 때는 당국도 오늘날과 같이 엄중하게 단속하지 않았고, 오히려 관직에 있는 일부 인사들이 고분 출토품을 대중보다 먼저 앞다투어 구했는데, 지금 와서 생각해 본다면 정말로 꿈 같은 시대가 있었고, 다이쇼 13, 14년경의 평양부민은 낙랑 출토품에 1, 2엔을 들여 고경古鏡 1점이나 초벌구이 항아리 1점 정도 가지고 있지 않으면 남한테 무시당했다고 하는 거짓말 같은 이야기도 있다. 심지어는 관립학교의 선생이 백주대낮에 당당하게도 몇 명의 인부를 거느리고 무덤의 위쪽부터 마구 파헤쳐 쓸 만한 부장품을 꺼냈던 것이다. 이 시대에 많은 일품逸品이 자연히 민간 수집가의 손에 들어갔다.

낙랑 고분의 도굴은 다이쇼 13, 14년경의 도굴 대란 이후, 처음 도굴하는 백성이 평양의 수집가에게만 팔아버린다면 좋은 돈벌이가 될 수 없음을 알고, 어디서 어떤 연줄을 끌어 연락하였는지 왕성하게 경성이나 교토 방면의 호사가와 다리를 놓아서 도굴품 중에서도 일품은 몰래 보내 평양의 수집가가 큰 마음먹고 지불하는 대가의 2, 3배가 되는 보수를 손에 넣었다. 호가 1만 엔의 거섭원년居攝元年(전한의 연호, 기원 6년) 명문이 새겨진 화문경花文鏡이나, 1엔 주고 산 평양고등보통학교의 진과秦戈, 녹유도호綠釉陶壺, 녹유박산로綠釉博山爐 등 고고학상의 고증자료 및 골동품 가치로 보아서도 일품인 다수가 이 시

대에 발굴되고 있다. 도굴된 것이기에 그 출토 지점이나 함께 출토된 것이 명확하지 않아 전문가들이 매우 유감스러워 하는 것 같다.

(편자 주-1,386기 중 처녀분으로 보이는 것은 140기로, 나머지는 모두 도굴된 것으로 되어있다. ~낙랑의 유적~)

(10쪽)다이쇼 15년(1926) 봄에는 …… 토성리 낙랑군치지樂浪郡治址의 언덕 일원, 북쪽 경사지 부락의 동서에 걸쳐 있는 밭 등 약 2정보町步(6,000평)에서 주로 한와漢瓦를 파내기 위한 도굴이 행해졌다.

(편자 주-메이지 말년의 세키노 일행, 하기노萩野 일행의 발굴이 있었다.)

(14~15쪽) 조선총독부는 세키노 박사 등의 보고에 따라 한대漢代의 조선에 남겨진 문화를 밝히고자, 다이쇼 5년(1916) 9월 대규모의 조직적인 조사를 하게 되었다. 대동강면 정백리에서 10기의 고분을 발굴할 준비를 갖추었다.

(19~20쪽) 평양의 수집가
항정港町 도미타 신지富田晋二, 유정柳町 모로오카 에이지諸岡榮治,
행정幸町 하시즈메 요시키橋都芳樹, 남산정南山町 나카무라 신자부로中村眞三郎,
평천리坪川里 오무라 유조大村勇藏, 원정原町 오노 다쓰로小野達郎,
천정泉町 나카니시 요시이치中西嘉市, 동정東町 오카모토 마사오岡本正夫
(고인) 야마다 자이지로山田財次郎, 세키구치 한關口半
(평양을 떠난 사람)
전 평양중학교 기타무라 다다지北村忠次
전 평양여학교장 시라카미 주키치白神壽吉, 다다 하루오미多田春臣
이 외 거울, 기와, 전돌, 동검 등 일품을 소장한 숨은 사람도 상당히 있는 모양인데, 그 내용을 발표하지도 않고, 또한 학계 연구자료로도 제공하지 않은 채 몰래 소장하고 있다.

(23쪽) 다이쇼 11, 12년(1922, 1923)경부터 다이쇼 14년(1925)까지의 대난굴시대大亂堀時代를 한 기로 하여, 쇼와시대의 도굴, 당국이 낙랑 고분군의 중앙에 경찰관 출장소를 설치하여 대난굴시대 후에 엄중히 단속하였는데, 교묘한 수단으로 도굴을 한 자가 과거 8년간만 해도 약 100기에 가까운 고분을 파헤쳤다고 상상할 수 있다.

(24쪽) 지금으로부터 8, 90년 전 즈음 평양 부근에 있던 서양인(프랑스인 포교자 일단이라고 한다)이 다수의 인부를 고용해서 고분을 발굴하여 …… 이 때 발굴된 고분은 수십 기에 이른다.

(27~28쪽) 이 파괴를 대신할 수 있는 학술적인 성과를 내지 못한다면, 그 죄를 보상하고 새롭게 건설하는 것 역시 불가능하고, 연구 결과를 출판물의 형식으로 발표할 필요가 있다. 이 출판은 학자 자신이 파괴한 유적의 보존을 출판물의 형태로 성취할 수 있기 때문이다. 그러므로 출판물을 수반하지 않는 유적의 발굴은 과거 인류의 생명을 파괴하고 그것을 사유私有하는 것과 같은, 하나의 죄악이다…….

현재까지 평양의 수집가와 도굴자가 받아왔던 비난의 목소리는, 이 귀중한 유적이 파헤쳐지는 대로 내버려 두고 아무런 방지 수단을 강구하지 않았던 당사자가 오히려 그 책임의 반을 져야 한다고 말하고 싶다.

(29쪽) 낙랑연구소의 설치

쇼와 8년(1933)부터 앞으로 3년간 일본학술진흥회日本學術振興會는 낙랑 연구를 위해 연 1만 5천 엔의 연구 자금을 지출하기로 하였다. 이것을 경비로 해서 낙랑박물관 내에 낙랑연구소가 설치되게 되었다. 연구원으로는 …… 오바 쓰네키치小場恒吉(도쿄미술학교 강사), 하라다 요시토原田淑人(도쿄대학교수), 우메하라 스에지梅原末治(교토대학 조교수), 후지타 료사쿠藤田亮策(경성대학 교수, 총독부박물관장) 등 4명이 취임하고, 오바씨를 초대소장으로 하여 조수 6명을 상시 두고…….

(32~38쪽) 도굴 에피소드

황해지사 이이오飯尾와 민간수집가 하시즈메 요시키의 한경漢鏡 1점에 대한 갈등. 한경

을 가지고 온 농가의 노인이 80엔에서 한 푼도 깎아주지 않아 매매가 성립되지 않았는데, 다음날 하시즈메가 40엔에 손에 넣었다. 이이오는 오카모토岡本 경찰서장에 50엔을 맡기고 교섭하였지만 성사되지 않았다. 지금 하시즈메가 '잔물결공주ささなみ姫'라고 이름 붙여 집안에서 애지중지하고 있는 것이 이것이다.

토성리의 백성이 '천추만세千秋萬歲', '낙랑부귀樂浪富貴'의 문자가 들어있는 것(와당瓦當)을 두 장 판다는 소문이 마을 전체에 퍼져서 경찰에 신고했는데, 가야될 곳에 가지 않고 어떤 사람이 귀하게 여겨 서양까지 가게 되었다.

(186쪽) 200점에 가까운 발굴품 중에서 겨우 20점 정도가 낙랑 신박물관에 진열되는 것은 너무나 수가 적다고 논의되었으나, 이것은 실은 피상적인 측면만을 본 것으로 …… 작은 앵두의 씨 하나마저 1점으로 세고 있는 것이다. 칠기 파편 1점도 기록되어 있어, 20점이라는 수는 실제로는 발굴품 중에서 대표적인 유물을 망라하고 있는 것이다.

(192쪽) 낙랑의 칠기

낙랑군 유적에서는 다수의 칠공예품이 발굴되었는데 비전문가들 사이에서는 그 보존법이 번거롭고 곤란하기 때문에, 수집가인 하시즈메씨나 도미타씨는 애써 수집한 물품을 모두 도쿄의 미술학교에 기증하였다.

(250쪽) 고故 야마다 자이지로씨가 옛 기와를 수집하던 시기는 그의 독점 무대로, 평양부내 각처에서 수도공사, 하수공사 중에 기와가 나오더라도 흙투성인 채로 길바닥에 뒹굴게 내버려져 있으면 …… 야마다씨가 눈깔사탕을 가지고 현장에 가서 눈깔사탕과 기와를 교환한 이야기는 유명하지만, 요즘은 공사장 인부가 기와가 돈이 된다는 것을 알고 있어 싼 값으로는 수집가의 손에 들어오지 않게 되었다.

(264쪽) 평양 부근에서 옛 기와의 수집 열기가 높아짐과 동시에, 상당한 재정적 여유를 갖고 있는 교토의 고와古瓦 수집가가 쇼와 4년(1929)경부터 경주는 물론 평양 부근에까지 손을 뻗어 골동상을 통해 상당히 고가로 매점하기 시작했는데, 이 때문에 쇼와 5년(1930) 가을부터 쇼와 6년(1931) 가을까지의 약 1년간 평양의 고와古瓦 가격이 격변한

일이 있었다. 농민의 손에 들어간 고구려 기와는 1매 5엔, 7엔으로 불렸고, 이때쯤부터 낙랑, 고구려 두 시대의 기와 위조품 전성기가 되었다. 옛날 그 시대에 구워진 동일한 흙으로, 새 기와를 만들어 정교하게 문양을 새겨 넣어 굽는다.

[증보 주]

"중요문화재에서 한국 관계가 9건이 있는데, 그중 1건이 국유國有. ['도쿄예술대학 소유인 '금착수렵문양동통金錯狩獵文樣銅筒', 쇼와 2년(1927) 7월 6일, XXX씨로부터 구입, 반입 시기는 전혀 알 수 없다'라는 기록이 2008년 5월에 공개된 한일회담의 일본측 문서에 있다. 「한국 문화재 문제에 관한 문부당국과의 협의에 관한 건韓國文化財問題に關する文部當局との打合に關する件」, 쇼와 36년(1961) 11월 14일 외무성 북동아시아과 작성.]

그런데 2007년 4월 6일 중의원衆議院 문부과학위원회文部科學委員會에서는 공산당의 이시이 이쿠코石井郁子 의원의 질문에, "중국 한漢시대의 것이라고 되어 있는데 이것 역시 쇼와 2년(1927) 7월에 당시의 도쿄미술학교가 오바 쓰네키치씨로부터 구입하였다"라는 답변이 있어, XXX씨는 알 수 없는 게 아니라, 오바 쓰네키치 교수임에 틀림없다.

또한 1967년 9월 발행된 잡지 『곡카國華』 46쪽에는 마에다 야스지前田泰治(당시 도쿄예술대학교수)가 쓴 「금착수렵문양동통부목심金錯狩獵文樣銅筒附木心」이라는 원고가 있는데, 그중에 이러한 내용이 있다. "쇼와 25년(1950)에 중요문화재로 지정된 금착수렵문양동통은 다이쇼 14년(1925) 여름, 당시 도쿄미술학교장 마사키 나오히코正木直彦와 칠공漆工 교수인 록카쿠 시스이六角紫水가 조선을 여행했을 때, 고물상에서 구입한 것으로 …… 그 고물상은 아마 도굴품을 매입했을 것이기에, 출토된 고분은 명확하지 않다. 그러나 입수한 장소, 경로 등으로 보아 이른바 낙랑의 것으로 생각하는 것이 상식적일 것이다."

낙랑 고분의 무차별적인 도굴은 1920년대 들어 극에 달하게 된다. 1916년 세키노 팀이 발굴한 석암리 9호분에서 순금제 교구鉸具(허리띠 버클) 및 청동 거울 등의 각종 청동 용기와 칠기 등이 다수 출토되면서 '낙랑 고분에는 순금 보화가 무더기로 묻혀 있다'는 소문이 일반인들 사이에 돌고 도굴꾼들이 평양으로 모여들어, 낙랑 고분의 수난시대가 시작된 것이다. 이에 세키노 역시 도굴의 엄중한 단속을 요구하였지만 실제 관직에 있는 일부 인사들조차 서로 출토품을 구하려고 하는 상황이었다.

핫타 쇼메이八田蒼明는 당시 『조선일일신문朝鮮日日新聞』의 평양지국장으로 고고학을 공부하였던 학자가 아니라 취미로서 기와 등을 수집하던 이로, '아마추어가 본 낙랑 문화'의 의미로 『낙랑과 전설의 평양樂浪と傳說の平壤』을 집필하였다. 신문기자인 만큼 조선총독부에 의해 이루어진 공식적인 발굴 조사의 내용과는 달리 평양지역을 중심으로 아마추어 수집가, 도굴 등 당시 고적과 관련된 알려지지 않은 많은 내용을 담고 있어 관제 고적조사와는 다른, 당시 낙랑에 대한 일반인들의 관심, 당시의 도굴 상황 등을 엿볼 수 있다.

낙랑 왕우묘에 대한 조사

A. 도쿄제국대학 총장 고자이 요시나오古在由直가 조선총독에게 보낸 서신

[공문서] 『大正十四年古蹟調査委員會』, 1925~1926.

고분 발굴의 건

도쿄제국대학 서庶 제534호

다이쇼 14년(1925) 9월 2일

도쿄제국대학 총장 고자이 요시나오

조선총독 귀하

이번에 본 대학 문학부에서 고고학적 연구를 하고자 하는 희망으로, 귀 관하의 평안남도 대동군 평양 부근의 낙랑 고분을 발굴하고자 하니, 다음 조항에 대하여 승인을 얻고자 여기에 조회하는 바입니다.

- 기간은 9월 중순부터 45일간 예정
- 발굴과 조사에 필요한 비용은 본 대학의 부담으로 할 것
- 발굴에 관해서는 본 대학 교수 무라카와 겐고村川堅固, 동同 구로이타 가쓰미黑板勝美 및
 조교수 하라다 요시토原田淑人에게 감독을 시킬 것임.

B. 위의 서신에 대하여

[공문서] 『大正十四年古蹟調査委員會』, 1925~1926.

제22회 고적조사위원회를 개최하여 다음 6조의 조건부로 위원회에서 가결함

조건

1. 조사구역은 평안남도 대동군 대동강면과 원암면 내의 고분 4기 이내로 함
2. 조사 시 관할 도청, 경찰서장과 상의한 후 착수하고, 또한 반드시 조선총독부 고적 조사위원을 참가시킬 것
3. 조사 및 조사지의 손해 등 관련 비용은 모두 도쿄제국대학의 부담으로 함
4. 발굴 후에는 충분히 복구하고 표지석을 세워 조사일시를 명기할 것
5. 발굴 유물은 조선총독부가 지정한 것을 제외한 모두를 도쿄제국대학에서 보존하고 자타自他의 연구자료로 제공할 것이며, 매각 또는 양도하지 말 것(중복되는 물건을 제외하고는 모두 총독부에서 지정한 것으로 할 것)
6. 상세한 보고서를 조선총독부 고적조사위원회에 제출할 것

C. 회의 시 안건 가결로 기안한 공문내용

[공문서] 『大正十四年古蹟調査委員會』, 1925~1926.

고분 발굴의 건

다이쇼 14년 9월 22일 판결, 9월 24일 회신발송

이 건에 관하여 고적조사위원회에서 토의한 결과, 경성 거주 위원 17명 중 부재자 외 16명 및 경성 이외 거주 위원 8명 중 4명, 총 20명은 이의 없이 원안에 찬성. 총 위원 25명에 대하여 20명의 대다수로, 원안과 같이 결정하고 다음과 같이 회답함이 좋을 것이다. (경성 이외 거주 위원 중 회답이 도착하지 않은 사람은 이케우치池內, 이마니시今西,

야쓰이谷井 등 3명으로 도리이鳥居 위원은 부재중이다.)

<div align="right">총독</div>

도쿄제국대학 총장 고자이 요시나오 귀하

다이쇼 14년(1925) 9월 2일 서庶 제534호 낙랑 고적 발굴의 건에 대해, 조회의 취지를 승낙한다.

고적조사위원회 검토 결과, 다음 조건부로 승인하니 회답 바람.

<div align="center">조건(위의 6건)</div>

D. 다이쇼 15년(1926) 8월 2일에 개최한 제25회 고적조사위원회 회의록 중 의사議事 에 들어가자

<div align="right">[공문서] 『大正十五年古蹟調查委員會』, 1926.</div>

– 오가와小川 위원은 도쿄제대에서 조사한 낙랑의 유물을 언제 본부에 제출하느냐고 질문했는데, 이에 대해 후지타藤田 위원은 현재 대학에서 정리 중이니 끝내는 대로 제출 할 것이라고 답하고 …… 또한 이번 회의에 결석한 이마니시 류今西龍가 조사위원회에

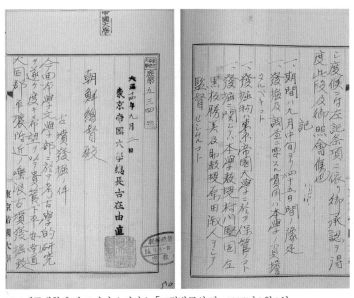

도쿄제국대학 총장 고자이 요시나오, 「고적발굴의 건」, 1925년 9월 2일.

보낸 서신에서, 낙랑 고분의 발굴을 미술학교에 허가할 것이냐고 질문했는데 이에 답함.

도굴은 국가가 존재하는 한 엄중히 단속할 것이며, 우선 도굴을 유인하고 이를 사주하는 자를 엄벌하고, 그 다음으로 발굴한 사람들을 벌해야 할 것이다. 항간의 일설에 의하면 발굴한 자들만 벌을 받고 그 범죄의 주체라 부를 수 있는 자가 도리어 벌을 면하는 것 같다. 만일 사실이라면 매우 기괴한 일로서 우리 제국에서는 있을 수 없는 일이다. 작년 도쿄제국대학이 낙랑 고분의 발굴을 신청하여 여러 조건하에 특별히 허가를 받았다. 총독부는 총독부의 발굴 사업을 도쿄제국대학에 의뢰한 데 그친 것 같다. 그러나 오늘에 이르러 그 조건이 하나라도 이행되었다는 말은 듣지 못했다. 특별한 허가는 일반적인 허가로 생각되고 …… 운운云云.

해제 ⋯⋯

1916년 제정된 「고적 및 유물보존규칙古蹟及遺物保存規則」에 의해 원칙적으로 한반도에서의 고적조사는 오로지 조선총독부만이 실시할 수 있었다. 그러나 예외적인 사례가 단 한 건 있었으니 그것이 1925년 도쿄제국대학에서 조사한 석암리 205호분, 즉 왕우묘이다. 이 무덤의 내부구조는 대형 귀틀목곽묘로, '五官掾王旰印'이라 새겨진 목인木印이 출토되어 왕우묘라고 불린다. 출토 유물 가운데 '建武卅一年'(서기 45년)의 명문이 있는 칠이배가 발견되어 고분 축조 연대를 기원 후 1세기 후반 경으로 추정할 수 있다.

당시 고적조사과의 폐지 등으로 인해 조선총독부의 고적조사가 침체되어 있을 때, 구로이타 가쓰미는 귀족들로부터 발굴 자금을 모으고, 고적조사위원회의 허가를 얻어 왕우묘를 발굴 조사한다. 이전 낙랑 고분에서 다수의 유물이 출토되어 낙랑문화와 중국의 한漢문화를 동일시하는 주장이 등장하였고, 결국 한반도의 역사 발전은 모두 중국의 선진적인 문물이 전파되면서 시작되었다는 '타율성론'의 증거로 이용된다. 이러한 배경 하에서 구로이타 가쓰미는 낙랑 유적의 조사에 집중하였던 것이다.

⋯⋯⋯

낙랑 고분 발굴품은 돌려보내겠음

[신문기사] 『京城日報』, 1925. 11. 25.

발굴품은 연구조사가 끝나는 대로 돌려보내겠다.
도쿄대학 구로이타黑板 박사의 말

　낙랑의 고적조사가 종료되었기 때문에 그 뒤처리를 위해 평양에 와 있는 구로이타 문학박사는 말한다. "우리들은 골동적인 의미로 발굴한 것이 아니고 연구를 위해 발굴한 것이므로, 보존이라는 것은 연구를 위해서만 의미가 있는 것이니 보존이라는 것을 깊이 생각하고 있지 않다. 따라서 대학에 가지고 가서 연구가 끝나면 현재와 같이 도쿄대학이나 경성, 그 외 민간에 분산되어 있는 것은 좋지 않기 때문에, 평양에 박물관만 생긴다면 언제라도 돌려 보낼 생각이다."

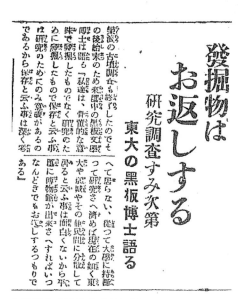

「발굴품은 반환한다」, 『京城日報』, 1925.11.25.

도쿄제국대학에서 조사한 석암리 205호분(왕우묘)의 유물 반환과 관련된 내용이다. 당시 한반도에서의 고적조사는 조선총독부만이 실시할 수 있었으나, 왕우묘의 발굴은 예외적으로 일본의 대학에 허가를 내준 사례이다. 발굴 후 출토 유물은 현지에 보존하는 것이 원칙임에도 불구하고, 이를 무시한 채 정리 작업의 명목으로 도쿄제국대학으로 반출되었다. 이후 고적조사위원회에서 도쿄제국대학이 유물을 반납하지 않는 것에 대한 지적이 있었고, 구로이타 가쓰미는 본문의 내용과 같이 '연구가 끝나면 유물을 반환하겠다'고 발언하였다. 그러나 1930년 발굴 보고서 『낙랑樂浪』이 간행된 이후에도 유물 반납 약속은 지켜지지 않았으며, 현재 왕우묘 출토 유물은 도쿄대학 문학부에 보관되어 있다.

대동강면 오야리 고분 조사 보고

[보고서] 朝鮮總督府, 『昭和五年度古蹟調査報告』第一冊, 1935. 3.

朝鮮總督府 囑託 野守健·榧本龜次郎, 朝鮮總督府 雇員 神田惣藏

(3쪽) 낙랑군치지(도 1)로 인정할 만한 토성이 있고, 그 토성의 동남서 세 방향의 구릉과 평야에 1,386기(추정 목곽분 460, 전곽분 926)의 고분이 산재해 있다.

고분의 개수는 다이쇼 5년(1926) 오가와小川, 다나카田中 두 기수 및 노모리野守 등이 조사한 바 …… 그 땅 아래로 매몰되어 흔적조차 모르는 고분의 수가 얼마나 되는지는 알 수 없다.

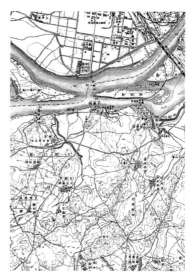

대동강면 오야리梧野里 부근 지도
(『昭和五年度古蹟調査報告』第一冊, 圖1)

해제 ···

1935년 발간된 『쇼와5년도 고적조사보고 昭和五年度古蹟調査報告』제1책 중 낙랑 고분에 관련된 내용으로, 이 보고서는 1930년 실시된 평안남도 대동군 대동강면 오야리 고분군에 대한 조사보고서이다. 1930년 11월 대동강면 오야리 한 회사 사택의 기초 공사 중 목곽분 한 기가 발견되었는데, 당시 인부가 한밤중에 몰래 부장품을 훔쳐가는 일이 발생하였다. 며칠 후 당시 평양박물관장 하리가에 리헤이針替理平가 그 사실을 알고 평양경찰서 및 조선총독부에 신고를 하면서 오야리 고분군이 조사되었다. 도굴품은 결국 경찰에서 회수하였는데, 그 이후 고분 발견의 신고가 잇따르면서 1930년에서 1931년까지 총 3회에 걸쳐 6기의 고분이 조사되었다.

···

낙랑 고분 조사 개보

쇼와 8년(1933)~쇼와 10년(1935)

[보고서] 朝鮮古蹟硏究會, 『古蹟調査槪報 樂浪古墳 昭和八年度』, 1933.

쇼와 8년도(1933) 고적조사개보 목차
1. 쇼와 8년도 낙랑 조사 후지타 료사쿠藤田亮策
2~9. 정백리 8호분, 13호분(오바 쓰네키치小場恒吉), 122호분, 17호분, 59호분(가야모
토 가메지로榧本龜次郎), 219호분, 221호분, 227호분(우메하라 스에지梅原末治)

[보고서] 朝鮮古蹟硏究會, 『古蹟調査槪報 樂浪古墳 昭和九年度』, 1934.

쇼와 9년도(1934) 고적조사개보 목차
1. 쇼와 9년도 낙랑 조사 사업 아리미쓰 교이치有光敎一
2~5. 장진리 45호분, 정백리 19호분(오바 쓰네키치), 장진리 30호분, 석암리 212호분
(고이즈미 아키오小泉顯夫)

[보고서] 朝鮮古蹟硏究會, 『古蹟調査槪報 樂浪古墳 昭和十年度』, 1935.

쇼와 10년도(1935) 고적조사개보 목차
1. 쇼와 10년도 낙랑 조사 사업의 경과
2~7. 석암리 255호분, 257호분, 정백리 4호분, 남정리 53호분, 도제리 50호분,

쇼와 9년(1934) 10월 토성지 조사

채협총彩篋塚[쇼와 6년(1931)], 왕광묘王光墓

금동채문칠소합, 낙랑, 평남 대동군 남정리 116호분
(채협총) 출토, 국립중앙박물관 소장

칠경함, 낙랑, 평남 대동군 남정리 116호분(채협총)
출토, 국립중앙박물관 소장

해제

1930년대의 고적조사는 반관반민 단체였던 조선고적연구회가 실시하는 조사와 조선총독부가 실시하는 조사로 나누어 볼 수 있다. 이 중 구로이타 가쓰미黑板勝美 주도로 설립된 조선고적연구회는 일본에서 자금을 모아 1930년대에 지속적으로 고적조사를 실시하였으며, 그 조사의 주된 대상은 낙랑 유적이었다. 거의 매년 낙랑 유적을 조사하였으며, 조사 결과는 조선고적연구회의 『고적조사개보古蹟調査槪報』로 간행되었다. 위의 내용은 연도별 고적조사개보의 목차로, 어떠한 고분들이 발굴되었는지를 보여주고 있다.

이 중 채협총(남정리 116호분)은 1920년대 도쿄제국대학이 왕우묘를 발굴하고 있을 당시, 고이즈미 아키오가 주변 마을사람에게 지하수 때문에 도굴되지 않은 무덤이 있다는 이야기를 듣고 1931년에 발굴한 낙랑 고분이다. 무덤 내부에서 대나무를 가늘게 쪼개어 채색한 상자(채협彩篋)가 출토되어 채협총이라는 명칭이 붙게 되었다. 도굴되지 않은 무덤으로서, 조사 내용은 『고적조사보고 제1 낙랑채협총古蹟調査報告 第一 樂浪彩篋塚』(1934) 보고서로 발간되었다. 출토된 유물은 일부가 국립중앙박물관에 소장되어 있고, 채협은 평양 조선중앙력사박물관에 소장되어 있다.

왕광묘(정백리 127호분)는 1932년 조선고적연구회 2차년도 조사에서 발굴된 것으로 서쪽의 목관에서 '樂浪太守掾王光之印'이라고 새겨진 목제 도장이 출토되어 왕광묘라고 불린다. 그 외에도 칠기 80여 점과 토기, 동경 등이 부장품으로 출토되었다.

낙랑군치지 발굴품 단속에 관한 건

[공문서] 『昭和九年~昭和十二年 古蹟保存關係綴』, 1934~1937.

낙랑군치지 발굴품 단속에 관한 건

쇼와 10년(1935) 11월 19일 기안결재

쇼와 10년(1935) 11월 19일 발송

학무국장

평안남도지사 귀하

이번 달 15일자 조선신문 제12390호에 실린 기사에 의하면, 낙랑군치지 발굴품으로 보이는 물건을, 귀 관하 평양부 욱정旭町 고물상인에게 매각한 자가 있는 듯한데, 사실이라면 법규 위반 행위로 생각되므로 엄중히 조사한 후 시급히 보고해 주십시오.

[참조]

『朝鮮新聞』, 1935. 11. 15.

낙랑군치지 발굴에 뜻하지 않은 비난의 소리

불성실하고 소홀한 조치에 대해 지적

최근 또다시 새로운 사실을 발견

(평양) 지금으로부터 2,000년 전의 문화가 숨겨져 있는 낙랑군치지의 발굴에 대하여, 이 조치가 매우 소홀했다는 비난의 소리를 듣게 되어, 최근 또다시 이를 입증하는 사례가 발견되어 이 발굴이 극히 불성실한 것이었음을 폭로하여 비난을 받고 있다. 최근 부내 욱정 모某 고물상에게 '대방령인帶方令印', '□단한위□鄲汗尉'라고 새겨진 2개의 봉니封泥를 1개 100엔에 팔아 버린 자가 있는데, 이 사람은 당시 고용된 인부인 것 같고, 경찰당

국이 조사를 진행하고 있다. 봉니는 낙랑사 연구상 참고가 되는 매우 좋은 자료인데 지금까지 발굴에서 약 10개 정도밖에 출토되지 않았으며 평양박물관에는 겨우 2, 3개를 진열하고 있을 뿐으로, 이와 같이 귀중한 것이 일반인들 사이에서 왕성하게 매매된다는 것은 발굴시 엄중한 단속과 신중한 주의가 필요하다는 것을 의미한다. 또한 다시 얻을 수 없는 낙랑군치지와 같은 것은, 당초 계획대로 본부가 전 면적을 사들이고 권위자에게 발굴하도록 하고, 발굴은 현지에 보존 시설이 준비된 후에나 행해야 한다고 하여 내년부터의 발굴은 중지되는 모양이다.

낙랑 유적 도굴을 개탄한 투서

[편지] 『昭和九年~昭和十二年 古蹟保存關係綴』, 1934~1937.

쇼와 12년(1937) 5월 낙랑 유적 도굴을 개탄하여 박물관에 보낸 투서

평양시외平壤市外 낙랑 고도를 개탄하는 사람

경성총독부박물관 후지타藤田 관장 귀하

삼가 아뢰옵니다. 귀하의 건승을 기원합니다.

아뢰옵건대 현재 낙랑 부근에서는 백주대낮에 고분을 발굴하는데, 들은 바에 의하면 군郡 주재소駐在所에서 허가하였다 하며, 실제로는 벽돌을 채집하고 비료 창고를 신축한다고 하는데, 그중 심한 자는 남곳면 류사리 사이시 호우조才史方城로, 매일 고물상에 판다고 하니, 해도 해도 잔혹하기 그지없습니다. 옛 물건과 고적을 사랑하는 저희로서는 대단히 유감으로 생각합니다. 그곳 박물관에서도 듣고도 못 들은 체하고 있으니 대단히 섭섭합니다.

불비백不備白

평양 및 개성의 고분

[보고서] 關野貞, 『韓紅葉』, 度支部建築所, 1909.

(13쪽) 한국 고분이 발굴된 수가 실로 천을 헤아린다. 그 대부분은 지하의 금은보기金銀寶器를 목적으로 하는 무리에 의한 것으로, 아직 고분 연구를 목적으로 하는 학술적인 발굴이 이루어졌다는 얘기는 듣지 못하였다……

해제 ...

『가라모미지韓紅葉』는 세키노 다다시關野貞·야쓰이 세이이쓰谷井濟一·구리야마 슌이치栗山俊一가 한국 탁지부度支部의 의뢰로 1909년 한국 고대의 건축물 및 동양 예술에 관해 한반도 각지를 조사한 후 강연한 내용을 책으로 엮어놓은 것이다. 「고대의 일한관계上世に於ける日韓の關係」(야쓰이), 「평양 및 개성의 고분平壤及開城の古墳」(구리야마), 「한국 예술의 변천에 대하여韓國藝術の變遷に就いて」(세키노) 등 총 3편이 실려 있다. 당시까지 한반도에서 학술적 목적의 고분 발굴 조사는 전혀 없었으며, 이 때 세키노 팀이 조사한 석암리 9호분이 한반도 최초의 학술적 발굴 조사라고 할 수 있다.

...

고적 임시 조사의 건

[공문서] 『大正十四年, 大正十五年古蹟調査委員會』, 1925~1926.

고적 임시 조사의 건

다이쇼 7년(1918) 6월 5일 기안

다이쇼 7년(1918) 6월 10일 판결

황해도 봉산군 산수면 용현리 검수동 고분 임시 조사의 건

고적조사위원회에서 별지와 같이 의결하였으므로 이에 근거하여 처리해도 좋겠습니까?

고적 임시 조사의 건

회의迴議

황해도 봉산군 산수면 용현리 검수동에는 다수의 고분이 있다. 그 형식이 고구려에 속하여 삼국시대 고구려의 세력이 이 지방에 미친 것을 증명하는 중요한 자료로서 일찍이 조사의 필요성을 느꼈으나 아직까지 기회를 얻지 못하여 오늘에 이르렀다. 최근 다수의 조선 인부를 고용하여 공공연하게 발굴에 착수한 일본인이 있는데, 소문에 의하면 관할 경찰관헌警察官憲의 허가를 받은 것이라고 한다. 만약 이를 간과한다면 …… 운운云云.

다이쇼 7년(1918) 고적조사위원회

해제

1911년 야쓰이 세이이쓰谷井濟一가 장무이묘를 발굴 조사한 후, 황해도 봉산군 지역에 다수의 고분이 존재한다는 사실이 알려지게 되었다. 이후 1918년 6월 누군가가 봉산군지역 고분을 도굴하였다는 소식이 전해지면서 야쓰이가 임시 조사를 실시하였다. 위의 항목은 당시 임시 조사를 허가한다는 내용의 공문이다. 조사 결과 총 24기의 고분을 확인하였으나 모두 도굴된 흔적이 있었고, 이 중 2기를 발굴 조사한 결과 석실이 있는 고구려 고분으로 밝혀졌다.

강릉읍 부근 해안 고분 도굴

[공문서] 쇼와 15년(1940) 7월 17일 결재, 발송

고분 도굴에 관한 건

학무국장

강원도지사 귀하

귀 관하 강릉군 강릉읍 부근 해안에 존재하는 고분(신라시대)은 최근 그 지방 일부 유력자에 의하여 상당히 대규모로 도굴되고 있는 듯한데, 이는 보존령 제18조에 해당되는 것이므로 조사한 후 엄중히 단속 조치해 주십시오.

해제 ···

보존령은 1933년 제정된 「조선보물고적명승천연기념물보존령朝鮮寶物古蹟名勝天然記念物保存令」을 말하는 것이다. 제18조는 패총·고적·사지·성지·요지·기타의 유적이라고 인정할 수 있는 것은 조선총독의 허가를 받지 않으면 발굴, 그 외 현상의 변경 등을 할 수 없으며, 유적으로 인정할 수 있는 것을 발견하는 자는 즉시 그 내용을 조선총독에게 신고하여야 한다는 내용으로, 일반인에 의한 무단 발굴을 금지하고 있다. 또한 보존령 제22조에서는 임의로 현상 변경을 한 자에 대해서 1년 이하의 징역 혹은 금고, 또는 500엔 이하의 벌금 또는 과태료에 처하고 있다.

···

공주 송산리 고분 조사 보고

[보고서] 朝鮮總督府,『昭和二年度古蹟調査報告』第二冊, 1935. 3.

(26쪽) 쇼와 2년(1927) 3월경 동네 주민의 도굴에 의해 제1호분에서 곡옥曲玉, 유리옥, 대도, 도끼 등의 파편이 출토되었다고 하는데, 현재 그것을 공주 읍내의 모某 일본인이 소지하고 있다는 것이다. 또한 제2호분에서 금제 귀걸이 한 쌍이 발견되었는데 이것은 지금 일본에 있는 모씨의 소장이라고 한다. 이는 모두 고신라, 임나의 유물과 같은 종류인 것 같다. 이번에 조사한 고분은 이미 예전에, 그리고 최근에 도굴되었기 때문에 발견된 부장품이 극히 적었는데, 그래도 과판銙板, 금동요패金銅腰佩, 금구 파편, 유리옥, 연옥練玉 등에 의해 고신라, 임나와의 문화적 관계가 밝혀지게 되어 …… 백제 고분 연구에 있어서 다소나마 공헌할 수 있게 되었다.

해제 ···

공주 송산리 고분은 1927년 조사되었으며, 위 내용은 조사보고서인『쇼와 2년도 고적조사보고昭和二年度古蹟調査報告』제2책의 내용 중 일부이다. 송산리 고분군은 웅진백제시대의 대표적인 왕릉으로, 그 존재는 일제강점기 때 도굴과 조선총독부에 의해 실시된 고적조사로 알려지게 되었지만, 당시는 개략적인 보고만이 이루어져 자세한 양상을 알 수 없었다. 당시의 조사 기록들을 살펴보면 약 20여 기 이상의 고분이 있었을 것으로 추정되며, 현재는 7기의 고분이 대형 봉토분으로 복원·관리되고 있다. 1927년 '공주군 보승회'가 공주군 장기면 무릉리에 위치한 백제 고분으로 추정되는 무덤을 조사해 줄 것을 조선총독부박물관에 의뢰하였다. 이에 박물관 직원이 공주에 파견되어 고분을 조사하였으나 고분이 아니라는 것이 확인되었다. 대신 도굴의 흔적이 있는 송산리 고분군 중 1호분과 5호분에 대해 조사를 실시하였는데, 이것이 송산리 고분군의 본격적인 조사가 시작되는 계기였다. 이후 송산리 고분군은 조선총독부박물관이 아닌 공주고등보통학교에 교사로 재직하고 있던 가루베 지온輕部慈恩에 의해서 조사되었다. 그는 1920년대 중반에서 1930년대 초반까지 수백여 기의 고분을 조사하였다. 그중 가장 유명한 것이 1933년 확인된 송산리 6호분으로, 백제왕릉으로 추정되는 벽화전축분이다. 송산리 6호분과 같이 묘실에 벽화를 그린 것은 백

제에서 보기 드문 예로, 현실 네 벽의 그림을 그릴 곳에 흙을 바른 후 사신도와 태양, 달 등을 그렸다. 송산리 6호분은 무령왕릉과 같은 전축분으로, 당시 백제와 중국 남조와의 교류 관계를 보여주는 대표적인 유적이다.

가루베의 신고로 송산리 6호분의 본격적인 조사는 조선총독부박물관 촉탁 고이즈미 아키오小泉顯夫가 담당하였는데, 조사단이 현장에 도착했을 때는 내부가 이미 깨끗이 치워져 있었고 유물이 거의 없었다고 한다. 고이즈미는 그의 회고록에서 가루베가 유물을 이미 수습한 후 거짓으로 유물이 없다고 이야기한 것으로 말하고 있다. 가루베가 수집한 유물은 도쿄국립박물관과 도쿄대학 등에 일부 분산 소장되어 있으나, 송산리 6호분 출토품은 현재 소장처를 알 수 없다.

..

경주의 지세 및 유적·유물

[논문] 今西龍,「新羅舊都慶州の地勢及び其遺蹟遺物」,『新羅史研究』, 近澤書店, 1933. 5.

(79쪽) 내가 신라의 구도 경주를 답사한 것은 메이지 39년(1906) 가을, 대학원생으로서 조선에 수학여행 왔을 때로, 경주에 체재한 것은 17, 18일. 여행 기한이 다가와 조사를 중단하고 돌아가야 하니, 매우 불완전한 조사가 되었다 …… 결국 불완전한 상태로 조사 개략을 지난 메이지 43년(1910) 7월 동양협회 강연회에서 발표하게 되었다. 이 원고는 그 당시 강연 원고를 정정한 것이다.

메이지 43년(1910) 12월 2일 정정, 메이지 44년(1911) 1월,『東洋學報』제1권 제1호

(106쪽) 남산성 : 나는 학술 참고품으로 고와古瓦 몇 개, 완전한 형태의 토기 몇 개, 가치가 있는 토기 파편 일괄一抵, 불상 파편 등을 채집하여 가지고 돌아왔다

(109쪽) 사천왕사 : 이곳에서 아름다운 보상화寶相華 문양이 새겨진 벽돌과 십수 개의 고와古瓦를 얻었다. 지금 (도쿄대학) 문과대학에 소장되어 있다.

(112~113쪽) 고분 : 나는 대형 고분 1기와 중형 고분 몇 기를 조사하였다 …… 그중 한 고분은 이미 발굴되어 내부가 교란되어 있어서 연구 목적을 달성할 수 없었다. 다른 고분에서는 13점의 토기를 발견하였지만, 연구자로서는 매우 부끄러워해야 할 부주의로 인해 그 배치 및 인골의 유무에 대해서는 알 수 없었다.

고분은 최근 한국정부의 정령政令이 문란한 결과, 내가 여행할 당시 도굴이 빈번히 일어나, 그 발굴품은 모조리 일본 상인의 손에 들어가 버렸다. 고분 내 유품에 대해서는 부산과 대구에서 비교적 자세히 알 수 있었지만, 일본의 고분 발굴품에 비하면 토기 외에는 매우 빈약한 느낌이 있다. 발견품은 거의 토기뿐이지만, 일본 것에 비해 우수하

다…….

여행 당시는 고분의 도굴이 아직 성행하지는 않았으나, 그 후 개성 부근에서 고려시대의 분묘 도굴이 대 유행함에 따라 경주에서도 발굴이 성행하였다. 나는 작년에 대구에서 이러한 발굴품들이 고물상으로 쌓이듯이 모이는 것을 보았는데, 2, 3점의 철기 외에는 토기만이 있었으며, 고구려 방면과 일본에서 보는 바와 같이 도금된 훌륭한 물건은 없었다.

(121쪽) 산 정상에서 발견한 고토기 : 정상에서 발굴한 완전한 형태의 토기 20여 점과 파편을 채집하여 돌아왔다.

해제 ···

위 항목은 1911년 『동양학보東洋學報』, 1933년 이마니시 류今西龍 사후 『신라사연구新羅史研究』에 재수록된 「신라 구도 경주의 지세 및 그 유적, 유물新羅舊都 慶州の地勢及び其遺蹟遺物」의 내용을 발췌한 것이다. 1906년 당시 도쿄제국대학 문학부 대학원생이었던 이마니시는 경상남북도지역으로 수학여행을 왔을 때 여러 지역에 대해 간단한 조사를 실시하고, 그 결과를 수차례에 걸쳐 학회에서 보고하였다. 당시의 조사에는 고분과 관련된 조사 이외에도 한반도 내 석기시대의 존재를 확인하고자 하는 시도 역시 있었으며, 그 결과로 김해패총을 발견하였다. 당시까지는 문화재에 관련된 어떠한 제도적 장치도 없었기 때문에 조사에서 채집한 유물은 모두 일본으로 가져간 듯하다.

··

달성군 고분 발굴

[보고서] 朝鮮總督府, 『大正十二年度古蹟調査報告』第一冊, 朝鮮總督府 囑託 野守健·小泉顯夫, 1931. 3.

(2쪽) 이들 고분군은 다이쇼 12년(1923) 3월경까지는 잡초가 무성한 땅이었으나 대구 신시장지의 개설에 따라 토지 소유자가 부지 매립용으로 고분의 토사를 채집한 까닭에 7기 가량의 고분을 발굴, 파괴하고 다소의 부장품을 발견하였다 …… 본부에서 기수 오가와 게이키치小川敬吉, 고이즈미를 파견하여 이를 조사하였다. 이들 출토 유물 및 고이즈미가 발굴 조사한 제34호분은 …… 부록으로 말미에 게재하였다…….

이들 발굴 조사한 고분 중, 제37호분은 비산동에 속하고, 제50호분, 제51호분, 제55호분, 제59호분, 제62호분은 내당동에 속한다.

(92쪽) 오구라 다케노스케小倉武之助 소장품(도 18)은 같은 종류 중에서는 완전한 것으로, 은제투조광형銀製透彫筐形에 가늘고 긴 숫돌을 넣었다.

은제투조패식금구
(『大正十二年度古蹟調査報告』第一冊, 1931, 圖18)

해제

『다이쇼 12년도 고적조사보고大正十二年度古蹟調査報告』 제1책의 내용 중 일부로, 다이쇼 12년(1923)의 고적조사는 경상북도 달성군의 고분을 발굴하였으며 10월 23일부터 12월 13일까지 조사를 실시하였다. 담당자는 당시 조선총독부 촉탁이었던 노모리 겐野守健과 고이즈미 아키오小泉顯夫였다. 1923년 3월경, 시장을 개설하기 위해 매립용으로 고분의 토사를 채취하는 과정에서 일부 부장품이 발견되면서 달성군 고분의 존재가 알려지게 되었다. 총 87기의 고분이 확인되었으며 이 중 6기의 고분이 발굴되었다. 이 중 도 18의 유물은 제59호분에서 출토된 것이다.

신라·낙랑 고분 발굴

[보고서] 朝鮮總督府,『大正十三年度古蹟調査報告』第一冊 慶州金鈴塚飾履塚發掘調査報告, 1932. 3.

(6쪽) (주 1) 이마니시今西 박사가 보내신 편지에 의하면, 이 조사는 메이지 39년 (1906) 9월에 이루어진 것이다. 박사는 그 결과의 개요를 「新羅舊都慶州附近の古墳」,『曆 史地理』제11권 제1호에 게재하였다. 이것은 경주의 적석총에 관한 최초의 문헌으로, 황 남리의 대형 고분 내부는 적석으로 관을 보호하고 있어 석곽이 없다고 말하고 있다.

[논문] 今西龍,「新羅舊都慶州附近の古墳」,『歷史地理』第11卷 第1號, 1908. 1.

(129쪽) 조선은 분묘의 나라로 그 많음에 놀랄 만하다. 신라의 구도인 경주 부근과 같 은 곳은 신라시대에서 고려시대를 거쳐 현재에 이르기까지 고분과 새로운 묘가 서로 얽 혀 있는데, 서악리의 산 중턱 같은 곳에는 특히 매우 많아 산의 형태를 바꾼 곳도 있다. 황남리에는 대형 능묘 다수가 모여 있어⋯⋯.

이들 고분을 크기로 구별한다면, 높이 50, 60척에서 30척 내외에 이르는 것을 대형으 로, 30척 내외에서 15척 내외의 것을 중형으로, 15척 이하의 것을 소형으로 하면 연구상 편리하다.

형상은 원형으로 드물게 쌍원형의 것도 있다. 일본처럼 전방후원 또는 표주박형의 것 은 확인되지 않으며, 호를 두른 흔적도 없어 ⋯⋯ 하니와埴輪를 세운 흔적도 전혀 없다. 그 내부에 있어서도 대형 고분에는 석곽 대신에 적석으로 관을 보호하는 것 같다 ⋯⋯ 대형에는 석곽이 없다고 할 수밖에 없다. 중형 고분, 즉 고려장高麗葬으로 칭하는 것에는 석곽이 있으며, 석관 또는 도관은 없다. 곽의 형상은 일본 보통의 것과 달리, 장방형의 것이 있으며, 방형의 것도, 원형의 것도 있다. 방형의 것은 이것과 종류가 동일한 것이 일본 기이紀伊에서 발견되었다고 들었다.

(주 2) 세키노關野 박사는 메이지 42년(1909)에 한 곳의 조사를 시도해 보았는데, 이 마니시 박사와 마찬가지로 중심부에 도달하지 못하고 멈추었다(關野貞, 「新羅時代の建築 (四)」, 『建築學雜誌』第306號, 1912 참조). 이후 다이쇼시대에 들어와 출토품에 의해 검총劍 塚이라 불리는 고분 한 기를 조사하여 약간의 유물을 발견하였다. 그 내용을 『朝鮮古蹟圖 譜』卷三에 게재하였는데, 해설에는 적석총의 구조를 대략적으로 기록하였으며 모두 신 라시대 초기의 것으로 보고 있다.

[논문] 關野貞, 「新羅時代の建築(四)」, 『建築學雜誌』第306號, 1912.

정회원, 공학박사 세키노 다다시

(4쪽) 정丁 능묘陵墓 능묘는 경주에 있는 신라시대의 대규모 유적이다. 그중 가장 오래된 것은 지금의 경주 남문 밖에 일군을 이루며 점점이 분포하고 있다. 큰 것은 30, 40기, 작은 것은 수백을 넘으며, 또한 남문주南蚊州를 지나게 되면 이른바 신라 시조의 오릉五陵이 있다. 그 곳 남산의 서쪽 기슭, 송화산, 선도산의 동쪽 기슭 일대, 낭산의 남쪽, 명활산 서쪽 기슭, 금강산의 서남쪽 등에 신라 각 시기에 해당하는 다수의 능묘가 존재한다. 이들 능묘 내부의 구조, 부장품을 연구한다면, 과거의 문화를 연구하는데 있어 적지 않은 것을 얻을 수 있을 것이라 믿는다. 그런데 우리들은 급하게 답사하였고 충분한 조사를 수행할 여유가 없었던 점에 대해서는 유감이다.

[보고서]『大正十三年度古蹟調査報告』第一冊 本文 慶州金鈴塚飾履塚發掘調査報告, 1932. 3.

(下) 大邱府外達西面第三七號墳第二室出土冠 朝鮮總督府博物館 藏

(上) 南鮮發見金銅冠鳥形前立金具 大邱 市田次郎氏藏

鎌氏郎次田市　　鏡乳七形變土出(定Ⅲ)山梁道南尙慶 (一)

鎌氏雄央邏淸　　鏡文形猴樣變見發里南皁州慶 (二)

(위) 남선南鮮 발견 금동관조형전립금구金銅冠鳥形前立金具, 대구 이치다 지로 소장, (아래) 대구부 외달서면 제37호분 제2실 출토 관, 조선총독부박물관 소장 (『大正十三年度古蹟調査報告』第一冊 慶州金鈴塚飾履塚發掘調査報告, 1932, 圖27)

(위) 경상남도 양산(추정) 출토 변형칠유경變形七乳鏡, 대구 이치다 지로 소장, (아래) 경주 황남리 발견 변양려형문경變樣穎形文鏡, 모로가 히데오 소장(『大正十三年度古蹟調査報告』第一冊 慶州金鈴塚飾履塚發掘調査報告, 1932, 圖40)

남한 발견 의장意匠 토기土器

(1) 이왕직박물관 소장품 (2) 대영박물관 소장품
(3) 총독부박물관 소장 대구 달성공원 출토품
(4) 오구라 다케노스케 소장 창녕 발견품[조형鳥形(어형魚形 포함)]
(5) 오구라 다케노스케 소장 창녕 발견품[마형馬形(안구鞍具)]
(6) 오구라 다케노스케 소장 창녕 발견품(쌍배차륜부雙盃車輪付)
(『大正十三年度古蹟調査報告』第一冊 慶州金鈴塚飾履塚發掘調査
報告, 1932, 圖43)

(117쪽) 남선지방에서 명기明器의 종류로 생각되는 동일한 도기가 출토된다는 것은, 일찍이 세키노 박사 등이 소개한 이왕직박물관 소장의 경주 출토품 등에 의해서 알려져 있다(주3). 또한 다이쇼 15년(1926) 이래 동일한 인물우마상 종류가 다수 발견되었기에 (주4), 그것들과 연결시켜 동일한 계통의 하나의 변종으로 해석하기도 한다 …… 이마니시 문학박사가 경상남도 함안의 제34호 고분에서 발견한 수금형용기水禽形容器나 차륜식車輪飾 1점(주5)을 비롯해, 경상북도 대구부 달성공원에서 발견된 사실적인 거북이의 형상을 한 용기(주6), 경상남도 창녕에서 발견된 보기 드문 안장이 얹혀진 마형, 수금형水禽形(주7) 등의 일군이 있는데, 후자는 일일이 셀 수 없을 정도로…….

(120~121쪽) (주3) 『朝鮮古蹟圖譜』卷三 도 365 소재所載

(주4) 이들 종류는 우연히 발견된 것으로, 그 출토 상태가 명확하지 않은 것은 유감이지만, 고분 내부에서 출토된 것이라 하며, 현재 모로가 히데오諸鹿央雄(총독부박물관 경주 분관 진열)씨를 비롯해 시바타 단쿠로柴田團九郎씨, 대구부의 이치다 지로市田次郎씨, 오구

라 다케노스케小倉武之助씨 등이 그 완형품完形品을 나눠 소장하고 있다.

(주5) 이것과 유사한 수금형용기 중에서 조금 단순한 것은 다른 곳에도 소장되어 있다(이왕직박물관 소장). 런던 대영박물관 소장의 1점(도 43-2)은 일찍이 해외에 유출된 것으로 여기에 기록해 둔다.

(주6) 총독부박물관 소장. 함안 출토의 수금형기와 마찬가지로 다리가 결실되었지만, 양서동물兩棲動物의 모습을 여실히 보여주고 있다(도 43-3 참조).

(주7) 출토된 이형異形 토기 4개는 쇼와 3, 4년에 발견된 것이라 하며, 현재 대구부의 오구라 다케노스케씨가 소장하고 있다. 도 43-4 이하에 게재된 것은 그중 세 가지 예로, 그 외 초혜형草鞋形을 한 드문 유물인데 파손되어 있다. 도면에 제시된 말이나, 물고기를 쪼아 먹는 수금형용기와 같은 것은 금령총 출토품에 뒤쳐지지 않는 의장형意匠形 토기의 훌륭한 것이다.

다이쇼 13년(1924) : 낙랑 고분 4기 → 석암리 칠기 2. 전한前漢의 연호 명문

다이쇼 14년(1925) : 도쿄제국대학 구로이타黑板, 하라다原田, 다자와田澤 3명 2기(왕우王盱)

해제 ···

신라의 고도 경주지역은 조선총독부의 본격적인 고적조사 이전에도 많은 수의 고분의 존재가 알려져 있었으며, 낙랑 고분은 1910년대 세키노 다다시關野貞의 조사에 의해 많은 유물이 부장되어 있다는 사실이 알려지면서 일반인들에게까지 큰 관심의 대상이었다. 그렇기에 경주와 평양 부근의 낙랑 유적은 일제강점기 전 기간 동안 고적조사가 이루어졌던 것이다.

다이쇼 13년(1924)의 고적조사는 예산의 축소 등으로 인해 일부의 조사만이 이루어졌으나, 경주의 금령총, 식리총 및 평양 부근 대동강면의 낙랑 고분 조사에서 많은 수의 유물이 출토되어 학계와 일반인에게 큰 관심을 불러일으켰다. 금령총은 후지타 료사쿠藤田亮策와 고이즈미 아키오小泉顯夫가 담당하여 1924년 5월부터 44일간의 장기간에 걸쳐 발굴 조사가 이루어졌는데, 그 내부에서는 순금제 금관, 순금제 이식, 유리제 완 등 많은 수의 화려한 유물이 출토되었다. 발굴 보고서에서는 고분 내부 출토품과 유사한 유물을 소개하고 있는데 대부분 일반인이 소장하고 있었다는 것을 알 수 있다.

···

신라왕조의 고분 도굴

[신문기사]『京城日報』, 1925. 4. 15.

◇ 상습자가 20명 정도 있다.

단속하지 않으면 귀중품이 흩어져 없어진다.

【대구】경북 경주군 경주지방이 유명한 신라 천년의 구도舊都임은 세상 사람들에게 널리 알려져 있는데, 최근 수년 간에 걸친 고분 발굴로 황금 왕관, 패도佩刀 등 귀중한 출토품이 발견되어, 고고학상 심대한 참고 자료로 기여하고 있다. 그런데 요즘 괘씸하게도 인가도 받지 않은 채 고분을 밀굴密掘하는 자가 많다. 한 소식통에 의하면 고분 밀굴 상습자는 조선인만 해도 약 20명에 달한다고 하는데, 주로 일본인 장물아비에게 연줄을 대어 출토품을 팔아 부당한 이익을 얻고 있다고 한다. 최근에 눈에 띄는 출토품으로는 당삼채唐三彩 같은 항아리를 도굴하여 수천 원에 밀매한 자가 있는데, 그 항아리 안에는 5개의 합盒子이 있어 대단히 귀중한 것이라고 하며 그 출토품은 일본인 장물아비에 의해 대구의 호사가에게 팔렸던 것이다. 이와 같은 부정한 밀굴이 거듭 행하여진다면 신라왕조의 문화를 연구할 자료가 흩어져 없어지기 때문에 당국에서 엄중한 단속을 해주길 바라는 것이다.

「신라왕조 고분을 도굴」,
『京城日報』, 1925.4.15.

선산군 고분의 피해

[보고서] 今西龍,「慶尙北道 善山郡, 達城郡, 高靈郡, 星州郡, 金泉郡, 慶尙南道 咸安郡, 昌寧郡 調査報告」, 『大正六年度古蹟調査報告』, 1920. 3.

(30쪽) 선산군에는 약 1천 기, 혹은 그보다 더 많은 수의 고분이 있는데, 2, 3년 전부터 고분 유물을 장난감처럼 희롱하는 나쁜 풍습이 생겨나고 수단과 방법을 가리지 않고 이득을 얻고자 하는 무리가 있어 모두 무뢰한에 의해 도굴되었다 …… 군집한 고분이 도굴되어 파괴되고 황폐화된 참상은 차마 눈으로 볼 수 없고, 실로 잔인하고 모질기 그지없어 심히 공포스럽다 할 수 있다. 일이 이렇게까지 된 원인에 대해서는 지금 설명하지 않더라도, 현대인의 죄악과 땅에 떨어진 도의를 보고자 한다면, 이 곳 고분군을 보아야 할 것이다.

(69쪽) 제6구 정묘산군鄭墓山群 제113호분
산 중심에 위치해 있으며 봉토의 높이는 23척 정도이다. (서쪽에서 관측하면 더 높아진다.) 고분군 중에서 가장 높은 지점에 있으며 봉토 또한 최대이다. 2, 3년 전 구로이타黑板 고적조사원이 이를 발굴 조사하였다고 한다. 들리는 바에 의하면 완전한 구덩이壙가 남아 있고 금반지 등의 유물이 있다고 한다. 다만 그 상세한 사실을 모르는 것이 유감이다…….

(76쪽) 또 1기를 제외한 나머지는 모조리 도굴되어 그중에는 흙이 아직까지도 마르지 않은 것이 있다.

(107쪽) 제10절 옥성면玉城面 고분
이 고분군 중에는 묘광墓壙이 그대로 노출된 것이 있다. 고분의 분토墳土가 유실되어 광이 노출되었지만, 민중들이 이를 손대지 않고 침범하지 않은, 순박하며 죽은 자에 대한

예가 모자라지 않던 시대와 도굴로 고인의 분묘를 파괴하고 능욕하는 현대를 비교하자면 오싹할 뿐이다. 옛 조선의 도덕을 보려거든 옥성면의 이 고분들을 보아야 할 것이다.

(130쪽) 선산지방의 출토품으로 보이는 유물들

아래에 기록한 것은 경성 고물상에 의해 매매되는 것을 본인이 본 것으로 출처는 명확하지 않지만 여러 가지로 고려하건대 선산지방의 출토품이라고 추정된다.

(1) 황금 귀걸이『朝鮮古蹟圖譜』卷三, 도 1135, 1163. 경주 보문리 부부총 부장품과 동일 형식의 것.

경주 보문리 부부총 부장 순금 귀걸이
(朝鮮總督府,『朝鮮古蹟圖譜』卷三, 1916, 圖1135)

경주 보문리 부부총 부장 순금 귀걸이
(朝鮮總督府,『朝鮮古蹟圖譜』卷三, 1916, 圖1163)

(2) 금반지(교토제국대학 소장) 금반지는 일본 고분 내 유존품과 비교하면 얇다. 다수 발견되는 듯하다.

도 30은 이러한 종류의 금반지

도 31 역시 동일

선산善山지방 고분 내 유물 금환 1, 2(『大正六年度古蹟調査報告』, 1920, 圖30, 31)

(3) 곡옥曲玉 도 32 교토제국대학 소장

(4) 관옥管玉 도 33 교토제국대학 소장

(5) 유리옥琉璃玉

(6) 기타 옥류

(7) 검두劍頭

(8) 기타 무기, 철창鐵槍, 직도直刀

(9) 말 모양의 허리띠 장식

(10) 거울은 출토되었다는 것을 듣지 못함.

玉曲物遺內墳古方地郡山善 (號二三眞寫)　32

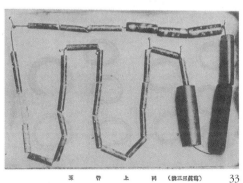

玉管　上同　(號三三眞寫)　33

선산지방 고분 내 유물 곡옥, 관옥
(『大正六年度古蹟調査報告』, 1920, 圖32, 33)

34

35-1

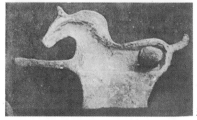

35-2

선산지방 고분 내 유물 검두劍頭,
마형대구馬型帶鉤 1, 마형대구 2
(『大正六年度古蹟調査報告』, 1920, 圖34, 35)

『다이쇼 6년도 고적조사보고_{大正六年度古蹟調査報告}』 중, 이마니시 류今西龍가 실시한 고분 조사에 관한 내용이다. 다이쇼 6년(1917)은 고적조사 5개년 계획의 2차년도로, 삼한·가야·백제 등 한반도 남부지역이 주된 조사 대상 지역이었다. 이 중 이마니시는 가야의 선산군지역 고분을 조사하였는데, 가야지역의 조사는 그 지역에 일본의 식민 정부였던 '임나일본부'가 존재하였다는 것을 증명하기 위한 목적의 조사였다. 그렇기에 가야지역은 일찍부터 일본인 연구자의 조사, 도굴이 횡행하였으며, 특히 선산군은 도굴의 피해가 가장 극심하였다. 그 결과로 많은 수의 유물이 일본으로 반출되었던 것이다.

선산지역의 고분군에 대한 조사는 1980년대 후반부터 본격적으로 이루어져 현재까지 200여 기 이상의 고분이 확인되었으며, 이 일대는 사적 제336호 구미 낙산리 고분군으로 지정되었다. 선산 고분군은 그 형태와 유물로 보아 4세기부터 6세기 사이에 지속적으로 축조된 것으로 판단된다.

순흥 고분의 조사허가

신라新羅가 새겨진 비扉가 있다는 오바小場 위원의 보고가 먼저 있었는데 이것을 발굴 조사하려고 함.

[공문서] 쇼와 7년(1932) 계획

고적연구회古蹟研究會 고적 발굴 허가의 건
一. 발굴 유물 중 조선총독이 지정하는 것은 총독부박물관에 납부할 것.

「쇼와 7년도 고적조사사업 계획안」, 1932년

함안 제34호분 광내 유물

[논문] 柴田常惠, 「朝鮮の古墳發見土器」, 『東京人類學雜誌』 第268號, 1908. 7.

(373쪽) 조수鳥獸의 어떤 것을 모방하였는지를 말한다면, 우선 조류라고 생각된다. 총 높이 4촌 7분(14cm), 머리에서 꼬리에 이르는 길이 6촌 6분(22cm), 바닥 지름 3촌 3분 (11cm). 이는 한국인이 대구에 가지고 왔던 것을 다시 경성으로 보내 구입한 것인데 발견지는 당연히 대구 부근으로 인정된다. 그 왼쪽에 있는 것은 높이 2촌 2분(7cm) …… 다리에 원형 창 4개가 있으며, 이것 역시 고바야시小林씨(부산에 사는 고바야시 요사부로小林與三郎)가 교실(도쿄제국대학 인류학 교실)에 기증한 것이다 …… 그 왼쪽에 소뿔 형태로 받침이 있으며 …… 이러한 종류의 물건은 일본 와카사若狹 미카타군三方郡 미나미사이고촌南西鄕村에서 발견된 것으로 …… 실물은 도쿄제실박물관東京帝室博物館에 진열 되어 있다.

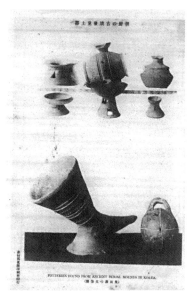

조선 고분 발견 토기(『東京人類學雜誌』 第268號, 1908)

[보고서] 今西龍, 「慶尙北道 善山郡, 達城郡, 高靈郡, 星州郡, 金泉郡, 慶尙南道 咸安郡, 昌寧郡 調査報告」, 『大正六年度古蹟調査報告』, 1920. 3.

(166쪽) 함안군 …… 함안군의 고분은 이미 도굴된 것이 적지 않지만 최근 수년간은 도굴의 흔적이 없어진 것 같다. 크게 기뻐할 일이다.

해제 ···

시바타 조에柴田常惠의 논문 「조선 고분 발견 토기朝鮮の古墳發見土器」 중 일부이다. 위 항목의 유물들은 출토지는 명확하지 않으나, 경상북도 대구 부근에서 출토된 것으로 추정된다. 모두 정식 조사를 통해 수습된 유물은 아니며, 가장 위의 토기 3점은 도쿄제국대학 인류학교실이 부산에 거주하고 있는 이와사키 슈세이岩崎修省에게서 구입한 것이다. 중간의 3점은 부산 거주 고바야시 요사부로가 인류학교실에 기증한 것이며, 아래의 토기 2점은 후쿠나가 도쿠지로福永德次郎가 대구의 한국인에게서 구입한 것이다.

위 항목 제목의 '함안 제34호분'은 말이산 34호분을 가리킨다. 이는 1917년 이마니시 류今西龍에 의해 가야 고분 중 최초로 정식 발굴되었으나, 완전한 보고가 이루어지지 않다가 2007년 국립 김해박물관의 특별전시에서 유물 전체가 공개되었다.

···

창녕군 고분 피해

[보고서] 今西龍, 「慶尙北道 善山郡, 達城郡, 高靈郡, 星州郡, 金泉郡, 慶尙南道 咸安郡, 昌寧郡 調査報告」, 『大正六年度古蹟調査報告』, 1920. 3.

(358쪽) 이 고분들은 많이 파괴, 발굴되었고, 발굴되지 않은 것 역시 그러한 시도로 봉토가 손상되어 피해 없는 고분이 매우 적다.

(361쪽) 창녕 고분 제1군 제8호(창녕읍 동쪽 목마산牧馬山 동남쪽 언덕)

수년 전인가 병사가 발굴하여 다수의 와기瓦器*를 얻었다는 말이 있다.

(370쪽) 제5군 제22호(창녕읍 정북쪽)

봉토의 북측에서 대규모의 도굴을 시도했다가 중지한 흔적이 있다. 봉토 정상에서 산 밑에 이르기까지 수직으로 폭 수 척, 깊이 3, 4척의 정연한 참호를 파 뚫은 후에 중지하였다. 대낮에 많은 사람들에 의해 공공연하게 행해졌던 것이 아닐 수 없다.

해제 ...

『다이쇼 6년도 고적조사보고大正六年度古蹟調査報告』 중 이마니시 류今西龍가 실시한 창녕군 고분 조사에 관한 내용이다. 창녕 고분군은 교동·송현동 고분군, 계성 고분군 등으로 5~6세기대의 가야 고분이다. 교동·송현동 고분군이 1910년 세키노 다다시關野貞 팀의 조사에 의해 처음 알려지게 된 후, 1917~1919년의 분포조사를 시작으로 많은 수의 고분이 발굴 조사되었다. 그러나 교동·송현동 고분군 중 제21호, 31호분을 제외하고는 보고서가 간행되지 않아 정확한 양상을 알 수 없다. 당시 출토된 유물이 '마차 20대, 기차 2량'에 이르렀다고 하는데, 국립중앙박물관과 일본 도쿄국립박물관에 소장되어 있는 일부를 제외하고 유물의 소재는 현재 불명이다. 도쿄국립박물관에 소장되어 있는 오구라컬렉션의 금동투조관모와 새날개모양 관식, 금동 신발 등이 창녕 출토품으로 전해지고 있다.

...

* 황수영 편집본에는 '武器'로 되어 있으나 이는 '瓦器'의 오기이다.

창녕 고분 도굴

[공문서] 『昭和五年古蹟調査事務報告』, 1930.

다나카 주조田中十藏가 쇼와 6년(1931) 2월에 조사한 것과 다이쇼 6, 7년(1917, 1918) 두 해에 걸쳐 총독부가 조사한 것을 제외하면 거의 전부 도굴되어 내부의 유물이 없어진 것을 알았다.

[공문서] 『昭和六年古蹟調査計劃』, 1931.

창녕 고분 발굴 조사

작년 여름 창녕읍 밖의 큰 고분군은 모조리 도굴, 파괴되었는데, 그중 1, 2기의 고분에 유물이 남아 있는 것이 있어 …….

창녕지방 출장 복명서

[공문서] 『昭和五, 六, 七年度 復命書』, 1930, 1931, 1932.

복명서(창녕지방 고분도굴)

종교과 기수技手 다나카 주조田中十藏

…… 따라서 이곳에 남아 있는 유물은 모두 그 당시를 말해 주는 귀중한 것이므로 될 수 있는 한 보호하여 영구 보존해야 함은 현대인의 책무라고 생각한다. 그런데 지난 번 명을 받아 출장 조사를 하였는데, 다른 유물은 제외하더라도 놀랍게도 유독 고분만은 200기가 넘는 다수가 몇 기도 남지 않고 대부분 도굴된 일은 지극히 유감이라 하겠다.

쇼와 6년(1931) 2월 9일

총독부 학무국 종교과 다나카 주조, 「복명서」, 1931년

해제 ..

당시 학무국 종교과 기수였던 다나카 주조가 1931년 2월 9일부터 16일까지 창녕군에 출장 후 작성한 복명서로, 창녕지방의 대다수 고분이 도굴되었다고 보고하고 있다. 앞의 40항과 더불어 창녕지방에 도굴이 극심하였음을 보여 주는 사례라고 할 수 있다.

..

유적의 파괴와 고분묘의 도굴

[단행본] 우메하라 스에지 저, 김경안 역, 『조선고대문화』, 정음사, 1948. 8.

(31쪽) 대체로 조선에서의 유적의 파괴, 특히 고분묘의 도굴은 벌써 러일전쟁 후부터 고려 청자가 부장된 개성 근방의 작은 무덤에서 시작되어 다이쇼大正에 들어서는 주로 경상북도 선산 부근 낙동강 유역의 유적이 도굴되었고, 1923, 1924년(다이쇼 12, 13년)에는 낙랑 고분군 또한 대규모의 도굴을 당하기에 이르렀다 …… 그것은 특히 근년에 있어서 심하여, 우가키宇垣 총독으로 하여금 총독정치의 한 오점이라고 탄식하게 할 정도이다 …… 야쓰이 세이이쓰谷井濟一의 창녕 교동 고분 약 백기의 출토품은 '마차 20대, 기차 2량'에 이르렀다. (보고서 미간)

해제

교토대학 문학부 교수였던 우메하라 스에지梅原末治는 1918년부터 한반도의 고적조사에 참여하였다. 이후 한국 뿐 아니라 일본, 중국의 청동기를 중심으로 하는 연구에서 많은 학술적 업적을 쌓았으며, 일제강점기 조선에서의 고적조사의 내용을 바탕으로 『조선 고대의 문화朝鮮古代の文化』(1946), 『조선 고대의 묘제朝鮮古代の墓制』(1947) 등을 집필하였다. 광복 이후 당시 국립박물관장이었던 김재원 박사가 김경안이라는 필명으로 『조선 고대의 문화』를 번역한 것이 위의 책으로, 해방 이후 고고학 전공자가 거의 없었던 때에 일제강점기 고적조사의 결과를 여러 의미에서 일반인들이 알 수 있도록 번역한 것이다. 위의 항목은 당시 도굴의 처참한 상황에 대해 이야기하고 있다.
　　마지막의 '창녕 교동 고분군의 출토품이 마차 20대, 화차 2량에 이르렀다'는 것은 우메하라 스에지의 『조선 고대의 묘제』(1947, 86쪽)에 나오는 내용이다.

유적 발굴에 관한 건

[공문서] 쇼와 16년(1941) 7월 11일 결재, 발송

학무국장

경상남도지사 귀하

이번 달 6일자 오사카 아사히신문 기사에 의하면, 곡물검사소 영산지소 기수技手 오치아이 히데노스케落合秀之助, 야마모토 시게루山本茂 등 2명은 최근 창녕 출장 시 그곳의 고분을 무단 발굴하여 돌도끼와 그 외 유물을 발견한 듯한데, 이는 보존령을 위반한 행위로 인정되므로 사실을 시급히 조사하여 회답해 주십시오.

「신라시대의 돌도끼류를 발굴」, 『大阪朝日新聞』, 1941. 7. 6.

총독부 학무국장, 「유적 발굴에 관한 건」, 1941년

경상남북도 고분 발굴

[보고서] 朝鮮總督府,『大正七年度古蹟調査報告』, 1922. 3.

조선총독부 고적조사위원 하마다 고사쿠濱田耕作

고적조사 사무촉탁 우메하라 스에지梅原末治

· 성주군: 성산동 제1호분, 제2호분, 제6호분

· 고령군: 지산동 제1호분, 제2호분, 제3호분

· 창녕군: 교동 제21호분, 제31호분

→ 하마다 · 우메하라

· 경주군 내동면 보문리 고분 하라다原田 위원

 (2쪽) 작년 세키노關野, 야쓰이谷井 위원이 발굴한 부부총, 금환총金環塚, 완총垸塚 등이 이 고분군에 속한다. 우리가 조사한 것은 서쪽 기슭의 원분圓墳 1기로, 작년 구로이타黑板 위원이 봉토의 일부를 발굴한 것이 바로 이것이다.

· 경산군 압량면 대동, 조영동 고분군(미발굴) 하라다

[보고서] 朝鮮總督府,『古蹟調査特別報告』第五冊 梁山夫婦塚と其遺物 本文, 圖版, 1927. 3.

다이쇼 9년(1920) 11월

양산 부부총(바바馬場 · 오가와小川)

금동관, 가야, 경남 양산시 북정리고분
(부부총) 출토, 도쿄국립박물관 소장

금귀걸이, 가야, 경남 양산시 북정리고분(부부총) 출토,
도쿄국립박물관 소장

해제 ···

『다이쇼 7년도 고적조사보고大正七年度古蹟調査報告』 내용 중 일부이다. 다이쇼 7년(1918)에는 그 전년
도에 이어 삼한, 가야, 백제 유적 조사와 더불어 신라시대의 유적이 조사되었다. 특히 이때부터는
조사원이 대폭 늘어나 교토대학의 하마다 고사쿠와 우메하라 스에지, 도쿄제국대학의 하라다 요
시토原田淑人가 본격적으로 조선총독부의 고적조사에 참여하게 되었다. 이 중 하마다와 우메하라
는 가야지역의 발굴 조사를, 하라다는 경주 일대의 신라 고분 조사를 담당하였다.

양산 부부총은 1920년 조선총독부에 의해 발굴 조사된 것으로, 석실 내부에서 부부로 여겨지
는 인골이 안치되어 있는 것이 확인되어 '부부총夫婦塚'이라는 명칭이 붙게 되었다. 고분에서는 금
동관을 비롯한 유물이 출토되었으나 모두 조선총독부 기증이라는 명목으로 도쿄제실박물관으로
반출되었으며, 이후 1965년 한일 문화재 반환 협정에서도 제외된 채, 도쿄국립박물관에 소장되
어 있다. 이후 2013년 양산 지명 600주년을 맞이하여 도쿄국립박물관에서 유물을 빌려와 '백년
만의 귀환 양산 부부총'이라는 특별전이 양산시립박물관에서 열린 바 있다.

···

일제강점기의 고고학 조사

과거의 문자 자료가 없거나 혹은 매우 적었던 선사시대 또는 고대를 주된 연구대상으로 하는 고고학이 한국에서 시작된 것은 19세기 후반 조선에 진출한 일본인에 의해서이다. 이렇게 시작된 일본인에 의한 한반도에서의 고고학 조사는 1945년 일본이 패망하기 이전 일제강점기 동안 지속적으로 이루어졌다. 그 기간 동안 지금도 잘 알려져 있는 금관총金冠塚이나 양산 부부총夫婦塚 등 고분과 많은 수의 낙랑 유적들이 발굴·조사되고 조선총독부박물관이 만들어지는 등, 고고학 활동은 활발하게 이루어졌다. 그리고 조사 결과를 바탕으로 조선총독부에서는 『조선고적도보朝鮮古蹟圖譜』, 『고적조사보고古蹟調査報告』, 『고적조사특별보고古蹟調査特別報告』 등을 간행하였으며, 이 보고서들은 지금도 한국 고고학에 있어 중요한 자료로서 이용되고 있는 실정이다.

그렇지만 일제강점기에 이루어졌던 고고학 조사가 현재 긍정적인 평가를 받고 있는 것은 아니다. 많은 수의 유적 발굴 조사가 이루어졌음에도 불구하고 조사 결과가 공식적으로 보고된 사례가 상대적으로 적으며 무엇보다도 인부로 참여하는 것 외에 당시 식민지 조선인이 고고학 조사에 주도적으로 참여한 예가 전혀 없었고, 그렇기 때문에 광복 이후 새롭게 한국 고고학이 형성되는 데 있어 어떠한 연결 고리도 없다는 점에서 많은 비판을 받고 있다. 또한 당시의 조사 대상이었던 고적古蹟이라는 것은 토기나 석기 등의 일반적인 고고 유물 또는 고분 등의 유적 뿐만이 아니라 역사에 관련된 오래된 것들, 즉 석탑, 석물, 도자기 등 현재의 의미로는 문화재에 해당하는 모든 것을 대상으로 하고 있었기 때문에 불법으로 일본으로 반출한 문화재 약탈이라는 측면에서도 많은 비난을 받고 있는 것은 잘 알려져 있는 사실이다.

그러나 가장 중요한 점은 당시의 조사가 고고학을 통해 한반도의 선사시대 또는 고대의 역사를 밝히기 위한 것이 아니라 한반도의 선사시대에는 주체적인 문화의 발전이 없었으며 중국의 식민 지배에 의해서 석기시대에서 금속기시대로 발전했다고 주장하는 '금석병용기설金石竝用期說', 고대에도 한반도는 일본의 식민지였다고 하는 '임나일본부설任那日本府說' 등의 식민사관을 증명하기 위한 도구로서 고고학이 이용되어 왔다는 것이며, 이 점은 지금까지도 큰 논란과 비판의 대상이 되고 있다.

19세기 후반 처음 일본인에 의해 시작되었을 당시의 조사는 본격적인 발굴 조사는 아니었으며, 도쿄제국대학 공과대학 조교수였던 세키노 다다시關野貞를 중심으로 어느 지역에 어떠한 유적이 위치하고 있는가를 파악하는 분포 조사에 가까운 것이었다. 이처럼 전업적 신분이 아니라 일본의 제국대학 교수나 박물관 직원이 조선총독부의 위탁을 받아 잠시 식민지 조선을 방문해 유적 조사를 하는 것이 일본 패망까지의 일반적인 상황이었다. 1910년 한일강제병합을 전후해 도쿄제국대학 인류학교실의 도리이 류조鳥居龍藏와 세키노가 선사시대와 고분에 대한 조사를 시작하였으며 이는 1915년까지 한반도 전체를 대상으로 실시되었다. 이러한 자료를 바탕으로 1916년 조선총독부 직속 기관인 고적조사위원회古蹟調査委員會와 그에 관련된 지침인 「고적 및 유물보존규칙

古蹟及遺物保存規則」이 만들어지면서부터 본격적인 고고학 조사가 시작된다. 고적조사위원회는 어느 지역, 어느 시대의 유적을 조사할지를 결정하는 위원회로, 조선총독부의 고등관료와 일본인 고고학자들에 의해 구성되었다. 당시 조선인 중에는 일부 조선총독부의 고등관료가 고적조사위원회에 소속되어 있었을 뿐 실제 조사를 담당할 수 있는 학문적 지식을 가진 이는 아무도 없었다. 결국 한반도의 역사를 밝히는데 있어 조사의 방향을 결정짓고 조사를 담당하였던 것은 오로지 일본인 뿐이었던 것이다.

고적조사위원회는 1916년부터 한반도 전체를 대상으로 선사시대에서 중세시대까지의 유적을 아우르는 고적조사 5개년 계획을 시작으로 지속적인 유적 조사를 실시하게 되고 그 결과는 매년 '고적조사보고'라는 제목의 보고서로 발간되었다. 이 시기에는 도쿄제국대학의 고고학자들 외에도 하마다 고사쿠濱田耕作, 우메하라 스에지梅原末治 등 교토제국대학京都帝國大學의 교수들도 본격적으로 조사에 참여하게 된다. 이러한 활발한 유적 발굴 조사는 1919년 3.1 독립운동으로 인해 잠시 주춤하다가, 1920년대 들어와 양산 부부총(1920년 조사), 금관총(1921년 조사) 등 화려한 유물이 출토되는 고분이 조사되면서, 일본에까지 알려져 일반인 사이에서도 고고학에 대한 관심이 늘어나게 된다.

이와 같은 일반의 관심으로 조선총독부 내에 유적 조사를 담당하는 고적조사과古蹟調査課가 설치되지만, 조선총독부의 고고학 조사에 대한 관심과 지원은 그리 오래 가지 않았다. 1923년 일본에서 관동대지진이 일어나게 되고, 조선총독부 예산의 많은 부분이 일본 내의 재해 복구에 사용되게 된다. 그리고 당연한 결과로 고적조사의 예산 역시 대폭 삭감되어 고적조사과는 폐지되고 고고학 조사는 침체기를 맞이하게 된다.

이렇게 1920년대의 유적 조사 활동은 상대적으로 미진하였으며, 그 결과로 고적의 파괴 및 도굴 등이 횡행하게 된다. 당시의 기록에 의하면 1924~1926년 사이에 평양 부근의 낙랑 고분 중 도굴된 것이 500~600기, 1927년의 여름에는 양산 고분군이 한 기도 빠짐없이 도굴되고, 창녕의 고분은 1930년 여름 한두 달 사이에 전부 파괴되고, 강화도를 중심으로 하는 고려시대의 능묘는 고려 자기 수집을 위해 바닥까지 파괴되는 등 그 참상은 한반도 전체에서 걸쳐 확인되었다.

도굴의 정도는 일본인 연구자가 보기에도 참혹할 정도였으며, 이러한 1920년대 후반의 상황에서 점차 없어져 가는 조선문화를 보호하자는 움직임이 조선총독부가 아닌 민간에서부터 먼저 시작되게 된다. 그리고 당시 도쿄제국대학 일본사 교수였으며 고적조사위원으로 식민지 조선의 고고학 조사에 깊이 관여하고 있었던 구로이타 가쓰미黒板勝美의 주도하에 1931년 조선고적연구회朝鮮古蹟研究會가 만들어지게 된다.

이전까지 고적조사위원회가 담당하였던 유적 발굴 조사는 조선총독부의 예산으로 실시되었지만, 조선고적연구회는 조직상으로 조선총독부에 속해 있을 뿐 유적 발굴 조사에 필요한 경비는 일본 귀족의 기부금 또는 연구비를 받아 충당하였다. 필연적인 결과로 지속적으로 기부금이나 연구비를 받기 위해서는 토기나 석기 등의 선사시대 유물보다는 금관, 청동기 등 일반인이 보기에

도 화려하고 가치있는 유물들이 많이 출토되는 고분이 유리하였을 것이며, 이러한 재정상의 문제와 더불어 식민사관을 증명하기 위한 방편으로서의 유적 발굴 조사의 경향이 더해져 조선고적연구회의 유적 조사는 결국 신라, 가야 고분 연구를 위한 경상남·북도 지역과 낙랑 연구를 위한 평양지역에만 집중되어 이루어지게 된다.

조선고적연구회에 의한 조사는 당시 경성제국대학 법문학부 조교수이며 조선총독부박물관 주임을 맡고 있었던 후지타 료사쿠藤田亮策와 교토제국대학을 막 졸업한 아리미쓰 교이치有光敎一 등을 중심으로 1930년대 후반까지 꾸준히 실시되고 보고서도 발간되었지만, 1940년대에 들어서게 되면 평양지역에서 일부 조사가 이루어졌을 뿐이며 그 결과조차 잘 알려져 있지 않다. 그리고 1945년 일본이 패망하고, 식민지 조선에서 일본인이 모두 떠나면서 일본인에 의한 고고학 조사는 막을 내리게 된다.

일제강점기의 고고학 조사는 지금까지도 널리 알려져 있는 많은 유적이 조사되고 조선총독부박물관을 만들어 유물을 전시하는 등 한국 고고학에 있어서 중요한 의미를 가지고 있다. 하지만 그러한 고고학 조사가 조선인을 배제한 채 오로지 일본인 고고학자에 의해서만 이루어졌으며, 그 결과가 순수한 학문적인 목적보다는 제국주의의 도구로서 이용되었다는 점에서 비판을 피할 수는 없을 것이다. (이기성)

고려 고분 발굴

[보고서] 今西龍, 「高麗諸陵墓調査報告書」, 『大正五年度古蹟調査報告』, 1917. 12.

(273쪽) 고종왕高宗王 3년(1215) 도적이 있었다. 순릉純陵 인종공예태후仁宗恭睿太后의 능을 파헤쳤다. 그 당시는 거란의 유민이 반도에 들어와 혼란스러웠던 시기로, 도굴된 것이 그 능 하나에 그치지 않았다. 고종 19년(1231) 고려 조정은 몽고군을 피해 수도를 강화도로 옮겼고, 이 때 세조世祖 창릉昌陵과 태조太祖 현릉顯陵 두 개의 재궁梓宮을 받들어 강화에 옮겨 새로운 능을 만들었다. 이러한 가운데 두 능 외의 여러 능은 몽고군에 의해 유린되었고, 질서를 잃은 반도의 땅에 그대로 남겨졌다. 고종 40년(1252) 12월 후릉厚陵 및 예릉睿陵은 도적에게 도굴되었고, 43년(1255) 강종릉康宗陵(후릉)이 다시 도굴되었으며, 고종 46년(1258) 후릉 및 예릉이 또다시 동일한 화를 입었다…….

해제

다이쇼 5년(1916)부터 조선총독부에 의한 본격적인 고적조사가 실시되며, 이를 위해 고적조사 5개년 계획이 설립된다. 그 첫 해인 1916년도는 주로 한사군漢四郡, 고구려시대, 역사 이전의 유적이 주된 조사 대상이었으나, 그와 별도로 『다이쇼 5년도 고적조사보고大正五年度古蹟調査報告』에는 이마니시 류今西龍가 제출한 「고려제능묘조사보고서高麗諸陵墓調査報告書」가 수록되어 있다. 위의 항목은 「고려제능묘조사보고서」 중 일부로, 여기에서는 고려 능묘에 대한 자세한 조사 내용이 기록되어 있는데, 그 내용에서 많은 도굴 사례 등을 알 수 있다. 능묘는 총 53기로, 소재가 명백한 것은 30기, 능명을 잃어버린 것이 23기이다. 이 중 고려 태조의 현릉은 1902년 세키노 다다시關野貞가 한국 건축 조사를 실시하였을 때에는 도굴 흔적이 없었으나, 이마니시가 조사하였을 때에는 도굴의 흔적이 확인되었으며, 그 외 많은 고려 고분이 이미 도굴의 피해를 입었다. 이렇게 개성지역의 많은 고려시대 고분이 도굴된 것은 대부분이 고려 청자 등의 부장품을 노린 것이다.

전 경릉

[보고서] 今西龍, 「高麗諸陵墓調査報告書」, 『大正五年度古蹟調査報告』, 1917. 12.

제4장 강화도 망산望山 남쪽 산기슭 고려시대 분묘 조사기

(542쪽) 고려 분묘는 예전에는 발굴하는 사람이 없었는데 근래에 많이 발굴되어 그 흔적이 산재해 있다.

(547쪽) 경릉은 전기 고려 고분이 군집한 완만한 경사면의 상부 중앙에 있다. 고분군 중 중심 고분 같은 느낌이 있다.

옛날에는 군수가 부임해 올 때마다 와서 절을 하였다고 지역 사람들이 전하나 과연 사실인지는 의심스럽다. 수년 전 한 일본인이 도굴하여 유물의 일부를 꺼냈으나 폭도의 습격을 받아 도망갔다는 설이 있고 혹은 무사히 휴대하여 달아났다는 설이 있다. 다이쇼 5년(1916) 2월 조선인이 도굴을 하려고 뒤쪽에서 광내로 침입하려다가 미수로 경찰에 체포되었다 …….(부근의 작은 고분을 발굴한 것은 조선인의 소행이다.)

(548쪽) 유물은 처음 도굴한 사람이 약탈하여 남아 있는 것이 없다. 다만 흙 속에서 18개의 동전이 발견되었는데, **이 토양은 이미 도굴로 어지럽혀졌다.**

공민왕릉

[보고서] 今西龍, 「高麗諸陵墓調査報告書」, 『大正五年度古蹟調査報告』, 1917. 12.

(429쪽) 인조仁祖시대 이덕형李德泂이 쓴 『송도기이松都記異』에는 명종明宗시대에 일어난 사건에 대해 기술하고 …… (도굴 미수 사건).

이태왕李太王시대 청나라 병사가 발굴하여 금제품을 가져갔다는 소문이 있다. 그 뒤 한두 차례 도굴로 화를 입었다고 한다. 그 당시 수리를 위해 광내를 둘러본 자에 의하면, 정릉正陵 광壙의 벽화는 채색이 현란하여 새것 같다고 한다.

(501쪽) 명종지릉明宗智陵 → 다이쇼 5년(1916) 9월 22일, 13인 조선인

[논문] 安部能成, 「或る日の遠足」, 『随筆朝鮮』上卷, 京城雑筆社, 1935. 10.

(359쪽) 공민왕恭愍王의 현릉玄陵 및 나란히 세워진 왕비의 정릉은 고려왕조의 왕릉 중에서도 가장 훌륭한 것으로, 이렇듯 왕비의 능과 같이 있는 것 역시 고려에서는 처음이라고 들었으며, 때마침 지금 박물관에서 왕릉을 수리 중이기도 해서 무언가 진귀한 볼 것이 있을지도 모른다고 들었기에 나 역시 가 볼 생각이 들었다.

(360쪽) 왕비는 원나라 종실宗室 위왕魏王의 딸 노국공주魯國公主로, 왕이 원元에 있던 때에 결혼하여, 고려의 왕위에 올랐을 때에 같이 동쪽으로 데리고 온 사람이다.

(363쪽) 수선 중인 왕릉의 내부를 보았다. 봉토의 옆에 뚫린 구멍에서 현실로 미끄러지듯 들어갔는데, 채색된 현란한 벽화가 있었다는 네 벽 역시 침식되어 벗겨져 떨어지고, 관과 곽의 재료는 거의 흙으로 변해 있어 겨우 붉게 녹슨 철정을 주웠을 뿐이었다.

예부터 이 능은 막대한 유품을 소장하고 있다고 전해졌다고 한다. 왕비에 대한 왕의 마음을 생각해 본다면 과연 그럴 수 있는 일이다. 그러나 이 역시 역사적으로 보더라도 몇 번인가 발굴 약탈된 사실이 있으며, 눈앞에는 그럴 만한 것들은 애초부터 그림자도 보이지 않았다. 오로지 이곳에 하나의 둥글고 귀여운 해골이 있었다. 왕은 부도浮屠의 설에 따라 왕비를 화장하고자 하였으나 시중侍中 유관柳灌이 말렸다고 하니, 이것을 노국공주라 보아도 지장이 없을 것이다. 역사를 통해 알게 된 공민왕의 공주에 대한 한없는 집착, 그리고 눈앞에 보이는 이 흙투성이의 해골, 그것은 너무나 안성맞춤인지라, 사무치는 마음으로 볼 수밖에 없다.

해제 ···

조선시대 왕릉의 표본이 되었던 공민왕의 현릉과 노국공주의 정릉은 쌍릉의 형태로 되어 있으며, 일찍부터 부장품이 풍부한 것으로 알려져 조선시대부터 여러 차례 도굴을 당하였다. 1916년 이마니시 류今西龍가 조사하였을 당시에도 이미 도굴된 흔적이 명백하였는데, 사람들의 이야기에 의하면 3, 4회 도굴의 화를 입었다고 한다. 이후 1922년에는 큰 비로 봉토의 일부가 함몰되었는데 이는 여러 차례 도굴되었기 때문이다. 1927년에는 고적조사과장 오다 쇼고小田省吾가 시찰하였고, 1928년에는 정릉의 봉토가 붕괴되고 석곽이 노출되어 1929년 수리하기도 하였다. 여러 차례의 도굴로 인해 남아 있는 유물은 거의 없는 것으로 알려져 있다. 현재는 북한의 국보문화유물 제123호로 지정되어 있다.

···

유적 발굴 단속에 관한 건

[공문] 쇼와 9년(1934) 11월 29일 기안

쇼와 9년 12월 5일 결재

쇼와 9년 12월 6일 발송

유적 발굴 단속에 관한 건

학무국장

전라남도지사 귀하

귀 관하 무안군, 영암군, 장흥군 및 강진군 지방에서는 최근 고려시대와 조선시대의 고분을 발굴하여 도자기를 매매하는 자가 있으며, 부산과 경성지방의 골동상으로 공공연히 오가며 해당 발굴품을 매수하는 자가 있다. 그리고 또 강진군 대구면大口面 고려도요지高麗陶窯址를 발굴하는 자가 연이어 있다는 소문이 있는데, 이는 모두 학술 연구에 귀중한 유적이므로 엄중히 단속하기를 바람.

조선총독부 학무국장, 「유적 발굴 단속에 관한 건」, 1934년 11월 29일

고려 고분의 난굴

[보고서] 今西龍, 「高麗諸陵墓調査報告書」, 『大正五年度古蹟調査報告』, 1917. 12.

제2장 제왕릉기사

(274쪽) 이조李朝 조선인이 유물 약탈을 목적으로 선조의 능묘를 도굴한 일은 적었다고 추측되지만, 그 용석用石을 훔쳐간 것은 심하다고 할 수 있다 …… 이태왕李太王시대에는 청나라 병사에 의한 발굴이 적지 않다고는 하지만, 그들은 금속품을 훔쳐가고 도자기는 남겼다고 한다. 청일전쟁 후에는 무뢰한에 의하여, 최근 들어서는 불량 조선인에 의하여 적어도 능묘의 모양을 갖춘 것은 모두 도굴되었고, 심한 것은 한 능묘가 2, 3회 도굴된 것도 적지 않다. 이미 봉토, 석물石物을 잃어 외면으로 보아 분묘인지 아닌지 알 수 없는 것이라 하더라도, 교묘하게 수색 발굴하니 황량하고 그 처참함이 이루 말할 수 없다. 오호 비통한 일일지어다.

근대에 이르러 신라와 고려의 고분묘가 황폐한 것만 보고, 여기에 떠도는 소문만 믿고 있는 무리 중에는 '이전 왕조의 유적과 유물의 보존을 정략상 이조 당국자가 좋아하지 않았다'고 설명하는 자가 있다. 이와 같은 설명은 이씨왕조를 심하게 비방하는 것이라 하겠다. 고려왕조도 이씨왕조도 모두 이전 왕조의 능묘에 대해 상당한 보존방법을 강구하고 경의를 표하였다.

고분 발굴 만담

[논문] 小泉顯夫, 「古墳發掘漫談」, 『朝鮮』通卷 第205號, 1932. 6.

(86~87쪽) 조선의 고분 조사에 종사하고 있는 사람으로서, 최근 저들의 난폭하기 그 지없는 행위에 대해 슬프고 분함을 금하지 않을 수 없었다. 만약 독자 중에 경주, 낙랑의 고분군 혹은 창녕, 대구, 성주 등의 고분 지대를 시찰하고 자신의 눈으로 그 참상을 목격한 사람이 있다면 아마도 우리들과 같은 느낌을 가졌음이 틀림없다 …… 특히 죽은 자에 대한 모욕을 혐오하는 뿌리 깊은 사상의 소유자인 조선민족으로서는 어지간한 하급의 무식한 자가 아니면 이러한 일을 감히 하지 않았음에 틀림없다. 그렇기 때문에 현재에 이르기까지 조선의 고분이 비교적 잘 보존되어 온 것이다. 오늘날과 같은 참상에 이르게 된 것은, 병합 전후부터 일본인이 조선의 시골마을까지 들어오기 시작한 때부터의 일이다. 일확천금을 꿈꾸고 조선으로 건너온 그들은, 금사발이 묻혀 있다든가, 정월 초하루에는 금닭이 묘 안에서 운다든가 하는 전설의 고분을, 요사이 유행인 금산金山이라도 파내는 것처럼 파고 다닌 것 같다. 경우에 따라서는 당시 각지에 주둔하고 있던 헌병까지 그들과 행동을 같이하는 자가 있었다고 하니 참을 수 없는 일이다. 이러한 종류의 도굴은 그 후 차츰 자취를 감추게 되었으나, 대신 이른바 '호리꾼堀屋'이라는 직업적인 도굴단이 생겼다. 또한 호리꾼들 중에서 일본인의 자취가 사라져 가면서 그들에게 교육받은 조선인이 그 자리를 대신하게 되었는데, 요즘과 같은 실업공포失業恐怖시대인 이때에도 왕성히 맹위를 떨치고 있다.

해제 ..

1921년 경주 금관총의 발견으로 조선총독부 학무국에 고적조사과가 설치되면서 경성에 부임하게 된 고이즈미 아키오小泉顯夫는 조선총독부 학무국 고적조사과 촉탁으로 근무하며 경주 금관총 유물의 정리 및 다수의 고적조사에 참여하였다. 위 항목은 그가 쓴 「고분 발굴 만담古墳發掘漫談」의 내용 중 일부로, 당시 도굴이 성행하고 있음을 개탄하고 있으며, 특히 일본인에 의해 도굴이 시작되었다고 말하고 있다.

..

조선의 선사시대 유물에 대하여

[논문] 和田雄治,「朝鮮の先史時代遺物について」,『考古學雜誌』第4卷 第5號, 1913. 1.

(33쪽) 이육李陸 저서『청파극담靑坡劇談』중 …… 뇌우雷雨가 있은 후, 우연히도 매몰되어 있던 석기가 노출된 것을 두고 하늘에서 내려온 물건으로 여기고, 명하기를 뇌부雷斧, 뇌뢰雷劒의 이름을 가진 것은 모두 동일한 것으로 한다. 어쨌든 이 기사記事는 조선지역에 선사시대 유물이 잔존한다는 것을 증명하는 것이다.

메이지 38년(1905) 부하 기수技手 가가와 가이조香川槐三씨(도쿠시마德島 사람)가 1일 인천 송림산 기슭에서 작은 돌도끼 1점을 얻어 나에게 기증하였다. 나는 이를 고故 쓰보이坪井 박사에게 보내 감정을 부탁하였는데, 나중에 알고 보니 인류학교실의 표본으로 두었다고 한다. 일본인이 조선에서 석기를 얻은 것은 아마도 가가와씨가 처음일 것이다. 그 뒤 메이지 40년(1907) 친구인 정진홍鄭鎭弘씨(당시 수산국장) 소유의 석창을 보았는데, 흑요석 타제 석기로 길이가 거의 5촌(15.2cm)에 가까운 일품이었다. 나는 이를 홋카이도北海道로부터의 수입품으로 신고하여 도쿄대학 인류학교실에 기증할 것을 권고했지만, 끝내 응하지 않았다.

..

위 항목은 와다 유지和田雄治의 논문 「조선의 선사시대 유물에 대하여朝鮮の先史時代遺物について」의 내용
중 일부이다. 한반도에 석기시대가 존재한다는 것이 알려지게 된 것은 1910년대 이후로 그 이전
에도 야기 쇼자부로八木將三郎 등의 조사가 있었지만 당시까지 한반도 내에서의 석기시대의 존재는
부정되었다. 그 이전에도 인천지역에서 석부 등을 채집하기는 하였지만 이것이 학계에 알려지게
된 것은 당시 인천측후소 소장이었던 와다 유지가 우연히 채집한 석부 등의 석기를 소개하면서
부터이다. 이후 도리이 류조鳥居龍藏가 본격적인 한반도의 선사시대 조사에 앞서 가장 처음 본 석
기시대의 유물 역시 이 석부이다.(아래 사진 참조) 이후 도리이 류조 및 후지타 료사쿠藤田亮策의 석
기시대 조사를 통해 한반도 석기시대의 양상이 밝혀지게 되었다.

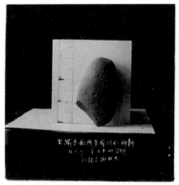 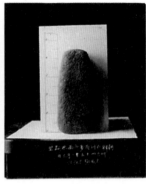

석부, 인천 부근 채집, 고쿠가쿠인대학國學院大學 시바타조에柴田常惠 사진자료
(http://k-amc.kokugakuin.ac.jp/DM/dbTop.do?class_name=col_fsj)

..

조선 고고학 약사

[논문] 藤田亮策, 「朝鮮考古學略史」, 『ドルメン滿鮮特輯號』, 1933. 4.

(16쪽) 다이쇼 5년(1916) 7월에는 고적 및 유물보존규칙을 반포하여, 일본에서 처음으로 고적에 대한 단속, 보존, 조사의 강목綱目을 규정하고 국가에서 보존해야 할 것을 등록하게 되었다. 이로써 총독부의 허가 없이는 일체 발굴 조사를 할 수 없게 되었고, 가능한 도굴을 막아 통일된 조사를 하려고 노력하였다. 이러한 규정이 만들어진 이유는 러일전쟁 전후(1904~1905)에 개성을 중심으로 한 능묘 도굴이 들판의 불처럼 전국에 번져, 이후 고려 자기라는 귀중한 유물은 예술적 연구를 거치지 못한 채 잃어버리게 되었고, 오늘날에 있어서 그 연대의 전후를 판정하는 것 같은 일은 공상 속에서만 가능해졌다……

(17쪽) 개성, 강화도의 참상을 보고, 그 결과로 생각하여 언제나 감개무량할 따름이다. 모쪼록 그 전철을 밟고 싶지 않다고 생각한다. 이러한 사정이 중심이 되어 고적 및 유물보존규칙이 만들어진 것이다.

해제 ..

후지타 료사쿠藤田亮策의 논문 「조선 고고학 약사朝鮮考古學略史」의 내용 중 일부로, 1916년 「고적 및 유물보존규칙古蹟及遺物保存規則」이 제정된 배경에 대해 설명하고 있다. 1916년에는 고적조사를 담당하는 조직인 고적조사위원회가 만들어지고, 고적조사에서 확인된 유적 및 유물의 처리에 대한 구체적인 지침인 「고적 및 유물보존규칙」이 제정되면서 본격적인 조선총독부 주도의 관제 고적조사가 시작된다. 당시까지 일본에도 이와 같은 명확한 문화재 관리의 제도적 장치가 없었던 때에 식민지 조선에 최초의 제도화된 문화재 정책이 실시되었다는 점 때문에 높게 평가되기도 한다. 또한 '고적 및 유물보존규칙'이 발표된 이후에는 기본적으로 도굴, 그리고 발굴품을 포함한 일본으로의 문화재 반출은 금지된다. 그러나 실제로는 그 이후에도 도굴은 지속적으로 이루어졌으며, 조선총독부에서 이루어진 발굴이라 해도 정리 작업 또는 기증의 명목 하에 일본으로 유물이 반출된 사례는 쉽게 찾아 볼 수 있다.

..

일본인 소장 동검

[보고서] 朝鮮總督府,『大正十一年度古蹟調査報告』第二冊 南朝鮮に於ける漢代の遺蹟, 1925. 11.

(2쪽) 이 보고서를 작성하는 데 있어, 본 위원들은 세키노關野, 도리이鳥居, 하마다濱田, 오다小田 등 네 위원의 후의를 받았으며 동시에 위원 이왕직사무관 스에마쓰 구마히코末松熊彦씨, 본부 박물관 협의원 아유카이 후사노신鮎貝房之進, 본부 촉탁 모로가 히데오諸鹿央雄, 대구부 가와이 아사오河井朝雄, 동同 오구라 다케노스케小倉武之助, 경성부 야마토 요지로大和與次郎, 동同 니시무라 모토스케西村基助 등으로부터 조사에 있어 지대한 편의를 제공받았다.

고적조사위원 후지타 료사쿠藤田亮策, 고적조사 사무촉탁 우메하라 스에지梅原末治, 고적조사과 촉탁 고이즈미 아키오小泉顯夫

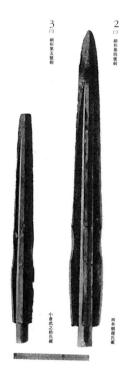

입실리人室里 발견 세형동검
(2) 세형 제4호검 가와이 아사오씨 소장
(3) 세형 제5호검 오구라 다케노스케씨 소장
(『大正十一年度古蹟調査報告』第二冊, 圖24)

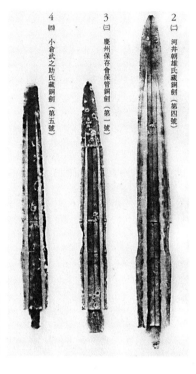

경주 입실리 발견 동검동모 탁본
(2) 가와이 아사오씨 소장 동검
(3) 경주보존회 보관 동검
(4) 오구라 다케노스케씨 소장 동검
(『大正十一年度古蹟調査報告』第二冊, 圖25)

해제

『다이쇼 11년도 고적조사보고大正十一年度古蹟調査報告』 내용 중 일부로, 다이쇼 11년(1922)은 주로 경상도와 충청도지역에 대한 고적조사가 실시되었다. 특히 경상북도 경주군 외동면 입실리 및 영천군 금호면 어은동의 초기철기시대 유적에 대한 상세한 조사를 실시하였는데, 당시의 조사는 고적조사위원 후지타 료사쿠, 고적조사 사무촉탁 우메하라 스에지, 고이즈미 아키오 3인이 담당하였다.

이 중 주목할 것이 입실리 유적으로, 이 유적은 1920년 경주-울산 간 철도 공사 중 우연히 청동유물 일군이 출토되면서 알려지게 되었다. 이후 우메하라가 관심을 가지고 1922년 본격적인 조사를 실시하였는데, 이미 출토 유물은 모두 흩어져 개인 수집가들에게 넘어가 있는 상황이었다. 최초 보고 당시 유물의 수량은 동검 6장, 동모 2점 등 17종 31점에 이르렀는데, 현재는 국립경주박물관, 숭실대학교, 도쿄국립박물관 오구라컬렉션 등에 나뉘어 소장되어있다.

III

도자

세상에 나온 청자와 그 약탈

[보고서] 李王家博物館, 『李王家博物館所藏品寫眞帖 陶磁器之部』, 1932.

○ 초판 머리말 이왕직李王職 차관次官 고미야 미호마쓰小宮三保松

다이쇼 원년(1912) 12월 하순

박물관 사업은 스에마쓰 구마히코末松熊彦, 시모코리야마 세이치下郡山誠一 두 사람이 함께 담당하였는데, 당시 어떤 사정으로 전무후무할 정도로 대량으로 발굴된 고려 도자기, 동기銅器류를 구입하고, 또한 회화, 불상 등 각종 조선제朝鮮製 예술품을 매수하였다.

○ 총설總說

고려 자기의 대부분은 20, 30년 전부터 고분에서 발굴되었는데, 처음에는 널리 세상에 전해지지 않고 일부 애호가의 손에 들어갔을 뿐이었지만, 최근 몇 년에 이르러 위아래 할 것 없이 모두 이를 귀중하게 여기는 풍습이 생겼다. 고려 고분 중에서 도자기가 가장 많이 발견된 곳은 송도, 즉 개성 부근 및 강화도 등이다. 그 다음은 삼남三南지방으로, 평안·함경·강원·황해도 등에는 양질의 유물이 매우 드문 것 같다. 일본처럼 오래된 물건을 대대로 전하여 아끼고 보존했다는 놀랄 만한 사실은 세계에 그 예가 없지만, 조선처럼 고려시대 도자기를 이와 같이 대량으로 매장·보존할 수 있던 나라 또한 전무할 것이다…….

고려 자기는 상당히 많은 수가 발굴되어 그 규모가 얼마나 되는지는 알 수 없으나, 아마도 수만으로 헤아릴 수 있을 것이고, 또한 도굴할 당시 잘못하여 파괴된 것 등을 합하면 그 수가 더욱 늘어남은 물론이며, 그 종류 및 종별 역시 자세히 분류한다면 매우 많아 당시 동양의 모든 도자기류가 포함된다고 해도 틀리지 않을 것이다.

[논문] 李弘稙, 「高麗壁畵古墳發掘記」, 『韓國古文化論攷』, 乙酉文化社, 1954.10.

　(14쪽) 동리 노인의 말에 의하면 수십 년 전에(한일합방 직후?) 왜인倭人 도굴자 수 명이 총을 가지고 동민을 위협하여 가까이 오지 못하게 하며, 한밤중에 고기古器를 꺼내 간 일이 있다고 하니 유물에 대하여서는 이미 기대는 가지지 못하였다.

　(33쪽, 주2) 한일합방 전 소위 통감부시대에 약간의 일본인들이 고려 청자에 관심을 가졌고, 서울에는 곤도近藤라는 골동상骨董商까지 있었으며, 개성지방에서 순사를 하였던 다카하시高橋 모씨도 자기 수집에 열중하였다 한다 …… 개성, 강화, 해주지방이 가장 많은 피해를 입었다 한다.

해제

위 항목은 고려 청자에 대한 관심이 높아지면서 고려 고분이 도굴되었다는 내용이다. 1908년 설립된 우리나라 최초의 박물관인 '제실박물관帝室博物館'은 한일강제병합 이후 격하되어 '이왕가박물관'으로 불렸다. 이왕가박물관에서는 총 5권의 소장품 사진첩을 발간하였는데, 이 중 1932년에 발간된 재판본 『이왕가박물관 소장품 사진첩 도자의 부李王家博物館所藏品寫眞帖 陶磁器之部』의 내용 중 일부이다. 이왕직 차관이었던 고미야 미호마쓰小宮三保松가 1912년에 쓴 초판본 서문을 재수록하였는데, 이를 통하여 1910년 한일강제병합 이전부터 고려 청자를 목적으로 하는 고분 도굴이 극심하였다는 것을 알 수 있다. 아래는 이홍직의 저서 『한국고문화논고韓國古文化論攷』, 「고려벽화고분 발굴기」에서 발췌한 것으로, 1947년 5월 국립박물관에서 실시한 개성 인근 장단군 진서면의 고려시대 벽화고분 조사 내용 중 일부이다. 이 고분 역시 이미 일제강점기에 도굴되었다는 사실을 말하고 있다.

보물 백자투조모란문호 기부

[공문서] 쇼와 16년(1941) 12월 29일

보물 백자투조모란문호白磁透彫牡丹文壺 기부에 관한 건

보물 제375호* 1개

경성 남미창정南米倉町 281 닛타 도메지로新田留次郎가 박물관 진열품으로 기부하려고 붙임과 같이 신청이 있었던 바 …… [보물 지정 쇼와 15년(1940) 7월 31일].

평가서 5,000엔

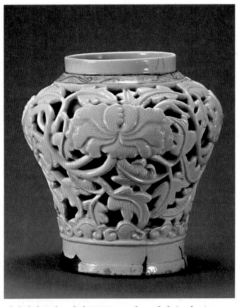

백자청화투각모란당초문호, 조선 18세기, 높이 26.5cm,
국립중앙박물관 소장, 보물 제240호

* 2015년 현재 보물 제240호로 지정되어 있다.

이왕가박물관의 고려 청자와 야나기 무네요시의 이조 도자 수집

[논문] 淺川伯敎, 「朝鮮の美術工藝に就いての回顧」, 『朝鮮の回顧』 和田八千穂·藤原嘉臟 編, 1945. 3.

4. 이왕가박물관의 고려 청자

(270쪽) 당시 관장 고故 스에마쓰 구마히코末松熊彦는 다음과 같이 이야기하였다.

당시 조선의 지식인 중에는 한 사람도 이러한 것에 대하여 이해하는 사람이 없어, 닥치는 대로 비싼 것을 가지고 온다고 오해를 받았습니다.

또한 어느 날인가는 고종 황제께서 처음으로 보시고 나서 이 청자가 어디의 것인지 물으셨을 때 이토伊藤 공이 이것은 조선의 고려시대 것이라고 설명 드렸더니, 전하는 이러한 것은 조선에 없다고 말씀하셨습니다. 이토 공은 답변을 하지 못한 채 침묵하고 있었습니다. 아시는 바와 같이 이런 경우 출토품이라는 설명은 드릴 수 없으니까요. 또한 이토 공이 돌아갈 때, 이렇게 훌륭한 것을 모으는데 지금까지 얼마나 지불하였느냐고 물어보기에, 회계원이 십만 엔이 조금 넘는다고 하니, 그런 돈으로 이 정도나 모았느냐고 칭찬하셨습니다. 그 후부터는 구입함에 있어서도 사정이 좋아져 편해졌습니다…….

이러한 이야기를 스에마쓰씨로부터 들었던 일이 있는데, 이 하나의 일화로 그 당시의 상황이나 스에마쓰씨의 고심苦心을 알 수 있다.

5. 이조의 도기 기타

(273~274쪽) 다이쇼 5년(1916) 여름이라 생각된다. 야나기 무네요시柳宗悅가 조선에 왔다 …… 전년에 야나기씨를 지바현千葉縣 아비코我孫子의 거처로 방문하였을 때, 조선 자기 몇 점을 드린 것이 도화선이 되었다. 야나기씨는 매우 열을 올리게 되어서 부산에서 철사鐵砂 항아리를 한 개 사고 …… 경성에 도착해서는 매일 여름 뙤약볕 아래서 골동품 뒤지기를 한 것이다.

이것이 내 아우 아사카와 다쿠미淺川巧에게 전염되어 우리는 차츰차츰 흥미를 더해갔으나, 주위에서는 서생書生의 장난감이라며 차가운 시선으로 보았다. 그로부터 5, 6년간

은 실제로 학생 장난감과 같은 가격으로 골동상점에 진열되어 있었다 …… 다이쇼 11년 (1922) 가을, 잡지 『시라카바白樺』에 「이조도기호李朝陶器號」를 내고, 또 나와 야나기씨 등의 발의로 조선민족미술관이 창설되고, 도쿄에서 조선도기전람회가 열리는 등, 점점 그 가치를 인정받게 되었다.

일제강점기의 박물관

우리나라에서 만들어진 최초의 박물관은 제실박물관帝室博物館으로, '국내 고래의 각도各圖, 고미술품과 현 세계에 문명적 기관진품을 수취, 공람케 하여 국민의 지식을 계몽케' 하기 위한 목적으로 1908년 창경궁에 만들어졌는데, 처음에는 일반인들에게 공개하지 않고 왕족들만이 감상할 수 있었다. 이후 1909년 11월 1일 일반인들에게도 제실박물관을 개방하고 관람할 수 있도록 하였는데 이것이 우리나라에 있어 근대적인 박물관의 시작이라고 할 수 있다. 제실박물관은 1910년 한일강제병합 이후 이왕가박물관李王家博物館으로 명칭이 바뀌게 되고, 1938년 창경궁에서 덕수궁으로 나오면서 이왕가미술관李王家美術館, 해방 이후 덕수궁미술관으로 변하게 된다.

그러나 일제강점기에 실제 고적조사를 담당하였던 기관은 조선총독부박물관朝鮮總督府博物館이었다. 1915년 조선총독부는 '조선총독부朝鮮總督府 시정施政 5년'을 대대적으로 선전하기 위해 현재의 의미로는 박람회인 '조선물산공진회朝鮮物産共進會'를 경복궁에서 개최하고, 이때 사용하였던 건물을 그대로 사용해 조선총독부박물관을 개관하였다. 조선총독부박물관의 개관은 식민지 조선의 첫 번째 총독이었던 데라우치 마사타케寺内正毅가 주도하였는데, 박물관이 독립된 직제로 존재하였던 것은 아니었다. 총무국, 학무국 종교과, 고적조사과, 사회과 등 조선총독부의 직제가 변함에 따라 그 소속도 바뀌었으며, 박물관장이 별도로 있는 것이 아니라 조선총독부의 직원이 그 역할을 담당하였다.

조선총독부박물관의 업무는 고적조사 계획의 수립과 시행, 고건축물 수리공사, 박물관의 진열과 진열품 수집 및 구입, 고적도보와 보고서 등의 출판, 국보 보존, 고사사古寺社 수리, 사적 지정 등이었다. 초기의 조선총독부박물관의 주요 유물은 처음 공진회에 전시되었던 물품으로 역사유물이 중심이었으며, 이후 고적조사가 활발히 이루어지게 되면서 고적조사에서 발굴 조사된 유물들도 전시의 주요 부분을 차지하였다. 박물관의 전시는 시대별로 문화의 변천을 밝히는 역사적 자료를 진열해 대륙문화와 일본문화와의 관계를 보여주는 것을 목적으로 하였으며, 당연히 일제식민지 지배의 정당성에 대한 역사적 증거를 보여주기 위한 것이었다.

또한 경성에 있는 조선총독부박물관 외에 지방에도 박물관이 있었는데, 조선총독부박물관 경주분관과 부여분관, 개성부립박물관開城府立博物館과 평양부립박물관平壤府立博物館이 그것이다.

오래전부터 조선의 대표적인 역사도시로 알려져 있던 경주는 많은 일본인 관광객들이 찾아오는 곳으로, 조선총독부에 의해 '일본의 신공왕후가 정복한 곳이자 도요토미 히데요시의 조선 정벌과 관계있는 곳이며, 일본에 인질로 왔던 신라왕이 있었던 곳으로 일본의 옛 식민지였기 때문에 특히 관심을 끄는 곳'으로 선전되었다.

그런데 1910년 당시 경상도 관찰사가 불국사 주존불과 석굴암 전부를 경성으로 옮기고 이의 견적을 보고하라는 명령을 내렸는데, 당시 경주군 판임관으로 근무하고 있던 기무라 시즈오木村静雄는 '문화유산은 원래 있던 곳에 보존되어야 한다'는 개인의 소신에 따라 그 명령을 무시하였다.

이후 조선총독부가 설치되고 행정조직이 개편되면서 이 사건은 해프닝으로 끝나게 된다. 그러나 기무라는 이 사건을 계기로 경주의 문화유산을 보존하기 위한 조직의 필요성을 느끼고, 경주지역의 유지들을 중심으로 데라우치 총독, 일본 귀족, 조선 귀족에게 기부금을 받아 1913년 경주고적보존회慶州古蹟保存會를 설립하고, 조선시대 경주부 관아 건물을 전시관으로 개조하여 신라시대 유물을 전시하였다. 이후 1921년 금관총이 발굴되면서 금관총 출토 유물의 행방을 두고 갈등을 빚게 된다. 결국 금관총 유물을 보고서 작업이 끝난 뒤 다시 경주로 돌려보낸다는 조건으로 경성에 있는 조선총독부 박물관으로 옮기게 되었다. 대신 조선총독부는 전시를 위한 진열관을 경주고적보존회 소유 대지에 건설하였으며, 이는 1926년 조선총독부박물관 경주분관으로 개관하였다. 즉 경주분관은 처음 출발부터 경주고적보존회와 깊은 관계를 가지고 있으며, 이후 1931년 조선고적연구회 경주연구소가 만들어지자 이들도 경주분관에 사무실을 두었다.

1939년에는 또 하나의 지방 분관인 부여분관이 개관하였다. 부여분관의 설립은 경주와 마찬가지로 1929년 발족한 부여고적보존회扶餘古蹟保存會가 그 전신이다. 부여고적보존회는 일본과 문화적으로 긴밀한 관계가 있는 백제의 유적과 유물을 보존하고 일반 관람자에게 널리 알림으로써 두 나라의 밀접한 관계를 보여주고자 하는 목적으로 설립되었다. 부여지역이 관광명소로 이름을 얻게 되면서 옛 부여현의 관아 내 객사를 이용하여 진열실을 만들게 되었는데, 점차 고고품 진열관을 찾는 관람객의 수가 늘어남에 따라 부여고적보존회장은 조선총독에게 청원서를 제출하고 1939년 조선총독부박물관 부여분관으로 개관하였다. 부여분관은 부여에서 수집된 유물만을 진열하되 우선 백제의 유물 중에서도 일본 고대문화와의 관계를 보여줄 수 있는 유물에 중심을 두었다. 조선고적연구회 역시 1935년 부여에 백제연구소를 설치하였다.

평양지역은 고적조사가 시작된 이래로 많은 양의 유물이 출토되는 낙랑문화의 중심지로 일찍부터 주목을 받았던 지역이다. 특히 조선이 먼 과거에도 주변 강대국의 식민 지배를 받았다는 식민사관을 주장하기 위한 증거로, 한반도 내에서 중국문화의 흔적이 뚜렷하게 확인되는 낙랑 유적은 일찍부터 발굴 조사가 활발하였다. 고적조사와 더불어 도굴도 심하였으며 그러한 유물들은 대부분 일본인 수집가들의 손에 들어가게 되었다. 이렇듯 평양지역에서 점차 고적조사가 활기를 띠게 되자 평양에 거주하는 일본인들이 주축이 되어 1912년 평양명승구적보존회平壤名勝舊蹟保存會가 설립되었다. 이후 1928년 평양도서관 3층에 고고박물관을 열게 되는데, 당연히 주된 전시품은 낙랑 고분 출토 유물이었다. 이후 1933년 평양부립박물관이 새롭게 만들어지는데, 이 박물관은 광복 이후 1945년 12월 1일 북한의 조선중앙역사박물관으로 개관하였다.

평양부립박물관과 더불어 또 하나의 부립박물관인 개성부립박물관은 1931년 개관하였다. 개성지역은 일찍부터 고려시대 고분의 도굴 등으로 일본인들의 관심을 받던 곳이었다. 개성부에 있는 명승고적지를 정리, 보존하고 이를 널리 소개할 목적으로 1912년 개성보승회開城保勝會가 설립되고, 1931년 개성군이 부府로 승격된 것을 기념하기 위해 부민의 기부금으로 개성부립박물관이 만들어졌다. 개성부립박물관의 유물 전시는 고려시대의 개성과 관련된 유물이 중심이었다.

이렇듯 지방박물관의 설립은 기존에 그 지역에서 활동하고 있던 고적보존회로부터 시작되었다. 조선총독부에 속해있던 고적조사위원회 등의 조직만으로는 조선 전체에 대한 고적조사를 감당할 수가 없었을 것이며 당연히 지방에서의 조사에는 각 지역에서 활동하고 있던 고적보존회 등의 도움을 받을 수 밖에 없었을 것이다. 또한 각 지역에서 활성화되어 있던 고적보존회는 명목상 유적의 정리, 보존 등을 내세웠지만, 그 외에도 관광객 유치 등의 경제적인 측면 역시 중요한 문제였다. 결국 지역의 고적보존회는 민간인에 의해 만들어지기는 하였지만, 지역의 고위 행정관료가 회장을 맡았다는 점, 지역의 일본인 유지들로부터 기부금을 받아 운영되기는 하였지만 고적의 보존, 수리 등에는 조선총독부의 지원을 받았다는 점 등에서 결국은 조선총독부의 관변단체로 존재하였다고 볼 수 있다.

　　또한 당시 박물관의 전시 목적은 결국 조선과 일본의 역사적 관계를 증명하는 유물들을 일반인에게 널리 보이고자 하는 것이었다. 그렇기 때문에 이전부터 일본과 역사적, 문화적 관계를 가지고 있다고 알려져 있던 경주, 부여 등을 중심으로 박물관이 만들어지게 되었다. (이기성)

개성의 고려 자기 비장가

[논문] 善生永助, 「開城に於ける高麗燒の秘藏家」, 『朝鮮』139號, 1926. 12.

(80쪽) 나카다 이치고로中田市五郎씨는 야마구치현山口縣 사람이다. 지금으로부터 30여 년 전에 개성에 왔다. 말하자면 일본인으로서 이곳에 이주한 선구자적인 실업가로서, 현재 포목, 잡화 등을 업으로 하고 있다. 자산, 명망 모두 높은 온후한 사람이다. 그래서 나카다씨는 조선에 올 당시부터 본업의 여가, 취미로서 고려 자기를 수집하여, 현재 소장하고 있는 명품만으로도 100여 점에 이른다. 당시에는 이러한 일에 주목하는 사람이 거의 없었고 일본 골동상 등의 손이 뻗치지 않아서 이를 얻는 것이 그다지 어렵지 않았던 것 같다. **이왕직박물관 등에도 고려 자기 참고품은 상당수 진열되어 있지만,** 민간에서 이와 같이 다수의 우수한 자기를 갖추고 있는 곳은 아마도 없을 것이다. 이전에는 구하라광업久原纊業의 중역 야마오카 센타로山岡千太郎씨가 고려 자기 수집가로서는 일본 제일이라고 들었는데, 나카다씨는 발굴된 고려 자기를 수집하기에 가장 편리한 곳에 살고 있으며 풍부한 재력을 가지고 있고, 일찍이 자기 수집에 종사하였기에 타의 추종을 불허하는 것은 당연하다고 생각된다.

> **해제** ⋯⋯
>
> 조선총독부 촉탁이었던 젠쇼 에이스케善生永助의 「개성의 고려 자기 비장가開城に於ける高麗燒の秘藏家」 중 일부를 발췌한 것이다. 젠쇼 에이스케는 주로 조선의 민속, 경제 조사를 담당하였던 학자로, 『조선의 성朝鮮の姓』, 『조선의 취락朝鮮の聚落』 등을 저술한 바 있다. 요업품의 조사 때문에 개성에 방문하였을 때 우연히 나카다 이치고로의 소장품을 보게 되었다. 위 항목은 개성에 거주하고 있던 실업가 나카다 이치고로 소장 고려 자기를 소개하는 내용으로, '고려소高麗燒'의 '소燒'는 '야키모노燒物' 즉 불에 구운 토기·자기 등을 뜻하는 용어로, '고려소'는 고려 자기를 의미한다. 나카다 소장 고려 자기 중 일부인 27점의 색, 형상, 모양, 크기 등이 게재되어 있으나, 이후 나카다 소장 고려 자기의 행방은 알 수 없다.
>
> ⋯⋯

공주군 반포면 내 요지 발굴의 건

[공문서] 충남보忠南保 제1521호
쇼와 2년(1927) 3월 28일

매장물 발굴에 관한 건

충청남도지사

조선총독 귀하

- 옛 그릇의 파편이 나왔다는 것을 들은 대전군 이하 불명 가와사키河崎 모씨는 올해 음력 1월 4일경부터 약 7, 8일간 같은 마을 나광순羅光順 소유 택지 약 320평을 500엔에 사들여, 매일 인부 7, 8명을 고용해 발굴하였으나 파편뿐으로……

- 관하 공주면公州面 욱정旭町 구라모토 세이치로倉本淸一郎는 학봉리 강규현姜奎鉉 소유 택지 약 140평을 300엔에 매입하여, 하루에 인부를 10명씩 고용하여 약 3일간 발굴하였으나 모두 파편뿐으로 완전한 형태의 옛 그릇은 찾지 못하였음.

해제 ..

충청남도지사가 조선총독에게 보낸 공문으로, 공주군 반포면의 시장에 고려 자기 발굴품이 나돌아다니는 것을 발견하고, 공주경찰서에서 현지 조사를 실시하였다는 내용이다. 이 지역은 예로부터 고려 자기를 만들었다는 전설이 있는 곳으로, 밭을 갈 때에도 옛 그릇의 파편이 많이 나와 가마터가 있었다는 것은 마을 주민들도 알고 있었다. 그러나 그러한 도기 파편이 값어치가 있다는 것은 전혀 알지 못하였기에 발굴을 하지는 않았는데, 1926년부터 유성 방면에서 사람들이 와서 파편을 파내 가기 시작하였다. 그리고 그들을 통해서 옛 그릇 파편이 큰 돈이 된다는 것을 알게 된 마을 주민들은 남녀노소 할 것 없이 땅을 파 옛 그릇들을 찾게 된 것이다. 이것이 문제가 되어 마을 이장이 발굴을 금지하자 야간에 도굴하는 사람들까지 생겨나게 되었다. 공주시 반포면 학봉리는 대규모의 조선시대 분청사기 가마터가 발견된 곳이다. 위 공문에서 '고려 자기'라고 지칭한 것은 가마터에 산재한 분청사기 편을 고려시대의 것으로 혼동한 까닭으로 여겨진다. 또한 당시 도굴에 의한 문화재의 매매가 각지에서 성행하였다는 것을 보여 주는 일례이다.

..

계룡산 기슭 도요지 조사 보고

[보고서] 朝鮮總督府, 『昭和二年度古蹟調査報告』第一冊, 1929. 3.

(1쪽) 쇼와 원년(1926)* 12월 이후 충남 공주군 반포면 학봉리 계룡산 기슭에 있는 도요지陶窯址에서 수많은 도기 잔편을 도굴하여 이를 골동상에 파는 자가 있다. 골동상도 빈번하게 다녀가고 있는데, 찌그러진 것이나, 심지어는 파편조차 높은 가격에 사들여 멀리 도쿄, 나고야, 오사카 등에 보내고 있는 실정이었다…….

해제

계룡산록 도요지 조사 보고서인『쇼와 2년도 고적조사보고昭和二年度古蹟調査報告』제1책 중 일부를 발췌한 것이다. 58항에서 보듯이 공주군 반포면 등지에서 불법으로 도자기 파편 등이 도굴되어 매매가 성행하였으며, 심지어 파편들조차 높은 가격으로 도쿄, 오사카, 나고야 등에 보내지기도 하였다. 이러한 상황에서 조선총독부는 오가와 게이키치小川敬吉 기수를 보내 사전 조사를 하고, 1928년 9월부터 10월까지 노모리 겐野守健, 간다 소조神田惣藏가 발굴 조사를 실시하였다. 조사 결과 공주군 반포면 학봉리에서 도요지 7개소를 확인하였으며, 돌아오는 길에 대전군 진봉면에 있는 청자 도요지 2개소를 조사하였다. 이후 학봉리 가마터는 1992년 국립중앙박물관과 호암미술관에 의하여 재발굴되었으며, 1993년 국립중앙박물관에 의한 추가 발굴이 시행되었다. 조사 결과 15세기부터 16세기까지 조선시대 분청사기, 백자 등이 생산되었으며, 특히 철화기법 분청사기의 대표적인 산지로 확인되었다.

* 황수영 편집본에는 쇼와 6년(1931)으로 되어 있으나 쇼와 원년의 오기이다.

고찰에 전해 내려온 청자의 유실

[논문] 加藤灌覺,「高麗青瓷欵銘入の傳世品と出土品とに就て」,『陶磁』第6卷 第6號, 1934. 12.*

(53~55쪽) 러일전쟁이 한창이던 메이지 38년(1905) 초 봄, 특무상特務上의 권고로 지금의 경상북도 달성군 내 팔공산사에 은둔하며 병 요양을 하는 한편 약 3개월 간의 조사를 계속하고 있을 때, 금당金堂 수미단須彌壇 밑에 보관되어 약 수백 년간 어떤 사람의 손도 닿지 않았던 일체장경一切藏經의 고판古板을 조사해 보자는 이야기가 그 절의 노승들 사이에서 나와, 꼭 나의 도움을 받고 싶다는 부탁이 있었다. 어느 갠 날을 골라 청소하고 옮기는 데 몰두하고 있던 중, 우연히 이전부터의 지론을 뒷받침할 만한 청자기 하나를 발견하였던 것이다.

그것을 금당 햇볕 아래 있는 사람들 앞에 가져와 살펴보니, 높이가 약 2척 4촌 정도, 어깨 지름이 약 1촌 6분, 구연 지름이 3촌 7분이다. 상변 일부와 하부 받침 위쪽 3촌 정도를 제외한 전부에 걸쳐 매우 우아한 연화당초문蓮花唐草文이 양각되어 있어, 마치 세간에서 '침수풍磁手風'이라 부르는 진한 유약을 칠한 큰 항아리와 같았다. 특히 내 주의를 끈 것은 바닥의 유약을 칠하지 않은 태토 표면에 새겨진 '경중景中'이라는 두 글자로, 멋진 고려 양식의 새김문자이다 …… 제11대 문종文宗시대에 …… 청자대화병青瓷大花瓶 1쌍과 다수의 보기寶器를 하사하신 일이 있다고 전해지지만 지금에 이르러서는 다만 저 화병만이 남아 있을 뿐이라는 대답이었다.

그로부터 다시 11년째가 되는 다이쇼 3년(1914)** …… 일부러 혼자서 팔공산 동화사桐華寺를 방문하여 …… 과거에 친하게 교제하였던 노승들 중 남아 있는 사람들과 식사할 때에 사람들 입에서 그때 있었던 청자에 관한 얘기가 나왔다. 나중에 그 얘기를 정리해 보니, 메이지 43년(1910) 한일합방 직후, 그 청자는 아무도 모르는 사이 대구에 살

* 황수영 편집본에는 第6卷第2號로 기재되어 있으나, 第6卷第6號의 오기로 판단된다.
** 1914년은 1905년으로부터 9년째 되는 해이므로, 가토 간가쿠 원문의 오기이다.

고 있던 서양인에게 팔렸고, 그 뒤 인천을 거쳐 외국으로 가지고 가 버렸다고 한다. 한때는 사찰 측에서도 이야기를 해 보았으나, 어느샌가 흐지부지되어 오늘에 이르렀다는 것이다. 아마 그 후 어딘가의 박물관에 소장되어 고려 도자기 중의 일품으로 빛나고 있으리라 생각할 뿐이다.

그리고 이와 비슷한 것 또 하나는 다이쇼 4년(1915) 10월 말 총독부에 있는 분으로부터 경남 양산군 통도사로 출장명령을 받았을 때 보고 온 것으로, 흔히 마상배馬上盃라고 하는 대종형大鐘形 고려 청자의 향로였는데, 옛날 같은 산에 있는 한 선방禪房의 불단 밑에 있던 오래된 함 속에서 다수의 깨진 거울과 금란가사 쪼가리들과 함께 발견되었다고 전해진다. 아마 이것 역시 통도사에 대대로 전해져 온 물건들 중 하나였던 것 같고, 내가 발견했을 당시에는 그 유명한 불골탑佛骨塔 왼쪽에 있는 작은 불전佛殿의 향로로 사용되고 있었다. 몇 년이 지나 그에 관해 들으니, 오랫동안 부산에 살면서 일본을 오가던 상인이 오사카제의 큰 진유향로眞鍮香爐를 가지고 왔을 때, 그것과 바꾸어 어딘가로 가져가 버렸다는 것이었다 …… 그때 즉시 일의 전말을 정리하여 경찰관서에도 전해 두었던 것이다.

해제 ⋯⋯⋯

가토 간카쿠加藤灌覺의「고려청자관명입의 전세품과 출토품에 대하여高麗青瓷欵銘入の傳世品と出土品とに就て」를 발췌한 것이다. 가토 간카쿠는 총독부 학무국 편수과 촉탁으로 근무했던 이로, 위의 내용은 그가 1905~1915년 사이 조선을 조사했을 당시의 일화이다. 대구 팔공산 동화사와 양산 통도사에서 고려 청자가 발견되었으나 모두 어디론가 팔려 버렸다는 내용이다. 이 항목에서 언급되는 유물의 행방에 대해서는 알 수 없다.

⋯⋯⋯

고려 석관 자기와 가야 유적

[논문] 谷井濟一, 「韓國慶州西岳の一古墳に就いて」, 『考古界』 第8篇 第12號, 1910. 3.

(권두화) 고분과 석곽 내부의 사진, 고분지형 겨냥도見取圖(전체와 평면, 횡단면, 종단면)

(495쪽) 지금 이야기하려는 고분은 조선 경상북도 경주군 부내면 서악동에 있는데 지금의 경주읍성에서 서남쪽으로 약 1리里(일본단위, 약 3.9km) 떨어져 있다. 서악서원西岳書院의 남동남 방향에 해당되는 구릉의 말단 남쪽을 향해 있는 꼭대기에 만들어졌다.

(500쪽) 외관外棺을 사용하지 않고 시신을 바로 곽실 내 영좌靈座에 안치하기 위해 거대한 석침石枕을 사용하는 것은, 조선에서도 고려에서도 거의 볼 수 없었던 것이다. 그렇기에 이 분총墳塚은 신라시대 이전의 것으로 인정할 수 있다. 또한 첫째 지형, 둘째 내부 구조, 셋째 부장품의 수법 등으로 고찰해 볼 때 삼국시대까지는 거슬러 올라가기 어렵기에, 통일신라시대의 것으로 인정하는 것이 타당하다고 생각된다.

[논문] 古谷淸, 「雜彙 圓明國師の墓誌と石棺」, 『考古學雜誌』 第1卷 第2號, 1910. 10.

(57~58쪽) 원명국사圓明國師의 묘지墓誌와 석관으로 불리는 것을 보았다. 묘지는 석관과 마찬가지로 점판암제粘板巖製로, 글은 고려시대 유명한 문신 권적權適이 지었고 글자는 왕희지王羲之의 서풍을 띠는 근엄한 해서체이다 …… 조선 불교사에 있어서 중요한 참고 자료라 할 수 있는 이 묘지명墓誌銘에 의해 조금 더 상세하게 알 수 있는 사실은, 국사國師가 사망한 것이 금년 메이지 43년(1910)으로부터 771년 전이라는 것이다. 이 묘지 및 석관 역시 당시에 제작된 것으로 묘지의 기사는 불교사에 있어 좋은 자료인 동시에 지

관誌棺의 조각 또한 당대 예술사의 참고 자료라 할 수 있다.

[논문] 小野淸,「圓明國師石棺の彫刻及び製作安措等の意義に就きて」,
『考古學雜誌』第1卷 第4號, 1910. 12.

(44쪽) 석관의 안팎은 당초唐草를 조각해서 장식하였다. 바닥, 중앙, 및 뚜껑의 외면 네 귀퉁이에 걸쳐, 우선 당초의 뿌리 및 줄기를 얇게 조각하여 …… 가장 아름다운 장식이다.

[논문] 足立陽太郎,「高麗燒」,『考古學雜誌』第1卷 第5號, 1911. 10.

(55쪽) 고려 자기 초벌구이 토기는 만주와 한반도 양 지역에서의 역사적 특산물로 오늘날 일종의 유행 골동품이 되었다. 특히 옛것을 좋아하는 사람들이 극진하게 아끼고 있는데, 하나에 시가 수십, 수백 엔인 것이 있다. 진기한 명품에는 천금을 아끼지 않는 사람도 있다고 한다. 이러한 귀중한 것 중에서 많은 수는 조선에서 산출된 것 같다고 하지만……

[논문] 小野淸,「高麗崔昢石棺の彫刻に就きて」,『考古學雜誌』第1卷 第5號, 1911. 1.

(62~65쪽) 석관, 겉면 조각, 덮개, 선녀, 연꽃, 보리수화가 있으며 중앙부에는 꽃과 새가 있다. 또한 사신四神을 중앙부 안면에 조각한 것은 원명국사의 경우와 같고 …… 고려 계통高麗啓統 312세 …… 기축己丑 8월에 사망……. 서력 1229년으로, 금년 메이지 44년으로부터 683년 전……. 이 석관의 조각, 제작의 정교함은 구석구석 느낄 수 있으며, 더 이상의 말이 필요 없다.

[논문] 關野貞, 「伽耶時代の遺蹟」, 『考古學雜誌』第1卷 第7號, 1911. 7.

(9~10쪽) (진주 수정봉水精峯
고분) 마지막으로 진주에서 큰
고분 2, 3기의 발굴을 시도해 보
았는데 가장 흥미로운 결과가 있
다. 그중 대표적인 것 하나를 들
어 이야기하도록 하겠다. 진주성
에 가까우며 동북쪽 옥봉玉峯 및
수정봉 두 봉우리로 이어지는 언
덕 위에 큰 고분 7, 8기가 있다.
지금 이야기하려고 하는 것은 수

수정봉·옥봉 고분 산재 광경
(朝鮮總督府, 『朝鮮古蹟圖譜』卷三, 1916, 圖813)

정봉 위에 있으며 …… 이 고분에서는 다양한 물건이 나왔으며 …… 목관에 사용되었
다고밖에 생각할 수 없는 유금물乳金物 및 쇠못이 나왔다. 부장품으로는 토기가 있으며
또한 이상한 철기가 있다.

그 외 등자鐙子·재갈·교구鉸具·도끼·직도直刀·도자刀子·청동 사발·소옥小玉 및 투구로
생각되는 것들이 있다 …… 이러한 부장품은 가까운 시일 내에 대학에 도착할 것이다.
또한 그 외 한 개의 고분을 조사하였다 …… 이 무덤의 부장품은 경성의 박물관에 보관
되어 있다.

(진주 옥봉 고분) 또 하나 옥봉 위에 이미 발굴된 고분이 있다 …… 이 고분에서도 많
은 도기陶器와 철기가 출토되었는데, 진주경찰서에 보관되어 있다. 이것들은 공과대학에
기증되어 가까운 시일 내에 도착할 것이다.

[논문] 「彙報 東京大學工科大學建築學科第四回展覽會 (上)」, 『考古學雜誌』第2卷 第9號, 1912. 5.

제6 임나任那는 고대 우리 영토였던 임나연방任那聯邦의 유적 일부가 처음으로 소상하
게 학계에 소개되는 것이다. 대가야왕궁지大伽倻王宮址에서 발견된 기와(실물) 및 부장도
기副葬陶器(실물) 등은 고령 대가야 유적도 및 사진과 함께 귀중한 학술상의 자료이다. 진

주에서 발견된 부장품 중 볼 만한 것이 적지 않다. 더욱이 그 석곽 실측도를 보면 신라의 분묘현실墳墓玄室은 거의 정방형에 가까운 평면을 하고 있는데, 우리의 아스카飛鳥지방 고분현실古墳玄室처럼 정면의 폭에 비해 깊이가 3배에 가깝게 매우 긴 것은 매우 흥미로운 연구사항이 될 것이다.

　제7　신라 천년의 고도 경주의 유적은 우선 만분의 일 경주 부근 유적도가 책상 위에 펼쳐져 있고, 삼국 제일이라고 불리는 봉덕사종奉德寺鐘은 탁본 및 사진을 통해 유감없이 소개되고 있고, 서악동西岳洞에서 발견된 석침石枕(실물)은 통일신라시대의 매장 풍습에 대해 보여주고 있으며, 삼국시대부터 통일신라시대 말기까지의 도기(실물)도 많이 진열되어 있어 비교연구에 사용될 수 있겠다.

해제 ···

위의 항목은 고려시대의 석관과 고려 자기 그리고 가야 고분 조사에 관한 내용이다. 진주에 있는 수정봉·옥봉 고분군은 6세기 전반의 가야 고분으로, 1910년 세키노 다다시關野貞에 의해 몇 기의 고분이 발굴 조사되고 『조선고적도보朝鮮古蹟圖譜』에 수정봉·옥봉 2호와 3호분의 실측도와 출토유물의 사진이 실리면서 알려지게 되었다. 실측도와 몇 장의 사진뿐으로 정확한 조사 내용을 알 수는 없으나, 당시의 『황성신문』, 『경남일보』 등의 신문기사를 통해 일부 조사 경위를 파악할 수 있다. 그에 따르면 수정봉·옥봉 고분군은 1910년 여름 장마로 인해 고분의 일부가 드러나 그해 8월 신원미상의 일본인에 의해 도굴되고, 11월에 세키노가 도청의 허가를 얻어 발굴 조사를 한 것이다. 현재 유물은 모두 도쿄대학 총합박물관에 소장되어 있다. 원명국사圓明國師(1090~1141)는 고려 숙종의 넷째 아들로 8세에 출가하였다. 흥왕사 주지를 거쳐 인종 19년(1141)에 52세로 입적한 후 국사로 추증되고, 시호를 원명이라 하였다. 묘지석과 석관은 현재 일본 도쿄국립박물관에 소장되어 있다.

··

무안 도자 발굴

[논문] 山田萬吉郎, 「務安の研究 (一)」, 『陶磁』第6卷 第6號, 1934. 12.

(62~63쪽) 무안지방에서 발굴이 시작된 것은 쇼와 6년(1931)경인데, 불과 3, 4년 전의 일이다.

'무안務安'이라 불리는 도자 역시 지금은 전국적으로 알려지게 되었다. 이는 백색 화장토를 칠한 계룡산 도자와 형제 같은 것이다 …… 이 비교표는 내가 과거 4년간에 걸쳐 모은 것으로 대략 3천여 점의 출토품을 토대로 하여 뇌리에 떠오른 결과를 그려낸 것인데 대체로 믿고 봐도 좋다고 확신한다 …… 과거 3, 4년 사이에 일본으로 건너간 운학청자雲鶴青磁, 호리미시마彫三島, 하나미시마花三島, 이라보伊羅保 등에는 무안지방에서 발굴된 것도 많이 섞여 있을 것이다.

해제 ...

야마다 만키치로山田萬吉郎의 논문 「무안 연구(1)務安の研究 (一)」내용 중 일부이다. 조선시대의 분청사기는 1900년대 초 일본인들에 의해 '미시마三島'라고 불리며 알려지게 되었다. 그중 무안지역의 분청사기 연구는 일제강점기에 시작되었는데, 당시에는 전라남도 서남해안지역과 내륙지방에서 생산되는 자기들이 모두 '무안물務安物'이라는 명칭으로 거래되었다. 해방 이후에는 국립광주박물관과 목포대학교 박물관 등에 의해 무안지역 도요지에 대한 지표조사가 실시되기도 하였다.

위 글을 쓴 야마다 만키치로는 전라남도 함평에서 대농장을 운영하였던 사람으로, 특히 무안 출토 도자기에 큰 관심을 가지고 수천여 점을 수집하였으며, 『조선도자기의 변천朝鮮陶磁器の變遷』 (1939), 『미시마하케메三島刷毛目』(1943) 등 도자기에 관련된 많은 글을 남겼다.

...

부안 유적 단속

[공문서] 쇼와 10년(1935) 2월 22일 결재
쇼와 10년(1935) 2월 23일 발송

부안 유적 발굴 단속에 관한 건
학무국장

전라북도지사 귀하

이달 20일 발행 『경성일보京城日報』 기사에 의하면, 귀 관하 부안군 보안면保安面 정동리 井東里에서 도요지陶窯址를 발굴할 의향인 듯하니 보물고적명승천연기념물보존령寶物古蹟名 勝天然記念物保存令에 의거하여 처리하십시오.

부안의 도기 진珍 파편 발굴

[신문기사] 『京城日報』, 1935. 2. 20.

【전주】 전라북도 부안군 보안면 부근에는 연대 불명의 유서 깊은 도기 가마터가 있었다고 전해지지만, 지금껏 연구도 없어 그대로 두었는데 최근 후지와라藤原 평남지사가 아베阿部 전북 내무부장에게 "부안 방면에 낙랑과 관련된 가마터가 있었다고 문헌에 나오니 부근의 채굴도기採掘陶器를 보내주기 바란다"고 의뢰하였다. 아베 내무부장은 군郡으로 하여금 보안면 우동리 부근을 파게 한 바 가마터가 아니면 볼 수 없는 도기 파편들을 발굴했기에 매우 소중히 여겨 그중 4, 5개의 파편을 후지와라 지사에게 보내기로 하였다. 또한 무늬, 유약 정도 등은 상당한 역사적 사실을 알려줄 것으로 기대된다.

[『쇼와 9년(1934)~쇼와 12년(1937) 고적보존관계철』]

해제 ··

앞의 63항과 64항은 부안지방 도요지 조사에 관한 내용이다. 부안지방의 고려청자 요지는 1920년대 일본인 연구자에 의해 발견되면서 널리 알려지게 되었으며, 그 중 보안면 유천리와 진서면 진서리 청자 요지는 이미 일제강점기에 사적으로 지정되었다. 해방 이후 부안지방의 청자 요지에 대해서는 이화여자대학교 박물관, 원광대학교 마한백제연구소에서 여러 차례에 걸쳐 조사를 실시하였다. 64항은 평안남도지사가 전라북도 내무부장에게 부안지방의 도기편을 요청하는 내용의 신문기사이며, 63항은 기사에 게재된 발굴 조사를 보존령에 의거해 처리하라는 학무국의 지시 공문이다.

··

고려의 고도자

[논문] 小山富士夫, 「高麗陶磁序說」, 『世界陶器全集 第13 朝鮮上代·高麗篇』, 座右寶刊行會, 1955.

(220~221쪽) 고려의 도자기는 쓸쓸한 조선 역사에 피어난 아름다운 꽃이다. 조선의 도자기 역사에 있어서 고려시대와 같이 우수한 도자기가 만들어진 시대는 전무후무한 것 같다. 특히 고려 청자에는 중국 도자의 황금시대로 일컬어지는 북송北宋의 도자기도 미치지 못하는 정교함이 비할 바 없이 넘쳐나며, 조선의 공예 중 세계적으로 가치가 특히나 높은 것이 고려 청자이다. 조선은 풍토도 황량하고 인심도 거칠기 때문에 도자기 역시 거친 것이 많은데, 고요하고 아름다운 고려 청자를 보고 있자면, 어떻게 이런 게 태어났는지 이상하게 생각될 정도이다. 고려는 불교가 번성하여 인심이 안정되었던 좋은 시대라고 들었는데, 정말로 정치가 좋고 나라로서도 풍족한 시대였을 것이다……

고려의 도자기에는 옛 가마쿠라시대에 도래하여 일본에 이어져 내려오는 것도 드물게는 있다. 예를 들어 네즈미술관根津美術館 소장 광언고모구향로명노녀狂言袴姥口香炉銘老女, 혼마미술관本間美術館 소장 고려상감청자평다완高麗象嵌青磁平茶碗, 아주 유명한 운학청자통다완명만목초雲鶴青磁筒茶碗銘挽木鞘 등이 있다. 그러나 고려 청자의 대부분은 최근 고려 고분에서 출토된 것으로 이 글에 수록된 것 역시 거의 대부분이 메이지 말기 이후의 출토품이다.

고려의 옛 도자기가 세상 사람들의 주의를 끌게 된 것은 메이지 39년(1906) 이토 히로부미伊藤博文 공이 초대 통감으로 조선에 취임했을 때부터라고 전해진다. 이후 고려 자기 수집 열기가 해를 거듭할수록 높아져 메이지 44년(1911), 45년(1912)경 최고조에 이르렀다. 당시 조선에는 고려 청자를 도굴, 판매하여 생활한 사람이 수백 명이 있었다고 하며, 고려 청자 중에서도 특히 우수한 것은 주로 이 당시에 발견되었다고 들었다. 이후 금지령이 실시되어 도굴이 엄격하게 금지되면서부터 어느 정도 줄어들기는 했지만, 메이지 말기 이후 고려 고분 도굴은 사라지지 않았으며 이 사이에 도굴된 고려 고도자古陶瓷는 매우 많을 것이다.

고려의 고도자기가 가장 많이 출토된 것은 고려의 수도였던 개성 부근으로 …… 역대 왕후 귀족의 고분이 무수히 있다. 특히 많이 모여 있는 곳은,

　개성군: 송도면, 남면, 중서면, 청교면, 진봉면, 영남면, 상도면, 송서면, 북부면

　장단군: 진서면, 장도면

　강화군: 부내면, 양도면

등이고 이 부근에는 칠릉동七陵洞, 태조릉동太祖陵洞, 여릉리, 고릉동, 명릉동, 능동, 대능리 총릉동, 안릉동, 양릉리, 유릉리, 강릉리 등의 지명도 있는데, 산재하는 고분은 몇 만이 된다고 한다 …… 분포 지도는『조선고적도보朝鮮古蹟圖譜』제7권 지도 6에 수록되어 있다. 고려 고도자 대부분은 이러한 고분에 부장되었던 것인데 거의 대부분 도굴된 것이며, 학술적으로 발굴 조사되거나 출토된 고분이 밝혀져 있는 것은 극히 적다…….

　개성 다음으로 많이 출토된 곳은 강화도인데 …… 강화도 및 그 부근의 섬들, 특히 선원면, 내하면, 송해면에는 왕후 귀족의 묘가 많이 있다. 그러나 오늘날 일반적으로 보는 고려 청자의 대부분은 개성 부근에서 출토된 것이 압도적으로 많은 것 같고, 그 총 수는 몇 십만인지 모르는 굉장히 많은 수인 것 같다…….

　(223쪽) 고려 도자는 뭐니 뭐니 해도 전쟁 전 조선에 가장 많이 있었다. 이어 일본에도 메이지, 다이쇼, 쇼와에 걸쳐 매우 많은 수가 들어와 오늘날 일본에 있는 고려 도자기의 총 수는 아마도 몇 만이 될 것이다. 이 중 특히 우수한 것을 이 글에서 소개하였는데, 몇 점인가는 조선에도 없는 우수한 것이 일본에 건너와 있다.

청자상감 다완, 혼마미술관本間美術館 소장(「高麗陶磁序説」, 圖95)

해제 ..

일본의 도자기 연구자 고야마 후지오小山富士夫가 쓴 「고려도자서설高麗陶磁序説」 중 일부이다. 이토 히로부미가 조선에 통감으로 취임한 이후 고려 자기에 대한 관심이 급증하였고, 당시 거래되던 대부분의 고려 자기는 모두 무단으로 무덤에서 도굴된 것이었다. 특히 개성군, 장단군, 강화군 등의 무덤에서 도굴된 것이 많으며, 몇 만에 이르는 고려 자기가 일본으로 반출되었다는 내용이다.

..

고려 도자

[보고서] 關野貞, 『韓國建築調査報告』, 東京帝國大學工科大學, 1904. 2.

(104쪽) 이 시대 공예는 매우 발달하였던 것 같지만, 잔존한 것이 매우 드물어 추측하기 어렵다. 유독 도기만은 최근 개성 부근의 고분을 발굴해서 얻는 일이 많다. 대개가 부장품이지만, 분묘를 파헤치는 것은 나라에서 금하는 것으로 이를 범하는 자는 목이 달아나기 때문에 도기를 얻으려면 다소의 위험을 무릅쓰지 않으면 안 된다……

(105쪽) 나는 경성 및 개성에 사는 일본인에게서 이러한 도기를 많이 보았다. 야마요시 모리요시山吉盛義 씨는 일찍이 한국공사관에 재직할 당시 수백 점에 이르는 도기를 수집하였는데, 지금 도쿄제실박물관에 특별히 전시실 하나를 마련하여 진열하고 있다. 여기서 당시 기술의 진보를 볼 수 있다. 도 76은 박물관 및 야마요시씨의 소장품 중에서 복사한 것으로……

고분 발견 도기(關野貞, 『韓國建築調査報告』, 1904, 圖76)

(106쪽) 도 78 동경銅鏡은 개성 부근 고분에서 출토된 것으로, 내가 수집한 것을 보아 다른 것을 유추할 수 있다. 내가 본 물병은 몇 종류에 불과한데, 모두 당唐시대의 것이거나 일본의 덴표天平시대의 것과 닮았으며 더구나 형상은 결코 그 시대의 수려함에 미치지 못한다.

동경(關野貞, 『韓國建築調査報告』, 東京帝國大學工科大學, 1904. 2, 圖78)

도 79 병丙 동기 주전자(이토 히로아키伊東祐晃 소장)은 그 한 예이다 …… 이들 동기銅器는 당唐의 기술을 전하며 신라로 이어졌다.

(107쪽) 고려 말기 거의 200년간은 소위 왜구가 팔도의 연안을 약탈하고 도처에서 도시를 함락하고 화물을 약탈하는 등 그 세력이 창궐하여, 개성 천도를 논의하기에 이르렀다. 그리고 일본의 주고쿠中國, 규슈九州 등의 호족 또한 왜구를 후원했던 것을 보면, 이러한 문물이나 약탈한 공예품이 그 지방의 기술에 다소의 영향은 미쳤다고 할 수 있다. 오늘날 주고쿠, 규슈지방의 신사와 사찰에서는 고려시대의 것으로 보이는 범종, 소위 조선 종을 소장하고 있는 경우가 많다. 대개 아마도 당시의 전리품이었을 것이다.

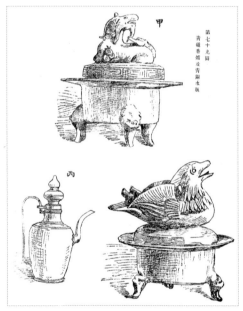

청자향로 및 청동물병(關野貞, 『韓國建築調査報告』, 東京帝國大學工科大學, 1904. 2, 圖79)

그 당시의 추억-고려 고분 발굴 시대

[논문] 三宅長策, 「そのころの思ひ出 高麗古墳發掘時代」, 『陶磁』 第6卷 第6號, 1934. 12.

(70~77쪽) 내가 조선에 부임한 것은 메이지 39년(1906) 이토 히로부미伊藤博文 공이 초대통감으로 취임한 해로, 그 이전부터 나는 고도자기에 특히 깊은 감흥을 느껴, 멀리 조선에 간 것도 조선 고도자기에 대한 친밀감에 끌려서였다. 아직 고려 청자가 세상에 널리 알려지기 전의 일로서, 당시 이미 아유카이 후사노신鮎貝房之進, 아가와 시게로阿川重郎 등 한두 사람의 컬렉터는 있었으나, 고도자에 관심을 갖는 사람은 경성에는 없었다. 경성의 골동상이라 하면 다만 한 곳 곤도近藤라 하는 가게가 있었을 뿐이고, 그 외에는 다카하시高橋라는 사람이 있었는데 이 사람은 가게를 갖지 않고 고려 자기를 매입해서 우리에게 팔던 정도이다. 오늘날 조선 고도자 애호 열기가 높은 것에 비교하면 참으로 격세지감을 느낀다. 다카하시라는 자는 원래 순사巡査로서 개성 방면에서 오래 근무한 관계로, 개성 부근에서 파낸 것을 이따금 조선인이 가져오면 사들이거나 스스로 개성에 가서 사오기도 했다. 당시 곤도의 가게에는 주로 백고려白高麗라 불리는 중국의 건백建白, 여균呂均, 주니朱泥 같은 종류나, 일본의 말차기류抹茶器類가 놓여 있었는데, 고려의 발굴품이 나오면 진귀하기 때문에 곧 누군가가 가지고 가 버렸다. 이것에 맞들여 누군가가 부추긴 것인지 그 후 가게에 놓이는 고려 청자의 수가 날로 점점 많아지기 시작했다.

그러나 당시 경성에는 미시마三島라는 명칭조차 아는 사람이 없는 형편이었다. 그로부터 2, 3년이 지나서 다카하시가 회고하기를, 언젠가 내가 '이 미시마 찻사발茶碗은 얼마인가?'라고 물었을 때 처음으로 미시마라는 이름을 알게 되었고, 그 찻사발에 세 줄의 흰 선이 들어있기 때문에 미시마라고 한다고 생각했다 한다. 또 어느 날인가는 아는 것도 별로 없는 조선인이 왔기에, 가지고 있던 고려 청자를 보여 주었더니 '이것은 도대체 어디 것인가' 하며 진귀하게 여기기에, 개성에서 출토된 고려시대 것이라고 설명하니 놀랄 정도의 상황이었다.

그 후 고려 청자 수집이 점점 활발해져서, 메이지 44년(1911), 45년(1912)경 이토 공

사후 즈음 절정기를 맞이했다. 그러나 그 문화적 혹은 예술적 우수함을 느껴 수집하는 사람은 적어, 흔히는 막연히 진귀한 것으로 생각하거나 남이 수집하니까 자기도 수집한다든가 또는 일본에서 온 사람이나 관직을 그만두고 떠나는 사람에게 줄 선물로 수집하였다. 당시 조선에는 이렇다 할 토산 선물이 없었다. 인형이나 휴대용 주머니, 완구 등 미심쩍은 것은 일본 오사카 등지에서 조선용으로 만든 것이 많았는데, 고려 청자는 일본으로 가지고 돌아가도 진기하고 귀중하다고 하여 인삼과 함께 지식인 사이에서 답례품으로 쓰이는 일이 많았던 것이다.

이토 공도 선물할 목적에서 열심히 모은 사람 중 하나로, 한때는 그 수가 수천 점 이상 되었을 것이다. 그 당시 닛타新田라는 사람이 있었는데. 이토 공의 연회에 참석하여 늘 노래를 부르거나 춤을 추며 흥을 돋우던 남자로 후에 여관을 개업하였다. 이토 공은 여유가 있으면 가서 닛타에게 얼마든지 고려 자기를 가지고 와라, 있는 대로 사 준다는 식으로 마구 사들여 이것을 바로 30점이나 50점씩 한 번에 남에게 선물해 버렸다. 어떤 때에는 곤도 가게의 고려 자기를 고스란히 그냥 사 버리는 일도 있었다. 이 때문에 경성에서는 한때 고려 자기 매매가 자취를 감춘 일도 있었다. 이 경기에 자극되어서인지 고려청자광高麗靑磁狂시대가 출현하여 한때 이로써 생활하는 자가 수천 명이라 하였고, 이에 따라서 개성, 강화도, 해주 방면에서 도굴된 크고 작은 고분의 수가 놀랄 만하였다는 것이었다.

일찍이 히데요시秀吉의 임진왜란 때에도 고려 고분의 일부가 발굴되어 오늘날 일본에 전해 내려오는 운학청자雲鶴靑磁나 교우겐바카마狂言袴의 명품은 당시 가져온 것이 많다고 한다. 그러나 일반적으로 조선은 순수한 가족사회로 조상에 대한 공경심이 깊고 특히 분묘를 소중히 하는 관습이 있어, 봄과 가을에는 묘역을 청소하여 제사를 지내고 일족이 서로 만나 술을 마시고 음식을 먹기에, 꿈속에서라도 이를 파서 옛 사실을 규명한다거나 혹은 옛 물건을 발굴해서 즐긴다는 식의 생각은 추호도 없었다. 이것은 엄정하게 본다면 일본인이 발굴한 것이다. 그러나 직접 하수인은 늘 조선인이었다. 최고조기에는 일본인도 참가했을지 모르지만, 일본인은 뒤에 있다가 파낸 것을 사버리고, 조선에 있는 호사가들 사이를 돌아다니며 이익을 얻고 있던 것이다. 당시 조선인은 이조李朝 말기의 가혹한 정치에 시달려 피폐함이 극에 달하고 있었다. 그 위에 한일합병 이전부터 문무 양반으로 그 직을 잃은 자가 점차로 증가하여 조선 전체가 가난한 백성들로 가득 차 넘치고 있는 상태였다. 어쨌든 파기만 하면 얼마간의 돈이 되기 때문에 고분 발굴은 조선인에게

하나의 직업을 준 형편이었다. 또 하나, 분묘라고는 하지만 이미 오래되어 연고가 없고, 완전히 황폐화되어 아득한 들판으로 변해 있었다. 전에는 흙으로 된 봉분이 있어서 묘소임을 표시하고 있었으나 긴 세월 동안에 완전히 평평해졌다가 오히려 약간 오목한 땅이 되어 이것이 고분임을 탐지하는 실마리가 되었다는 것이다. 그러나 차마 대낮에는 하지 못하고, 발굴 초기에는 아직 금지령이 시끄럽지 않을 때도 보통 밤중에 몰래 발굴하였다고 한다. 이렇게 조선인이 파낸 것을 사들여 영업한 일군의 일본인들이 있었다. 처음에는 개성에서 인삼 매매로 한몫 보려고 모인 자들로, 때때로 사 모은 것을 가지고 경성에 돌아와 호사가들 사이를 가지고 돌아다닌 것이다. 골동상이라고 할 수 없는 한낱 서툰 장사치였기에, 파낸 그대로 흙 묻은 것을 신문지 같은 것으로 싸서 가지고 왔었다. 후에는 훌륭한 하나의 사업이 되어, 물건을 사들이기 위해 경성에서 멀리까지 나가게 되었기에 이주자까지 생겨났다. 우리들은 처음에 보통 5엔, 많이 주어도 10엔, 20엔 정도에 샀는데, 조선인에게서 사는 값은 매우 싼 듯했다. 고려 청자가 비싸진 것은 이왕직李王職이나 총독부가 박물관을 세우기 위하여 마구 사들이기 시작하면서부터의 일이다. 관청의 예산 내에서 사는 것이기에 물건이 좋으면 마구 돈을 썼다. 덕분에 호사가는 뜻하지 않은 타격을 받게 되었다. 당시 가장 비쌌던 것은 지금 이왕가박물관에 소장되어 있는 유명한 청자유리홍포도당자문표형병青磁釉裏紅葡萄唐子文瓢形瓶으로 분명 천 엔 정도였다고 기억한다. 그러나 지금과 비교하면 싼 것이다. 발굴이 성행하면서 일반 조선인의 반감도 이와 함께 높아졌다. 그러나 단속하고 금지한다는 방침을 취하였을 때에는 이미 수천 명의 사람들이 이것으로 생활하고 있었다. 갑자기 금지하는 것은 이 사람들에게 사활 문제가 되어 있었기에 총독부에서도 정책상 서서히 금지하는 방침을 취하고 우선 당분간은 묵인한다고 하는 상태였다.

일찍이 궁내대신이 조선을 시찰한 적이 있었다. 그 당시 개성 부근에 있던 고려시대의 석탑(개풍군 경천사탑. 현재 경복궁에 있음)을 일본으로 가져가려 한 것이 문제가 되어 결국 그만두게 된 일이 있었다. 또한 이와 관련하여 그 당시 이미 오사카 스미토모가住友家의 보리소菩提所에 세워져 있었다는 고려시대의 석탑(원주 법천사 지광국사 현묘탑. 현재 경복궁에 있음)까지도 문제가 되어 드디어 멀리 오사카에서 찾아오는 소동이 일어났다. 소네曾禰 통감 시대에도 발굴은 계속되었는데 단속이 어느 정도 엄하게 되어 물건이 나오지 않게 되었다. 데라우치寺內 총독 시대부터 고분 발굴 단속을 엄하게 하여, 이

를 범하는 자는 반드시 벌을 받게 되었다. 그러나 폭풍우 후에 자연히 노출된 것이나 고려시대의 명기冥器, 그 외 부장품은 그 후에도 여전히 경성 및 세상에 출현했다고 들었다. 여기서 한마디 설명해 두고 싶은 것은, 고려시대에는 불교식 장례를 치렀기 때문에 신분과 재력에 따라 명기를 새로 만들고 평생 사용하던 생활용품도 그대로 부장품으로 매장했다. 장례가 계속되면 대가大家조차 가세가 기울지게 되는 형편으로, 고려시대의 병폐는 이것이 원인이라고 논하는 사람도 있었다. 이조에 이르러서는 그 폐해를 인정하여 유교식 장례를 치렀고, 예禮는 사치하기보다 오히려 검소해야 한다는 취지에서 소박하게 행하는 것으로 고쳐졌기 때문에, 이조李朝의 고분에서 나오는 것은 없다. 그것을 조선인은 잘 알고 있었던 듯하다. 각설하고 고려 자기와 그 외의 물건이 출토된 지방은 경기도 개성 부근과 강화도, 황해도 해주 등 세 지역으로, 이외의 지방에는 미치지 않은 듯하다.

이 중 개성에서 나온 것은 소위 운학청자雲鶴青磁, 미시마三島 등의 종류가 주된 것이고, 강화도에서 나온 것은 '강화것(カンハイもの)'이라 부르는데, 같은 고려 청자라도 일본에서 말하는 엔슈遠州好み와 비슷하게 만듦이 얇고 세공이 세밀하여 보았을 때 말기적인 느낌이 들고 광택이 심한 것도 하나의 특징이 아닐까 생각한다. 출토 지역은 넓지 않지만 그 수는 매우 많으며, '강화것'이 나오기 시작한 것은 개성이나 해주보다도 훨씬 뒤였다. 해주 방면에서는 중국에서 전해진 것이 나왔다. 예부터 중국과의 해상교통의 요로였기에 중국문명과 접촉할 기회가 많고 또 그릇을 가져오기 편리했던 것이 그 원인이 되었을지 모른다. 자주磁州, 정주定州, 길주吉州, 여주汝州 등의 각종 도자기, 즉 회고려繪高麗, 페르시안 블루(공작유孔雀釉), 순반문鶉班文(또는 목리문木理文), 백정白定, 흑정黑定, 시천목柿天目, 건잔建盞, 화천목禾天目, 백토白土, 별잔鼈盞, 북방청자北方青瓷 등의 종류는 해주 방면에서 출토된 것이 많은 것 같다. 나카시마中島라는 남자가 출토된 채로 신문지에 싸서 내게 가지고 온 일이 있었다.

조선에서 출토된 중국 전래 고도자는 종종 의심의 눈초리로 보게 되는데, 박물관에서 구입할 때 골동상이 중국에서 출토된 것을 속여 팔고 있는 것은 아닌가 생각된다. 특히 공작유회孔雀釉繪, 고려수高麗手 등은 조선에서 나온 것이 아니라는 설이 시중에 퍼져 있으나, 고려수는 확실히 조선의 고분에서 출토된 적이 있다.

메이지 45년(1912)경이라고 기억된다. 아유카이 후사노신이 최초로 입수하였다. 해주 북쪽의 고분에서 나온 것으로 확실히 유약의 대부분이 떨어진 것이었는데, 당시 매우

진귀하게 생각하였다. 그 후 공작유 도자기는 수 점 출토되었으나, 모두 합하여 5, 6점에 불과하다. 순반문 또는 목리문으로 부르는 것 또한 5, 6점은 나왔다고 생각한다.

중국 전래 출토품 중 그 수가 가장 많았던 것은 백정白定이다. 백정은 구연부에 유약을 칠한 것과 그렇지 않은 것으로 2가지 종류가 있다. 유약을 칠하지 않은 것은 복륜覆輪이 있었던 것 같은데 대부분 사라져 형태가 남아 있지 않다. 다만 완전히 존재하는 것을 한두 개 보았을 뿐이다. 손에 물을 묻혀 백정 발鉢의 구연을 문지르면 무어라 할 수 없는 좋은 소리를 내며 문지를수록 점점 소리가 커진다. 토질土質과 불의 세기와의 관계상, 모조품에서는 이런 소리가 나지 않는다 하여 한때 이것이 호사가 사이에 유행한 일이 있다.

다음으로 고려요高麗窯에서는 운학수청병雲鶴手青瓶 외에 이유수飴釉手, 소호小壺, 세잔병洗盞瓶, 수주水注, 완반盌盤 등 여러 가지 자기가 많이 나왔다. 고려요의 것과 비교하면 외래품은 출토 수가 적다. 외래품 중 진귀했던 것은 연녹유軟綠釉를 칠한 각화표형刻花瓢形의 자기 병으로 오직 한 점 출토된 적이 있다. 당송唐宋시대 중국에서 전래된 것이라 생각한다. 이것은 나의 소유였는데 일본에 돌아올 때 총독부박물관에 넘겨주고 왔다.

당시 나는 일본에 전래된 다완류, 즉 이라보伊羅保, 도도야斗斗屋, 이도井戸, 고모가이熊川 같은 것이 혹시 고려 고분에서도 출토되지 않을까 유의하고 있었다. 그러나 그와 비슷한 것은 고분에서도 전해 내려오는 것에서도 결국 발견할 수 없었는데, 아오이도青井戸와 비슷한 다완을 1점 입수하여 소장하고 있다. 이것은 확실히 개성에서 출토된 것으로 고려 당시에는 많이 만들었을 것이다. 또한 이라보에 가까운 것, 하쿠안伯庵과 비슷한 것 등도 출토된 듯하나 이들 잡기雜器는 거들떠보는 사람도 없고, 따라서 돈도 되지 않아 나와도 내버리는 상태로 우리들의 손에까지는 오지 않았다.

오늘날에야 이조의 것이 상당히 떠들썩하지만 그 당시에는 이조 것을 모으는 사람이라고는 없었고, 겨우 분원分院의 백자유리홍白磁釉裏紅을 제외하고는 일고의 가치도 없는 잡기雜器로 멸시되고 있었다.

벌써 30년이나 지난 옛이야기라 기억이 명확하지 않으니 이 점 특별히 밝혀둔다.

미야케 조사쿠三宅長策의 논문 「그 당시의 추억-고려고분발굴시대そのころの思ひ出 高麗古墳發掘時代」에서 발췌한 것이다. 1906년 통감부 법무원 재판장의 평정관으로 부임한 미야케 조사쿠는 1906, 1907년 도굴범 재판장으로 근무한 이후, 경성에서 변호사로 생활하였다. 그는 일본에 있을 때부터 한국에서 도굴되어 일본으로 반출된 고려 자기에 큰 관심을 가지고 있어 한국 근무를 자청하였다고 한다. 그의 글에서는 참혹한 도굴의 상황에 대해 이야기하고 있지만, 그 자신도 상당수의 유물을 수집한 듯하다. 위 항목에서는 당시 이토 히로부미의 고려 자기 수집 상황을 이야기하는데, 경성에 있는 일본 골동상을 통해 한 번에 대량으로 고려자기를 매입하여 일본의 권력층에게 주기도 하였던 것이다. 이토 히로부미는 이 중 일품逸品을 골라 자국 천황에게 한국 장악의 선물로 진상하기도 하였는데, 이 중 97점은 이후 1965년 한일협정 체결에 따라 반환되었다.

┄┄┄

조선의 다완

[논문] 淺川伯敎, 「朝鮮の美術工藝に就いての回顧」, 『朝鮮の回顧』(和田八千穂·藤原嘉藏 編), 1945. 3.

(275~276쪽) 우리나라에는 다인茶人에 의해 예부터 애호, 보존되어 온 고려 다완이라 부르는 명기명물이 있다…….

특히 아시카가시대足利時代부터는 더욱 중요시되어 완盌 하나와 일국일성一國一城을 서로 맞바꾼다는 정도의 상태까지 이르러…….

아시카가시대 다조승茶祖僧 주코珠光는 '다완은 고려'라 하여 최상위에 놓고 인물을 구하는 마음가짐으로 좋은 조선 다완을 찾았다. 현재 일본에 전해 내려와 귀중히 여겨지는 이도井戶, 고모가이熊川, 고키吳器, 이라보伊羅保, 도도야斗々屋, 소바蕎麥 등 다종다양한 것들에 그 시대 글이 적힌 상자까지 있으며 지금도 사용하며 보존되고 있는 사례는 세계 어느 곳에도 없다고 생각한다 …… 예로부터 일본 국민은 다완을 통하여 조선을 이해하고 존경하였다고 할 수 있을 것이다.

(279쪽) 임진왜란 이후 조선에서 도공과 흙을 모두 가져왔고, 오직 불만 가라쓰의 것을 사용하였다고 하여 이것을 '히바카리火ばかり(오직 불뿐이라는 뜻)'라고 한다.

해제 ……………………………………………………………………………

아사카와 노리타카淺川伯敎(1884~1964)의 회고록 「조선의 미술공예에 대한 회고朝鮮の美術工藝に就いての回顧」 중 일부이다. 조각가인 아사카와 노리타카는 식민지 조선의 도자기에 매료되어 1913년 조선으로 건너온 후 700개소에 이르는 도요지를 조사하였다. 동생인 아사카와 다쿠미淺川巧는 형의 권유로 조선으로 건너와 조선총독부 산림과에 근무하면서 『조선도자명고朝鮮陶瓷名考』를 집필하였으며, 야나기 무네요시는 아사카와 형제의 도움을 받아 1924년 '조선민족미술관'을 설립하였다. 일제강점기에 드물게 식민지 조선을 사랑한 사람으로 평가받고 있으며, 2012년에는 동생 아사카와 다쿠미의 인생을 그린 영화 '백자의 사람 : 조선의 흙이 되다'가 한일 합작으로 제작·개봉되기도 하였다.

……………………………………………………………………………

다이쇼박람회

[논문]「彙報 大正博と考古學上の參考品」,『考古學雜誌』第4卷 第10號, 1914. 6.

(60쪽) 조선관에 진열된 것은 주로 이왕직박물관이 출품한 것으로 신라 및 고려시대 도자기와 조선시대 그릇이 있다. 정말로 매우 적은 수이다.

해제 ..

다이쇼박람회의 정식 명칭은 '도쿄다이쇼박람회東京大正博覽會'로, 다이쇼천황 즉위를 기념하여 1914년 3월에서 7월까지 도쿄 우에노 공원에서 개최되었다. 일본의 산업, 문화, 예술을 소개하는 것 외에도 '조선관朝鮮館', 대만·만주 등의 '외국관外國館' 등 식민지 지역의 특설관이 설치되어, 당시 일본의 팽창주의를 엿볼 수 있기도 하다. 위의 항목은 다이쇼박람회 제1회장의 조선관에 도자기류 수 점이 전시되었다는 소개로, 조선관 뿐 아니라 '도쿄관東京館'에도 매우 적은 수의 고고학 자료만이 진열되었다고 한다.

..

고려 자기 전람회

[도록] 『高麗燒』, 1910.

이 고려 자기는, 오래 전 외국으로 건너갔던 것은 별개로 하더라도, 조선에서는 한 점도 지상에서 이것을 볼 수 없고 모두가 고분에서 파낸 것이다……

한국은 2,000년 이상의 역사를 가진 오래된 나라다. 그런데 그 미술품 중 지상에 있는 것으로 우리들 외국인들에게 일고의 가치가 있는 것은 한 점도 없다고 해도 좋을 것이다. 하물며 이 황량하고 참담한 현재의 실상을 목격한 눈으로, 고려 도자를 보는 사람 중 의심을 품지 않는 자가 있으랴. 이 몰취미沒趣味한 사람들의 선조가 어떻게 그 같은 미술적 기술을 가지고 있었을까, 우리들이 지금 이처럼 숨겨진 세계적 미술을 발굴하여 세상에 소개하는 것 또한 쓸데없는 일이 아니라 믿는다.

[참조] 『고려소高麗燒』 해설 중에서 발췌했다. 1910년 2월 도쿄에서 간행된 도록으로 출품자는 후작 마쓰카타가松方家, 자작 오카베가岡部家, 자작 스에마쓰가末松家, 남작 고토가後藤家, 남작 다카하시가高橋家를 비롯하여 오사카 스미모토가住友家, 오쿠라가大倉家, 도쿄 하라가原家, 네즈가根津家 등 귀족, 거상, 경성 아유카이鮎貝씨, 곤도近藤씨, 시라이시白石씨, 아카호시赤星씨 등의 출품이 포함되었다.

해제 ..

이토 야사부로伊藤彌三郎와 니시무라 쇼타로西村庄太郎가 1910년 도쿄에서 발간한 도록 『고려소高麗燒』의 해설 중 일부이다. 위의 『고려소』는 71항에서 소개된 1909년의 '고려소전람회高麗燒展覽會'에 출품된 고려 자기의 사진과 고려 자기의 역사에 대한 해설을 추가한 도록이다. 해설에서는 고려 자기의 우수성을 이야기하고 있는데, 모두 고분에서 출토된 것, 즉 도굴품이라는 것을 알 수 있다. 아랫부분의 [참조]는 황수영 선생이 도록 해설의 내용을 정리한 것으로, 당시 고려 자기의 소장자들을 알 수 있다.

..

고려 자기 전람회

[논문] 「彙報 高麗燒展覽會」, 『考古界』 第8篇 第9號, 1909. 12.

(385쪽) 교바시구京橋區 산주켄보리三十間掘 「기쓰네」에서, 이토 야사부로伊藤彌三郎, 니시무라 쇼타로西村庄太郎 두 명의 주최로 동월 20일, 21일 이틀간 참고품으로 3부三府(도쿄부, 오사카부, 교토부), 요코하마橫浜와 한국 경성의 여러 사람들이 비장하고 있는 고려시대 분묘 발굴품을 비매품으로 전시하고 판매품으로 동일한 것들을 다수 진열하였다. 총 900여 점으로 주로 고려 도기였는데 볼 만한 것이 적지 않다.

오사카 스미모토가住友家가 소장하고 있는 칠언절구이수화병七言絶句二首花瓶, 연화당초진사화병蓮花唐草眞砂花瓶, 매죽접조화병梅竹蝶鳥花瓶 등 3점은 이 날의 가장 훌륭한 것으로 칭해졌고, 고토後藤 남작의 당초모양모란운학화병唐草模樣牡丹雲鶴花瓶 및 포상감삼이향등葡象嵌三耳香燈 2점은 가장 정교한 것이었다.

다카하시 고레키요高橋是淸 남작의 화장도구는 …… 진품이고, 스에마쓰末松 자작의 히카게日かげ.주전자는 이토伊藤 공이 아끼던 물건이다. 오카베 자작의 도금정전渡金錠前(자물쇠)은 희귀한 종류이다. 다카하시 스테로쿠高橋捨六씨의 투조透彫 주전자, 요시이 도모에喆井友兄씨의 침청자砧靑磁 주전자는 죽순 모양으로 드문 것이다…….

마쓰가타松方 후작의 대배大杯, 주전자, 오카베岡部 자작의 당초모양 주배酒杯, 저구猪口, 사발, 쓰즈키都築 남작의 물병, 가토 마스오加藤增雄씨의 주전자, 고토 가쓰조後藤勝藏씨의 …… 주전자, 표형곡승배瓢形曲乘杯, 구로다 다쿠마黑田太久間씨의 백자합향로, 이토 야사부로씨의 사장릉화형砂張夌花形 골호骨壺 및 대리석 …… 교토 쓰카모토 요시스케塚本儀助씨의 진사필판眞砂筆版, 하라 로쿠로原六郎*씨의 운학표형화병雲鶴瓢形花瓶 …… 대배大杯, 무라이 기치베村井吉兵衞씨의 운학대화병雲鶴大花瓶, 합자盒子 …… 경성京城 곤도 사고로近藤佐五郎씨

* 황수영 편집본에는 東六郎로 기재되어 있으나 東은 原의 오기이다.

의 당초부모양화병唐草浮模樣花瓶 …… 시라이시 마스히코白石益彦씨의 운학화병내화국상감합자雲鶴花瓶內花菊象嵌合子, 아카호시 사시치赤星佐七씨의 백운학합자白雲鶴合子, 아유카이 후사노신鮎貝房之進씨의 화병, 니시무라씨의 석관.

해제 ···

잡지『고고계考古界』에 게재된 고려 자기 전람회의 소개글이다. 1909년 개최되었으며, 이 전람회에 대한 도록이 70항의 내용이다. 총 900여 점 이상이 출토되었으며, 모두 일반인들이 소장하고 있는 것이었다. 1910년 한일강제병합 이전에도 얼마나 많은 수의 고려 자기가 무단으로 일본에 반출되었는지를 잘 알 수 있다.

···

IV
——
조각

미륵반가동상과 묘탑 반출

[논문] 谷井濟一, 「朝鮮通信(一)」, 『考古學雜誌』 第3卷 第4號, 1912. 12.

(42~43쪽) 경성 이왕직박물관李王職博物館에 삼국시대 제작 금동미륵상 1구를 새로이 진열하게 되었습니다. 높이 90cm 정도 …… 또한 민간에 이러한 종류의 것을 1구 소유하고 있는 자가 있습니다. 작년 무렵부터 묘탑을 몰래 경성 근처로 반출해서 매매하는 자가 있는데, 실제 오사카의 누군가가 거액을 들여 고려시대의 유명한 묘탑*을 구입했습니다. 아마도 묘탑인지 모르고 샀을 것입니다. 이처럼 묘탑이 매매되는 것은 인간의 도리로 보아 간과할 수 없는 문제라고 생각됩니다…….

요즘은 벽지僻地에도 헌병파견소나 출장소가 있어서 주막(순수한 조선 여관)에 머물지 않더라도 헌병 쪽에서 호의적으로 일본인에게 숙박을 제공하며, 사원寺院도 온돌이 비교적 청결하고 빈대에 물리는 일이 적어 유쾌하게 여행할 수 있습니다. 여행 중 어떤 군郡에 밤이 되어 도착하였더니 도중에 주민이 햇불을 켜서 길을 비춰 주었습니다. 이는 군청의 호의겠지만 이러한 경우 항상 징발이어서 인부 임금 등을 지불하지 않는다고 합니다. 주민들이 '세금을 받으면서 심지어 이러한 용역을 하라고 하는 것은 무법이다.'라고 말한다는 것을 듣고서는 말할 수 없는 불쾌감을 가졌습니다.

여하간 사리를 모르는 하급 관리들이 구래의 악습을 답습하였으리라고 생각합니다. 사소한 일 같지만 이러한 상황에서는 조선인들이 한국병합의 진의를 의심하게 되지 않을까 한심하기 짝이 없습니다.

다이쇼 원년(1912) 10월 15일 저녁, 금강산 장안사 전연각의 심우실에서, 야쓰이 세이이쓰谷井濟一 올림

* 편자 주-원주 법천사지 지광국사 현묘탑

금동미륵보살반가사유상, 삼국시대, 높이 93.5cm, 국립중앙박물관 소장, 국보 제83호

이 부분은 〈조각〉편으로 분류되어 있으나 사실상 조각과 탑, 기타 석조물에 관한 내용이 섞여 있다. 여기서는 이왕직박물관 소장의 금동미륵불 등 조각상 2구와 법천사지 지광국사 현묘탑 등의 유물을 다뤘다. 이왕직박물관은 이왕가박물관을 말한다. 1910년에 왕실사무 전반을 담당하는 기관으로 설립된 '이왕직李王職'에서 관장했기에 이왕직박물관으로 불렸으나, 정식 명칭은 '이왕가박물관'이다. 1926년경 이왕가박물관과 조선총독부박물관(1915년 설립)의 합병 논의가 있었으나 무산되었고, 1938년 덕수궁으로 옮기면서 1933년에 개관한 이왕가미술관과 통합되었다. 통합된 이왕가미술관은 1945년 '덕수궁미술관'으로 명칭이 바뀌어 한동안 유지되다가 1969년 국립박물관에 통합되었다. 법천사지 지광국사 현묘탑은 뒤에도 다시 나오므로 이 해제에서는 다루지 않는다(이에 관해서는 116번 항목 해제를 참조).

1912년에 입수했다는 높이 약 90cm의 이왕가박물관 소장 금동미륵반가상은 현재 국보 제83호로 지정된 금동미륵보살반가사유상을 가리킨다. 국립중앙박물관 유물대장에 따르면 국보 제83호 반가사유상(덕수 3312)은 1912년(다이쇼 원년) 2월 21일 고미술상인 가지야마 요시히데梶山義英로부터 2,600원을 주고 구입한 것으로 기록되어 있는데 출토지는 불명으로 되어 있다. 그러나 충남 공주에서 일본어 교사로 있던 이나다 슌스이稻田春水가 1915년에 발표한 글에는 국보 제83호 반가사유상에 대해 "금동여의관음상金銅如意觀音像, 이왕가박물관 소장으로 메이지 43년(1910) 충청도의 벽촌에서 왔다고 하는데 높이가 2척 8촌 7푼이다"라고 하였다. 충청도의 벽촌에서 왔다고 단정적인 표현을 하고 있는 점이 주목된다.

하지만 출토지를 경주로 추정하는 기록도 있다. 아사카와 노리타카淺川伯教는 1912년 당시 이왕가박물관의 관장이던 스에마쓰 구마히코末松熊彦가 이 상을 입수할 때의 상태에 대해 "(국보 제83호 반가사유상은) 출토지로 짐작되는 경주에서 이왕가박물관으로 옮겨졌을 당시 표면에 두껍게 호분을 바르고 그 위에 눈, 코, 수염을 먹으로 그리고, 입술을 붉게 발라 고색古色은커녕 더러운 백벽白壁과 같은 용안容顔이었다고 한다"고 말한 내용을 소개하고 있다. 이것을 보면 구입 당시 이왕가박물관에서는 국보 제83호 반가사유상의 출토지를 경주로 추정하고 있었던 것을 알 수 있다. 20세기 초 고적조사와 유물 보존 연구를 전담했던 세키노 다다시關野貞 역시 "경주 오릉五陵 부근의 폐사지에서 출토되었다고 한다"라고 적고 있지만 구체적인 증거는 제시하지 못하였다.

한편, 민간에서 소유하고 있었다는 국보 제83호 반가사유상과 유사한 상은 1912년 조선총독부가 일본인 사업가이자 골동품 수집가로부터 입수한 국보 제78호 금동미륵보살반가사유상으로 추정된다. 세키노는 국보 제78호 상에 대해 "이 상은 1912년 경성의 후치가미 사다스케淵上貞助로부터 총독부에 기증된 것인데, 애석하게도 출처가 명백하지 못하다. 그러나 경상도에서 발견된 것인 듯하다"고 하였다. 즉 출토지 불명에 관해 유감을 표하면서도 스스로 경상도에서 발견된 것으로 추정하고 있다. 그 후에 편찬된『조선고적도보朝鮮古蹟圖譜』제3권에서 세키노는 두 불상을 모두 '삼국시대 불상'으로 설명하는 신중한 모습을 보이면서도, 자신의 논문에서는 삼국시대 신라 작품으로 추정하고 있다.

안성군 장원리 석불 발견

[공문서] 쇼와 11년(1936) 8월 1일

경기도경찰부장

학무국장 귀하

미륵불 1구. 높이 약 6척, 폭 약 3척의 포탄형, 화강암으로 한 면에 불상이 조각되었다.

· 현황 : 안면부에 작은 파손이 있으나 그 외 완전하다.

· 발견 장소 : 안성군 이죽면 장원리 소재 면유림面有林 내

· 발견 상황 : 쇼와 2년(1927)경부터 부근 농민 사이에서 동 임야林野 안에 석불 같은 것이 일부 노출되어 있다는 소문을 정영근鄭榮根이 듣고 조사하였는데, 실제로 석불이 묻혀 있음이 판명되었다. 본인이 인부를 시켜 발굴하여 자택으로 운반해 놓은 것을 안성서安城署가 발견한 것이다.

· 발견 일시 및 신고일 : 일시는 모르지만 쇼와 11년(1936) 4월경 발견하였고, 신고를 하지 않은 채 오늘에 이르렀다.

· 발견자 이름, 주소 : 정영근, 안성군 이죽면 죽산리

[사회교육분실社會敎育分室 쇼와 14년도(1939) 보관서류(공용)]

[공문서] 쇼와 11년(1936) 9월 18일

불상 발견에 관한 건

학무국장

경기도지사 귀하

8월 1일부로 보고한 안건의 불상은 상당히 우수한 것으로 인정되어, 앞으로 현지조사한 후 보물로 지정될지 모르니 현 상태로 보관하도록 배려해 주십시오.

편자 주-사진에 의하면 신라시대 작품으로 상당히 우수한 것으로 인정됨.

〈三佛像〉

안성 봉업사지 석조여래입상 스케치
(황수영)

안성 봉업사지 석조여래입상, 고려, 높이 1.98m,
경기도 안성시 죽산면, 보물 제983호

해제 ..

안성군 이죽면 장원리는 일제강점기 이후 여러 차례의 행정구역 개편을 거쳐 1992년 이후 안성
군 죽산면으로 편입됐다. 이 항목에서는 정영근이라는 개인이 장원리에 소재하던 불상을 자기 집
에 옮겨놓았는데, 1936년 이를 관에서 발견하게 됐다는 경위를 설명하고 있다. 이에 따라 당시 조
선총독부 학무국장이 경기도지사에게 보물 지정 가능성이 있으니 잘 보존하라는 공문을 보낸 것
이다. 매우 간단한 스케치와 높이 6척, 폭 3척의 포탄형이라는 설명으로 미뤄볼 때, 이 불상은 현
재 안성 칠장사로 옮겨진 봉업사 석불로 보인다. 봉업사는 현재 안성시 죽산면 죽산리 150-1번지
에 위치하며 고려왕조의 진전사원眞殿寺院(왕의 진영眞影을 봉안하고 예배하는 사원)이었다. 원래 현
지에 있었던 봉업사지 석불입상은 광복 이후 죽산중학교에 옮겨졌다가 다시 칠장사에 안치되었
으며 보물 제983호로 지정되었다. 위로 뾰족한 나뭇잎 모양의 광배에 3구의 작은 화불이 그려진
본문의 모습이 이와 일치한다.

..

강원도 발견의 백옥불

[논문] 風鐸居士, 「雜錄 江原道發見の白玉佛」, 『考古學雜誌』 第3卷 第5號, 1913. 1.

(37~39쪽) 들건대, 이번에 조선에 있는 누군가가 도쿄제실박물관에 헌납한 신라시대 백옥불은 경주 방면에서도 아직 발견된 일이 없는 걸작으로서 일본 유일의 중요한 보물이라고 한다. 지금 어떤 사람에게서 이 불상을 발견한 유래를 전해 들었으므로 약술하여 고증을 준비하려 한다.

강원도 강릉은 조선 동해안 중앙에 있다. 한漢시대에는 임둔군臨屯郡, 고구려에서는 하서량河西良 또는 하슬라河瑟羅, 신라에서는 소경小京이라 불렸던 곳이다. 강릉에서 동쪽으로 2리 정도 떨어져 있는 곳에 안목항安木港이 있다. 최근 육군 어용선御用船이 드물게 기항하는 일이 있다고 한다. 안목에 이르기까지 흰 모래사장과 푸른 소나무가 있고, 조선인 가옥이 겨우 몇 채 있을 뿐이다. 이 모래사장 사이에 귀부, 석불 등이 산재해 있으며, 그 중 백옥좌상 1구가 있다. 머리와 양 팔이 없고 여러 부분이 파손되어 있으나, 흉부 장식과 옷주름 등으로 보아 비범한 걸작이며 확실히 신라시대의 조각이라 할 수 있다. 마을 노인 말에 따르면 이곳은 본래 한송사寒松寺가 있던 곳으로 지금으로부터 약 30년 전 하룻밤 모래바람에 의해 7, 8개의 대가람이 모조리 날아가 버려, 지금은 겨우 불체와 귀부, 거송巨松 몇 그루만 남아 있을 뿐이라고 한다. 원래는 거송이 빽빽한 숲을 이루어 낮에도 어두울 정도였으나 지금은 이와 같이 황량한 사막이 되었다. 불상은 원래 2구 있었는데 그 중 하나는 언제인가 누군가가 가져가버렸다. 그리고 이 백석은 가루약으로 만들어 복용하면 어떤 병이라도 완치된다 하여 마을사람들이 다투어 이를 파괴했다. 『임영지臨瀛誌』를 살펴보면,

'文殊寺 俗號 寒松寺 在府東十里海岸二十間'

이라고 쓰여 있다. 또한 가정稼亭 이곡李穀의 「동유기東遊記」에도 다음과 같은 기사가 있다.

以南留一日 出江城觀文殊堂

人言文殊普賢二石像 從地湧出者也

東有四仙碑 爲胡宗且所沈 唯龜趺在耳

『동국여지승람東國輿地勝覽』에도 정추鄭樞가 문수사를 읊은 시가 있다.

夜靜風箏響半空 丹靑古殿佛燈紅

老僧愛設于筒水 智水與之誰淡濃

위 글을 보면 마을 노인의 이야기가 다소 신뢰할 만하다. 또한 강릉과 안목 사이에 군데군데 당간지주와 폐불 등이 흩어져 있는 것을 생각하면, 이 근방에 큰 사찰이 존재하였던 것은 명백하다. 작년 3월 어떤 사람이 이곳에 와서 소재가 불분명한 불상을 찾아줄 것을 마을사람들에게 부탁하면서 후한 보상을 약속하였다. 반년이 지나 연락이 오기를 안목의 실개천을 약 3리 거슬러 올라가면 구릉이 하나 있는데 그 중간에 칠성암七星庵이라는 작은 사찰이 있다고 했다. 그 아래쪽 풀밭에 백색의 석불좌상이 있는데, 높이 3척 정도이고, 무게는 2명이 겨우 안아 올릴 정도였다. 형식은 안목의 것과 매우 비슷하고 대부분의 부위가 완전했다. 머리 부분은 떨어져 나갔지만 그 부근에 산재해 있었다. 이에 의뢰한 사람은 불상의 유래를 알아보고 양여讓與 허가 여부를 교섭했다. 칠성암주의 말에 의하면 이 불상은 오래 전에 경주에서 발굴한 2점 중의 하나로, 후에 한송사로 옮겨지고, 다시 지금부터 30여 년 전에 이 절에 안치되었다고 한다. 지금 이것을 또 다른 곳으로 옮기려면 큰 제사를 지낼 필요가 있다고 하였는데, 이에 암주庵主의 요구에 응하여 제사 비용 약간을 내고 결국 석불을 양여받았다고 한다. 이것이 메이지 44년(1911) 10월이라고 한다.

지난번 이 불상을 도쿄로 반출하면서, 나는 이 보물을 본 것을 기념하기 위해 촬영하였다. 좌상의 전체 길이 3척 7분, 무릎 폭 1척 8촌, 어깨 폭 1척 1촌 8분, 허리 둘레 3척 5분이다. 머리에는 보관寶冠을 썼다. 돌 색은 다른 것에 비해 약간 담청색을 띤다. 원래 황금색으로 칠했기 때문에 이처럼 변색된 것이리라. 그 외 거의 순백의 대리석(조선에서

백옥이라 부르는 것으로 중국과 다르지 않다)으로 입자가 균일하고 매우 작다. 오른쪽 손에 한 쌍의 연꽃을 받치고, 왼쪽 손은 결인結印하여 발바닥 위에 올려놓았다. 가슴에는 세 줄의 연주蓮珠를 이어 드리우고 그 중앙에는 간다라식 장신구를 갖추었다. 그 외 팔찌 역시 목걸이와 약간 닮은 형식이다. 백호白毫, 왼쪽 눈, 왼쪽 손가락 등이 없는 것 외에는 완벽하다. 원래 이 불상에는 대좌가 있었던 듯하며, 2간 정도의 높이에 안치하여 이를 우러러보면 온화한 얼굴빛, 자애로 가득한 자태 등이 한층 아름다움을 더하는 것 같다. 이 백옥상은 문수사 조각상 2점 중에서 문수사리보살상文殊師利菩薩像일 것이라고 생각한다. 과연 그러한지 여부는 전문가의 높은 가르침을 청하려고 한다.

[붙임]

[도록] 朝鮮總督府, 『朝鮮古蹟圖譜解說』卷五, 1917.
359, 360 한송사지 석조보살좌상(도 1921, 1922)

(18쪽) 강원도 강릉군 해안가에 있는 한송사지에서 발견된 것으로 둘 다 매우 아름다운 백대리석으로 새겼다. 온화하고 기품이 있으며 아름다운, 실로 고려 중기의 우수한 작품이다.

(좌) 강릉 한송사지 석조보살좌상, 고려, 높이 92.4cm, 국립춘천박물관 소장, 국보 제124호
(우) 강릉 한송사지 석조보살좌상, 고려, 높이 56cm, 강릉시립박물관 소장, 보물 제81호(朝鮮總督府, 『朝鮮古蹟圖譜』卷五, 1917, 圖1921, 1922)

(편자 주-이 불상은 한일회담 문화재 반환품의 하나로 돌아와, 그 후 국보로 지정되어 현재 국립중앙박물관*에 진열되어 있다.)

해제 ··

1912년 도쿄제실박물관(지금의 도쿄국립박물관)에 누군가가 헌납했다는 백옥불을 다룬 항목이다. 여기서 말하는 백옥불이 바로 국보 제124호 강릉 한송사지 석조보살좌상이다. 본문에서 백옥불이라고 한 것은 흰색의 대리석을 깎아 만들었기 때문이다. 이 한송사지 석조보살좌상은 1965년에 이뤄진 한일협정에 의해 한국으로 반환되어 현재는 국립춘천박물관에 전시되고 있다. 이때의 한일협정을 통해 일본으로 불법 반출된 유물 가운데 전적 852점을 포함하여 전체 1,432점의 문화재가 반환됐다.

본문에서는 강릉 바닷가에서 발견된 2구의 보살상에 대하여 언급하면서 이들이 '한송사寒松寺'라는 사찰에서 전래한 것으로 설명하였다. 위의 『고고학잡지考古學雜誌』 인용문 내용으로 보면 19세기 말에는 그래도 가람이 형태를 제대로 갖추고 있었으나 아마도 1913년 이전에 태풍으로 대부분 파손된 듯하다. 본문 중에 인용된 『임영지臨瀛誌』 「동유기東遊記」에 따르면 원래 사찰의 명칭은 문수사(문수당)였는데 세간에서 부르는 속칭이 '한송사'였다. 지금은 속칭이 더 많이 알려진 상태이므로 보살상의 문화재 지정 명칭도 강릉 한송사지 석조보살좌상이 되었다.

본문에서는 2구의 보살상의 발견에 대하여 서술하였다. 이 중 안목항 인근 모래밭에서 발견된 대리석제 본상은 머리와 양팔이 없고 여러 부분이 파손되어 있으나 세부 표현에서 비범한 걸작임을 알 수 있다고 하였다. 이 상은 보물 제81호로 지정된 강릉 한송사지 석조보살좌상이며, 현재 강릉시립박물관에 소장되어 있다. 다른 한 구의 보살상은 1911년 안목 칠성암 풀밭에서 발견되었다고 하는데, 이 상은 안목 모래밭에서 발견된 것과 형식이 매우 비슷하고 머리가 떨어져 나갔지만 근처에서 발견되었다고 한다. 또한 백호, 왼쪽 눈, 왼쪽 손가락이 파손된 것 외에는 완전하다고 한 것으로 미루어 이 상이 현재 국립춘천박물관에 소장된 강릉 한송사지 석조보살좌상임을 알 수 있다. 이 석조보살좌상은 발견 후 도쿄로 반출되었다가 1965년 한국으로 반환되었으며, 현재 국보 제124호로 지정되어 있다.

* 현 국립춘천박물관 소장

위 두 보살상에 대하여 「동유기」의 '문수보현이석상文殊普賢二石像' 구절에 의해 각각 문수보살상과 보현보살상이라고 추측하기도 하지만 현재로서는 도상의 특징이 명확하지 않아 어느 쪽이 문수이고, 어느 쪽이 보현인지 알 수 없다. 본문 말미에는 도쿄로 반출된 한송사지 보살상을 문수사리보살일 것이라고 추정했지만 문수라고 볼 수 있는 근거는 없다. 「동유기」의 기록은 사찰의 구전을 따른 것으로 추정되며 보살상만 2구를 모시지는 않았을 것이므로 원래 이 두 보살상은 본존불을 가운데 둔 삼존불이었을 것이다.

또한 칠성암 발견 보살상에 대하여 칠성암주는 원래 경주에서 발굴된 조각상 2구 중의 하나라고 전하였으나, 경주에서 발굴되었다는 언급은 이들을 신라의 조각인 것처럼 하여 조각상의 가치를 높이기 위한 것이었다고 추측된다. 한송사지에서 발견된 2구의 조각상은 모두 고려 전기에 조각됐으며, 강원도 명주(현 강릉) 특유의 지방색을 잘 보여주는 사례로 유명하다. 본문 중에 나오는 '간다라식 장신구'라는 설명은 단순한 수사에 불과하며 이 보살상과 간다라 조각은 아무런 관계가 없다. 이 역시 이 글이 쓰였을 당시 일본의 문화재 관련 인사들 사이에 인도와 간다라 조각에 대한 관심이 높았던 분위기를 반영하는 것에 불과하다.

금강산 유점사 오십삼불과 원주 불상 등

[논문] 谷井濟一, 「朝鮮通信(二)」, 『考古學雜誌』 第3卷 第5號, 1913. 1.

(55쪽) 금강산에서의 대발견이라 할 수 있는 유점사楡岾寺 능인전能仁殿에 안치된 본존 53불 중 44점이 신라시대의 유물이었습니다. 전부 금동불로 높이 1촌 9분 내지 1척 3촌 3분입니다. 골동상들이 탐낼 만한 신라시대의 소형 금동불이 흩어지지 않고 오늘날 잘 보존된 것은 지금으로부터 15년 전에 새로이 도금했기 때문인데, 이러한 천 년 전의 소형 불상을 근대의 것처럼 가장한 번쩍이는 금박은 간사한 장사치들이 소형 불상에 가하려고 하는 아주 간사한 수단에 대한 유력한 완화제였다고 생각합니다.

(56쪽) 양양군 오봉산 낙산사에는 성화 5년(1469)에 주조된 범종이 볼 만한데, 명문은 그 유명한 정난종鄭蘭宗이 쓴 것입니다. 이 절에는 성종의 교서教書를 비롯한 고문서도 다소 있다고 합니다.

(강릉의) 오죽헌 …… 이이李珥 자필의 초고본 『격몽요결擊蒙要訣』은 진귀하다고 할 만합니다.

유점사 53불(朝鮮總督府, 『朝鮮古蹟圖譜』 卷五, 1917, 圖1946)

(58쪽) 오대산사고는 평창군 오대산 중대中台의 남쪽, 호령봉虎嶺峯 아래에 있습니다……. 남동南棟은 실록각實錄閣으로 위에는 조선의 역대 실록(나중에 도쿄제국대학으로 옮겨지고, 관동대지진 때 소실되었으나 남아 있던 것들이 2006년 7월 한국에 돌아왔다)을 담은 궤櫃를 소장하고 있고, 아래층에는 사서史書, 시문집詩文集 등의 간본刊本을 빼곡히 소장하고 있습니다. 북동北棟은 선원각璿源閣으로 아래층은 훤하게 뚫려 있으며, 위층에는 계보류系譜類를 담은 궤를 소장하고 있습니다.

(59쪽) 원주읍 부근에는 신라말의 철불, 석불, 석탑 등이 여기저기에 있습니다. 철불은 좌상 5점, 석불(화강암)도 좌상 7점 정도로, 모두 등신대의 것이며, 그 외에 대리석으로 만든 소형 불상 13점 정도가 길가나 구덩이 속에 머리와 양 팔을 잃고 여기저기 뒹굴고 있습니다. 석탑도 6기 정도가 있는데, 모두 읍 부근 논밭, 논두렁 등에 있습니다.

[보고서] 朝鮮總督府, 『大正元年朝鮮古蹟調査略報告』, 1914. 9.

유점사 53불 그 후

(143쪽) 조각 중에 특별히 언급할 만한 것은 금강산 유점사 내 능인전 전각 안에 당시(통일신라시대) 소형 금동불이 다수 있다는 것이다……. 예전에는 53구의 불상을 안치하였으나 지금은 3구가 없어졌다. 그 중 44구는 당대의 것, 6구는 고려시대의 것이다. 이처럼 당대의 소형 불상을 다수 보유한 것은 하나의 기적으로 보아야 할 것이다. 그 높이는 1촌 8분 5리에서 1척 3촌 5분에 이르며, 정교하고 아름다운 연화대좌를 갖춘 것과 그렇지 않은 것이 있다. 모두 수려하고 우아한 기상을 보여 준다.

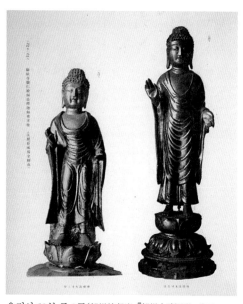

유점사 53불 중 2구(朝鮮總督府, 『朝鮮古蹟圖譜』卷五, 1917, 圖1947, 1948)

···

유점사 53불과 원주 불상에 대한 간략한 소개글이다. 1913년의 「조선통신」에서는 유점사 53불이
잘 보존되고 있다는 점만 거론했고, 1914년의 『다이쇼 원년 조선고적조사약보고大正元年朝鮮古蹟調查
略報告』에서는 원래의 53불 가운데 3구가 사라졌다고 썼다. 그런데 위 두 글은 모두 1912년에 세키
노 다다시關野貞와 야쓰이 세이이쓰谷井濟一가 유점사를 조사한 뒤 쓴 것이다. 야쓰이의 「조선통신」
에서는 사찰의 전언대로 53불을 언급하고 있으나, 촬영과 조사 내용을 정리한 1914년의 보고서
에 따르면 실제로는 1912년 조사 당시 이미 3구가 사라진 50구가 봉안되어 있었음을 알 수 있다.
이 3구의 불상이 언제 없어졌는지는 확인되지 않았기 때문에 일제강점기에 일어난 일로 볼 근거
는 없다. 한편 이어지는 부분에는 원주의 불상에 대해 썼는데, 원주읍 부근에 철불 5구, 석불 7구,
작은 대리석 불상 13구, 석탑 등이 무너져 현지에 뒹굴고 있다고만 썼을 뿐이다.

위에 간단하게 언급한 낙산사 범종은 조선 예종이 1469년에 자신의 아버지인 세조를 위해 발
원한 종이었다. 현대까지 잘 보존되고 있었으나 애석하게도 2005년의 화재로 다 녹아내려 보물
지정이 해제되었고 지금은 화재 이후 다시 만든 복원품으로만 원래 모습을 짐작할 수 있을 뿐이
다. 본문 내용대로 김수온이 문장을 짓고, 정난종이 글씨를 쓴 것으로 유명했다.

이 항목의 일부 내용은 오대산사고에 관한 설명이다. 오대산사고 중 실록각에 보존되고 있었
던 『조선왕조실록』은 1914년에 도쿄제국대학으로 반출됐다. 월정사의 『오대산사적』에 의하면
총독부에서 나와 오대산사고의 실록각과 선원보각에서 보존하던 서책들을 주문진항을 통해 배
로 실어날랐다고 한다. 그 가운데 일부는 1923년에 있었던 관동대지진으로 불타 없어지고, 화재
를 면한 27책만이 1932년에 서울대학교(당시 경성제국대학)로 옮겨졌다. 도쿄제국대학에 남아
있던 47책은 2006년 도쿄대학의 기증이라는 형식을 빌어 우리나라에 돌아왔다. 현재 오대산사고
에 있었던 『조선왕조실록』 중에 74책이 서울대학교 규장각 한국학연구원에 보존되고 있다.

유점사 53불은 일제강점기부터 6·25전쟁에 이르는 기간 동안 대부분 흩어지고, 유점사 역시
6·25전쟁 중 화재로 전소되어 남은 불상의 소재도 알 수 없다. 대부분 화재로 파손되었을 가능성
이 크나 확인되지 않았다.

···

강원도 출토 삼국불

[논문] 淺川伯敎,「朝鮮の美術工藝に就いての回顧」,『朝鮮の回顧』(和田八千穗·藤原嘉藏 編), 1945. 3.

(264~265쪽) 다이쇼 4년(1915) 5월이었을 것이다. 고故 세키노 다다시關野貞 박사가 고적조사보고 강연을 남산여학교 강당에서 한 적이 있다……. 박사의 강연 후, 어떤 사람이 높이 7촌 정도의 도금한 삼국시대 불상을 가지고 와서 세키노 박사에게 감정을 부탁하였다. 그 사람은 강원도 산중에서 나왔다고 했는데, 박사는 놀란 눈을 번쩍 뜨면서 '이것은 훌륭한 삼국시대 불상입니다. 일본의 스이코불推古佛 형식입니다. 이러한 것이 민간에 나돌면 안 됩니다.' 라고 주의를 주었는데, 지금 생각해보면 역시 훌륭한 물건으로 내 마음 깊이 새겨져 있다.

해제 ..

강원도에서 나왔다는 삼국시대 금동불에 대한 간략한 소개글이다. 여기서 1촌을 3.03cm로 계산하면 7촌은 21.21cm 정도이다. 그러므로 본문에서 말하는 도금된 불상은 21cm 가량의 소형 금동불일 것이다. 강원도에서 출토됐다고 말했다는 것 외에는 아무런 정보가 없으나 세키노 다다시가 스이코불 형식이라고 한 것으로 미루어 삼국시대 말기인 7세기 양식의 불상이었던 것으로 추정할 수 있다. 스이코양식은 일본 스이코推古천황(재위 592~628)시대에 만들어진 불상 양식을 말한다. 그러나 현재는 스이코천황시대에 해당하는 6세기 후반~7세기 전반을 아스카飛鳥시대라고 부르고, 이 시기의 미술을 아스카양식이라고 부르고 있다. 그러므로 스이코양식이라는 용어는 한시적으로 쓰인 말이다. 아스카시대는 백제에서 불교를 전해준 이후, 일본에서 처음으로 불교 사원과 미술이 형성되었던 시기이다. 그러므로 삼국시대 한반도 불교미술의 영향을 보이는 것이 특징이다. 불상의 경우 딱딱하고 근엄한 얼굴과 경직된 신체 표현이 두드러지는데, 623년에 만들어진 호류지法隆寺 금당 석가삼존불이 대표적이다. 위에서 말하는 대로 스이코형식의 불상이라는 설명을 따른다면 강원도에서 나왔다는 이 불상은 6~7세기의 양식을 지닌 조각이었을 것이다. 더 이상의 정보가 없어서 현재 전해지는지는 알 수 없다.

..

강원도 양양군 서림사지 석불상

[공문서] 朝鮮總督府, 『大正十三年 四月現在 古蹟及遺物登錄台帳抄錄 附參考書類』, 1924. 9.

○ 제188호 서림사지 석불상

종류 및 형태·크기 : 화강암 여래좌상으로 기단基壇은 6각형, 대좌는 8각형이다. 각 면에 불상 및 협간狹間을 새겼다. 불상 높이 5척 6촌, 단 높이 2척.

소재지 : 강원군 서면西面 서림리西林里

소유지 또는 관리자 : 국유國有

현황 : 머리부터 절단되어 땅에 떨어져 있다.

(좌) 양양 서림사지 석조비로자나불좌상, 고려, 강원도 양양군 서면, 강원도 문화재자료 제
119호 (우) 양양 서림사지 삼층석탑, 고려, 강원도 문화재자료 제120호

[붙임] 참고서류, 서림사지 석등의 건, 스기야마杉山

「江原道古蹟台帳」에 의하면 강원도 양양군

⑧ 사지寺址 서면 미천리米川里

⑨ 사지 서면 서림리는 사유私有로 되어 있으며, 이상은 별개의 사지이다.

⑧ 미천리 마을에 근접한 임야와 밭 안에 있는 사림사지沙林寺址로, 사리탑, 부도浮屠의 대석台石, 삼층탑, 등롱燈籠, 귀부龜趺 등이 있으나 사리탑 외에는 불완전하다.

⑨ 서림리 부근의 논 안에 있는 서림사지로 석불, 석등 각 1기가 남아 있으나 불완전하다.

해제

강원도 양양군 서면 미천리와 서림리에 있었던 유적에 관한 설명이다. 스기야마의 참고서류에 의하면 양양에는 서림사지와 사림사지라는 인접한 두 곳에 모두 유적이 있었다. 두 사원지의 위치가 가까워 혼동이 되기 쉬우나 별개의 사찰이 있던 곳이다. 서림사지는 현재 강원도 양양군 서면 구룡령로에 위치한 곳으로, 본문의 석불상은 1996년에 강원도 문화재자료 제119호로 지정된 양양 서림사지 석조비로자나불좌상을 말한다. 현재 이 불상은 서림사지 삼층석탑과 함께 상평초등학교 현서분교에 남아 있다. 이들은 원래 동쪽으로 약 200m 떨어진 절터, 즉 서림사지에 있었던 것을 1965년에 현재 위치로 이전했다. 불상은 목 윗부분이 아예 없어졌고, 왼쪽 어깨부터 무릎 부분까지도 파손이 심하지만 남아 있는 오른팔을 위로 들어 올리고 있는 모습에서 지권인智拳印을 한 비로자나불毘盧舍那佛이었음을 알 수 있다. 연달아 촘촘히 표현된 옷주름과 안정감 있는 자세는 원주지역에서 발견된 불상들과 상통하는 바가 있다. 원래부터 파손이 심했던 까닭인지 다행스럽게도 국외로 반출되지 않았다. '서림사'라는 사찰 명칭은 조선 정조 때 편찬된 『현산지峴山誌』에 기록되었으며, 현재의 서림리라는 마을 이름도 이 절의 이름에서 유래한다.

한편 양양군 서면 미천리에 있는 사림사지의 경우 석등, 삼층석탑, 귀부, 사리탑 등이 있다는 본문의 내용이 현재의 선림원지와 일치한다. 선림원지는 1948년 정원貞元 20년(804)의 명문이 새겨진 동종이 발견되어 이 무렵에 창건된 사찰로 판명되었으나 사찰 이름은 나오지 않아 논란이 되고 있다. 이 동종은 1949년 오대산 월정사로 옮겨졌으나 6·25전쟁 때 소실되어 파손된 채 나머지가 현재 국립춘천박물관에 보존되어 있다. 현지에서 여러 차례 이뤄진 조사와 발굴에서도 선림원에 해당하는 명문은 나오지 않았고, 17세기의 문헌 중에 '선림원禪林院', '선림사禪林寺'라는 명칭이 나온다. 반면 일부 조선 후기 기록과 위와 같은 일제강점기 문헌에서는 '사림사'로 호칭하고 있다. 순응법사順應法師가 창건한 화엄종 계통의 사찰이었고 홍각선사弘覺禪師가 주석駐錫했다는 점만 명확하게 밝혀진 상태이다. 현지에는 선림원지 삼층석탑과 석등, 선림원지 홍각선사탑비·귀부·이수, 선림원지 부도가 남아 있다.

청주 철당간 내에서 고물 발견

[논문] 稻田春水, 「彙報 幢竿內より古物發見」, 『考古學雜誌』 第7卷 第3號, 1916. 11.

(54쪽) 당간幢竿 내에서 고물古物 발견

충청북도 청주읍의 신라시대 창건된 용두사龍頭寺라는 폐사지 안에 철종鉄鐘이 잔존한
다는 것을 일전에 전해 들은 적이 있다. 이 당간은 지금으로부터 950여 년 전, 즉 고려초
기의 건조물로 오랜 기간 비바람으로 인해 점차 황폐해졌다. 이에 지난번 총독부에서 보
존공사를 할 당시 당간을 구성하는 철통 중심에 채운 목재가 부식된 곳에서 목편木片과
함께 크기 2촌 정도의 도금한 철불 1구와 오층탑 1기를 발견하고, 그 부근의 땅에서 옛
날 동전 20여 개를 발굴했다고 한다.

10월 21일 경성 이나다 슌스이稻田春水

청주 용두사지 철당간, 고려 962년,
높이 12.7m, 충북 청주시 상당로,
국보 제41호

청주 용두사지 철당간(세부)

청주 용두사지의 철제 당간 속에서 높이 6cm 정도의 매우 작은 철불과 오층탑이 나왔다는 내용이다. 철제 당간을 수리 공사하던 중에 발견됐으며, 부근에서 동전도 나왔다고 하지만 이들 유물의 행방에 대해서는 아쉽게도 더 이상의 언급이 없다. 불상, 탑, 동전의 생김새나 특징에 대해서도 명시하지 않았기 때문에 추정하기 어렵다. 본문 내용으로는 도금한 철불이라고 했으나 소형 금속제 불상은 대부분 철이 아니라 동으로 만들기 때문에 육안으로는 철불처럼 보이는 금동불이었을 가능성이 크다.

백제불

[논문] 大澤勝, 「扶余と奈良」, 『随筆朝鮮 (上)』, 京城雑筆社, 1935. 10.

(143쪽) 결국 나는 몇 해 전부터 갖고 있던 의혹이 해결될 수 있는 기회를 부여에서 얻게 되었다. 두 개의 귀중한 자료를 볼 수 있었는데, 그 중 하나는 백제불이고 다른 하나는 평제탑平濟塔(정림사지 오층석탑)이다. 특히 백제불은 현재 세계에 존재하는 유일한 것이라고 하는데, 그 예술적 가치를 제외하더라도 지극히 중요한 보물이라 할 가치가 충분하다고 생각한다. 광배를 합해도 1척이 되지 못하는 작은 석가상이지만 얼굴을 본 순간 거의 직관적으로 호류지法隆寺 금당金堂의 석가를 생각나게 할 정도로 **구라쓰쿠리** 도리鞍作止利풍의 격조 높은 것이다.

(145~146쪽) 이런 의미에서 부여의 백제불은 우리들에게 유일무이의 고고자료를 제공함과 동시에 세계의 보물이라 할 수 있겠다. 높이 8촌을 넘지 않는 입상으로 광배 위쪽 3분의 1정도가 손상되었으나, 최근 그 파편이 나와서 완전한 불佛을 이루었다. 좌우의 균형이 상당히 잘 잡혀있고 옷은 물론 당시의 것으로 겨우 오른쪽 어깨에 걸쳐있으며, 왼쪽 어깨에서 오른쪽으로 흐르고 있다. 대체로 불상을 설명하는 데 사진이 없이는 몹시 개략적일 수밖에 없다 …… 유감스럽지만 현재 내가 알고 있는 범위 내에서는 사진을 찍어 세상에 공개된 적은 없다고 생각한다. 여하튼 상반신과 하반신을 비교해 보면 상반신이 약긴 긴 듯한 느낌이 든다.

얼굴은 앞에서 언급한 것과 같이 눈초리가 길고, 코는 높고 또한 그 선이 예리하여 아리안타입Aryan type을 생각나게 한다. 어쨌든 훌륭한 작품임에 틀림없다. 그런데 나라奈良와 비교하면 호류지 금당의 불상들, 특히 도리止利 작품으로 알려진 석가상 및 금당 벽화 정면에 아미타정토阿彌陀浄土 본존本尊의 협시인 관음·세지보살의 얼굴과 옷주름 등에 매우 닮은 구석이 있다. 이 백제불은 발굴된 것이므로 고증 자료가 될 만한 것이 아무 것도 없기 때문에 연대를 판정하기가 여간 힘든 일이 아니지만, 적어도 나의 의견으로는 스이

코기推古期를 내려오지 않는다고 생각된다 …… 그러나 이번 여름 호류지 사에키佐伯 승려가 이곳에 머물 때 이 불상과 호류지 금당의 여러 불상들 사이의 관련성을 긍정하였다는 것을 이후에 들었다.

[단행본] 輕部慈恩, 『百濟美術』東洋美術叢書, 寶雲舍, 1946. 10. 20.

(148~149쪽) 부여 출토 금동보살입상 2구

메이지 45년(1912) 경 충청남도 부여군 규암면에서 2점이 함께 출토된 것으로, 당시 헌병이 농부로부터 구입하였으며 그것이 매물로 돌고 돌았다. 결국 도 19-2는 대구의 이치다 지로市田次郎씨 소유로, 19-3은 공주에 살고 있던 니와세 노부유키庭瀨信行씨 소유가 되었으나, 최근 조선총독부박물관에 보존을 위탁한 것이다. 이치다씨의 보살상은 높이 26.70cm(8촌 8분)이며, 대좌가 결실되었다. 얼굴 모습은 매우 단정하며 허리는 조금 비틀어 왼손에는 물병을 들고 오른쪽 팔은 절반을 구부려 손가락은 무언가를 잡고 있는 형상을 하고 있다. 보관, 허리띠 장식, 천의 등 다른 백제상과 비교하여 매우 매끄럽고 세련미가 돋보이는데, 여전히 백제보살상의 특성을 유지하고 있다. 아마 사비성시대泗沘城時代 말기의 작품일 것이다.

니와세씨 소장품은 높이가 대좌 포함 21cm(6촌 9분 2리)로, 이 불상이 니와세씨 소유가 된 것은 다이쇼 6년(1917)경이라고 한다. 복련의 연꽃 좌대 위에 서 있으며 보관 정면에는 화불化佛을 표현하며 머리카락은 어깨까지 늘어뜨리고 영락瓔珞은 앞뒤 양면에 내려뜨려 모두 허리에서 교차하고, 그곳에 꽃 모양의 좌座가 붙어 있다. 옷주름은 거의 표현하지 않았으며 천의 역시 경직되어 있지 않고 좌우에 늘어뜨렸으며 오른손은 올려 양 손가락 끝에 구슬을 받들고 있다. 이것 역시 백제 사비성시대 말기에 속할 것이다.

[붙임] 이치다 지로 소장 백제불

[단행본] 輕部慈恩, 『百濟美術』東洋美術叢書, 寶雲舍, 1946. 10. 20.

메이지 40년(1907) 부여 부근 규암면에서 다음의 니와세씨 소장 동조관음입상銅造觀音

立像과 함께 출토된 것으로 높이는 8촌 8분이다. (이치다씨 소장)

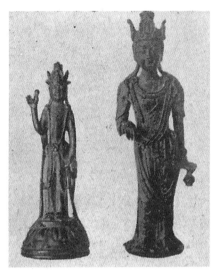
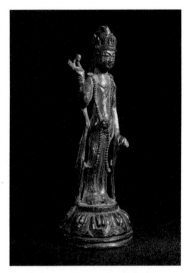

(19-2) 부여 출토 금동보살입상, (19-3) 부여 출토
금동보살입상(輕部慈恩, 『百濟美術』 東洋美術叢書,
寶雲舍, 1946.10.20, 圖19)

부여 규암리 금동관음보살입상(니와세
구장품), 백제 7세기, 높이 21.1cm,
국립부여박물관 소장, 국보 제293호

「백제불」이라는 항목에서 불상과 보살상 두 종류를 설명하고 있다. 위에서 거론한 백제불은 높이 약 24cm 가량의 소형 금동불이며 광배를 갖춘 불입상이다. 윗부분이 파손됐던 광배 일부가 다시 발견되어 완전한 형태가 되었다고 쓰고 있다. 불상의 생김새는 도리 양식과 유사하다고 보았다. 도리양식은 구라쓰쿠리 도리 불사와 그의 유파가 조각한 일본 초기의 불상조각을 말한다. '아리 안 타입', '스이코기' 와 같이 본문에서 이어지는 서술은 모두 도리양식에 대한 당시의 일반적인 설명과 일치한다. 도리가 조각한 대표적인 불상은 623년의 명문이 있는 호류지 금당의 석가삼존 불이기 때문에 여기서 호류지 석가상이나 호류지 금당 벽화 중의 〈아미타정토도〉를 거론한 것은 당연한 일이다. 다이쇼에서 쇼와시대에 이르는 일제강점기에 일본은 서양의 기독교에 버금가는 동양의 정신을 불교에서 찾고 불교와 그 문화를 높이 평가했다. 서양에서 그리스, 로마를 고전으 로 보고 중요하게 여긴 것처럼 일본에서는 인도의 간다라 문화를 숭상했다. 여기서 말하는 아리 안 타입이란 말은 간다라 미술이 그리스에 기원이 있다고 보고, 간다라 미술의 특징이 서구식이 라는 의미로 아리안이란 말을 쓴 것이다. 그러므로 이 백제불이 '도리양식으로 호류지 금당 석가 삼존불과 비슷하고, 아리안 타입을 생각나게 한다'는 것은 당시로서는 최고의 칭찬이다. 백제지 역에서 발굴된 광배까지 제대로 갖춘 불상이라는 설명만으로는 더 이상의 추적이 어렵다. 따라서 고식古式의 우수한 불입상이 분명하지만 현재 행방을 알 수가 없다.

다음에 덧붙인 내용은 1912년 부여 규암면에서 발굴된 유명한 보살상에 관한 글이다. 부여 규 암면에서 발견된 2구의 보살상이 몇 명의 소장자를 거쳐 대구의 이치다 지로와 공주의 니와세 노 부유키의 손에 들어갔다가 조선총독부박물관에 위탁됐다는 내용이다. 본문에서 말하는 니와세 소장의 금동보살상은 현재 국립부여박물관 소장품이다. 이치다가 소장하고 있었던 보살상은 사 진으로만 남아 있을 뿐 현재 소장처가 알려지지 않은 상태이다. 이치다 본인이나 다른 누군가에 의해 일본으로 반출되었을 것이다. 양식적으로 이치다의 보살상이 좀 더 후대의 특징을 보이고 있으나 두 상 모두 백제 말기인 7세기의 조각임은 분명하다.

(스이코기의 조각에 대해서는 76번 항목의 해제를 참조)

고란사 석조약사여래좌상 외

[도록] 朝鮮總督府, 『朝鮮古蹟圖譜』卷七, 1920. 3.

고란사 석조약사여래좌상(古譜七-3173)
석조미륵보살입상(古譜七-3176)

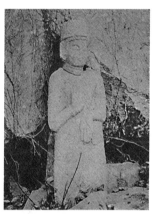

고란사 석조여래좌상, 충남 부여군
부소산(朝鮮總督府, 『朝鮮古蹟圖譜』
卷七, 1920, 圖3173)

고란사 석조보살입상, 충남 부여군
부소산(朝鮮總督府, 『朝鮮古蹟圖譜』
卷七, 1920, 圖3176)

해제

이 항목은 아무런 설명이 없이 『조선고적도보朝鮮古蹟圖譜』를 인용하여 부여 부소산 고란사에 있는 석조약사여래좌상과 석조미륵보살입상 2구를 소개하고 있다. 사진으로만 봤을 때 두 조각이 『조선고적도보』에서 이름붙인 대로 각각 약사여래와 미륵보살인지는 도상의 특징이 명확하지 않아 알 수 없다. 약사여래는 손에 약단지를 들고 있는 것처럼 보여서 약사라고 했을 것이다. 각기 좌상과 입상이라는 형식의 차이가 있지만 조각 수법과 얼굴 생김새, 목 윗부분만 신경 써서 조각을 하고 신체는 딱딱하고 뻣뻣해서 현실성이 전혀 없게 만든 모습이 일치해 두 조각상 모두 고려 전기에 같이 제작된 것으로 보인다. 특히 눈썹과 눈두덩 사이를 깊게 판 점, 보살의 머리 위에 보관을 씌우기 좋게 수평으로 각선을 판 점은 통일신라시대의 조각에서는 찾아보기 어려운 특징이다. 두 상은 현재 모두 국립부여박물관에 소장되어 있다. 석조보살입상은 국립부여박물관 정원에 세워져 있고, 석조여래좌상도 정원에 있었으나 현재 수장고로 옮겨진 상태이다.

석조여래좌상, 고려, 원 부여 고란사 소재,
국립부여박물관 소장

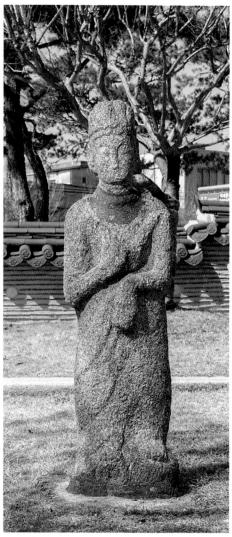

석조보살입상, 고려, 원 부여 고란사 소재,
국립부여박물관 소장

안동읍 외 발견 석조채색보살입상

[도록] 朝鮮總督府,『朝鮮古蹟圖譜』卷五, 1917. 3.

메이지 44년(1911) 안동 남문 밖에서 발견된 것으로 당대當代 초기의 걸작이다. 석조石彫로서, 위에는 옻칠을 하고 금박을 입혔으며, 또한 천의天衣 등에는 녹청 등으로 채색하였다. (소재불명, 조사 필요)

안동읍 외 발견 석조채색보살입상,
높이 약 75cm(朝鮮總督府,『朝鮮古蹟
圖譜』卷五, 1917, 圖1929)

안동읍 외 발견 석조채색보살입상,
높이 약 75cm(朝鮮總督府,『朝鮮古
蹟圖譜』卷五, 1917, 圖1930)

해제 ··

1911년에 안동읍에서 발견된 2구의 보살상에 대한 설명이다. 항목은 따로 썼지만 두 구는 형식이나 양식의 면에서 같은 시기에 같은 공방에서 만든 세트였을 것이다. 『조선고적도보朝鮮古跡圖譜』에 실린 흑백사진 밖에 없으므로 본문의 내용을 따라 추정하면 돌을 깎아 만든 석조이고 그 위에 호분을 발라 하얗게 만든 후, 녹색, 청색, 붉은색으로 칠을 하고 약간의 금박을 입힌 흔적이 남아 있었다. 얼굴과 신체 비례, 천의와 각종 장신구, 입체감이 별로 없는 몸의 표현에서 공통점이 보이며, 두 팔의 위치가 반대인 것으로 미루어 중앙의 불상을 사이에 둔 삼존불이었음이 분명하다. 치마 가운데 주름이 번잡하고 추상적인 점, 딱딱하게 내려뜨린 천의, 보관을 씌우기 위해 이마 바로 위에 수평으로 띠를 두른 점은 이 보살상들이 고려 전기에 만들어졌음을 시사한다. 본문에도 조각의 외형 말고는 아무런 정보가 없어서 현재 소장처를 알 수 없다.

··

고탑 축석 균열 사이에서 불상 발견

[공문서]

경주군수 양홍묵梁弘默

조선총독부 기수技手 이이지마飯島 귀하

1. 청동제 불상 1점
 입상 높이 1촌 3분 5리
 다이쇼 5년(1916) 3월 23일

(다이쇼 5년 고적보존공사)

해제 ..

1916년에 경주군수 양홍묵이 총독부 기수 이이지마 겐노스케飯島源之助에게 보낸 공문이다. 높이
가 1촌 3분 5리에 이르는 입상이라는 점 외에는 특별한 언급이 없어 어떤 불상을 말하는지 알기
어렵다.

..

용을 조각한 고석 발견

[공문서] 다이쇼 12년(1923) 1월 18일

전라남도지사

조선총독 귀하

지난해 5월 하순경 나주군 왕곡면 본량리 오영순吳永順이라는 사람이 화순군 춘양면 우봉리牛峯里* 윤상윤尹相潤으로부터 7엔에 구입하여 나주군 영산으로 반출한 다음 일본인에게 매각하려는 것을 동同 경찰관 주재소에서 발견하여 그 출처를 조사한 결과……

동同 군 우봉리 용암사지

말죽통馬粥器

용두龍頭 1점

석등石燈 1점 높이 3척

해제 ..

1923년 전라남도지사가 총독에게 보낸 보고서 형식의 공문이다. 그 내용은 1922년에 나주군 왕곡면 본량리에 사는 오영순이 화순군 춘양면 우봉리에 거주하던 윤상윤이란 사람에게 용이 조각되어 있는 석재를 구입하여 일본인에게 팔려다가 발각되어 실패한 사건이다. 이에 우봉리 용암사지에는 말죽통과 용두 1점, 높이가 3척에 이르는 석등 1기가 남아 있었다는 기록이다. 우봉리는 1895년 전국행정구역개편에 따라 나주부 능주군 부춘면에 속했다가 1913년 능주군이 폐지되면서 화순군에 편입되어 1914년에는 화순군 춘양면 우봉리로 개편되었다. 본문 중의 우봉리 용암사지는 현재 화순 용암산에 있는 폐사지를 가리킨다. 유물은 남아있지 않다.

..

* 황수영 편집본에는 '두봉리斗峰里'로 잘못 기재되어 있다.

석굴암의 이감불

[강연] 諸鹿央雄, 「慶州の新羅時代の遺蹟について」, 『慶州の古蹟に就て(講述 寫本)』, 1930. 7.

애석하게도 10개 중 입구 위쪽 좌우의 2개를 잃어버려 지금은 8개가 있을 뿐이다.

석굴암 석굴 평면도(朝鮮總督府, 『朝鮮古蹟圖譜』卷五, 1917, 圖1933)

해제 ..

85번 항목과 함께 86번 항목을 참조하기 바란다.

..

석굴불상 등의 반출

[논문] 木村静雄, 『朝鮮に老朽して』, 帝國地方行政學會 朝鮮本部, 1924. 9.

(51~52쪽) 그리고 내가 부임하기 전후로 해서 도둑에 의해 일본으로 반출된 석굴불상 2구와 다보탑 사자 1구, 그 외 등롱燈籠 등 귀금속을 반환받아 완전하게 보존하는 것이 나의 평생의 희망이다.

(편자 주-기무라 시즈오木村静雄씨의 부임연월은 1910년 6월로서 경주군 주임서기이다.)

경주 석굴암 석굴(朝鮮總督府, 『朝鮮古蹟圖譜』 卷五, 1917, 圖1836)

해제

84번 항목과 함께 86번 항목을 참조하기 바란다.

석굴암 불상 등 경성 수송 명령

[논문] 木村静雄, 『朝鮮に老朽して』, 帝國地方行政學會 朝鮮本部, 1924. 9

(48~49쪽) 나는 6월에 부임하여 7월 장마철도 보냈다. 8월이 되어 가와이 히로타미河合弘民씨가 왔다. 와타나베 아키라渡辺彰씨도 전후해서 왔다. 두 사람은 조선의 선각자였다. 경주에 대한 식견은 나를 넘어섰다. 그리고 다양한 조언과 주의를 받아들여 고적 보존을 목적으로 하는 '신라회新羅會'라는 것을 조직하였다. 조직하였다고 하여도 동지는 수 명에 불과하였다. 단지 그 수 명으로 폐허를 방문해 유물을 찾고, 그것을 표시하고 연구하는 정도에 머물렀으며, 보존의 손길을 가하는 것은 생각지도 못하였다. 그런데 돌연 귀를 의심할 만한 명령이 관찰사에게서 떨어졌다. '불국사의 주조불과 석굴불 전부를 경성으로 수송하라'는 엄명이었다. 그리고는 즉각 운송 계산서를 보내라는 것이다. 군수(경주)는 말할 것도 없이 복종하는 태도인데 나는 그럴 수 없다. 그야말로 폭명暴命으로, 이보다 심할 수 없다는 반감이 솟구쳤다. 원래 이러한 유적, 유물이라는 것은 그 토지에 정착해 있어야만 역사적 증빙이 되고, 또한 공경하는 마음이 생기는데, 이를 다른 곳에 옮기는 것은 너무나 무모한 일이며, 관리로서 사리를 모르는 것에도 정도가 있다. 이에 맹종해서는 안 된다고 생각하고는 회답하지 않고 묵살하기로 결심했다. 얼마 되지 않아 10월의 관제官制 개편으로 도장관道長官이 임명되고 그 밑에 크고 작은 일본인 관리가 배치되었고, 나의 명령 거절이 제대로 효과를 발휘하여 중지된 것은 지금에 이르러서도 흐뭇하게 생각한다. 그리하여 신라의 귀중한 보물이 영구히 경

경주 석굴암 석굴, 신라 8세기, 경북 경주시 진현동, 국보 제24호

주 땅에 보존되어 있는 것은 즐거운 일이다.

(편자 주-기무라 시즈오木村靜雄씨는 경주군 주임서기로 1910년 6월 3일 부임하였다.)

해제 ···

1910년 경주에 부임하여 오랫동안 경주지역에 살았던 기무라 시즈오의 회고록과 모로가 히데오諸鹿央雄의 강술을 바탕으로 석굴암에서 불법 반출됐다고 전해지는 2구의 감실 불상과 소형 탑, 석굴암 이전 계획에 대해 설명한 항목이다. 경주에 대해 상당히 애착이 있었던 기무라 시즈오는 석굴암 전체를 경성으로 옮기려고 했던 총독부의 명을 거부하여 이를 무산시키는데 일조했던 인물이다. 그는 '현지의 것은 현지에 있어야 역사의 증빙이 된다'는 전형적인 현지주의 태도를 가진 인물이었다. 단지 기무라 개인의 능력에 의해 석굴암 반출이 무산됐던 것은 아니며 일본 본국 정부와 총독부의 입장 차이, 정치적 문제, 경제적으로 과다한 비용이 드는 점이 고루 영향을 미쳐 석굴암 전체 반출건이 유야무야됐다. 한편 석굴암 벽면 위 천정 쪽에 감실이 10개 있는데 그 가운데 2개의 감실이 비어있어서 속에 안치됐던 조각 2구가 불법 반출됐다는 84, 85번 항목은 사실상 구전으로만 전해지는 내용이다. 감실의 조각이 언제 없어졌는지는 알려지지 않았다. 심지어 근래의 연구에서는 불교의 '공空' 사상을 보여주기 위해 일부러 비워둔 것이라는 해석까지 나왔다. 기무라 시즈오는 1924년에 쓴 위의 인용문에서 석굴암 감실 불상 2구와 불국사 다보탑에 있던 사자상, 사리탑이 제자리에 돌아오길 바란다고 했다.

그 외에 1930년 무렵 경주박물관 관장대리를 했던 총독부 촉탁 모로가 히데오와 1925년에 『조선 경주의 미술朝鮮慶州の美術』을 펴낸 나카무라 료헤이中村亮平도 석굴암 내에 오층석탑이 있었는데 고관이 다녀간 후 없어졌다고 한다는 풍문을 전하고 있다. 여기서 말하는 고관은 제2대 통감인 소네 아라스케曾禰荒助를 말한다. 석굴암이 일본인들의 관심을 끌기 시작한 시점이 1909년 전후이며 소네가 다녀간 것도 그 즈음이다. 그러나 석굴암 본존불 뒤, 즉 후면의 십일면관음 앞에 오층석탑이 실제로 있었는지는 의문이다. 그 사이의 공간이 탑을 세울 수 있을 정도로 여유롭지 않아서 근래에는 탑의 존재에 대해 의문이 제기된 상황이다. 석굴암에 있었다는 오층석탑과 감실의 불상 2기를 실제로 봤거나 또는 없어진 상황을 확인한 사람이나 기록은 남아 있지 않고, 풍문에 의존한 구전이 계속 이어지니 그대로 기정사실이 된 것이다. 감실에 남아 있는 조각도 불상은 아니기 때문에 실제로 어떤 조각이 있었는지 전혀 알려지지 않았고, 10개의 감실에 현재 남아있는 조각이 지장보살, 유마거사 등 종류가 다양하다 보니 여러 가지 추정이 나오는 실정이다. 본존불 뒤에 탑을 두는 구성도 매우 어색하다. 불상을 모신 대웅전에 탑을 같이 두지 않는 것과 비슷하다. 석굴암처럼 유명한 유적에서 반출된 탑이나 조각이라면 어떤 식으로든 세간에 알려졌을 것이다. 이 경우에는 풍문과 전언傳言만 무성한 경우라 좀 더 면밀한 검토가 필요하다.

···

굴불사 사면불석

[도록] 朝鮮總督府,『朝鮮古蹟圖譜』卷五, 圖1933-1937, 1917. 3.

(22쪽) 돌의 오른쪽 면은 약간 뒤로 기울어지고 넓이는 약 6척 8촌이다. 앞면에는 옷 사이로 몸과 사지가 들여다보일 정도의 고부조로 새긴 보살입상이 있다. (도 1936) 매우 걸작이라 하겠다. 그 뒷면에는 음각으로 새긴 불입상 2점이 있다.

[논문] 今西龍,「新羅舊都慶州地勢及び其遺蹟遺物」,『新羅史研究』, 近澤書店, 1933. 5.

(176쪽) 8. 백률사栢栗寺 각엄사면불刻嚴四面佛

이 불상은 메이지 35년(1902)~36년(1903)경 세키노關野 박사가 조사했을 당시, 정면 불상의 머리만이 노출되고 그 아래는 묻혀있었는데, 메이지 38년(1905)경 대부분을 파내 존상尊像이 드러나 많은 승려가 모여 공양을 드렸다. 메이지 39년(1906) 내가 답사할 당시 이토伊藤씨로부터 전해 들었다. 이번에 이것을 보니 주위를 전부 파내 흙이 무너지지 않도록 돌담을 쌓았다. 이 주변 흙 속에는 기와 파편이 많은데, 굴석사堀石寺의 유물인 것일까.

　1) 정면 : 본존本尊은 바위에 부조浮彫한 입상으로 머리만이 바위보다 높으며 환조丸彫이다. 결락缺落된 흔적이 있다. 협시이존脇侍二尊은 모두 다른 돌로 …… 다른 곳에서 가지고 와 세운 것이다…….

　2) 동쪽 면* : 보살입상 2점, 바위 면에 부조, 높이 4척 5촌, 향좌측 상은 얼굴 부분이 없다.

* 본문의 방위 표시에 오류가 있다. 보살입상 2구가 새겨졌다고 한 '동쪽 면'은 본래 남쪽 면이다.

[단행본] 田中万宗, 『朝鮮古蹟行脚』, 泰東書院, 1930. 10.

　(89쪽) 굴불사지堀佛寺址와 사면석불四面石佛 …… 신라 35대 경덕왕景德王(재위 742~765)
은 대단한 숭불가崇佛家였다. 어느 날 백률사에 참배하러 가던 중, 땅 속에서 염불 소리가
들리기에 이상하게 여겨 그 곳을 파보니, 2간 크기 4면이 있는 큰 바위에 불상이 새겨져
있는 것이 드러났다. 그래서 왕은 그 자리에 당사堂舍를 세우고 이름을 굴불사堀佛寺로 불
렀다.

　(144쪽) 사면 석불은 서쪽이 정면으로 10척 정도의 미타삼존상彌陀三尊像을 새기고, 중
존中尊의 머리를 별도로 바위 위에 놓았으며, 남쪽에도 3척 정도의 삼존불이 새겨졌던 것
같은데 지금은 왼쪽 협시보살이 없다.

　(편자 주-이 협시보살입상 1구는 교묘하게 잘라냈는데, 그 시기는 한말韓末이거나 일정
日政 초기 외국인의 짓으로 생각된다. 오늘날 그 흔적으로 보아서도 분명하다.)

경주 굴불사지 석조사면불상(朝鮮總督府, 『朝鮮古蹟圖譜』 卷五, 1917, 圖1936)

경주 굴불사지 석조사면불상(남면), 통일신라, 경북 경주시 동천동, 보물 제121호

해제 ···

굴불사지 사면석불이 현재와 같은 모습을 갖추게 된 경위에 대한 글이다. 이마니시 류今西龍가 쓴 글에 따르면 1902~1903년경 세키노 다다시關野貞가 처음 조사했을 때는 거의 묻혀 있었던 굴불사지 사면석불을 1905년에 대부분 파내고 주변에 돌로 담을 쌓아 더 이상 흙이 무너져 내리지 않게 했다. 편자가 추가한 주석에는 그에 이어서 한말이나 일제강점 초기, 즉 1900~1910년 사이에 남면의 협시보살 1구가 도난당했다고 쓰고 있다. 본문 중 다나카 만소의 단행본『조선고적행각朝鮮古蹟行脚』89쪽의 내용은『삼국유사』에서 인용한 것으로, 이에 따르면 사면불은 8세기 중엽에 조성된 것으로 볼 수 있다. 이후 경주지역의 사진이 실린 책을 통해 보면 사면불 주변은 순차적으로 정비되어 현재와 같은 모습이 되었다. 사면불은 본문에 실린『삼국유사』경덕왕대 굴불사에 대한 기사에 의해 8세기 중엽에 조성된 것으로 보고 있다. 그러나 그 후 어느 때에 폐사되어 흙에 묻혀 있었다. 주변 지형을 보면 사면불 옆으로 작은 도랑이 나있고, 산 위에서 토사가 흘러내리기 쉬운 위치에 있어서 창건 이래 오랜 시간이 흐르는 동안 자연스럽게 파묻혔을 것이다. 현재 서면과 잇닿아 있는 남면 한 쪽의 암반이 자연 마모된 것이 아닌 상태이기 때문에 원래 있었던 협시보살을 깎아내 약탈한 것으로 전해진다. 하지만 토사가 쌓여 암반 전체가 흙에 덮여 있었던 점과 사면불 일대가 대대적으로 정비된 점, 도난설이 일제강점기에는 나오지 않았고, 남아 있는 바위면의 크기와 생김새가 불상이나 보살상이 새겨졌다고 보기에는 부적합한 점에서 불상의 도난 여부에 대해서는 회의적으로 보는 견해도 있다.

···

경주 석조석가여래상

[도록] 朝鮮總督府, 『朝鮮古蹟圖譜解說』 卷五, 1917. 3.

(18쪽) 경주 모처에 있었던 것으로, 지금은 옮겨져 조선총독 관저에 있다. 그 당시의 것으로서는 양식, 수법 또한 뛰어난 작품이라 부를 만하다.

(편자 주-속칭 '미남불美男佛'이라 하는데, 현재 청와대에 있는 것으로 생각된다.)

석불좌상(朝鮮總督府, 『朝鮮古蹟圖譜』 卷五, 1917, 圖1920)

석불좌상, 통일신라, 현재 서울시 종로구 청와대 소재, 서울시 유형문화재 제24호(2003년 촬영)

복명서

총독 관저에 있는 석불의 대좌가 경주박물관 정원에 있다는 이야기가 있어, 이를 조사하고 가져오기 위하여 경주에 출장을 명받고 8월 3일 출발하여 8월 6일에 돌아왔다. 따라서 아래에 조사 상황을 복명한다.

기수技手 오가와 게이키치小川敬吉

학무국장 귀하

1. 경주박물관 정원에 있는 석좌는 총독부 관저에 있는 석불의 대좌라고 전해졌으나, 조사 결과 그림과 같이 위가 둥글고 아래가 팔각으로 소형이다. 석불과는 크기, 형식 등이 일치하지 않고 다른 것이다. 잘못 전해졌다고 생각된다.

2. 관저에 있는 석불은 다이쇼 2년(1913)경 데라우치寺內 총독이 경주를 순시하였을 당시, 이를 몇 번이고 자세하게 살펴본 일이 있다. 당시 경주 금융조합이사 고다이라 료조小平亮三 씨는 총독이 마음에 들어 한 석불로 생각하여 이를 경성 관저로 운반했다고 한다.

3. 고다이라씨는 현재 경주에는 살고 있지 않으며 그에게 전해 들었다는 사람의 말에 의하면 이 석불은 원래 경주군 내동면 도지리 유덕사지有德寺址에서 옮긴 것이라고 한다. 이에 대좌를 찾기 위해 유덕사지에 대해 조사했으나 대좌는 보이지 않았고 다만 논밭 안에 폐탑, 주춧돌 등이 흩어져 있는 것을 볼 수 있을 뿐이었다.

4. 그리고 이 석불에 적당한 대좌를 구하기 위해 다른 사지寺址를 조사하였으나 적당한 불좌를 얻지 못했다.

5. 결론적으로 불좌가 경주박물관에 있다는 것은 잘못 전해진 것으로, 그곳에 있는 불좌는 다른 것이다. 이처럼 복명한다.

조선총독 관저에 있는 불상의 대좌가 경주박물관에 있으니 조사하라는 명을 받고 경주에서 조사한 결과에 대한 보고서 형식의 공문이다. 기수 오가와 게이키치가 조선총독부 학무국장에게 올린 복명서로 관저의 불상과 경주박물관 정원의 대좌가 같은 세트가 아니라는 내용이다. 이 불상은 원래 경주시 내동면 도지리 유덕사지에 있던 것을 옮겨왔다고 한다. 데라우치 마사타케寺內正毅 총독이 경주를 순시할 때 이 상을 주의깊게 살펴 보자, 고다이라 료조가 총독이 이 상을 마음에 들어한다고 생각하여 서울 총독 관저로 올려 보냈다. 데라우치가 일본으로 귀국한 뒤에도 불상은 남산 총독 관저에 그대로 있다가 1927년에 현재 청와대 자리에 총독 관저를 신축하면서 다시 옮겨져 현재까지 청와대에 그대로 있다. 이 불상은 1974년 서울시유형문화재로 지정됐으며 1980년대에 현재와 같은 보호각이 세워졌다.

데라우치에게 불상을 헌납한 고다이라는 이 불상이 원래 경주시 내동면 도지리에 있었다고 했으며, 불상이 있던 자리는 유덕사라는 절이 있었던 곳이라고 했다. 도지리는 1998년의 행정동 통합으로 경주시 도동동이 됐다. 유덕사는『삼국유사三國遺事』,「탑상塔像」편에 나오는 절이다.『삼국유사』에는 신라의 대부大夫이자 각간角干인 최유덕崔有德이라는 이가 자기 집을 희사하여 유덕사라는 절을 지었다고 나온다.『삼국유사』에는 유덕사의 위치가 나오지 않으나 본문의 내용에 의하면 당시 경주사람들은 경주시 내동면 도지리의 절터를 유덕사지라고 생각하고 있었던 것으로 보인다. 청와대에 안치되어 있는 (전)유덕사지 발견 석불좌상은 보존 상태가 좋을 뿐만 아니라 양감이 풍부하고 신체 비례가 안정감 있으며, 이목구비가 단정하게 표현되었다. 오른쪽 어깨를 드러낸 편단우견 형식으로 옷을 입었고, 오른손을 무릎 위에 얹어 땅을 짚는 항마촉지인을 하여 석굴암 본존불의 계열을 따른 조각이지만 옷주름이 도식적으로 처리되어 통일신라 전성기를 지난 8세기 말의 불상이다. 경주지역의 통일신라시대 조각임은 분명하다.

동조약사여래입상

[도록] 朝鮮總督府, 『朝鮮古蹟圖譜解說』 卷五, 1917. 3.

[해설 五] 특히 도 2005, 2006, 2007, 2018은 가장 걸출한 것이다.

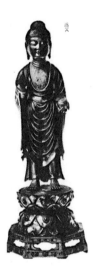

<div align="center">

동조약사여래입상, 오카쿠라 가즈오 구장, 현 미국 보스턴미술관 소장
(朝鮮總督府, 『朝鮮古蹟圖譜』 卷五, 1917, 圖2018)

</div>

해제

『조선고적도보朝鮮古蹟圖譜』 제5권에 실린 소형 금동불 130구에 관한 내용이다. 위의 본문에는 아무런 언급이 없으나 이 가운데 일부는 일본인들이 미국, 유럽 각지에 팔아 국외로 반출됐다. 인용문에서 언급한 네 구의 불상 중 도 2005, 2006, 2007은 현재 국립중앙박물관에 소장되어 있고, 도 2018의 '금동약사여래입상金銅藥師如來立像'은 일본인 오카쿠라 가즈오岡倉一雄(오카쿠라 덴신岡倉天心의 아들)가 미국인 에드워드 J. 흄즈Edward J. Humes에게 팔았다. 현재는 미국 보스턴미술관에 소장되어 있다. 이 소형 금동불은 통일신라시대에 만들어진 우수한 작품이다. 보존 상태도 양호하고, 매끈한 표면 처리, 떨어져 나간 부분 없이 일정하게 도금이 된 표면, 섬세한 조각 솜씨에서 통일신라 전성기의 조각임을 알 수 있다. 현재 미국과 유럽 박물관에서 소장하고 있는 다수의 금동불은 일제강점기에 일본인이 반출한 것이며, 이 항목에서 언급한 금동불 중에도 반출된 예가 상당히 많을 것으로 추정된다. 이 불상이 유점사 53불 가운데 하나라는 설도 있으나, 오카쿠라 가즈오가 구입한 연도가 유점사 불상이 도난당한 연도보다 앞서는 것으로 알려졌으므로 53불에 속했던 불상이라고 보기는 어렵다.

경주 사천왕사지 사천왕상

[논문] 齊藤忠, 『朝鮮佛敎美術考』, 寶雲舍, 1947. 9.

(148쪽) 비교적 형태가 정연한 예는 지금까지 3점이 발견되었는데, 쇼와 11년(1936) 철도공사를 하면서 새로운 예가 발견되었다. 모두 상반신이 없고 한쪽 길이가 약 2척 3촌 정도이며, 녹유를 바르고, 한 단 높은 주랑周廊을 돌려 구름무늬를 넣었으며, 안에 갑옷을 입은 사천왕상이 악귀 위에 걸터앉아 있는 호탕한 풍취를 보이고 있다. 그리고 최근 우연히도 같은 사지寺址에서 상반신 일부가 발견되어 주랑의 위쪽이 아치 모양으로 굽어 있다는 사실이 확실해졌다. 이는 얼굴상이 명확해진 것과 동시에 새로운 지식으로 주목된다.

[논문] 谷井濟一, 「彙報 朝鮮慶州發見釉塼口繪解說」, 『考古學雜誌』 第6卷 第8號, 1919. 4.

(53~54쪽) 올해(다이쇼 5년, 1916) 2월 2일, 그 지역에 살고 있는 회원 모로가 히데오諸鹿央雄로부터의 통신通信에 자세하게 나와 있다 …… "일찍이 우리들이 몇 차례 파 보았던 곳이 있는데, 운이란 묘한 것으로, 이번에 그 자리에서 조선인 아이가 호미로 캐냈다고 한다." …… 이번에 발견된 것은 조선총독부박물관의 간청을 받아들여 박물관에 할애割愛한다고 한다. (발견지점 : 경상북도 경주군 내동면 낭산狼山 남쪽 기슭 논밭 사이, 신라의 옛 수도인 지금의 경주읍 동남쪽 약 1리 지점에 있다. 이들 유전釉塼 역시 아마도 창립당시의 유물로…….)

사천왕상전(『考古學雜誌』第6卷 第8號 권두화, 경주 모로가 히데오 소장)

녹유사천왕상전, 신라 7세기, 소조, 국립경주박물관 소장

사천왕상전(『考古學雜誌』第6卷 第8號 권두화, 경주 아유카이 후사노신鮎貝房之進 소장)

녹유사천왕상전, 신라 7세기, 소조, 국립경주박물관 소장

경상북도 경주군 내동면 낭산 남쪽 기슭 사천왕사지에서 발견한 사천왕상전에 관한 내용이다. 이 마니시 류今西龍가 1906년에 이미 여러 종류의 기와편을 비롯한 유물을 발견한 이래, 현지에서는 사천왕사와 관련한 유물을 무단으로 수습했던 모양이다. 이후 1915년 조선물산공진회에 아유카이 후사노신이 가지고 있던 사천왕상전 파편을 출품했고, 1916년에는 모로가 히데오도 현지에서 사천왕상전을 발굴하여『고고학잡지考古學雜誌』제6권 제8호(1919.4.)에 소개했다. 본문에 실린 사진은 모두 이들이 소장한 전돌 파편을 소개한 것이다. 한편 국립중앙박물관의 유물 대장에 따르면 조선총독부박물관은 모로가 히데오가 발굴한 녹유사천왕상전(본관 6050)을 1919년 4월 15일 내무부로부터 이관받은 것으로 기록되어 있다. 또 아유카이 후사노신이 소장하고 있던 사천왕상전(본관 12495)은 1931년 10월 26일에 500원을 주고 구입한 것으로 기록되어 있다.

사천왕사는 삼국 통일전쟁 직후인 문무왕文武王(재위 661~681) 10년(670)에 명랑법사明朗法師가 당나라 군사의 침입을 막기 위한 문두루비법文豆婁秘法을 쓰기 위해 세웠던 쌍탑식 가람이며 호국사찰이다. 고려, 조선시대까지 유지됐으나 임진왜란 때 대대적으로 파괴되었고, 일제강점기에는 사지 중앙을 가로지르는 철도를 부설하여 절터가 양분되었다. 한편『삼국유사三國遺事』권4「양지사석良志使錫」조에 뛰어난 재능을 가진 양지良志라는 승려가 영묘사靈妙寺에 사천왕상을 조성했다는 기록이 있어 사천왕사지 출토 녹유사천왕상 역시 양지나 그의 제자들이 만들었다고 보기도 한다. 시기적으로 사천왕사가 679년에 완공되었기 때문에 선덕여왕善德女王(재위 632~647)때 살았던 양지가 사천왕상전을 제작하는데 참여했을 가능성도 있으나 확실하지 않다.

사천왕사지는 현재 행정구역상 경상북도 경주시 배반동에 위치하며 사적 제8호로 지정되었다. 일제강점기 이후 부분적인 발굴이 몇 차례 있었으며, 2006년부터 2012년까지 국립경주문화재연구소 주관으로 본격적인 발굴이 행해졌다. 발굴 조사 결과 강당지講堂址, 중문지中門址, 금당지金堂址, 탑지塔址, 익랑지翼廊址 등이 확인되었고, 다량의 소조사천왕상 파편이 발굴된 바 있다. 알려진 것과 달리 파편들이 사천왕의 4종류로 분류되지 않고 3종류만 발굴됐기 때문에 사천왕상이 아니라 신중神衆이라는 견해도 있다. 그러나 적어도 일제강점기에 이를 수집한 일본인들은 이 전돌 파편이 사천왕의 일부라고 믿고 있었다. 탑지에서 출토된 녹유사천왕상전은 60cm 크기의 파편에 지나지 않는다. 그러나 사천왕이 왼손에 칼을 세워 들고 두 마리의 잡귀를 꿇어앉히고 잡귀의 등에 앉아 있는 모습은 뛰어난 조각적 기량을 보여주는 것으로 평가된다.

또한 본문의 언급을 통해 일본인들이 이 사천왕상을 '유전'이라고 불렀음을 알 수 있다. 그들이 유전이라고 쓴 것은 문자 그대로 유약을 바른 전돌(벽돌)이라는 뜻에서 쓴 말이다. 이 사천왕상은 흙을 틀로 찍어 모양을 만들고 진한 녹색이나 갈색조의 유약을 발라 구운 타일 형태의 조각이므로 대량으로 생산했고, 그만큼 상당한 양의 파편들이 발굴됐다. 일제강점기에는 훨씬 상태가 좋은 전돌을 수습했을 것이다.

안동 석조보살 2구

[보고서] 朝鮮總督府, 『大正元年朝鮮古蹟調査略報告』, 1914. 9.

(143쪽) 안동 남문南門 밖의 연못 속에서 발견된 석조보살상 두 점은 비교적 작은 것이지만, 당시 초기의 훌륭한 작품이다. 그 외 10여 점의 석불상을 보았지만 대부분 결손되어 안타까울 뿐이다.

해제 ..

81번 항목 해제를 참조하기 바란다.

..

부석사 찰간 부근 발견 소금동불

1. 부석사 주지 주동이朱侗伊의 이야기

올해 4월 16일 절 앞 찰간刹竿 근처에서 높이 약 2촌 정도인 소형 금동불 1구를 발견했다. 다음 날 소천면韶川面 주재소 정鄭 순사가 본부에 보내야 한다고 가져가서 아직까지 아무런 연락이 없다.

해제 ..

부석사 당간지주 근처에서 발견한 작은 금동불에 관한 기록이나 출처가 없다. 부석사 철제 당간지주 부근에서 2촌 정도에 불과한 매우 작은 금동불을 발견하여 소천면 주재소 순사가 가져갔으나 다시 연락이 없다는 기록이다. 이로 미뤄볼 때, 외부로 불법 반출됐을 가능성이 매우 높으나 애석하게도 어떤 형태의 금동불이었는지는 알 수 없다.

..

명문 있는 불상 자료 1점

[논문] 朝鮮總督府博物館,「古塔碑の栞」,『博物館報』第5號, 1933. 8. 15.

후지타니 소준藤谷宗順 소장(대구의 한 골동상에서 구입)

甲 申 年 □ □

施 造 釋 迦 像

正 遇 諸 佛 永

離 苦 利 □ □

(여래상如來像 높이 1촌 8분)

시원施原 시무외인施無畏印

해제 ..

명문이 있는 불상을 후지타니 소준이 대구에서 구입했다는 내용이다. 시무외인, 여원인의 통인을
한 1촌 8분 크기의 불상이라는 점으로 미뤄볼 때, 삼국시대의 불상으로 생각된다. 명문이 있는 삼
국시대의 금동불은 대개 광배에 명문을 새겼기 때문에 이 불상도 광배를 갖춘 6~7세기의 소형금
동불일 것으로 추정된다. 하지만 명문대로 갑신甲申년의 연기가 있는 불상은 일본에서도 확인되지
않는다. 명문의 구성과 글을 새긴 형식으로 보아 삼국시대 불상으로 추정되지만, 아쉽게도 이와
일치하는 명문이 새겨진 불상은 현재까지 알려지지 않았다.

..

익산 사자암 소불상

석굴 내 봉안奉安 메이지 말기 분실

해제 ··

원래 익산 사자암獅子庵이라 불리던 석굴 안에 작은 불상이 있었는데 분실했다는 내용을 기록하고
있다. 현재 익산 사자암은 전북 익산시 금마면 신룡리 산 609-1번지에 위치하는 사찰로, 후대에
건립된 암자 앞에 인근에서 옮겨온 작은 석탑이 있으나 완전한 형태로 남아 있던 것은 아니며 본
문에서 말하는 불상은 행방을 알 수 없다.

··

익산 왕궁평사지

[논문] 今西龍, 「全羅北道西部地方旅行雜記」, 『百濟史硏究』, 國書刊行會, 1934.

(572쪽) 「익산 고도 탐방 입문益山舊都探勝の栞」에는 "현 왕궁리 궁평宮坪 제석사帝石寺라
는 사원寺院의 존재는, 다이쇼 13년(1924) 흙 속에서 발견된 기와와 불상에 의해 알게 됐
다"라는 귀중한 기사가 있다.

전북 익산시 왕궁리 제석사지 전경

제석사帝釋寺명 기와, 전북 익산시 왕궁리 제석사지
출토

이마니시 류今西龍는 1928년 7월 하순부터 전라북도 서부 지역을 여행하면서 여행기를 작성하여 1929년 6, 7월과 1930년 6, 8, 9, 11월에 걸쳐 『문교의 조선文敎の朝鮮』 45, 46, 58, 60, 61, 63호에 연재한다. 그 과정에서 익산지역에 있는 중등학교 교원이 쓴 것으로 생각되는 「익산 고도 탐방 입문」을 인용하여 다이쇼 13년(1924)에 흙 속에서 기와와 불상이 발견되어 현재의 왕궁리 궁평에 제석사라는 사원이 있다는 것이 알려지게 되었다고 적고 있다. 이 책에서 이마니시는 이곳이 왕궁지로 알려진 곳에서 1대지 정도 동쪽으로 떨어진 곳에 있다는 것을 함께 기록하여 이곳이 현재의 제석사지에 해당한다는 것을 알 수 있다. 그러나 본문에서 말하는 기와와 불상은 현재 소재가 불분명하다.

익산 제석사지는 『삼국사기三國史記』나 『삼국유사三國遺事』에는 나오지 않지만 일본에 전하는 『관세음응험기觀世音應驗記』에 백제 무광왕武廣王(무왕武王) 때에 있었던 사찰로 이름이 전해지고 있어서 7세기 전반에 익산지역에 있었던 절로 알려졌다. 다만 『관세음응험기』에는 '제석정사帝釋精舍'로 되어 있어 본문의 '帝石寺'와는 한자가 다르다. 그러나 현재 익산시 왕궁면 왕궁리 247-1번지에 위치한 제석사지 일대에서 '帝釋寺'라는 고려시대의 명문기와가 출토되는 등 그 음이 같기 때문에 본문에서 말하는 제석사와 같은 곳을 가리키는 것은 분명하다.

제석사지는 1993년의 시굴 조사에 이어 2007년부터 2011년까지 국립부여문화재연구소가 연차적인 발굴 조사를 실시하여 그 전모가 드러나게 되었다. 제석사지는 남북 중심축선상에 중문-목탑-금당-강당이 배치되는 전형적인 백제의 가람배치를 하고 있는데 특히 동서 회랑 사이의 거리가 100미터, 중문과 강당 사이의 거리가 약 140미터에 달하는 등 백제 사찰 가운데 미륵사지를 제외하면 가장 큰 규모를 보이고 있다. 한편 『관세음응험기』에는 639년 제석정사에 큰 불이 나서 불당과 7층탑, 회랑 등이 모두 소실되었다는 기록이 남아 있다. 제석사지에서 북동쪽으로 약 500미터 정도 떨어진 곳에서는 제석사지에서 사용하였던 것으로 생각되는 건축 폐기물을 버린 폐기장 유적이 2003년도 원광대학교박물관의 발굴을 통해 발견되었다. 이곳에서는 346점의 불보상과 천인, 신장, 악귀, 동물 형상의 소조상 파편과 더불어 불탄 벽체의 파편과 다량의 기와편이 함께 발견되었다. 이를 통해 익산 제석사지는 639년 이전인 7세기 초에 창건되었지만 639년 화재로 폐허가 되었고, 그 뒤 재건되어 고려시대까지 명맥이 이어진 것으로 생각된다. 제석사지는 1998년에 사적 제405호로 지정되었다.

V

———

건조물

경복궁 화재변

[논문] 文一平,『湖岩全集』第3卷, 民俗苑, 1939. 12.

(21쪽) 옛날 경복궁景福宮이 임진왜란 때 불에 탄 것에 대하여 두 가지 설이 있다. 하나의 설은 조선 난민이 불을 놓았다 함이오, 또 다른 설은 일본군이 불을 놓았다 함이다. 그러면 어느 것이 사실이냐 하면 전설前說보다 후설後說이 사실이다.

일본군이 경성에 들어오기 전에 선조께서 파천播遷하시던 4월 29일 밤에 조선 난민들이 형조 장예원掌隸院에 불을 놓아 광염光焰이 작천灼天한 것은 여러 기록에 보이는 바이지만 경복궁이 불탄 여부에 이르러서는 잘 알 수 없다. 조선 측의 문헌에는 경복궁이 불탔다는 기사는『서애집西厓集』에 보일 뿐이다. 일본 측의 문헌에는 경복궁이 일본군이 입성하기 전에 불에 탔다는 기사가 없을 뿐 아니라 당시 일본군 석시탁釋是琢의 조선일기를 보면 경복궁의 건축미를 성칭盛稱하였으니 이는 곧 경복궁이 불에 타지 아니한 일대반증이다. 만일 경복궁이 일본군이 입성하기 전에 조선 난민의 손에 그 전부가 불탔을진대 석시탁이 이처럼 샅샅이 그 윤곽을 그려낼 수 있었을까. 일부라도 불탔으면 반드시 무슨 말이 있을 것인데 이것조차 없는 것을 보면 그 전부는 물론이오 일부라도 타지 아니한 증거이다. 그러면 경복궁이 언제 불탔는가. 일본 측 기록인『정한위략征韓偉略』에 의하면 계사癸巳(1593) 2월 18일 일본군이 경성에서 퇴거할 때 불에 탄 것이다.

『정한위략』권3에 있는 '時朝鮮士民在王城者 多於日本兵諸將皆憂其與明兵合梗塞道路 …… 紛紛不決 從隆景而問隆景曰 …… 不如放火諸營 乘煙而退 諸將從之 臨癸如言 士民巡避 無敢追者'

우리는 이 기사에 의하여 불 놓은 동기를 분명히 알 것이다.

총독부 청사에서 본 경복궁 근정전, 서울시 종로구, 일제강점기 촬영

해제 ··

임진왜란 때 경복궁 소실에 관해 문일평이 남긴 글이므로 일제강점기의 일을 다룬 것은 아니다.
임진왜란 중에 선조가 피난을 갈 때, 경복궁에 크게 불이 났는데 이것이 왜군들이 들어오기 전인
지, 후인지, 그리고 조선 사람의 손에 의한 화재인지, 일본인에 의한 것인지를 쓴 것이다. 문일평
의 글은 '임진왜란 때 따라왔던 일본군 승려 시탁是琢이 경복궁 건축이 빼어나다고 상찬'했기 때
문에 왜군이 경복궁에 왔을 때까지 화재를 입지 않았을 것이라고 주장한 내용이다. 즉 「정한위
략」에 의거하여 1593년 왜군이 한양에서 퇴각하면서 경복궁에 불을 질러 궁이 소실됐으리라고
추정했다. 현재 한국사에서는 1592년에 소실됐다고 하지만 위 본문에서 인용한 「정한위략」으로
는 1593년이 된다. 임진왜란 중 화재로 방치됐던 경복궁은 1868년 중건되지만, 일제강점기 조선
총독부의 시정 5년 기념 조선물산공진회 개최(1915), 조선총독부청사 건립(1916~1926) 등으로
또다시 크게 훼손되었다. 이후 1990년 복구사업이 시작되어 지금의 모습에 이르게 되었다.

··

경희궁

[논문] 文一平, 『湖岩全集』 第3卷 民俗苑, 1939. 12.

四. 영구히 소실된 경희궁

(225쪽) 임신병화壬申兵火로 재가 되어버린 경성을 다시 일으킨 것은 광해군光海君이다. 이 경희궁도 인수궁, 자수궁과 함께 광해주가 창건한 삼궁의 하나이다.

(226-227쪽) 인왕산의 한 지맥인 고지高地에 지은 것은 이 궁의 특색으로 고려시대 궁궐과 비슷한 점이 있거니와 대저 왕궁은 남면南面하는 것이 원칙이거늘 이 궁만은 정전正殿과 정문이 모두 동향東向한 것이 크게 다른 바이다. 순조 때 큰 불로 회상전會祥殿 이하 많은 당우堂宇가 타버리고 중건하였으며 고종 때도 수차 화재가 있었으나 중수하였을 뿐 아니라 고종이 계신 경운궁慶運宮과 이 궁을 연결하기 위하여 두 궁 사이에 공중을 통과하는 운교雲橋를 높이 가설하였던 것도 생각하면 운치있는 일이다. 그러나 합병 전후에 와서 이 궁은 경성중학교가 되었었고 다이쇼 11년(1922)에 그 일부는 전매국專賣局 관사로 들어갔다. 얼마 전까지도 정전인 숭정전崇政殿과 정문인 흥화문興化門이 남아 있어 고궁의 애수哀愁를 자아내는 바 있게 하더니 전자는 다이쇼 15년(1926)에 대화정大和町 3정목 조계사曹溪寺에 옮겨다 세웠고 후자는 쇼와 7년(1932)에 동서헌정東西軒町 박문사博文寺에 옮겨다 세웠다. 이보다 앞서서 이 궁 안에 있던 회상전과 흥정당興政堂 혹은 조계사에 혹은 광운사光雲寺에 이건하였으므로 오늘날까지 삼백여 년 빛난 역사를 가지고 오던 경희궁도 아주 현실세계로부터 사라지고 말았다.

경희궁 숭정전, 17세기, 정면 5칸×측면 4칸, 현 동국대
학교 정각원, 서울시 시도유형문화재 제20호

경희궁 흥화문, 17세기, 정면 3칸×측면 1칸, 서울 종로
구 신문로 경희궁지, 서울시 시도유형문화재 제19호

해제

경희궁은 임진왜란 이후인 1617년에 광해군이 새로 건설하여 1620년에 완공되었다. 원래는 경덕
궁이라는 이름을 붙였다가 영조 36년(1760)에 경희궁으로 이름을 바꿨으며, 인조부터 철종에 이
르기까지 창덕궁과 함께 양궐 체제를 이뤘다. 순조 29년(1829)에 화재로 훼손되자 서궐영건도감
에서 재건하게 하여 2년만인 순조 31년(1831)에 완공되었다. 이후 경복궁의 중건으로 관리가 소
홀해져 고종 때 화재로 건물들이 전소되어 다시 중건했다. 일제가 조선을 강제 병합한 1910년 경
희궁에 일본인 학교인 총독부중학교(1915년 경성중학교로 개칭)를 세워 궁의 지위를 격하시켰으
며, 1922년에는 전매국 관사로 만들어 전각들이 팔려가거나 옮겨지고 궁역은 절반 이하로 줄었다.
회상전과 흥정당은 일본계 조동종曹洞宗 조계사와 광운사로 각각 옮겨졌고, 경희궁의 법전 숭정전
은 1926년 남산에 위치한 조계사로 매각된 뒤 동국대학교에 팔려 현재 정각원 건물로 사용되고 있
다. 정문 흥화문은 1932년 장충단에 세워진 박문사博文寺에 팔려 정문으로 쓰였으나, 독립 후 같은
자리에 신라호텔이 들어서면서 호텔 정문으로 사용되다가 1994년 현재의 위치에 이건되었다. 본
래 흥화문은 현 구세군빌딩 자리에 위치했으나, 제 위치에 복원되지는 못했지만 그나마 유일하게
경희궁으로 돌아온 건물이다. 경희궁은 1988년 발굴을 거쳐 축소된 채로 복원되었고, 2002년부터
일반에 개방되고 있다.

사자사

[논문] 今西龍, 『百濟史硏究』, 近澤書店, 1934. 5.

(566쪽) 이 절은 메이지 말년 폭도가 봉기할 당시 그 본거지가 되었기에 일본 육군 병사들이 불태워 버린 것을 그 후 재건하였다고 한다……

앞서 치안을 위해 불태운 군인의 행위는 정당하였으며 필요한 일이었다. 그것을 난폭하다고 평가한 인쇄물을 보았는데 그 평자評者야말로 하나는 알고 둘은 모르는 무리에 지나지 않는다. 가능하면 재건한 지금의 절도 철폐撤廢하는 것이 풍교風敎를 위해서도 좋다. 이러한 절이 없었다면 나는 풀이 무성한 사지寺址에서 예전의 성승聖僧이 작은 방장方丈에서 세속을 떠나 수행하는 맑고 고귀한 모습을……

해제 ·······················

전북 익산 금마면에 위치한 용화산 남면에 있는 사자사獅子寺에 관한 기록이다. 『동국여지승람東國輿地勝覽』에 백제 무왕과 긴밀한 교분을 나눈 지명知命법사가 주처했던 절이라고 나온다. 1993년 발굴에서 '사자사獅子寺'라고 쓰여진 기와가 발견되었고 2000년에 전라북도 기념물 제104호로 지정되었다. 『삼국유사三國遺事』에 의하면 무왕 당시에 이미 존재했던 사찰이지만 삼국시대의 유물은 전혀 확인되지 않았다. 위에서 인용한 글에서는 『동국여지승람』의 사자사 항목에 대해 설명하면서 '사찰 경내가 좁고 그 서쪽으로 바위가 벽처럼 서 있어 간신히 한 사람이 지날 만하다'고 썼다. 메이지 말년 의병이 봉기했을 때, 사자사가 의병의 거점이라는 이유로 일본군들이 불태워 버린 것을 그 후 재건했다. 윗글에서 이마니시 류今西龍는 사찰에 불 지른 것을 나쁘게 말하는 사람들이 옳지 않으며, 재건된 사찰조차 교화를 위해 철폐하는 것이 좋겠다는 과격한 견해를 펼치고 있다.

·······················

용문사의 병화

[보고서] 今西龍,「京畿道 廣州郡, 利川郡, 麗州郡, 楊州郡, 高陽郡, 加平郡, 楊平郡, 長湍郡, 開城郡,
江華郡, 黃海道, 平山郡 遺蹟遺物調査報告」,『大正五年度古蹟調査報告』, 1917. 12.

(161~162쪽) 이 절 또한 메이지 41년(1912) 폭도의 본거지로서 병화兵火를 입어 남아
있는 구물舊物은 없지만, 새로 만들어진 전각은 비교적 커서 20여 명의 승려가 있다. 용
문산의 큰 절이다.

해제 ···

본문에서 말하는 1912년의 용문사龍門寺 병화는 발생 연도에 착오가 있다. 실제로는 1907년 양평
에서 일어난 의병 봉기(정미의병)를 진압하기 위해 일본군이 양평 일대에 지른 불로 절이 전소된
일을 말한다. 당시의 방화로 용문사는 모두 불타버리고 후에 재건했다. 조선시대 이래 중창과 보
수를 거듭해 오다가 일본군의 방화를 당한 것이었다. 이후 새로 지은 법당이 다시 6·25전쟁으로
전부 불에 타 현재의 용문사는 6·25전쟁 이후 중창한 전각으로 이뤄졌다. 원래의 용문사는 913
년에 대경대사大鏡大師가 창건했던 절이며, 고려 우왕 때 개풍 경천사의 대장경을 옮겨 봉안했던
유서 깊은 곳이다. 조선 초인 1395년에 조안화상祖眼和商이 중창하여 1447년에는 수양대군首陽大君
이 자신의 어머니 소헌왕후昭憲王后 심씨沈氏의 원찰로 삼아 상당히 번창했다. 양평 일대의 사찰들
은 서울에서 가깝다는 지리적 특징으로 인해 조선 전기에 왕실의 후원을 받은 경우가 많다. 그러
나 한일강제병합 직전 의병의 활동으로 인해 일본군에 의해 대대적인 탄압을 받았고, 그 와중에
대부분의 사찰이 화재를 입어 문화재도 대부분 파괴되는 비운을 겪었다.

···

상원사의 병화

[보고서] 今西龍, 「京畿道 廣州郡, 利川郡, 麗州郡, 楊州郡, 高陽郡, 加平郡, 楊平郡, 長湍郡, 開城郡, 江華郡, 黃海道, 平山郡 遺蹟遺物調査報告」, 『大正五年度古蹟調査報告』, 1917. 12.

(160~161쪽) 울창한 산속의 외딴 사찰로, 지난해 폭도가 봉기하였을 때 화재를 입고 승려가 2명밖에 없는 작은 절로 쇠퇴하였으나 불전佛殿이 깨끗한 것은 기뻐할 일이다. 유물로서 주의하여야 할 것은 석사자 1구와 석탑 기단 1기가 있을 뿐이다.

1. 석사자는 원래 한 쌍이었을 것이다. 지금은 1구만 존재하며, 길이는 2척 6분이다. 뛰어오르는 모습을 보여주는 우수한 작품이다. 왼쪽다리가 결실되어 있다. 보존에 주의하여야 할 것이다(도 52).

상원사 석사자(『大正五年度古蹟調査報告』, 1917, 圖52)

경기도 양평군 용문면 연수리에 위치한 상원사上院寺는 고려시대에 창건했다고 전해지지만 확실하지 않다. 기록상으로는 1330년대에 태고太古 보우普愚(1301~1382)가 잠시 머물렀고, 조선 건국 후인 1398년에 조안화상이 중창했다고 한다. 1458년에는 고려 재조대장경(현재 해인사 소장)을 보관하기도 했고, 1463년에는 세조가 상원사에서 관세음보살을 친견하고 이를 최항崔恒(1409~1474)이 기록한 『관음현상기觀音現相記』가 전해진다. 본문에 나오는 폭도들의 봉기는 1907년의 의병 봉기를 말한다. 양평의 다른 절과 마찬가지로 1907년 의병을 진압한다는 명분으로 방화를 했을 때, 대부분의 전각이 불에 타고, 대웅전만 남아 있었다고 한다. 본문에서 말하는 바와 같이 화재를 겪은 후에도 석조사자상 1구, 석탑 기단부가 남아 있었다고 하지만 현재는 전하지 않는다.

┄┄

사나사의 병화

[보고서] 今西龍, 「京畿道 廣州郡, 利川郡, 麗州郡, 楊州郡, 高陽郡, 加平郡, 楊平郡, 長湍郡, 開城郡, 江華郡, 黃海道, 平山郡 遺蹟遺物調査報告」, 『大正五年度古蹟調査報告』, 1917. 12.

(152쪽) 메이지 40년(1911) 폭도를 토벌할 당시 병화를 입었으며, 지금은 겨우 소당小堂을 재건하여, 승려 4명이 당堂 뒤 초가집에 기거한다…….

사나사 불상(『大正五年度古蹟調査報告』, 1917, 圖47)

사나사솔那寺는 경기도 양평군 옥천면 용천리에 위치한다. 『동국여지승람東國興地勝覽』에는 용문산의 다른 이름인 미지산에 있다고 나온다. 본문에서는 사나사가 1911년 일본군의 방화로 소실됐다가 재건되었다고 했으나 사나사가 전소된 것은 정미의병이 일어난 1907년으로 알려졌다. 사나사는 고려 태조 6년(923)에 대경대사大鏡大師 여엄麗嚴(862~930)이 창건한 양평 최대의 사찰이었고, 공민왕 16년(1367)에 태고太古 보우普愚(1301~1381)가 중창한 유서 깊은 절이었다. 그러나 1907년 150여 명의 의병을 토벌한다는 미명 아래 자행된 일본군의 병화를 입었다. 이때 남한강, 용문산 등 양평 일대가 입은 피해는 매우 컸다. 『봉은사본말사지奉恩寺本末寺誌』에 의하면 처음에 오층석탑과 철조 비로자나불을 조성하여 봉안했다고 하지만 현재 경내에는 용천리 삼층석탑이 있을 뿐이며, 오층석탑과 비로자나불은 모두 전하지 않는다. 또 『고적조사보고古蹟調査報告』에 실린 사진이 창건 당시인 923년에 안치했다는 비로자나불이라는 설도 있으나 사진에 보이는 손 모양을 보면 비로자나불이 아니다. 그러므로 파손된 사진 속의 불상은 창건 당시의 철불이 아니고 그 이후에 조성된 철불이다. 또한 사진을 찍을 당시 이미 부분적으로 파손되어 있던 것을 알 수 있는데, 본문에서 언급한 병화 당시 파손되었을 가능성이 있다. 이 철불은 현재 전해지지 않으며 관련된 기록도 남아 있지 않아 현 상태를 알기 어렵다. 단 정영호 한국교원대학교 명예교수가 1960년 전후 사나사를 조사할 때에 이 상이 남아 있는 것을 보았다고 전하나, 동일한 상인지는 확인할 수 없다.

VI

———

전적

규장각 도서와 서울대학교

[신문기사] 『조선일보』, 1959. 9. 20.

오대산본五臺山本은 일본 도쿄에서 대지진으로 인해 대부분 소실되었으나 그중에 남은 59권 27책은 일제강점기 당시(1932년) 일본 도쿄대학에서 경성제대부속도서관으로 이관되었다. 아직 98권 30책을 일본 도쿄대학이 소유하고 있으리라고 보는데, 이러한 왕조기록 원본은 우리나라의 다른 문화재와 더불어 일본에 반환을 청구할 대상이 된다고 본다.

해제 ···

102번과 103번은 모두 오대산사고에 보관되어 있었던 『조선왕조실록朝鮮王朝實錄』에 대한 내용이다. 일제 강점 초기인 1914년에 도쿄제국대학으로 반출됐던 오대산사고의 『조선왕조실록』은 1923년에 일어난 관동대지진으로 인해 대부분 불타 없어지고, 그 당시 대출 중이었던 책을 포함하여 겨우 74책만이 남게 됐다. 화재를 입지 않은 책 가운데 27책이 1932년 경성제국대학(현재 서울대학교)으로 다시 옮겨졌고, 나머지 47책은 도쿄대학에 그대로 남아 있다가 2006년에 우리나라로 돌아오게 됐다. 이는 우리의 끈질긴 반환 요구와 노력에 도쿄대학이 기증이라는 형식을 통해 응답한 것이며, 이로써 오대산사고본 『조선왕조실록』 74책은 현재 서울대학교 규장각 한국학연구원에 보관되고 있다.

···

이조실록 오대산본 월정사 사적 말미

"다이쇼 3년(1914) 3월 3일 총독부 직원과 평창군 서무주임 히구치桶口, 고원雇員 조동선趙東羨 등이 우리 본산에 와서 머무르며 선원보각에 소장된 사책史冊 150짐을 강릉군 주문진으로 옮기고, 곧바로 일본으로 보내어 도쿄대학에 소장하였다. 이때 운반하는 사람들은 사사로이 다섯 동리에서 데려와 거행하였고, 3일부터 11일까지 사역하였다."

"불기佛紀 2941년[단기 4247년(1914) 갑인년] 사각史閣에 진장鎭藏한 선원보략璿源譜略 150짐 모두를 일본 도쿄대학으로 옮기다."

오대산사고 전경, 조선, 강원도 평창군 진부면(朝鮮總督府,『朝鮮古蹟圖譜』卷十一, 1931, 圖5132)

해제 ···

『오대산사적』끝부분에 실린 내용으로, 오대산사고 선원보각璿源寶閣에 있던 사책 반출 경위를 옮긴 것이다. 당시 선원보각에 소장되어있던 서책 150짐('짐'은 지게 한 짐 분량의 책을 말하는 것으로 보인다)을 도쿄대학으로 반출한 과정이다. 위의 기록에 의하면 총독부 관원과 평창군의 서무주임, 일부 고용된 조선인과 마을사람 여럿을 동원하여 3일부터 11일까지 서책을 반출하고 주문진항에서 바로 도쿄로 보냈다. 이로써 총독부가 직접 관여하여 연구를 명목으로 우리나라의 서책들을 조직적으로 반출했음을 알 수 있다. 이때 반출한『조선왕조실록朝鮮王朝實錄』중 훼손되지 않은 책은 2006년에 기증 형식으로 반환됐다(102번 항목 참조).

···

비로사·부석사·강화도사고·태백산사고

[논문] 谷井濟一,「朝鮮通信(四, 完)」,『考古學雜誌』第3卷 第9號, 1913. 5.

(38~41쪽)

○ 비로사毗盧寺 – 적광전寂光殿에 안치된 석조비로자나불 및 석조아미타불은 모두 좌상이며 각 높이 약 3척 8촌으로 신라시대 유물 중에서도 뛰어난 것입니다. 고려시대 진공대사묘탑眞空大師墓塔은 파괴되었고 그 비碑 역시 쓰러져 있으며 비신碑身은 부러져 있습니다.

○ 태백산 부석사浮石寺 – 실로 이 부석사에는 조선에서 가장 오래된 목조건축물과 목조조각물이 완전한 형태로 보존되어 있으며, 또한 지상에 존재하는 회화로서는, 이 절의 벽화가 가장 오래된 것입니다. 그런데 오늘날 절의 운이 점차 기울어 겨우 주지 1명과 폐디스토마를 앓고 있는 어린 승려 1명이 절을 지키고 있을 뿐입니다. 이 절에는 또한 신라시대 및 고려시대의 석조유물도 적지 않습니다.

○봉화군 태백산 각화사覺華寺 – 건물은 메이지 40년(1907) 폭도에 의해 불타 버려 볼만한 유물이 없습니다.

○ 사고史庫 – 선원각璿源閣 및 실록각實錄閣 모두 선조宣祖 39년(1606) 건립 당시 그대로 남아 있습니다. 오대산의 사고史庫와 함께 정말로 귀중한 장고藏庫입니다. 원래 조선왕조실록은 처음에는 중앙의 한성 춘추관春秋館, 지방의 충주, 성주 및 전주의 사고로 나누어 소장하였는데 임진왜란 때 모두 불에 타고 유일하게 전주사고만이 피해를 면하였습니다. 이를 강화도로 옮겨 임진왜란 후 선조 36년에 인쇄국을 설치하여 활자판으로 인쇄하였습니다. 강화도 및 영변 묘향산, 봉화 태백산, 강릉 오대산에 나누어 보관하고 …… 강화도사고는 건물을 개축하였으나, 인조 때 일부 장서藏書가 병화로 불탔고, 최근 메이지시

대에 이르러서는 장서의 대부분을 유럽의 어떤 나라*에게 빼앗겼으며, 약간 남아 있던 것도 최근 경성으로 운반해버려 지금 강화도사고에는 한 권의 책도 없는 형편입니다.

○ 태백산사고 - 실록實錄은 태조 임신壬申(1392) 7월부터 철종 계해癸亥(1863)까지 537책이 완전히 갖추어진 63궤입니다. 아래층에는 간행본 사적史籍, 그 외 간행 학자의 저록著錄 약 3,000책을 소장하고 있습니다. 두 동棟의 장서를 합하면 252궤, 5,652책이 됩니다. 상세한 것은 후일을 기하겠습니다.

○ 안동군安東郡 태사묘太師廟에는 고려 말기부터 전해온다는 옥피리, 합盒, 상아홀象牙笏, 수저, 옥관자玉貫子, 여기금대荔荶金帶, 다기茶器 등이 있습니다. 모두 전하는 바와 같다고 생각되지만, 지정至正 20년(1360) 3월의 교서敎書만은 진귀한 것으로 인정되기 때문에 촬영하지 못하였습니다. 안동에는 읍 동쪽에 칠층전탑塼塔, 읍 남쪽에는 오층전탑이 있는데 모두 신라시대 유물이며, 읍 서쪽에 있는 법룡사法龍寺의 철조석가여래상 또한 신라시대에 주조된 것입니다.

다이쇼 2년(1913) 4월 28일 밤 야쓰이谷井 씀

* 증보 주-프랑스를 말함

6곳의 문화재에 대한 야쓰이 세이이쓰의 1913년 글이다. 위치는 따로 쓰지 않았지만 석조비로자나불과 아미타불이 있는 비로사는 영풍 비로사이다. 진공대사의 묘탑인 보법탑普法塔은 당시 이미 파괴되어 있었고, 비로사 부도골에 있던 것을 비로사 경내로 옮겨왔는데, 1960년대에 없어졌다고 전한다. 탑비는 경상북도유형문화재 제4호로 지정된 진공대사보법탑비眞空大師普法塔碑를 말한다. 진공대사는 937년에 입적한 경주 출신의 승려이다.

태백산 각화사는 경북 봉화군 춘양면 석현리 태백산에 있는 절이다. 676년에 원효元曉가 인근 서동리에 있던 남화사覽華寺를 현재의 위치로 옮겨 창건하였다고 한다. 태백산사고는 1605년 10월 경상감사 유영순柳永詢의 보고에 따라 공사에 착수하여 1606년 4월 완공되었다. 태백산사고에는 임진왜란 중에 유일하게 남은 전주사고본 실록을 저본底本으로 하여 1603년부터 3년 동안 새로 인출한 신인본 중의 1질을 보관했다. 1634년부터 사고의 위치에 대한 논란이 이어지자 조선후기 어느 시점에 각화사 서운암 인근의 현 사고지로 옮겨졌다. 본문에 1907년에 폭도가 각화사에 불을 질렀다고 한 것은 당시 각화사에 이른 의병을 진압하는 과정에서 일본군이 절을 불태운 일을 가리키는 것으로 보인다.

『조선왕조실록朝鮮王朝實錄』을 보관한 사고 중 1606년에 건립한 태백산사고 선원각과 실록각은 모두 건립 당시 그대로 남아 있지만 강화도사고에는 책이 한 권도 남아 있지 않다는 내용이다. 태백산사고에서 보관하고 있던 『조선왕조실록』은 대한제국기까지 그 자리에 보존되다가, 1910년 일제의 주권침탈 이후 종친부宗親府자리에 설치한 총독부 학무과 분실로 옮겨 보관되었다. 1930년에는 규장각도서와 함께 경성제국대학으로 옮겼으며, 1985년 부산의 정부기록보존소로 이전해 오늘날에 이르고 있다.

안동군 태사묘는 고려의 개국공신으로 태사의 직위를 하사받은 김선평金宣平, 권행權幸, 장길張吉 등 세 분 태사의 위패를 모신 사당이며, 원래 1542년에 세웠던 것을 1958년에 재건하였다. 태사묘에 전해지는 유물 12종 22점은 현재 보물각에 소장되어 있고, 태사묘는 경상북도 기념물 제15호로 지정되었다. 본문에도 단지 태사묘에서 보관하고 있는 유물이 있다는 것만을 명시했으며 특별히 태사묘의 유물이 반출됐다는 언급은 없다.

국보와 사찰 재산 도난 보고

[공문서] 해海 제452호, 쇼와 12년(1937) 12월 20일

국보 및 사찰 재산 도난 보고의 건

경상남도 합천군 가야면 치인리 해인사 주지

임시사무취급 장소월張霄月

조선총독 미나미 지로南次郞 각하

제목의 건에 대하여 금년 8월 28일자로, 해인사 소장 고려대장경판목高麗大藏經板木 전부에 대해 만주국 정부가 탁본 허가를 요청해 왔기에, 금년 9월 11일자 본부사교本府社教 제178호로 허가를 내려, 경성제국대학 법문학부 교수 문학박사 다카하시 도루高橋亨씨의 지휘 아래 인경공사印經工事를 할 당시, 해인사 소유 국보 고려대장경판목 및 재산 귀중품 (전)부, 고려장경 탁본을 소장한 성전聖典 한 벌 6,791권 중 별지 목록과 같이 도난, 분실된 것을 비로소 발견하여……

합천 해인사 장경판전과 대장경판, 고려, 경남 합천군 가야면

1. 도난 과실한 고려대장경판목 조사기

(도난 과실 연, 월, 일 미상)

보물지정 번호	보물명칭	함호 函號	과실경로	권수	과실경판 목판수	비고
제111호	해인사고려장경판목	우宇	대반야바라밀다경 大般若波羅蜜多經	제49권	6번째 1매	
제111호	해인사고려장경판목	사事	대장엄경론 大莊嚴經論	제2권	19, 20번째 1매	
제111호	해인사고려장경판목	경更	대장경목록 大藏經目錄	보유종장 補遺終張	1매	
제111호	해인사고려장경판목	치治	석교분기원통초 釋敎分記圓通鈔	제1권	90번째 1매	
계					4매	

쇼와 13년(1938) 2월 25일 기안

결재 쇼와 13년(1938) 3월 1일

주무 학무국장 대代 김金 사회교육과장 김金, 최催

주임 오와다小和田

종교계

건명件名 : 보물과 사찰재산 도난에 관한 건

학무국장

경상남도지사 귀하

귀 관하 합천군 가야면 해인사 임시 사무취급 장소월로부터, 해인사 소유 보물 제111호

「해인사대장경판」 중 4매 및 그 외 도난당한 것에 대해 작년 12월 20일자로 직접 보고가 있었는데, 이 도난의 전말을 상세하고 시급하게 조사하여 회보回報해 주십시오.

해제 ..

106번과 동일한 해인사대장경판 도난에 관한 내용이다. 1937년 해인사 주지가 총독부에 올린 공문이다. 만주국 정부가 해인사 소장 고려대장경판목을 탁본하기 위해 인경 작업을 하던 중에 판목 6,791권 중『대반야바라밀다경』,『대장엄경론』,『대장경목록』,『석교분기원통초』각 1매씩 4매가 사라졌음을 보고하고, 다음해에 그 도난의 전말을 조사하여 알려달라고 보낸 공문이다. 그러나 더 이상의 공문이나 기록이 나오지 않았기 때문에 분실된 경판 4장의 행방은 알 길이 없다. 다음 106번 항목은 제목만 남아 있으나 1937년 대장경을 인경할 때 해인사지구 경찰서 경비책임자였던 일본인 주임이 이 경판을 빼돌렸다는 내용이다. 그러나 이에 대해서는 확증이 따로 있는 것이 아니라 구전과 주변 증언에 불과해서 빼돌렸다는 일본인 순사부장이 해인사 지구였다고도 하고, 가야면의 다른 경찰서 순사부장이었다고도 한다. 현재로서는 더 이상 경판의 행방을 추적하기가 어렵다.

..

해인사 대장경판 일본인 지서 주임 절도

해인사적海印寺蹟 1964 간刊

해제 ··

105번과 동일 건으로 105번 항목 해제를 참조하기 바란다.

··

소네본·통감부본·강화사고본·사토본

[논문] 前間恭作,『古鮮冊譜』第一冊, 東洋文庫, 1944. 4.

제1권 고선책보古鮮冊譜

(2쪽) '아리야마로본在山樓本', '아리야마로장在山樓藏'이라고 씌어져 있는 것은 자택 소장이며,

〈남만장서南滿藏書〉란 메이지 말에 남만철도회사南滿鐵道会社 조사부에서 수집한 책이다. 다이쇼 2년 회사 건물 위층에서 이것을 보았을 당시 적어 두었던 것을 반영하였다. 대부분 보았지만 전부 보지는 못하였다. 이것은 시로야마쿠로미즈문고본白山黑水文庫本으로 얼마 지나 도쿄제국대학 도서관에 들어갔으나 지진으로 지금은 모두 유실되었다.

〈아사미씨장서淺見氏藏書〉는 아사미 린타로淺見倫太郎씨가 수집한 것으로, 그 4, 5백 종 중에서 본인이 직접 보았던 일부에 대하여 의견을 기록하였다. 이 책은 후에 미쓰이三井 가문 소장이 되었으며, 모두 미쓰이가 오이문고大井文庫로 현존한다.

· 〈소네본曾禰本〉은 소네 아라스케曾禰荒助 자작이 통감으로 재임 중에 수집한 것으로 분량이 많지 않다. 그의 사후 궁내성宮內省에 납입되어 현재 도서료圖書寮에 있다.*

· 〈통감부統監府 소장본〉은 상당한 분량이다. 소견所見의 일부분밖에 써놓지 않아서 그것만 기입하였다. 나중에 대부분을 궁내성 등으로 옮겼는데, 남은 것은 총독부의 도서해제에도 약간 발견된다.

· 〈강화사고장서江華史庫藏書〉는 병합에 앞서 경복궁으로 옮겨졌는데, 병합 때 그곳에서 인계받았으므로 그때 일부분을 직접 보고 써 놓은 것이다. 이 장서는 그대로 총독부에 보관되었다. 이상의 장서에서 소견을 적지 못한 부분에 대해 남만본과 소네본은 전체 목록이 있어서 이를 기입했으나, 아사미본, 통감부본, 강화사고본은 전체 목록을 얻을 수 없었다.

* 현재 궁내청 서릉부 도서료

(4쪽) 〈오대산五臺山목록〉은 옛 형태가 보존되어 있어서 장서된 순서와 연대를 추정할 수 있다. 이 장서는 후에 모두 경성으로 가져가서 총독부에 모아 두었다고 들었는데, 잡서雜書는 하나도 총독부의 해제에 오르지 않았다. 어떻게 된 것인지 모르겠다.

〈사토본佐藤本〉은 사토 로쿠세키佐藤六石 씨가 메이지 40년경에 조선에서 수집한 것인데, 일반인이 수집한 것으로는 가장 풍부하며 책의 종류가 거의 규장각에 육박한다. 소네 자작의 수중에 있던 목록에 따라 이 책보에 기입하였다. 실물은 하나도 볼 수 없었다. 현재 오사카도서관 소장이며, 간사이關西 제1의 조선본으로 현존한다.

(편자 주-공간公刊의 목록이 나와 있다.)

(6쪽) 대정 乙丑(15년) 늦가을 청산화산거青山花山居에서 마에마 교사쿠前間恭作 쓰다.

해제 ···

107번 항목은 1944년에 간행된 『고선책보』를 근거로 일본에서 수집한 서적 컬렉션 가운데 조선의 서책과 관련 있는 부분을 모아 놓은 것이다. 여기서 간단하게 언급된 중요 서적 컬렉션은 〈남만장서〉, 〈아사미장서〉, 〈소네본〉, 〈통감부 소장본〉, 〈강화사고장서〉, 〈사토본〉이다. 그러나 워낙 간략한 언급밖에 없어서 정확한 소장 경위와 산일의 역사를 확인하기는 어렵다.

- 〈남만장서〉는 남만철도회사 조사부에서 수집한 책으로 이를 시로야마쿠로미즈문고본이라 했으며 후에 도쿄제국대학 도서관에 들어갔으나 지진으로 없어졌다는 내용이다.

- 아사미 린타로가 한국에서 수집했던 〈아사미씨장서〉는 1917년 일본 국내로 보내져 후원자였던 미쓰이 재벌의 오이大井문고 중의 〈아사미문고〉로 소장되었다. 제2차 세계대전이 끝난 1950년 미 군정에 의해 재벌이 해체되면서 오이문고가 해체될 때 미국의 캘리포니아주립대학(UC버클리)에 매각되었다. 현재 이 〈아사미문고〉는 UC버클리 동아시아도서관의 한국관에 아사미 문고Asami Library로 소장되어 있다.

- 소네 아라스케가 조선 통감으로 있을 때 수집한 〈소네본〉은 궁내성 도서료(지금의 궁내청 서릉부 도서료)에 들어갔다가 1965년 한일협정 때 돌려받았다.

- 〈통감부 소장본〉은 통감부에서 수집한 상당 양의 전적을 말하며, 대부분 궁내성(현재의 궁내청)으로 옮겼고, 일부는 총독부에도 들어갔다. 1965년 한일협정 체결로 이토 히로부미 반출도서 11종 90책, 소네본 152종 762책이 함께 반환되었으며, 2011년 한일도서협정으로 이토 반출도서 잔여분 66종 938책이 반환되었다.

- 〈강화사고장서〉는 『조선왕조실록』을 포함하는 것으로 한일강제병합 이전에 경복궁으로 옮겨졌

다가 일본으로 넘겨져 총독부에서 소장하고 있었다.

- 본문에서 언급한 〈오대산목록〉은 오대산사고에서 반출한 여러 종류의 장서를 말하는 것으로 보인다. 여기서 잡서는 총독부 해제에 올라 있지 않다고 했으나, 오대산사고본 실록은 1914년 일본으로 반출되어 도쿄제국대학으로 옮겨졌으므로 실록은 목록에 없는 것이 당연하다. 그 외에도 함께 반출된 서적은 바로 도쿄로 보내졌으므로 여기서 말하는 잡서는 그 후에 수집되었을 가능성이 있다. 그러나 당시 목록에도 올라있지 않기 때문에 어떤 서적이 이때 수집되었는지는 알 수 없고, 향후 상세한 조사가 필요한 실정이다.

- 〈사토본〉은 사토 로쿠세키가 1907년 전후에 수집한 장서를 말한다. 서적의 종류와 양이 규장각 장서에 맞먹을 정도로 방대하다는 것을 지적하고 있다. 사토본은 현재 오사카부립도서관 나카노시마中之島 분관 소장이며, 국립문화재연구소에서 이를 조사하여 2014년 보고서를 발간하였다.

..

도다이지의 고려고판경에 대하여

[논문] 妻木直良, 『考古學雜誌』 第1卷 第8號, 1911. 4.

(23쪽) 나라奈良 도다이지東大寺에는 가장 오래된 조선판 경전을 소장하고 있다고 들었는데, 작년에 뜻밖에 …… 4장의 사진을 얻었다. 이를 보니 실로 평생 갈망했던 도다이지 소장 조선고판경朝鮮古版經으로 제목은 대방광불화엄경수소연의초大方廣佛花(華)嚴經隨疏演義鈔이며, 마지막 간기刊記는 다음과 같다.

大安十年 甲戌歲 高麗國大興王寺奉宣彫造 (奧書)

壽昌二年 丙子歲 高麗國大興王寺奉宣彫造 (卷18下)

해제 ··

일본 나라현 도다이지에서 소장하고 있는 『대방광불화엄경수소연의초』에 관한 글이다. 본문 중에는 '조선고판경'으로 나와 있으나 간기에 '고려국 흥왕사'라고 명확하게 밝혔기 때문에 대각국사大覺國師 의천義天(1055~1101)이 흥왕사에 교장도감教藏都監을 두어 간행한 교장 중 일부임을 알 수 있다. 속장경續藏經이라고 잘못 알려진 의천의 교장은 그가 직접 신라, 송, 거란, 일본 등에서 수집한 대장경에 대한 연구서를 집대성하여 간행한 경전해석서를 말한다. 의천 당시에 새긴 것을 원각본이라 하고, 이를 다시 간행한 것을 번각본이라 하는데 도다이지 소장품은 매우 드문 원각본이며 원래 새겨진 간기에 따라 1092~1102년 사이에 간행되었음을 알 수 있다. 『대방광불화엄경수소연의초』 40권은 당唐의 징관澄觀이 쓴 『화엄경소華嚴經疏』를 더 자세하게 풀어서 설명한 것이다. 『화엄경소』는 『화엄경華嚴經』에 대해 자세한 설명을 붙인 주석서인데 이를 또다시 더 쉽게 설명한 글이다. 거란본을 모델로 해서 흥왕사興王寺에서 판각하였으며, 당시 고려 및 거란 불교계 동향에 관심을 가지고 있던 일본 승려들에 의해 일본에 전래된 문헌들 중 하나이다. 이 책 각 권 뒷부분에 적혀 있는 일본 승려들의 검토 기록으로 볼 때 늦어도 1238년 이전에 일본에 전해진 것으로 보인다.

··

일본으로 건너간 고려대장경

[논문] 小田幹次郞, 『朝鮮』通卷 74號, 1921. 3.

(136~139쪽)

1. 조조지增上寺 고려판대장경高麗板大藏經

도쿄 조조지에는 3종류의 대장경이 있다 …… 그중 하나가 고려판대장경이고, 다른 두 종은 송판宋板과 원판元板이다 …… 권 수는 메이지 32년(1899) 국보로 지정되었을 당시 6631권 …… 이 경본이 일본에 건너간 시기는 분메이文明(1469~1486)로 엔조지圓成寺 승려 에이코榮弘가 조선에서 가지고 돌아와 엔조지에 보관해 두었던 것을, 게이초慶長 14년(1609) 도쿠가와 막부德川幕府가 절 영지 150석을 지급하고 조조지로 옮겨 납입한 것이다 …… "이 조선본은 교토 겐닌지建仁寺 본과 이 본만으로, 다른 나라 다른 절에는 이러한 것이 없다."고 기록되어 있다. 이것은 조선의 기록에도 쓰여 있는 것으로, 조선 성종成宗 강정대왕실록康靖大王實錄 임인壬寅(13년) 4월 정미丁未(9일) 조에 …… 일본의 기록과 조선의 기록이 일치하고 있다는 사실은 극히 명백하다 …… 대체로 처음 제본한 그대로이지만 후에 수리한 것도 다소 있다고 생각된다.

2. 히가시혼간지東本願寺 고려대장경高麗大藏經

교토의 히가시혼간지에 고려대장경이 있다는 것은 지금까지 그리 많이 알려져 있지 않았으나, 몇 년 전 해인사 대장경판을 인쇄할 당시 이쓰쿠시마嚴島에 있던 고려판 대장경의 소재를 찾으니 히가시혼간지에 옮겨져 있다는 것을 알게 되었다 …… 권수는 불명확하지만 592상자로 거의 완비되어 있다고 한다. 그러나 다소 사본이 섞여 있다 …… 종이 질과 판면板面 마모 정도로 보았을 때 조조지본보다 나중에 인쇄한 것으로 생각된다.

3. 겐닌지建仁寺 고려판대장경 잔본殘本

교토의 겐닌지에 고려판대장경이 있다는 것은 …… 이전부터 널리 알려져 있었다. 그러나 덴포天保 8년(1837) 화재 당시 전부 소실되었다고 들었는데, 아직 잔본이 48상자가 개산당開山堂에 소장되어 있다 …… 인쇄가 선명하고 자형이 마모되어 있지 않은 것과 종이 질이 고려시대의 경본과 거의 동일한 점으로 볼 때 조조지 인본印本보다 오래된 것이다. 내가 본 해인사판海印寺板 인본 중에서는 가장 오래된 것으로 생각된다. 이 경본經本은 겐닌지 제119대에 해당하는 에이스永萬 선사禪師가 조선에서 가지고 온 것이라고 전해진다.

4. 린노지輪王寺 고려판대장경 잔본

닛코日光 린노지에도 고려판대장경의 잔본이 자안당慈眼堂 경각經閣에 보관되어 있다. 권수는 불명확하지만 대략 32상자일 것이라고 하며 …… 이 경본 역시 해인사판 인본으로, 인쇄 시기는 조조지본과 거의 같은 시기의 것으로 생각된다.

5. 각지에 있는 고려판대장경 영본零本

이 외에 교토의 난젠지南禪寺, 쇼코쿠지相國寺, 오미近江의 이시야마데라石山寺, 기이紀伊의 곤고부지金剛峯寺 등에도 조금은 있다고 들었으나 볼 기회가 없었다 …… 도서관으로는 도쿄의 난키문고南葵文庫에 법화경法華經 철본綴本(철한 책자-주)이 있는데, 이것은 수년 전에 인쇄한 것으로 생각되는 새로운 인본이다 …… (도쿄의) 아사쿠사데라淺草寺본은 총 5,048권으로, 그중 20권이 없는 상태이다. 이것은 원대元代의 판본으로 가마쿠라鎌倉의 쓰루가오카하치만구鶴岡八幡宮에 있던 것을 옮긴 것이다. 또한 (우지宇治의) 다이고지醍醐寺본은 송대宋代의 판본으로, 일본으로 건너온 송판대장경 중에서 가장 오래된 것이다.

2. 이것은 대장경은 아니지만, 조선에서 일본으로 건너온 고려판 경문 중에 나라奈良의 난토도서관南都圖書館에 있는 『대방광불화엄경수소연의초大方廣佛華嚴經隋疏演義鈔』에 대해서 다시 한마디 덧붙이고자 한다. 이 경문은 총 20권으로 한 권을 상하로 나누어 말아놓았다. 두꺼운 백지에 인쇄한 것으로 감색 종이에 금제金題가 있으며 1장 29행 혹은 30행이다. 권5 끝에 '大安十年 甲戌歲 高麗國大興王寺奉宣彫造'라고 기록하였으며 …… 권20 끝에는 '壽昌二年 丁丑歲 高麗國大興王寺奉宣彫造'라고 적었고 …… 대안大安은 요遼 도종度宗

시대 연호로, 그 10년은 고려 선종宣宗 11년에 해당되며, 지금부터 827년 전이 된다 …… 정축丁丑은 고려 문종文宗 2년에 해당하며 지금부터 824년 전이다 …… 내가 본 가장 오래된 고려판 경본으로서 해인사의 경판보다 140년이나 오래된 것이다.

해제 ···

일본에 있는 『고려대장경』에 대한 항목이다. 사실 『고려대장경』의 경우는 조선 초기 일본의 간청에 의해 왕실에서 하사한 경우가 많아서 특별히 일제강점기에 일본이 약탈하거나 불법 반출했다고 보기 어려운 경우도 많다. 『조선왕조실록』에 의하면 세종대부터 시작해서 일본이 조선에 대장경을 요청한 횟수는 65회나 된다. 요청을 받을 때마다 매번 대장경을 내주지는 않았지만 그래도 일본의 요청, 때로는 협박에 응해 여러 차례에 걸쳐 45질의 대장경을 보냈다는 기록이 남아 있다.

본문 중의 조조지 고려대장경은 원래 1469~1486년 사이에 엔조지의 승려 에이코가 조선에서 가져와 보관하고 있었지만 1609년에 도쿠가와 막부에서 조조지로 옮겨 보관한 것이다. 이는 『성종실록』 임인년(1482)의 기록과도 일치한다. 뒤에 나오는 겐닌지본 고려대장경도 이와 마찬가지로 겐닌지의 에이스 선사가 조선에서 가지고 온 것이라고 전해지기는 하지만 명확하게 『조선왕조실록』에서 확인되지는 않는다. 게다가 화재로 소실되어 일부만 남아 있다. 닛코에 있는 린노지 자안당 경각에도 32상자에 달하는 경전이 보관되어 있는데 해인사판 대장경을 인쇄한 것으로 추정된다. 본문에서는 조조지와 거의 같은 시기에 인쇄한 본이라고 짐작하고 있으나 빠진 부분이 많고, 언제 조선에서 일본에 유입됐는지도 명확하지 않다.

히가시혼간지 소장의 고려대장경은 이쓰쿠시마에 보관되어 있던 것을 히가시혼간지로 옮긴 것이며, 592상자 분량으로 대체로 대장경 완질이라고 보고 있다. '교토의 난젠지, 쇼코쿠지, 오미의 이시야마데라, 기이의 곤고부지 등에도 조금은 있다고 들었다'고 본문에 이어지는 부분은 원나라 때 인쇄한 대장경과 송나라 때의 대장경에 대한 글이다. 원판과 송판 대장경 중에도 일부가 일본 각지에 다양한 형태로 남아 있다는 내용이다.

대장경은 아니지만 특별히 기록하고 싶다고 한 것은 『대방광불화엄경수소연의초』가 매우 오래되고 진귀한 판본이라는 내용이다. 이 부분은 108번 항목의 해제를 참고하기 바란다. 여기서는 나라의 난토도서관에 있다고 했으나, 난토도서관은 도다이지도서관을 가리킨다. 도다이지도서관은 처음 1896년에 도다이지 본사와 관련 사찰의 장서를 수집하여 '난토불교도서관'으로 처음 설립되었다가 1920년에 '도다이지도서관'으로 개칭되었다. 위 글이 쓰인 1911년에는 '난토불교도서관'이 공식 명칭이었다.

···

정덕간본 삼국유사

[논문] 今西龍, 「正德刊本三國遺事に就いて」, 『高麗史研究』, 近澤書店, 1944. 3.

(110쪽) 다이쇼 5년(1916) 경성의 한 서적상이 드디어 나에게 삼국유사三國遺事 일부를 보여 주었는데, 꿈꾸는 듯한 기분에 너무나도 기뻐하며 이를 구입했다. 이 책은 안순암安順庵 수택본手澤本으로, 곳곳에 자필로 적어놓은 글이 있다. 그리고 그중에서도 더욱 귀한 점은 완본完本으로서 간다본神田本, 도쿠가와본德川本에서 빠진 7장이 모두 들어있다는 점인데, 이 7장에는 매우 중요한 기사가 있다. 다이쇼 10년(1921) 3월에 내가 교토제국대학에서 이 본을 콜로타이프 인쇄하여 문학부 총서 제6으로 간행하였다. 또한 교토제국대학에서 영인본을 작성함과 동시에, 한편으로는 쓰보이坪井 선생과 내가 앞서 기술한 도쿄제국대학 간행본 재판再版 고본稿本

정덕간본 삼국유사(今西龍, 『高麗史研究』 권두화)

을 이 본에 의거하여 다시 개정하여 완성하였으나, 이 고본은 다이쇼 12년(1923) 지진 당시 소실되었다. 삼국유사 완본은 앞으로 유실되는 일이 없어야 할 것이다.

[논문] 今西龍, 「海東高僧傳に就きて」, 『高麗史研究』, 近澤書店, 1944. 3.

(223쪽) 『海東高僧傳』 二卷 아사미 린타로淺見倫太郎씨가 2, 3년 전에 이것을 경성에서 입수하고 다시 한 권을 등사謄寫하여 구로이타 가쓰미黑板勝美씨에게 기증한 것이다. 이번 대일본불교전서大日本佛教全書의 유방전총서遊方傳叢書 제2에 수록해 간행하였다.

정덕간본『삼국유사』는 중종 7년(1512)에 경주부윤 이계복李繼福이 중간한『삼국유사』를 말하며, 소위 중종임신본中宗壬申本이라고도 한다. 권말에 붙어있는 이계복의 발문에 의하면, 중종 당시 경주부에 예전에 새긴 책판冊板이 보관되어 있었지만, 마멸이 너무 심해서 이계복이 새로 개간했다고 한다. 이 정덕간본『삼국유사』는 여러 곳에서 소장하고 있으나 본문에서 말하는 안순암 수택본, 즉 순암수택본順庵手澤本은 5권이 갖춰진 완본으로 이계복이 판각한 뒤 32년 이내에 인출된 본이라고 보고 있다. 이를 순암 안정복安鼎福(1721~1791)이 소장하면서 서책 위에 가필을 했기에 수택본이라고 부른다. 원래 이마니시 류今西龍가 1916년부터 소장했으나 현재는 덴리대학天理大學 도서관에 보관되어 있다.

뒤에 이어지는 내용은 아사미 린타로가 서울에서『해동고승전』을 사서 한 부를 등사하여 구로이타 가쓰미에게 줬다는 것이다. 고려시대 각훈覺訓이 편찬한『해동고승전』은 일부 인용된 부분이 있기는 했으나 책 자체는 전해지지 않았는데, 20세기 초 경상도 성주의 한 사찰에서 권1과 권2 부분이 사본 형태로 발견되었다. 이 책은 이후 몇 차례 필사되며 일반에 알려지게 되었는데, 사찰에서 발견되었던 원본은 현재 행방을 알 수 없다. 필사본 중에서는 아사미가 소장한 책이 가장 오래된 것이다. 아사미는 1914년에 경성의 한남서림翰南書林에서『해동고승전』필사본을 구입하였으며, 1917년 2월 15일에 당시 총독부 학무과 관료로 있던 와타나베 아키라渡邊彰가 가지고 있던 또 다른 필사본과 대조, 검토하였다. 이후 아사미는 자신이 소장한 책을 등사하여 구로이타 가쓰미에게 선물하였는데, 구로이타는 이를『대일본불교전서』(1917)와『대정신수대장경大正新修大藏經』사전부史傳部에 편입시켰다. 아사미 소장본은 현재는 미국 캘리포니아주립대학(UC버클리) 동아시아도서관 내 한국관의 아사미 문고Asami Library에 소장되어 있으며, 아사미가 구로이타에게 주었던 등사본을 다시 필사한 책은 도쿄의 동양문고東洋文庫에 소장되어 있다. 와타나베가 가지고 있던 필사본 및 아사미가 구로이타에게 준 등사본의 행방은 확인되지 않는다.

지진과 선만 사료의 망실에 대하여

[논문] 稲葉岩吉,「震災と鮮滿史料の佚亡に就て」,『朝鮮史講座』第四巻 特別講義, 朝鮮史學會, 1921.

(1쪽) 우선 우리와 직접적으로 관련된 만선사滿鮮史 관계 자료의 손해에 대한 개요를 설명해 보고자 한다.

피해 중에서도, 무엇보다도 수량이 많고 가치가 큰 것은 도쿄제국대학 도서관의 소실로 추정된다. 그곳에는 조선 역대 실록의 일부가 소장되어 있다 …… 권수 총 1,700여 권, 책수 총 1,200여 책이라는 매우 큰 규모이다.

(2쪽) …… 병합 당시, 이 실록 4부 중, 1부는 이왕직李王職에, 3부는 총독부에 보관하였으나, 도쿄제국대학의 간청에 의해 고故 데라우치 마사타케寺内正毅 총독이 오대산본 일부를 도쿄에 증여하였다. 이것이 이번에 소실된 실록 1,200여 책이다. 실록 다음으로는 원래의 시로야마쿠로미즈문고白山黑水文庫이다.

(5쪽) …… 불행 중 다행으로 제국대학의 사료편찬괘史料編纂掛, 내각문고内閣文庫, 궁내성 도서료宮内省 圖書寮, 이와사키岩崎의 도요문고東洋文庫(모리슨문고), 동 시나가와品川 고텐야마御殿山의 세카이도문고静嘉堂文庫, 게이오慶應, 와세다早稲田 등 각 도서관이 소실을 피했다는 것이다.

해제 ..

조선사학회가 주관한 조선과 만주의 역사에 관한 서적, 자료에 입은 손해를 설명하는 강좌 내용 중의 일부이다. 인용된 부분은 주로『조선왕조실록朝鮮王朝實錄』이 소실된 사건에 할애하고 있다. 오대산사고본『조선왕조실록』이 도쿄제국대학으로 옮겨졌다가 관동대지진 때 화재를 입었던 일을 말한다. 이에 대해서는 102, 103번 항목에서 해제로 다뤘으므로 여기서는 중복을 피하고자 한다.

..

VII

―――

회화

통도사 불화

[논문] 「彙報 東京帝國博物館新展覽の繪畵」, 『考古界』第2篇 第9號, 1903. 2.

(53쪽) 도쿄제국박물관에 새로이 전시된 회화 – 조선 불화는 구舊 조선 경상도 통도
사通度寺에 있었던 것으로, 본존불 2구가 변재천辨才天(인도 신화의 여신 사라스바티-주)
과 비슷한 모습으로 나란히 서있고, 그 외 성상聖像 혹은 천부天部 수호신守護神과 비슷한
것도 있다. 이십오보살二十五菩薩처럼 악기를 든 인물 등 십여 명이 주위를 둘러싸고 매우
기이한 형상을 하고 있는데 어떤 부처인지는 모른다. 시대는 300년 전쯤의 것으로 색이
선명하고 아름다우며 묘법描法이 나쁘지 않다. 볼 만한 가치가 있다.

십육나한도十六羅漢圖 16폭幅은 원元시대 그림이다. 탁봉卓峰 필筆 삼십삼관음도三十三觀音圖
는 황벽승고천선사黃檗僧高泉禪師의 찬贊이 있다. 그림은 관음觀音의 공덕을 표현한 것으로,
의장意匠, 묘법描法, 설색設色이 모두 뛰어나다. 보현보살상普賢菩薩像은 불화 중 일품이다. 시
대는 천 년 정도.

해제 ..

1903년 당시 도쿄제실박물관에 새로 전시된 회화에 관한 항목이다. 우선 조선 불화는 원래 통도
사에 있었던 보살도로 추정된다. 본문에는 변재천 같은 모습의 불상 2구라고 했으므로 불상이 아
닌 보살상으로 보인다. 변재천은 힌두교에서 예술과 학문의 여신인 사라스바티Sarasvati가 불교에
포섭된 존재로 지혜의 여신에 해당한다. 항상 비파를 들고 다니는 음악의 여신인데, 자유롭게 언
어를 구사한다고 해서 변재천이라고 의역됐다. 그러나 우리나라의 그림으로 변재천이 확인된 경
우는 없어서 통도사에서 가져간 이 불화는 변재천처럼 장엄을 한 보살도였을 것으로 추정된다.
당시로부터 300년 전의 것이라고 하면 1600년경의 불화이다. 만일 이 비정이 맞다면 임진왜란과
병자호란이 끝난 뒤인 조선 후기에 새로 그려진 불화로 추정된다. 전란으로 피폐해진 17세기 전
국 각지에서 사찰을 중창하고 불상과 보살상, 불화를 만들었기 때문에 17세기경의 보살 그림으
로 추정하는 것이 가능하다. 현재 도쿄국립박물관에 소장된 〈제존보살도諸尊菩薩圖〉는 조선 후기의

불화로 추정되는데, 구성과 표현으로 보아 본문에서 설명하는 불화일 가능성이 있다.

〈십육나한도〉는 원의 그림이며, 탁봉이 그렸다는 〈삼십삼관음도〉는 일본의 황벽종 승려인 고천선사의 찬문이 있다고 한 것으로 미뤄볼 때 역시 중국의 그림으로 추측된다. 고천은 청나라 초기의 중국 승려로 푸젠성福建省 출신이며, 자가 고천이고, 호가 운외雲外이다. 13세에 출가하여 29세 되던 1661년에 일본에 가서 우지宇治 만복사萬福寺에 머물렀던 인물이다. 그가 찬문을 남겼다는 것은 이 그림이 1661년경부터 일본에 있었다는 것을 말해 주며 특별히 중국 승려가 찬문을 적은 것으로 볼 때 중국 그림일 가능성이 크다.

수덕사 벽화에 대한 실험

일본 호류지法隆寺 벽화 보존방법 수립을 위한 것으로, 민족의 역사와 문화에 대한 최대의 모욕이요, 파괴요, 약탈이다.

해제 ···

113번 항목은 원래 특별한 내용 없이 호류지 벽화 보존방법을 찾기 위해 수덕사修德寺 벽화를 파괴했다는 언급만 있다. 관련 공문으로는 다음과 같은 문헌을 참조할 수 있다. 첫 번째 공문은 1939년 조선총독부 학무국장이 야마나카상회山中商會 야마나카 요시타로山中吉太郎 사장에게 수덕사 대웅전 벽화를 그대로 보존하는 공사를 의뢰한 것이다. 두 번째 문서는 우메하라 스에지梅原末治가 후지타 료사쿠藤田亮策에게 보낸 서간문으로, 벽화 전사 기술과 관련하여 흙으로 된 벽의 벽화는 완벽하게 베껴 그릴 수 있지만 두터운 석회벽의 벽화는 곤란하다는 내용을 담고 있다. 세 번째 문서는 같은 1939년 5월 기수 스기야마 신조杉山信三가 일본 출장 후 학무국장 앞으로 보낸 복명서이다. 이에 따르면 당시 수덕사 대웅전을 수리하는 공사를 하던 중에 고려시대의 벽화를 발견했으며, 이 벽화의 수리를 통해 연구한 보존방법을 일본에서 유일하게 시대가 올라가는 호류지 벽화의 보존에 적용하고자 하는 계획이 있었음을 알 수 있다. 또한 이 방법을 호류지 벽화에 적용하기 전에, 우선 다루기 쉬운 조선의 개심사開心寺나 무위사無爲寺 벽화를 대상으로 시험하겠다는 내용임을 알 수 있다. 관련 공문들의 내용으로 보아 일본이 한반도의 사찰 벽화에서도 우열을 가리고 등급을 매기고 있었음을 암시하고 있다.

···

안견 필 몽유도원도 외

○ 안견安堅 몽유도원도夢遊桃園圖

60엔, 다이쇼 초기 거액 매도. (춘곡春谷 고희동高羲東씨의 말에 의하면 그 이전의 일이
라 한다.)

○ 호인수렵도胡人狩獵圖

석각石刻이라 한다. 야마모토 사네히코山本實彦? 소장. 경주 출토라 한다.

○ 삼국유사 이마니시본今西本?

25엔 거액. 황의돈黃義敦 선생의 말

안견, 〈몽유도원도〉, 조선 1447년, 비단에 채색, 38.7×106.5cm, 일본 덴리대학 부속도서관 소장

현재 일본 덴리대학天理大學이 소장하고 있는 안견의 〈몽유도원도〉가 일본으로 유출된 경위에 대한 설명이다. 유출 경로에 대해 '다이쇼(1912~1926) 초기에 60엔이라는 거금에 매도됐다'는 설과 춘곡 고희동의 말을 빌어 '그 이전에 있었던 일'이라는 설 두 가지를 모두 제시하고 있다. 이는 사실상 유출 경로가 명확하지 않음을 시사한다. 일설에는 임진왜란 당시 시마즈 요시히로島津義弘가 경기도 고양에 있던 대자암大慈庵에서 이 그림을 약탈해갔다는 얘기도 있지만 확인되지는 않았다. 1893년에 발부된 '감사증鑑查證(몽유도원도 부속 문서)' 기록에 의하면 〈몽유도원도〉를 소장한 사람 중에 가장 오래된 인물은 가고시마鹿兒島 출신의 시마즈 히사요시島津久徹라는 사람이다. 만일 히사요시가 조선에 들어와 있던 사람이 아니라면 이 감사증이 발부된 1893년 이전에 〈몽유도원도〉가 일본에 유출되어 있었다고 추정할 수 있다. 1930년경 열린 총독부 주관의 '조선 명화 전시회'에 출품되었을 때 오봉빈이 간송 전형필에게 구입을 권했으나 여건상 구매를 하지 못했고, 1949년에도 장석구張錫九가 한국으로 가지고 와서 여러 경로로 구매를 타진했으나 가격 문제로 결국 매매가 이뤄지지 못했다. 이후 다시 반출된 〈몽유도원도〉를 일본 덴리대학이 구매함으로써 현재에 이르게 됐다.

　경주에서 출토됐다고 알려진 야마모토 사네히코 소장의 〈석각호인수렵도〉에 대해서는 현재 알려진 바가 없다. 야마모토 사네히코는 일본의 가이조샤改造社 사장으로 무용가 최승희를 후원하기도 했던 인물이다. 황의돈 선생이 25엔에 사갔다고 전한 이마니시본今西本『삼국유사』가 현재 덴리대학 도서관 소장의 『삼국유사』와 동일본인지는 확인하기 어렵다. 이마니시본『삼국유사』에 대해서는 110번 정덕본 삼국유사 항목 해제를 참조하기 바란다.

VIII

———

석조물

경천사 석탑 등 반출

A-a. 개성 풍덕豊德 경천사敬天寺 십삼층석탑을 다나카 미쓰아키田中光顯가 일본으로 반출하였다가 반환하여 박물관에 속하게 된 경위

[공문서] 「大正七年古蹟調査參考書類」, 1918.
金禧庚 編, 『韓國塔婆硏究資料』, 考古美術同人會, 1968, 30~31쪽.

경천사 다층탑편의 반환

오다小田

개성 풍덕 경천사 십삼층석탑에 관한 조사

풍덕 경천사 십삼층석탑

이 탑은 개성의 남쪽, 풍덕의 부소산扶蘇山 경천사지에 있었던 것으로서, 지금 탑동공원塔洞公園 내에 있는 경성 원각사지圓覺寺址의 십삼층석탑과 동일한 형식에 속하며, 만들어진 것은 고려 충목왕忠穆王 4년 무자戊子, 즉 원元 지정至正 8년(1348)으로서, 원각사지의 탑은 이를 모방한 것일 것이며, 이보다 120여 년 늦은 것이다. 경천사가 폐한 후 들판의 가운데에 우뚝 솟아 있었는데 메이지 42년(1909)경 당시의 궁내대신宮內大臣 다나카 미쓰아키가 이를 일본으로 운반하여 물의를 일으킴으로써 포장한 채로 현재의 장소에 보관을 위탁하였던 것이라고 들었음. 이전 총독의 때에, 누차 인수에 관한 논의가 있었으나, 지연되어 오늘에 이르렀다. 다나카 백작은 어떠한 절차도 밟지 않고 이를 운반한 것으로서, 처음부터 그의 사유물이 아님. 조선의 관습으로 사찰은 폐절과 동시에 국가 소유로 돌아가며, 오늘날까지 국유로서 본부本府 소관에 속하는 것임.

A-b. 경천사탑을 견립堅立의 건 및 동 시방서[다이쇼 2년(1913) 5월 4일]와 동탑이 일본으로 반출되었다가 환송된 경위 조사

[공문서] 「大正七年古蹟調査參考書類」, 1918.

개성 경천사지 십층석탑, 고려 1348년, 높이 13.5m, 국립중앙박물관 소장, 국보 제86호

金禧庚 編, 『韓國塔婆硏究資料』, 考古美術同人會, 1968, 31쪽.

경천사탑 건립의 건 다이쇼 2년(1913) 5월 4일

동 시방서

파편 현재 천 개, 소편 약 2백 개

다이쇼 7년(1918) 12월 21일

본부 박물관에 진열하기 위하여 도쿄제실박물관으로부터 인수한 경천사 십삼층석탑의 파손을 검사하였던 바, 전의 운송[원소재지 도쿄, 메이지 42년(1909)경]에 의한 파손이 심하였던 것 같으며, 현재 이들 파편만 상자 십여 개를 헤아린다. 포장 같은 것은 거의 완전에 가까우나 원래 돌 성분이 취약하므로 이를 파손 없이 운반한다는 것은 불가능한 일에 속할 것이고……

A-c. 경천사 탑파 일본 반출

金禧庚 編, 『韓國塔婆硏究資料』, 考古美術同人會, 1968, 32~33쪽.

나는 조선에 돌아온 후, 경천사 탑파(지금 일본으로 옮겨졌음)와 그 양식을 상세히 조사한 후가 아니면……. (세키노 다다시關野貞)

[공문서] 궁내대신관방

문서과 286호

다이쇼 7년(1918) 5월 25일

회 답

궁내대신 자작子爵 하타노 요시나오波多野敬直

조선총독부 정무총감 야마가타 이사부로山縣伊三郞 귀하

금월 20일자 총제175호 조회에 의하여, 도쿄제실박물관에 보관 중인 경천사 십삼층석탑을 인계함.

추신 동 박물관에서 귀부貴府 도쿄 출장원出張員에게 교부하도록 하겠음.

다이쇼 11년(1912)~다이쇼 13년(1914) 「고적보존공사철古蹟保存工事綴」

A-d. 한국 국보 증여 사건이 미국에서 문제가 되다

[신문기사] 『福岡日日新聞』, 1907. 5. 28, 『新聞集成 明治編年史 第十三卷』, 266쪽.

한국 국보 문제　지난 한국 황태자 전하 혼례 당시 특사로서 파견되었던 다나카田中 궁상宮相은 그 때 한국 역사상의 국보인 백옥제白玉製 오층탑이 진귀한 물건이라 탐내다 가, 두 탑 중 경기도 풍덕부에 있었던 것을 물려받을 수 있는 절차를 하고, 지난 2월 4일 경성에 있는 고물상으로 하여금 군민郡民의 저항을 배제하고 다소의 무력을 써서 무난히 인천으로 가져가 3월 15일 도쿄에 도착케 하여 이후 우에노上野의 박물관에 보관중인데, 이 보탑은 지금으로부터 천 년 전 중국이 한국에 증여한 2개 중의 하나로서, 한국 국민 은 이 탑의 부스러기를 복용하면 어떠한 난병도 당장에 치유된다고 믿어, 이것을 약왕탑 藥王塔이라 부르며 숭경崇敬한 것인데, 그 가치는 수백만 엔을 헤아리겠고 세상에서도 희 귀한 진품일뿐더러, 다나카 궁상이 이것을 물려받은 절차에 대해 의심이 생겨, 목하 미 국에서도 이 문제에 관해 떠들썩한 논란이 일어나 이 지역에 체재 중인 구로키黑木 대장 大將 같은 분도 적지 않게 곤경에 몰리고 있다고.

※ 주註 경천사 십층대리석탑을 말하는 것으로 보여지나 탑의 양식 설명 등은 믿을 바 가 못되며, 글 중의 한국 황태자의 혼례란 영친왕 이은李垠 전하와 나시모토노미야 마사 코梨本宮方子의 혼례식임.* 이 탑은 1959년 재건에 착수하여 1960년 경복궁 정원에 완공 을 본 것이다. 현재 국보 제86호로 지정됨.

* 황수영 편집본의 주석이나 내용에 오류가 있다. 본문의 기사에서 말하는 황태자의 결혼식은 1907년 순종純宗과 순정효황후純貞孝皇后의 결혼식을 가리키는 것이며, 주석에서 말하는 영친왕의 결혼식이 아니다.

[붙임] 경천사탑 도취盜取를 외지가 보도

[단행본] 金榮世 編, 『韓國痛史』, 三乎閣, 1946.

　至是日本宮內大臣田中光顯受特命來以大韓賀我皇太子嘉禮也　潛派日兵及商人等五十名夜抵塔
下澈而運之翌朝傍近居民覺而追之則已船載而去矣於是美人訖法英人裴說(※)悉襮其狀於報紙題
曰　日本大使田中光顯盜取韓國玉塔駁之覆以至美國各報亦多論之日人頗以爲愧焉

　※ 裴說[Ernest T. Bethell(1872~1909), 구 한국 당시 영국언론인]
　1904년(광무 8년) 러일전쟁 당시 런던 데일리뉴스 특파원으로 내한. 양기탁梁起鐸과 함
께 국한문으로 된 대한매일신보와 런던트리뷴지를 통하여 한국 국민의 울분을 대변하는
반일논조를 전개함. 1909년 서울에서 병사. 양화진 외국인 묘지에 묻힘. (편자 주)

B-a. 정도사淨兜寺 석탑 경성 이전 (현재 경복궁)(도감 13)

[보고서] 「大正十三年古蹟調查事務報告」, 1924.
金禧庚 編, 『韓國塔婆硏究資料』, 考古美術同人會, 1968., 5쪽.

　경북 칠곡군漆谷郡 약목면若木面 복성리福星里에서 한때, 경성부 고시정古市町 철도국장관 오
야 곤페大屋權平 사택 정원 내에 반입되었던 것을 다이쇼 13년(1924) 본관 정원으로 이건함.

칠곡 정도사지 오층석탑(朝鮮總督府,
『朝鮮古蹟圖譜』卷六, 1918, 圖2905)

칠곡 정도사지 오층석탑, 고려 1031년,
높이 4.63m, 국립대구박물관 소장,
보물 제357호

B-b. 약목若木 정도사 삼층석탑 이전 (현재 경복궁)

[보고서] 「大正十三年古蹟調査事務報告」, 1924.

金禧庚 編, 『韓國塔婆硏究資料』, 考古美術同人會, 1968, 5쪽.

(80쪽) 다이쇼 2년(1913)경 경상북도 칠곡군 약목면 복성동에서 옮겨, 부내府內 남대문통南大門通 철도 사택 내에 있었는데, 몇 년 전 구보久保 만철경성철도국장에게 청하여 박물관에 기부를 받아, 다이쇼 13년(1924) 6월 박물관 정원으로 이전하였다. 이 탑 안에서 과거 태평太平 11년(1031)의 형지기形止記 및 사리합舍利盒 등을 발견하여 그 연대가 밝혀짐과 동시에 형지기에 이두吏讀를 사용하였다는 점으로 유명하다.

C. 태고사太古寺 오층석탑 경성 헌병대 앞 정원 운반의 건

[보고서] 『大正五年古蹟調査報告』, 1917. 12.

金禧庚 編, 『韓國塔婆硏究資料』, 考古美術同人會, 1968, 7쪽.

(47쪽) 태고사 오층석탑 이전. 이 절에 원래 오층석탑이 있었는데 지금은 옮겨져 경성 헌병대 앞 정원에 있으며 아직 조사하지 않았다.

D. 산청 범학리 석탑 매매 운반 경위에 관한 경상북도지사로부터 학무국장에의 보고 (현재 경복궁)

[공문서] 쇼와 16년 5월 20일 복명서

金禧庚 編, 『韓國塔婆硏究資料』, 考古美術同人會, 1968, 11~13쪽.

신라시대 탑에 관한 건

상기 석탑을 조사한 아리미쓰 교이치有光敎一 기수技手의 복명서 중에서[쇼와 16년 (1941) 5월 20일]

산청 범학리 석탑의 현재 상태

이 석탑이 대구 부내에 반입되었다는 사실에 대하여서는 먼저 본부 박물관 경주 분

산청 범학리 삼층석탑, 통일신라, 높이 4.8m,
국립중앙박물관 소장, 국보 제105호

관 오사카大阪 촉탁으로부터 보고가 있었다. 고미야小宮 촉탁과 함께 그 현상을 조사하였다. 현 소재지는 대구부 동운정東雲町 5번지 이소가이제면공장磯貝製綿工場 구내 공터로, 기쓰타카橘高 모씨 집 앞뜰이 된다.

석탑은 현재 해체된 채로 탑석 각개가 땅 위에 놓여져 있다. 그런데 그 가운데에는 포장용 짚 또는 가마니를 아래에 깐 것도 있었음.

이 우수하고 보존 상태가 양호한 신라시대 석탑을, 원소재지에서 반출해 현재의 대구부 동운정에 운반하여 온 것은 대구부 영정榮町의 고물상 오쿠지스케奧治助라는 자이다. 지금 그 자가 점유자임.

[공문서] 쇼와 16년(1941) 7월 10일

신라시대 석탑에 관한 건

경상북도지사

조선총독부 학무국장 귀하

금년 5월 24일자 위 제목의 건에 관해 상세하게 조사한 것을 다음과 같이 우선 회보한다.

1. 원소재지에 있어서의 원 상태

이 석탑은 관하 산청군 범학리 신기新基에 소재하였던 삼층석탑으로서 수백 년 전 폐절된 신라시대 범호사泛虎寺(사지는 개인 전답이 되었다) 경내에 건설되었던 것으로, 약 30년 전 자연히 넘어져 일부는 땅 속에, 일부는 지면에 노출되어 있었다.

2. 소유권의 소재 및 반출 경위

작년 11월경, 관하 진주부 행정幸町 15번지 정정도鄭貞道라는 자가 탐광할 당시 이를 발견하고 부락민에게 매각할 것을 요청하였던 바, 부락민이 반대했으므로 백 엔을 부락동사部落洞舍 건설비로 기부를 신청하여, 매각에는 동의하지 않았으나 반출에 대하여는 묵

인해 주기를 수회에 걸쳐 요청하였다. 부락민은 종래 이것을 귀찮게 여겼고, 지주로서도 농사를 짓는데 방해물 취급을 받아온 관계상, 이를 묵인하기로 하였으므로 원元 모라는 자(주소, 성명 불명)가 금년 1월 초순경부터 약 30일간에 걸쳐 부락민 오백여명을 동원하여, 현장에서 도로변까지 운반하여 그 곳에서부터 진주까지는 화물자동차 6대(대형 2대, 소형 4대)로, 진주에서 대구까지는 철도로 각각 운반하여, 대구 부내 오쿠奧 골동상에 매각(평가는 약 1만 엔 정도지만, 실제 매매 가격은 불명)하였다고 함.

3. 기타

경상북도에서도 금년 5월, 이의 조사를 위하여 방문한 본부 사회교육과 아리미쓰 기수로부터 처음으로 듣고 알게 되었던 바로서, 산청군수는 5월 11일 즉시 현장으로 출장하여, 현지 조사를 하여 남겨진 석탑의 기단석 3개를 보관함에 대하여 부락민에게 주의를 해 두었다고 함.

또한 기부금 백 엔의 용도에 대해서 조사하니, 67엔 32전은 동사洞舍 수리비, 동신제洞神祭 비용 및 그 외 잡비 등으로 사용하고, 잔금은 향후 마을을 위해 사용하려고 구장區長이 현재 보관 중이다.

해제 ··

개성 풍덕 경천사 십층석탑, 정도사 오층석탑, 태고사 오층석탑, 산청 범학리 삼층석탑의 반출 경위에 관한 글이다. 잘 알려진 경천사 석탑은 원래 십층석탑이지만 십삼층석탑이라고 썼다.

경천사지 십층석탑은 한일강제병합 이전인 1907년 일본 궁내대신 다나카 미쓰아키가 일본으로 반출하다 물의를 빚어 포장된 상태 그대로 있었다가 도쿄제실박물관에서 조선총독부박물관으로 다시 옮겨졌다. 원래 1907년 한국 황태자, 즉 순종과 순정효왕후의 결혼식에 축하객으로 참가했던 다나카가 경성의 고물상을 시켜 개성에 있던 경천사지 석탑을 인천을 통해 도쿄로 반출했다. 위에서 인용한 「고적조사참고서류」에서는 1909년경이라 했으나 순종의 혼례는 1907년에 있었으므로 1907년에 일어난 일로 보아야 한다. 이 사건은 『대한매일신보』와 베델(1872~1909)에 의해 미국 언론에도 보도되어 물의를 빚었다. 데라우치 마사타케寺內正毅 통감도 반납을 요구했으나 다나카는 도쿄의 자기 저택에 해체하여 포장했던 그대로 방치해두었다가 1916년 새로 부임한 하세가와 요시미치長谷川好道 총독이 재차 조선으로의 반환을 요구하자 1918년 되돌려주었다. 해체된 상태 그대로 경복궁 근정전 회랑에 방치되었다가 1960년에 복원되어 국보 제86호로 지정되었다. 이때 시멘트로 복원했던 것을 1995년에 다시 해체하여 2005년에 용산 국립중앙박물관 실내에 복원시켜 현재에 이르렀다.

칠곡 정도사 석탑은 원래 경북 칠곡군 약목면 복성동에 위치했던 탑이다. 1905년 경부선 철도 부설 당시 탑이 선로 인근에 있어서 해체, 이전되어 경성 고시정(현재의 용산구 동자동) 철도국 장관 오야 곤페의 사택 정원으로 반입되었다. 얼마 후 구보 만철경성철도국장에게 박물관에 기부해 줄 것을 부탁하여 1924년 조선총독부박물관 정원(현 경복궁)으로 이전했다. 이전을 위해 해체했을 때, 탑 안에서 태평 11년(1031)의 형지기와 사리합이 발견되어 건립 연대를 알게 되었다. 정도사지 오층석탑의 건립과정을 기록한 이 형지기는 석탑 안에서 발견된 청동그릇에 담겨져 있었던 백지묵서이다. 묵서의 내용은 1019~1031년까지 이뤄진 조탑에 관련되는 기록 즉, 탑을 세우는 인연, 약목군 향리와 양민의 시주, 실질적인 조탑 공사 등이 이두로 쓰여 있어 관심을 끌었다. 석탑의 상층기단 면석에도 명문이 새겨져 있었는데 그 내용은 승려 지한智漢이 태평 11년(1031)에 탑을 조성한다는 발원문이며 현재 명문이 새겨진 면석은 국립대구박물관에 따로 보관하고 다른 돌을 대신 조립해 둔 상태이다. 1924년 조선총독부박물관 정원으로 옮겨진 후 오래도록 그 자리에 있다가 1994년 국립대구박물관이 개관할 때 대구로 이전되었다. 탑은 5층 지붕과 상륜이 없어졌지만 전체적으로 보존 상태가 좋다.

태고사 오층석탑이 경성 헌병대 앞 정원에 옮겨져 있다는 1917년의 「고적조사보고」는 상세한 정보가 없어서 태고사가 정확히 어디인지 알기 어렵다. 다만 고려 말에 보우普愚가 창건한 북한산 태고사에 1910년경까지 오층석탑이 있었다는 기록이 있어 북한산 태고사일 가능성이 있다.

마지막 항목은 산청 범학리 삼층석탑 매매 운반에 관해 경상북도지사가 학무국장에게 보고한 기록이다. 석탑의 원 위치는 경남 산청군 범학리 신기로, 범호사라는 신라 사찰이 있던 곳이나 절터는 개인 소유 전답이었다. 1910년 무렵 자연 도괴되어 일부는 지중에, 일부는 지면에 노출되어 있던 것을 진주부 행정에 사는 정정도가 매수하려다 마을사람들의 반대에 부딪히자, 마을의 부락동사(마을회관) 건립비로 100엔을 기부하며 반출을 묵인해달라고 요청했다. 이에 1941년 30여 일간 이를 운반하였는데, 마을사람들 약 500여 명을 동원하며 현장에서 도로변으로 옮기고 다시 진주까지는 화물차로, 진주에서 대구까지는 철도로 운반하여 대구 영정(현재의 용덕동)의 골동상 오쿠 지스케에게 매각하였다. 정정도는 중간 거간꾼이었던 셈이다. 대구로 옮겨진 석탑은 동운정(현재의 동인동) 이소가이제면공장 구내 공터에 해체된 채로 놓여 있다고 보고되었다. 이 조사 과정에는 조선총독부박물관 경주분관 촉탁 오사카와 고미야, 기수 아리미쓰 교이치가 관여했으며 산청군수가 직접 현장에 가서 남은 석탑의 기단석을 보존하라고 주의를 주었다고 했다. 1940년대에도 여전히 문화재 불법매매는 기승을 부리고 있었으며 그 이전에 비해 관리가 소홀해졌음을 시사하는 대목이다. 쇠락한 절터에 있는 문화재는 국유라는 원칙도 잘 지켜지지 않고, 이를 관철시키기 위한 공권력의 개입도 약했음을 보여준다. 위의 공문 이후 석탑은 압수되었고, 1947년에 경복궁에 다시 세워졌다. 상층 기단에는 팔부중, 1층 탑신에는 보살상을 새긴 신라 하대의 석탑으로 국보 제105호로 지정되었다. 2005년 국립중앙박물관 용산 이전 시에 같이 이건됐다.

석탑

[도록] 朝鮮總督府,『朝鮮古蹟圖譜』卷六, 1918, 圖2948.

金禧庚 編,『韓國塔婆研究資料』, 考古美術同人會, 1968, 286쪽.

a.

○ 율리사지 팔각석탑

현재 일본 도쿄 오쿠라슈코칸大倉集古館

원소재지 평남 대동군 율리면

율리사지 팔각오층석탑(朝鮮總督府,『朝鮮古蹟圖譜』卷六, 1918, 圖2948)

율리사지 팔각오층석탑, 고려, 높이 3.79m, 원 평남 대동군 율리면 소재, 오쿠라문화재단 소장

[도록] 朝鮮總督府, 『朝鮮古蹟圖譜』卷六, 1918, 圖2954.

金禧庚 編, 『韓國塔婆硏究資料』, 考古美術同人會, 1968, 3쪽.

○ 경천사지 십층석탑

현재 국립중앙박물관

원소재지 경기 개성군 부소산

개성 경천사지 십층석탑 (朝鮮總督府,
『朝鮮古蹟圖譜』卷六, 1918, 圖2954)

[도록] 朝鮮總督府, 『朝鮮古蹟圖譜』卷六, 1918, 圖2969.

金禧庚 編, 『韓國塔婆硏究資料』, 考古美術同人會, 1968, 3쪽.

○ 흥법사지 진공대사탑眞空大師塔 (강원 원주군 지정면)(주 1)

현재 경복궁

원소재지 강원도 원주군 지정면

원주 흥법사지 진공대사탑 (朝鮮總督府,
『朝鮮古蹟圖譜』卷六, 1918, 圖2969)

원주 흥법사지 진공대사탑, 고려, 높이 2.91m,
원 강원도 원주군 지정면 소재, 국립중앙박물관 소장,
보물 제365호

金禧庚 編,『韓國塔婆硏究資料』, 考古美術同人會, 1968, 6쪽.

흥법사지 진공대사탑 이전(도감 13)

원소재지는 강원도 원주군 지정면 안창리 흥법사지인데, 한때 경성 탑동공원에 옮겨진 것을, 쇼와 6년(1931)에 다시 이 장소(경복궁)로 이전하였다.

[보고서] 朝鮮總督府,『明治四十四年朝鮮古蹟調査略報告』, 1914.

(2) 다이쇼 3년(1914)경 탑동 공원 내에 옮겼으나 원 위치 기석의 일부와 석관石棺이 잔존함. 따라서 본 박물관에 옮기기로 하였다. [쇼와 4년(1929) 보존회]

거액의 자금을 투자해 데라우치 마사타케寺內定毅 총독이 이를 매수하였는데, 지금은 탑동공원에 있다. [쇼와 3년(1928) 보존회]

[논문] 谷井濟一,「朝鮮通信(四, 完)」,『考古學雜誌』第3卷 第9號, 1913. 5.

진공대사탑 파괴

(38쪽) 고려시대 진공대사묘탑眞空大師墓塔은 파괴되었고, 그 비 역시 넘어져 비신은 부러져 있다.

[공문서] 金禧庚 編,『韓國塔婆硏究資料』, 考古美術同人會, 1968, 2쪽.

흥법사지 염거화상탑廉居和尙塔을 탑동공원에서 박물관으로 옮기기 위한 의견서

염거화상탑 및 서울 반입 석탑

(1) 이들은 이와 같이 신라시대 고승의 묘탑으로서 역사상 절대로 다른 곳으로 옮겨져서는 안 되는 것인데, 이렇게 산일散逸되려 하는 것을 보니 너무나도 통석하여 참을 수가 없다.

[단행본] 金禧庚, 『韓國의 美術 – 塔』, 1971. 7.

31. 전 흥법사 염거화상탑

신라 문성文聖 6년(844), 높이 1.7m, 국
보 104호

현재 : 서울 경복궁

원래 : 강원도 원성군 지정면 안창리

현존하는 부도浮屠 중 가장 오래되고
건립 연대도 확실한 팔각원당형圓堂型 부
도이다……

명문 會昌四年歲次甲子季 秋之月兩
旬九日遷化

廉居和尙塔去釋迦牟 尼佛入涅槃
一千八百四年矣 當比國慶應大王之時

비록 명문 내용이 화상和尙 개인의 천
화遷化를 전한다 하더라도, 금동탑 지판
은 부도 안에서 발견된 최고最古의 것으
로서 귀중한 자료이다.

(전)원주 흥법사지 염거화상탑, 신라 하대, 높이 1.7m,
원 강원도 원주군 지정면 소재, 국립중앙박물관 소장,
국보 제104호

[도록] 朝鮮總督府, 『朝鮮古蹟圖譜』 卷六, 1918, 圖2983.

○ 거돈사지巨頓寺址 원공국사 승묘탑圓空國師勝妙塔碑(해방 후 경복궁으로 옮김)

[논문] 谷井濟一, 「朝鮮通信(二)」, 『考古學雜誌』 第3卷 第5號, 1913. 1.

승묘탑勝妙塔 서울 운반(거돈사지),

(60쪽) 거돈사지는 원주군 부론면富論面 거론동巨論洞에 있는데 사지에는 석단石檀 등이
훌륭하게 남아있으며, 삼층석탑과 원공국사 승묘탑비는 신라와 고려 양 시대에 이 절이

얼마나 성대하였는가를 보여주기에 충분한 유물입니다. 승묘탑은 지금 경성에 불법으로 옮겨져 있으며 탑이 있던 장소는 파헤쳐져 있습니다. 다이쇼 원년(1912) 12월 19일 야쓰이 세이이쓰 씀.

金禧庚 編, 『韓國塔婆硏究資料』, 考古美術同人會, 1968, 1쪽.

거돈사지 원공국사승묘탑의 서울 운반

승묘탑(거돈사)은 지금 경성에 은밀히 운반되었고, 탑이 서 있던 장소는 파헤쳐져 있습니다.

[보고서] 朝鮮總督府, 『朝鮮古蹟圖譜』 卷六, 1918.

金禧庚 編, 『韓國塔婆硏究資料』, 考古美術同人會, 1968, 3쪽.

附 폐거돈사지 원공국사승묘탑, 현재 경성, 원소재지 강원도 원주군 부론면

원주 거돈사지 원공국사탑(朝鮮總督府, 『朝鮮古蹟圖譜』 卷六, 1918, 圖2983)

원주 거돈사지 원공국사탑, 고려 1018-1025년, 높이 2.68m, 원 강원도 원주시 부론면 소재, 국립중앙박물관 소장, 보물 제190호

○ 법천사지 지광국사현묘탑智光國師玄妙塔

[보고서] 朝鮮總督府,『朝鮮古蹟調查略報告』, 1920. 9.

金禧庚 編,『韓國塔婆研究資料』, 考古美術同人會, 1968. 3, 8쪽.

[일본 오사카로 반출 반환]

(1) (44쪽) …… 이미 개인 소유가 된 것에 대해서는 …… 이와 같은 귀중한 유물이 어떻게 개인의 손에 들어가, 유서 있는 사적史蹟을 인멸함에 이르렀을까 우리는 심히 유감스럽다.

(2) 다이쇼 4년(1915)경 데라우치 마사타케의 노력으로 반환. 일본 오사카로 반출 후 다시 반송되었다고 함.

[논문] 藤田亮策,「朝鮮古文化財의 保存」,『朝鮮學報』第一輯, 1951. 5.

(253쪽) …… 오사카 후지타藤田 남작 가문의 묘지에 세워진 고려의 현묘탑玄妙塔 역시 간청하여 총독부박물관 정면을 장식하게 되었다.

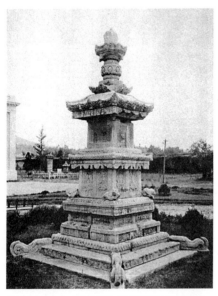

원주 법천사지 지광국사탑 (朝鮮總督府,『朝鮮古蹟
圖譜』卷六, 1918, 圖2987)

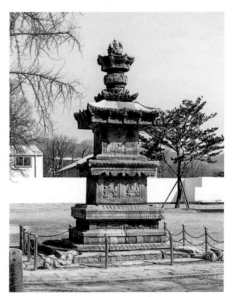

원주 법천사지 지광국사탑, 고려 11세기, 원 강원도 원
주시 부론면 소재, 국립중앙박물관 소장, 국보 제101호

金禧庚 編, 『韓國塔婆硏究資料』, 考古美術同人會, 1968, 10쪽.

지광국사현묘탑(도감 1) 이 탑은 강원도 원주군 부론면 법천리 법천사지에 있었는데, 몇 년 전 다른 곳으로 옮겨져 지금은 총독부박물관에 있다.

와다 쓰네이치和田常市 소관 1911년 촬영 『朝鮮古蹟調査略報告 朝鮮古蹟寫眞目錄』

[논문] 谷井濟一, 「朝鮮通信(二)」, 『考古學雜誌』 第3卷 第5號, 1913. 1.

현묘탑 일본 오사카 반출

(60쪽) 현묘탑은 운반되어 현재 존재하지 않습니다. 지난번 보고에서 오사카의 모 부호가 거액을 투자해 고려시대의 어느 유명한 묘탑을 구입하였음을 말씀드렸는데, 그것이 바로 이 현묘탑입니다. 최근 들은 바에 의하면 이 현묘탑을 판 조선인은 횡령죄로 몰렸고(국유지에 있는 이 묘탑을 함부로 매각하였기 때문), 현묘탑은 오사카에서 조선으로 되돌려 보내기로 되었다고 하는데, 먼저 이를 사들이고 다시 오사카의 모씨에게 전매한 경성의 모 상인은 큰 타격을 받은 듯합니다. 작년부터 묘탑 반출이 하나의 유행과 같이 되었는데, 이 현묘탑의 매각자는 법에 걸려 현품은 되돌아오게 된 것을 비추어 보면, 이후 이러한 나쁜 풍조는 근절되지 않을까 생각합니다.

[단행본] 金禧庚, 『韓國의 美術 2-塔』, 1971, 7.

32. 법천사 지광국사 현묘탑

고려 선종宣宗 2년(1085), 높이 6.1m, 국보 제101호

현재 : 서울 경복궁

원래 : 강원도 원성군 부론면 법천리

우리나라 부도의 기본 형식인 팔각원당형을 벗어나, 평면을 방형으로 한 고려 부도 중 가장 뛰어난 걸작이다. 지대석은 넓고 그 네 귀퉁이에 용의 발톱 모양의 조각이 있어, 지면에 밀착된 듯한 안정감을 더해 주고 있다 …… 절터에 남아있는 탑비에 지광국사의

입적入寂이 고려 선종 2년(1085)인 것으로 기록되어 있다. 또 이 탑은 일제 초기에 일본 오사카로 반출되었다가 반환되었는데, 6·25전쟁 때 포탄의 피해를 입었던 것을 1957년에 보수하였다.

[보고서] 朝鮮總督府,「朝鮮古蹟寫眞目錄」,『朝鮮古蹟調査略報告』, 1914. 9.

b. 경성부 석탑(일본인 반출)

13. 불사리탑 (와다 쓰네이치씨 소관)

14~17. 원공국사승묘탑 (와다 쓰네이치씨 소관), 전경全景, 명銘, 조각彫刻

18. 좌석座石 (와다 쓰네이치씨 소관)

19~20. 회창會昌(염거화상) 묘탑 (곤도 사고로近藤佐五郎씨 소관) 현재 경복궁

22~24. 고려묘탑 상부上部, 조각彫刻 (곤도 사고로씨 소관)

25~29. 경주 수집 기와 1~5 (아사미 린타로淺見倫太郎 소장)

해제 ···

다양한 종류의 기록을 통해 원래의 위치에서 반출된 석탑과 승탑을 열거한 항목이다. 평양 율리사지 팔각오층석탑과 경천사지 십층석탑, 원주에서 반출된 흥법사지 진공대사탑과 염거화상탑, 거돈사지 원공국사탑, 법천사지 지광국사현묘탑 등이 포함되어 있다.

- 평양 율리사지 팔각오층석탑은 현재 일본 도쿄 오쿠라문화재단 소장이다. 율리사지 팔각오층석탑은 고려 월정사 팔각구층탑과 함께 고려시대를 대표할 만한 팔각석탑이다. 1878년 부산에 일본제일은행의 조선지점을 열고 한국에서 무역·군수업을 해서 성공한 오쿠라 기하치로大倉喜八郎(1837~1928)가 일본으로 가져갔던 문화재 중 하나이다. 그는 다수의 한국문화재를 수집했고 이를 보관하기 위해 지금의 오쿠라호텔 옆에 별도의 전시공간을 마련하기도 했다. 율리사지 팔각오층석탑은 이 오쿠라호텔에 보존되고 있다.
- 경천사지 십층석탑은 앞의 115번 항목 해제 참조.
- 흥법사지 진공대사탑은 원래 강원도 원주군 지정면 안창리 흥법사지에 위치하던 것을 데라우치 마사타케 총독이 매수하여 경성 탑동공원(현재의 탑골공원, 한때 파고다공원으로 불렸음)으로 옮겼다가 1931년에 다시 경복궁으로 이전하였다. 이 탑은 국립중앙박물관이 용산으로 이전될 때 다시 옮겨 세워졌다. 진공대사眞空大師(869~940)는 통일신라 말·고려 초에 활약한 승려이며, 고려 태조太祖(918~943)의 존경을 받았던 인물로, 승탑은 940년경에 건립된 것으로 추정된

다.

- 염거화상탑 역시 강원도 원주군 지정면 안창리 흥법사지에 있던 것을 탑동공원으로 옮겼다가, 1931년 조선총독부박물관으로 옮겨 세웠다. 이 탑을 옮겨 세울 때 속에서 금동탑지金銅塔誌가 발견되어 이 탑이 염거화상廉居和尙(?~844)의 탑이며, 통일신라 문성왕文聖王 6년(844)에 세웠음을 알게 되었다. 조성 연대를 알 수 있는 사리탑 중에서 가장 오래된 것으로 중요한 승탑인데 다행히도 반출되지 않았다. 해방 후에도 경복궁에 세워져 있다가 국립중앙박물관 용산 이전 시에 함께 이건되었다. 염거화상은 도의선사道義禪師의 제자로 설악산 억성사億聖寺에 머물며 선을 널리 알리는 데 힘쓰다가 신라 문성왕 6년(844)에 입적하였다. 그러나 염거화상탑이 본래 흥법사지에 있던 것을 옮겨 왔다는 것은 『조선고적도보』의 설명에 따른 것일 뿐으로, 이에 의문을 제기하는 사람도 있어서 (전)흥법사지 염거화상탑으로 쓰기도 한다.

- 원공국사승묘탑은 원주군 부론면 거론동에 있는 거돈사지에서 반출되었다. 이 탑은 야쓰이 세이이쓰가 글을 쓴 1912년 이전에 이미 서울에 옮겨져 있었는데 그는 이를 불법이라고 단정하고 있다. 원공국사승묘탑은 당시 서울 남창동에 거주하던 와다 쓰네이치가 고물상을 거쳐 사들여 자신의 집 정원에 두었는데, 광복 후인 1946년 성북동 개인 자택으로 이전했다가 1948년에 문교부에서 이를 압수하여 경복궁으로 다시 옮겨 세웠다. 이후 용산 국립중앙박물관으로 이건했다. 원주 거돈사지 동쪽에 원공국사탑비가 있고, 원공국사승묘탑은 그 뒤편 언덕에 있었다. 원공국사圓空國師(930~1018)는 고려 초기의 고승으로, 탑비가 1025년에 세워졌으므로 승탑 역시 그 무렵에 제작된 것으로 추정된다. 보물 제190호이다.

- 법천사지 지광국사현묘탑은 강원도 원주군 부론면 법천리 법천사지에 있었던 사리탑이다. 1911년 법천사지에 살던 사람이 일본인 모리 무라타로에게 이 승탑을 팔았고, 그는 다시 이를 와다 쓰네이치에게 팔았다. 와다는 다시 이를 누군가에게 팔았던 것으로 보이지만 어떤 인물인지는 명확하게 밝혀지지 않았다. 그러다가 현묘탑의 사진을 본 오사카의 후지타 헤이타로藤田平太郎 남작이 매입을 요청하여 매매를 통해 일본으로 반출되었다. 1912년 폐사지의 유물은 국유라는 입장을 고수한 조선총독부가 와다에게 불법 매매의 책임을 묻자 와다는 현묘탑을 다시 후지타에게서 사서 1915년 조선으로 반입했다. 반환된 현묘탑은 1915년 조선물산공진회에 출품, 전시되어 총독부의 치적을 보여주는 선전물로 활용됐다. 이후 조선총독부박물관, 즉 경복궁 내에 옮겨졌고, 다른 승탑처럼 용산 국립중앙박물관으로 이건하려 했으나 현 위치에서 옮길 경우 파손이 우려되어 옮기지 못하고 현재 경복궁 내에 위치하고 있다. 국보 제101호로 지정되었으며 전체 높이는 6.1m이다. 고려의 고승 지광국사 해린海麟(984~1067)의 승탑으로 지광국사가 입적한 1085년 무렵에 조성된 것으로 추정된다. 현재 법천사지에는 당시의 부도전浮屠殿 자리가 남아 있고, 원래 위치에 국보 제59호인 탑비가 있다.

..

경기도 광주군 소재 석탑 및 양평군 소재 대경현기 부도

[공문서] 「古蹟調査參考書類」 학무국 고적조사과
金禧庚 編, 『韓國塔婆硏究資料』, 考古美術同人會, 1968, 26쪽.

경기도 광주군 소재 석탑 및 양평군 소재 대경현기부도에 관한
경기도 경찰부장 보고

다이쇼 6년(1917) 12월 25일
경기도 경찰부장

경무총감부 보안과장 귀하

석탑 및 부도에 관한 회답

3. 양평군楊平郡 상서면上西面 연동延洞 소재의 이층탑은 수백 년 이전, 동군 용문면龍門面 연수리延壽里 함백용咸百用 및 박영범朴泳範 전답의 경계에서 하나를 발굴하고, 하나는 같은 마을 박돈양朴敦陽의 밭에서 발굴한 것으로서, 이를 같은 마을 보리사菩提寺에 기부하였으

양평 보리사지 대경대사탑비, 고려 939년, 높이 3.5m, 원 경기도 양평군 용문면 소재, 국립중앙박물관 소장, 보물 제361호

(전)양평 보리사지 대경대사탑, 고려 939년경, 높이 2.7m, 원 경기도 양평군 용문면 소재, 이화여자대학교박물관 소장, 보물 제351호

나 그 후 그 절은 폐찰이 되었으므로 다시 같은 마을 상원사上院寺에 기부하였던 바, 메이지 42년(1909) 7월 일자 불명 일본인 3명이 상원사에 와서 이 석탑을 고가로 매수할 것이니 매각하여 줄 것을 의뢰하였으므로 그 절의 주지 최화송崔華松은 함백용, 박영범, 박돈양 등과 협의한 뒤 대가 120엔으로 그 일본인에게 매각하고 그 대금은 4명이 분배하였다고 함. 그리하여 박돈양은 다이쇼 6년(1917) 3월 사망하였기에 이 사람이 성육태城六太에게 직접 매각을 제의한 여부는 미상이다. 그리고 매각한 쪽에서는 다만 경성의 일본인이라 칭할 뿐으로 주소, 성명은 미상임.

4. 전항에 의하여 경성 명치정明治町 2정목丁目 성육태를 조사하였는데, 이 사람은 메이지 44년(1911) 8월 일자 불명 경성 본정本町 2정목 18번지 다나카 규고로田中久五郎가 약초정若草町 다카하시 도쿠마쓰高橋德松라고 하는 고물상의 손을 거쳐 가격 500엔으로 매수하여, 730엔 정도의 운반비를 들여 그 사람의 집으로 운반하여, 현재 성육태의 소유에 속하고 현품을 소지하고 있음. 그리하여 전항 상원사에 이르러 석탑을 매수한 자는 다나카田中, 다카하시高橋 등으로 이들이 성육태에게 매각한 것이라고 함.

해제 ··

1917년 경기도 경찰부장이 경기도 광주군 소재 석탑 및 양평군 소재 대경현기부도에 대해 경무총감부 보안과장에게 쓴 답신 공문서이다. 양평군 상서면 연동의 이층석탑은 용문면 연수리에 사는 함백용과 박영범의 전답 경계, 그리고 박돈양의 밭에서 발견되었다. 발견 후 이 탑을 같은 마을 상원사에 기부하였는데, 1909년에 일본인 3명이 상원사를 찾아와 이 석탑을 팔라고 권했다. 이에 당시 주지였던 최화송이 위의 3인과 의논하여 120엔에 석탑을 팔고 대금을 4명이 나누어 가졌다. 석탑을 판매한 사람들은 구매자가 서울 사는 일본인이라고만 알고 있을 뿐, 자신들이 누구에게 팔았는지는 정확하게 모르고 있었다. 조사 결과, 석탑을 산 사람들은 다나카 규고로와 다카하시 도쿠마쓰라는 고물상을 포함한 인물들이며 이들이 1911년 서울 명치정에 살던 성육태에게 다시 팔아서 공문을 썼을 당시에는 성육태가 이 탑을 소유하고 있었다. 이 이층탑은 현재 이화여자대학교 박물관에 있는 (전)양평 보리사지 대경대사탑으로 추정된다. 확증은 없으나 1965년 이화여대에서 닛타新田라는 일본인이 살았던 남산동 1가의 저택을 매입하고 그 정원에 있던 승탑을 옮겨왔기 때문이다. 이 점은 김화영, 「이대 장 석조부도에 관하여」, 『사총』 제12·13집(1968)에서 주장한 바에 따른 것이다. 현재 국립중앙박물관 소장인 탑비는 현재 보물 제361호로, 승탑은 보물 제351호로 지정되어 있다.

··

이천·용인 석탑 반출

A. 이천 향교 옆 석탑 2기를 총독부박물관에 옮기는 건

[보고서] 朝鮮總督府, 『大正五年度古蹟調査報告』, 1917. 12.

(104쪽) 이천읍 부근의 석탑 소재지는 다음과 같음.

(1) 읍내 향교 옆 2기 중 1기는 총독부박물관으로 옮김.

(2) 읍내면邑內面 안흥리安興里 안흥사지安興寺址 1기 총독부박물관으로 옮김.

○ 경기도 이천 읍내면 오층석탑을 일본 도쿄 오쿠라슈코칸大倉集古館 자선당資善堂에 양도의 건

[편지] 金禧庚 編, 『韓國塔婆硏究資料』, 考古美術同人會, 1968, 280쪽.

오쿠라슈코칸 이사 사카타니 요시로阪谷芳郎의 편지를 베낌.

인사드립니다. 더운 계절 더욱 건강하시고 번영하시기를 삼가 아룁니다.

지난 번 찾아뵈었을 때에는 오래간만에 여러 가지 말씀을 들어 고맙게 생각하고 있습니다. 그때 오쿠라 남작의 의뢰로 오쿠라슈코칸 부지 내에 건설할 목적으로 조선에서 역사가 있는 고석탑 한 기를 양수讓受하고 싶은 뜻을 은밀히 원하였던 바, 그 후 오쿠라 남작에게 몰래 알려준 일도 있어서 그 선정을 위하여 전문의 모 대학교수에게 의뢰하였던 바, 전년 슈코칸 부지 내에 이설한 경복궁 내의 건물 자선당 옆에 어울리는 것은 평양 정차장 앞에 있는 6각 7층 석탑이 가장 적당할 것이라고 함에 곧 경성

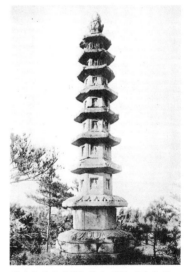

원광사지 육각칠층석탑, 평양 정차장 앞 위치(朝鮮總督府, 『朝鮮古蹟圖譜』 卷七, 1920, 圖2950)

하라 가츠이치原勝一로부터 총독부의 계원되시는 분에게 직접 신청하도록 시켰사오니 아무쪼록 잘 보살펴 주시기를 바랍니다. 다행히 허하여 주신다면 앞서의 건물과 함께 동도東都에 있어서 조선의 고건축물을 연구하는 일단이 될 것이며 학술상 많은 도움을 줄 것으로 사료됩니다.

다이쇼 7년(1918) 7월 21일 사카타니 요시로

하세가와長谷川 백작 각하

[공문서] 『大正七年古蹟調査委員會』, 1918.

金禧庚 編, 『韓國塔婆硏究資料』, 考古美術同人會, 1968, 275쪽.

이천군읍利川郡邑 향교 앞 석탑 일본 이치移置

제11회 고적조사위원회

다이쇼 7년(1918) 10월 4일 총보 제7471호 판결 다이쇼 7년(1918) 10월 7일

건명 고적조사위원회에 관한 건

아래 의안회의를 생략하고 위원의 의견을 보여줌이 적당하다.

의안
석탑양도의 건

도쿄 오쿠라슈코칸 자선당(경복궁에서 옮겨감)의 옆에 건립하여 고고자료에 이바지할 목적으로서, 평양 정차장 앞의 칠층석탑을 양수하고자 하여 별지와 같이 동관同館 관리사 사카타니 요시로로부터 신청이 있었으나 위 석탑은 메이지 39년(1906) 정차장을 설치할 때부터 지금의 장소에 있어서 사람들이 잘 알고 있으므로 이를 다른 곳으로 옮김은 적당하지 못하다. 따라서 이에 대신할 만한 석탑을 찾았는 바, 연대 및 제작이 상당하는 것은 모두 역사 및 공예의 참고로 조선에 보존할 필요가 있는 것이다. 보존할 필요가 없는 것에 있어서는 어느 것이나 형상이 왜소하고 제작의 질이 떨어진다. 그런데 이전 시정施政 5년 기념공진회 때 경기도 이천군 읍내면에서 이전하여 현재 박물관 본관 앞

의 공터에 있는 별지 사진의 오층석탑은 높이 18척 7촌, 기단 직경 7척, 제작은 중간등급 정도로서, 고려 말기에 속하며(석탑으로서는 시대가 가까운 것임) 대강 신청의 취지에 맞는 것이라고 할 수 있을 것이다. 그리하여 한편 이를 생각하면 그의 원소재지는 이천 향교 앞의 밭으로서 폐사지임은 의심할 바 아니나 절 이름이 미상이다. 어떠한 역사상의 고증을 할 만하지 못하다. 또 탑의 형상은 보통 보이는 방형 오층으로서 제작상의 특이한 점이 없을 뿐 아니라, 우수하다고 할 만하지 못하다. 또한 정상부의 장식은 결실되었고, 특히 기단 및 제1층의 높이는 매우 길고 옥개석의 너비 역시 전체 높이에 비하여 균형을 얻지 못하였다. 한마디로 이를 평가한다면 이 외에도 내력이 있거나 우수한 석탑이 많은 조선에 있어서는, 특히 박물관에 보존하여 진열품의 하나로 헤아림은 오히려 적당하지 못한 감이 있다. 공진회 당시에는 다만 각지에 있는 많은 석탑 가운데 이전에 편한 것 수 기를 택하여, 조선에 연대가 오래된 석탑이 많음을 보여주고 겸하여 회장을 장식하였음에 불과하였다. 따라서 오늘에 이르러 박물관의 진열 물건으로서 그 가치가 적음은 또한 어쩔 수 없는 일이다. 이상과 같은 사정으로 오쿠라슈코칸에 대하여 그 목적물을 변경하여 다시 신청을 제출하게 한 뒤에, 위 오층석탑의 양도를 허가함이 적절한 처리라고 사료됨.

위에 대한 의견을 알아주시기 바랍니다.

다이쇼 7년(1918) 10월 3일

고적조사위원장

[공문서] 金禧庚 編, 『韓國塔婆硏究資料』, 考古美術同人會, 1968, 283~284쪽.

건명 석탑을 보내는 건

다이쇼 7년(1918) 10월 24일

총제408호

판결 다이쇼 7년(1918) 11월 11일

총무국장

오쿠라슈코칸 이사 사카타니 요시로 남작 귀하

다이쇼 7년(1918) 10월부로 제출한 본부 박물관 앞 정원에 진열된 석탑(원소재지 경

기도 이천군 향교 앞 폐사지) 1기를 귀관으로 보내는 건이 허가되었으니 양지하시기 바라며 명에 의해 통첩합니다.

　　추신 위 석탑 반출에 관해서는 인천세관에 통첩하여 두었음을 참고로 첨언함.

<div align="center">

제2안

석탑반출에 관한 건

</div>

<div align="right">

총무국장

</div>

　　인천세관장 앞

　　이번 본부 박물관 앞 정원에 진열된 석탑 1기를 오쿠라슈코칸으로 보내게 되어 근간 반출하게 될 것임을 양지하시기를 바라며 이에 통첩합니다.

　　비고　오쿠라슈코칸은 고물古物을 수집하여 일반 관객을 위하여 공개하는 것으로, 조선석탑을 보내는 것은 이들 관객에게 조선 고미술을 연구하도록 하는 데　적합하다

고 인정됨.

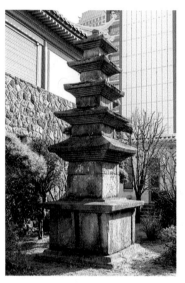

이천 오층석탑, 고려, 높이 6.8m,
경기도 이천시 이천향교 인근 출토,
일본 오쿠라문화재단 소장

　　B. 경기도 용인군 남서면 창리 탑곡 삼층석탑을, 인천 송현을 거쳐 산수정山手町 우에하라上原 모씨의 집에 이건移建

<div align="right">

[공문서] 金禧庚 編, 『韓國塔婆硏究資料』, 考古美術同人會, 1968, 36쪽.

</div>

<div align="center">

용인 삼층석탑의 인천 이송

경기도 용인 삼층석탑에 관한 조사

</div>

　　용인 삼층석탑

　　이 탑은 경기도 용인군 남서면 창리 탑곡의 폐사지에 있었던 것을 작년 말 인천 송

현으로 이전하고, 후에 또 현재의 장소인 산수정 우에하라 모씨의 택지내로 옮긴 것임.
(인천시 소재 삼층석탑) (古蹟調査參考書類)

해제 ··

이천과 용인의 석탑 2기를 각각 반출한 건에 대한 내용으로, 두 석탑의 반출 내용이 섞여 있다. 이
천오층석탑은 평양 정차장 앞에 있는 석탑을 반출하게 허가해 달라는 오쿠라슈코칸의 요청에 대
해 고적조사위원회가 평양역 앞의 석탑은 너무 눈에 띄므로 대신 이천의 석탑을 가져가라는 결
정에 따라 일본으로 반출되었다. 애초에 오쿠라슈코칸 측은 경복궁에서 일본 도쿄로 가져가 세운
자선당 옆에 세우기에는 평양역 앞에 있는 원광사지 육각칠층석탑이 가장 적당하다고 반출 허가
를 신청했다. 표면적으로는 조선의 고고 자료 연구에 이바지하고자 한다는 목적을 밝혔으나 조선
의 우수한 문화재를 일본으로 옮겨 세우고 싶다는 것이었다. 그러나 총독부 산하 고적조사위원회
에서는 평양의 석탑이 1906년 평양 정차장을 설치할 때부터 이미 현지에 있었고, 사람들이 잘 알
고 있기에 일본으로 반출하는 것은 위험부담이 크다고 생각했다. 위원회는 역사 및 공예의 참고
가 될 만한 유물은 조선에 보존할 필요가 있으니 상대적으로 가치가 덜한 석탑을 가져가라고 권
했다. 그에 따라 조선물산공진회에서 전시하기 위해 경기도 이천군 읍내면에서 이전하여 당시
총독부박물관 앞에 세워져 있던 이천 석탑을 반출하도록 제시했다. 원래 이천의 석탑은 이천향
교 앞의 폐사지에 위치하고 있었으나 절의 명칭은 알려지지 않아 역사적으로 고증하기 어려우므
로 평양역 앞의 석탑보다 가치가 떨어지니 반출해도 된다는 의미이다. 실제 이천 석탑 반출건은
기본적으로 조선의 문화재를 조선에 두는 것을 원칙으로 하고 있었던 총독부의 정책적 입장과는
배치된다. 당시 문화재를 암암리에 사고파는 일이 상당히 많았고, 해당 사안이 발각되면 석조물
의 경우는 원래의 장소로 반환시키라는 명을 내려 사유재산권 침해라는 반발을 사는 일이 종종
있었던 것을 보면 이천 석탑은 특이한 예이다. 오쿠라슈코칸이 문화재를 수집하여 일반 관람객에
게 공개하므로, 조선 고미술을 연구하는 데 적합하다고 한 것은 표면적인 이유이고, 오쿠라 측의
정치적인 힘이나 협상력이 만만치 않았음을 시사한다. 이천 석탑은 이후 반환되지 않았으며 현재
도쿄 오쿠라문화재단 소장이다.

뒤의 용인 석탑은 경기도 용인군 남사면 창리 탑곡 폐사지에 있던 것을 인천시 송현으로 먼저
이전했다가, 이후 산수정(현재의 송학동) 우에하라의 자택으로 옮겼다는 내용이다. 인천으로 이
전된 연도, 산수정으로 옮겨진 연도는 알려지지 않았다. 1970년대까지 인천경찰서 앞에 있던 석
탑이라고 추정하는 견해도 있으나 근거는 명확하지 않다. 용인에는 남서면南西面이 없으며, 남사
면南四面의 오기이다.

··

장단군 심복사 석탑 피해

[공문서] 쇼와 10년(1935) 7월 6일

사찰 귀중품 파손에 관한 건

선교양종대본산禪教兩宗大本山 강화군

전등사傳燈寺 주지 김정섭金正燮

조선총독 귀하

본사의 말사末寺인 장단군長湍郡 강산면江上面 심복사心腹寺 주지로부터, 별지別紙와 같이 귀중품 피해 보고서의 제출이 있음으로 당사에서 실지 조사 결과 아래와 같은 사실이 있사오니 이에 진달進達하나이다.

1. 피해물의 명칭 및 그 유서

고려 통화統和 19년(1001) 11월 심복사 앞뜰에 건립된 사적 석탑으로, 그 상세 사항의 유서는 문헌이 없기 때문에 알기 어렵다.

2. 파손 연월일 및 사유

쇼와 10년(1935) 5월 27일 오후 11시경, 범인 수는 확실하지 않으나, 약 7, 8명의 고물古物 절도범이 현장에 이르러 탑 안에 보물이 있는 것 같다고 생각하여 파손한 것으로 보임.

당시 주지 임태화林泰化는 외출하여 피해 이틀 후 절에 돌아와 절 안에는 여자 아이 3, 4명이 있었고, 그리고 인근에는 민가 2, 3호가 있으나 범인의 소동에 눈치챘지만 두려워서 나올 수 없었다고 함.

3. 파손 범인의 행적 및 사후경과

석탑 정도로 보아, 범인은 폭력으로써 전부 무너뜨리려 하였지만 용이치 않아, 상단으로부터 5층을 파괴하고, 중간 층석에서 석함石函을 발견하고, 그 안에 있는 옥석玉石(길이 1척 1촌, 가로 7촌, 두께 1촌 8분)과 축문은 주위 여기저기에 던졌으며, 동철銅鐵의 합

盒을 꺼내어 이 합은 현장에 버리고 그 안에 있던 어떤 물건을 가져갔다. 그러나 이 도난품이 어떠한 것인지 알기 곤란하다. 이와 같은 피해 후 경찰관헌에 고발하고, 현재 범인을 엄중히 찾고 있는 중이지만 아직 범인은 오리무중이다.

해제 ··

1935년 강화도 전등사 주지 김정섭이 조선총독에게 당시 전등사 말사였던 황해도 장단 심복사 석탑의 도굴 피해 사건에 대해 보고하는 내용이다. 정확한 날짜와 시간까지 보고하고 있어서 특기할 만하다. 석탑 내의 사리장엄을 도굴하려는 목적으로 여러 명의 도굴꾼들이 고의로 고려시대의 탑을 파손하고 내부에 안치되어 있던 유물을 훔쳐간 사건이다. 『심복사사적기心腹寺事蹟記』나 『심복사지心腹寺誌』에 '십층 다보탑'이라는 표현이 나오는 것으로 미루어 경천사지 십층석탑과 비슷한 십층석탑이었던 것으로 짐작된다. 도굴범들은 그중 위에서부터 5층을 파괴하고 내부에서 석함을 발견하여 값진 유물만 골라내고 석함과 동합은 버렸으므로 동합 안에는 불상이나 사리병, 수정이나 옥 등의 공양물이 있었을 가능성이 크다. 그러나 구체적으로 어떤 유물이 도난당했는지 알 수 없는 상황이다.

··

고달사지 부도 피해 보고

[공문서] 쇼와 9년(1934)~쇼와 12년(1937) 고적보존관계철

金禧庚 編,『韓國塔婆研究資料』, 考古美術同人會, 1968, 37쪽.

고달사지 부도 피해에 관한 경기도지사로부터 조선총독에 대한 보고

보물 피해에 관한 건

학제 호

쇼와 9년(1934) 11월 9일

경기도지사

조선총독 귀하

관하 여주군 소재 보물. 다음과 같은 피해가 있었으므로 보고함.

기記

一. 피해물의 지정번호 및 명칭 : 제15호 고달사지高達寺址 부도浮屠

一. 동 소재지 : 여주군 북남면北南面 상교리上橋里 411번지 1

一. 피해상황

(1) 발견연월일 : 쇼와 9년(1934) 10월 1일

(2) 피해연월일 : 불명이지만 현장으로 보아 수개월이 경과한 것 같음.

(3) 피해상황 : 부도 전방 약 10미터 거리에 있는 장군석將軍石을 운반하여 부도의 기단
基壇에 가로 놓고, 그 위아래로 작은 돌을 놓아 기계를 사용해 기단 위의 연대蓮台를 밀어
올려, 그 사이에 작은 돌 약 10cm 되는 것을 끼워 놓고 내부를 엿본 흔적이 있음. 그러나
기단에는 고물古物을 수납할 만한 장치가 없기에 훔쳐간 것은 없다고 인정된다.

경기도지사, 「승탑 피해상황 겨냥도」, 1934년

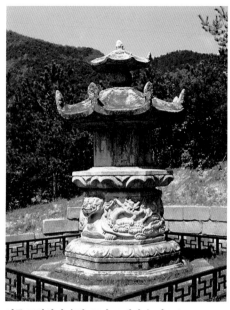

여주 고달사지 승탑, 고려 10세기, 높이 3.4m,
경기도 여주시 북내면 고달사지, 국보 제4호

해제 ··

경기도지사가 여주 고달사지 승탑이 입은 피해에 관하여 총독에게 보고하는 공문이다. 1934년
어느 때에 도굴꾼들이 돌과 기계를 이용해 고달사지 승탑 기단 윗부분을 들어 올리고 사리장치
가 있나 확인했던 것을 10월에 발견했다고 보고하는 내용이다. 기단과 앙련석 사이에 사리구와
공양구를 안치하지 않았기에 더 이상의 피해는 없었다. 승탑 자체는 크게 피해를 입지 않았으며
도굴된 것도 없으나 1930년대에도 문화재 전문 도굴꾼이 기승을 부렸음을 알게 해준다. 여주 고
달사지 승탑은 신라 하대 승탑의 전통을 계승한 고려 초기의 승탑으로 일찍이 주목을 받았다. 기
단부터 탑신까지 8각형을 기본으로 하고 기단에 조각한 거북이 마치 승탑을 떠받치고 있는 듯한
모습이다. 세부는 무겁고 둔중한 느낌을 주지만 장중한 비례를 지닌 전형적인 고려 초의 승탑이
다. 1962년 국보 제4호로 지정되었다.

···

안성군 소재 석탑 반출건

[공문서]

○ 안성군安城郡 이죽면二竹面 죽산리竹山里 148-2번 밭 50평 5층 석탑 2기

오층석탑, 높이 약 3장 정도인데 오래되어 동남쪽으로 기울어졌다. (1개는 높이 약 2장쯤이며 파손된 곳 없다.) 쇼와 10년(1935) 8월 19일 경기도지사로부터의 보고에 의함.

원소재지　　안성군 이죽면 죽산리 소재 신라 석탑

현주소　　　경성 서대문정町 2정목丁目

운반연월일　쇼와 11년(1936) 3월 8일~18일

가격　　　　일금 백엔에 사서(최재옥) 서대문 거주 닛타 요시타미新田義民에게 매각
　　　　　　(지방경찰에서 반출 허가를 해줌.)

[공문서] 국립중앙박물관 도서관 소장 총독부자료

쇼와 11년(1936) 4월 24일

건명　지정이 필요한 석탑 소재지에 관한 건

학무국장

경기도지사 귀하

귀 관하, 안성군 안성읍 최재옥崔在鈺이라는 자가 이죽면 죽산리 소재 신라시대 석탑을 경성부 닛타 요시타미 집으로 무단 반출하였는데, 이는 국유에 속하는 것으로 더욱이 보존령保存令에 의해 지정을 필요로 하는 것임에도, 이 탑의 대부분은 이미 운반이 끝나서 원위치에 복원하는 것은 곤란하다고 사료되어, 편의상 닛타의 집을 소재지로 하여 보물로 가지정할 예정에 있다는 점 양지해 주길 바람.

추가로, 본 건 석탑 반출에 대해서는 그 지역 경찰서장의 운반허가가 있었다는 취지인데, 이는 보존령 규정에 위반하는 행위로 이후에는 이러한 일이 없도록 주의하길 바람.

[공문서]『昭和九年~昭和十二年古蹟保存關係綴』, 1934~1937.

金禧庚 編,『韓國塔婆研究資料』, 考古美術同人會, 1968, 50쪽.

안성군 이죽면 석탑 무단 반출

쇼와 11년(1936) 7월 20일

석탑 조사에 관한 건

학무국장

경기도지사 앞

귀 관하 안성군 안성면安城面 장계리長溪里 232번지 강춘흥康春興 및 이죽면 장원리長院里 박연웅朴淵雄, 동면 이상철李相哲 등은 협의한 후, 동 군 이죽면 장원리 소재 별지첨부 사진과 같은 상당히 우수한 폐사지의 석탑 1기를 매각할 목적으로 경성부 돈암정敦岩町 424번지 2의 닛타 요시타미의 집으로 무단 반출한 듯하나, 이는 국유에 속할 것으로 인정되며, 또 조선보물고적명승천연기념물보존령朝鮮寶物古蹟名勝天然記念物保存令 제18조의 규정 위반 행위로, 재삼 위반 행위를 되풀이함에 대하여는 엄중 처벌케 함은 물론, 본 건(사정을 상세히 취조한 후)의 석탑은 원소재지에 긴급히 복원하도록 배려하시기를 바라며, 조치 상황을 상세히 회답주기를 바람.

참조-패총貝塚, 고적古蹟, 사지寺址, 성지城址, 요지窯址, 그 외 유적으로 인정되는 것은 조선총독의 허가를 받지 않으면 발굴 및 기타 현상 변경을 할 수 없다.

안성군 안성면 사곡리 탑 경성 반입

석탑 소지자 경성부 남산정 1정목 6번지 닛타 요시타미 …… 현품現品 1대 중 7개는 닛타 요시타미씨 쪽으로 운반되었으니 검사하신 후 고적 편입 여부에 대한 결정을 속히 받고자 합니다.

(이상 이죽면 죽산리 탑과 동일 서류철)

동일물?

안성 봉업사지 오층석탑, 고려, 높이 7.8m, 경기도 안성시 죽산면, 보물 제435호

해제

안성군 이죽면 죽산리에 있던 2기의 석탑 가운데 1기가 서울로 반출된 전말에 관련되는 공문이다. 학무국장이 경기도지사에게 보낸 두 건의 공문서는 원래 안성에 있던 석탑이 경성으로 반출됐는데 원위치로 되돌리기가 어려우니 당시 위치를 소재지로 해서 보물로 지정해야 한다는 내용을 담고 있다. 다만 1936년 4월의 공문과 7월의 공문에서 매수자는 같은데 매도자가 달라서 의문의 여지가 있다.

이 사건과 관련된 것으로 보이는 다른 문서들이 참고가 된다. 1936년 3월의 문서 중 '석탑 매매계약서'에는 1936년 3월 5일 안성군 이죽면 매산리 신갑균이라는 자가 안성군 이죽면 장계리 강춘흥을 중개인으로 하여, 안성군 안성면 동리 최재옥에게 금 100환에 안성면 사곡리 산림에 위치한 석탑을 팔았다는 내용이 기록되어 있다. 최재옥이 석탑을 구입하고 바로 안성경찰서장 앞으로 제출한 것으로 보이는 '중대물건운반허가원'은 안성군 안성면 사곡리에 위치한 석탑을 경성부 서대문정 2정목으로 옮기고자 하니 허가해 달라는 내용의 문서이다. 이 원願은 3월 10일 허가되었다. 또한 본문 중 마지막 문서가 사곡리 석탑이 경성으로 운반되었으니 조사를 촉구한다는 내용인 것으로 보아, 최재옥이 구입한 사곡리 석탑이 이미 경찰서장의 허가를 받아 운반되었다는 사실을 알 수 있다.

4월 24일자와 7월 20일자 공문은 이와 같은 석탑 무단 반출건을 적발하여 조사한 문서이다. 4월 24일자 공문에는 안성읍 최재옥이 신라시대 석탑을 경성부 서대문 닛타 요시타미에게 팔았다고 했으나 7월 20일자 공문은 안성면 장계리 강춘흥, 이죽면 장원리 박연남, 동면 이상철 3인이 작당하여 경성부 돈암정에 사는 닛타 요시타미의 집으로 무단 반출했다는 내용이다. 단 3월의 문서들에는 '사곡리 탑'의 반출을 기록한 것에 비하여 4월과 7월의 문서에서는 '이죽면 죽산리(혹은 장원리)' 탑의 반출을 기록하고 있어 두 건의 주소지가 다르다. 그러나 최재옥, 강춘흥, 닛타 등 동일한 인물들이 석탑 매매에 관여하고 있는 것으로 보아 동일 인물들이 각기 두 건의 석탑 반출을 행했거나, 아니면 이죽면 소재 석탑을 일단 안성면 사곡리로 옮긴 뒤 경성으로 반출했을 두 가지 가능성을 모두 고려할 수 있다. 다른 공문서가 발견되지 않는 한, 현재로서는 확정하기 어렵다.

뒤에 이어지는 내용은 모두 석탑의 반출은 '조선보물고적명승천연기념물보존령'에 위반되는 불법이니 주의하기 바란다는 것이다. 또 4월 공문에서는 반환이 어려우니 일단 닛타의 집을 소재지로 해서라도 먼저 보물로 가지정을 해야 한다고 했으나 7월 공문은 원소재지에 복원하라는 조치를 내렸다.

석탑의 원소재지인 안성군 이죽면 죽산리 148-2번지와 가장 가까운 곳은 현재의 안성 봉업사지이다. 봉업사지는 148-5번지에 위치하며 그곳에는 안성 봉업사지 오층석탑(보물 제435호)이 남아 있다. 위 기록에 따르면 현지에 있던 두 기의 오층석탑 중 한 기는 남겨 놓았다고 했다. 그러나 봉업사지 조사 기록에 비슷한 규모의 탑이 1기 더 존재하였던 흔적은 보고되지 않았으며, 19세기 말의 지방도(해동지도, 1872)에도 안성 고산성 인근의 탑은 1기만 기록되어 있다. 문서에서 말하는 석탑은 위치나 규모로 미뤄볼 때, 안성 봉업사지 오층석탑으로 판단된다. 봉업사지 오층석탑은 신라 석탑의 형식을 계승한 고려시대의 탑으로 알려졌다. 1층 탑신이 지나치게 높아서 비례가 흐트러졌으며 지붕의 세부조각도 둔중한 편이나 크게 피해를 입지 않고 보존이 잘 되어 있다.

강릉 굴산사 부도 피해

강릉군 소재 굴산사 부도 피해를 강원도 지사로부터 조선총독에 보고[쇼와 10년 (1935) 8월 22일자]

[공문서] 金禧庚 編, 『韓國塔婆硏究資料』, 考古美術同人會, 1968, 97쪽.

강릉군 굴산사지堀山寺址 부도浮屠 피해

부附 신복사탑神福寺塔

강학 제 호

쇼와 10년(1935) 8월 22일

보물피해에 관한 건

강원도지사

조선총독 귀하

앞서 보물고적명승천연기념물보존령寶物古蹟名勝天然記念物保存令에 의하여 보물로 지정된 관하 강릉군江陵郡 소재 별기別記 굴산사지 부도를 절도할 목적으로 탑신 전부를 전복시킨 자가 있다는 강릉군수로부터 보고가 있었으므로, 다시 관할 경찰서장에게 이의 원인을 상세히 조사시켜 이후 범인을 엄중히 찾고 있는 중이나 아직 검거에 이르지 못하였으며 그 상황을 다음과 같이 보고함.

기記

1. 석탑 피해의 상황

본 석탑은 소재지 지주 정시영鄭始永이 보존 관리하였던 것인데 금년 6월 7일 밤 누군가에 의해 별지의 약도처럼 무너졌음.

2. 현장의 상황

해당 장소는 학산리鶴山里 석촌동石村洞 부락의 뒤쪽 밭으로서, 보통 일반통행자가 왕래하는 장소는 아님. 6월 7일 일몰 경까지는 아무런 이상이 없었으나 6월 8일 오전 7시경 이 마을 최찬복崔燦復(당시 17세)이 마을 자기 소유 밭에 일하러 나가다가 석탑이 무너져 있는 것을 발견하고 관리자에게 전한 것이다. 본 건의 범행은 6월 7일 야음에 행하여진 것으로 추측되는 바, 본 석탑은 기구를 사용하지 않는 한 인력으로는 수 명의 협력을 요할 것으로서, 그 부근 일대에 걸쳐 범인의 발자국을 조사하였더니, 석탑 뒤쪽 산으로부터 내려와 다시 석탑 뒤쪽 밭 가운데를 걸어와서 석탑을 무너뜨리고 무언가를 찾아본 후 침입로를 되돌아가 도주한 발자국이 명료하게 잔존함을 발견하였는데, 해당 발자국은 어른 두 사람이 걸어간 것으로서, 한 사람은 가죽구두이고 한 사람은 작업화(흔적 불명)를 신었던 것이 확인되는데 유류물은 없음.

3. 범인의 수사

본 건 도괴倒壞의 목적은 단순히 보물을 넘어뜨리기 위한 것이 아니며, 탑신 안의 금속물을 훔치려고 하는, 고물골동업의 가치를 아는 자의 행위로 인정되지만 전술한 바와 같이 인가가 적은 지대에서 야음을 틈타 행하여진 범행이기 때문에, 그 부락을 중심으로 하여 강릉읍내江陵邑內 및 성덕城德 내에 걸쳐 범인 물색에 노력하였으나 그날을 전후해 부락 부근을 배회한 용의자를 발견하지 못함. 따라서 범인 검거에는 이르지 못함.

강릉 굴산사지 승탑, 9세기 말 추정, 높이 4m, 강원도 강릉시 구정면, 보물 제85호

강원도지사가 총독부에 강원도 강릉시 학산리 소재 굴산사지 승탑의 피해상황에 대해 보고한 내용이다. 1935년 승탑이 있던 곳의 지주인 정시영이 관리하고 있었던 굴산사지 승탑을 몇 명의 도굴꾼이 무너뜨린 사건이다. 인적이 드문 시간을 이용해 산을 통해 승탑에 접근한 것까지 밝혔으나 범인을 잡지 못했다. 강원도 강릉시 구정면 학산리 731번지에 자리한 굴산사지 승탑은 범일국사梵日國師(810~889)의 사리탑으로 추정된다. 8각형 평면을 기본으로 하여 화려하게 장식을 한 고려 초기의 승탑으로 중요한 예이다. 이 승탑은 당시 도굴꾼들이 무너뜨린 이후 일제강점기에 다시 복구되었다. 이에 관해서는 124번 해제를 참조하기 바란다.

회양군 현리 석탑 국유 소속 해제원

[다이쇼 11년(1922) 8월 26일 사토 히로오佐藤浩夫로부터 조선총독에게] 및 회답[다이쇼 12년(1923) 10월 6일]

[공문서]『大正十一年~大正十三年古蹟保存綴』, 1922~1924.

金禧庚 編, 『韓國塔婆研究資料』, 考古美術同人會, 1968, 76쪽.

고석탑古石塔 국유 소속 해제 요청

사토 히로오

다이쇼 11년(1922) 8월 26일

조선총독

현리탑 사건

다이쇼 12년(1923) 2월 9일 기안, 10월 6일 판결

10월 8일 발송

건명 고석탑 국유 소속 해제 요청에 관한 건

학무국장

사토 히로오 귀하

경성 삼판통三坂通 105번지 사토 뎃페에佐藤鉄兵衛 댁

작년 8월 26일자로 강원도 회양군 난곡면 현리 소재 고석탑 국유 소속 해제 요청에 대하여 조사한 바, 종래 조선의 구관습에 의하면, 궁전宮殿·성책城柵·사찰寺刹 등의 폐지廢址에 있는 탑비塔碑·불상佛像·당간幢竿·석등石燈 등은 국유로 보는 습관으로서, 가령 그 물건의 소재가 세월이 흘러, 산야, 논밭 또는 택지가 되어 사유 등에 귀속되는 경우에 있어서도, 탑, 비 그 외 금석물은 여전히 이를 국유로 인정하여 그 선점취득先占取得을 불허함. 따라서 그 물건은 당연히 토지와 함께, 토지 소유자에게 속하는 것으로 인정하지 않기로

되어 있음. 그리하여 그 석탑은 다이쇼 5년(1916) 8월 고적조사위원회의 결의에 의하여, 동년 7월 조선총독부령 제52호 고적 및 유물보존규칙古蹟及遺物保存規則에 근거해, 고적 및 유물대장古蹟及遺物台帳에 국유로 등록되어 있기에, 지금에 이르러서는 이의 국유해제 논의는 불가능한 것으로 생각하오니, 이를 요지了知할 것을 명에 따라 회답함.

　　이유서理由書가 있음. 그중

　　별지 제3호 중추원中樞院 조복照覆문서처럼, 예부터 이것을 국유로 인정하기로 되어 있음으로, 하안下按과 같이 회답함.

회양군 난곡면 현리 삼층석탑 조사

[공문서] 『大正十一年~大正十三年古蹟保存綴』, 1922~1924.
金禧庚 編, 『韓國塔婆硏究資料』, 考古美術同人會, 1968, 78쪽.

현리 삼층석탑 조사 보고 오바 쓰네키치小場恒吉 다이쇼 12(1923)년 4월 30일

　　경성 파성관巴城館 주인이 이 석탑을 [다이쇼 6년(1917) 여름] 사토 히로오로부터 매수하려고 하여, 그 여부를 총독부에 문의하였으나 허가받지 않았다고 함(현리 주재소원의 이야기).

6. 석탑에 대한 마을 주민의 주된 의견

　　조선의 오랜 관습에 의하면 사지寺址의 유물은 모두 국유인 까닭에 토지 매각자 김소사金召史, 매수자 사토 히로오 이 두 사람의 사유가 아님. 석탑은 당연히 국유가 되어야 할 것으로 …… 양식은 고려시대에 속하는 것 같고 반드시 정교하고 훌륭한 것이라고 말할 수는 없지만, 소규모로 전체의 형식이 정비되고 파손이 적으며 적막한 현리縣里로서는 실로 얻기 힘든 진귀한 것이다. 화강암의 방형 삼층석탑으로 기단이 있다. 높이 7척, 기단 직경 2척 5촌, 앙화仰花 위로는 결실되었음.

다이쇼 13년도(1924) 임시 조사
제2 임시조사

(가) 강원도 회양군 난곡면 현리 석탑 조사

난곡면 현리사지縣里寺址 삼층석탑은 다이쇼 6년(1917) 8월 20일 고적 및 유물古蹟及遺物 제190호로 등록되어 보존 중인 것인데, 원래 동 탑 소재지 소유자 사토 히로오로부터 사유물로서 등록 해제 요청이 있었으나 소유를 주장할 수 있는 것이 아닐 뿐 아니라, 탑은 이미 경찰관 주재소로 옮겨졌다. 토지 역시 타인에 매각된 것으로서, 사유를 인정할 만한 하등의 이유가 없고, 또한 등록 해제의 필요를 인정할 수 없음은 명백한 일임.

해제 ··

1922~1923년에 걸쳐 오고 간 강원도 회양군 난곡면 현리 소재 석탑의 등록 해제 요청에 관한 공문서이다. 강원도 회양군은 금강산이 속한 지역이며 현재 북한에 해당한다. 위 항목은 1922년 서울 삼판동(현재의 후암동)에 사는 사토 히로오가 자신이 소유한 회양군 난곡면 현리 토지에 위치한 삼층석탑을 매매하기 위하여 탑의 국유를 해제해달라고 요청한 내용이다. 이에 대한 총독부의 답신을 보면 이 원願은 허가되지 않았고, 그 이듬해인 1923년 오바 쓰네키치의 조사에 의해서도 국유 해제는 불가능하다는 결론을 내렸다. 오바의 조사 결과로 이 탑은 일찍이 1917년에도 사토 히로오가 경성 파성관 주인에게 매매하고자 한 일이 있었으나 총독부에서 허가하지 않았던 사실이 밝혀졌다. 또한, 절터의 유물은 모두 국유이고 개인의 사사로운 소유물이 될 수 없다는 조선의 관습을 들고, 또 이미 이 현리사지의 석탑이 고적유물 제190호로 등록되어 있으므로 사유를 인정할 수도 없고, 이를 빌미로 국유 등록을 해제해달라는 청원은 받아들일 수 없다고 했다. 여기서 흥미로운 것은 공문서에서 조선의 관습을 근거로 하고 있다는 점이다. 즉, 조선에서는 관습적으로 과거 궁전이나 사찰이 있던 곳에 있는 탑비·불상·당간·석등 등을 모두 국유로 간주하여, 그 땅이 사유재산이 되더라도, 땅은 개인의 것이지만 그 위에 있는 역사유물은 국유로 인정하여 토지와 관계 없이 토지소유자의 사유로 인정하지 않는다는 것이다. 현리 석탑은 규모가 큰 방형의 삼층석탑으로 앙련 위로는 남아 있지 않아도 비교적 보존이 잘 되어 있었다고 하지만 현재로서는 이를 확인하기 어렵다.

··

신복사 삼층석탑 및 굴산사지 부도 사양서

[공문서] 金禧庚 編, 『韓國塔婆硏究資料』, 考古美術同人會, 1968, 100~101쪽.

4. 참고사항

관리자 정시영鄭始永의 말에 의하면, 인부 20인으로 두 시간 정도면 원상과 같이 복구할 수 있다고 함.

(별기)

1. 지정번호 제127호

2. 명칭 및 수 굴산사지 부도 1기

3. 소재지 강원도 강릉군 구정면邱井面 학산리鶴山里 731 전

一. 보물寶物 도괴倒壞 장소 현장 및 부근 겨냥도

※신복사지석탑은 제1탑신 이상, 굴산사지부도는 중대석 이상이 모두 도괴되어 부근에 산란되어 있으며, 그 이하 기단만이 존립함.

강릉 신복사지 삼층석탑, 고려, 높이 4.5m, 강원도 강릉시 내곡동,
보물 제87호

해제

강원도 강릉시 구정면 학산리에 위치한 굴산사지 승탑과 강릉시 내곡동 신복사지 삼층석탑의 도
괴 상태를 보고하는 문서로, 122번 항목의 문서 뒤로 이어지는 내용이다. 높이 3.5m의 강릉 굴산
사지 승탑은 굴산사의 창건자 범일의 사리탑이라고 전해진다. 신라 하대 승탑의 형식과 같은 팔
각원당형 부도로 보물 제85호로 지정되어 있다. 신복사지 삼층석탑은 강원도 강릉시 내곡동 신
복사지에 있는 고려시대의 석탑으로 높이가 4.55m에 달하며 보물 제87호이다. 2층 기단 위에 3
층의 탑신을 세우고 그 위에 상륜부를 올려놓은 고려시대 석탑으로 알려졌다. 그림은 굴산사지
승탑을 도괴하고자 하는 상황에서 신복사지 삼층석탑의 1층 이상의 석재가 무너져 여기저기 흩
어져 있었던 상황을 보여 준다(122번 항목의 해제 참조).

보령군 대천면 남곡리 탑 인천 반출

보령군 대천면 남곡리 5층탑을 인천부의원仁川府議員 고노 다케노스케河野竹之助가 매입하여 인천으로 반출한 건에 대해 내무부장관으로부터[다이쇼 5년(1916) 5월 3일] 총무국장에게 조회 및 박물관의 조사서

[공문서] 『大正五年~大正十年古蹟保存綴』, 1916~1921.
金禧庚 編, 『韓國塔婆研究資料』, 考古美術同人會, 1968, 134~135쪽.

보령군 대천면 소재 오층석탑 매매 운반

내1515호

다이쇼 5년(1916) 5월 3일

고석탑 매각에 관한 건

내무부장관

총무국장 귀하

제목의 건에 관하여 충청남도에 회답하기 전, 일단 현품의 조사를 할 필요가 있다는 총독각하로부터의 명령이 있었기에, 현품을 감사鑑查하여 역사의 증빙 또는 미술의 모범模範이 될 가치의 유무를 회답하여 주시기를 관계서류를 첨부하여 조회합니다.

다이쇼 5년(1916) 조사서

박물관계博物館係 오다小田

본 건의 석탑은, 보령군수의 보고에 의하면 오층탑으로서 대석臺石의 중앙에 구멍을 파고 부패한 종잇조각과 같은 것을 집어넣고 철뚜껑으로 덮고 있었다고 함으로써, 경문經文과 함께 사리舍利를 넣었던 것으로 보아도 틀림이 없을 것이다. 이러한 종류의 탑은 조선에서는 사찰 경내에 한하여 건설한 것으로서, 각지의 폐사지에 서 있는 석탑은 대개 이러한 것이다. 남곡리장藍谷里長의 이야기로는 매각인의 십대조가 건설한 것이라고

하나, 아마도 고려 이전 것일 것으로, 실물을 한번 본다면 삼백 년 전후인지 혹은 그보다 훨씬 이전의 것인지가 판명될 것이다. 그리하여 이 지방은 삼국시대부터 고려 말에 이르기까지 사찰이 많았던 땅으로, 현재 그 부근에 고사古寺의 폐지가 많고 또한 당우堂宇가 현존하는 것도 적지 않다. 특히 탑이 있는 부락을 당동堂洞이라 부를 뿐 아니라, 그 근처에 사는 사람의 주장으로는 자신의 가옥이 사원의 옛터였다는 소문을 들었다는 것으로 보아도 그 근처 일대가 폐사의 유지라고 추측하는 것은 어렵지 않다. 또 조선의 풍습으로 개인의 주거에 탑을 세우는 일 같은 것은 일찍이 듣지 못한 일로서 조선인은 아무리 그의 주거 내에 석탑, 석불이 있더라도 이를 자기 소유로 생각하는 사람은 없기 때문에 이것을 매각한다는 것은 전적으로 근래의 좋지 않은 풍습으로서, 모두 도매盜賣임을 알고서 이를 행하는 것이다. 지금 본 건의 매각에 대해서도 고노河野 모씨가 직접 이를 매수하지 않고 표면적으로 다른 조선인에게 일단 매각시키고 다시 자신의 소유로 옮기려 한 것으로, 또 매각인이 자신의 소유라고 주장하는 근거도 그의 조상이 세웠다는 이야기를 이장으로부터 들어 처음 알게 되었다고 말하는 것으로, 그 동안의 사정을 짐작하고도 남음이 있다. 특히 십대조로서 오백 년 전이라는, 세워진 시기에 대해서 적어도 이백 년 전후의 현격한 차이가 나는 주장을 함은, 허위의 주장이라기보다는 자연히 생겨난 불일치일 것이다.

만약 본 건의 석탑과 같이 개인 소유지 내에 있는 것으로서 그 연혁이 불명한 금석물을 개인 사유로 인정할 수밖에 없다고 한다면, 조선에 있는 금석물의 거의 전부는 사유로 돌아가고 또 국유로서 이를 보존하는 길이 없기에 이를 것이며, 이것은 오히려 국유지를 함부로 점유한 것으로서 세월이 경과한 이유로 그 토지만은 사유로 허가하는 일이 있다고 하더라도, 고래古來의 유물에 대해서는 토지소유권에 따라 곧 사유로 하는 것은 가장 삼가야 할 것으로 사료된다.

본 건과는 별도로 성주리聖住里 탑에 대해서도 매매를 종용한 흔적이 있다. 성주사 탑은 그 유명한 낭혜화상朗慧和尙 백월보광탑비白月葆光塔碑(972년전 세워짐, 신라 최치원 찬문撰文) 옆에 세웠던 것으로서, 그 비문은 이전 참사관실參事官室에서 수집하였고 조선금석문 중에서도 뛰어난 것이다. 그리하여 탑은 지금 2기가 있어 함께 약 천 년이 지난 것이다.

이상과 같은 바이므로 본 건의 석탑은 그 매매를 취소시키고, 실물은 인천 고노의 집

에 보존되었다고 하니 직원을 파견하여 조사한 후 필요하다면 박물관에 가지고 와도 좋으리라 사료됨.

[공문서] 金禧庚 編, 『韓國塔婆硏究資料』, 考古美術同人會, 1968, 141쪽.

건명 고석탑 조사의 건

시행연월일 다이쇼 5년(1916) 6월 16일

번호 133호

총무국장

인천부윤 귀하

이전 조사해 주신 고노 다케노스케 집 고탑의 건은 조사의 결과, 그 석탑은 고려 초기의 양식을 가진 승려의 사리탑舍利塔으로서, 그 소재지는 고사의 폐지라고 판명되어, 매도인은 국유물을 도매한 것이며, 이에 해당하는 수속을 취해야 하지만 특별히 이번에 한하여 깊이 추궁하지 않기로 의논하였사오니, 귀관貴官으로부터 본인에게 그 취지를 철저하고 충분하게 시달해 주기를 바랍니다. 그리고 조선에 있는 고석물류는 개인이 만들어 소유한 것 외에는 거의 모두 국유물이므로 이후 마음대로 개인으로부터 매수함과 같은 일이 없도록 주의시키기를 여기에 조회照會합니다.

[공문서] 金禧庚 編, 『韓國塔婆硏究資料』, 考古美術同人會, 1968, 144~145쪽.

복명서

다이쇼 5년(1916), 다이쇼 6년(1917)

사무관 오다 미키지로小田幹治郎

명을 받아 금월 3일 인천으로 출장하여, 부서기府書記 호리우치 무네오堀內宗生의 안내에 따라, 산수정山手町 소재 고노 다케노스케 소유지 내 석탑을 검사하였던 바, 그 장소는 지금 정원 축조 중으로서 수집한 다수의 석물이 있고, 탑은 이미 완전하게 세워진 것 한 기

(사진 제1호) 및 다만 탑 모양으로만 쌓아 올린 것 한 기(사진 제1호)로서, 그 외 탑의 석재 다섯 개(사진 제2호 쌓아 올린 것 이외 및 제3호)가 있다. 이전한 탑은 며칠 전 호리우치 부서기가 조사하였을 때에는 쌓아 올려져 있었다고 하나, 지금은 이를 헤쳐 그 석재의 4개는 건립한 탑의 일부에 사용하고(사진 제1호 중 적색 부분), 2개는 탑형으로 쌓아 올린 석재 가운데 섞여 들어갔으며(사진 제2호 중 적색 부분), 3개는 다른 장소(부서기가 조사하였을 때에 쌓아올린 장소라고 함)에 방치되었다(사진 제3호 중 적색 부분). 석재를 통해 탑 모양을 상상하면, 이층 기단을 가진 삼층탑(보령군수의 보고에는 오층탑이라고 하나 기단을 합하여 층수를 계산하였을 것임)으로, 높이가 9척 이상이었던 것 같고, 석재 부족으로 현재 것만으로는 원래 형태로 되돌아갈 수 없다고 하지만, 대개 별지에 첨부한 그림 제1호와 같이 조합하는 것일 것임. 탑의 옥개屋蓋 및 탑신은 그 양식이 고려 중기 이전에 속하며, 또한 기단基壇에 있는 조각은 신라 말기부터 고려 초기 탑에 보이는 연화蓮華모양으로서, 기단 하부에 사용하였다고 생각되는 석재의 네 귀퉁이에 새겨진 연잎(별지 제2호 첨부 도면 적색 부분)은 신라시대 제작된 불상의 대좌 및 고려 초기의 탑에 보이는 것과 양식이 일치하므로, 세워진 것은 지금으로부터 약 8백 년을 내려오지 않을 것으로 추정됨. 그리하여 탑의 종류는 보통 사리탑 또는 승탑이라고 불리는 것으로, 명승이 돌아가신 후 이것을 세우고 사리를 넣은 것일 것임. 이 탑석塔石 외에 완전하게 세워진 석탑의 하부 및 중부에 사용한 석재(사진 제1호 중 청색 부분)도 또한 동일의 장소에서 이전한 것이라고 하는데, 원형은 방단方壇을 가진 3층탑인 것 같음. 이 탑의 양식은 상기 탑의 연대와 대체로 같음.

위와 같이 복명함.

다이쇼 5년(1916) 6월 5일

[공문서] 金禧庚 編, 『韓國塔婆研究資料』, 考古美術同人會, 1968., 146~147쪽.

내신서內申書

다이쇼 5년(1916) 6월 5일

사무관 오다 미키지로

총무국장 귀하

인천 고노 다케노스케의 정원으로 이전된 충청남도 보령군 대천면 남곡리의 석탑은 별도의 복명서로서 보고한 것 같이 고려시대에 세워진 승려의 사리탑으로서, 그 소재는 고사古寺의 유지遺址이지만 폐사된 후 자연스럽게 촌민이 점유하게 되어 오늘에 이른 것임. 현품은 이미 석재 부족으로 원형 복구가 곤란하므로 이를 박물관으로 옮길 필요가 없다고 하지만, 지방청 및 경찰서에서 조사하여 잘 알려진 사건이 되었기 때문에, 그 처리 여하는 장래에 있어서 고적유물 등의 보존에 영향이 적지 않음. 따라서 도매임을 명백히 하여, 앞으로의 폐해를 방지하심이 가장 필요할 것임.

고노의 정원 안에는 사진 제2호의 탑석, 제4호의 석탑石塔, 제5호의 석수石獸, 석인石人, 망주望柱, 장명등長明燈 외에, 상석床石, 석관石棺 등 다수의 석물이 모여져 있다. 신분이 높은 사람의 분묘에 있었던 것으로, 석수와 같은 것은 그 양식으로 보아 상당한 연대를 가지고 있고, 사진 제4호의 석등은 신라시대(기좌基座 및 등개燈蓋 외에는 보충한 것이다)에 속함. 들은 바에 의하면, 제2호의 탑석은 충청남도 지방에서, 석수, 상석류는 수원 방면에서, 제4호 석등은 부산 방면에서 옮긴 것이라고 함. 또한 사진 제6호는 인천 산수정山手町 이다 모토오飯田茂登雄의 소유지에 있는 석탑으로서, 소사역素砂驛(경인선)에서 약 1리 반 떨어진 산중에 있었던 것으로, 제7호의 석탑은 도현역初峴驛 앞 가타야마 사키치片山佐吉의 택지 내에 있으며 용인군 이동면二東面에서 옮긴 것이라고 함. 모두 고려 중기의 양식에 속함.

이상과 같이 내신內申함.

보령군 대천면 남곡리 사지에 있던 탑을 인천부 의원 고노 다케노스케가 매입하여, 인천으로 반출한 건에 대해 조선총독부 내무부장관이 총무국장에게 조회한 문서 및 박물관의 조사서이다. 여러 장에 걸친 공문들이지만 간단히 말해서 사유私有를 인정하지 않는다는 내용이다. 이 항목은 1916년 5월에 시작된 조사 요청, 그에 대해 조사를 했다는 박물관의 복명서, 인천부윤에게 보낸 조사 요청서, 사무관 오다 미키지로의 내신서로 구성되었다. 공문들의 초점은 사유지에 있는 석탑을 사고팔 수 있는 개인 소유물로 간주할 수 있는가의 문제였다. 토지소유권에 관계 없이 조선에서는 개인의 저택에 석탑이나 사리탑을 세우는 관습이 없으므로 사유지에 있다 하더라도 원래는 사찰이 있던 곳으로 간주하여 국유로 한다는 원칙을 내세웠다. 보령군 남곡리의 탑은 해체, 운반, 재조립의 과정에서 원형의 손상을 입어 원래 자리로 반환하는 것이 큰 의미가 없으므로 현 상황에서는 그대로 두고, 더 이상 이런 일이 일어나지 않도록 주의를 주는 것으로 마무리 지었다. 조사자는 오층석탑으로 알려졌던 탑이 2중 기단 위에 세운 삼층석탑이며 동시에 승려의 사리탑이라고 했다. 그러나 우리나라에서는 삼층석탑의 형태로 사리탑을 만든 예가 없으므로 이를 승탑이라고 한 것은 당시 조사자가 잘못 판단한 일이다. 1916년에는 아직까지 조선의 문화재에 대한 이해가 부족했던 때이기에 일어난 일로 보인다. 이미 고노의 자택으로 옮겨졌을 때도 원형을 훼손하여 원 위치로 돌려보내는 것이 의미가 없다고 했고, 고노의 정원에는 조선 각지에서 옮겨온 석물이 다종다양하다고 했기 때문에 현재 이 석탑의 존재 유무는 알 수가 없다. 고노의 자택은 현재 인천시역사자료관으로 활용되고 있다.

예산군 덕산면 석탑 군산 반출

충남 예산군 덕산면 석탑 1기를 군산으로 반출한 건에 대하여 원지原地에 복원토록 하라는 학무국장으로부터 전북지사 앞으로의 지시[쇼와 11년(1936) 5월 13일자] 및 충남지사로부터 학무국장에의 보고[쇼와 11년(1936) 4월 25일자]

[공문서] 『昭和九年~昭和十二年古蹟保存關係綴』, 1934~1937.
金禧庚 編, 『韓國塔婆研究資料』, 考古美術同人會, 1968, 130~131쪽.

석탑 반출에 관한 건

쇼와 11년(1936) 5월 13일
학무국장

전라북도지사 앞

귀 관하 군산부群山府 동빈정東濱町 1정목一丁目 72 이부업李富業 및 죽전정竹田町 모리 기쿠고로森菊五郎 등은 협의하여, 충청남도 예산군 덕산면德山面 옥계리 110 백철현白喆鉉이라는 자로부터 동군 동면 소재의 국유 석탑 1기를 금 100엔으로 매수하고 금년 2월 하순 이것을 군산부로 반출하였다. 백철현은 겨우 그 죄를 깨닫고 해당 석탑의 매매를 취소하고, 자기 비용으로 금월 20일까지 원소재지로 복원할 것을 별지와 같이 서약하였다고 하니 매수인에 대해서도 엄중 훈계하도록 유념하시기 바람.

석탑 반출에 관한 건

쇼와 11년(1936) 5월 27일
충청남도지사

학무국장 귀하

쇼와 11년(1936) 4월 25일자로 충남학 제第 호로 회답한 제목의 건에 관하여는 지난번 귀부貴府 최崔 관리가 예산군에 출장 후, 반출자 백철현에 대하여 5월 20일까지 예산

군청 내로 운반한다는 서약서를 받았다고 하는데, 그 결과 5월 21일 위 서약과 같이 운반하였다는 예산군수로부터 보고가 있었기에 이 점 양지하시기를.

[공문서]『昭和九年~昭和十二年古蹟保存關係綴』, 1934~1937.
金禧庚 編, 『韓國塔婆研究資料』, 考古美術同人會, 1968, 132쪽.

석탑 반출에 관한 건

전북보 제1061호
쇼와 11년(1936) 6월 30일
전라북도지사

학무국장 귀하

5월 13일자 통첩하신 제목의 건을 조사한 바, 군산부 죽전정 모리 기쿠고로는 해당 석탑을 매수한 사실이 없고, 옥구군 미면米面 경장리京場里 미야자키 야스이치宮崎保一라는 자가 군산부 동빈정東濱町 이부업의 중개로 해당 석탑을 매수한 사실이 판명되므로, 이부업과 미야자키 야스이치를 군산서로 호출하여 엄중 훈계한 후, 시말서를 받아 두었다는 관할 군산경찰서장으로부터의 보고가 있었으므로 회보함.

예산읍 삼층석탑, 고려, 높이 2.8m, 충청남도 예산군 덕산면 보덕사, 충청남도 문화재자료 제175호

[공문서] 『昭和九年~昭和十二年古蹟保存關係綴』, 1934~1937.

金禧庚 編, 『韓國塔婆研究資料』, 考古美術同人會, 1968, 133쪽.

석탑에 관한 건

쇼와 11년(1936) 8월 12일

학무국장

충청남도지사 앞

8월 8일자 제목의 건, 말씀하신 해당 석탑은 귀 관하, 예산군청 내에 건립 · 보관하여도 무방하오니 양지하시기를 바람.

참조-해당 석탑은 충남 예산군 덕산면에 있었던 것으로, 원소재지에 복원하는 것은 상당한 비용이 필요하므로 해당 군청 구내에 건립 보관하는 것이 오히려 적절한 보관방법의 하나로 사료됨.

해제 ..

1936년에 반출된 충남 예산군 덕산면 소재 석탑 1기를 원상복구하라는 내용의 공문이다. 백철현이라는 예산 사람이 예산군 덕산면 소재의 탑 1기를 군산부 이부업의 중개로 옥구군의 미야자키 야스이치에게 팔았다. 이에 학무국장이 탑을 덕산면으로 다시 복귀시키라고 명을 내리고, 이 석탑의 복귀에 관해 학무국장과 전북지사 및 충남지사 간에 오고 간 공문들이다. 다만 마지막 문서에는 원래의 위치에 다시 복귀시키는 것이 비용이 많이 들기 때문에 예산군청에 두어도 무방하리라는 제안이 있다. 그러나 이 석탑이 예산으로 적절하게 이건됐는지는 명확하지 않다. 또 덕산면이라는 것 외에 석탑의 원 위치에 관한 상세한 지리적 정보나 사찰 명칭이 기록되지 않아 이 석탑을 현재 어느 탑으로 비정할 수 있는지는 확실하게 말하기 어렵다. 다만 현재 예산 보덕사라는 절에 2000년 예산군청에서 옮겨온 석탑이 있는데, 이 탑일 가능성이 가장 높다. 이 석탑은 1936년 군산으로 반출됐다가 찾은 것으로 1937년부터 예산군청에 있었다고 전해지는데 원래의 소재지는 가야사지라고 한다. 가야사는 예산군 덕산면 상가리 남연군묘 아래에 있던 사찰이다.

..

부여군 은산면 각대리 탑 전북 반출

부여군 은산면 각대리 5층석탑을 전북 옥구군 개정면 발산리 거주 시마타니 야소하치嶋谷八十八가 무단 반출한 건에 대하여, 원지에 복원하고 그 결과를 보고하라는 학무국장으로부터 전북지사 앞으로의 지시[쇼와 11년(1936) 6월 25일자]

석탑, 고려, 높이 약 2m, 전북 군산시 개정면

[공문서]『昭和九年~昭和十二年古蹟保存關係綴』, 1934~1937.

金禧庚 編, 『韓國塔婆硏究資料』, 考古美術同人會, 1968, 148쪽.

부여군 은산면 각대리 석탑 매매 운반
유물 보존에 관한 건

쇼와 11년(1936) 6월 20일

재단법인 부여고적보존회장

학무국장 귀하

본군 은산면 각대리 소재 석탑(5층, 높이 약 7척) 1기를, 쇼와 2년(1927) 7월경 전북 옥구군 개정면 발산리 시마타니농장주 시마타니 야소하치가 자기 집 정원으로 운반한 것에 대하여서는 본군의 유물 보존 상 반환시켜 학술연구자의 자료로 제공하고자 하니 반환하도록 배려해 주실 것을 다음과 같이 의뢰함.

※ 해방 전에 오사카 로쿠무라大坂六村와 홍사준洪思俊이 조사를 나갔으나 오사카 씨의 요구에 시마타니는 불응不應함. (전 부여박물관장 홍사준 씨 이야기)

[공문서]『昭和九年~昭和十二年 古蹟保存關係綴』, 1934~1937.

金禧庚 編, 『韓國塔婆硏究資料』, 考古美術同人會, 1968, 149~150쪽.

석탑 단속에 관한 건

쇼와 11년(1936) 6월 26일

학무국장

전라북도지사 앞

귀 관하, 옥구군 개정면 발산리 거주 시마타니 야소하치라는 자가 충청남도 부여군 은산면 각대리 소재의 상당히 우수한 5층석탑 1기를 무단 반출하였다는 바, 이는 국유에 속할 것이며 또 보물로 지정할 필요가 있는 것임으로 엄중히 훈계한 후, 해당 석탑을 속히 현지에 복원하도록 배려하시고 그 결과를 보고하시기 바람.

석탑 단속에 관한 건

<div align="right">

전북보 제1056호

쇼와 11년(1936) 8월 11일

전라북도지사

</div>

학무국장 귀하

6월 26일 호외로 관하 옥구군 개정면 발산리 거주 시마타니 야소하치라는 자가 충청남도 부여군 은산면 각대리 소재의 상당히 우수한 오층석탑 1기를 무단 반출한 건에 관하여, 원지 복원하도록 하라는 통첩에 의거 조사한 바, 시마타니가 해당 석탑을 입수한 경로는 다음과 같은데, 조선보물고적명승천연기념물보존령朝鮮寶物古蹟名勝天然記念物保存令 발포 이전의 일에 속하며, 또한 당시 개인 소유였던 것을 유상으로 적법하게 구입한 것인 바, 구 법령인 다이쇼 5년(1916) 총령 제52호 고적 및 유물보존규칙古蹟及遺物保存規則 제5조에 의해 고적유물대장에 등록되어 있지 않은 한, 단속 방법이 없는 것으로 사료되어 국유이관國有移管 원지복원原地復原을 명할 근거가 없고, 본명本名 소유대로 국보로 지정하여 필요한 단속을 가할 수밖에 없는 것으로 인정되기에 보고함.

<div align="center">

기記

</div>

해당 석탑은 다이쇼 15년(1926) 7월경 옥구군 개정면 발산리 강현기姜鉉基라는 자가 부여군 부여면 송곡리松谷里 진재홍陳宰洪으로부터 옥구군 개정면 구암리龜岩里까지의 운임을 포함해 200엔에 구입, 이를 시마타니에게 460엔에 전매한 것으로, 시마타니는 당시 이것을 상품으로서의 고물古物로 알고 구입한 것인데, 이후 쇼와 2년(1927)경에 이르러 부여군수로부터 본명本名에 대하여 해당 석탑을 다른 곳으로 전매 또는 반출하지 말라는 의뢰가 있었으나 그 사이 불법의 증거가 될 만할 사실을 듣지 못함. 적법하게 오늘날까지 보존되어 온 것임.

부여고적보존회장이 조선총독부 학무국장에게 보낸 청탁에 따라 학무국장이 다시 전라북도지사에게 내린 공문과 그에 대한 답변서이다. 공문의 핵심 내용은 전북으로 반출된 부여군 은산면 각대리 오층석탑을 원상복구시키라는 지시이다. 전북 옥구군 개정면 발산리에 거주하던 시마타니 야소하치는 1926년에 같은 지역 사람인 강현기로부터 이 석탑을 460엔에 샀다. 시마타니는 자신이 개인의 사유물에 적당한 대금을 치르고 구입한 것이며, 법을 어기지 않았으므로 학무국장의 요구에 응할 수 없다고 주장한 모양이다. 시마타니의 주장은 자신이 매매한 것은 '조선보물고적명승천연기념물보존령'이 반포되기 이전에 이뤄진 일이며, 단지 이 석탑을 다른 곳으로 반출하지 말라는 권고만을 받아 이를 지키고 있다고 항변한 것이다. 강현기는 이 석탑을 부여군 부여면 송곡리 진재홍에게서 200엔에 구입했으므로 자신들은 법에 어긋난 짓을 하지 않았다고 주장했다. 광복 이전에 오사카 로쿠무라와 홍사준이 조사하러 갔을 때도 시마타니가 응하지 않았던 것으로 보아 석탑은 제 자리인 부여에 돌아올 수 없었다. 시마타니가 워낙 강경했던 탓인지 전라북도지사조차 '조선보물고적명승천연기념물보존령'으로는 학무국장의 명령을 실행에 옮길 수가 없고, 단속 방법이 없으므로 그 이전의 법령인 '고적 및 유물보존규칙'(1916) 제5조에 의해 국유로 지정하고 단속을 가할 것을 제언하였다. 이 석탑은 현재 전북 군산시 개정면 발산초등학교에 있는 소형 석탑으로 생각된다. 발산초등학교에는 완주 봉림사지에서 옮겨 온 석등과 오층석탑, 소형 석탑이 있다. 이 항목에서 다루는 오층석탑은 7척이라고 했기 때문에 약 2m가 조금 넘는 크기의 작은 석탑이 부여 각대리에서 반출된 탑일 가능성이 높다. 현지에 있는 오층석탑은 높이가 약 6.4m 가량 되는 규모의 석탑이므로 본문에 나오는 부여 각대리의 오층석탑은 부도와 나란히 있는 작은 석탑으로 보인다. 시마타니가 수집한 여러 종류의 석물들이 현지에 그대로 남아있기 때문에 각대리 오층석탑도 군산 외부로 반출되거나 파괴되었을 가능성은 낮다. 현지의 소형 석탑은 부재들이 섞여 있어서 원형을 잃은 것이 분명하지만 7척 정도의 규모와 탑신 부분들이 그대로 있으므로 부여에서 옮겨온 탑으로 추정할 수 있다.

충주 법경대사 자등탑* 조사

[논문] 谷井濟一,「朝鮮通信(三)」,『考古學雜誌』第3卷 第6號, 1913. 2.

金禧庚 編,『韓國塔婆研究資料』, 考古美術同人會, 1968, 105쪽.

(49쪽) 충청북도 충주군 충주읍 동북쪽 약 4리, 동량면 하곡동 옥녀봉 남쪽기슭에 있는 개천산 정토사지淨土寺址(마을에서는 개천사지開天寺址라 함)에 다녀왔는데, 이 사지에는 법경대사 자등탑비法鏡大師慈燈塔碑・홍법대사 실상탑弘法大師實相塔 및 탑비가 있으며 모두 고려 초기의 대표적인 조각입니다. 자등탑비는 고려 태조太祖 당시, 진晉 천복天福 8년(943)에 세워진 것으로, 비신은 높이 10척 5촌 2분, 폭 4척 9촌 4분 5리, 두께 1척 3분 5리의 대리석으로, 비명 및 서문은 최언위崔彦撝가 왕명을 받들어 찬撰하였고, 글자는 왕명을 받들어 구족달具足達이 썼으며, 이수螭首 귀부龜趺 역시 훌륭한 것입니다. 자등탑은 훌륭한 비까지 갖추고 있기에 틀림없이 훌륭한 조각물이었으리라 믿어지나 지금은 이미 매각되어 그 탑지는 파헤쳐져 있습니다. 그러나 이것으로 불충분하나마 고려 초기 승려들의 매장 상태를 추정할 수 있습니다. 즉 이 법경대사 묘는 산기슭에 만들어진 평평한 형태로서, 깬 돌로 만들어진 정면 폭은 2척 1, 2촌, 연도 길이 3척 3촌 정도, 입구 3척 5촌, 깊이 4척 1촌, 높이(깊이라는 용어가 오히려 적당) 약 2척 1촌 5분의 현실玄室이 있고, 아마 이 현실 같은 곳에 화장된 유골을 보관(관 또는 골호 등이 있었는지는 불명)하고 그 위에 개석蓋石을 늘어놓고 그 위에 다시 묘탑을 세운 것으로, 석곽은 완전히 지하에 있습니다.

* 인용문에서는 법경대사 자등탑비의 조사만을 언급하고 있으므로, 제목의 '법경대사 자등탑'은 오기로 판단된다(해제 참조).

[보고서] 朝鮮總督府, 『朝鮮古蹟調査略報告』, 1914. 9.

(146쪽) 충주 폐 개천사지 법경대사 자등탑비(태조太祖 26년, 일본 덴쿄天慶 3년, 후진後晉 천복天福 8년, 서기 943년)는 최언위가 찬하고, 구족달이 글을 쓴 것으로, 이수귀부의 웅장함과 화려함이 그 뒤를 잇는다.

충주 정토사지 법경대사탑비(關野貞, 「朝鮮古蹟調査略報告」, 1914)

충주 정토사지 법경대사탑비, 고려 943년, 충북 충주시 동량면, 보물 제17호

해제 ···

충청북도 충주시 동량면 하천리에 있었던 정토사지의 법경대사 자등탑비에 관한 내용이다. 본문에서는 이 자등탑비가 있는 곳을 마을에서는 개천사지라 하지만 원래 정토사지임을 명확하게 했다. 정토사는 나말여초에 창건된 것으로 추정되며 나말여초의 유명한 승려로 906년에 당에 유학 갔다가 924년 귀국했던 법경대사 현휘玄暉가 주지로 제자들을 양성하다가 941년에 입적한 곳이다. 법경대사 다음에는 홍법대사가 머물렀다. 따라서 절터에는 홍법대사 실상탑과 실상탑비도 있었다. 이들은 모두 두 대사가 입적한 지 오래지 않아 세워졌을 것이므로 고려 초기를 대표하는 우수한 탑과 비였다. 그러나 현지에 남아있는 것은 자등탑비 밖에 없다. 자등탑비는 고려 태조 26년(943)에 최언위가 비문을 짓고 당대의 유명한 서예가인 구족달이 글씨를 썼으며 이를 승려 4명이 비에 새겼다. 위 원문이 쓰인 1913년에 이미 자등탑이 매각되었고, 탑지는 파혜쳐져 있었음을 알 수 있다. 자등탑은 당시 매각되어 일본으로 반출되었다고 추정되나 현 소재지는 알 수 없다. 홍법국사 실상탑과 탑비는 세키노 다다시關野貞가 보고한 지 얼마 지나지 않은 1915년에 경복궁으로 옮겨졌고, 현재 국보 제102호로 지정되었다. 법경대사 자등탑비가 원래 위치한 정토사지는 충주댐 수몰지구에 있었기 때문에 1983년 댐 건설 당시 탑비를 충주시 동량면 하천리로 옮겨 세웠다.

···

경주 남산리 석탑 해체 수리

[공문서] 『大正五年古蹟保存工事綴』, 1916.

고탑 해체에 관한 건

다이쇼 5년(1916) 3월 17일

독역원督役員 기수技手 이이지마 겐노스케飯島源之助

조선총독부 관방토목국장

모치지 로쿠사부로持地六三郎 귀하

경주 포석정鮑石亭 수선 및 그 외 공사 중 남산사南山寺 고탑 한 곳을 해체할 당시, 내장물內藏物이 있는 듯하여, 경주군청 아소阿宗 주임 및 경주경찰서 순사부장 다나하시 센타로棚橋仙太郎, 구정九政 주재소 순사 오쓰카 슈이치大塚須市 등의 입회를 요청해 순차적으로 해체한 결과, 하단 화사석 상부에 세로 7촌, 가로 5촌 5분, 깊이 5촌의 각형의 구멍이 뚫려 있는 것을 발견하였는데, 내용을 조사한 결과, 먼지 및 부스러기 등 약 1되 정도로, 내장물은 하나도 없었기에 여기에 보고합니다.

추신 부스러기 및 흙 등은 보존해 두었기에 첨언합니다.

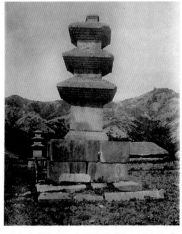 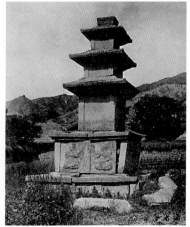

경주 남산동 동·서 삼층석탑(朝鮮總督府, 『朝鮮古蹟圖譜』 卷四, 1916, 圖1469, 1516)

[공문서]『大正五年 古蹟保存工事綴』, 1916.

金禧庚 編,『韓國塔婆研究資料』, 考古美術同人會, 1968, 166~167쪽.

다이쇼 5년(1916) 3월 22일

경산군수

조선총독부 기수

이이지마 겐노스케 귀하

경주 남산리 석탑 갑- 일반형 사리 없음.

을- 모전模塼 있음 ----- 보관증保管證

갑. 하단 화사석火舍石 상부에 세로 7촌, 가로 5촌 5분, 깊이 5촌의 각형角形의 구멍이 파여져 있음을 발견. 먼지와 부스러기 등이 약 한 되 정도 있으나, 내장물內藏物은 한 점도 없음.

을. 2단째 옥개석屋蓋石 상부에 길이 5촌 5분, 깊이 6촌 5분의 구멍이 파여져 있음을 발견.

보관증

- 청동제 불감佛龕 파편 14개. 단, 대坮와 옥개석은 형태가 있음.

- 수정(직경 4분, 길이 7분) 1개

- 수정 파편 1개

- 마노瑪瑙(직경 3분 2개, 높이 2분 1개) 3개

- 유리구슬(직경 1분 5리) 1개

이상

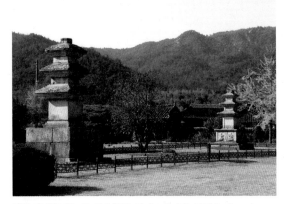

경주 남산동 동·서 삼층석탑, 신라 9세기경, 동탑 높이 7.04m, 서탑 높이 5.55m, 경북 경주시 남산동, 보물 제124호 (보수·복원된 상태)

··

경상북도 경주시 남산동에 있는 통일신라시대의 석탑 2기를 해체 수리했다는 내용이다. 남산동에는 형식을 달리하는 2기의 탑이 동서로 나란히 세워져 있으며, 2기가 함께 보물 제124호 경주 남산동 동·서 삼층석탑으로 지정되었다. 첫 번째 문서는 총독부 기수 이이지마 겐노스케가 총독부 관방토목국장인 모치지 로쿠사부로에게 1916년 3월 17일 남산사 탑 1기를 수리하면서 발견한 사리공에 대하여 사리장치를 비롯해 아무것도 발견된 것이 없다고 보고한 내용이다.

두 번째 문서는 그로부터 며칠 후인 1916년 3월 22일에 경산군수가 남산리 탑 2기를 모두 조사한 후 이이지마 겐노스케에게 보고한 내용이다. 여기서는 사리가 없는 일반형의 탑을 갑으로, 사리가 나온 모전석탑을 을로 호칭하고 있다. 3월 17일에 이미 조사되어 사리가 발견되지 않은 탑을 '갑'으로 칭하였는데, 이 탑은 통일신라 탑의 일반적인 형식을 보이며 사각형의 구멍이 발견됐으나 내용물은 없었다고 한다. 이는 현재의 서탑에 해당하며, 높이는 5.55m이다. 동탑은 전형적인 신라 양식의 석탑과는 달리 돌을 벽돌처럼 깎아 세운 모전석탑模塼石塔의 형식을 취하였다. 본문에서 '을'로 지칭한 동탑은 높이 7.04m에 이르며 옥개석과 상륜부에 모두 단을 만들어 전탑처럼 만들었다. 이 탑의 2층 옥개석 상부에서도 사리구멍이 발견됐는데 여기서 청동제불감 파편, 마노, 수정, 유리구슬 등이 나왔다고 썼다. 그러나 동탑의 사리장치에 대해서는 더 이상의 기록도 없고 유물의 행방도 알 수 없다.

··

경주 유물 보호의 건

[공문서] 다이쇼 12년(1923) 8월 13일

경주 유물 보호의 건

학무국장

경북지사 귀하

······ 올해 여름 경주 남산의 유적, 유물 조사 중 경주군 내남면 즙장리茸長里 소재 전傳 즙장 폐사廢寺의 뒷 봉우리에 있는 삼층석탑 및 불탑은 ······ 최근 도괴倒壞, 파손의 참상을 보아 참으로 유감으로 생각한다. 따라서 지금 복구공사를 설계 중이지만·······.

--------○---------

(이것은 오바 쓰네키치小場恒吉의 통지에 의함.)

(양북면 장항리 탑 파괴와 같은 시기?)

[다이쇼 12년(1923) 8월 1일 경북지사로부터 정무총감 앞의 보고가 있음.]

이상 다이쇼 11년(1922) 봄까지(삼층석탑), 가을까지(불탑) 이상 없고······ .

경주읍 황남리 소재 석탑 매각

경주군 경주읍 황남리 정한표鄭漢表 자택 정원에 있는 석탑 매각 건에 대한 학무국장의
경북지사에 대한 조사 지시[쇼와 11년(1936) 11월 12일자] 및 경북지사의 이에 대해 회
신[쇼와 11년(1936) 11월 26일자]

[공문서] 『昭和九年~昭和十二年古蹟保存關係綴』, 1934~1937.
金禧庚 編, 『韓國塔婆硏究資料』, 考古美術同人會, 1968, 224쪽.

경주읍 황남리 소재 석탑 매매
석탑 조사에 관한 건
쇼와 11년(1936) 2월 11일
학무국장

경북지사 앞

귀 관하, 경주군 경주읍 황남리 정한표라는 자가 자택 정원에 있는 석탑 1기를 최근
부산 모 유력자에게 매각하려고 하는 듯 하니 이에 대한 사실유무 및 이 석탑의 원소재
지의 유래 등을 긴급히 조사한 후, 회답하시기를 바람.

참조-본 건 사실은 박물관 경주분관원으로부터 금일 아리미쓰有光 촉탁 앞으로 온 편
지로서 보고된 것으로, 이의 소유권 및 제작 연대 등은 불명이지만, 만약 원소재지가 폐
사지라고 하면 매각의 중지를 명하고, 국유로의 적절한 조치를 취하시기를.

[공문서] 『昭和九年~昭和十二年古蹟保存關係綴』, 1934~1937.

金禧庚 編, 『韓國塔婆研究資料』, 考古美術同人會, 1968, 225쪽.

쇼와 12년(1937) 경주 석탑에 관한 건
석탑 조사에 관한 건

경북 제　호

쇼와 11년(1936) 11월 26일

경상북도지사

학무국장 귀하

11월 12일자 조회하신 제목의 건에 대해서 우선 다음과 같이 보고함.

추신 원소재지의 유래, 그 외 상세한 것은 추가로 보고하겠음.

기記

십 수일 전, 소유자 정한표에게 대구부 영정榮町 고물상 오쿠 지스케奧治助로부터 매수 의뢰가 있었으나 가격이 서로 맞지 않아 매매하지 않았다고 함. 본인은 천 엔 이상의 가격으로 매각하려는 의사를 가지고 있음. 그리고 본 석탑은 약 20년 전 경주군 내남면內南面 탑리塔里 및 경주읍 충효리忠孝里로부터 부분적으로 모은 것인 듯함.

[공문서] 『昭和九年~昭和十二年古蹟保存關係綴』, 1934~1937.

金禧庚 編, 『韓國塔婆研究資料』, 考古美術同人會, 1968, 227~228쪽.

석탑 단속에 관한 건

쇼와12년(1937) 1월 18일

학무국장

경상북도지사 앞

제목의 석탑은 그 대부분이 폐사지 등에 산재하였던 것을 부분적으로 운반한 것인데, 당연히 국유에 속할 것으로 인정되어 일단 조사할 필요가 있으므로 현상대로 보관하시기를.

경상북도지사와 조선총독부 학무국장 간에 오고 간 공문 내용이다. 1936년 경주시 황남동의 정한표가 자신의 집 정원에 있는 석탑 1기를 대구시 영정의 고물상인 오쿠 지스케에게 팔려고 했으나 가격이 맞지 않아 팔지 못했다. 이 일은 당시 박물관 경주분관원이 아리미쓰 교이치有光敎一 촉탁에게 편지를 보내 알려졌다. 본문의 내용에서 알 수 있듯이 정한표의 석탑은 약 20년 전 경주 내남면 탑리 및 충효리 등지의 폐허가 된 절터에서 부재들을 모아 조립한 것으로 보인다. 일제 문화재 정책의 일면을 보여 주는 것이 바로 이 부분이다. 즉, 개인의 사유지가 아니라 방치된 폐사지에 있던 문화재는 기본적으로 국가 소유를 원칙으로 한다는 것이다. 그에 따라 여기서도 "당연히 국유에 속하는 것"이라고 명시하고 있다. 그러나 위의 공문에서 현재 상태대로 보관하라는 명이 내려졌음에도 불구하고, 현재 황남동에는 이에 해당하는 탑이 없기 때문에 정한표가 다시 팔았는지, 이후 파손되었는지를 확인하기 어렵다.

석굴암 소석탑

A. 석굴암 소석탑에 대한 조선총독부박물관 촉탁 모로가 히데오諸鹿央雄의 강술

[강연] 諸鹿央雄,「慶州ニ於ケル新羅時代ノ遺跡ニ就テ」,『慶州ノ古蹟ニ就テ』, 1930.
金禧庚 編,『韓國塔婆研究資料』, 考古美術同人會, 1968, 161쪽.

이 외에 구면관음 앞에 현존하는 대석台石 위에 불사리가 봉납되었다고 구전된 소형
의 훌륭한 대리석제의 탑이 있었던 바, 지난 메이지 41년(1908) 봄 존귀한 모 대관大官이
방문한 후 어디론지 자취를 감추어 버린 것은 지금 생각하여도 애석하기 그지없는 것이
다……. (수리 착수 이전의 상태를 알고 있는 자는 당국의 노고에 감사해야 되겠습니다.)
(증보 주-모로가 히데오는 일제강점기 경주박물관장)

B. 소네曾禰통감 시대에 5층탑을 가져가다…….

[단행본] 奧田悌,『新羅舊都 慶州誌』, 1920.
金禧庚 編,『韓國塔婆研究資料』, 考古美術同人會, 1968, 161~162쪽.
[단행본] 柳宗悅,『朝鮮とその藝術』, 叢文閣, 1922. 9.

(240쪽) …… 또 목격자의 회술懷述에 의하면 11면 관음 앞에 작지만 우수한 5층탑이
1개 안치되어 있었다고 한다. 이것은 후에 소네 통감이 가져갔다고 하나 진위 여부는 불
명이다.

해제 ··
86번 항목 해제를 참조하기 바란다.
··

월성 장항리 석탑 사고 고발서

A. 월성[月城] 장항리[獐項里] 5층석탑의 다이쇼 12년(1923) 4월 28일 오전 2시경 사고에 대한 경주군수 박광열[朴光烈]의 고발서[다이쇼 12년(1923) 6월 30일]

[공문서] 『大正十一年~大正十三年古蹟保存綴』, 1922-1924.
金禧庚 編, 『韓國塔婆硏究資料』, 考古美術同人會, 1968, 186쪽.

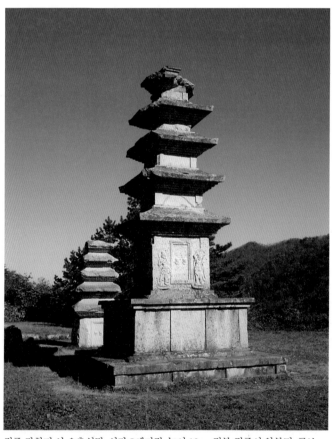

경주 장항리 서 오층석탑, 신라 8세기경, 높이 10m, 경북 경주시 양북면, 국보
제236호

다이쇼 12년(1923) 6월 30일 고발

경주군수 박광열

장항리 5층석탑 1기

다이쇼 12년(1923) 4월 28일 오전 2시경

[경북지사로부터 총독 귀하에게 보고, 다이쇼 12년(1923) 7월 10일]

추신-이는 고적 및 유물대장古蹟及遺物台帳 사본 및 조선고적조사약보고朝鮮古蹟調査略報告 에도 기록되지 않았음을 덧붙임.

B. 월성 양북면 탑정리 5층석탑에 대한 모로가 히데오諸鹿央雄의 강술

[강연] 諸鹿央雄,「慶州ニ於ケル新羅時代ノ遺跡ニ就テ」,『慶州ノ古蹟ニ就テ』, 1930.

金禧庚 編,『韓國塔婆硏究資料』, 考古美術同人會, 1968, 185쪽.

월성 장항리 5층석탑 도괴倒壞의 건

○ 탑정리塔亭里 (양북면陽北面) 오층석탑

이 외에 수년 전까지 완전히 서 있었던 양북면 탑정리 오층석탑이나 천군리千軍里 폐사 지의 삼층석탑을 비롯하여…….

-------○---○------

경주 탑정리(양북면) 오층석탑

다이쇼 12년(1923)에 파괴, 쓰러진 것으로…….

월성 장항리 석탑 사고 고발서라는 항목 아래 장항리 오층석탑과 양북면 탑정리 오층석탑이라는 두 가지를 혼용하고 있어서 2기의 탑처럼 보이지만 모두 장항리 오층석탑을 말한다. 현재 경주의 행정구역으로는 양북면에 탑정리가 없다. 1932년 12월 10일자 『매일신보』에는 '양북면 탑정리'의 탑을 수리공사한다는 내용의 기사가 있다. 기사에는 1925년 도굴꾼이 파괴한 경주 양북면 장항리의 탑정리 오층석탑을 수리하고 있다고 나온다. 복원공사 책임자 후지시마 가이지로藤島亥治郎는 『건축잡지』 1933년 12월호에 기고한 「경주를 중심으로 한 신라시대 변형삼층석탑, 오층석탑 및 특수형 석탑」이라는 글에서 '장항리사지 석탑의 파손 상태'라는 사진과 복원된 이후의 사진을 함께 실었다. 위 공문은 1923년 경주군수가 경북지사를 거쳐 총독에게 보고한 경주 장항리 오층석탑 파괴 보고이나 상세한 정보는 없다. 장항리 오층석탑에서 동쪽 약 1km 지점에 금광이 있어 당시 금광석을 캐기 위한 발파 작업 중에 다이너마이트가 쓰이곤 했다. 1923년 도굴꾼이 서탑의 사리장엄구와 불상의 복장물腹藏物을 꺼내기 위해 당시 광산에서 쓰이던 다이너마이트로 탑과 불상을 폭파시켰고, 그 후 약 10여년 간 불상과 탑은 파손된 채 방치되어 있었다. 본문에 다이쇼 12년(1923)으로 명시했으므로 이 사건을 말하는 것으로 보인다. 1932년에 서탑이 복원됐고, 파손된 불상은 조선총독부박물관 경주분관으로 옮겨졌다. 이때 복원된 서석탑은 국보 제236호로 지정되었고, 파손이 심한 동석탑은 지정되지 않은 상태이다.

월성 외동면 상신리 석탑 잔석

[도록] 朝鮮總督府, 『朝鮮古蹟圖譜解說』 卷四, 1916. 3.

내동면內東面 신계리薪溪里 소재

(解說 四-1528, 35쪽) 경상북도 경주군 외동면 상신리 폐사지廢寺址에 있다. 초층初層의 옥개屋蓋 윗부분이 북쪽을 향하여 넘어졌다. 기단의 4면에는 웅대하고 화려한 수법으로 된 팔부신중八部神衆의 상이 새겨져 있다. 이 사지에서 당唐 개원開元 7년(성덕왕 18, 요로養老 3, AD 719)이라는 명문 있는 불상이 나왔다(감산사甘山寺를 가리키는 듯하다). 이 탑 또한 아마도 그 전후에 건립되었을 것이다.

해제 ⋯⋯

감산사 조각상이 발굴된 곳에 넘어져 있던 석탑에 대한 글이다. 당시 월성 외동면 상신리 절터에 초층 지붕돌이 북쪽으로 넘어진 석탑이 있는데 기단에 팔부중이 새겨졌다는 내용이다. 제목과 본문 중의 주소가 서로 다른 것은 『조선고적도보』 발간 당시 감산사지의 행정구역이 '외동면 상신리'였으나 황수영 박사가 이 기록을 편집한 1960년대 당시에는 '내동면 신계리'였기 때문에 혼란이 일어났던 것으로 생각된다.

⋯⋯⋯

분황사탑 네 귀퉁이의 돌사자

[보고서] 關野貞, 『韓國建築調査報告』, 東京帝國大學工科大學, 1904. 2.

(46쪽) 탑 네 귀퉁이에는 돌사자가 안치되어 있다. 높이는 대석을 제외하고 4척 정도로 그 형상과 용모는 웅장하고 위엄이 있다. 틀림없이 당시 이러한 종류의 조각에 대한 좋은 자료가 될 것이다.

지금 이 탑의 구조를 보니, 형식은 이미 앞에 나온 불국사, 통도사 등과 마찬가지로 작은 석재만을 가지고 축조하였으며 다소의 차이가 있을 뿐이다. 작은 석재를 사용함은 아마도 연와조煉瓦造를 모방하려 한 의도가 엿보인다. 만약 9층 전부가 갖춰져 그 위에 상륜相輪이 찬연하게 높이 솟아 있다면, 그 위엄 있는 모습은 도대체 어떠했을까. 지금은 황폐함이 극에 달해 풀밭에 묻혀 있으므로, 나로서는 오로지 당시의 성대한 규모를 상상만 할 뿐이다.

절의 경내에는 석사자 2구, 석등石燈 기단 3기, 초석 약간이 있다. 석사자는 앞서 기록한 것보다 약간 작으나 형식은 서로 같고, 석등 기단은 모두 기둥 아래에 해당하는 부분에 연꽃을 조각하였다. 그중 2기는 나라寧樂시대* 초기의 양식이다. 그 수법이 매우 웅대하다. 나머지 하나는 경건한 양식이며 약간 형식적이다. 초석은 기둥 아래를 원형으로 조각하였고, 단면은 3단이다. 또 방형으로 단면에 네 번째 단처럼 만들어진 것이 있다. 혹은 하인방下引枋에 해당하는 곳을 만들어 낸 것도 있다.

* '寧樂'은 '奈良'의 다른 표기이다.

金禧庚 編, 『韓國塔婆硏究資料』, 考古美術同人會, 1968, 159쪽.

분황사탑의 돌사자

······ 탑의 네 귀퉁이에 돌사자를 안치함 ······ 절 경내에는 돌사자 2기, 석등 3기, 초석이 약간 있음. 돌사자는 앞에서 설명한 것보다 조금 작고 형식은 동일함.

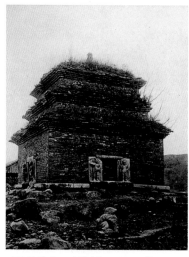

경주 분황사 모전석탑(朝鮮總督府, 『朝鮮古蹟圖譜』卷三, 1916, 圖967)

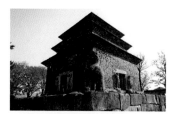

경주 분황사 모전석탑, 신라 7세기경, 높이 9.3m, 경북 경주시 구황동, 국보

경주 분황사 모전석탑 돌사자상, 신라 7세기경, 경북 경주시 구황동

해제

세키노 다다시關野貞가 1904년에 보고한 분황사탑과 사자상에 대한 내용이다. 보고서를 낼 당시 분황사탑 네 귀퉁이에는 돌사자가 있었으며 이 밖에도 경내에 돌사자 2구, 석등 기단 3기, 초석 약간이 있다고 하였다. 세키노는 사자상에 대해서는 더 이상 언급하지 않고 돌을 작게 다듬어 쌓아 올린 모전석탑이라는 점에 주목하고 있다. 그는 작고 네모반듯한 돌을 이용한 것은 마치 벽돌처럼 보이게 하려는 의도였다고 보았고, 이로 인해 분황사 석탑은 모전석탑, 즉 벽돌탑을 모방한 석탑으로 불리게 됐다. 현재 분황사탑의 네 귀퉁이에는 한 구씩의 사자상이 놓여 있으나 기단 형태와 크기, 사자상의 모양이 서로 달라 애초부터 한 세트로 이루어진 것인지는 의문의 여지가 있다. 또한 경내에 있던 사자상 2구는 현재 국립경주박물관에 소장되어 있으나 이 역시 분황사탑 기단 위에 놓여진 상들과는 크기와 형태가 다르다. 서로 다른 종류의 사자상들이 분황사에 있는 것에 대하여 인근의 왕릉과 사지에서 옮겨온 것이라는 견해도 있다. 분황사 모전석탑과 사자상의 배치는 세키노가 조사하고 한참 후인 1915년 일제에 의하여 대대적으로 보수된 모습이며, 이를 기초로 현재까지 계속 보수와 개축을 한 결과이다.

다보탑 돌사자

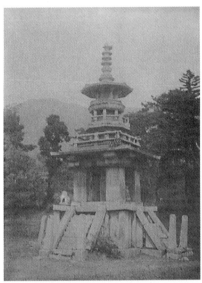

경주 불국사 다보탑(關野貞, 『韓國建築調査報告』, 東京帝國大學工科大學, 1904, 圖8)

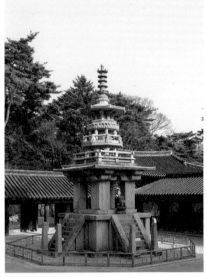

경주 불국사 다보탑, 신라 8세기경, 높이 10.4m, 경북 경주시 진현동, 국보 제20호

경주 불국사 다보탑 돌사자상(關野貞, 『韓國建築調査報告』, 東京帝國大學工科大學, 1904, 圖9)

경주 불국사 다보탑 돌사자상, 신라 8세기경, 경북 경주시 진현동

A. 다보탑 사자 1쌍

대한제국 정부의 초청에 의해 경주군 주석서기主席書記로 부임했던 기무라 시즈오木村靜雄의 회고록 중에서

[단행본] 木村靜雄, 『朝鮮に老朽して』, 帝國地方行政學會 朝鮮本部, 1924. 9.

金禧庚 編, 『韓國塔婆硏究資料』, 考古美術同人會, 1968, 164쪽.

(51~52쪽) 바라건대 신라문화 보존상 행운이 많기를 기원할 뿐이다. 그리고 내가 부임하기 전후 도둑들에 의해 환금換金되어 일본으로 반출되어 있는 석굴 불상 2구와 다보탑 사자 1쌍과 그 외 등감燈龕 등 귀중품을 반환받아 완전하게 보존하는 것이 내 일생의 소망이다.

B. 다보탑 돌사자

[논문] 關野貞, 「慶州における新羅時代遺跡」, 『朝鮮の建築と藝術』, 1941.

(678쪽) 기단 네 귀퉁이에는 돌사자를 안치했다. 그 형태는 가슴이 많이 나오고 머리를 조금 들었다. 분황사의 돌사자와 함께 당시 양식을 대표하는 귀중한 표본인데, 들은 바에 의하면 그중 비교적 완전한 2구는 그 후 어느 일본인에 의해 일본으로 옮겨졌다고 한다.

C. 다보탑 돌사자

[보고서] 關野貞, 『韓國建築調査報告』, 東京帝國大學工科大學, 1904. 2.

金禧庚 編, 『韓國塔婆硏究資料』, 考古美術同人會, 1968, 163쪽.

(40쪽) 다보탑의 기단 네 귀퉁이에는 돌사자를 안치하였다. 그 형태는 가슴이 많이 나오고 머리를 조금 쳐들어, 일본 도다이지東大寺 남대문 돌사자의 자세와 비슷한 곳이 있다 ……일본 나라寧樂시대 석조사자는 오늘날 잔존하는 것이 하나도 없으므로, 이 사자는 분황사의 것과 함께 당시 형식을 추정할 수 있는 자료가 되겠음.

D. 다보탑 돌사자

[강연] 諸鹿央雄, 「慶州ニ於ケル新羅時代ノ遺跡ニ就テ」, 『慶州ノ古蹟ニ就テ』, 1930.

金禧庚 編, 『韓國塔婆研究資料』, 考古美術同人會, 1968, 163쪽.

안내기案內記 등에는 당초 다보탑 기단 네 귀퉁이에 돌사자가 놓여 있었으나 3개가 없어지고 지금은 다만 1개만 위축전爲祝殿 동남쪽 귀퉁이의 처마 아래 놓여 있다고 기록되어있습니다만 운운.

해제

A 항목 제목은 다보탑 돌사자이나 내용은 석굴암 불상이 섞여 86번 항목과 같으므로 86번 해제를 참조하기 바란다. B, C, D 항목의 내용은 사실상 동일하며 다보탑에 있던 돌사자에 관한 글이다. 세키노 다다시關野貞의 보고에는 다보탑의 네 귀퉁이에 돌사자가 있었는데 보존상태가 좋은 2구는 일본으로 반출됐다는 것이다. 그런데 모로가 히데오諸鹿央雄의 1930년 기록에 의하면 4구의 다보탑 돌사자 가운데 3구가 없어지고 단지 1구만이 불국사 위축전 동남쪽 처마 아래 있다고 하여 차이를 보인다. 1904년에 세키노가 기록한 『한국건축조사보고』에 실린 사진에는 적어도 2구의 돌사자가 확인되고 있어서 3구가 없어졌다는 모로가의 기술은 세키노의 최초 보고 이후에 1구를 더 도난당했음을 말해주는 것이다. 1904년 세키노의 보고 이후, 모로가의 강술이 있었던 1930년 이전의 어느 시점에 사라진 것으로 추정된다. 또 이들의 기록은 모두 사자상이 모퉁이에 있었다고 쓰고 있어서 정면을 바라보는 위치에 있는 현재의 복원은 잘못되었음을 알려준다.

문경군 신북면 관음리 석탑 서울 운반

문경군閒慶郡 신북면身北面 관음리觀音里 석탑 1기를 서울로 운반 중인 건에 대하여 학무
국장이 경북지사에게 조사 보고 지시[쇼와 10년(1935) 8월 24일자]

[공문서] 『昭和九年~昭和十二年古蹟保存關係綴』, 1934~1937.
金禧庚 編, 『韓國塔婆研究資料』, 考古美術同人會, 1968., 213쪽.

석탑 반출에 관한 건

쇼와 10년(1935) 8월 24일자

학무국장

경상북도지사 귀하

귀 관하 문경군 신북면 관음리 폐사지에
있는 신라시대 석탑 1기를 경성부 신용산新龍
山에 사는 임장춘林長春이라고 하는 자가 매수
하여, 지금 경성 방면으로 운반 중인 듯한데,
해당 석탑은 국유에 속하는 것으로 사료되
며, 이의 매매 또는 운반 등은 법령 위반으로
인정되는 행위이므로, 조사한 뒤 긴급히 회
보하시길 바람.

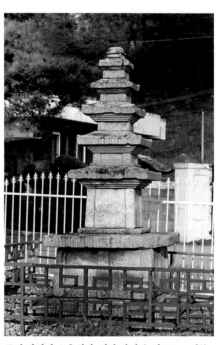

기記

一. 해당 탑 매매인의 주소, 성명

一. 해당 탑 원소재지의 지적, 지번, 지목
및 소유자의 주소, 성명

一. 매각 연월일 및 매매의 상황

문경 갈평리 오층석탑, 신라 하대, 높이 2.9m, 경북
문경시 문경읍, 경상북도 시도유형문화재 제185호

[공문서] 金禧庚 編, 『韓國塔婆硏究資料』, 考古美術同人會, 1968, 215~217쪽.

석탑 반출에 관한 건

경북 제　호

쇼와 10년(1935) 9월 4일

경상북도지사

8월 24일자 조회한 바 있는 관하 문경군 문경면(원 신북면) 관음리 소재의 석탑에 관한 건은 다음과 같이 처리하였기에 보고함.

一. 해당 탑 매매인의 주소, 성명

매도인 문경군 문경면 관음동 이강오李康五, 손일수孫馹秀

매수인 경성부 신용산 이태원 66 임장춘

一. 매각 상황

이강오는 같은 마을 손일수 외 3명과 협의하여 부락 공동의 사업시설비로 충당하고자, 허가를 받지 않고서 금년 8월 5일 임장춘에게 매각한 것임.

一. 본건에 대한 처리 사항

금년 8월 17일 매매 관계자 이강오와 임장춘 두 명을 경찰서로 출두하게 하여 위 계약을 취소시키고, 해당 석탑 전부를 원소재지까지 운반해 놓는다는 승낙서를 임장춘에게 제출받아, 8월말까지 원위치에 복원시키기로 하였음.

[공문서] 金禧庚 編, 『韓國塔婆硏究資料』, 考古美術同人會, 1968, 218~219쪽.

경북 제　호

쇼와 11년(1936) 4월 21일

경상북도지사

학무국장 귀하

쇼와 10년(1935) 9월 4일자 보고 제목의 건 매수인인 경성부 신용산 이태원 66 임장

춘에 대하여 이의 복원을 엄중히 조치하였던 결과, 다음과 같이 원위치에서 약 1리 정도 떨어진 장소에 복원하였기에 보고함.

3. 원위치에 복원이 불가능한 이유

…… 급경사로 인해 운반이 심히 곤란하고 다액의 비용을 지불하지 않으면 운반이 불가능한 상황.

석탑 반출에 관한 건

쇼와 11년(1936) 5월 13일

학무국장

경상북도지사 앞

4월 21일자 신청 조회한 제목의 건 승낙 운반비 등의 이유로 원위치 복원은 곤란한 듯하오니, 편의상 현재의 건립 지점을 해당 석탑의 소재지로 간주하여 머지않아 보물로 지정할 예정이니 양지하시기 바람.

해제 ···

1935년에 학무국장이 경북지사에게 경상북도 문경군 신북면 관음리 석탑 1기를 운반하는 건에 대하여 조사하도록 지시한 공문이다. 경북지사와 학무국장 간에 오고 간 공문에 의하면 문경군 신북면 관음리에 위치한 석탑을 서울 신용산에 사는 임장춘이 매수하여 서울로 옮기려다 무산된 사건이다. 당시 문경군 문경면 관음리에 사는 이강오, 손일수 등 5인이 함께 작당하여 해당 석탑을 서울로 운반하려다가 위 공문에 의해 제지를 당했다. 원래 석탑이 있던 곳의 경사가 심하여 원위치로는 다시 복구하기가 어렵고 비용이 많이 든다는 이유로 원래 있던 곳에서 1리 가량 떨어진 곳에 복구시켰음을 보고하는 내용이다. 석탑을 팔았던 사람들은 그 대금을 마을 공동사업비로 쓰려고 팔았다고 주장했으나 석탑이 국유이므로 매매의 대상이 아니라고 지시함에 따라 원상복귀할 수밖에 없었다. 이 석탑은 현재 경상북도 유형문화재 제185호로 지정된 문경 갈평리 오층석탑으로 추정된다. 1960년에 쓰인 진홍섭, 「문경 관음리 석불과 석탑」, 『고고미술考古美術』 1권 2호 (1960.9.) 18쪽에 의하면 문경 관음리 불당골에 있던 석탑을 당시 마을사람들이 생각하기에 다시 도난당할 우려가 없는 가장 안전한 장소인 주재소(파출소) 구내에 재건했다고 한다. 1935년에 있었던 위의 사건 이후 마을사람들이 도굴과 파괴를 염두에 두고 있었음을 보여준다.

···

문경군 산북면 서중리 석탑 무너짐

문경군 산북면 서중리 신라시대 석탑(3층) 3기가 2, 3년 전 무너졌다. 석탑재는 모두 남아있다.

[공문서]『大正五年~大正十年古蹟保存綴』, 1916-1921.
金禧庚 編,『韓國塔婆硏究資料』, 考古美術同人會, 1968, 168~70쪽.

문경군 산북면 서중리 석탑 3기 도매盜賣
고탑 도매의 건

다이쇼 5년(1916) 8월 19일 제242호
정무총감

경무국장 앞

경상북도 문경군 산북면 창구리 4통 5호 채광진蔡匡鎭이라는 자가 면내 서중리 수계원修契員 폐사지廢寺址에 있는 석탑 3기를 자기 소유라 칭하고, 금년 1월경 경성 파성관巴城館 호텔 마쓰모토 다미스케松本民介에게 매각하고 또 동월 19일 동 면장으로부터 매수인에 대하여 매도인의 소유임을 증명하여 오오시타大下 헌병파견소장으로부터 반출 허가를 받았는지를 긴급히 조사하여 보고하시기를 통첩함.

보수 제6290호
다이쇼 5년(1916) 9월 20일

정무총감 귀하

지난달 19일 총제242호로 통첩한 바 있는 경상북도 문경군 산북면 채광진이라는 자가 석탑 3기를 경성 파성관 호텔 마쓰모토 다미스케에게 매각한 건에 대해서 조사한 바, 이는 관할 경무관헌이 채광진 소유 토지에 부속된 물건으로 믿고, 폐사지임이 판명되지 않았기 때문에 운반 허가를 주었던 것으로, 그 후 조사해 본 결과 해당 석탑 3기는 역사적 기록이 있는 물건은 아니나, 부락 부근의 전설에 의하면 신라시대 영원사靈原寺라 불

리는 폐사지에 있던 것으로 시기 불명하며, 부근 양반(귀족)들이 집합 장소로 사용하기 위해 이곳에 도천사道川祠라 불리는 건물을 건설하고, 그 후 그 건물은 연계소蓮桂所로 개칭하였던 것이나, 지금부터 30년 전에 해당 건물부지 및 지상에 있는 석탑 및 부속건물 일체를 채광진이 60엔에 매수한 것이 판명되었으므로 관할 경무관헌이 먼저 운반하려고 그 상부를 내려놓은 석탑 3기 중 2기는 원상으로 복원함과 동시에, 3기 모두 이번 매매계약을 해약하도록 하고, 이후 누구의 신청이 있더라도 매매 또는 다른 곳으로 이전할 수 없도록 방지책을 조치하였기에 이에 보고합니다.

해제 ··

경상북도 문경군 산북면 서중리에 있던 신라의 삼층석탑 3기의 매매를 시도한 사건에 대해 정무총감과 경무국장 사이에 오고 간 공문이다. 1916년 문경군 산북면 창구리에 사는 채광진이 서중리 절터에 있는 석탑 3기를 서울 파성관 호텔 마쓰모토 다미스케에게 팔았다. 마을사람들은 명확하지는 않으나 서중리의 절터가 신라 때에 창건된 영원사라고 믿고 있었다. 언제인지 모르는 때에 폐사되자, 조선시대 유림의 신위를 모신 도천사가 세워졌던 것으로 추정되며 후에 그 이름이 연계소로 바뀌었다. 채광진은 이 연계소 부지와 지상에 있는 석탑 및 부속건물 일체를 60엔에 매수하고 석탑을 마쓰모토에게 팔았다. 서울로 옮기기 위해 석탑 상부를 아래로 내려놓은 상태에서 석탑을 적법하게 소유하고 있는 게 맞는지를 확인하라는 지시가 내려온 것이다. 문경의 관할 경무관헌은 석탑이 채광진이 소유한 토지에 딸린 물건이라 믿고 운반 허가를 내줬음을 확인했다. 즉, 경무국장은 채광진 소유의 땅을 석탑이 자동으로 국유가 되는 폐사지라고 판단하지 않았기에 벌어진 일이라고 보았다. 그런데 폐사지에 있는 물건은 자동으로 국유가 되므로 석탑 3기를 원상복귀하라는 지시를 내렸다고 보고했다. 채광진과 마쓰모토 간의 매매 계약은 무효가 되고, 석탑은 다른 곳으로 이전하지 못하게 조치를 취했다는 내용이다. 이들 석탑 3기는 1974년에 김천 직지사로 이건된 상태이다. 원래 도천사지에서는 석탑 3기가 나란히 배치되어 있었던 것으로 추정되지만 직지사로 옮겨지면서 2기는 대웅전 앞에, 1기는 비로전 앞에 세워지게 됐다. 대웅전 앞에 세워진 2기는 보물 제606호 문경 도천사지 동·서 삼층석탑으로, 비로전 앞에 세워진 1기의 석탑은 보물 제607호 문경 도천사지 삼층석탑으로 각각 지정되었다.

··

선산 석탑 2기

A. 선산군 죽장사지竹杖寺址 오층석탑

金禧庚 編,『韓國塔婆研究資料』, 考古美術同人會, 1968, 198쪽.

(152쪽) 제6절 죽장사지

一. 오층석탑

석탑은 기단基壇의 위에 서 있고, 5층으로 서 우아하고 장대하다. 아래로부터 제1층 에 감龕이 있고 …… 지금은 선석륵扇石勒이 결실되어 감 안에 유물이 없다. 아마도 이 를 파괴한 것으로 보인다. 뒤쪽에서 파괴하 여 감 안을 수색한 흔적이 있음. 아마 선석 扇石을 파괴하기 전에 시험삼아 해 본 도둑 의 행위이리라 …… 통일신라시대 작품으 로 볼 수 있으며 우수한 유품으로 그 보존 에 주의해야 할 것이다. 기단 부분, 용석用石 이 산일散逸되어 있는 상태로, 수리가 필요 하다.

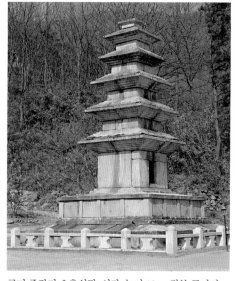

구미 죽장리 오층석탑, 신라, 높이 10m, 경북 구미시 선산읍, 국보 제130호

『朝鮮古蹟圖譜』에 이 탑과 동일한 형식의 것으로 수록된 것은 다음과 같다.

① 경북 의성군 춘산면春山面 서원동書院洞 오층석탑

② 동군 운산면雲山面 탑리동塔里洞 오층석탑

③ 경주군 부내면府內面 서악리西岳里 삼층석탑

④ 동군 내동면內東面 남산리南山里 삼층석탑이 이것이다.

B. 선산 주륵사지朱勒寺址 오층석탑 사리공舍利孔

[보고서] 朝鮮總督府,『大正六年度古蹟調查報告』, 1920. 3.
金禧庚 編,『韓國塔婆硏究資料』, 考古美術同人會, 1968, 198쪽.

(147쪽) 제4 주륵사지

一. 석탑

주륵사 폐탑, 신라 8-9세기경, 경북 구미시 도개면, 경상북도 시도문화재자료
제295호

화강석재花崗石材로 구성된 장대하고 우수한 작품이다. 지금은 뒤쪽으로 기울어져 있으며, 개석蓋石, 격석隔石이 산재해 있음. 마을사람 말에 의하면 4, 5년 전까지는 서 있었다고 함. 지금 3층 이상의 용재用財는 없어 보이지만 오층탑이었을 것이다. 화강석재로 구성된 2단의 방형기단 위에 서 있었던 것으로, 그 기단은 다시 기석基石 위에 있다. 하단 높이 4척 5분, 폭 12척 4촌이다. 상단은 2석으로 구성되어, 폭 9척(1척 폭 4척 7촌, 1척 폭 4척 3촌), 높이 4척 3촌 5분, 그 위에 다시 두께 7촌의 우복석雨覆石이 있다. 탑은 그 위에 서 있던 것으로, 제1 격석은 전석全石을 사용했으며 폭 4척 3촌, 높이 3척 9촌이다. 그 상면 중앙에 방형의 구멍이 있다. 그 상부는 폭 8촌 5분이지만, 하부로 내려오면서 각을 이루며 좁아지는데 길이 6촌 5분이며, 전체 깊이는 4촌 5분이다. 사리호舍利壺를 보관하였던 곳이다. 개석은 폭 7척 8촌이다. 경쾌하게 휘어졌으며 지붕돌 처마 밑으로는 5단의 받침을 두었다.

경상북도 선산 죽장사지와 주륵사지의 석탑 2기에 관한 내용이다. 1917년 고적조사 당시, 두 탑 모두 사리공이 드러난 상태였으며 사리장엄구는 발견되지 않았으므로 사리장엄구를 도굴하기 위해 의도적으로 사리공을 파손한 것으로 파악하고 있다. 본문에서 언급한 죽장사지 오층석탑은 현재 행정구역상 경상북도 구미시 죽장리 오층석탑으로 추정되는 석탑으로 국보 제130호로 지정되어 있다. 높이가 10m에 달하는 거대한 규모의 오층석탑이다. 석탑의 1층 탑신 남쪽 면에 작은 감실이 있고, 주위에 문을 달았던 흔적이 남아 있으나 본문에서 언급했듯이 1917년에도 이미 아무 유물이 남아있지 않았다.

선산 주륵사지 오층석탑은 경상북도 구미시 도개면 다곡리 산123번지 주륵사지에 있으며 무너져서 탑재만 흩어져 있는 상황이다. 무너져 버린 현재 모습으로는 원래 석탑의 규모와 특징을 파악할 수 없으나 남아 있는 석탑 부재를 통해 규모가 꽤 크고 웅장한 탑이었음을 짐작할 수 있다. 본문의 보고서가 쓰인 1917년에는 3층까지 남아 있었던 것으로 보인다. 마을사람들의 말을 참고하면 1913년 전후에는 제대로 서 있었다고 추정되지만 1917년에 이미 3층 이상은 없었고, 사리공이 육안으로 확인될 정도로 노출되어 있었다. 그러므로 1913~1917년 사이에 사리장엄구를 노리고 오층석탑을 무너뜨렸는데 그 이후에 완전히 무너져 오늘날처럼 복원이 어려운 상황이 되었을 것이다.

상주 외남면 상병리 벽돌형 석탑

[논문] 谷井濟一, 「朝鮮通信(四, 完)」, 『考古學雜誌』第3卷 第9號, 1913. 5.

金禧庚 編, 『韓國塔婆硏究資料』, 考古美術同人會, 1968, 165쪽.

(40쪽) 상주군에서는 사벌국沙伐國 왕릉 및 부근의 고분을 충분히 조사한다면 재미있겠지만, 시간이 없어 둘러만 보았습니다. 상주군 외남면 상병리上丙里(구 서리書里 해운당海雲堂 광덕사廣德寺) 전형석탑塼形石塔은 매우 진귀한 신라탑으로, 목조 중심주는 썩어 있지만 그 일부분은 현존하고 있습니다. (1913년 4월 28일 밤 야쓰이 세이이쓰谷井濟一 씀)

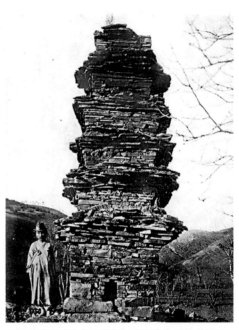

상주 외남면 상병리 모전석탑, 신라 하대, 경북 상주군 외남면(朝鮮總督府, 『朝鮮古蹟圖譜』卷四, 1916, 圖1552)

해제

과거에 상주 서리 광덕사 탑으로 알려진 전탑塼塔에 관한 기록이다. 경상북도 상주군 외남면 상병리에는 보기 드문 통일신라시대의 전탑이 남아 있었는데, 보고서가 쓰인 1913년까지 전탑 내부의 목조 중심주는 썩은 채로 일부 남아 있었다고 한다. 후지시마 가이지로藤島亥治郎는 1934년의 글에서 이 전탑을 '석심회피탑石心灰皮塔'이라고 한 바 있으며, 고유섭의 「우리의 미술과 공예」에서는 '석심토피石心土皮의 오층탑'이라고 불렀다. 『조선고적도보朝鮮古蹟圖譜』권6의 사진으로만 남아 있을 뿐 전탑은 이제 전하지 않는다.

의성 관덕동 삼층석탑

[논문] 藤島亥治郞, 「朝鮮慶尙北道達城郡, 永川郡及び義城郡に於ける新羅時代建築に就いて」,
『建築雜誌』第48集 第581號,* 1934. 2.
金禧庚 編, 『韓國塔婆硏究資料』, 考古美術同人會, 1968, 211~212쪽.

III. (의성군) 단촌면丹村面 관덕동觀德洞 폐사 삼층석탑

(13쪽) 본 탑은 일반형 삼층석탑으로 전체 높이 3,647미터에 불과하지만, 형태가 화
려하며 조각이 정교하고 아름다운 작품으로, 실로 이번 조사 중 백미이다. 쇼와 6년
(1931) 대구에 사는 모씨가 구입하여 해체에 착수하였으나 단념하고 종전과 같이 쌓아
놓았다고 한다[주33, 이에 대한 상세한 내용은 쇼와 8년(1933) 8월 3일 『朝鮮民報』에 자
세하게 기술되어 있다].

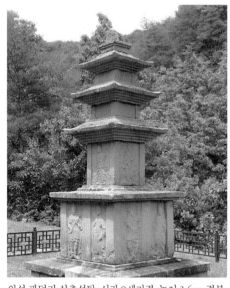

의성 관덕리 삼층석탑, 신라 9세기경, 높이 3.6m, 경북
의성군 단촌면, 보물 제188호

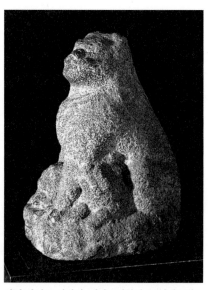

의성 관덕동 석사자, 신라 9세기경, 국립대구박
물관 소장, 보물 제202호

* 황수영 원문에는 『建築雜誌』 580호로 기재되어 있으나 581호이다.

(14쪽) 가장 흥미있다고 말할 것은, 지금 상층 기단 위 네 귀퉁이에 놓여진 4개의 돌 사자이다. 마모되어 있기는 하지만 자세와 양감은 그대로 남아있어 꿋꿋한 기개를 보여 주고 있다. 자세히 보자면, 네 개의 사자는 암수 두 쌍이다. 암사자는 겨드랑이에 새끼 사자를 끼고 젖을 먹이고 있다. 암사자와 아기사자가 함께 있는 것으로는, 치쿠젠筑前 무 나카타신사宗像神社에 있는 구견狗犬의 예가 중국 송대宋代의 작품으로 알려져 있지만, 중 국에서 오래된 것을 찾기는 어렵고, 조선 역시 각 시대를 통하여 그 예가 없고, 일본에서 도 가마쿠라시대鎌倉時代 이전으로 올라가면 이를 발견할 수 없다. 그런데 이 탑에 있어서 는 확실히 신라시대에 제작된 아기사자가 있어, 일약 동양에서 가장 오래된 예가 되며, 조선에 있다면 그 기원은 적어도 중국 당대唐代를 내려오지 않음을 입증할 수 있음과 동 시에 젖을 먹고 있는 아기사자라는 실로 독특한 취향의 작품이라는 것을 알 수 있다.

해제 ··

경상북도 의성군 단촌면 관덕동 절터에 있던 삼층석탑의 피해 사례이다. 정교하고 아름다운 석탑 이지만 1931년에 대구에 사는 누군가가 이를 사서 가져가려고 해체하다가 포기하고 다시 원래대 로 조립했다고 한다. 후지시마 가이지로藤島亥治郎가 조사했을 당시 석탑 상층 기단 네 모서리에는 4마리의 돌사자가 있었다. 그는 이 사자상이 마모되기는 했지만 꿋꿋한 기개를 보여주는 우수한 작품으로 보았다. 특히 암수 두 쌍의 사자 가운데 암사자가 새끼 사자에게 젖을 먹이는 모습은 송 대 중국이나 가마쿠라시대 일본의 예보다 시대가 올라가는 것으로 매우 중요하다고 보았다. 현재 이 관덕동 삼층석탑의 사자상 가운데 한 쌍은 1940년에 도난당했고, 남은 한 쌍이 국립대구박물 관에 옮겨 보관되고 있다. 현지에 남아 있는 의성 관덕동 삼층석탑은 보물 제188호로, 대구박물 관의 돌사자상 2구는 보물 제202호로 각각 지정되었다.

··

봉화 축서암 석탑 사리구

[논문] 「彙報 佛舍利の容れる石瓮」, 『考古學雜誌』第7卷 第1號,* 1920. 9.

(60쪽) 불사리를 넣는 돌항아리 발견

강원도에 인접한 경상북도 봉화군 물야면物野面에 있는 축서암鷲棲庵은 신라 문무왕文武王 당시 만들어진 것으로 전해진다. 암자에 한 기의 고탑古塔이 잔존해 있는데, 지지난달 하순 이래 여러 차례의 호우로 인해 지난달 드디어 쓰러지고, 그 아래 1척 깊이 땅 밑에서 사리호舍利壺로 보이는 돌항아리 1개가 노출된 것을 암주庵主가 발견하였다. 돌항아리는 약 3합合의 용량으로 생각되며 원형 뚜껑이 있으며, 다음과 같은 명문이 있다.

釋彦傳, 母親諱明端, 考伊 …… 大唐咸通八年建

또한 돌항아리의 바닥에는 '石匠神努'라는 네 글자가 새겨져 있다. 그 외에 4개의 흙으로 만든 소형탑(높이 3촌, 폭 1촌 정도)과 원통 길이 8촌, 직경 약 1촌으로서, 내부는 깊이 7촌, 직경 3분의 구멍이 파있는 것을 발견하였다고 한다. (8월 15일 이나다 슌스이稻田春水 보고)

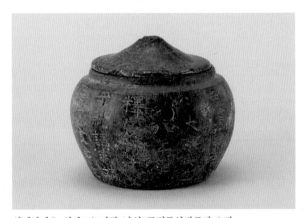

석제사리호, 신라 867년경, 납석, 국립중앙박물관 소장

* 황수영 원문에는 『考古學雜誌』 제7권 제2호로 기재되어 있으나 제7권 제1호이다.

경상북도 봉화군 물야면 축서암에서 사리장치가 발견된 일에 대한 기록이다. 축서암은 현재의 봉화 축서사를 말한다. 1920년 여름의 집중호우로 인해 축서사 대웅전 앞에 있는 삼층석탑이 무너지자, 그 아래 약 30cm 땅 밑에서 돌항아리와 흙으로 만든 작은 탑이 발견되었다. 사리호로 보이는 돌항아리에는 둥근 뚜껑이 있었고, 그릇 옆면과 아래에 명문이 새겨져 있었다. 이제는 잘 알려진 명문은 '경문왕 7년(867)에 이찬 김량종金亮宗의 막내딸 명단明端의 뜻에 따라 자손인 언부彦傳 스님이 탑을 세우고 사리를 봉안했다'는 내용이다. 1929년 총독부가 납석으로 만든 이 사리호를 구입해 박물관으로 옮겼고, 현재 국립중앙박물관에 소장되어 있다.

영주 사현리마을 석탑 모서리돌

[편지] 쇼와 10년(1935) 7월 25일

(오사카 긴타로大阪金太郎가 후지타 료사쿠藤田亮策에게 보낸 편지)

一. 영주榮州 사현리四賢里부락의 탑 우석隅石에 사천왕 3점(1점은 석재가 두 개로 부러진 채 부근 사지에 있다고 한다.) 높이 2척 5, 6촌

[공문서] 金禧庚 編, 『韓國塔婆硏究資料』, 考古美術同人會, 1968, 201쪽.

영주 사현리 삼층석탑재

등록 144호

영주 사현리 삼층석탑재

영주군 순흥면 읍내리 183

등록 후, 어떤 자가 이를 도괴하였다. 지금 일 층이 잔존하며, 상층은 분리되고 절반은 지하에 매몰되었다. 3층탑이라고 하나 옥개석屋蓋石은 4개가 있다. 탑신은 하나도 보이지 않음. 매몰되었거나 혹은 도난당한 것 같음. 조사와 수복이 필요함.

[쇼와 8년도(1933) 복명서]

경상북도 영주군 순흥면 읍내리 사현정 인근에 있던 삼층석탑의 피해 자료이다. 이 석탑을 일제가 문화재로 등록한 후 누군가가 고의로 무너뜨렸다는 내용이다. 사현정은 고려시대 후기 사람인 안석安碩 선생과 그의 세 아들이 쓰던 우물이며 현재 경상북도 기념물 제69호로 지정되어 있다. 우물 뒷편으로 1545년에 당시 풍기군수 주세붕周世鵬(1495~1554)이 네 분의 덕을 기리고자 세운 '사현정四賢井'비가 남아 있다. 원래 삼층석탑이었지만 복명서가 쓰인 1933년 당시 한 층만이 남아 있었고 그나마 반은 땅 속에 묻혀있었다고 한다. 마을사람들에 의하면 원래 삼층석탑이어야 하지만 옥개석만 4개 남아있을 뿐, 탑신은 전혀 없어서 모두 도난당한 것으로 보았다. 1935년 7월 25일에 오사카 긴타로가 후지타 료사쿠에게 보낸 편지에 의하면 사현정 인근에 있는 탑 우석에 사천왕이 새겨진 것이 3점 있었다고 하나 현재 행방을 알 수 없다. 오사카는 여기서 '사현리'라고 썼으나 '사현리'라는 지명은 없으며 순흥면 읍내리에 '사현정'이라는 우물이 있었기에 우물이 있던 마을을 지칭한 것으로 보인다.

완주 평촌리 석탑

[공문서] 金禧庚 編, 『韓國塔婆研究資料』, 考古美術同人會, 1968, 249~250쪽.

보물로 인정해야 할 석탑 발견에 관한 건(완주군 평촌리 탑)

쇼와11년(1936) 1월 16일

전라북도지사

조선총독 귀하

1. 명칭 : 사층석탑 1기

2. 소유자 : 전라북도 옥구군沃溝郡 미면米面 경장리京場里 128

 미야자키宮崎 농장주 미야자키 야스이치宮崎保一 소유

3. 원소재지 : 완주군完州郡 구이면九耳面 평촌리坪村里(고려시대 건립한 보광사普光寺, 이

 조 초기에 사찰이 파괴됨.)

4. 반출경위 : 부락민 이성태李成泰가 전주에 거주하는 하라 쓰루지로原鶴次郎에게 일금

 80엔에 매각하고, 그 후 여러 명의 손을 거쳐 미야자키의 소유가 되었다.

해제 ···

전라북도지사가 조선총독에게 완주군 평촌리 석탑을 보물로 지정할 필요가 있다고 올린 공문서
이다. 고려시대에 창건한 보광사라는 절이 있었던 전라북도 완주군 구이면 평촌리 소재 석탑을
같은 동네에 사는 이성태가 전주의 하라 쓰루지로에게 팔았다. 80엔에 이 석탑을 산 하라 쓰루지
로는 다시 이를 되팔아 여러 사람의 소유가 되었다가 탑은 결국 전라북도 옥구군 미면 경장리의
미야자키 야스이치 소유가 되었다. 이에 전라북도지사가 이 석탑이 보물로 지정할 가치가 있다고
건의한 글이나 그 제안이 받아들여졌는지는 확인되지 않는다. 1799년 편찬된 『범우고梵宇攷』에는
완주군 구이면 평촌리에 경복사景福寺라는 사찰이 있었다는 기록이 있고, 현지에도 사찰에 있던
석등 유구 등이 남아 있으나 석탑은 없다.

···

익산 미륵사

신라시대 사지寺址의 모범적인 것으로 동서東西 당탑堂塔이 대칭으로 서 있다. 고건축 연구상 반드시 보존해야 하지만 …… 소재지 1,500평을 구입하려고 함[쇼와 4년(1929) 보존회].

[논문] 「彙報 東京大學工科大學 建築學科第四回展覽會 (上)」, 『考古學雜誌』 第2卷 第9號, 1912. 5.

(51쪽) 각지의 석탑 중, 익산 미륵사지 석탑은 동방 석탑의 최고라고 칭할 정도로, 매우 웅대한 것이다.

익산 미륵사지 석탑(朝鮮總督府, 『朝鮮古蹟圖譜』 卷四, 1916, 圖1419)

익산 미륵사지 석탑, 백제 639년, 높이 14.2m, 전북 익산시 금마면, 국보 제11호

익산 미륵사지 석탑을 보존하기 위해 탑이 있는 지역의 땅 1,500평을 매입하겠다는 내용이다. 그러나 동방 석탑의 최고라고 하면서도 '신라시대 사지'의 모범이라고 한 점은 미륵사지 석탑에 대한 이해가 부족함을 드러내고 있다. 미륵사지에는 동, 서 양쪽에 두 기의 석탑이 있었는데 이 항목에서 말하는 석탑은 서쪽에 있었던 국보 제11호 석탑이다. 동탑은 수리가 어려울 정도로 허물어져 있었는데, 현재 서탑에 준하는 형태로 복원했다. 일제는 1915년 미륵사지 석탑의 반 가량을 시멘트로 메우는 보수를 했다. 2001년부터 국립문화재연구소에서 해체, 보수 정비를 해 오다가 2009년에 석탑 내부 심초석에서 사리장치를 발견했다. 사리장치에서는 금동제 사리함과 다양한 유물들이 발견되었는데 무엇보다 주목을 끈 것은 좌평佐平 사택적덕沙宅積德의 딸인 무왕의 비妃가 탑 건립을 후원했다는 내용을 적은 금제사리봉안기金製舍利奉安記였다. 이로써 적어도 미륵사지 서탑은 『삼국유사』에 나오는 선화공주가 발원한 탑이 아니라는 것이 밝혀졌다. 완전히 해체한 탑은 2013년부터 복원을 위해 준비 중이다.

영암 탑동 오층석탑

[공문서] 朝鮮總督府博物館, 『古蹟及遺物登錄臺帳』

영암 탑동 오층석탑

전남 영암군靈岩郡 금정면金井面 용흥리龍興里

2기단, 방형 5층, 높이 1척 2촌 8분? 기단
폭 7척, 고려 초

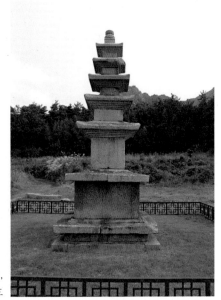

영암 성풍사지 오층석탑, 고려 1009년, 높이 5.1m,
전남 영암군 영암읍, 보물 제1118호

해제

영암 탑동 오층석탑의 규모에 대하여 기록하고 있으나 그 출처와 피해 사례는 밝히지 않았다. 문서에 탑의 높이를 1척2촌 8분. 기단 폭을 7척이라 하고 있는데 기단 너비가 탑 높이보다 큰 것은 기록의 오류로 보인다. 그러나 탑이 위치한 행정구역 명칭, 탑의 형태, 연대 등으로 미루어 볼 때 현재 보물 제1118호로 지정된 영암 성풍사지 오층석탑으로 추정된다. 현재 전남 영암군 영암읍 용흥리 533-1번지에 위치한 고려시대의 탑이다. 탑 내부에서 발견된 유물을 통해 고려 목종 12년 (1009)에 건립되었음을 알 수 있다. 성풍사지聖風寺址에 무너져 있던 것을 1986년 3층의 지붕돌과 5층의 몸돌, 지붕돌을 새로 만들어 지금과 같은 모습으로 복원했다.

영광 신천리 삼층석탑과 석등

영광군靈光郡 묘량면畝良面 신천리新川里 207 밭

2층 기단, 방형 삼층석탑

높이 11척 8촌, 초층 석단 폭 7척 4촌 5분, 통일신라시대 말기, 상륜앙화相輪仰花 이상을 일실逸失함.

○ 동 석등(팔각 지대地台 중대中台에 연판蓮瓣을 새김. 높이 7촌 5분, 신라 말)

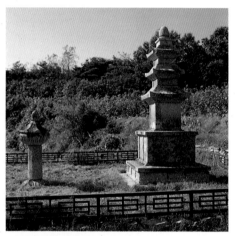

영광 신천리 삼층석탑, 고려, 높이 3.5m,
전남 영광군 묘량면, 보물 제504호

해제

전라남도 영광군 묘량면 신천리에 있는 삼층석탑과 석등에 관한 항목이다. 전형적인 통일신라시대의 석탑으로 상륜부의 앙화 윗부분이 모두 없어졌다는 기록이다. 보물 제504호로 지정된 영광 신천리 삼층석탑을 말한다. 지정명칭과 달리 행정구역상 현 소재지는 전남 영광군 묘량면 묘량로 2길 40-89에 있으며, 이흥사利興寺가 있던 곳으로 알려졌다. 이흥사의 창건 시기와 규모는 알 수 없으나 18세기경까지 존속했던 사찰이다. 1995년 탑을 해체·수리할 때, 땅 속에 묻혀있던 아래층 기단이 드러나 본래의 모습을 찾게 되었다. 통일신라시대의 석탑 양식을 계승한 고려 전기의 탑으로 보고 있다.

광양 중흥산성 내 삼층석탑 1기

A. 쇼와 5년(1930) 9월 고의로 무너뜨렸으나 수리한 후 보유할 수 있을 것이다.

[공문] 『昭和五年古蹟計劃』, 1930.

최근 이 석탑 및 석등의 매매를 꾀하는 자가 있다. 조선에서 가장 우수한 유물이 일본이니 다른 지역으로 반출되는 것이 우려되므로 등록하여 보존하려고 하는 바이다.

쇼와 6년(1931) 4월 10일

고적조사위원장 고다마 히데오兒玉秀雄

네 곳에 돌사자 4구가 부속되어 있다. 총 높이 12척 5촌 4분

B. 보고서 (중흥산성中興山城 내 석조물)

[보고서] 쇼와 7년(1932) 5월

기수技手 오가와 게이키치小川敬吉 전라북도 지방에서 석등, 석등롱石燈籠 등이 매매되어 부자의 정원에 놓여지고 혹은 바다를 건너 일본으로 반출되고, 심지어는 천 년이 넘게 남아 있는 국보적인 고탑을 쓰러뜨리고 파괴하여 내부에 들어있던 보물을 훔쳐 매각하는 자가 있다는 풍문이 종종 귀에 들려 오고, 그러한 유물로 보

광양 중흥산성 삼층석탑, 신라, 높이 3.8m,
전남 광양시 옥룡면, 보물 제112호

여지는 것을 두세 번 본 적이 있다.

　작년 가을경 대구 사람(이치다市田)이 어느 시골에서 석탑과 석등롱을 샀다. 대구로 운반하여도 괜찮은지를 묻기에 소재지와 매매 이유를 물으니, 전라남도 광양군 옥룡면에서 보통학교 후원회가 기본 재산을 만들 목적으로, 중흥산성 내에 있는 삼층석탑과 석등롱을 매각하였다. 이러한 지방의 산중에 고대의 유물을 두어 봤자 보호가 되지 않는다. 대구로 이전하여 정원 안에 두고 싶다는 희망에서였다(이하 운운).

- 3월 17일　　광주에서 도지사 관사의 정원 내에 있는 석등롱을 보았다(3점밖에 발견되지 않은 일품이다).
- 3월 19일　　광양읍을 출발하여 옥룡사지玉龍寺址를 조사했다. 2, 3년 전까지는 동진대사洞眞大師의 묘비도 있었으나 파괴되어 지금은 없다.
- 3월 20일　　밤에 옥룡 경찰관 주재소를 방문하여 중흥산성 내 폐탑廢塔 매매의 건을 들었다.

이하는 탑자료 259쪽에

[공문]『昭和五, 六, 七年度復命書』, 1930~1932.
金禧庚 編,『韓國塔婆研究資料』, 考古美術同人會, 1968, 257쪽.

전라남도 광양 옥룡면 중흥산성 내 석탑 매매

쇼와 6년(1931) 4월 10일

촉탁 홍석모洪錫模

기수 오가와 게이키치

학무국장 귀하

　밤에 옥룡 경찰관 주재소를 방문해 중흥산성 내 폐탑 매매의 일건을 들음.

　쇼와 5년(1930) 8월경, 옥룡 보통학교 후원회가 기본금을 조성하기 위하여, 산성 내의 석탑 및 석등 매각을 옥룡면 운평리 변정애卞貞愛라는 자에게 의뢰함. 변卞은 분주히 알아보고는 부산부내 성명 불명의 매수인 2명을 데리고 와서 봄. 그리하여 750엔으로 매매 약속이 성립함. 후원회는 100엔 정도에 팔릴 것으로 생각하였으나 고가임에 놀

라 군 당국에 상담하니, 고적 및 유물보존규칙古蹟及物保存規則에 의해 불가능하다는 지시를 받음. 한편 토지 소유자는 괘씸히 여겨(상담이 없었기에), 주재소에 유물 발견 신고를 함. 쇼와 5년(1930) 9월 17일 경찰관이 현지 조사 후, 광양서光陽署에 보고함. 다음날 밤 어떤 자가 와서 해당 석탑 및 석등을 파괴하고 도망가 여러 가지 문제가 일어남. 이상은 서에서 들은 대강의 내용임.

부산의 매수인은 대구의 이치다 모某에게 전매를 약속함. 이치다 모씨로부터 후지타藤田 촉탁에게 상담이 있었기에 이번에 출장 조사하게 되었다.

○ 옥룡사지 부도 …… 고려 초기?

위치는 두 번 정도 이전하였다고 함.

일품임.

해제 ···

전라남도 광양 옥룡면 중흥산성 삼층석탑 매매 미수에 관해 촉탁 홍석모와 기수 오가와 게이키치가 학무국장에게 올린 공문이다. 토지 소유자가 아닌 옥룡보통학교 후원회가 기본 후원금을 조성하기 위해 중흥산성에 있던 석탑 및 석등 매각을 옥룡면 운평리 변정애에게 의뢰했고, 그는 부산의 매수인 2명과 함께 와서 살펴본 뒤, 매매를 약속했다. 이에 군당국에 문의하자 '고적 및 유물 보존규칙'에 의해 매매가 불가하다는 지시로 매매는 무산되었다. 1930년 경찰관이 현지 조사 후, 광양서에 보고한 다음날 밤에 누군가가 석탑 및 석등을 파괴하고 도망갔다. 아마도 사리기를 비롯한 유물을 노리고 무너뜨린 일이었을 것이다. 그러나 실제로 유물이 발견됐는지의 여부는 알려지지 않았다. 오가와와 고적조사위원장 고다마 히데오는 조선의 우수한 유물이 일본이나 다른 지역으로 옮겨지는 것을 염려하며 고적으로 등록하여 보존해야 한다는 입장에서 중흥산성 석탑을 조사하고 등록을 서둘렀다. 이는 총독부의 기본적인 입장이기는 하나 역설적으로 많은 유물이 반출되었던 당시 상황을 짐작하게 한다. 중흥산성 삼층석탑은 보물 제112호로 지정됐으며, 현재 전남 광양시 옥룡면 중흥로에 위치한다. 위에서 말하는 쌍사자 석등과 함께 있었으나, 석등은 국립광주박물관으로 옮기고 석탑만이 남아 있는 상태이다. 탑은 2층 기단 위에 3층의 탑신을 올린 통일신라시대의 석탑이다. 보존 상태가 좋고 매우 안정된 느낌을 주는 탑으로 주목을 받았다.

···

전라남도 화순군 석탑 조사

[공문서] 『大正十一年~大正十三年古蹟調査委員會』, 1922~1924.

金禧庚 編, 『韓國塔婆硏究資料』, 考古美術同人會, 1968, 251쪽.

다이쇼13년도(1924) 임시조사

제2임시조사

전라남도 화순군 석탑 조사

최근 전라남도 목포 부근에서 석물石物을 옮겨가는 자가 많고 사원의 보물 등이 매각되는 것이 적지 않다고 들은 바, 화순군 춘양면 우봉리 및 동면 국동리의 사지로부터 각 석탑, 석비, 이수螭首 등을 운반하여 매각하는 자가 있다고 도청으로부터의 보고가 있어 다이쇼 12년(1923) 11월 실지조사實地調査를 하였음. 두 곳 모두 분명히 사지로서 고려시대의 우수한 석물을 파괴·운반한 것을 보고 관할 경찰 또는 면사무소에 보관을 명하였음. (후지타藤田)

[공문서] 『大正十二年~大正十五年 復命書』, 1923~1926.

金禧庚 編, 『韓國塔婆硏究資料』, 考古美術同人會, 1968, 252~255쪽.

화순군 석탑 및 용암사지 조사 보고

후지타藤田 위원

(초록) 다이쇼 12년(1923) 10월 26일자 전라남도지사의 보고에 의해 화순군和順郡 동면東面 국동리菊東里 탑동 소재의 삼층석탑을 조사하였던 바, 다음과 같음.

一. 소재지는 동면 백룡리栢龍里에서 광주, 순천 간 이등도로二等道路로부터 북쪽 1리 정도 떨어져 있으며, 국동리 부락중심에서 청궁리靑弓里로 통하는 도로 중간, 건지산乾芝山 뒤 계곡에 있다……

一. 사지寺址의 중앙에서 조금 서쪽으로 치우친 밭 가운데 지금 삼층석탑의 기단基壇, 지

복석地覆石 및 석등대석石燈台石이 있다. 탑 기단, 지복석은 길이 4척 8촌으로, 상면에 길이 3척 3촌의 면석을 갖추고 있어, 기단중석의 받침대로 삼았다. 그 외 기단중석의 하반부가 잔존하고 그 상반부는 서성리瑞城里 하서암下瑞巖 부락의 북쪽 산중에 옮겨져 있다.

一. 이 3층 방탑의 주요 부분, 즉 제1층 지복석, 탑신 및 입석笠石, 제2층 탑신 및 입석, 제3층 탑신 및 입석, 보주형정석寶珠形頂石 등 합 8개는 현재 동면 백룡리 옛 명칭 용생龍生 이등도로 위에 운반되어 있다. 제1층의 하부인 지복석은 둥근 느낌이 있는 방형으로 사방에 연초문양을 조각하여 볼만하며, 이러한 문양 및 탑 전체로 보아 고려 말기경에 제작된 것으로 생각된다. 사

한산사지 삼층석탑, 고려, 높이 5.5m, 전남 화순군 동복면, 전라남도 문화재 자료 제63호

지에 남아 있는 유물과 함께 훌륭한 드물게 보이는 완전한 형태의 탑이다.

一. 이 삼층석탑은 다이쇼 12년(1923) 9월까지 국동리 탑동의 사지에 잘 남아 있어, 동면 모든 부락의 신앙의 중심으로서 매년 참배하고 꽃을 바쳤다고 함. 그런데 사지 소재지의 소유자인 광주군 지한면地漢面 홍림리洪林里 김문백金文伯이 자신의 소유라 하며 멋대로 매각하여, 동면 주민이 격분하여 이를 주재소 경관에게 신고하였고, 경관은 즉시 운반을 정지시키고 유물 발견에 대한 절차를 밟은 것이라고 함.

一. 이상과 같이 이 삼층석탑은 탑동사지에 있었던 것으로, 그 일부는 아직 원위치에 있으며 옛사람의 사리탑(골탑)임이 분명하며, 토지조사에 의해 토지와 함께 김문백의 소유로 귀속된 것으로 인정할 수 없다. 그리고 탑은 3층 방탑으로 위에서 아래까지 완전히 갖추어졌으며, 고려시대 탑으로서 형태가 아름다워 학술 자료로서 보존의 가치를 지니는 것이다. 단지, 현재 그 주요부 전부를 1리 정도 떨어진 산기슭에 운반하였기에 원위치로 복구하기는 쉽지 않다. 면사무소 등에 잘 조치하여 적당한 곳에 보관하기를 바람. 만약 면 주민들이 희망한다면 탑동의 원위치로 복귀 운반하는 것도 가능함. 동면 면장 조기동曹基鍊, 동면 주재 이시카미石神 순사부장의 말로는, 면 사람들은 면내 보존을 열망하고 있다고 함……

그 중앙부에 있었던 것으로 본다면, 절의 사적寺蹟과 함께 역시 중요한 탑비였을 것이

다. 탑신이 결실되어 있어 명확하지는 않다 …… 석부도石浮屠는 스님의 묘로, 네 면에 운문雲文이 있으며 제작이 아름답다. 부도로서 형태가 진귀한 것에 속한다. 사지의 서쪽 끝에는 현재 석탑의 단이 있으며, 또한 방형으로 만들어진 초석열礎石列이 있다…….

그리고 사지에 대한 현지 조사로서 현재의 토지 소유자를 찾아보니, 다이쇼 12년(1923) 2월 24일자 전라남도청의 회신에 의하면, 우봉리牛峰里 송찬회宋燦會 및 윤상연尹相淵이 아니고 귀부龜趺 소재지는 우봉리 석자영石慈英, 석부도石浮屠 소재지는 우봉리 홍승환洪承煥의 소유로, 도청보고에서 말하는 바와 같이 윤상연이라는 자가 다른 사람의 소재지에 있는 주인 없는 탑비를 함부로 매매하였다고 하는 것은 무법無法이라고 할 것이다. 유물 역시 전술한 바와 같이 고려시대 사지의 유물로 볼 수 있는 것으로서, 학술상 참고가 될 것이다. 따라서 석이수石螭首, 귀수龜首, 사리탑 등 3점은 현재 보관되어 있는 나주군청 또는 경찰서 내에 엄중 보관하시기를 바람.

> **해제** ..
>
> 화순지역 석탑 파괴 상황에 대한 조사 보고와, 화순군 동면 국동리 탑동 삼층석탑을 조사한 후지타 료사쿠藤田亮策의 보고서이다. 후지타는 국동리 탑동의 절터에 있던 삼층석탑의 기단과 석등대석을 조사하고, 해당 석탑의 주요 부분은 당시 동면 백룡리 이등도로에 옮겨져 있다고 보고했다. 이는 사지 소재지를 소유하고 있던 광주의 김문백이 탑을 팔아서 옮기던 중에 마을사람이 이를 주재소 경관에게 신고하여, 경관이 운반을 중지시켰기 때문이다. 여기서 다시 절터의 땅을 소유하고 있어도 절에 있었던 석조물은 개인이 소유할 수 없는 국유라는 원칙을 적용시키고 있음을 볼 수 있다. 이미 일부 주요 석재가 운반되어 1리 정도 떨어진 산기슭에 옮겨졌기에 원위치로 복구하기 어려우면 적당한 곳에 세워도 괜찮다는 내용이다.
>
> 또 이어지는 부분은 탑비와 부도에 관한 것인데 사건의 전말은 타인이 소유한 땅에 있던 탑비를 매매하려다 무산된 일이다. 1923년 고적조사위원회에서 전라남도 도청에 다시 확인한 결과, 실제 절터의 토지 소유자는 여러 명이었다. 즉, 귀부가 있던 곳은 우봉리 석자영이 소유한 토지이고, 부도 자리는 홍승환의 소유지이므로 탑비의 소유권을 주장하고 판매한 우봉리의 송찬회와 윤상연 소유가 아니었다. 토지의 석조물이 모두 국유라는 원칙이 아니더라도, 타인의 소유지에 위치하고 있었기 때문에 석조물의 매매는 불법이라는 점을 명확히 하고 있다.
>
> 위 항목에서 말하는 석탑은 그 위치로 미루어 전남 화순군 동복면 탑동길에 위치한 한산사지 삼층석탑寒山寺址三層石塔으로 추정된다. 고려시대에 조성된 것으로 보이는 이 탑은 탑동 마을 어귀의 밭 한가운데에 있는데, 이 자리는 원래 한산사라는 절이 있었던 곳이라고 한다. 전라남도 문화재자료 제63호로 지정되어 있으며 탑의 보존 상태는 좋지 않다.
>
> ..

서림사지 삼층석탑

[공문서] 朝鮮總督府, 『大正十三年 四月現在 古蹟及遺物登錄台帳抄錄 附參考書類』, 1924. 9.

제187호 서림사지西林寺址 삼층석탑

종류 및 형상 대소	화강석의 방형 삼층석탑으로 높이 5척, 직경 3척
소재지	강원도 양양군 서면 서림리
소유자 또는 관리자	국유
현황	노반露盤 이상은 없어졌다.

해제 ···

서림사지에 대해서는 77번 항목 해제를 참조하기 바란다.

···

황산대첩비의 폭파

[공문서] 쇼와 18년(1943) 11월 24일 기안

유림儒林의 숙정肅正 및 반시국적反時局的 고적古蹟*의 철거에 관한 건

학무국장

경무국장 귀하

수제首題 철거 물건 중 '황산대첩비荒山大捷碑'는 학술상의 사료로 보존할 필요가 있는 것이지만, 그 존치에 관해서는 관할 도道 경찰부장警察部長의 의견과 같이 현재와 같은 시국에서는 국민의 사상통일에 지장이 있다면 이것의 철거도 또한 어쩔 수 없는 일로 사료되오니 다른 것과 함께 적당한 처치 있기를 바람.

[참조]

황산대첩비는 보존령에 의해 지정을 필요로 하는 정도의 것은 아니지만, 이성계가 왜구를 격파한 사적을 기록한 것으로서, 그의 존재는 당시 일본인의 해외발전 업적의 증거도 될 것이고, 그 비의 형식은 미술사학에 있어서 하나의 시대기준이 되므로 현지에서 보존하는 것이 이상적이나, 그 존치가 치안상 철거가 필요하다는 관할 경찰당국의 의견은 현 시국에서 어쩔 수 없음이 있고, 또한 이것을 경성으로 가져오기에는 수송의 곤란함이 적지 않으므로, 그 처분을 경찰당국에 맡기려고 하는 바이다 .

(첨부 유사품 일람표)

(편자 주-이 비는 그 직후 폭파되었다.)

* 황수영 편집본에는 '고분古墳'으로 되어 있으나 '고적古蹟'의 오기이다.

현존 유사품 일람표(금석총람기재분金石總覽記載分)

명칭	소재지	비고
고양 행주전승비	경기 고양군 지도면 행주외리	
청주 조헌전장기적비	충북 청주군 청주면 상생리	
공주 명람방위종덕비	충남 공주군 주외면 금성리	
공주 명위관임제비	충남 공주군 주외면 금성리	쇼와 17년(1942) 7월 공주 사적현창회로 운반
공주 망일사은비	충남 공주군 주외면 금성리	위와 동일
아산 이순신신도비	충남 아산군 음봉면 삼거리	
운봉 황산대첩비	전북 남원 운봉면 화수리	이번에 철거하려고 하는 것
여수 타루비	전남 여수군 여수면	
여수 이순신좌수영대첩비	전남 여수군 여수면	쇼와 17년(1942) 3월 철거(박물관에)
해남 이순신명량대첩비	전남 해남군 문내면 동외리	위와 동일
남해 명장랑상동정시비	경남 남해군 남해면	
합천 해인사 사명대사석장비	경남 합천군 가야면	파괴됨
진주 김시민 전성극적비	경남 진주부 내성동	
경남* 남해 이순신충렬묘비	경남 통영 남해	
부산 정발전망유지비	부산시 좌천정	
고성 건봉사 사명대사기적비	강원 고성군 거진면	파괴됨
연안 연성대첩비	황해 연백군 연안면	
경흥 전보파호비	함북 경흥군 방서면	
회령 현충사비	함북 회령군 회령면	
진주 촉석정충단비	경남 진주부 내성동	

* 황수영 편집본에는 '용남龍南'으로 되어 있으나 이는 '경남慶南'의 오기이다.

일제가 대동아공영권을 주장하며 제2차 세계대전에 박차를 가하던 1943년에 조선총독부 학무국 장이 황산대첩비의 폭파 여부에 대해 경무국장에게 보낸 공문이다. 학무국장 당사자는 이 '황산 대첩비'가 자신들이 해외로 발전해 나간 업적의 증거가 되며, 비의 형식상 중요한 시대기준작임 이 분명하다는 것을 인정하고, 학술적인 가치가 높아 보존할 필요가 있다고 보았다. 그러나 당시 정세가 일본에 불리하고, 독립운동은 거세지고, 조선인의 반발이 높아가던 시국인 까닭에 '국민 의 사상통일에 지장이 있다면 어쩔 수 없이 철거할 수밖에 없다'고 자신의 입장을 밝혔다. 황산대 첩비는 현지에 그대로 보존하는 것이 이상적이지만 서울로 가져오기는 수송도 어렵기 때문에 그 처분을 경찰당국에 맡기겠다는 내용이다. 이 공문에 따라 황산대첩비는 바로 폭파되고 말았다. 원칙적으로 모든 문화재는 현지에 둔다는 입장이며, 보존이 어렵거나 도난의 우려가 있는 경우에 는 상대적으로 치안이 안전한 서울로 옮기는 것이 일본의 입장이었다. 그러나 전쟁이 격화되는 1940년대 중반으로 가면 이처럼 현지 사람들의 반발을 우려하여 의도적으로 항일 전적비를 파괴 하기도 했다. 폭파된 비석은 현지에 묻혔다가 1957년부터 재건 사업을 시작하여 새 비석을 세웠 으며, 깨진 조각은 1977년 건립한 '파비각'에 보관되어 있다.

이순신대첩비 이전에 관한 건

[공문서] 전남 고비高秘 제449호

이순신대첩비 이전에 관한 건

1942년 3월 4일

전라남도지사

학무국장 귀하

…… 지금으로부터 360년 전 임진난에서 이른바 우수영 해전의 총지휘관이었던 이순신의 공훈을 기리기 위해 유생 등이 건립한 것인데, 그 비문이 별지와 같아 현재 민심의 지도상으로 보아 그대로 방치하여 두는 것은 적당하지 않으며 …… 운운.

해남 명량대첩비, 조선 1688년, 높이 2.6m, 전남 해남군 문내면, 보물 제503호

여수 통제이공 수군대첩비, 조선 1620년, 높이 3m, 전남 여수시 고소동, 보물 제571호

이순신대첩비 이전에 관한 건
(여수읍내 및 해남군 문내면 소재, 비석 2기)

1942년 3월 8일 결재, 발송

학무국장

전라남도지사 앞

　제목의 비석은 고적보존의 입장에서는 현재 위치에 적당한 시설을 마련하여 보존하는 것이 타당하다고 사료되나, 일반 민심의 지도에 있어서 지장이 있는 것이라면 이전이 불가피한 것으로 인정되므로, 비신碑身, 대석台石 함께 전부를 포장하여 본부 박물관 앞으로 송부 바람.

해제

　151번 항목과 유사한 사례로 1942년 전라남도지사가 학무국장에게 보낸 공문이다. 임진왜란 때 공을 세운 이순신 장군의 대첩비를 원래 세워진 위치인 여수시와 해남군 문내면에 보존하는 것이 바람직하지만 일제의 압박에 반발하는 민심이 더욱 거세지고 있으므로 조선총독부박물관으로 이전해야 한다는 내용이다. 위의 항목과 마찬가지로 1940년대에 들어 내선일체에 반발하는 현지 주민들의 이반을 우려하여 항일 전적비나 공훈비를 이전하거나, 이전이 여의치 않을 경우 아예 폭파시켜 버리는 정책을 썼음을 잘 보여준다. 이는 1943년에 내린 '유림의 숙정 및 반反시국적 고적古蹟의 철거령'에 의해 더욱 강화되어 당시 20여 기의 석비가 파손되었다.

　본문에서 말하는 이순신대첩비는 현재 보물 제503호로 지정된 '해남명량대첩비'와 보물 제571호인 '여수 통제이공 수군대첩비'를 말한다. 지금은 각각 해남과 여수 현지에 복원되어 있다. 해남명량대첩비는 1597년 정유재란 당시 울돌목에서의 승전을 기념하기 위해 1688년 3월 전라우도 수군절도사인 박신주朴新冑가 세웠다. 이민서李敏敍가 문장을 짓고, 이정영李正英이 글씨를 썼으며 김만중金萬重이 전서로 '통제사충무이공명량대첩비' 12자를 썼다. 여수 통제이공 수군대첩비는 1615년에 이항복李恒福이 비문을 짓고 김현성金玄成이 글씨를 썼다. 본문의 내용대로 두 비 모두 일제가 조선총독부박물관이 있던 경복궁 근정전 뒤뜰로 옮겨 방치해 두었던 것을 광복 이후에 해남과 여수의 지역 주민들이 각자 비용을 갹출하여 각 지역으로 가져왔다. 여수 통제이공 수군대첩비는 1948년 여수시 고소동에 현재의 비각을 짓고 다시 복구시켰고, 해남명량대첩비는 1947년에 해남으로 옮겼으나 2011년에야 원래 있었던 자리인 전남 해남군 문내면 동외리로 이건됐다.

비석 파괴, 석등 반출 등

○ 해인사 사명대사비(파괴)

○ 운봉비(폭파)

○ 충무공비(목포) 서울박물관으로 이전

○ 밀양 사명대사 충렬사당 당파撞破 계획

○ 통영 충무공 위패 깎아 버린 건件

○ 합천 가회면 쌍사자석등 : 쇼와 8년(1933) 일본인(진주)이 반출하는 것을 추격하여 탈환 (허 교장의 말)

○ 양양 사림사지 석등 : 일본인 스기야마杉山 쇼와 10년(1935) 조사

　(스기야마의 말 : "실측도는 박물관에 있고 사진은 교토대학 건축학교실에 있다.")

　(편자 주-해방 후 조사, 복원됨)

합천 영암사지 쌍사자 석등, 신라, 높이 2.3m, 경남 합천군 가회면, 보물 제353호

○ 진공대사비신 단편(원주 공립보통학교 교정, 원주 수비대장교실 돌담)

(편자 주-현재 경복궁회랑)

원주 흥법사지 진공대사탑비 비신, 고려 940년,
국립중앙박물관 소장(朝鮮總督府,『朝鮮古蹟圖譜』卷六, 1918,
圖3031, 3032)

원주 흥법사지 진공대사탑비(귀부 및 이수),
고려 940년, 강원도 원주시 지정면 흥법사지,
보물 제463호

다이쇼 원년(1912) 촬영 : 朝鮮遺蹟寫眞目錄

해제 ..

충무공비의 이전에 대해서는 앞의 151번과 152번 항목 해제, 사림사지 석등은 77번 항목 해제를
참조하기 바란다.

..

적조사 요오대사비

[공문서] 『昭和三年古蹟調査事務報告』, 1928.

 쇼와 3년(1928) 11월 고적조사위원 이마니시 류今西龍, 후지타 료사쿠藤田亮策, 고원雇員
간다 소조神田惣藏는 이 사지에 남아있는 요오대사의 비를 조사하였다. 이 비는 고려 태조
의 중건비로서 고려 최고最古의 문헌 …… 본부 박물관 내로 이전하였다. 그리고 귀부龜趺
는 밭에 있고 그 옆에 삼층석탑의 일부가 남아 있다.

해제 ..
이마니시 류, 후지타 료사쿠, 간다 소조 3인이 1928년 개성 적조사寂照寺를 조사한 보고서의 일부
이다. 현지에 있던 요오대사비了悟大師碑는 박물관으로 옮기고, 귀부와 삼층석탑 부재가 현지에 남
아있다는 내용이다. 적조사는 황해북도 개성특급시 박연리에 위치한 고려시대의 사찰이며, 요오
대사는 신라 헌강왕 때의 승려 순지順之의 시호이다. 순지는 859년에 당나라에 들어가 앙산仰山 혜
적慧寂(807~883)의 제자가 되었고, 귀국하여 중국 선종의 한 종파인 위앙종潙仰宗을 전했다. 지금
의 황해도 개풍군에 있는 오관산 용엄사龍嚴寺에서 교화하다 65세에 입적하였다. 조선총독부박물
관으로 이전했다는 요오대사의 비는 현재 상단부만이 국립중앙박물관에 소장되어 있고, 개성 현
지에 있었다는 삼층석탑 일부는 행방을 알 수 없다.
..

개성 연복사 중창비

[보고서] 朝鮮總督府, 『朝鮮古蹟調査略報告』, 1914.

(41쪽) 개성 연복사演福寺 중창비重創碑(현재 용산에 있음) 또한 볼 만하다 …… (고려) 말기의 가냘프고 섬세한 기상을 보여주고 있다.

연복사 탑 중창비, 조선 전기, 서울특별시 용산구,
서울특별시 시도유형문화재 제348호

해제

고려 말기에 세워진 개성 연복사 중창비에 관한 보고서이다. 개성에 있던 연복사 탑 중창비는 일제강점기에 경의선 철로를 통하여 서울로 옮겨졌던 것으로 추정된다. 그동안 소재가 파악되지 않았으나 2012년 시민의 제보로 서울 용산구 한강로 3가에 방치되어 있던 것을 발견하여 서울시 시도유형문화재 제348호로 지정하였다. 연복사 탑 중창비는 조선을 건국한 태조 이성계李成桂의 공덕으로 재건된 연복사 오층탑의 건립내력을 담은 비석이다. 귀부龜趺와 이수螭首가 개성 연복사지에 있었는데, 1910년경 서울 용산 철도구락부 구역으로 옮겨진 것으로 추정된다. 현재 비신은 없어졌으나 비문은 권근權近이 짓고 글씨는 성석린成石璘의 필체를 새긴 조선 초기의 석비로 의미가 있다.

단 원문에는 "개성 연복사 중창비"라고 언급하고 있어서 연복사 중창비인지, 연복사 탑 중창비인지는 확실하지 않다. 그러나 본문 중에 "현재 용산에 있다"고 썼으므로 일제강점기에 옮겨져 용산에서 발견된 '연복사 탑 중창비'를 가리키는 것으로 추정된다.

양평 보리사 승려 대경현기탑비 경성 운반

[보고서] 今西龍,「京畿道 廣州郡, 利川郡, 麗州郡, 楊州郡, 高陽郡, 加平郡, 楊平郡, 長湍郡, 開城郡,
江華郡, 黃海道, 平山郡 遺蹟遺物調査報告」,『大正五年度古蹟調査報告』, 1917. 12.
金禧庚 編,『韓國塔婆硏究資料』, 考古美術同人會, 1968, 25쪽.

(156쪽) 제5 보리사승대경현기탑비菩提寺僧大鏡玄機塔碑

이 비는 양평군楊平郡 용문면龍門面 연수리延壽里 보리사지菩提寺址에 있다. 그 지역은 옛 지
평군砥平郡 서면西面에 해당한다. 고려 태조太祖 천복天福 4년(939) 기해己亥에 세워졌다.

(159~160쪽) …… 현기탑비는 …… 천복 4년에 세워졌다. 비신, 귀부龜趺, 이수螭首는
사지寺址 북변의 중앙부에 남겨져 있으며 여러 곳에 산재한다. 현기탑으로 생각되는 하
나의 석탑은 연수리 이장 김선호金善浩등의 말에 의하면 수년 전까지 귀부 왼쪽(귀부에
서 보았을 때)으로 조금 떨어진
지점에 있었는데, 일본인이 이
것을 경성으로 운반해 갔다고
함 …….

…… 이 비처럼 천년의 고비
古碑가 남겨져 있는 것은 경탄할
만한 일로 국보로서 보유해야
될 것임. 그리고 이것을 현재
지역에 보존하는 일은 곤란하
다. 이를 경성박물관으로 옮겨,
이미 경성 방면으로 반출된 현
기탑을 수색 검출하여, 함께 박
물관 내에 영구히 보존되기를
간절히 희망함.

양평 보리사지 대경대사탑비, 고려 939년, 높이 3.5m, 국립중앙박물관
소장, 보물 제361호

경기도 양평군 용문면 연수리에 있었던 양평 보리사지 대경대사탑비 반출에 관한 내용이다. 지명은 다르지만 대경현기탑비의 명칭이 동일하므로 117번 항목과 같은 건으로 생각된다. 1917년에 경기도 경찰부장이 보낸 공문서인 117번 항목에 따르면 이들 비와 석탑은 원래부터 보리사의 것은 아니었고, 마을사람들이 밭에서 발굴하여 보리사에 기부했는데 보리사가 폐사되어 다시 같은 마을 상원사에 기부한 것이다. 이 항목의 제목인 '보리사 승려 대경현기탑비'의 보리사와 양평 현지에 있었던 보리사는 같은 절이 아니다. 1799년에 편찬된 『범우고梵宇攷』에 양평 보리사는 이미 폐사되었다고 나와 있기 때문이다. 또 1911년 서울의 성육태城六太가 매수한 것은 석탑이므로 대경현기탑비의 행방에 대해서는 앞의 117번 항목에 다른 언급이 없다. 위의 본문에는 양평 현지 절터에 비신과 귀부, 이수가 흩어져 있고, 원래 있던 석탑을 일본인이 서울로 운반해 갔다는 이장 김선호의 증언을 전하고 있어서 117번 항목과 일치한다. 그러므로 폐사지는 밭에서 발견한 석탑과 비를 옮겨 세운 보리사였을 것이며, 이를 반출한 일본인은 전문 골동상인 다카하시 도쿠마쓰高橋德松였을 것이다. 이 156번 항목 본문을 쓴 이마니시 류는 이와 같은 전후 사정을 잘 모르는 채로, 보리사를 고려 때의 보리사라 보고, 대경현기탑비를 경성박물관(조선총독부박물관을 뜻하는 것으로 보임)으로 옮겨 국보로 지정해야 하며, 현기탑을 찾아 함께 보존해야 한다고 주장했다.

대경현기탑비는 939년에 세워진 대경대사大鏡大師 여엄麗嚴(862~930)의 탑비이다. 여엄은 신라 하대에 태어나 화엄경을 배웠고, 이후 성주산문의 무염無染에게 선을 공부했다. 그 후, 당에 유학 갔다가 돌아와 양평 보리사 주지로 교화하다가 같은 곳에서 입적했다. 그가 입적한 후, 고려 태조가 '대경大鏡'이라는 시호와 '현기玄機'라는 탑호를 내리자 최언위崔彦撝가 비문을 짓고, 이환추李桓樞가 글씨를 썼으며, 대사의 제자인 최문윤崔文尹이 글자를 새겨 탑과 탑비를 세웠다. 대경현기탑비는 위의 글이 쓰여진 후 얼마 지나지 않아 조선총독부박물관으로 옮겨졌고 현재는 국립중앙박물관에 있다. 성육태가 구매한 '대경대사현기탑'은 현재 이화여대 박물관 소장 (전)양평 보리사지 대경대사탑으로 추정된다. 김화영의 논문 「이대 장 석조부도에 관하여」(『사총』 제12·13집, 1968)에 따르면 1956년 이화여대 총장 공관을 신축할 때, 남산동 1가에 있던 일본인 주택의 나무와 석물을 구입하면서 이 승탑이 함께 옮겨졌다. 남산의 일본인 주택을 성육태가 소유하던 집으로 보고 이 승탑이 대경대사현기탑이라고 추정한 것이다. 성육태의 집은 117번 항목 공문에 의하면 명치정明治町, 즉 명동에 있었고 해방 이후 행정구역 개편과 명칭 변경을 거쳤는데 부도가 있던 남산동은 행정동으로는 명동에 속한다. 그러므로 이화여대의 승탑이 현기탑이라는 직접적인 물증은 없으나 대체로 이에 동의하고 있다. 이에 대해서는 117번 항목의 해제를 참조하기 바란다.

충주 월암산 원랑선사 대보선광탑비

[보고서] 朝鮮總督府, 『朝鮮古蹟調査略報告』, 1914. 9.

(143쪽) 비는 겨우 충주 월암산 원랑선사 圓朗禪師 탑비(진성왕 4년,* 일본 간표寬平 2년, 당唐 용기龍紀 2년, 서기 890년)만을 볼 수 있었다. 김영金穎이 비문을 짓고, 글자는 승려 순몽淳蒙이 썼다. 비는 넘어져서 현재 땅 위에 놓여 있다. 이수螭首와 귀부龜趺가 함께 존재하고 있는데, 웅장한 기상을 발휘하여 오랫동안 고려비의 선구가 되었다. (월광사지)

제천 월광사지 원랑선사탑비, 신라 890년,
높이 4m, 국립중앙박물관 소장, 보물 제360호

해제

충청북도 제천시 한수면 동창리 월광사지에 있었던 신라시대의 탑비에 대한 1914년의 조사보고이다. 항목 제목의 월암산은 월악산의 오기이다. 보물 제360호로 지정된 이 탑비는 신라 말기에 활동한 원랑선사의 탑비로 890년에 건립됐다. 원랑선사는 856년 당에 유학을 갔다가 귀국한 뒤, 월광사에서 선법을 펼쳤다. 그가 입적하자 헌강왕은 원랑선사라는 시호와 대보선광大寶禪光이라는 탑호를 내렸다. 이에 김영이 비문을 짓고, 순몽이 글씨를 썼다. 선사의 탑은 월광사지에 부재만 일부 남아 있을 뿐이며, 땅에 넘어져 있던 비는 일제가 1922년에 경복궁으로 옮겼고 현재 용산 국립중앙박물관에 이건되었다.

* 황수영 편집본에는 '진성왕 3년'으로 되어 있으나 '진성왕 4년'의 오기이다.

경주 김인문비의 발견

[보고서] 藤田亮策, 「彙報 慶州 金仁問墓碑の發見」, 『靑丘學叢』 第7號, 1931. 12.

(157~159쪽) 묘비 발견에 대해서는 발견자 아리미쓰 교이치有光敎一(조선고적연구회 경주주재 연구원)군의 편지 내용을 다음과 같이 발췌하여 향후 참고자료로 쓰고자 한다. 아리미쓰 교이치군은 쇼와 6년(1931) 12월 11일 연구회 조수 이성우李盛雨군의 안내로 서악 방면의 고적을 견학하던 도중, 서악서원西岳書院 누문樓門 아래 모인 다수의 사람들을 보고 가까이 가 보니, 평평한 돌 표면에 묻은 흙을 털어 내고 문자를 띄엄띄엄 읽고 있는 것이었다. 그 돌은 지금 개축 중인 서악서원의 누문 기초공사 당시, 즉 십 수일 전 누문 서북방향 지표하 5촌 정도 위치에 비면을 아래로 하여 놓여 있던 것을 발견하고 괭이로 파낸 것이라고 한다. 문자가 새겨져 있었기에 다소 주변 사람들의 관심을 얻어 공사 중 파괴를 면했는데, 지금 아리미쓰 군에 의해 '문흥대왕文興大王' 등의 문자가 있기에 주위에서는 깊은 관심을 보였고, 무열대왕릉의 비가 아닐까 추정하기에 이르렀던 것이다. 12월 18일, 이 비는 모로가 히데오諸鹿央雄씨의 조사 결과, 보존을 위해 경주박물관으로 옮겨졌다.

비는 화강암으로 풍화가 심하여 판상板狀이 세로로 쪼개져 앞, 뒤 2개가 되어 …… 겨우 남아있는 1/3 정도의 비면 역시 주위를 고의로 마멸한 흔적이 있어 완전히 읽을 수 없는 것이 안타깝다.

아리미쓰 문학사의 해독을 기초로 하여 비를 보자면, 현재 남아있는 부분이 26행이며 1행에 약 18자로 전체 400자 이상을 헤아릴 수 있는데, 마멸되어 독해는 매우 곤란하다.

이 단편에는, '조문흥대왕祖文興大王'(태종 무열왕의 아버지 김용춘金龍春), '태종대왕탄미기공太宗大王歎美其功', '공위부대총관公爲副大摠管' 등의 구절이 있어, 김인문金仁問의 사적事蹟에 해당되는 것이 많으며, 또한 『삼국사기三國史記』의 「김인문전金仁問傳」을 보면 영휘永徽 4년 '太宗大王授以押督州摠管, 於是築獐山城, 以設險, 太宗錄其功, 授食邑三百戶'라는 부분이나, '仁問又入唐, 以乾封元年扈駕登封泰山, 加授右驍衛大將軍食邑四百戶' 등이 비문과 합치

되는 것으로, '面縛於轅門, 兇党土崩', '盛發師徒運糧粮' 등의 구절 등 역시 백제로 내려가 고구려의 전쟁에 참가한 전기傳記와 부합되는 점이 많다. 이것으로 보아 김인문의 비로 보는 것이 틀리지 않을 것이며, 그 공적을 열거하는 형식으로 보아 묘비로 보는 것이 타당할 것이다.

그런데 이 비의 탁본은 일찍이 이마니시今西 박사가 소장하고 있는 낭선군朗善君 이우李俣 편집의 『대동금석서大東金石書』 안에 포함되어 있다. 더욱이 이 비가 대태각간김유신묘비大太角干金庾信墓碑로 여겨졌던 것은 '반간기호노수返干紀瓠盧水' 등의 문구에서 추정된 바이며, 대동금석서총목록大東金石書總目錄 등에 함형咸享 4년 건립, 재在 경주 등으로 결정된 것도 말하자면 대동금석서를 답습한 것에 지나지 않는다는 것을 알 수 있다. 이에 의해 적어도 효종孝宗·현종顯宗·숙종肅宗 당시 이 묘비가 현존하고 있었다는 것을 알 수 있고, 더욱이 김유신묘비로 잘못 전해진 것으로 보아 이미 무너지고 파괴되어 전문은 전해져 있지 않았던 것이리라 생각된다. 혹은 서악서원 누문에 보존되어 있던 것이 땅 속에 묻혀 새롭게 발견된 것은 아닐까. 어떻든 간에 신라 사료史料로서 확실한 하나의 예를 더한 것으로, 아리미쓰 학사의 공을 기록해 두어야만 할 것이다. (후지타藤田)

김인문묘비, 신라 7세기 말, 높이 63×너비 94.5cm, 국립경주박물관 소장

아리미쓰 교이치가 1931년 경주 서악서원 누문 기초공사 때에 땅 밑에서 발견된 비를 김인문의 묘비라고 판단했고 이를 후지타 료사쿠藤田亮策가 확인했다는 내용의 글이다. 이 비는 서악서원의 영귀루詠歸樓 북쪽 축대석築臺石으로 쓰이고 있었다. 화강암으로 만든 비는 풍화로 인해 심하게 마멸된 상태인데다가 세로로 쪼개져 앞면과 뒷면의 2개가 되어 있었고, 1/3 정도 남아 있는 비면에도 고의로 마모한 흔적이 있어 판독이 매우 어려운 상황이었다. 발견된 지 일주일 만에 모로가 히데오가 비를 조사하고 경주박물관으로 옮겨 보존하도록 했다. 남아있는 부분에 새겨진 글자는 1행당 18자 정도로 26행이 남아있어 전체 약 400자 남짓 되지만 그중에서 판독이 되는 글자는 매우 적어서 독해가 어려운 상태였다. 그러나 판독되는 부분의 글을 종합하면 김인문의 일생과 관련되는 부분이 많으며 『삼국사기』 「김인문전」과 일치되기도 하여 이 비를 김인문의 묘비라고 결론을 내리게 되었다. 비의 탁본이 1668년에 이우가 엮은 『대동금석서』에 포함되어 있었던 것으로 미루어 적어도 현종 때까지는 이 비의 존재가 알려져 있었음을 알 수 있다. 하지만 당시에도 이 비는 김유신金庾信의 묘비로 잘못 전해지고 있었다는 점은 그 당시에도 비문의 완전한 판독이 매우 어려울 정도로 훼손이 심한 상황이었음을 알려준다. 현재 남아 있는 부분의 크기는 높이 63cm, 너비 94.5cm, 두께 18.4cm이며, 국립경주박물관 소장이다.

ㆍㆍㆍ

묘석을 훔쳐 일본으로 밀수

[신문기사] 『京城日報』, 1926. 12. 28*

서대문서에서 탐지하여 범인 체포에 이르다

살인강도 등 연이어 중대사건이 발생한 서대문서 사법부에서는 이 사건이 처리되지 않는 가운데 27일 또 어떤 대석비大石碑 도난사건을 탐지한 듯, 범인피의자 체포를 위해 형사 수 명을 모 방면에 파견하였다. 사건의 내용은 극비이지만, 탐문해 보니 피의자는 서대문 관내 조선인으로, 무덤의 석비를 훔쳐 미리 결탁한 오사카 일본인 상인에게 대대적으로 밀매하고 있던 자로, 26일 신촌역에서 전과 같이 일본으로 발송하려는 도중에 발견되어 체포되기에 이르렀는데, 피해는 수천 엔에 달할 것으로 보인다.

해제 ···

1926년 비석을 훔쳐 일본으로 불법 반출하려던 자를 적발한 사건에 대한 내용이나 구체적인 위치와 비명에 대한 정보가 없어서 자세한 사항은 알 수 없다.

···

* 황수영 편집본에는 1926년 12월 8일자로 기재되어있으나, 1926년 12월 28일자의 오기이다.

석등·묘탑의 반출

[논문] 谷井濟一, 「朝鮮通信(一)」, 『考古學雜誌』第2卷 第2號, 1911. 10.

(63쪽) 최근 이곳에서는 석등을 모아 놓는 것이 유행으로, 묘지 앞의 석등은 물론이고 심하면 묘탑까지 가지고 오는 것에는 놀랄 지경입니다. 사원 안의 것은 사찰령 등의 발포도 있어 비교적 단속이 되지만, 폐사지의 것은 산일의 위험이 많아 당국자도 지금 그 단속방법에 대하여 고심 중입니다.

해제

야쓰이 세이이쓰가 1911년에 쓴 「조선통신」의 일부분이다. 당시 석등과 묘탑의 수집 열기로 인해 유물이 현지에서 반출되어 흩어지고 있으므로 단속 방법을 검토하고 있다는 내용이다.

충남 보원사지 석등

[공문서] 쇼와 17년(1942) 5월 15일
발송 17년(1942) 5월 16일

보원사지 소재 석등 송부에 관한 건

학무국장

충청남도지사 귀하

······ 옥개屋蓋, 중대中台, 지대地台(내에 간석竿石, 화대火袋, 보주寶珠는 발견되지 않았으나 부근에 매몰되어 있을 것임)만을 발견. 현장에 두면 도난의 우려가 있으므로, 본부 박물관 구내로 운반하여 보존하고자 하니 이것의 운반에 필요한 비용 배부配賦를 신청하시오.

추신-해당 석등 지점은 개심사 대웅전 보존공사 현장 주임 이케다 무네키池田宗龜가 자세히 알고 있으니, 발견되지 않은 것은 이 사람에게 수색시키는 것이 편리할 것으로 사료됨.

해제 ···

1942년 조선총독부 학무국장이 충청남도지사에게 일부 부재만 남아있는 보원사지普顯寺址 석등이 도난당하지 않도록 조선총독부박물관으로 운반하여 보존할 수 있도록 운반비를 신청하라는 공문을 보낸 것이다. 위 공문에도 불구하고 석등 부재는 조선총독부박물관으로 운반되지 않았으며, 현재 서산마애불 가는 쪽 불이문 인근에 옮겨졌다. 남아 있는 석등의 대석은 너비 70cm, 높이 35cm로 가량으로 방형의 지대석 위에 올린 팔각형 하대석이다. 하대석 옆면에는 안상眼象이 있고, 간주間柱를 세우기 위한 구멍이 뚫려 있다.

···

순천 광주 석등 외 옥룡사 석조물

○ 순천 남문 앞 석등

○ 광주지사 관사 내 석등 금석총람金石總覽 상上

○ 광주읍내 철불상 광주군 서방면 동계리 높이 3척 2촌, 국유, 고려

○ 전傳 만복사 석등 순천면 장천리. 지금의 순천보통학교 정문 앞 주점酒店 처마
 밑에 홀로 서 있다. 노인의 말로는 주록산走鹿山 만복사萬福寺.

○ 옥룡사지玉龍寺址 부도 1기가 제각齊閣 앞에 남아있다. 이 사지에는 선각국사先覺國師
 (도선道詵)의 묘탑과 동진대사洞眞大師의 묘탑도 건립되어 있
 었을 것이다. 팔각, 고려 초

○ 동진대사묘비 쇼와 3년(1928)까지 남아 있었다고 한다. 마을사람이 이를
 파괴하고 가공하여 묘석을 만들었다는 이야기. 현장에는
 이수, 귀부, 비신 파편조차 남아있지 않음. 광종 9년(958)
 묘탑과 같이 건립한 석비. 이 절에는 선각국사의 비도 남아
 있었으나 지금으로부터 40년 전쯤에 파괴되었다고 한다.

장명석등, 고려 후기, 전남 순천시 장천동, 전라남도 문화재자료 제7호

해제 ..

동진대사보운탑과 탑비는 전라남도 광양시 옥룡면 추산리의 옥룡사지에 있었던 동진대사洞眞大師
경보慶甫(868~947)의 부도와 비이다. 954년에 세운 탑과 비는 본문에서 말하는 대로 1928년까지
남아있었으나 이후 파괴되어 아무것도 남아있지 않다. 파괴 전말에 대해서는 알려지지 않았고,
현지에는 2002년 광양시에서 새로 만든 동진대사의 탑비가 있다. 순천 남문 석등은 현재 순천시
청 앞 광장에 있는 석등으로 추정된다. 화사석火舍石을 새로 만들어 조립한 상태이며 전라남도 문
화재자료 제7호로 지정되어 있다.

..

광양 돌사자 석등

쇼와 6년(1931) 3월~4월 사이에 남모르게 이것을 운반하여 산 아래 옥룡면사무소 앞에 가지고 온 자가 있었는데, 마을 주민의 반대에 부딪쳐 길가에 버리고 달아나 버렸다.

[쇼와 6년(1931) 8월 29일 제35회 古蹟調査委員會]

[공문서] 『昭和四年~昭和七年 古蹟調査委員會綴』, 1929-1932.

金禧庚 編, 『韓國塔婆硏究資料』, 考古美術同人會, 1968, 262~264쪽.

유물발견 신고에 관한 건

광양서 보保 제2532호

쇼와 6년(1931) 4월 22일

광양경찰서장

조선총독 귀하

본적 전라남도 광양군 옥룡면玉龍面 운평리雲坪里

주소 동 이재영李載永

제목의 건에 관해서는 본호本號 금월 7일자로 조사, 보고한 바와 같으나, 그 후 소유 및 관리권을 이양 받은 경상북도 대구부 동운정東雲町 69 오구라 다케노스케小倉武之助로부터 다음과 같은 신청이 있어 조사한 바, 관리보존상 적절하다고 인정받기 위한 허가를 얻고자 하여 위와 같이 보고합니다.

기記

주소 경상북도 대구부 동운정 69 오구라 다케노스케

一. 유물인 석탑 1기, 석등 1기는 운평리 산림 속에 있다. 도난 또는 파손 등의 염려가 있어서 전라남도 광양군 광양면 읍내로 이전하여 관리보존을 완전하게 하려 함.

一. 위 신청에 대해 조사한 결과, 해당 유물은 근래 들어 갑자기 가치 있는 물건이라는 것이 일반에 알려졌는데, 이전에도 탑을 넘어뜨리고 내용품을 절취했을 것으로 의심된다. 또한 미신적 행위에서인지 탑의 파편을 가져가는 자도 있다. 소유지는 산간벽지로, 관리보존상 광양읍내로 이전하는 편이 적절 타당하다고 사료됨.

중흥산성 쌍사자석등(도감)
전남 광양군 옥룡면 운평리 중흥산성 내 사지寺址 쇼와 6년(1931) 이전.
아마누마天沼 석등롱石燈籠 : 골동상이 훔쳐 가는 것을 오가와 게이키치小川敬吉가 제지함.

[단행본] 天沼俊一, 『石燈籠 總論·年表』, 1933. 12.

광양 쌍사자 석등

(법주사 쌍사자 석등) …… 법주사에 빼어난 쌍사자 석등이 있다는 것은 『조선고적도보朝鮮古蹟圖譜』에도 등재되어 있는 것으로, 그 방면에서 노력하고 있는 사람이라면 누구나가 잘 알고 있을 것이다. 나 역시 운 좋게 작년에 볼 기회가 생겨 사진을 찍어, 그 사진을 제1도로 게재하여 그 진귀하고도 우수한 석등을 소개하였는데, 그 후 조선총독부 기수 오가와 게이키치씨가 같은 양식의 것을 1기 발견하여, 자칫하면 골동상의 손으로 넘어가 대구 등지 부호의 소유로 되어 우리들은 도저히 볼 수 없게 될 운명으로 떨어져 내리려고 하는 것을 구하여, 지금은 총독부박물관 구내 사무소와 가장 가까운 곳에 안전하게 세워져 있어 참으로 기쁘기 그지없는 일이다.

다음과 같이 이 석등의 이력을 적어 놓는다.

·발견일시 : 쇼와 5년(1930) 8월경 마을 주민이 매각하려고 부산부 골동상과 교섭하던 당시

·조사일시 : 쇼와 6년(1931) 3월 16일부터 이후, 오가와씨가 전남 구례 화엄사 조사를 위해 출장가면서 이 석등을 한번 쭉 조사하고, 출장 보고 뒤 유물 등록 수속을 종료. 동년 12월 17일 이후 재조사를 하고 경성에 운반하기로 결정

·경성도착 : 쇼와 7년(1932) 1월 5일

·건설 : 쇼와 7년(1932) 11월 10일

(편자 주-현재 국립중앙박물관 진열실에 있음)

광양 중흥산성 쌍사자석등, 신라, 높이 2.5m,
국립광주박물관 소장, 국보 제103호

해제 ⋯⋯

1930년 마을사람이 전라남도 광양군 옥룡면 운평리 중흥산성 내 사지에 있었던 쌍사자 석등을 팔려다가 적발되어 이를 서울로 옮긴 사건과 관련 있는 기록들이다. 광양 중흥산성 인근의 마을 사람이 이 쌍사자 석등을 부산의 골동품상에게 팔려고 교섭하던 중에 총독부 기수 오가와 게이키치의 눈에 띄었다. 오가와가 이를 임시로 조사하고 유물로 등록하여 다시 한 번 재조사한 후에 바로 서울로 옮겼다. 1931년, 1932년의 복명서를 참조할 수 있는데, 이는 광양군 운룡면 옥룡리의 석탑 1기, 석등 1기를 소유 및 관리하고 있었던 대구의 오구라 다케노스케가 이들의 이건을 허락해달라고 요청하자 그 타당성을 조사하고 난 보고문이다. 오구라는 이들 석탑과 석등이 산 속에 있기 때문에 도난과 파손의 위험이 있으므로 이들을 광양읍으로 이건하고 싶어 했다. 이에 광양경찰서장이 오구라의 요청을 허가하기 위한 사전절차로 총독에게 이를 보고하는 공문을 보냈다. 아마도 오구라는 먼저 석탑과 석등을 광양읍내로 옮겼다가 다시 자신이 사는 대구로 몰래 가져갈 심산이었던 듯하다. 애초에 사건의 발단은 1931년 3, 4월 사이에 누군가가 몰래 이 석등을 어딘가로 가져가기 위해 산에서 옮겨가다가 주민들에게 발각되어 옥룡면사무소 앞에 내버려두고 도망간 일이었다. 애초에 오구라가 쌍사자 석등을 반출하려고 시도했던 일인지도 모르겠다. 당시 화엄사로 조사를 갔던 오가와 게이키치가 이를 발견하여 제지하고 석등을 (국가)유물로 등록한 후, 서울로 운반하게 하여 1932년 1월에 조선총독부박물관으로 옮겨 재건했다. 교토제국대학 교수인 아마누마 순이치天沼俊一는 법주사 쌍사자 석등에 버금가는 우수한 쌍사자 석등이 골동품상에게 팔려나갈 위기에서 벗어난 일에 대해 오가와의 공이 크다고 적었다. 광양 중흥산성 쌍사자 석등은 현재 국립광주박물관 소장이다.

⋯⋯⋯

사자암 석등

[편지] 1957년 3월 17일자

채갑석蔡甲錫 서신

익산 금마면 노상리 23

본 사람은 없으며, 한일합병 직후에 사자암獅子庵 주지로 계시던 윤운성尹雲星(현 탑성사 주지)씨도 석등을 보지 못했다고 하오며, 소불상小佛像 건도 마찬가지입니다. 다만 부도는 사자암 동쪽 약 80m 지점에 좌대 두개와 부속품 일부가 남아 있을 뿐입니다. 부도 2개 중 1개는 지금으로부터 약 30여년 전에 그 당시 주지로 계시던 윤상덕尹相德(익산 여산면 문수사 주지)이 일본인에게 팔았다 합니다. (군산으로 운반되었습니다.)

(미륵사 동쪽 '부도밭' 부도 현존 대석도 반출?)

(편자 주-국립박물관 소장 : 사진원판「석당石幢」조사 필요)

해제 ··

전라북도 익산시 금마면 사자암의 석등과 작은 불상 분실에 관한 채갑석의 편지글이다. 익산 사자암의 석등과 작은 불상을 도난당했다는 의혹에 대해 일본이 한국을 강제병합한 1910년 당시 사자암 주지였던 윤운성이 이를 본 적이 없다고 증언했다는 내용이다. 다만 사자암에 있던 부도 2기중 하나는 1927년경에 당시 주지였던 윤상덕이 일본인에게 팔아 군산으로 반출됐고, 다른 하나는 사자암 동쪽에 대좌와 부재 일부가 남아있다는 내용이다. 군산으로 옮겨졌다는 사자암 승탑의 행방은 알 수 없고, 동쪽에 남아있었다는 승탑 부재 가운데 일부는 석탑으로 활용된 듯하다. 사자암에 있는 석탑은 일반적인 석탑과 다른 모습이기 때문에 이형異形 석탑으로 불리는데 그 제일 아래 지대석에 해당하는 부분은 원래 승탑의 하대석으로 보인다. 사자암의 석탑은 위의 편지가 쓰여진 1957년 이후 여러 부재들을 모아 석탑으로 조립한 것으로 생각된다.

··

포석정의 돌거북

느티나무 아래에 있는 항아리石甕 모양
의 물받침돌水受石은 전에는 지금의 담장
밖 약 1정町 떨어진 곳에 있었던 것을, 그
후 마을사람들이 현재 장소로 옮긴 것으
로서, 이전에는 그 옆에 두 개의 구멍으로
물이 흘러 나가게 만들어진 돌거북이 있
었다고 하는 사실과 시냇물 위쪽에 지금
도 배지盃池라 부르는 연못이 있는 것을 생
각하면, 만들어졌을 당시 구조는 시냇물을

포석 세부, 경북 경주시 내남면 포석정
(朝鮮總督府, 『朝鮮古蹟圖譜』 卷四, 1916, 圖1411)

못에 채우고 이를 통桶과 같은 것으로 끌어온 다음, 그 말단에 돌거북을 설치하여 거북의
입에서 앞에서 말한 항아리 모양의 물받침돌에 물을 흘려보내, 다시 이 물 받침돌에서
경사진 돌 도랑을 통해 물을 흘려보낸 것으로 생각됩니다. 요컨대 이 포석정지는 당시
이궁離宮 정원 일부에 마련되었던 곡수曲水 유적으로, 궁전은 아마도 뒤쪽 높은 대지 부근
에 만들어져 있었다고 생각됩니다.

다이쇼 5년(1916) 5월 16일
부석敷石 발견, 포석정鮑石亭 1개
길이 9촌 5분, 폭 5촌, 두께 1촌 9분

해제　···

포석정에 있는 물 받침돌이 이전된 것이며 이전에는 받침돌 옆에 거북이 모양으로 깎은 돌을 두
어 물이 흘러나가도록 만들었을 것이라는 추정이다. 그러나 돌거북이 있었다는 말을 들었을 뿐이
며 돌거북의 실체를 본 적도 없고, 언제 어떻게 없어졌는지에 대해 아무런 정보가 없다.

···

화석어 도쿄대학 송부

신의주 고보高普 교장 도이 간초土井寬暢 용암포 가도 삼교천三橋川 도선장渡船場
도쿄대학, 교토대학에 송부

[신문기사] 『京城日報』, 1926. 12. 3.

평북에서 물고기 화석 발견
조선지질학상 유익한 좋은 자료

【신의주 전보】신의주 고등보통학교 교장 도이 간초土井寬暢씨와 교원 무코야마 다케오 向山武男 씨는 최근 용암포 가도 삼교천 도선장 부근에서, 기와 모양의 암석 파편 중 어류 화석을 발견하여 곧바로 연구에 착수한 결과, 이 화석은 지질학자가 말하는 중세기 쥐라 기시대의 것으로 보인다고 한다. 원래 조선의 지질은 일반적으로 육생陸生에 속하는 것 으로 단정하고 있었으나 과거 평양부근에서 조개 화석이 발견되어 진귀하게 여겼는데, 지금 다시 신의주 부근 구릉에서 어류 화석을 발견하여 조선의 지질 역시 해생海生에 속 하는 것을 입증할 수 있기에, 학계의 연구재료로서 유익한 것이다. 덧붙여 발견된 화석 은 길이 2촌, 피라미 모양의 물고기로, 암석은 패석貝石으로 불리는 판자 형태가 겹쳐있 는 것이다. 이 학교는 그중 2, 3종을 본부 지질조사소와 도쿄대학, 교토대학에 연구자료 로서 송부하였다.

해제 ..

평안북도 신의주에서 발견한 물고기 화석을 일본에 자료로 보냈다는 1926년 12월 3일자 『경성일 보』 기사이다. 이에 따르면 신의주 고등보통학교 교장인 도이 간초와 교사 무코야마 다케오가 용 암포 삼교천에서 쥐라기시대의 것으로 보이는 어류 화석을 발견하여 조선총독부 지질조사소와 도쿄제국대학과 교토제국대학으로 보냈다. 이들 자료는 한반도의 지질이 해생海生에 속하는 것을 입증하는 증거로 의미 있다고 보았다. 이 화석의 현재 소장처는 알 수 없다.

..

고고학회 예회 출품

[논문] 「考古學會記事 考古學會例會」, 『考古界』第6篇 第3號, 1906. 12.

(57쪽) 전磚 파편 4점, 이마니시 류今西龍 출품

한국 경주 낭산狼山 서남 사천왕사四天王寺?의 것으로, 다음의 제병齋甁 등과 함께 금년 여름 이마니시 씨가 한국으로 건너가 그 지방을 답사하였을 당시 채집했다고 한다. 어느 것이든 진귀한 것으로 어떤 것은 연화문蓮花文이 있고 어떤 것은 보상화문寶相花文이 있어, 우리로 하여금 신라시대 문화를 생각나게 하는 것이다. 질적으로 보면, 야마토노쿠니大和國 오카데라岡寺 및 쓰보사카데라壺坂寺 소장의 그것과 흡사하다.

유개대부감有蓋台付坩 1점, 이마니시 류 출품

한국 경주 북산 발굴에서 나온 것으로, 뚜껑 및 목, 어깨 부위에 새겨져 있는 문양이 매우 진귀하다.

[논문] 「彙報 高麗朝の墓誌及石棺」, 『考古界』第3篇 第2號, 1908. 5.

(85쪽) 휘보 고려의 묘지 및 석관

묘지는 석관과 동질의 암석으로 만들어져 '高麗國內侍監門衛攝散員崔公墓誌'라는 제목에, 말문末文에는 '本朝啓統戊寅三百十二歲己丑八月書'라고 되어 있다.

[논문]「彙報 高麗の石棺」,『考古界』第8篇 第2號, 1909. 5.

(110쪽) 휘보 고려의 석관

…… 얼마 전 조선에서 발견된 석관의 뚜껑 및 사방 측면으로서, 여기에 부수된 묘지명墓誌銘에 의하면 이 석관은 장충의張忠義의 유골을 넣어둔 것으로 볼 수 있다. 발견된 장소 역시 명문에 의해 경성의 서쪽, 부소산 기슭이라는 것을 알 수 있다 ……. (다카하시高橋)

해제 ···

앞의 작은 항목은 이마니시 류가 (일본)고고학회 예회에 조선에서 발견한 전돌 파편 4점과 뚜껑이 달린 그릇 1점을 출품했다는 내용이다. 이어지는 두 건의 작은 항목은 고려의 묘지 및 석관에 대한 소개글이다. 상세한 설명은 없지만 이마니시가 출품했다는 전돌은 경주 낭산 서남쪽 사천왕사에서 수집했는데 연꽃무늬가 있는 파편도 있다는 것으로 미루어 7세기 중엽경에 만든 화려한 전돌을 말하는 것으로 보인다. 뚜껑이 달린 그릇은 경주 북산에서 발굴된 것으로 뚜껑, 목, 어깨에 진귀한 문양이 있다고 했으므로 신라 경질토기를 말하는 것으로 보이지만, 양쪽 모두 정확하게 어떤 유물인지를 비정하기는 어렵다.

고려의 묘지 중 '高麗國內侍監門衛攝散員崔公墓誌'명이 있는 것은 내시 감문위섭산원을 지낸 최광崔珖(1208~1229)의 묘지이다. 최광은 동주東州(강원도 철원군) 출신으로, 문음으로 관리가 되었으나 1229년에 22세로 사망하였다. 사망한 그 해에 만들어진 이 묘지석은 일본 도쿄국립박물관에 소장되어 있다. 다른 하나는 장충의(1109~1180)의 석관과 묘지석으로, 역시 현재 일본 도쿄국립박물관에 소장되어 있다. 장충의는 강원도 홍천 출신으로 음서를 받은 뒤 과거에 급제하여 판예빈성사에 올랐으며, 1180년 72세로 사망하였다.

···

장곡사 참배

[논문] 田中豊藏, 「長谷寺參詣」, 『畵說』 昭和十二年五月號, 1937. 5.

(3~10쪽) 장곡사長谷寺라고는 하지만 깊은 산중에 있는 절이 아니다. 다홍색으로 물든 한국, 지금의 조선은 충청남도 청양에 있는 칠갑산 장곡사라 할 수 있다.

…… 우선 가까이에 있는 대웅전(아래쪽)에 들어간다. 정면 3칸, 측면 2칸의 작은 전각으로 붉고 푸른 채색이 아름다운데, 무성한 나무들을 배경으로 이 산간에는 드문 웅장하고 화려한 아름다움이 두드러진다. …… 산을 1, 2정町 올라가면 또 하나의 위쪽 대웅전으로, 그 안에 불상과 대좌가 있는데, 사실은 이것이 이번 장곡사행의 목적이기도 하다. 전각은 근세의 극히 조잡한 건물이지만 내부가 훌륭하다. 아래쪽의 대웅전은 보통의

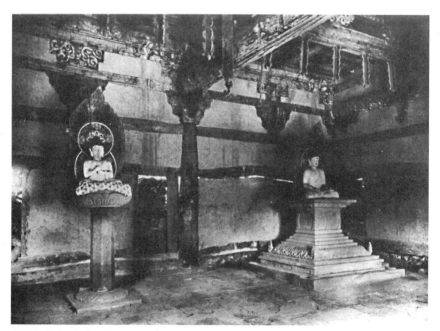

장곡사 상대웅전 철조비로자나불좌상 · 철조약사여래좌상(『畵說』, 1937.5.)

조선 사원과 마찬가지로 바닥은 나무판을 깔았는데, 이 위쪽의 대웅전 바닥은 한쪽에 전돌이 깔려 있어 예스러움이 남아 있다. 더욱이 전돌에는 연꽃잎이 부조浮彫되어 있다. 신라시대 유물로서는 약하며, 그 말기 혹은 고려시대에 중수重修한 것이 아닐까. 놀라운 것은 건물 안쪽을 향해 오른쪽에 안치되어 있는 약사불藥師佛의 대좌이다.

…… 그 제작은 정교함의 극치를 이루고 있으며, 석질은 순백의 매우 견고한 사암으로, 조금 어두운 당내에 빛나는 백광을 발하고 있다. 이것이야말로 틀림없는 신라 미술의 절묘한 기술로서, …… 이러한 것이 이

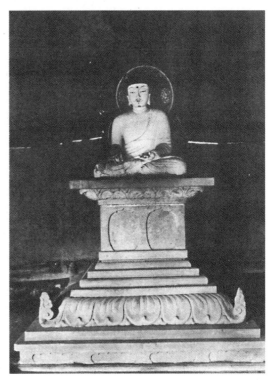

장곡사 상대웅전 철조약사여래좌상(『畵說』, 1937.5)

산사에 굴러다닌다는 이상함에 놀라기도 했다. 대좌 위에는 철로 만들어 흙을 입히고 하얀 호분胡紛을 바른 약사불이 앉아 있다 …… 하지만, 웅장하고 화려한 대좌 위의 불상은 전각 중앙에 있는 것이 아니라 한쪽에 치우쳐 있고, 가운데 있는 불상은 높은 간석竿石의 연좌蓮座 위에 앉아 있으며, 대일여래大日如來의 수인을 맺고 있는 좌상이다.

당내堂內에는 이 두 불상이 있을 뿐이다. 정면에서 보아 왼쪽, 즉 서쪽에 불상이 하나 있었던 것 같은데 지금은 아무것도 없다. 어쨌든 현재 중존中尊은 아마 중수할 당시 다른 당堂에서 가지고 와서, 있던 석등의 간석 위에 얹은 것이고, 원래는 더 큰 본존이 안치되어 있었을 것이다. 그렇지 않으면 조금 작은 감은 있지만 동쪽의 약사야말로 원래의 본존일 것이라고도 생각해 보았지만, 후세에 이전한 것도 아니며, 또한 지금의 전각이 한쪽으로 치우쳐 새로 세운 흔적도 없다. 당의 외벽, 두관頭寬에 동치同治 7년 '금당암대웅전중수기金塘菴大雄殿重修記'라고 묵서墨書된 현판이 걸려 있다.

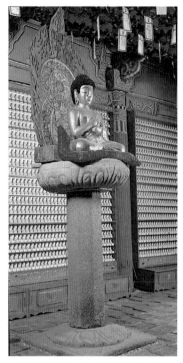

청양 장곡사 철조비로자나불좌상 및
석조대좌, 고려, 전체 높이 226cm,
상 높이 61cm, 청양 장곡사 상대웅전

청양 장곡사 철조약사여래좌상 및 석조대좌, 고려,
전체 높이 232cm, 상 높이 91cm, 청양 장곡사 상대웅전

해제 ..

다나카 도요조田中豊藏의 충청남도 청양 장곡사 참배기이다. 다나카는 청양 칠갑산 장곡사에 다녀
온 소감을 『화설畵說』 1937년 5월호에 실었다. 내용은 단순한 감상문으로 문화재의 훼손이나 도
난에 대해 특별히 언급하지는 않았다. 단지 상대웅전에 들어가서 2구의 불상을 봤는데 이들의 위
치와 대좌, 상대웅전의 규모에 걸맞지 않은 불상의 크기에 대해 의구심을 표하고 있을 뿐이다. 아
울러 동쪽의 약사여래와 중앙에 안치된 비로자나불 중에 어느 불상이 대웅전의 본존불인지, 혹은
원래 더 큰 본존불이 있었는데 어디로 사라진 것인지에 대해 의문을 표한다. 그러나 이에 대해서
는 아무런 정보도 없고, 이 상대웅전의 불상들은 다른 곳에서 옮겨진 조각이라는 점만 알려졌다.
또한 대웅전 내부의 배치에 의문을 표하면서, 외벽에 동치 7년(1868) 대웅전 중수를 기록한 현판
이 걸려 있는 점을 특기하고 있다.

...

영주읍 석조물

[단행본] 田中萬宗, 『朝鮮古蹟行脚』, 東京泰東書院, 1930. 10.

(145쪽) 조선 최고의 벽화가 있는 부석사浮石寺 …… 도중 영주읍 바로 앞 약 1리里, 서천西川을 따라 가는 길, 좌측 절벽 위 20척 정도에 석가삼존釋迦三尊의 대상大像이 바위 위에 새겨져 있다. 통일신라시대의 우수작으로 거의 대부분 깨져 있기 때문에 못보고 지나치지 않도록 …… 먼 옛날 이 주변에 큰 사원이 있었다는 것을 말해 주고 있다.

영주읍에 들어서면 왼쪽에 오층석탑이 보인다. 그곳은 불교 포교당布教堂으로 보광명전普光明殿에는 비구니가 2, 3명 있다. 이 탑 및 등롱燈籠에는 천부상이 고부조로 새겨져 있는데 통일신라시대의 작품이지만 모두 주워 모은 것이다. 그러나 이렇게라도 보존되어 있는 것이 매우 기쁘다. 읍내에도 석불이 2, 3점 있지만 모두 심하게 훼손되어있다.

영주 가흥동 마애여래삼존상 및 여래좌상, 신라, 경북 영주시 가흥동, 보물 제221호

다나카 만소田中萬宗의 기행문 중 일부이다. 부석사로 가는 도중에 영주읍 직전 바위 절벽에 커다란 석가삼존불이 있는데 파손이 심하니 혹시 놓치는 일이 없기 바란다는 조언을 하고 있다. 영주읍에는 오층석탑과 석등이 있는데 통일신라시대의 고부조 작품이지만 주변에서 주워 모은 것이라고 하여 원래의 위치에 있는 게 아님을 시사한다. 이 오층석탑은 현재 영주시 경북 도립영주도서관 앞마당에 있는 석탑으로 추정된다. 원래 가흥동 들판에 있던 것을 1961년에 수재를 당해 당시 면사무소가 있던 곳으로 옮겼다가 다시 현재 위치로 옮겼다. 통일신라시대의 석가삼존불은 영주 가흥동 마애불로 판단된다. 윗글에서 다나카가 말하는 석가삼존불이 길 옆 절벽 위에 있다고 했는데 현재의 영주 가흥동 마애불이 영주 한가운데를 흐르는 서천의 서쪽, 영주~예천 간 6차선 도로 옆의 거대한 바위벽 위에 자리하고 있으므로 다나카의 설명과 일치한다. 신라 중대 초기의 조각 역량을 잘 보여주는 우수한 삼존불로 보물 제221호이다.

IX

———

공예

보신각종 등 금속 공출

[공문서] 쇼와 19년(1944) 8월 12일

하정상통下情上通 사항 처리에 관한 건

국민총력경성연맹회장國民總力京城連盟會長

국민총력조선연맹사무국총장 귀하

1. 결전 하決戰下, 금속 회수 강화 철저에 관한 건

결전 하, 금속 회수를 더욱 강화하지 않으면 안 될 이 시기, 대중은 정신협력挺身協力의 의기意氣를 보여주고 있는데도 불구하고, 종로 보신각 대종大鐘, 총독부 청사 내 동상銅像 등이 지금도 그대로 남아 있다는 것은 당국이 솔선수범함에 있어서 한 번쯤 생각해 볼 필요가 있다.

그 밖에도 부내府內에 있는 사원, 교회 등 각 방면에 걸쳐 금속류가 상당히 있을 것으로 인정되는데, 또한 즉각 공출해야 할 것으로 사료된다.

해제 ..

1940년 설립된 조선총독부 관변단체인 '국민총력조선연맹'은 일제의 전시체제를 구축하는데 있어 핵심적인 조직이었다. 위 항목은 국민총력경성연맹회장이 국민총력조선연맹사무국총장에게 보내는 공문으로, 전시 체제 하에서 금속 회수를 보다 강화해야 할 것을 주장하고 있다. 특히 보신각 대종, 총독부 청사 내 동상 등 이미 고적으로 알려져 있는 것 역시 징발의 대상이었다는 것을 알 수 있다.

..

선산 금당암지 출토 고종古鍾

[논문] 今西龍, 「慶尙北道 善山郡, 達城郡, 高靈郡, 星州郡, 金泉郡, 慶尙南道 咸安郡, 昌寧郡 調査報告」,

『大正六年度古蹟調査報告』, 1920. 3.

(145쪽) 6. 금당암지金堂庵址-승람勝覽에는 도리사桃李寺 북쪽에 금당암金堂庵이 있다고 한다. 읍지邑誌에는 절 동쪽에 있다 하며, 읍지 부도附圖 역시 동쪽에 있다고 기록하고 있다 …… 하지만 마을사람들 말에 의하면 지금은 없다고 한다. 읍지에는 죽장사지竹杖寺址 옆에 제성단祭星壇이 있다고 쓰여 있고, 또한 '壇畔有田耕者得古鐘刻銘曰晋惠帝泰安元年所 鑄桃李寺僧買去懸金堂庵'이라고 기록되어 있다. 이 고종古鐘은 지금은 없다고 한다.

해제 ··

『다이쇼 6년 고적조사보고』의 일부로, 고적조사위원 이마니시 류今西龍가 경상북도 선산군 지역을 조사한 후의 보고 내용이다. 금당암의 위치에 대한 『동국여지승람東國輿地勝覽』과 읍지의 기록이 서로 일치하지 않으며, 지금은 종이 존재하지 않음을 전하고 있다, 또 읍지의 기록을 인용하여 '제성단 근처에서 밭을 매던 사람이 오래된 종을 얻었는데 명문에 진晋 혜제惠帝 태안泰(太)安 원년(302)에 주조한 것이라고 되어 있었다. 도리사 승려가 사서 금당암에 달았다(壇畔有田耕者得古鐘刻銘曰晋惠帝泰安元年所鑄桃李寺僧買去懸金堂庵)'는 내용을 언급하고 있으나, 여기서 말하는 제성단의 오래된 종은 조사 당시 이미 남아 있지 않았다.

···

일본에 있는 조선 종

[논문] 坪井良平, 「日本にある朝鮮鐘」, 『日本のなかの朝鮮文化』 15號, 1972. 9.

(15~16쪽)

번호	기년紀年	서기	소재	추명追銘 기타
1.	천보4재天寶四載	(745)	쓰시마對島 · 고쿠후하치만國府八幡 ※	
2.	태화7년太和七年	(833)	후쿠이현福井縣 · 조구진자常宮神社	
3.	대중10년大中十年	(856)	쓰시마 · 가이진진자海神神社 ※	
4.	천복4년天復四年	(904)	오이타현大分縣 · 우사하치만宇佐八幡	
5.	현덕3년顯德三年	(956)	류큐琉球 · 나미노우에구波上宮 ※	
6.	준풍4년峻豊四年	(963)	히로시마현廣島縣 · 쇼렌지照蓮寺	
7.	천희3년天禧三年	(1019)	오사카부大阪府 · 쇼유지正祐寺	메이지 7년(1874) 추명 ※
8.	태평6년太平六年	(1026)	사가현佐賀縣 · 에니치지惠日寺	
9.	태평6년太平六年	(1026)	히젠肥前 · 쇼라쿠지勝樂寺	오안應安 7년(1374) 추명 ※
10.	태평10년太平十年	(1030)	오사카부 · 가쿠만지鶴滿寺	에이와永和 5년(1379) 추명
11.	태평12년太平十二年	(1032)	시가현滋賀縣 · 온조지園城寺	
12.	청녕11년淸寧十一年	(1065)	후쿠오카현福岡縣 · 쇼텐지承天寺	메이오明應 7년(1498) 추명
13.	함옹2년咸雍二年	(1066)	자세하지 않음(구 센가쿠지仙岳寺) ※	
14.	건통7년乾統七年	(1107)	도쿄도東京都 · 기타자와 구니오北決國男	
15.	명창7년明昌七年	(1196)	지바현千葉縣 · 오구라 다케노스케小倉武之助	
16.	승안6년承安六年	(1201)	가나가와현神奈川縣 · 이마부치 세쓰今淵せつ	
17.	태화6년泰和六年	(1206)	이와테현岩手縣 · 난부 도시히데南部利英	
18.	정우13년貞祐十三年	(1225)	교토시京都市 · 정조문鄭詔文	
19.	지치4년至治四年	(1324)	가나가와현 · 쓰루가오카하치만鶴岡八幡	
20.	신해辛亥 4월8일	(1011)	시마네현島根縣 · 덴린지天倫寺	
21.	갑오길진일甲午吉辰日	(1234)	아이치현愛知縣 · 만다라지曼陀羅寺	
22.	신축辛丑 12월 일	(1241)	도쿄도 · 이노우에 사부로井上三郎 구장舊藏	
23.	계유癸酉 9월 일	(1273)	지바현 · 오구라 다케노스케	
24.	신라시대		시마네현 · 운주지雲樹寺	오안 7년 추명
25.	신라시대		시마네현 · 고묘지光明寺	당력唐歷 원년, 오에이應永 15년 (1382), 메이오 원년(1492) 추명

※ 표는 당시 없어진 것임

26.	신라시대	야마구치현山口縣·스미요시진자住吉神社	
27.	고려시대	오카야마현岡山縣·간논지觀音寺	
28.	고려시대	후쿠오카현·엔세이지圓淸寺	
29.	고려시대	후쿠오카현·미즈키인水城院	
30.	고려시대	효고현兵庫縣·오노에진자尾上神社	
31.	고려시대	후쿠오카현·안요지安養寺	강력康曆 2年(1379) 추명
32.	고려시대	후쿠오카현·쇼후쿠지聖福寺	덴분天文 3년(1534), 덴분 6년(1537), 덴분 17년(1548) 추명
33.	고려시대	히로시마현·후도인不動院	
34.	고려시대	니가타현新潟縣·초안지長安寺	
35.	고려시대	효고현·가쿠린지鶴林寺	
36.	고려시대	에히메현愛媛縣·슛세키지出石寺	
37.	고려시대	야마구치현·가모진자賀茂神社	죠지貞治 6년(1367) 추명
38.	고려시대	고치현高知縣·곤고초지金剛頂寺	
39.	고려시대	미에현三重縣·센슈지專修寺	
40.	고려시대	야마나시현山梨縣·구온지久遠寺	만지萬治 3년(1379) 추명
41.	고려시대	나가토長門·다이네지大寧寺	오안 5년(1372) 추명 ※
42.	고려시대	히젠肥前·간논인觀音院	오에이 10년(1403) 추명 ※
43.	고려시대	쓰시마·릿키암立龜庵 ※	
44.	고려시대	교토시·쇼덴에이겐인正傳永源院	에이로쿠永綠 12년(1569) 추명
45.	고려시대	후쿠오카현·시카진자志賀神社	
46.	고려시대	효고현·다쓰우마 에츠조辰馬悅藏	
47.	고려시대	교토시·조센인長仙院	오에이 21년(1414), 메이지 4년(1871) 추명
48.	고려시대	히로시마현·다이간지大願寺	
49.	고려시대	교토시·모某	
50.	고려시대	나라현奈良縣·야스다安田 모某	
51.	고려시대	도쿄도·모某	
52.	고려시대	지바현·오구라 다케노스케	
53.	고려시대	전前 고미야 미호마쓰小宮三保松	
54.	고려시대	휴가日向·고쇼지悟性寺	에이토쿠永德 원년(1381) 추명 ※
55.	고려시대	효고현·다쓰우마 에쓰초辰馬悅藏 (잔결)	
56.	불명	가나카와현 사가미相模·호온지報恩寺	에이와永和 원년 (1375) 추명 ※
57.	불명	가고시마현鹿兒島縣 사쓰마薩摩·다이니치지大日寺	메이토쿠明德 5년(1394) 추명 ※
58.	불명	돗토리현鳥取縣 호키伯耆·하시이 한운橋井半雲 구장 ※	
59.	불명	돗토리현 호키·하시이 한운 (잔결) 구장 ※	

[보고서] 關野貞, 『韓國建築調査報告』, 東京帝國大學工科大學, 1904. 2.

(62쪽) 우리의 상상에 의하면 이러한 종류의 범종梵鐘은 왜구들이 많이 가지고 간 것이거나, 또는 임진왜란의 전리품일 것이리라 생각되는데, 주로 주고쿠中國, 가장 많게는 규슈九州 북부, 긴키近畿 및 호쿠리쿠北陸 일부 지방에 존재한다. 그 외 지방에서는 이러한 것을 거의 볼 수 없다. 지금까지 알려진 범종의 소재를 들자면 다음과 같다.

초안지 (니가타현 사도군佐渡郡)

조구진자 (후쿠이현 쓰루가군敦賀郡 마쓰바라촌松原村)

○ 엔만인圓滿院 (시가현 오쓰시大津市)

가쿠만지 (오사카부 니시나리군西成郡)

○ 가쿠린지鶴林寺 (효고현 가코군加古郡 큐리촌鳩里村)

○ 오노에진자尾上神社 (효고현 가코군 다카사고정高砂町)

간논인觀音院 (오카야마현 조토군上道郡 사이다이지정西大寺町)

○ 후도인 (히로시마현 아키군安芸郡 우시타촌牛田村)

○ 다이간지 (히로시마현 사에키군佐伯郡 이쓰쿠시마정嚴島町)

○ 스미요시진자 (야마구치현 도요우라군豊浦郡 가쓰야마촌勝山村)

덴린지天倫寺 (돗토리현 돗토리시鳥取市)

○ 운주지 (시마네현 노기군能義郡 우가쇼촌宇賀庄村)

우사하치만구宇佐八幡宮 (후쿠오카현)

쇼후쿠지聖福寺 (하카타시博多市)

시카진자 (후쿠오카현)

쇼텐지 (후쿠오카시福岡市)

○ 닛코토쇼구日光東照宮 (도치키현栃木縣 닛코정日光町)

내가 본 것 중에서(○표시) 오노에진자 범종이 가장 오래되고 매우 수려한데, 신라시대 후기에 속하는 것이리라 추측한다. 운주지의 것은 아마 고려시대일 것이다. 그 외 가쿠린지, 후도인, 스미요시진자 등의 것은 수법이 조금 조악하다. 아마 고려 말기 혹은 조선시대의 것이리라 생각된다.

경성 본원사 별원의 종

이 종은 원래 양근楊根 용문산 보리사菩提寺에 있었다. 대한제국 융희 3년(1909)
퇴속승退俗僧 정화삼鄭華三이 1,200엔에 팔았다. (傳燈寺本末誌?)*

* 황수영 편집본에는 '傳燈寺本末誌?'로 문헌명을 적어놓았으나 이는 『傳燈本末寺誌』의 오기이다.

전등사 옥등

[보고서] 今西龍, 「京畿道 廣州郡, 利川郡, 麗州郡, 楊州郡, 高陽郡, 加平郡, 楊平郡, 長湍郡, 開城郡, 江華郡, 黃海道, 平山郡 遺蹟遺物調査報告」, 『大正五年度古蹟調査報告』, 1917. 12.

(249쪽) 제8 전등사伝燈寺

송판대장경宋版大藏經은 지금 남아 있지 않다. 그 행방에 대해서는 일본에 현존하는 같은 종류의 장경藏經을 조사할 필요가 있다. 정화궁주貞和宮主가 시주한 옥등玉燈도 역시 남아 있는지 아닌지는 세키노關野 박사 일행이 조사한 공민왕대의 향로와 함께, 주지승의 부재로 조사에서 빠졌다.

해제

고적조사 5개년 계획의 첫 번째 해인 1916년도에 이마니시 류今西龍가 강화도 전등사에 대하여 조사한 내용이다. 이마니시는 보고서에서 『동국여지승람東國輿地勝覽』과 『강화부지江華府誌』의 '고려 충렬왕 비 정화궁주가 절에 옥등과 송판대장경을 시주하였다'는 기록을 인용하면서, 전등사라는 이름이 정화궁주가 시주한 옥등에서 유래한 것으로 보인다고 하였다. 기록에 등장하는 유물 중 송판대장경은 조사 당시 전등사에 남아 있지 않았는데, 이마니시는 이것이 일본에 전해졌을 가능성이 있으므로 일본 내의 대장경을 조사할 필요가 있다고 하였다. 옥등 또한 당시 조사하지 못하였다고 기록하고 있다.

귀걸이

[편지] 경주분관 아리미쓰 교이치_{有光敎一}가 후지타 료사쿠_{藤田亮策}에게 보낸 서신

(1933년 12월 25일 소인)

(도쿄) 제실박물관으로 갈 예정인 귀걸이는 해를 넘겨도 아무 지장이 없다는 점 잘 알 겠으며, 거의 기록은 되어 있사옵기에 언제든지 지장은 없사오니…….

칠기

[도록] 梅原末治 編, 『支那漢代紀年銘漆器圖說』, 桑名文星堂, 1943.

(23쪽)

25. 원시 4년 협저칠이배元始四年來紵漆耳杯 (도 24)

쇼와 6년(1931) 가을, 고이즈미 아키오小泉顯夫 씨·사와 슌이치澤俊一 씨가 발굴, 조사한 구舊 대동강면 석암리石巖里 제201호분 실내에 부장되어 있던 그릇이다 …… 이 그릇은 1932년 조선고적연구회로부터 기증받아 지금 도쿄의 제실박물관帝室博物館에 수장되어 있다.

원시 4년 협저칠이배, 석암리 제201호분 출토, 도쿄국립박물관 소장(梅原末治 編, 『支那漢代紀年銘漆器圖說』, 桑名文星堂, 1943, 圖24)

(25쪽)

29. 거섭 3년 은도구협저칠반居攝三年銀塗釦夾紵漆盤 (1) (도 26)

쇼와 6년(1931) 가을, 고이즈미 아키오씨·사와 슌이치씨가 발굴, 조사한 석암리 201호분 묘실 내에 있던 것으로, 부서지고 결실된 부분도 있지만 원형은 알 수 있다 …… 도쿄제실박물관 소장

거섭 3년 은도구협저칠반, 석암리 제201호분 출토, 도쿄국립박물관 소장 (梅原末治 編, 『支那漢代紀年銘漆器圖說』, 桑名文星堂, 1943, 圖26)

(42쪽)

5. 시건국 5년 금동구칠이배始建國五年金銅釦漆耳杯 (2)
(도 36-1)

현재 오사카 다케다 에타로武田銳太郎 씨(석암리 을분
출토) 소장으로, 쇼와 13년(1938) 초 일본에 들어온
사기四器 중 하나이다.

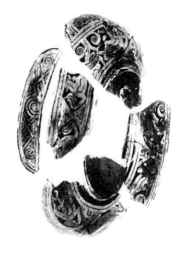

건무 28년 칠이배建武卄八年漆耳杯 왕우묘王旴墓, 도쿄
제국대학 문학부 발행 『낙랑樂浪』 수록

시건국 5년 금동구칠이배 (2), 낙랑 고분
출토, 오사카 다케다 에타로 소장
(梅原末治 編, 『支那漢代紀年銘漆器圖說』,
桑名文星堂, 1943, 圖36)

영평 12년 신선화상칠반永平十二年神仙畵像漆盤 왕우묘,
도쿄제국대학 문학부 발행 『낙랑』 수록

[단행본] 八田蒼明, 『樂浪と傳說の平壤』, 平壤硏究會, 1934. 11.

(권두화 설명 2쪽) 영평 12년 재명칠반永平十二年在銘漆盆 앞과 뒤의 일부

1926년 도쿄제국대학 문학부가 발굴하여 낙랑 고분에서 출토된 것으로, 직경 1척
7촌 4분, 내면은 주색으로 바르고, 테두리 부근 3곳에는 주색, 청색, 황색, 흑색으로 신선
용호神仙龍虎를 그렸다. 그릇의 뒷면에는 '永平十二年蜀郡西工絑紵行三丸治千二百盧氏昨宜子
孫牢' 글귀가 새겨져 있으며 후한後漢 명제明帝 12년의 작품(서기 69년).

[도록] 梅原末治 編, 『支那漢代紀年銘漆器圖說』, 桑名文星堂, 1943

(19쪽) 19. 원시 4년 협저합개元始四年夾紵盒蓋 (도 16-2)
다이쇼 12, 13년(1923, 1924) 사이 조선 낙랑고분군을 사

원시 4년 협저합개, 낙랑 고분 출토, 도쿄예술대학 소장
(梅原末治 編, 『支那漢代紀年銘漆器圖說』, 桑名文星堂, 1943, 圖16)

굴私掘했을 당시, 그중 한 곳에서 출토되었는데, 평양 하시즈메 요시키橋都芳樹씨가 소유하였다가 현재는 도쿄미술학교에 소장되어 있다.

(20쪽) 20. 원시 4년 금동구협저칠반元始四年金銅釦夾紵漆盤 (1) (도 17)

쇼와 6, 7년(1931, 1932)경, 평양 부근 낙랑 고분지대에서 출토한 것이라 하며, 일본으로 건너와 야마나카상회山中商會를 거쳐 한때 도쿄 고故 네즈 가이치로根津嘉一郎씨가 보관하였다가, 1934년 가을 야마나카상회가 이를 미국으로 보내 상회 회장 사다지로定次郎씨 이름으로 보스턴미술관에 기증하여, 지금 그곳에 소장되어 있다.

원시 4년 금동구협저칠반 (1) 및 각명 모사,
낙랑 고분 출토, 미국 보스턴미술관 소장
(梅原末治 編, 『支那漢代紀年銘漆器圖說』, 桑名文星堂, 1943, 圖17)

(20쪽) 21. 원시 4년 금동구협저칠반 (2) (도 18)

이배耳杯와 함께 1941년 초에 일본으로 가져온 낙랑 고분 출토품으로, 그 후 도쿄 이노우에 고이치井上恒一씨 소장이 되었다.

원시 4년 금동구협저칠반 (2) 내면,
낙랑 고분 출토, 도쿄 이노우에 고이치 소장
(梅原末治 編, 『支那漢代紀年銘漆器圖說』, 桑名文星堂, 1943, 圖18)

구로다씨 저택의 금속품

[논문] 「彙報 黑田氏邸に於ける觀心堂」, 『考古學雜誌』第1卷 第3號, 1910.

(65쪽) 구로다黑田씨 저택의 간신도觀心堂

요쓰야시오정四谷塩町의 구로다 다쿠마黑田太久馬씨는 전부터 저택 내 일부에 이전 중이었는데, 가와치노국河內國 미나미가와치군南河內郡 데라모토촌寺元村에 있는 간신지觀心寺 경내에 있었으며, 고즈텐노하치만구牛頭天王八幡宮 양 사원의 옛 배전拜殿이 최근에 이르러 마침내 그 공사를 마치게 되어, 간신도로 명명하고, 지난달 15, 16, 17일 3일간 낙성을 기념해 소장하고 있는 옛 물건들을 그 곳에 진열하고 유지有志들을 초대하여 관람하게 하였다 …… 주요한 고물古物은, 조선과 고려시대 유물 중에서 금속품으로서는 거울, 동전, 물고기 꼬리 모양의 숟가락, 젓가락, 모자 장식, 동제 도장, 동제 그릇, 물병, 동제 불탑, 저울, 불상 등이 있다.

그중 마름모꼴 동제 납골함 및 이를 넣는 물건으로 보이는 같은 모양의 석제품, 아주 작은 글자의 범경梵經을 상감한 은제 팔찌같은 것은 불교사에 있어 흥미로운 참고품이다. 그 외 정교한 모양으로 타출打出해 장식한 부채집이라 부르는 것은 아마도 칼집이라고 생각된다. 또한 철제 가위 같은 것은 일본 쇼소인正倉院의 것과 닮아 가장 흥미롭게 느껴진다. 이외에도 현재 조선에서 사용되는 투호投壺는 일본 나라시대奈良時代에서는 일종의 놀이로써 사용되었지만 이후 단절되어 전해지지 않고 있다. 반면 조선에서는 오늘날에도 이를 사용하고 있다는 점이 무엇보다 재미있는 사실이다. 생각해보면 일본 막부시대 유희로서 인기가 있었던 도센쿄投扇興와 같은 것이 조선의 투호에서 온 것이리라 생각된다.

구로다 다쿠마 출품 고려 숙종릉 출토품

[논문] 「考古學會記事 考古學會總會の景況」, 『考古界』 第6篇 第1號, 1906. 11.

(50~51쪽) 고고학 총회[메이지 39년(1906) 6월 16일] 우에노上野 공원 내 도쿄미술
학교에서 개최. 진열품을 관람하였다. 그중 한국과 관계된 것만을 적는다.

구로다 다쿠마黑田太久馬 소장, 출품 : 한경韓鏡 및 고도기류古陶器類 (22점)
　　한쌍어경韓雙魚鏡, 한산예경韓狻猊鏡, 오화식원앙보화경五華式鴛鴦寶花鏡(한국발굴), 팔화소
문경八花素文鏡(한국발굴), 능화경?菱華鏡(한국발굴), 한보화문방경韓寶花文方鏡, 한보화청령
문방경韓寶花蜻蛉文方鏡, 팔능경八稜鏡(한국발굴), 한쌍룡경韓雙龍鏡(한국발굴), 양면방경兩面方
鏡(한국발굴), 쌍봉보화팔능경雙鳳寶華八稜鏡(한국발굴), 한병경韓柄鏡, 육화식호리경六花式湖
苭鏡(한국고분발굴), 한십이생초경韓十二生肖鏡(한국발굴), 국화쌍조경菊華雙鳥鏡(한국발굴,
일본경을 한국인이 모방한 것), 한보화경韓寶華鏡(한국발굴), 소배쌍뉴경素背雙鈕鏡(한국발
굴), 칠보지문경七寶地文鏡(한국발굴), 소배경素背鏡(한국발굴), 사문경沙文鏡(한국발굴), 한
산예경韓狻猊鏡(한국발굴, 한국인이 육조경六朝鏡을 모방하여 만든 것으로 회문廻文 있음),
향동경響銅鏡(한국발굴, 안按에 경통経筒 모양의 것이 뚜껑)

　　도쿄미술학교 출품
　　보화문방경(한국발굴?), 선인경仙人鏡

　　구로다 다쿠마 출품
　　한국현불韓國懸佛(고분 중 발견, 경면鏡面 앞, 뒤에 이천二天을 새겼음)

　　모리 야스지로森安次郎 출품
　　한경韓鏡(전傳 임진왜란 노획품)

구로다 다쿠마 출품

은제 수병銀製水餠(한국 숙종릉지 발굴)

운학수정雲鶴手鼎(한국 숙종릉지 발굴)

운학수두雲鶴手豆(한국 숙종릉지 발굴)

운학수합자雲鶴手合子(한국 숙종릉지 발굴)

운학수향로雲鶴手香爐(한국 숙종릉지 발굴)

운학수배雲鶴手盃 및 대台(국화문, 한국 숙종릉지 발굴)

운학수배 및 대(한국 발굴)

화화식향로華華式香爐(한국 발굴)

청자배靑磁盃 및 대(한국 발굴)

청자세구병靑磁細口餠(한국 발굴)

한국 벽제관지 발견 옛 기와

[논문] 古谷淸, 「韓國碧蹄館址發見の古瓦」, 『考古界』 第6卷 第1號, 1906. 11.

(25~26쪽) 이 기와는 고식古式 가마藍輿(구舊 학부서리대신學部署理大臣 조병필趙秉弼 가에 전하여졌던 것) 및 영조 친필 편액(글에는 본고방녕本固邦寧이라 씌어 있는데, 영조英祖는 지금의 대한제국 황제보다 5대 이전의 왕으로 재위 기간은 52년에 이르며, 일본 교호享保 10년부터 안에이安永 5년에 해당한다. 근대 조선의 영주英主로 불린다. 과거에 칙액勅額을 관서혈官署血 사신에게 내리신 것으로, 기록에는 민유국본民惟國本, 본고방녕이라 한다. 사적史籍에 기록되어 있다. 하지만 지금은 거의 볼 수 없다. 이 액額은 다행히도 인멸湮滅을 면하였다. 정말로 좋은 표본이다. 이상은 시데하라幣原 박사의 설명문)과 함께 시데하라 박사로부터 도쿄제실박물관에 기증된 것이다.

해제 ··

후루야 기요시古谷淸의 「한국 벽제관지 발견 고와」라는 제목의 논문 일부로, 임진왜란 때의 전적지 인 벽제관지碧蹄館址에서 기와를 채집하였다는 내용이다. 벽제관은 문헌 기록으로 인해 유명한 유 적이기는 하였지만, 한일강제병합 이전까지 전혀 관리되지 못하고 있던 곳으로 지역 주민조차 그 위치를 정확히 알지 못하였다. 시데하라 박사가 한국 조사 중, 벽제관지를 발견하고 그 곳에서 기 와를 채집하여 일본으로 가져가서 도쿄제실박물관에 기증하였다는 내용이다.

··

장무이전조

[논문] 谷井濟一, 「朝鮮通信(三)」, 『考古學雜誌』 第2卷 第5號, 1912. 1.

(53쪽) 이 무덤(황해북도 봉산군 미산면 오강동 도총都塚)에서 약 여섯 종류의 문자가 새겨진 전塼을 발굴했다. 그중 하나는 매우 중요한 것으로 보인다. 측면 짧은 변에는 '使君帶方太守張撫夷塼'이라는 글이, 긴 변에는 '天生小人供養君子千人造塼以葬父母旣好且堅典竟記之'라는 글이, 모두 두 줄로 새겨져 있다. (총독부 소유인데, 현재 도쿄대학 문과대학 열품실에 보관되어 있습니다.) …… 이 고분은 한대漢代이거나 한대에서 그리 멀지 않은 시대의 것이다.

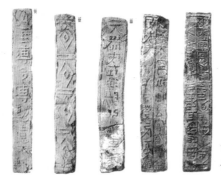

대방태수장무이帶方太守張撫夷 명문전, 황해도 봉산군 출토(朝鮮總督府, 『朝鮮古蹟圖譜』卷一, 1915, 圖142)

해제 ..

1911년 세키노 다다시關野貞와 야쓰이 세이이쓰谷井濟一가 조사한 황해도 봉산군 미산면 고분에서 '사군 대방태수 장무이'라는 명문전이 출토되었다. 이후 이 고분은 '장무이묘張撫夷墓'로 불리게 되었는데, 이는 한강유역이라 여겨졌던 대방군의 위치를 황해도로 비정하는 결정적인 고고학적 증거가 되었다. 장무이묘의 축조 시기는 발굴 후 복원된 무덤의 구조와 명문의 연대를 통해 낙랑, 대방의 멸망보다 빠른 288년으로 비판 없이 인식되어 왔으나, 최근 연구에서 4세기대의 고구려 무덤으로 확인되었다. 일제강점기에 조사된 고고학 자료를 다시금 검토할 필요가 있다는 것을 보여주는 대표적인 사례이다.

..

신라의 귀걸이

[논문] 藤田亮策, 「朝鮮及び日本發見の耳飾について」, 『日本文化叢考』 第3輯, 京城帝國大學法文學會, 1931. 7.

(32쪽) 조선에서 발견된 귀걸이는 실로 많은 숫자인데, 학술적 발굴 조사를 거친 것만 해도 70쌍에 이르며, 조선 및 도쿄, 교토의 개인이 소장한 것도 매우 많다.

(34쪽) 조선에서 출토된 금은金銀 귀걸이는 엄청나게 많은 수이고 형태도 다양한데, 여기에서는 확실한 발굴품을 위주로 하여 중요한 것을 열거한다. 도쿄 네즈 가이치로根津嘉一郎씨, 교토 기요노 겐지淸野謙次씨, 교토 모리야 고조守屋孝藏씨 등이 소장하는 것만도 수십 쌍을 헤아리겠고, 대부분은 경주·달성·선산·안동 등의 신라 영역, 창녕·합천·고령·거창 등 임나 영역에서 출토되었다고 전해지며, 출토 상태가 불확실한 것과 도저히 촬영, 모사 허가를 받을 수 없는 것은 기술하지 않기로 했다.

(54~55쪽) 이왕직박물관에 소장된 금은제 귀걸이는 매우 아름다운 공예적 작품을 다수 포함하고 있는데, 작년에 그 대부분을 잃었으므로 소장품 사진첩에서 신라와 관계 있는 것만 골라 소개한다. 경주에서 출토된 2점을 제외한 나머지는 모두 경북 선산군 출토로 전해진다.

(49) 금태환식세금립문수식부이식金太環式細金粒文垂飾付耳飾 한 쌍, 경주 부근 발견 이왕직박물관(도 436)
(50) 금제태환식수식부이식金製太環式垂飾付耳飾 한 쌍, 경주 서악리 고분, 이왕직박물관(도 435)
(51) 금제태환식행엽형수식부이식金製太環式杏葉形垂飾付耳飾 한 쌍, 전傳 선산 부근 고분 이왕직박물관(도 437)

(52) 금제세환식행엽형수식부이식金製細環式杏葉形垂飾付耳飾 한 쌍, 선산 부근, 이왕직박물관(도 439)

(선산 발견 태환이식 8쌍)

(64쪽) 쇼와 4년(1929) 9월 대구역 앞 상품 진열관에서 신라 예술품 전람회가 열려 다수의 금은 장신구와 함께 십수 쌍의 금제 귀걸이가 출품되었다. 경주·양산·합천·고령·선산 방면의 것임을 보여주고 있는데, 그중 형식이 다른 2점만을 소개하겠다.

(81) 금제세환식행엽형수식부이식金製細環式杏葉形垂飾付耳飾 한 쌍

(82) 금제세환식유엽형수식부이식金製細環式柳葉形垂飾付耳飾 한 쌍

[신문기사] 『조선일보』, 1967. 11. 16.

소재 밝혀진 이조의 『과학유산』

헌종憲宗 때 만든 것 일제 때 일인日人이 가져간 듯

영국과학박물관에 소장된 「측우기」

◇ …… 우리나라에 하나도 없는 이조 때 만든 옛 측우기가 영국과학박물관에 전시되어 있음이 밝혀졌고, 측우기대 하나가 서울 매동국민학교 교정에서 최근 발견되었다.

측우기 하면 세종대왕 때 만든 세계 최초의 발명품이라는 사실은 모두들 알고 있다. 그러나 그 측우기가 어디 있느냐는 물음에 대답할 수 있는 사람은 아무도 없다. 한국의 자랑거리로 내세우는 측우기가 지금 한국에는 하나도 없기 때문이다.

서울대 농대 이장락李長洛 교수(수의학)는 잃어버린 조국의 자랑거리를 찾아 낸 최초의 한국인이 됐다. 이 박사는 지난 8월 덴마크 왕립 수의과 농대의 방문교수로 있다 돌아오면서 영국에 들려 그곳 과학박물관에 소중히 보관된 측우기를 발견한 것이다. 이 교수는 한국을 떠날 때 영국 어딘가에 측우기가 있을지도 모른다는 얘기를 듣고 대영박물관을 샅샅이 뒤졌으나 찾지 못하고 다시 과학박물관에까지 가서야 찾아 볼 수 있었다.

유리상자에 보관된 이 측우기 옆에는 '이조李朝 세조(세종의 잘못) 24년(1442)에 만든 측우기와 똑같이 1837년에 만들어진 한국의 측우기'라는 설명서가 붙어 있었다.

석대石臺 위에 철기로 주조된 계기計器에는 '錦營測雨器 高一尺 五寸 徑 七寸 重 十日斤'이라 새겨져 있고, 밑에는 '道光 丁酉製' 라고 새겨져 있다.

전 중앙관상청장 국채표鞠採表 박사는 "영국에 하나 있다는 얘기는 들었으나 이 교수의 노고로 측

영국과학박물관 소장 측우기(『조선일보』, 1967.11.16)

우기의 소재와 헌종 때 만들어진 것이라는 점이 확인됐다"고 말했다.

이 교수가 현지에서 조사한 바에 따르면 통감부統監府 한국관측소장이었고, 합방 후 최초의 조선관측소장이었던 와다和田씨가 전국을 뒤져 2개의 측우기를 찾았는데, 하나는 조선관상대에 비치하고, 하나는 일본으로 가져갔다고 한다. 지금 영국 과학박물관에 소장되어 있는 것은 일본으로 건너갔던 것으로 추정되며, 동표지판에 1923년 4월 29일 영국에 기증된 것으로 되어 있다. 관상대에 보존되었던 단 하나의 측우기도 현재 잃어버렸는지도 모르게 사라졌다는 것이다.

"해방 후 …… 아마 6·25 때 없어졌을 겁니다." 관상대 한 당국자의 모호한 답변이다.

이렇게 해서 국내에 하나 밖에 없던 측우기는 없어지고, 그 석대만이 남아 중앙관상대 앞뜰에 비를 맞고 서 있다

전상운全相運 교수(성신여대박물관장) 조사에 의하면 현재 남아있는 측우대(석대)는 5개가 있는데, 중앙관상대(영조대), 창경원(정조대), 인천측후소(순조대), 공주박물관(헌종대)에 각각 있다.

측우기는 강우량 측정계기로서 뿐 아니라 기상 관측계기 중에서도 세계 최초의 측정기구로서 현재 사용하고 있는 우량계와 같으며, 측정방법까지 같은 우수한 발명품이다.

세종 때 수백 개를 만들어 전국에 보급, 관측보고토록 했으나, 두 차례의 전란을 겪는 동안 파손, 유실되어 영, 정조대에 다시 만들어 사용한 기록이 있고, 그 후 순조, 헌종대에도 측우기를 제작했다는 기록이 있다.

해제 ···

이 항목은 영국 과학박물관에 소장된 조선시대 측우기에 대한 1967년의 기사이다. 한일강제병합 후 조선관측소장이었던 와다 유지和田雄治는 2개의 측우기를 찾아 내어 그 중 금영측우기를 일본으로 가져갔다. 일본으로 간 금영측우기는 1923년 복제되어 영국 과학박물관에 기증되었다. 이 항목의 기사에서 다룬 영국 과학박물관 소장 측우기는 복제품으로, 오늘날까지도 영국 과학박물관에 소장되어 있다. 일본에 있던 진품은 와다 사후 일본 기상청에서 보관하고 있다가 한국 기상청의 반환 교섭 끝에 1971년 4월 한국으로 돌아와 기상청에 소장되었다. 금영측우기는 원통 부분에 '錦營 測雨器 高一尺五寸 徑七寸 道光丁酉製 重十一斤'라는 명문이 있어 조선 헌종 3년인 1837년에 제작되었음을 알 수 있다. '금영錦營'은 1603년 충남 공주에 설치된 충청 감영의 별칭으로, 충청 감영에서 사용되었던 측우기이다. 현재 유일하게 전하는 조선시대 측우기이며, 보물 제561호로 지정되어 있다.

···

X

기타

경주 임해전지 석거 조사 복명서

[공문서] 『昭和十二年~昭和十五年 復命書綴』, 1937~1940.

고적조사위원 오바 쓰네키치小場恒吉

그런데 다이쇼 14년(1925년) 8월 도쿄제국대학 농학부 하라原 임학林學박사가 개인적으로 신라시대 정원을 연구하기 위해 경주에 왔는데, 경주고적보존회는 본부 고적조사계에 아무런 보고도 없이, 승인도 받지도 않은 채 박사의 조사에 대해 인부 임금을 지급하고, 기술도 없는 일개 사무원에게 명하여 귀중한 전지殿址를 함부로 발굴, 조사하게 하여, 땅 속에서 보호되고 있던 석거石渠, 석조石槽를 노출시켜 새로운 발견이라 칭하고, 특히 지복석地覆石과 그 위에 놓인 전塼의 위치를 어지럽혀 훌륭한 연구자료를 잃게 하였음은 매우 유감이다. 그런데 이를 다시 묻거나 적절한 정리 시설을 만들지 않고 그대로 방치한 것은, 수많은 귀중한 유적을 보유하고 있는 경주의 장래를 생각했을 때 이 이상 위험한 일은 없으며 유물의 연구보존상 실로 한심하기 짝이 없는 일이다. 이와 같이 그릇된 작업에 대해서는 엄중히 단속하여야 한다고 생각한다.

경주 동궁과 월지, 신라 7세기 이후, 경북 경주시 인왕동, 사적 제18호

1925년 9월 10일 오바 쓰네키치가 작성한 임해전지 석거 조사 복명서의 일부이다. 임해전지(현
재의 경주 동궁과 월지 일대)는 안압지 서쪽에 위치한 궁궐터로 일찍부터 알려져 있던 유명한 유
적이었다. 그러나 경주 철도공사 등으로 인해 많은 훼손을 입고 상당 부분이 노출되어 고적조사
과에서 지속적인 조사를 실시하였다. 그러나 도쿄제국대학 하라 임학박사에 의해 무단으로 조사
가 이루어지고 더욱이 경주고적보존회가 이를 도왔다는 것이 알려지게 되면서 오바 쓰네키치가
그에 대한 수습 조사를 실시한 후 제출한 복명서가 바로 이것이다. 복명서 전체는 조사 결과와 함
께 임의의 발굴을 절대 금하며 엄중히 단속하여야 하고, 향후 토지 전체를 매수하여 전 지역에 대
한 발굴 조사를 시행할 것을 건의하고 있다. 무단으로 발굴한 하라 박사에게 어떠한 조치가 취해
졌는지는 알 수 없다.

경주 고적 유람공원 계획 개요

[공문서] 쇼와 2년(1927) 3월 4일

경상북도지사

고적조사위원회 귀중

임학박사林學博士 혼다 세이로쿠本多静六

조수 이케베 다케토池辺武人

해제 ..

1927년 3월 4일자로 경상북도지사가 고적조사위원회에 보낸 편지이다. 신라의 유적과 유물을 보기 위해 찾아오는 관광객이 많아짐에 따라, 경주고적보존회에서 유적 유물의 보존 보호 및 관람시설 등에 관해 전문가의 의견을 듣고 임학박사 혼다 세이로쿠에게 설계도 작성을 위촉하였으니 의견을 바란다는 내용이다.

실제 유람공원이 만들어지지는 않았으나, 당시 경주고적보존회에서 유적과 유물 등에 대해 관심을 가졌던 것에는 관광객 유치를 위한 경제적인 측면 역시 중요하였다는 점을 알 수 있다.

..

전북·경북 사적조사

[공문서] 쇼와 12년(1937) 5월 10일

자문諮問제4호 유적조사 허가에 관한 건

조선고적연구회 이사장 오노 로쿠이치로大野緑一郎

조선총독 미나미 지로南次郎 귀하

○ 전북 익산군 왕궁면 왕궁리사지王宮里寺址 조사

○ 전북 익산군 금마면 기양리 미륵사지彌勒寺址 조사

○ 경북 경주군 내남면 및 내동면 남산사지南山寺址 조사

○ 경북 경주군 내남면 및 내동면 배반리사지排盤里寺址 조사

조사기간 쇼와 12년(1937) 5월~쇼와 13년(1938) 4월

해제 ..

조선고적연구회가 조선총독에게 고적조사 허가를 신청하는 문서의 내용 일부이다. 위 항목의 유적 외에도 평안남도 대동군 일원 고구려시대 분묘, 토성리토성, 충청남도 부여군 능산리 고분, 부여군 사지 등의 유적 조사 허가를 신청하였다. 1937년의 조사는 일본 궁내성과 일본학술진흥회의 보조금으로 고적조사를 실시하였으나 실제 조사된 유적은 대동강면의 고구려유적과 경주, 부여 지역으로, 익산 지역의 조사는 이루어지지 않았다. 조사 결과는 1938년에 『쇼와 12년도 고적조사보고昭和十二年度古蹟調査報告』라는 제목의 보고서로 간행되었다.

..

중국·조선 고미술전

[도록] 山中商會 編, 『支那朝鮮古美術展觀』, 1934. 5.

1934년 5월 25일~29일

장소 우에노공원上野公園 사쿠라언덕 일본미술협회

주최 야마나카상회山中商會

후원 도쿄미술구락부東京美術俱樂部

조선

· 금석, 도자기 1~178

· 석탑, 등롱燈籠 1~84

· 탑 1. 중층탑 1장 8척

　　 2. 중층탑 8척

　　 3. 중층탑 1장 3척

　　 5. 소중층탑 4척 8촌

　　 6. 중층탑 백제 9척 5촌(石羊革表 포함)

(1959년 8월 조사)

해제 ...

일제강점기 대표적인 골동상이었던 야마나카상회가 도쿄 우에노공원 일본미술협회에서 1934년 5월 25일~29일까지 개최한 중국·조선 고미술전의 도록의 내용 일부이다. 총 220쪽의 도록에는 유물의 사진과 출품 유물이 목록이 게재되어 있다. 중국의 유물로는 청동기, 장신구, 석불, 시대별 도자기 등 총 928점의 유물이 출품되었으며, 조선의 유물 역시 금석·도자기 178점, 석탑·등롱 84점 등 총 262점의 유물이 출품되었다.

...

고故 고미야 미호마쓰 선생이 애용하던 서화, 골동 매립 목록

[도록] 京城美術俱樂部 編, 『書畵骨董賣立目錄』

경성미술구락부(10월 9일~11일)

3. 단원檀園 **김홍도**, 겸재謙齋 **정선**, 산수山水 (소품)

140. 신라 이부개병新羅耳付蓋瓶

151. 조선 물병水指

157. 미시마테三島手 다완

175. 조선 거흑도환선欅黑塗丸膳

176. 조선 청패입절첩식탁靑貝入折疊式卓

211. 조선 선반棚

216. 조선 돌절구石臼龍口

217. 조선 석불

　　고미야 선생은 이토 히로부미伊藤博文 통감의 초빙에 의해 일본에서의 고관직을 그만 두고 한국 궁내부로 들어와, 병합과 함께 이왕직 차관으로서 궁중부 안에서 노력하신 일은 세상이 모두 아는 사실입니다. 선생은 격무를 수행하는 한편으로 서화, 골동품에도 조예가 깊으며, 한국 사회에 커다란 공헌을 한 것도 사람들이 잘 아는 바입니다. 이러한 노력에 힘입어 이왕직박물관 창설에 이르렀고, 현재 대표적인 미술관으로서 많은 사람들이 즐겨 찾는 곳입니다.

1922년 일본인에 의해 만들어진 '경성미술구락부'는 대표적인 골동품 경매 기관이었다. 경성미술구락부는 경매 때마다 '경매도록'을 발간하였으며, 이 항목은 1908~1917년까지 한국 궁내부 차관, 이왕직 차관을 지낸 고미야 미호마쓰小宮三保松의 소장품 경매 도록의 머리말에서 발췌한 것이다. 고미야는 1935년 사망하였으며, 경매는 1936년 10월 9일부터 11일까지 개최되었다. 도록에는 서화, 청동기, 도기, 목공칠기 등 총 226점의 목록과 사진 일부가 게재되어 있다.

지도 원판 목록 및 내역서

1. 지형도 원판 중 누락되어 도착하지 않은 매수枚數

1/10000	산판山版 11매,	수판水版 48매,	녹판綠版 55매,	적판赤版55매
1/25000		수판 51매		
1/50000	산판 111매,	수판 72매		
계	산판 122매,	수판 171매,	녹판55매,	적판55매.

이상 총계 403매

2. 지방도地方圖 수정修正 원도原圖

1/10000 50매

1/25000 106매

1/50000 580매

이상 총계 736매

3. 조선 전체 축척별 실측 원도 1,027매

4. 한국 동안東岸 북부 해도海圖 141매

(총 매수 128매, 중 116쪽-1,176 불분명)

총계 2,307매

비고 : 4291년(1958) 2월 15일

대일청구對日請求 「지도 원판 목록 및 그 내역서 외무부」에 의함.

왜구

[논문] 杉山信三, 「麗末鮮初代の造營工事とその監董者について」, 『朝鮮學報』第2集, 1951. 10.

(54쪽) 한반도는 바닷가뿐만 아니라 오지奧地까지 심한 피해를 입었는데, 그 진압은
용이하지 않았다. 타 버린 건물은 셀 수 없을 정도였는데, 그전보다 한층 견고하게 복구
하려고 애썼다. 이는 성곽에 있어서 현저하다.

오호데라우치도서관

야마구치현山口縣 요시키군吉敷郡 미야노촌宮野村

- 다이쇼 11년(1922) 설립
- 장서 수 23,857 책
- 열람 실적(1년간) 10,270
- 쇼와 15년도 예산 1,500
- 직원 2명
- 관장 사요 쇼지로佐世莊次郎

1961년 4월 5일 이광균李光均 조사

해제 ···

오호櫻圃 데라우치문고寺內文庫는 제3대 조선 통감이자 초대 조선총독부 총독이었던 데라우치 마사타케(1852~1919)의 수집품을 기반으로 고향인 일본 야마구치현 오호에 세운 사설 도서관으로, 1922년 아들 데라우치 히사이치寺內壽一가 전용 건물을 지어 정식 개관하였다. 부속 건물인 조선관朝鮮館은 1913년 철거한 환구단圜丘壇 부속건물의 자재를 데라우치가 낙찰받아 세웠다고 전해지나 1950년을 전후한 시기에 없어진 것으로 보인다. 문고의 자료는 데라우치 집안의 장서와 데라우치 마사타케가 개인적으로 수집한 고서古書, 서화 등의 유물로 구성되었는데, 1922년 12월의 목록에 의하면 전체 장서 15,500여 책 중 조선본이 432책, 조선의 고간독古簡牘과 법첩法帖이 191 책에 달하였다. 데라우치문고는 1945년 이후 경영난에 빠지면서 소장 장서 일부를 야마구치여자단기대학(야마구치현립대학의 전신) 부속도서관에 기증하였고, 1957년에는 문고 건물과 토지, 책과 서화 등 일부 소장품을 야마구치현에 매매하였다. 1996년에는 야마구치여자대학 문고에 보관되었던 자료들 가운데 98종 135책 1축(1,995점)의 유물이 경남대학교와 야마구치여자대학 간의 교섭을 통하여 경남대학교 박물관에 기증되었다. 데라우치 가문 소장 장서들은 경남대학교 외에도 야마구치현립대학, 야마구치현립야마구치도서관, 보쵸쇼부칸防長尚武館, 일본 국립국회도서관, 가쿠슈인대학學習院大學, 데라우치가寺內家 등에 분산 소장되어 있다.

··

경문·석관·묘지

[도록] 朝鮮經督府, 『朝鮮古蹟圖譜』卷七, 1920. 3.

도 3256-절본금자묘법연화경折本金字妙法蓮花經 오서奧書
(고려 공민왕 22년, 명明 홍무洪武 6년, 일본 분추文中 2년,
서기 1373년)
 고故 시카노 준지鹿野淳二 씨 소장

금자金字 묘법연화경, 고려 1373년
(朝鮮總督府, 『朝鮮古蹟圖譜』卷七, 1920, 圖3256)

도 3361-이공수李公壽 묘지墓誌 탁본
(고려 인종仁宗 16년, 금金 천춘天春 원년, 일본 호엔保延
4년, 서기 1138년)
 실물 도쿄공과대학 소장
 정상과 주변에 꽃모양 무늬 띠 있음. 높이 약 4척 정도.

이공수 묘지 탁본, 고려 1138년
(朝鮮總督府, 『朝鮮古蹟圖譜』卷七, 1920, 圖3361)

도 3362-원명국사圓明國師 묘지

(고려 인종 19년, 금 황통皇統 원년,

일본 호엔 7년, 서기 1141년)

도쿄제실박물관 소장

원명국사 묘지, 고려 1141년
(朝鮮總督府,『朝鮮古蹟圖譜』卷七, 1920, 圖3362)

도 3366-장충의張忠義 묘지墓誌

(고려 명종明宗 10년, 금 대정大定 20년, 일본 지쇼治承

4년, 서기 1180년)

도쿄제실박물관 소장

장충의 묘지, 고려 1180년
(朝鮮總督府,『朝鮮古蹟圖譜』卷七, 1920, 圖3366)

도 3379-최보순崔甫淳 묘지
(고려 고종高宗 16년, 남송南宋
소정紹定 2년, 일본 간기寬喜 원
년, 서기 1229년)
도쿄제국대학 문과대학 소장

최보순崔甫淳 묘지, 고려 1229년(朝鮮總督府, 『朝鮮古蹟圖譜』卷七, 1920, 圖3379)

도 3380, 3381-전傳 최광崔昢
석관石棺
도쿄제실박물관 소장

전 최광 석관, 고려 1229년(朝鮮總督府, 『朝鮮古蹟圖譜』卷七, 1920, 圖3380)

도 3382-전 최광 묘지
(고려 고종 16년, 남송 소정
2년, 일본 간기 원년, 서기 1229
년)
도쿄제실박물관 소장

전 최광 묘지, 고려 1229년(朝鮮總督府, 『朝鮮古蹟圖譜』卷七, 1920, 圖3382)

도 3388-석관 외면부전外面剖展

도쿄제실박물관 소장

석관 외면부전, 도쿄제실박물관 소장(朝鮮總督府, 『朝鮮古蹟圖譜』
卷七, 1920, 圖3388)

『일제기 문화재 피해 자료』에 대하여

이기성

한국전통문화대학교 교수

『일제기 문화재 피해 자료』는 황수영 박사가 일제강점기 문헌 중 문화재 피해와 관련된 부분을 발췌하여 엮은 자료집이다. 이 자료집은 1973년 1월 한국미술사학회의 학회지 『고고미술考古美術』의 부록인 '고고미술자료考古美術資料' 제22집으로 발간되었다. 당시 200부 한정의 비매품으로 인쇄되었고 재발간하지 않았기 때문에, 일반인에게는 매우 생소한 자료이며 이 분야의 연구자들도 제본하여 활용하는 경우가 많다.

원저는 크라운판(176×248mm)의 크기에 갱지에 등사판으로 제작하였으며, 표지와 각 장 제목을 제외하고는 모두 손으로 필사筆寫한 것이다. 유물의 종류에 따라 총 10개의 장으로 구성되어 있는데, 오늘날의 유물 나열순서와 달리 고분 출토품과 도자기, 조각, 건조물, 전적, 회화 등의 순서로 작성되었다. 각 항목에는 필요한 경우 자료명이나 연대, 관련인물 등의 주요 용어를 괄호로 묶어 부기하였다.

이 책의 가장 큰 특징은 그 구성에 있다. 황수영 '저著'가 아닌 '편編'이라는 것에서 알 수 있듯이 이 책은 황수영 박사가 집필한 연구 논문이 아니라, 제목 그대로 일제강점기에 있었던 문화재 피해를 기록한 당시 문서자료의 스크랩에 가깝다. 조선총독부에서 발간한 고적조사보고서와 각종 도록·공문서·관보, 일제강점기 한국과 일본에서 발간된 학술 논문, 신문 기사를 비롯하여 당시 한반도에 거주했던 아마추어 수집가

들의 회고록, 관계자의 증언 등을 포괄하고 있다.

황수영 박사는 스크랩한 자료들을 각 장에 항목별로 분류하여 나열하였다. 그러나 해당 자료들의 전체를 게재하지 않고, 직접적으로 관련된 부분 또는 키워드만을 적어두었기 때문에 문맥을 파악하기에 어려움이 있는 것이 사실이다. 자료집으로 활용하려는 목적이라면 간략한 기재만으로 충분하지만, 일반 독자가 접근하기에는 부담스러웠던 것도 이 때문이다.

황수영 박사는 이 자료들을 한일회담 문화재 반환 협상의 근거로 사용하기 위해 수집한 것으로 생각된다. 황 박사는 한일회담 문화재 소위원회의 전문위원으로 1958년부터 유물이 국내로 입수된 1966년까지 반환 협상 과정 대부분에 참여하였다. 본 책의 '추천사'를 집필한 정영호 교수는 황수영 박사가 한일회담으로 출국할 때 문화재 약탈 관련 기록을 트렁크 가득 짊어지고 출국했다고 회고하고 있다. 한일회담이 종결되어 1,432점의 문화재가 반환되었으나, 그 결과를 누구보다 아쉬워했던 황 박사는 수집한 자료를 정리하여 문화재 수난의 역사를 되새기고 향후의 연구를 도모하고자 한 것이다. 여기에는 김희경金禧庚 선생이 일제강점기 고적조사 문서철의 탑파 관련 부분을 발췌해 엮은『한국탑파연구자료韓國塔婆硏究資料』(고고미술자료 제20집, 1968)의 학술적 성과도 자극이 되었을 것으로 보인다. 서문에서 황수영 박사는 자료의 정리와 필사에 김희경 선생의 도움을 받았음을 밝혔다. 1973년 4월에는 문화재 수난을 다룬 대중서『한국문화재 수난사』(원제『한국문화재비화』)가 출판되었다. 저자 이구열 선생은 후기에서 황수영 교수께서 여러 권의 연구노트를 쾌히 빌려주지 않으셨다면 핵심부를 거의 쓸 수가 없었을 것이라며 깊은 감사를 전했다.

사람들의 뇌리에서 잊혀졌던 이 책은 2011년 일본의 시민운동단체인 '한국·조선 문화재 반환 문제 연락회의'(이하 '연락회의')가 주목하면서 다시 세상의 빛을 보게 되었다. '연락회의' 간사인 이양수 씨는 우연히『일제기 문화재 피해 자료』를 접하고 이 책을 일본에서 출간하고자 하였다. 그는 원저의 내용을 보완하기 위해 한국 국립중앙박물관에 조선총독부박물관 공문서의 열람을 요청하였는데, 이를 알게 된 국립중앙박물관에서 '연락회의' 측에 한·일 동시발간을 제의하여, 그때까지 정리한 일문 증보판은 200부를 인쇄하여 자체 배포하고 차후 정식 출판을 추진하기로 하였다.

2013년 봄에는 국외소재문화재재단이 해당 사업에 참여하여 출판 비용과 국문판 발

간을 맡기로 하고, '연락회의' 측이 일문판 발간을, 국립중앙박물관이 자료 제공을 맡기로 재차 분담하였다. 재단은 이양수 씨의 일문 증보판(2012)을 저본으로 삼아, 필자에게 증보 부분의 번역을 의뢰하였다. 번역이 끝난 후 원본 대조와 윤문 작업은 이정훈 연구원(가쿠슈인대학學習院大學 동양문화연구소)이 맡아 진행하였다. 그러나 여기에 인용된 일제강점기 공문서나 논문·보고서 등은 당시 관련분야 종사자들을 대상으로 하여 일본어로 작성되었기 때문에, 전공자들도 이해하기 어려운 부분이 많았다. 뿐만 아니라 번역과 윤문을 하는 과정에서 내용이 달라지거나 오·탈자 등 주해註解가 필요한 부분들이 점점 늘어났다. 논의 끝에 연구자의 해제解題를 달아 출판하기로 하여, 필자와 강희정 서강대학교 교수가 각기 고고학과 미술사학 분야의 해제를 맡게 되었다.

해제 작업은 원문과 번역문을 대조·검토하고 해제를 작성하는 두 가지 단계로 진행하였다. 원문의 대조·검토 작업은 일제강점기 원본 문헌과 황수영 박사의 자료집, 이양수 씨가 증보한 자료집을 동시에 참고하되, 발췌 범위가 넓은 이양수 씨의 일문 증보판을 저본으로 하여 이루어졌다. 다만 내용이 서로 다른 경우에는 일제강점기 문헌에 의거하여 바로잡았으며, 그간의 필사와 번역 과정의 오·탈자는 해제와 구별하여 주석을 달아 표시하였다. 원본 문서가 남아있지 않거나 필체를 분간하기 어려운 경우에는 황수영 박사의 자료집에 준하여 처리하였다. 문장은 황수영 박사의 번역을 존중하되, 옛 어투와 일본어 번역문체는 독자를 위하여 현대문체로 윤문하였다. 또한 당초 황 박사가 발췌한 부분은 짙은 푸른색 글자로 표시하여, 원 자료집의 구성을 가늠할 수 있게 하였다.

해제는 독자가 해당 항목을 좀 더 잘 이해할 수 있게 하는 것에 목표를 두고 작성하였다. 해당 사건의 개요를 서술한 후, 관련 유물이 있는 경우 유물명과 현재의 상태를 밝혀두었다. 단순 오·탈자가 아닌 오류나 관련 인물, 사건의 배경이 있는 경우 설명을 덧붙였다. '고적조사'나 '낙랑' 등 중요하게 다루어져야 할 항목은 박스 원고를 별도로 붙였으며, 내용이 중복되는 항목은 해제를 작성하지 않았다. 일부 항목의 경우, 발췌 부분이 너무 간략하거나 원본 문헌이 명시되지 않아 해제를 작성할 수 없었음을 밝혀둔다.

부록으로 수록한 「조선통신朝鮮通信」은 황수영 박사의 『일제기 문화재 피해 자료』에는 부분적으로만 실려 있으나, 이양수 씨가 일문판을 발간하며 전문全文을 추가한 것이다. 야쓰이 세이이쓰谷井濟一는 1911년과 1912년도 한반도 고적조사의 여정을 『조선통신』이라는 제목으로 일본의 학술지에 연재하였다. 1911년도의 조사 내용은 1911년 10월에서

1912년 1월까지, 1912년도 조사 내용은 1912년 1월에서 1913년 5월까지『고고학잡지 考古學雜誌』에 게재되었다. 연재된 내용의 상당 부분이『일제기 문화재 피해 자료』에 인용되어 있기 때문에, 전체 조사의 윤곽을 알 수 있도록 전문을 게재하는 것이 일반 독자가 이해하는데 도움이 될 것으로 생각하여 번역·삽입하였다.

이 책에 수록된 일제강점기 고적조사와 문화재 피해 내용의 상당수는 일제강점기 조선총독부의 공적 기록물에 의지하고 있다. 그중 다수는 조선총독부 소속 학자의 학술조사에 대한 내용 및 담당 공무원이 문화재 무단 반출을 적발해 조치한 내용이다. 이를 얼핏 보면 일제강점기에 우리 문화재에 대한 행정절차가 합리적으로 이루어졌다는 인상을 받을 수 있다. 그러나 이들 문서는 고적조사로 촉발된 도굴과 조사에 참여한 학자들의 유물 무단 반출, 발굴 유물을 이용한 조선총독부의 역사 왜곡 및 불상·탑파의 불법 반출이 일상화되었던 상황이 낳은 기록임을 염두에 두고 읽어야 할 것이다.

여러 번의 필사와 번역 과정에서 발생한 오·탈자를 바로잡는 데만도 많은 노력이 필요하였다. 그럼에도 불구하고 여전히 부족한 부분들에 대해서는 독자들의 많은 질정을 바란다. 필자와 더불어 해제 작업을 맡은 강희정 교수, 쉽지 않은 작업을 열정으로 시작한 이양수 씨와 '연락회의' 관계자, 일제강점기 문서를 일일이 찾은 국립중앙박물관 여러 관계자분들께 존경을 표한다. 한일국교정상화 50주년을 맞는 2015년, 황수영 박사가 이 책을 펴내신 큰 뜻을 더 많은 이들과 함께 나눌 수 있었으면 한다.

야쓰이 세이이쓰 「朝鮮通信」

谷井濟一, 「朝鮮通信(一)」, 『考古學雜誌』 第2卷 第2號, 1911. 10, 63-64쪽.

이번 세키노關野 박사와 구리야마栗山 공학사 및 소생 3명이 조선총독부로부터 사료조사를 촉탁받아 소생은 세키노 박사를 따라 지난 11일 오후 도쿄를 출발하여 13일 밤 경성에 도착하였고, 구리야마 학사도 이틀 내로는 나타날 것입니다. 올해는 조사 지역과 시일이 적어 주로 고려(고구려) 및 신라의 유적조사를 할 예정입니다.

이왕가박물관에는 고려(후고려)시대의 유물로 우수한 것이 적지 않게 수집되어 있으며 계속 증가하고 있습니다. 삼국시대 신라시대의 것도 어느 정도는 모아져 있습니다. 조선시대의 유물도 상당히 진열되어 있습니다. 현재 기와 2층 건물 60평 정도의 진열소가 낙성에 이르렀습니다. 최근 이곳에서는 석등을 모아 놓는 것이 유행으로, 묘지 앞의 석등은 물론이고 심하면 묘탑까지 가지고 오는 것에는 놀랄 지경입니다. 사원 안의 것은 사찰령 등의 발포도 있어 비교적 단속이 되지만, 폐사지의 것은 산일의 위험이 많아 당국자도 지금 그 단속방법에 대하여 고심중입니다.

총독부에서는 조선사를 편찬할 생각이 있는 모양으로, 세키노 박사도 세키야關屋 학무국장에게 약간 구체적인 이야기를 들었기 때문에 머지않아 그 실행에 착수할 것으로 생각됩니다.

어제 이곳에서 광주廣州로 가는 도중 송파(삼전도)의 동남 10정町 정도의 석촌石村을 다녀왔습니다. 그곳에는 이름과 같이 오래된 할석이 상당히 많이 있었습니다. 아마도 석총石塚을 무너뜨린 것으로 생각됩니다. 이 부락의 동쪽에 접하여 동서 약 10정 남북 약 2정 가량의 지역에는 겹겹이 그 수가 아마도 백 개 이상이 될 것으로 생각될 정도로 산처럼 쌓인 원총圓塚이 있습니다. 높이는 2간間 내지 4간으로 그 위에 조선시대의 분묘가 만들어져 있습니다. 이는 백제가 남한산 기슭에 도읍하였던 시대의 유적으로 생각됩니다. 내부의 조사는 내년 이곳에서 대구로 통하는 도로를 개수할 때에 행할 예정입니다. 이상 보고까지 이만 줄이겠습니다.

메이지 44년(1911) 9월 19일 아침 경성 파성관에서 야쓰이 세이이쓰谷井濟一

谷井濟一, 「朝鮮通信(二)」, 『考古學雜誌』 第2卷 第3號, 1911. 11, 67-68쪽.

삼가 아룁니다.

그 후 일행은 지난달 19일 경성의 북쪽 약 5리에 위치한 고양군 벽제리의 문록文錄의 역役* 유적을 답사하였습니다. 세키노 박사와 소생이 탄 마차는 메이지 37, 38년 전쟁에서 러시아인들로부터 빼앗아 온 것으로, 마부는 중국인을 고용하였습니다. 우리 일행은 문록의 고바야카와小早川 이상이라 할 수 있겠습니다. 현재의 벽제관은 그 위치와 건축이 모두 문록역 당시의 것은 아닙니다. 벽제리에서 의주가도를 서북쪽으로 나아가기를 4, 5정 정도 한 곳에 길가에 거대한 초석이 많이 남아 있는 것은 혹 관지館趾가 아닐지 생각됩니다. 그날 밤 구리야마학사가 도착하여 일행은 22일 경성을 출발하여 개성에 이르러 만월대, 남대문, 영통사지, 현화사지를 차례로 탐방하고, 영통사에서는 대각국사비, 그중에서도 현화사에서는 고려시대의 우수한 작품으로 꼽히는 훌륭한 석탑을 조사하였습니다.

지난달 24일 평양에 도착하여 그후 총독부 기수 기코 도모타카木子智隆 씨(동본원사의 아미타당을 건축한 기코 이즈미木子和泉의 아들)도 일행으로 참가하고, 또 평양일보 사장 시라카와 마사하루白川正治 씨도 때로 함께하여 상당히 떠들썩하였습니다. 평양 부근에서는 주로 고성지 및 고분 조사에 종사하는 중인데, 그중 강서군 우현리의 거대한 고분은 고구려시대의 것으로 인정됩니다. 6년 전에 군수가 발굴한 까닭에 용강군에도 고구려시대의 고분 다수가 석곽을 노출한 것이 적지 않습니다.

이달 4일 평양을 출발하여 강동江東·성천成川 방면의 사적답사로 향하였습니다. 그 길에 인천의 와다和田 관측소장 또한 함께하여 유쾌하게 여행에 임하였습니다. 강동에서는 작년 하기노荻野 박사, 이마니시今西 학사가 조사하고자 하였으나 사정상 중지하였고, 마산면 한평동 대총(한왕묘漢王墓로 전해지고 읍지에 동천왕묘東川王墓로 기록된 것)을 조사할 예정도 인부 및 기구의 사정으로 일단 중지되었습니다. 성천은 규모가 작으나 풍경이 좋은 곳으로, 성천의 강선루降仙樓로 말씀드리면 상당히 유명한 건물로 말해지나 건축은 최근의 건륭시대 것입니다. 단 비류강沸流江을 격하여 산 전체가 대리석으로 이루어진 12봉을 마주하는 광대한 건축물로서 확실히 성천의 명승지 중 하나에 다름 아닙니다. 성천

* 임진왜란

군에도 고구려시대의 고분이 적지 않게 눈에 띕니다.

　12일 일단 평양으로 올라와, 14일, 15일에 세키노 박사는 고적조사를 위하여 봉산 방면으로 향하여 사리원의 도총都塚으로 칭해지는 무덤에서 문자가 있는 전甎을 채집하여 돌아왔습니다. 소생은 그동안 안주安州 탄광 부근의 고성지古城趾 및 고분 조사를 다녀왔습니다. 고성지는 안주군 서면 내동리에 위치하였고 토축으로 이루어졌으며, 토루土壘 안에서 고려시대로 인정되는 기와편이 나왔습니다. 아마도 고려 광종 25년*에 건축된 안융성지安戎城趾가 아닐까 하였습니다. 이 성터의 남쪽 약 5정에 2기의 고분이 있는데, 그 파괴된 부분으로부터 봉산군에서 나왔다는 서진西晉 대경大庚의 명문이 있는 전甎과 동일한 형식수법을 갖고 문양도 완전히 같은 전을 채집하였다고 합니다.

　16일 강동군 마산 서한평동의 한왕묘 조사를 위하여 일행은 10명의 인부를 인솔하여 평양에서 한평동으로 가서 체재한 지 이틀만에 연도의 입구에서 석곽 안으로 들어가 다양한 조사를 마쳤습니다. 이 무덤은 상당히 훌륭한 것으로서 전면 및 우측면은 지형이 약간 낮기 때문에 높이 약 2간의 단을 쌓아 그 위에 수직 6간의 높이를 가진 원형 봉분을 축조한 것입니다. 석곽 및 연도는 상당히 훌륭한 큰 돌로 만들어 회반죽으로 아름답게 칠했습니다. 곽의 네 벽에는 사신을 그렸다고 생각되는 흔적이 있습니다. 상床 위에는 또 3매의 돌을 놓고 그 위에 아마도 2개의 목관을 두었던 모양입니다. 부장품은 하나도 보이지 않는데, 이 무덤은 이른 시기에 발굴된 것으로 연도의 입구는 여러 매의 판석으로 난잡하게 덮혀 있고, 연도를 들어가 2간 반 정도 위치에 서면 판석은 상부가 부서져 있으며, 그곳에서 1간 안쪽의 곽실 문은 상부가 깨져 있고, 향로 앞의 금구류는 모두 가져간 상태입니다. 이 무덤은 작년 평양 임천면 대성산 부근에서 조사된 고구려시대로 생각되는 고분과 그 구조가 완전히 같아, 실로 고구려시대 능묘의 대표적인 것으로 생각됩니다. 상세한 것은 후일을 기하겠습니다.

　오늘은 일찍 한평동을 출발하여 대동강을 내려가 오늘밤 늦어도 초경初更**에는 평양에 도착할 예정입니다.

　내일은 세키노 박사, 구리야마 학사, 기코 기수 등은 경성으로 올라가 4일간 체재하고 경주로 향하며, 소생은 사리원 및 재령 방면으로 일행에 합류할 예정입니다.

* 974년
** 오후 7~9시

현재 이곳은 매일 푸른 하늘이 이어지며 덥지도 춥지도 않아 말 위에서 여행하기에는
아주 좋은 계절입니다.

<div align="right">10월 19일 오후 대동강 배 위에서 야쓰이 세이이쓰 씀</div>

谷井濟一, 「朝鮮通信(三)」, 『考古學雜誌』 第2卷 第5號, 1912. 1, 51-54쪽.

삼가 아룁니다.

지난달 15일 세키노 박사는 황해도 봉산군 미산면 오강동 도총都塚 부근에서 문자가
있는 벽돌을 채집하였습니다. 그 도총의 외형은 주한周漢시대의 외형에 유사하므로 내
부를 조사하면 재미있는 일이 될 것이나 한계가 있는 일정 때문에 일행 모두가 그쪽에
만 참가하기는 어려워, 결국 둘로 나누게 되었습니다. 일행은 모두 지난달 20일 평양을
출발하여 세키노 박사, 구리야마 학사, 기코 기수 등은 경성으로 직행하고, 4일간 체재
한 후 경주로 향하였습니다. 소생은 이李 촉탁과 사리원에서 차를 내려 일주일간 예정하
여 봉산군 및 재령군의 유적을 조사하게 되었습니다. 지난날 세키노 박사가 답사한 봉산
군 미산면 오강동의 도총은 앞뒤로 두개의 곽이 있고 뒤쪽의 곽은 무너져 있는 것으로
생각되며(작년 평양부 대동강면에서 발굴된 고분의 구조에서도 추정됨), 앞쪽의 곽으로
생각되는 곳만 발굴 조사되었습니다. 26일에는 봉산군 토성면의 성지城趾 및 고분과 봉
산군 문정면 당토성唐土城으로 전해지는 토성지를 조사하였습니다. 이날 고고학회 회원
인 평양일보 사주 시라카와 마사하루白川正治씨도 함께 하였습니다. 토성면의 토성지 및
고분은 고려(고구려)의 유적으로 생각됩니다. 토성지는 마동역馬洞驛 남쪽의 산을 의지
하여 뒤쪽은 산봉우리에 잇닿아 있고 앞은 좌우 모두 꼬리의 바깥으로 닿아 있으며, 오
른쪽은 두 겹의 토루를, 왼쪽은 한 겹의 석루石壘를 연결하였고, 그중 한 봉우리를 의지하
고 있기 때문에, 이 토성지로 생각되는 산을 태봉산胎峯山으로 부르고 있습니다. 정면은
대략 서북쪽으로 면하였고, 앞에 강이 흐르며 이를 사이에 끼고 동북쪽으로 가까이는 멸
무산滅巫山, 멀리 고려왕산高麗王山을 바라보는 상당히 형세가 좋은 땅입니다. 고분은 멸무
산의 동쪽에 있는 답기동에 현존하는 것이 18기, 그쪽에서 동남쪽인 도대동에 현존하는
것 2기, 모두 평지에 위치하며 높이 약 2간을 넘지 않는 원형 고분으로 곽은 돌로 쌓았다

고 생각됩니다. 토성지와 이 고분들은 서로 거리가 약 25, 6정 됩니다.

봉산군 문정면의 당토성지는 평지에 있으며 그 토루의 대부분은 처음에 경작된 밭이었는데, 단 약간 무너진 토루의 일부로 추정되는 동서 약 4정 남북 약 5정의 장방형 평면을 가진 토성으로 생각됩니다. 이 토성지에서는 봉산군 미산면 오강동의 도총(즉 이번에 발굴을 시도한 고분)에서 나온 벽돌과 그 제작수법이 같고 유사한 문양이 있는 벽돌, 위 도총에서 나온 기와편과 그 형식·수법이 완전히 일치하는 기와편이 채집되었고, 또 위 도총은 이 토성지에서 북쪽으로 약 4도度 동쪽으로 약 30정 떨어져 있고, 그 연도의 정면(남쪽 약 4도 서쪽을 면함)이 이 토성지에 면하는 것에서 추정하여, 이 당토성으로 불리는 것과 위 도총은 대략 동일한 시대의 것으로, 어떤 밀접한 관계가 있는 것으로 보입니다. 따라서 위 도총에서 대방태수帶方太守 장무이張撫夷의 벽돌이 발견된 것에서 이 당토성도 대방군 관계의 것, 즉 한족漢族의 유적이라는 것은 명백합니다.

이번에 전곽을 조사한 미산면 오강동 도총은 그 외형이 방추체方錐體의 꼭대기를 얹어 놓은 모양이며, 바닥면은 한 변이 약 100척의 정방형으로서 높이는 수직 약 17척입니다. 곽은 벽돌로 축조되었고, 연도는 남쪽에서 약 4도 서쪽을 면하였고, 폭은 약 4척, 안길이 약 7척의 평면이며, 위쪽은 쐐기형의 벽돌로 아치를 만들었습니다. 높이는 약 5척입니다. 전곽은 좌우폭 약 1장 4척 가까이 되며, 앞뒤로는 3척 5촌 가량의 평면을 만들고 중앙에 연도와 서로 연결되는 아치로 곽의 뚜껑을 삼았으며, 좌우는 연도의 천정보다도 낮고 이와 직각을 이룬 좌우부분에 각 1개의 아치형 천정을 만들었습니다. 그 앞의 중앙에서 안쪽으로 통하는 아치형 천정의 통로가 있습니다. 그 안쪽이야말로 뒤쪽 곽 부분, 즉 이 무덤의 가장 중요한 부분입니다. 전곽은 이를 두 부분으로 하였을 때 연도의 안쪽으로 늘어선 좌우익랑으로도 보이는 형편입니다. 후곽은 이미 붕괴되어 단시일 내로는 조사하기 어려우므로, 유감스럽지만 그 조사를 내년으로 넘기려 합니다. 이 무덤에서는 약 6종류 가량의 문자가 있는 벽돌을 얻었습니다. 그중 하나는 매우 중요한 것으로 보입니다. 즉 측면의 짧은 변에는 '使君帶方太守張撫夷塼'이라고 쓰여 있고, 긴 변에는 '天生小人供養君子千人造塼以葬父母既好且堅典竟記之'라고 되어 있는 것입니다. 이 2행은 모두 좌문자로 압출된 것입니다. (실물은 총독부의 것이나 현재 동경대학교 문과대학 열품실에 보관되어 있습니다.) 이 고분은 대방태수 장씨 부부의 묘를 그 아들이 만든 것이거나, 혹은 태수 부모의 묘를 태수가 만든 것입니다. 아마도 태수 부부의 묘로 생각됩니다. 이 고

분은 그 외형이 주한周漢시대의 능묘와 유사하며, 또 벽돌의 명문도 한대漢代의 풍이 있어 이 고분은 한대 혹은 한대에서 멀지 않은 시대의 것으로서 명백하게 '대방태수'의 명문이 있습니다. 게다가 대방군은 후한 말 건안建安연간에 요동의 공손강公孫康이 낙랑 남부의 땅을 나누어 설치하였는데, 이보다 앞서 거슬러 올라갈 수 있다면 아마도 대방군이 설치된 초기의 것으로 당시의 무장武將 장창張敞 부부 등의 분묘로서, 지금보다 약 1680년 전후의 고분이 될 것이며, 전진前陳의 당토성은 그들의 진지였던 것으로 생각됩니다. 상림진尙臨津 강구변江口邊의 조사를 이루지 못하고서는 명백히 말할 수 없을 것이나, 혹은 정丁씨*의 아방강역고我邦疆域考(대한강역고) 등의 이야기를 동요하지 않고 들을 수 있을 것인가 생각합니다. 이 고분은 일찍이 발굴된 일이 있다고 보이는데, 연도 정면 위쪽은 파손되어 있고 전곽 안에는 동물류의 뼈로 생각되는 것 약간과 철 파편 하나가 남아 있는 것 외에는 아무것도 눈에 띄지 않습니다. 상봉산군 와현면 도총동 즉, 당토성의 서남쪽 약 1리 반 정도의 장소에도 전곽이 있는 고분 20기가 현존하는데, 벽돌의 제작수법·문양은 이번에 조사된 장씨 묘의 것과 일치합니다. 아마 이들도 당토성과 어떤 관계가 있는 고분으로 생각됩니다.

상봉산군 사원면에도 석곽이 있는 고분이 있습니다. 이는 고려(고구려) 계통의 것으로 보입니다.

28일 경성으로 돌아와 하루 체재하고, 30일 경성을 출발하여 31일 경주에 도착, 세키노 박사 일행에 합류하였습니다. 또 다음날인 이달 1일 소생은 기코 기수 및 이 촉탁과 함께 경주를 떠나 불국사, 울산, 통도사, 범어사를 거쳐 부산으로 왔으며, 세키노 박사는 구리야마 학사등과 함께 이달 2일 경주를 떠나 대구로 가서 동화사의 조사를 행하고 양쪽이 함께 이달 5일 부산으로 가게 되었습니다. 동화사에서는 비교적 재미있는 수확이 있었습니다. 불국사 뒤쪽의 석굴암에는 신라시대의 우수한 석조 불상이 있어 유쾌하였습니다. 또 불국사에는 다소 빈대에게 공격을 당했습니다. 불국사에서 울산으로 나가는 도중 괘릉이 있었습니다. 이는 조각된 허릿돌을 두른 무덤과 그 앞에 석인·석사자를 배치한 신라시대의 대표적인 능묘의 하나입니다. 괘릉에서 울산으로는 고대 사라교섭四羅交涉의 통로로 생각되는 평야를 조선 말로 달렸습니다. 울산에서는 가토 기요마사加藤清正

* 정약용丁若鏞을 가리킨다.

등이 싸운 울산성 즉 필봉筆峯의 시루모양 성甑城을 천장절 아침에 답사하였습니다.

양산 통도사는 상당히 큰 절로서, 깊은 계곡의 소나무숲 안에 있으며 승려도 300여 명이 있습니다. 모두 우리 왕조시대의 남도북령南都北嶺*의 거대 사찰의 모습이 있는 것입니다. 범어사도 역시 이에 버금가는 큰 절입니다. 이 절은 산 중턱에 있습니다. 부산에는 예정과 같이 이달 5일 오후에 도착하여, 세키노 박사 일행에 합류하여 그날 밤 부산을 출발하는 연락선을 탈 예정보다 하루 빠른 이달 7일 오후 2시 10분 무사히 신바시新橋에 도착하였습니다. 이 밖의 일들은 천천히 아뢰겠습니다. 이만 줄입니다.

11월 29일 밤 도쿄 본향에서 야쓰이 세이이쓰 씀

谷井濟一,「朝鮮通信(一)」,『考古學雜誌』第3卷 第4號, 1912. 12.

삼가 아룁니다.

올해도 역시 조선총독부로부터 고적조사 촉탁을 의뢰받아, 공학박사 구리야마 슌이치栗山俊一씨와 함께 세키노關野 박사를 따라 지난달 18일 경성에 도착해, 별지의 예정처럼, 주로 강원도, 경상북도 및 충청북도의 유적조사를 합니다. 강원도 방면으로 출발 전에 약 일주간의 예정으로 평양에서 서쪽 약 8리의 강서군 서부면 우현리의 삼묘三墓(도쿄미술학교 생도 오타 후쿠조太田福藏씨가 7, 8년 전 내부에 들어가 스케치한 것을 세키노 박사가 보고 세 기 모두 내부조사를 결정), 철도경의선 사리원역에서 남쪽 약 13정町의 도총都塚 및 경성 동동남쪽 3리 정도의 송파 부근 고분을 조사하였습니다.

강서 우현리의 삼묘는 모두 원총圓塚으로 세 기의 고분이 정립鼎立하였는데, 큰 것은 높이 약 6간間 화강암의 석곽으로 엄숙하게 있으며, 현실 안 네 벽에는 사신四神의 상, 천정에는 천인天人, 당초의 장식이 있는데 모두 채색이 선명하고 필치筆致는 매우 자유로운 것입니다. 중국 남북조시대의 예술의 영향을 받은 것으로, 세키노 박사는 그것을 보시고 시대는 수隋의 초기 것으로, 아마 평원왕릉平原王陵이지 않을까라고 고찰하였습니다. 그 다음으로 큰 것 역시 화강암을 가지고 석곽을 만들었으며, 현실의 세 부분과 천정, 바닥

* 나라奈良 고후쿠지興福寺와 시가滋賀 히에이산比叡山 엔랴쿠지延曆寺를 가리킨다.

은 모두 각기 단일한 돌로 만들어졌고, 네 벽 및 천정의 채색화가 앞의 것과 동시대라는 것은 의심할 바 없습니다. 삼묘三墓 중 작은 것에는 화강암 석곽이 있으나 벽화는 없습니다. 현실 내에는 해골이 산란되어 있으며, 현실의 연도에 접한 곳에는 목관이 썩어 있지만 원형을 알 수 없고, 뚜껑은 이미 발해 때에 발굴되었던 것으로 생각됩니다. 앞의 두 기는 여러 번 발굴되었습니다. 또 강서도江西道에서 동남쪽 약 2리 반 정도의 간성리肝城里에도 고분이 있는데, 연도를 들어가면 전실前室이 있으며, 다시 안에는 현실玄室이 있는데, 그것은 앞에서 이야기한 우현리의 큰 돌로 석곽을 만든 것과는 달리 할석割石을 벽돌처럼 쌓았는데, 네 벽 및 천정 모두 회반죽을 발랐고, 그곳에 벽화가 있으나 지금은 박락이 심하여, 전실 천정의 연판蓮瓣 문양만을 뚜렷하게 확인할 수 있습니다. 가장 재미있는 것은 현실 네 귀퉁이 바로 앞에 공포栱包를 그렸는데, 그것이 호류지法隆寺의 공포를 방불케 하는 유쾌한 것으로, 이들은 모두 고구려의 예술을 지금까지 지하에 보존하고 있는 것으로 매우 귀중한 동아시아 예술 사료라고 생각합니다.

사리원 도총都塚은 방형方形이며, 높이 18척, 기단의 한 변이 100척 정도입니다. 작년에는 그 전반부 즉 연도 및 좌우 익실翼室을 조사하였고, 올해는 후반부 즉 현실을 조사하였습니다. 그 무덤은 조선시대에 발굴이 되었던 것으로 보이는데 조선의 도기 파편과 철이 나옵니다. 유물은 기벽이 얇은 도기 파편 밖에 없습니다. 이 무덤은 벽돌로 만들어져, 현실은 넓이 12척으로 궁륭천장을 이루고 있는 듯 하고, 연도는 길어 그 좌우에 익실이 있으며, 이 무덤은 그 전곽에 사용된 전塼에 '使君帶方太守張撫夷塼', '大歲在戊漁陽張撫夷塼', '張使君塼' 등의 명문이 있는데, 어양漁陽(중국 북경 동동쪽의 소준蘇州) 출신의 대방 태수 장씨張氏의 분묘로 인정됩니다. 그리고 그 무덤의 동쪽 약 40정町에 당토성唐土城으로 불리는 곳이 있는데, 토벽의 하나가 현재 존재하고 있어 낙랑 대방의 한종족漢種族의 유물로 보이는 와편이 흙속에서 나오며, 또한 부근에는 사리원의 대방태수묘의 벽돌과 그 문양 등이 완전히 같은 전곽을 가진 무덤이 산재하고 있는 것에서 이 토성지는 한때 대방군치가 있었던 곳으로 생각됩니다. 대방군은 앞뒤로 백년여 정도만 존재하였으며, 더욱이 최초에 그 군치는 대수帶水가 바다에 닿는 면, 아마 지금의 풍덕豊德 변에 있었던 것으로 생각되는데, 백제 때문에 압도되어 서진西晉의 초기에는 북쪽에 머물러 있었다고 생각되는 점과 경성 이왕직박물관에 봉산군 남쪽 강에서 나왔다고 말해지는 '太康元年三月八日王氏造'의 명문이 있는 전塼을 소장하고 있는 것 등에서 생각하면 그 토성지 및 부근

의 분묘 역시 사리원의 대방태수묘와 함께 서진 경 한족의 유물로 생각됩니다.

송파의 고분은 광배가 완만한 원총으로 외부는 한쪽 면에 강돌을 깔고 내부는 석곽이 없이 평지 위에 단순히 목관을 놓고 흙을 덮은 모습으로(저는 발굴할 때 사리원, 강서방면에 있어서 현장에 있지는 못했습니다) 목관의 못으로 생각되는 것과 토기 및 도기의 파편이 발견되었습니다. 혹은 백제 초기의 분묘가 아닐까 생각됩니다.

경성에서는 이왕직박물관李王職博物館에 삼국시대 제작 금동미륵상 1구가 새로이 진열되어 있습니다. 높이 90cm 정도이며, 얼굴은 부드러워도 의복은 아직 경직된 선이 적지 않아 예스럽고 우아하여 진열품 중에서 압권입니다. 또한 이러한 종류의 것을 민간에서 1구 소유하고 있는 자가 있습니다.

작년 무렵부터 묘탑을 몰래 경성 근처로 반출해서 매매하는 자가 있는데, 실제 오사카의 누군가가 거액을 들여 고려시대의 유명한 묘탑을 구입했습니다. 아마도 묘탑인지 모르고 샀을 것입니다. 이처럼 묘탑이 매매되는 것은 인간의 도리로 보아 간과할 수 없는 문제라고 생각됩니다.

이왕직박물관에서는 그 수집품 중 훌륭한 물건을 사진을 찍어서 곧 출판할 예정이며, 이미 대체적인 시범 인쇄는 되어 있습니다.

이달 5일 경성을 출발하여 어제 오후쯤 장안사에 도착해, 오후 경에 표사表寺에서 출발해 훈사訓寺로 가려 하였으나 비가 와서 머무를 수 밖에 없었습니다. 그 풍경이 해동 제일로 칭해지는 금강산의 일은 모두 다음 편에 말씀드리겠습니다.

요즘은 벽지僻地에도 헌병파견소나 출장소가 있어서 주막(순수한 조선 여관)에 머물지 않더라도 헌병쪽에서 호의적으로 일본인에게 숙박을 제공하며, 사원寺院도 온돌이 비교적 청결하고 빈대에 물리는 일이 적어 유쾌하게 여행할 수 있습니다. 여행 중 어떤 군郡에 밤이 되어 도착하였더니 도중에 주민이 횃불을 켜서 길을 비춰 주었습니다. 이는 군청의 호의겠지만 이러한 경우 항상 징발이어서 인부 임금 등을 지불하지 않는다고 합니다. 주민들이 '세금도 받으면서 심지어 이러한 용역을 하라고 하는 것은 무법이다.'라고 말한다는 것을 들고서는 말할 수 없는 불쾌감을 가졌습니다.

여하간 사리를 모르는 하급 관리들이 구래의 악습을 답습하였으리라고 생각합니다. 사소한 일 같지만 이러한 상황에서는 조선인들이 한국병합의 진의를 의심하게 되지 않을까 한심하기 짝이 없습니다.

우선 여기까지로 다음 편을 기다려 주시기 바랍니다. 삼가 아룁니다.

다이쇼 원년(1912) 10월 15일 저녁, 금강산 장안사 전연각의 심우실에서,

야쓰이 세이이쓰 올림

일정

9월 16일 도쿄 출발

　　17일 도중

　　18일 경성 도착

　　19일 경성 체재

　　20일 경성 체재

　　21일 경성 출발 ┌ 평양 도착

　　　　　　　　　└ 송파 도착

　　22일 ┌ 평양 출발 ┌ 강서 도착

　　　　│　　　　　└ 사리원 도착

　　　　└ 송파 체재

　　23일 ┌ 강서 체재

　　　　├ 사리원 체재

　　　　└ 송파 체재

　　24일 송파

　　25일 송파

　　26일 송파

　　27일 송파

　　28일 ┌ 강서 출발 평양 도착

　　　　├ 사리원 체재

　　　　└ 송파 체재

29일 ┌ 평양
 ├ 사리원 ┤ 출발 경성 도착
 └ 송파

30일 경성 체재

10월 1일 경성 체재

2일 경성 체재

3일 경성 체재

4일 경성 체재

5일 경성 출발

6일 도중

7일 춘천 도착

8일 춘천 체재

9일 춘천 체재

10일 춘천 출발

11일 도중

12일 도중

13일 금강산 장안사 도착

14일 춘천 체재

15일 춘천 출발 표훈사 도착

16일 금강산 표훈사 출발 정양사 도착

17일 금강산 정양사 출발 유점사 도착

18일 금강산 체재

19일 금강산 출발 신계사 도착

20일 금강산 신계사 출발 고성 도착

21일 고성 체재

22일 고성 출발 건봉사 도착

23일 체재

24일 건봉사 출발

25일	낙산사 도착
26일	낙산사 출발 양양 도착
27일	양양 출발
28일	강릉 도착
29일	강릉 체재
30일	강릉 체재
31일	강릉 체재
11월 1일	강릉 체재
2일	강릉 출발
3일	오대산 도착
4일	오대산 월정사 체재
5일	오대산 사고 왕복
6일	오대산 월정사 출발
7일	도중
8일	원주 도착
9일	원주 체재
10일	원주 체재
11일	원주 체재
12일	원주 출발 여주 도착
13일	여주 체재
14일	여주 체재
15일	여주 체재
16일	여주 출발
17일	충주 도착
18일	충주 체재
19일	충주 체재
20일	충주 체재
21일	충주 출발

22일	풍기 도착
23일	풍기 출발 순흥 도착
24일	순흥 출발 소백산을 경유해 부석사 도착
25일	부석사 체재
26일	부석사 출발 영주 도착
27일	영주 출발 봉화 도착
28일	태자산 왕복
29일	봉화 출발 태백산 각화사 도착
30일	태백산 각화사 및 사고
12월 1일	태백산 각화사 및 사고
2일	태백산 각화사 출발 예안 도착
3일	예안 출발 안동 도착
4일	안동 체재
5일	안동 체재
6일	안동 출발
7일	함창 도착
8일	함창 체재
9일	함창 체재
10일	함창 출발 상주 도착
11일	상주 체재
12일	상주 체재
13일	상주 출발 김천 도착
14일	김천 출발
15일	도중
16일	도쿄 도착 (끝)

谷井濟一,「朝鮮通信(二)」,『考古學雜誌』第3卷 第5號, 1913. 1.

10월 14일 금강산 장안사長安寺 도착 이후 사찰 순례를 하면서 풍악楓嶽의 경치를 맛보았습니다. 금강산은 조선 으뜸의 명산으로 조선인 사이에 알려져 있는데, 일본으로 말하자면 후지산富士山과 야바계곡耶馬溪을 한 곳에 모아 놓은 것처럼 그 경치가 유명한 곳입니다.

금강산은 다섯 가지의 이름을 갖고 있는데, 금강金剛, 개골皆骨, 열반涅槃, 풍악楓嶽, 패단枳柤 등이며, 그중에서도 금강산으로 부르는 것이 일반적이며 알기 쉽습니다. 산중에는 장안사長安寺, 표훈사表訓寺, 정양사正陽寺, 마하연摩訶衍(이상 회양군), 유점사楡岾寺, 신계사神溪寺(이상 고성군) 등 여러 사찰이 있으며 조금 떨어진 곳에는 건봉사乾鳳寺(간성군, 현재 강원도 고성군 간성읍)가 있습니다.

금강산에서 경치가 좋은 곳은 대체로 3구역으로 나뉘는데, 영서嶺西 방면의 장안사, 표훈사, 정양사, 마하연 부근은 내금강內金剛으로 불리고, 그중 정양사에서 1만 2천 봉을 한눈에 볼 수 있다고 하며, 표훈사에서 마하연으로 가는 도중에 있는 만폭동萬瀑洞 계곡 역시 유명하다고 합니다. 다음으로 영동嶺東 방면, 금강산 북동북北東北에 해당하는 신계사 부근의 구룡연九竜淵, 만물초萬物肖(신, 구가 있다) 주변은 외금강外金剛으로 불리며, 고성읍 동북동東北東쪽에 있는 입석사立石寺 부근의 해안은 해금강海金剛으로 부르고 있습니다. 이들 풍경 중에서도 첫째는 해금강, 둘째는 외금강, 셋째는 내금강이라 생각하는 듯 합니다.

일행은 세키노 박사 이하 6명, 여기에 강원도청에서 수행하는 도道 서기 1명, 안내와 호위를 겸한 헌병보조원(조선인) 1명을 더해 총 8명이었습니다. 장안사에서 2박한 뒤 표훈사, 정양사를 거쳐 만폭동을 지나 마하연으로 나와서 1박을 하고, 17일에는 좁은 길을 따라 영동으로 나와 유점사에서 2박, 19일 신계사로 나와서 1박, 20일 구룡연 유곡幽谷을 찾아보고 그날 저녁은 온정리溫井里 온천에서 묵었습니다. 다음 날은 만물초 경사진 길을 기어올라, 23일에는 배를 타고 해금강으로 갔습니다. 이렇게 금강산은 내금강, 외금강, 해금강 세 곳 모두 방문할 기회를 가졌습니다.

금강산의 단풍은 9월 하순에서 10월 초가 볼 만한데, 우리가 산에 오를 때는 이미 시기가 늦어 낙엽을 밟으며 올라갔습니다. 산속은 연일 아침 영하여서 10월 중순임에도 불구하고 이미 얼음이 얼었고, 추위가 심하여 산중을 거닐지 못한 것이 실로 유감이었습니다. 내금강의 경치는 논외로 하더라도, 해금강 역시 소문으로 듣던 정도는 아니었습니

다. 유일하게 외금강의 만물초, 그중 신만물초의 경치가 어느 정도 웅장한 맛이 있으며, 일본에도 이 정도의 경치는 적다고 생각되므로 조선인이 칭찬하는 것도 실로 당연하다고 여겨집니다. 그러나 예전에 사진으로 본 스위스의 아름답게 이어지는 고산과 같은 장관에는 미치지 못하는 느낌입니다. 특히 가는 길은 정말 험난해서 일행 중 두 명이 도중에 지쳐 쓰러졌습니다.

금강산은 전부 화강암으로, 바위가 노출된 많은 곳에는 천고의 이끼가 끼어 있으며, 멀리서 바라보면 산정상의 흰 눈을 볼 수 있습니다. 수목은 오엽송五葉松 등이 띄엄띄엄 있어, 서투른 화공의 그림을 보는 느낌입니다. 금강산에는 분명 대낮에도 어두울 정도의 큰 숲이 있으므로 호랑이가 살 것으로 생각하여 권총을 준비해 갔지만 그런 걱정은 필요 없었습니다.

금강산에서의 대발견은 유점사 능인전能仁殿에 안치된 본존 53불 중 44체가 신라시대의 훌륭한 유물이라는 것입니다. 전부 금동불로서 높이는 1촌 9분 내지 1척 3촌 3분입니다. 골동상들이 탐낼 만한 신라시대의 소형 금동불이 흩어지지 않고 지금까지 잘 보존될 수 있었던 것은 모두 지금부터 15년 전에 새롭게 도금했기 때문인데, 이러한 천 년의 소형 불상을 근대의 것처럼 가장한 번쩍이는 금박은 간사한 장사치들이 소형 불상에 가하려고 하는 아주 간사한 수단에 대한 유력한 완화제였다고 생각합니다.

한 장소에 44체의 신라시대 소형 금동불이 있다는 사실은 실로 드문 일로 일본에서도 호류지法隆寺의 헌납獻納 어물御物 48체 외에는 없을 것으로 생각합니다. 그리고 유점사의 본존과 같은 시대인 덴표시대天平時代의 소형 금동불이 이렇게까지 모여 있는 곳은 일본에는 없는 것으로 알고 있습니다.

또한 유점사에는 송운대사松雲大師의 모기毛旗라고 전해지는 것이 있는데, 이는 임진왜란 당시 승려 대장으로서의 눈부신 활약을 떠오르게 합니다. 유점사 대종은 원래 성화成化 5년(1469)에 주조된 것으로 명문은 정난종鄭蘭宗이 왕명을 받들어 쓴 것인데, 지금 있는 것은 옹정雍正 7년(1729)에 새롭게 주조한 것입니다. 그 외 유점사에는 나옹화상계첩懶翁和尚戒牒(고려 말) 1첩, 성종왕교서成宗王教書(조선 초기) 1절 등 다소 볼 만한 것이 있습니다.

간성군 금강산 건봉사는 부유한 사원으로 광대한 산림 및 경작지를 가지고 있는데, 소유하고 있는 전답이 무려 군郡 경작지의 4분의 1을 점하고 있어, 소작하는 쌀만 보아

도 1만 6천 가마니 정도로, 그 부근의 조선인 및 일본인 대개가 건봉사 쌀을 사먹고 있는 것으로, 그만큼 세력을 가지고 있는 사원입니다. 원래 조선에서 승려는 매우 천한 자인데, 그 이유 중 하나는 주자학의 영향이고, 또 다른 이유는 입문하기 전 집안의 신분이 낮았기 때문이라 생각됩니다. 그런데 병합 후 승려를 천하게 보는 풍습이 차츰 사라지고, 게다가 일본에서는 유신維新 당시 사령寺領을 관에서 몰수한 것과는 달리 조선에서는 더욱 편안하게 살 수 있게 되면서, 재물이 풍부해지는 사원이 적지 않게 늘어났습니다. 건봉사의 건축물은 계곡을 끼고 양쪽에 당당하게 서 있지만 모두 근대 들어 재건한 것으로 내세울 만 한 것은 없습니다. 보물로서는 정우貞祐 2년(1214)의 명문이 있는 은상감향완銀象嵌香碗이 볼 만하며, 석비로는 사명대사기적비泗溟大師紀績碑[숭정崇禎 기원후 경신庚申(1680) 건립]가 있습니다.

양양군 오봉산五峯山 낙산사洛山寺에는 성화成化 5년(1469)에 주조한 범종이 볼만 한데, 명문은 그 유명한 정난종이 쓴 것입니다. 이 절에는 성종成宗의 교서를 비롯한 고문서가 다소 소장되어 있습니다. 낙산사는 영동 팔경의 하나이지만, 크게 감탄할 정도는 아니며 해안가 산 중턱에 있는 사원입니다.

강릉은 예국濊國의 고도로 지금도 위국濊國의 고성으로 전해지는 토성지읍성土城址邑城의 동북쪽에 접해 있습니다. 또한 읍 동남쪽 약 2리 풍호楓湖의 동쪽 연안, 즉 동해에 면하는 모래땅에는 고분이 산재해 있는데, 석곽을 덮은 모래가 바람에 날려가 할석으로 만들어진 곽이 노출되어 있습니다. 곽 중에서 작은 것은 폭 1척 5, 6촌, 길이 5척이 안 되는 것이지만, 큰 것은 폭 2척 6, 7촌 이상, 길이 19척 이상이나 되는 것도 있어, 깊이는 명확히 알 수 없으나 폭은 작지 않은 듯 합니다. 부근에는 신라의 고분에서 나온 듯 초벌구이한 도기 파편이 산재해 있는데 간혹 색을 칠한 것도 있습니다. 철제 도끼 및 토제 방추차 등도 발견되는 듯 합니다. 곽의 구조는 전술한 것처럼 연도羨道, 현실玄室의 구분은 없는 것 같습니다.

강릉객관江陵客館 임영관臨瀛館의 정문 및 중문 공포栱包에는 고려의 유풍遺風으로 보이는 부분이 있습니다. 이이李珥가 태어났다고 전해지는 오죽헌烏竹軒은 읍 북쪽 1리 지점에 있는데 건물은 당시의 것이며, 이이 자필의 초고본 격몽요결擊蒙要訣은 진귀하고, 이이가 사용한 벼루 역시 아마도 실물이라고 생각됩니다. 기념으로 오죽헌 옆에 있는 오죽 하나를 사서 돌아왔습니다. 강릉 공립보통학교장 이토 후지타로伊藤藤太郎 씨 소장 각부광구감

脚附廣口坏(받침 부분 결실)은 초벌구이 도기로, 예전에 경주에서 구입한 것인데 도기 둘레에 인물(치마裳를 입은 것과 입지 않은 것이 있다), 새, 거북이를 선으로 간단히 그렸는데, 그 묘법은 정말로 자유자재하여 간단하면서도 풍미를 느낄 수 있기에 신라시대 복장 연구에 좋은 자료가 될 것입니다. 읍 서쪽 3리 반 거리에는 보현사普賢寺로 불리는 산사가 있는데, 고려 초기에 건립된 낭원국사탑비朗圓國師塔碑의 이수螭首 및 귀부龜趺가 함께 있습니다.

11월 3일, 여느 때와 같으면 덴초天長의 가신임을 기뻐해야 하는 몸이지만, 지금은 상장喪章을 팔에 두르고 강릉읍을 떠나 대관령을 넘습니다. 경성 주변에서는, 대관령은 매우 험해서 말은 물론이거니와 사람을 끈으로 묶어 끌어올려야 하므로 조선인은 통행할 수 있지만 일본인은 불가능하다는 소문이 있었습니다. 실제는 크게 달라 고개는 높아도 재작년에 도로가 개수되어, 일행은 양반걸음(천천히 걷는 것의 대명사)으로 올라갔으며 땀도 나지 않고 한 번도 쉬지 않고도 정상에 도달하였습니다. 지금은 말을 타고도 넘을 수 있지 않을까 생각할 정도입니다.

영서嶺西는 만월황량滿月荒凉, 한 점의 녹색도 없고, 마른 억새풀이 바람에 흔들리는 것을 볼 수 있을 뿐입니다. 이날 밤은 황야 가운데 있는 횡계橫溪 헌병출장소에서 1박, 다음 날 4일은 오대산 월정사月精寺로 말을 타고 갔습니다.

오대산 월정사는 원래 강릉군에 속하였으나 지금은 평창군 관내에 편입되어 있습니다. 월정사에는 칠불전 앞 구층석탑이 고려탑으로서 훌륭합니다. 수연水煙은 주물鑄物로 만들어졌으며 조선 초기의 것으로 생각됩니다. 보물로는 절본감지금니화엄경권3折本紺紙金泥華嚴經卷三 1첩, 오대산 상원사上院寺 중창권선첩重創勸善帖 등이 있습니다. 그중에서도 상원사 중창권선첩은 왕명에 의해 만들어진 진귀한 것인데, 현재 월정사의 말사인 상원사 중창 당시의 권선첩으로서, 권두 권선문勸善文은 천순天順 8년(1464) 혜각존자 신미慧覺尊者信眉 등이 명을 받들어 쓴 것입니다. 권선문 다음으로는 세조世朝가 지은 공덕소功德疏가 있는데, 이는 세조의 숭불정책의 한 단면을 보여주는 것입니다. 세조의 시호 아래에는 수결手訣(화압花押이라 함)이 보이는데, 자필은 아니며 검은색 인주로 날인한 것으로, 더욱이 어보御寶(어새御璽라 함)를 친히 찍은 것입니다. 다음으로 왕세자王世子 및 종친宗親, 문무백관 등의 서명이 있어, 화압花押 연구에 있어서도 진귀한 것으로 그 기록을 잃어버리지 말아야 할 것입니다. 월정사 사적事蹟에 의하면 분명히 왕비의 서명, 날인도 있다고

하나 지금은 그 부분이 없어졌습니다. 세조의 어새는 4촌 5리의 정방형이며 인문印文은 전서篆書로「왕세자인王世子印」이라고 되어 있습니다.

5일에는 월정사에서 3리 정도의 산길을 따라 상원사를 참배하였으며, 점심식사 후 1리 반 정도 돌아와 산을 넘어 사고史庫를 방문하고 저녁 무렵 월정사에 돌아왔습니다.

경성의 가와이 히로타미河合弘民씨가 오대산 상원사에 당 개원開元의 명문이 새겨진 종鐘이 있다고 하여 이를 기대하였으나, 월정사에서 들으니 일본인이 와서 명문을 찾았는데도 보이지 않았다고 하며, 종의 형식 또한 조선시대의 것이라는 이야기가 있었지만, 가와이씨의 말도 있고 하여 일부러 상원사를 방문하게 되었습니다. 실제로 방문해 보니 가와이씨 말대로 훌륭한 신라시대의 이른바 조선종朝鮮鐘이 현존하고 있었는데, 지금까지는 경주읍성 남문 밖 종각에 걸린 봉덕사종을 조선 최고最古의 범종으로 생각하였으나, 지금 눈앞에 조선에서 가장 오래된 범종을 보게 되어 매우 유쾌하였습니다. 용두龍頭에는 이른바 기차旗差가 있는 형식의 종인데, 비천飛天 하나는 생笙을 불고 있으며, 다른 하나는 공후箜篌를 연주하는 모양이 주조되어 있는데 매우 우아하고 아름다운 그림이라 할 수 있습니다. 당좌撞座의 연꽃잎은 신라시대 기와의 문양 그대로입니다. 명문은 꼭대기 부분에 있는데 다음과 같이 읽을 수 있습니다.

開元十三年(七二五)乙丑三月
八日鐘成記之都合鐘
三千三百鈤□座普永
都唯□孝□□□□
(용, 기차 부분)
衆僧忠告沖安貞応
旦越有休大舍宅夫人
休道里德香舍上安舍
照南モ□仕□大舍

고고학회 출판『朝鮮鐘寫眞集』재판再版이 완성되는 것에 맞춰, 그 권두에 실어야 할 가장 오래된 진품입니다.

오대산사고史庫는 평창군 오대산 산중턱의 남쪽, 호령봉虎嶺峯 아래에 있습니다. 원래 오대산은 하나의 산군山群에 부여된 명칭으로, 다섯 개의 주요한 고봉高峯이 둥글게 줄지어 있어 붙인 이름으로, 동쪽을 만월滿月, 남쪽을 기린麒麟, 서쪽을 장령長嶺, 북쪽을 상왕象王, 가운데를 지로智爐라 부릅니다. 사고는 오대산군五台山群의 중앙에 위치하고 있습니다. 선조宣祖 39년(1606), 즉 만력萬曆 34년에 건설된 것으로 남북에 두 동이 있으며, 간단한 소규모 목조 건축물로 주위에는 돌담이 쌓여있습니다. 돌담 밖 조금 떨어진 곳에는 별도로 폭서각曝書閣을 세웠습니다. 사고 두 동은 건설 당시 그대로입니다. 남동南棟은 실록각實錄閣으로 위층에 조선 역대의 실록을 수납하는 궤櫃가 있으며, 아래에는 사서史書, 시문집詩文集 등의 간본刊本이 빽빽하게 소장되어 있습니다. 북동北棟은 선원보각璿源寶閣으로 아래는 뚫려있으며, 위층에는 계보류系譜類를 보관하는 궤가 있습니다. 선원보각은 실록각보다 그 수장방법이 매우 세심하여, 먼저 몇 권의 책 겉면을 붉은색, 뒷면을 하늘색의 비단 보자기로 싸고, 이것을 바깥은 검은색을 칠하고 안쪽에는 붉은색 비단을 깔았으며 도금으로 장식한 상자에 넣고, 다시 이것을 두 겹의 붉은색 비단 보자기로 싸서 보관하고 있습니다. 실록각은 서책을 도금 장식한 상자에만 넣어 보관하고 있습니다. 소장된 서책 중에서 훌륭한 것으로 시험 삼아 선원보각 소장 순조純祖 원년(1801)에 중교보간重校補刊된 선원계보기략간본8책璿源系譜紀略刊本八冊을 꺼내어 보니, 표지에는 하늘색 비단을 씌웠는데, 세로 1척 1본 5분, 가로 8촌, 두께 9분입니다. 그 내용은 대략,

總敍

凡例

先系

繼序圖

世系

八高祖圖

太祖朝子孫錄

………

………

正祖朝子孫錄

라는 식으로 전대前代 정종正宗까지의 계통을 한눈에 알아 볼 수 있도록 되어 있고, 기략紀略으로서 잘 갖추어져 있습니다. 또한 계보류系譜類는 실로 작은 사실까지 망라하여 여러 왕자의 사소한 행동 등에 이르기까지 한사람마다 별책으로 제작되어 있는데, 이러한 품행에 대한 기록은 모두 간본刊本이 아니라 해서楷書로 신중하게 정서淨書된 것으로, 매우 훌륭하다 할 수 있습니다.

11월 6일, 오대산 월정사를 출발하여 도중에 대화大和 헌병파견소, 평창의 여관, 신림神林의 주막(조선인 숙소)에서 각각 하루씩 머무르고 9일 원주읍에 도착하였습니다. 월정사 출발 이후 하루하루가 매서운 추위였는데, 아침은 화씨 18, 19도였으며 여기에 바람마저 부니 추위에 두 손을 들 지경이 되어 말에서 내려서 걸어간 경우도 종종 있었습니다. 원주에서는 조금 따뜻해졌는데, 이 역시 이른바 삼한사온의 기후 때문이라 생각됩니다. (조선에서의 겨울 날씨는 3일 정도 춥고, 그 다음에 4일간은 따뜻한 날이 이어지는 것이 통례로, 이를 두고 삼한사온이라 한다. 이 때문에 조선의 겨울 역시 비교적 견디기 쉽다.) 어쨌든 기후가 온화한 영동 일본해 연안에서 준비할 여유도 없이 영서로 이동하여 이 급격한 추위에 조금 당황하였습니다.

원주군에서는 매우 얻은 것이 많았습니다. 원주읍 부근에는 신라 말기의 철불, 석불, 석탑 등이 여기저기 있어, 경주도 맨발로 도망갈 정도입니다. 철불은 좌상이 5구 있으며, 석불(화강암) 역시 좌상이 7구 정도 있는데 모두 등신대입니다. 그 밖에 대리석으로 만들어진 소불 13구 정도가 길 옆 또는 웅덩이 속에 머리와 양손이 없어진 채 굴러다니고 있습니다. 석탑 역시 6기 정도 있는데 모두 읍 부근, 논밭의 두렁 등에 현존해 있습니다.

원주에서는 진공대사비眞空大師碑의 비신을 발견하였습니다. 이 비는 고려 태조太祖의 찬문撰文으로, 문자는 최광윤崔光胤에게 명하여 당唐 태조太祖의 글을 모아 모방한 것으로, 크고 작은 해서, 행서行書가 행간을 채우며 그 수법이 매우 정교합니다. 그 기운은 현실세계를 넘어서는 것으로 천하의 보물이라 할 정도입니다. 원래 이 비는 지금의 원주군 지향면地向面 흥법동興法洞 흥법사지興法寺址에 있던 것으로 후에 비신만을 관아에 옮겨 두었는데, 어느 군수가 이를 비속하게 여겨 도랑에 던져버렸고, 부러진 두 조각이 객사客舍로 옮겨졌습니다. 그 후 한때 소재가 불명했는데 이번에 비신 상부 파편을 원주 공립보통학교(원래의 객사) 교정에서, 하부 오른쪽 두 조각을 원주 수비대장교실守備隊將校室 앞 돌담에서 찾게 되어 정말이지 기쁘기 짝이 없었습니다. 진공대사비眞空大師碑의 이수螭首 및 귀

부龜趺는 지금도 흥법사지에 현존하고 있으며, 실로 훌륭한 것이라 할 수 있습니다.

11월 12일 원주를 출발하여 흥법사지를 조사하고 나서 문막에서 하룻밤 머물고, 다음 날 13일에는 거돈사지巨頓寺址를 찾아갔습니다.

거돈사지는 원주군 부론면富論面 거론동巨論洞에 있는데 사지에는 석단石檀 등이 훌륭하게 남아있으며, 3층석탑과 원공국사승묘탑비圓空國師勝妙塔碑는 신라와 고려시대에 이 절이 얼마나 성대하였는지를 충분히 보여주는 유물입니다. 승묘탑勝妙塔은 지금 경성에 불법으로 옮겨져 있으며 탑이 있던 장소는 파헤쳐져 있습니다.

13일에는 흥호리興湖里 헌병출장소에서 1박한 후, 다음날 14일 원주군 부론면 원촌院村 법천사지法泉寺址를 찾았습니다. 원촌院村 민가 남쪽에는 찰간지주刹竿支柱가 1기 있는데, 아마 지금의 원촌 민가 주변은 법천사의 여러 전각이 있던 장소로 추정됩니다. 원촌 민가의 동쪽 산중턱에는 지광국사현묘탑비智光國師玄妙塔碑가 있는데 비신은 점판암으로 측면에는 멋진 조각이 새겨져 있고 귀부龜趺 및 이수螭首는 화강암으로, 역시 훌륭한 조각입니다. 요遼 대안大安 원년(1085)에 건립된 것입니다. 현묘탑은 운반되어 현재 존재하지 않습니다. 지난번 보고에서 오사카의 모 부호가 거액을 투자해 고려시대의 유명한 묘탑을 구입했다고 보고하였는데, 그것이 이 현묘탑입니다. 최근 들은 바로는 이 현묘탑을 판 조선선인은 횡령죄로 걸렸으며(국유지에 있는 이 묘탑을 멋대로 매각했기 때문), 현묘탑은 오사카에서 조선으로 돌아오게 되었고, 앞서 이를 구입하여 오사카의 모씨에게 전매한 경성의 모 상인은 큰 타격을 입은 듯합니다. 작년부터 묘탑 반출이 하나의 유행처럼 일어났으나 이번에 현묘탑 매각자가 법에 걸려들었고 탑은 다시 돌아오게 된 것을 비추어 보면, 이후 이러한 나쁜 풍조는 근절될 것으로 생각됩니다.

법천사지 조사를 마치고 곧바로 경기도 여주군으로 향하였습니다. 10월 5일 경성을 출발한 이후 약 40일간 강원도 여기저기를 조사하며 돌아다녔습니다. 점점 추워지면서 말 등에 있는 것 역시 편하지 않기 때문에, 짐 싣는 말 외에는 원주에서 쉬게 하고 앞으로는 걸어가기로 결심하였습니다.

강원도 영서지방은 교통도 불편하고 물자도 충분하지 않아 산을 개척해 밭을 만들었습니다. 이는 애처롭게도 화전火田이라고 부르는데, 산 사면의 경사가 급하여 서있지도 못할 정도의 땅에도 풀을 태우고 경작하여 여기에 조를 키우고 있습니다. 화전은 산림황폐의 원인으로 이를 금하는 방침이 있는 모양이나, 경작지가 적은 산간이므로 어느 정

도까지 화전을 경영하는 것은 막을 수 없는 일로 생각하고 있습니다. 영동은 교통도 비교적 편리하고 어업과 제염으로 이익도 어느 정도 있지만 화전도 조금은 있습니다. 강원도로 말하자면 심산유곡이 많다고 생각되나 산에는 나무가 없고 강에는 물이 없는 것이 보통으로, 깊은 산을 헤치고 들어가고 싶은 기분은 들지 않지만, 때로는 독수리가 하늘을 나는 것을 목격하기도 합니다. 낙산사에서 양양으로 가는 도중 붉은 소나무 숲이 있었는데, 일본이라면 이보다 훌륭한 소나무 숲이 여기저기 있지만, 조선에는 진귀하기에 보안림保安林으로 편입되어 있습니다. 영서는 토지가 높고 일반적으로 추위가 매섭지만, 바다에 면한 영동 지역은 일본의 기후와 큰 차이가 없습니다.

다만 '고간高杆의 눈, 양강襄江의 바람'이라는 말처럼, 고성高城·간성杆城 주변은 눈이 많이 내리고, 양양·강릉 주변은 바람이 많이 부는 것으로 유명합니다. 이것으로 강원도 통신은 끝을 맺겠습니다.

<div align="right">1912년 12월 19일 야쓰이 세이이쓰 씀</div>

<div align="center">谷井濟一, 「朝鮮通信(三)」, 『考古學雜誌』第3卷 第6號, 1913. 2.</div>

11월 14일 밤 경기도 여주군 읍내 도착, 4일간 체재하며 부근을 조사하였습니다. 여주읍에서 한강을 거슬러 올라가길 약 30정町, 강 오른쪽에 봉미산鳳尾山 신륵사神勒寺라고 불리는 절이 있는데, 경내에는 이미 십수년 전 야기 쇼자부로八木裝三郎 씨가 『고고계考古界』에 소개한 전탑이 있습니다. 이 탑은 문양이 새겨진 회색의 연와煉瓦로 만들어진 것으로, 문양은 반원의 윤곽 안에 일종의 초화草花를 표현하여 우아하고 아름다운데, 당唐 예술의 영향을 받은 것으로 생각됩니다. 또한 돌로 된 9륜도 현재까지 갖추어져 있어, 조선의 불탑 중에서는 매우 드문 것입니다. (이 탑 사진은 『고고계』 제1편 제9호 권두에 게재되어 있다. 그런데 야기씨는 실물을 보지 않았기에 탑 재료에 관한 설명에는 오류가 있다.) 전탑 다음으로는 극락전 칠층납석탑이 있는데, 기단의 용 조각 등 실로 정교함의 극치라 할 수 있으며, 조선 초기 예술의 자랑이라 생각됩니다. 형태에서 크기의 차이는 있으나, 경성 파고다 공원 납석탑에 다음가거나, 이에 견줄 만큼 훌륭한 것입니다. 또한 이 절에는 고려 말기 유물로 신륵사대장각기비神勒寺大藏閣記碑, 보제사리석종기비普濟舍利石鐘記

碑, 보제사리석종普濟舎利石鐘, 석종 앞 장명등長明燈 및 보조국사부도普照國師浮屠가 있으며, 조사전은 작은 건물이지만 조선 초기 건축입니다.

세종世宗 영릉英陵은 읍 서쪽 약 1리, 여주군 수계면 홍제동 구릉 위에 있는데 왕비 심씨와 합장되어 있으며, 정면에서 성산城山을 바라볼 수 있는 좋은 지형입니다. 국조보감國朝寶鑑에 별도로 기술된 것은 없지만, 능비陵碑 및 증보문헌비고增補文獻備考에 의거해 추측하면, 처음 광주군 태종太宗 헌릉獻陵 서쪽 언덕에 묻혀있던 것을 예종睿宗 때인 성화 5년(1469) 3월 이곳으로 옮겼습니다. 조선의 여러 왕릉에서 보이는 것처럼, 문석文石, 무석武石, 망주望柱, 석상石床, 석등石燈 그 외 석물 등이 중엄하게 서 있으며, 석난간 및 요석腰石으로 주위를 둘러싼 하나의 원분圓墳입니다. 무덤 앞 구릉을 내려가면 향전享殿 및 비각碑閣이 있습니다. 향전 앞 멀리에는 홍살문紅箭門이 있습니다.

효종孝宗 영릉寧陵은 영릉英陵에서 멀지 않은 길천면(동 이름 없음) 응봉에 위치하고 있습니다. 처음에는 양주군 태조太祖 건원릉健元陵 근처 언덕에 있었는데 현종顯宗 강희康熙 12년(1673) 10월 이곳으로 옮겼습니다. 이 왕릉 축조 지점에 관해서는 많은 의논이 있었으며, 국조보감에는 그 표면상의 이유가 기재되어 있습니다. 처음에는 풍수 천재일우의 지역으로 수원부水原府 내로 결정하고 작업을 시작하였으나, 이경석李景奭, 송시열宋時烈 등이 이를 반대하여 결국 양주로 매장하게 되었습니다. 그런데 불과 십수년이 지나 봉석封石에 틈새가 생겨 빗물이 샐 위험이 있다고 상소하는 자가 있어 다시 지금의 땅으로 옮긴 것입니다. 풍수설, 빗물이 새는 등의 이유 이외에 그 이면에는 무언가 정쟁政爭이 배경으로 되지 않았을까도 생각해 봅니다. 국장國葬을 정쟁의 도구로 삼기에 이른 것에는 말로 다할 수 없는 사정이 있었을 것입니다. 오히려 정쟁이 격렬한 때에 돌아가신 국왕이야말로 지극히 괴로우셨을 것으로 생각됩니다. 이 능의 지형은 앞서 말한 영릉英陵에 뒤지지 않는 뛰어난 곳으로, 왕릉의 앞쪽 같은 구릉에 왕비 장씨의 능이 있습니다. 왕비는 왕릉을 이곳으로 옮긴 다음해에 돌아가셨기에 처음부터 이곳에 묻히게 되었습니다. 영릉寧陵은 앞서 설명한 바와 같이 왕과 왕비의 무덤이 앞뒤로 나란히 있으며 모든 석물石物은 별개로 만들어졌는데, 조선의 다른 여러 능에 비해 석물 수가 두 배나 되어 멀리서 봐도 매우 많아 보입니다.

그 외 여주군에서 읍 북쪽 약 3리, 북(내)면 상고(교)리 고달원지高達院址에는 고려 원종국사혜진탑元宗國師慧眞塔 및 탑비가 있으며, 그 밖에 우수한 고려시대 묘탑이 1기 더 있

습니다. 혜진탑慧眞塔은 고려 초기의 조각술이 신라시대 예술에 필적함을 보여주는 귀중한 유물이라 생각됩니다.

11월 19일 경기도 여주군을 떠나 충청북도 충주군에 도착하여 가흥면사무소에서 하룻밤 머물고, 다음날 충주읍으로 가는 도중 금천면 탑정리 칠층석탑을 잠깐 둘러보았습니다. 이 탑 역시 여주 신륵사 전탑과 마찬가지로 야기八木 씨가 『고고계』 제1편 제9호에서 소개했으며, 사진도 게재되어 있습니다. 탑은 충주읍 서북쪽 약 2리, 한강 왼쪽편 개활지에 자리잡고 있으며, 총 높이 약 48척, 화강암으로 만들어진 훌륭한 신라탑으로, 그 위대함은 전라북도 익산군 미륵사지의 대석탑에 버금간다고 할 수 있습니다.

충주읍에서는 이틀간 머물렀는데, 그중 하루는 읍 동북쪽 약 4리, 동량면 하곡동 옥녀봉 남쪽기슭에 있는 개천산 정토사지淨土寺址(마을에서는 개천사지開天寺址라 함)에 다녀왔습니다. 이 사지에는 법경대사자등탑비法鏡大師慈燈塔碑·홍법대사실상탑弘法大師實相塔 및 탑비가 있으며 모두 고려 초기의 대표적인 조각입니다. 자등탑비는 고려 태조 때인 진晉 천복天福 8년(943)에 세워진 것으로, 비신은 높이 10척 5촌 2분, 폭 4척 9촌 4분 5리, 두께 1척 3분 5리의 대리석이며, 비명 및 서문은 최언위崔彦撝가 왕명을 받들어 찬撰하였고, 글자는 왕명을 받들어 구족달具足達이 썼으며, 이수, 귀부 역시 훌륭한 것입니다. 자등탑은 훌륭한 비를 갖추고 있기에 틀림없이 대단한 조각물이라 생각하지만, 지금은 이미 매각되었으며 그 탑지는 파헤쳐져 있습니다. 그럼에도 불구하고 이를 통하여 불충분하나마 고려 초기 승려들의 매장 풍습 양상을 추정할 수는 있습니다. 즉 법경대사 묘는 산기슭에 만들어진 평평한 형태로서, 깬 돌로 만들어진 정면 폭은 2척 1, 2촌, 연도 길이 3척 3촌정도, 입구 3척 5촌, 깊이 4척 1촌, 높이(깊이라는 용어가 적당) 약 2척 1촌 5분의 현실이 있는데, 아마 이 현실에 화장된 유골을 보관(관 또는 골호 등이 있었는지는 불명)하고 그 위에 개석蓋石을 늘어놓고 다시 그 위에 묘탑을 세운 것으로, 석곽은 모두 지하에 있습니다. 홍법대선사 실상탑은 대리석으로 만들어진 진기한 형태의 묘탑으로, 사리를 넣어 두었다고 생각되는 탑신은 십자 형태 끈으로 골호骨壺를 묶은 듯한 모양을 취하고 있습니다. 탑비는 비신의 석질이 좋지 않기 때문에 명銘 및 서序에 결락이 많습니다. 탑 및 비는 고려 현종 당시, 송宋 천희天禧 원년(1017)에 세워진 것으로 생각됩니다.

충주에서는 그 외에 읍성 남문 밖 철불 및 읍 남쪽 단월리 약사전철불藥師殿鐵佛이 있는데 모두 신라시대 유물입니다.

충주군 덕산면 동창리 월악산月岳山에는 월악산 덕주사德周寺로 불리는 사찰이 있는데, 경내에는 높이 약 49척의 마애석불이 있고, 월악산 아래 덕산면 사자동獅子洞 월악사자빈 신사지月岳獅子頻迅寺址에는 사자탑으로 불리는 특이한 형태의 구층석탑이 있는데, 탑 이름 은 묘단墓壇 위 네 귀퉁이에 있는 사자와 중앙에 있는 지장보살地藏菩薩이 석탑을 받치고 있기 때문에 붙여진 것입니다. 이 탑과 같은 형식의 탑이 전라남도 구례군 지리산 화엄 사에 있습니다. 화엄사의 탑은 신라시대 것이고, 이곳의 탑은 고려 현종 당시, 요遼 태평 太平 2년(1022)에 만들어진 것으로 생각됩니다.

이 탑의 재료는 양질의 화강암으로, 기단에 새겨진 명문은 대체로 다음과 같이 읽을 수 있습니다.

佛弟子高麗國中州月

岳獅子頻迅寺棟梁

奉為代々

聖王恒居萬歳天下大

平法輪常伝比界他方

永消怨敵後愚生□□

即知花蔵迷生即悟正

覚 敬造九層

石塔坐永充供養

大平二年四月日謹記

그 외 월산 서쪽중턱 덕산면 동창리(제천군 한수면 송계리) 월암산月巖山 월광사지月光 寺址에는 신라 진성여왕 당시, 당唐 용기龍紀 2년(886)에 세워진 원랑선사대보선광탑圓朗 禪師大寶禪光塔이 넘어져 있습니다. 고려시대 탑과 비교하자면 그 귀부 조각 등에서 일종의 세련미를 느끼게 됩니다.

11월 24일 아침, 월악산 덕주사를 출발해, 비를 무릅쓰고 사자빈신사지獅子頻迅寺址 및 월광사지를 조사하고 동창리에서 점심을 먹고, 오후에는 월악산을 넘어 8리 거리에 있 는 단양읍을 향해 서둘러, 저녁 무렵에는 도착하였습니다. 한 번도 쉬지 않고 1리 약

40분의 속도로 걸었는데 마지막 2리 정도는 나 역시 신발이 상당히 무겁게 느껴졌습니다. 세키노 박사와 시중드는 자들은 배웅하는 충주군 서기 및 마중 나온 단양군 서기와 함께 첫 번째로 도착하였습니다. 나는 통역과 함께 십분 정도 늦었고, 구리야마군과 기코기수는 수십 분 늦게 도착하였지만 모두 건강한 상태였습니다. 이번 여행에서 반나절 동안 가장 많이 걸은 곳이 동창, 단양 간으로, 조선 말을 탔다면 해가 짧은 겨울이었기에 밝을 때 도착하기란 어려웠을 것입니다. 다음날 25일 일행은 전혀 피로한 기색 없이, 소문으로 듣던 험한 죽령竹嶺을 넘어 마침내 경상북도에 들어갔습니다.

다이쇼 2년(1913) 1월 28일 야쓰이 세이이쓰 씀

谷井濟一, 「朝鮮通信(四, 完)」, 『考古學雜誌』第3卷 第9號, 1913. 5.

다이쇼 원년(1912) 11월 25일 충북을 떠나 경북에 도착해, 우선 조선 폐디스토마 균의 아성, 풍기군을 방문하였습니다.

충북의 산에는 나무도 어느 정도 있었지만 죽령 이쪽 경북은 산림이 심하게 황폐하여, 일본 고슈江州(사가滋賀)에 있는 민둥산도 도저히 따라가지 못할 정도이지만 신라문화 유적은 실로 많이 있습니다.

풍기군에는 소백산 비로봉 영동 남쪽기슭에 비로사毗盧寺가 있는데, 적광전寂光殿에 안치된 석조비로자나불 및 석조아미타불은 모두 좌상이며 각 높이 3척 8촌으로 신라시대의 유물 중에서도 뛰어난 것입니다. 고려시대 진공대사묘탑眞空大師墓塔은 파괴되었고, 그 비 역시 넘어져 비신은 부러져 있습니다.

순흥군에서는 조선 최초의 서원이라 일컬어지는 소수서원紹修書院을 둘러보았습니다. 이 서원은 중종中宗 36년(1541)에 설립했으며 백운서원白雲書院의 후신입니다. 하지만 단성丹城의 도천서원道川書院 등은 태종太宗 당시 만들어졌기에, 소수서원을 최초의 서원으로 부르는 것이 타당한지는 모르겠습니다. 서원 중에서는 가장 먼저 사액賜額을 받았기 때문에 최초의 서원으로 부르는 것이라 생각되지만 연구할 필요가 있습니다. 순흥군에서 가장 즐거웠던 것은 태백산太白山 부석사浮石寺를 둘러봤을 때입니다. 이 절의 무량수전, 조사전은 고려시대 목조건축으로 무량수전에 안치된 본존 목조석가여래좌상(높이 8척 9촌 7

분)과 조사전의 보살도벽화 역시 모두 고려시대의 것입니다. 실로 이 부석사에는 조선에서 가장 오래된 목조건축물과 목조조각물이 완전한 형태로 보존되어 있으며, 또한 지상에 존재하는 회화로서는 이 절의 벽화가 가장 오래된 것입니다. 그런데 오늘날 절의 기운이 점차 기울어 겨우 주지 1명과 페디스토마를 앓고 있는 어린 중 1명이 절을 지키고 있을 뿐입니다. 한편 이 절에는 신라시대 및 고려시대의 석조유물도 적지 않게 있습니다.

봉화군에서는 태백산 각화사를 방문하였는데, 건물은 메이지 40년(1907) 폭도에 의해 불타버려서, 볼만한 유물은 없었습니다. 그러나 절 뒷산 급경사를 올라가면 산중에 태백산사고가 있는데, 선원각璿源閣 및 실록각實錄閣 모두 선조 39년(1606) 건립 당시 그대로 남아 있어, 오대산사고와 함께 실로 귀중한 장고藏庫라 할 수 있습니다. 원래 조선왕조실록은 처음에는 중앙의 한성(지금의 경성) 춘추관春秋館, 지방의 충주, 성주 및 전주의 사고로 나누어 소장하였는데, 임진왜란 당시 모두 불에 타고 유일하게 전주사고만이 해를 면하였습니다. 이를 강화도로 옮겨 임진왜란 후인 선조 36년에 인쇄국을 설치하여 이를 활자판으로 인쇄하였습니다. 강화도 및 영변 묘향산, 봉화 태백산, 강릉 오대산에 나누어 보관하고, 그 후 묘향산에 있던 것을 무주 적상산으로 옮겼는데 아직 보지는 못했지만 선조 당시 세워진 것은 아닙니다. 강화도 사고는 건물을 개축하였으나, 인조 때 일부 장서가 병화로 불탔고, 메이지시대에 이르러서는 장서의 대부분을 유럽의 어떤 나라에게 빼앗겼으며, 약간 남아 있던 것도 최근 경성으로 옮겨져 지금 강화도 사고에는 한권의 책도 없는 형편입니다. 이처럼 봉화군 태백산사고는 평창군(원래는 강릉군에 속함) 오대산사고와 함께 가장 귀중한 조선사료의 사고로 생각됩니다. 태백산사고 선원각璿源閣 위층에는 계보류系譜類(사본)를 소장하고 있으며 아래층은 뚫려 있습니다. 실록각 위층에는 실록류(활자판, 그중 한 두 권은 사본으로 보충)를 보관하고 있습니다. 실록은 태조 임신壬申(1392) 7월부터 철종 계해癸亥(1863)까지 537책이 완비, 63개의 궤櫃가 있습니다. 아래층에는 간행본 사적史籍 외에도 간행된 학자의 저서 약 3천책을 소장하고 있습니다. 두 동棟의 장서를 합하면 252궤, 5,652책을 헤아립니다. 보다 자세한 것은 후일을 기약하고자 합니다.

예안군에서는 왜구를 싫어하는 것으로 유명한(설마 왜구를 좋아하는 조선인은 없겠지만) 퇴계退溪 이황李滉의 묘를 조문하였습니다.

또한 도산서원을 방문해 당시 이황의 거처였던 도산서당에 소장되어 있는 이황의 유

물, 필적筆蹟을 둘러보고, 동방이학東方理學의 종조宗祖라 불리는 특출한 학자의 지난 모습을 그려보았습니다.

　안동군 태사묘太師廟에는 고려 말기부터 전해온다는 옥피리, 합盒, 상아홀象牙笏, 수저, 옥관자玉貫子, 여기금대茘茭金帶, 다기茶器 등이 있습니다. 모두 전하는 바와 같다고 생각하지만, 지정至正 20년(1360) 3월의 교서장教書丈만은 진귀한 것으로 인정되기 때문에 촬영하지 않았습니다. 안동에는 읍 동쪽에 칠층전탑, 읍 남쪽에는 오층전탑이 있는데 모두 신라시대 유물이며 읍 서쪽 법룡사法龍寺 철조석가 역시 신라시대에 주조되었습니다. 또한 읍 서쪽 관우묘關羽廟에는 만력萬曆 26년(게초慶長 3년, 1598) 건축된 비와 함께 당시 조각된 관우석상이 있어, 임진왜란의 좋은 기념품입니다. 징비록懲毖錄의 저자로 알려진 임진왜란 당시 조선의 명재상 유성룡柳成龍 무덤은 안동에서 예천으로 가는 길가, 안동군 서선면 중동(안동시 풍천군 하회리)에 있습니다.

　예천군醴泉郡에는 연대를 결정하는데 기준이 될 만한 귀중한 유물로서 읍 남쪽(용궁면 향석리)에 오층탑이 서 있습니다. 저녁 무렵 말 위에서 처음으로 이 탑을 바라보았을 때만해도 일행은 신라탑이라고 말했는데, 다음날 아침 가까이 가서 조사해 보니, 세키노 박사는 이것이 고려탑이며 시대는 약 9백 년 전이라고 감정하였습니다. 그 후 정밀조사 결과, 박사는 기단 돌 뒤에 명문을 발견하고 이를 읽어보더니, 요遼 통화統和 27년(1009)에 건립된 개심사開心寺의 탑이라는 것으로 판명하였는데, 연표를 찾아보니 다이쇼 원년(1912)에서 실로 903년 전으로, 세키노 박사의 감정과 불과 3년밖에 차이가 나지 않아, 군리郡吏를 비롯하여 모두는 박사의 감정안에 혀를 내둘렀습니다. 소백산 용문사龍門寺 중수용문사기비重修龍門寺記碑는 금金 대정大定 25년(1185)에 건립된 것으로, 비신은 점판암인데 지금은 네 동강이 나 대장전 앞에 쓰러져 있으며 부趺는 없어졌습니다. 그 밖에 대장전 내의 윤장輪藏은 조금 진귀한 것입니다.

　함창군咸昌郡에는 고령가야古寧伽倻 왕묘 및 왕비묘로 전해지는 것이 있지만, 유적학상 그리 가치 있는 것은 아닙니다.

　상주군에서는 사벌국沙伐國 왕릉 및 부근의 고분을 충분히 조사한다면 재미있겠지만, 시간이 없어 둘러만 보았습니다. 상주군 외남면 상병리(구 서리 해운당海雲堂 광덕사廣德寺) 전형석탑塼形石塔은 매우 진귀한 신라탑으로, 목조 중심주는 썩어 있지만 그 일부분은 현존하고 있습니다.

상주에서 김천역으로 출발했는데, 경성을 떠난 이래 약 70일 만에 철도를 보았습니다.

안동에서는 의성군수의 요청을 받아들여, 구리야마 공학사는 기코기수와 함께 별동대로 본대와 떨어져 안동에서 직접 의성, 의흥을 거쳐 대구를 지나 부산에서 다시 일행과 합류하였습니다. 의성군에는 읍 남쪽 약 2리 반에 위치한 평야에 많은 수의 둥근 형태의 고분이 있는데, 구리야마 군은 소문국召聞國 분묘로 인정된다고 하였으며, 사진상으로는 상당히 훌륭합니다.

마지막으로 이번 여행 중에 보고 들은 유적에 대해 개괄적인 논평을 해 볼 생각이었으나 점점 길어졌으며, 게다가 휘보 이외 기사 역시 늦어도 오늘밤까지는 원고를 마감해야 하므로 일단 조선통신은 이번으로 완결하고자 합니다.

다이쇼 2년(1913) 4월 28일 밤, 야쓰이 세이이쓰 씀

고적 조사 관련 인물 해설 (가나다순)

가루베 지온輕部慈恩 (1897~1970)

공주고등보통학교 교사로 재직하면서 다수의 공주 백제 고분을 발굴 조사한 인물이다. 특히 송산리 6호분을 처음 확인한 인물로 알려져 있다. 낙랑 및 고구려에 대한 관심으로 1925년 평양 숭실전문학교 교사로 한반도에 이주하였으며, 1927년 공주고등보통학교로 옮기면서 본격적인 조사를 실시하게 된다. 조선총독부에 속한 다른 학자들과 달리 아마추어 연구자로 많은 고분 등을 조사하였고 조사 과정에서 수집한 유물들을 개인적으로 소장하였다. 이러한 유물들은 상당수가 일본에 반출된 것으로 알려져 있다.

가야모토 가메지로榧本龜次郎 (1901~1970)

가야모토 모리토榧本杜人라는 이름으로 고적조사보고서, 논문 등을 간행한 바 있으나 본명은 가야모토 가메지로이며, 1930년부터 1945년까지 조선총독부 고적조사 사무 촉탁으로 재직하였다. 주로 낙랑 및 고구려 고분의 발굴에 종사하였으며, 다수의 보고서를 작성하였다. 그 외에도 웅기 송평동 패총, 김해패총, 대봉동 지석묘 등 선사시대 유적 발굴 조사에도 참여하였다. 1945년 이후 일본에서 국립박물관 나라분관, 도쿄국립박물관 고고과 유사실장有史室長, 나라국립문화재연구소 등에서 근무하였다.

고이즈미 아키오小泉顯夫 (1897~1993)

1921년 경주 금관총의 발견으로 조선총독부 학무국에 고적조사과가 설치되면서, 경성에 부임하게 된다. 조선총독부 학무국 고적조사과 촉탁으로 근무하여 경주 금관총 유물의 정리 및 다수의 고적조사에 참여하였다. 주로 낙랑 고분의 발굴에 참가하였으며, 그 외에도 경주 금령총, 식리총, 서봉총 등의 발굴과 공주 송산리 고분군의 발굴을 주도하였다. 한반도에서의 조사 경험을 자세히 기록한 회고록『朝鮮古代遺蹟の遍歷』(1986)을 집필하였다.

구로이타 가쓰미黑板勝美 (1874~1946)

도쿄제국대학 국사학과(일본사) 교수로, 1915년부터 한반도 고적조사에 참여하였다. 1915년 4월에서 8월까지 약 100일에 걸쳐 주로 경상남북도와 전라남북도, 충청남북도 일부와 평양, 개성 부근까지 조사를 실시하였는데, 당시의 조사 목적은 '임나일본부'를 확인하기 위한 것이었다. 다

음 해인 1916년 고적조사위원회가 발족됨과 동시에 고적조사위원으로 임명되어 본격적으로 한반도 고적조사에 참여하게 되며, 이후 고적조사 외에도 조선사편찬, 조선고적연구회 설립 등에 깊이 관여하며 한반도 고적조사의 중심적인 역할을 담당하였다.

세키노 다다시関野貞 (1868~1935)

도쿄제국대학 공과대학 조교수로, 1902년 건축물 조사를 위해 처음 한국으로 와서 경주, 대구, 개성, 경성을 답사하고『韓國建築調査報告』를 작성하였다. 이후 1909년 대한제국 탁지부의 위촉으로 야쓰이 세이이쓰谷井濟一, 구리야마 순이치栗山俊一와 함께 다시 건축물에 대한 조사를 실시하였으며, 1914년까지 거의 매해 한반도 고적조사를 실시하였다. 이후 1916년 고적조사위원으로 위촉된 후, 주로 한사군 및 고구려 유적에 대한 조사를 담당하였다.

도리이 류조鳥居龍蔵 (1870~1953)

도쿄제국대학 인류학교실의 교수로, 1910년부터 한반도 고적조사에 관여하였다. 그 이전에는 요동반도, 대만, 오키나와, 만주, 몽고 등의 지역을 조사하였는데, 1910년 한일강제병합 직후부터 조선총독부의 촉탁으로, 교과서 편찬 자료 수집의 일환으로 인류학, 민속학, 선사고고학에 대한 조사를 실시하였다. 최초로 한반도의 선사시대에 대한 조사를 담당한 인물이지만, 총독부와의 불화로 인해 조사 결과는 일부를 제외하고 간행되지 않아 정확한 조사 내용을 알 수는 없다. 학문적으로 많은 성과를 이룬 학자이기는 하지만, 제국주의에 편승한 연구 행적에 대해서는 비판받고 있기도 하다.

아리미쓰 교이치有光教一 (1907~2011)

교토제국대학 문학부 사학과에서 고고학을 전공하였으며, 1931년 지도교수 하마다 고사쿠濱田耕作의 소개로 1931년 조선고적연구회의 조수로 처음 한반도 고적조사에 참여하게 된다. 이후 소선총독부 고적조사사무 촉탁, 조선총독부박물관 주임 등으로 재직하며, 다수의 고적조사를 담당하였다. 특히 1945년 일본 패전 이후에도 국립박물관에 남아 한국인에 의한 최초의 발굴인 호우총 발굴에 같이 참여하였다. 일본으로 돌아간 후 교토대학 교수를 역임하였으며, 자서전으로『朝鮮考古學 七十五年』(2007)을 집필하였다.

야쓰이 세이이쓰谷井濟一 (1880~1959)

도쿄제국대학 문과대학 사학과를 졸업하고 교토제국대학 대학원에 진학하여 일본 고대사를 전공하였다. 1909년 대한제국 탁지부의 요청을 받아 세키노의 조수로 한반도 고건축 조사에 참여하게 된다. 그의 조사는 한일강제병합 이후에도 계속되었으며, 1916년 조선총독부박물관 사무 촉탁이 되어 경성으로 이주하게 된다. 이후 평양 낙랑 고분 등을 발굴하였으며, 특히 사진 촬영을

담당하였다. 이후 1920년에 다시 일본으로 돌아갔다.

오가와 게이키치小川敬吉 (1882~1950)

1916년 조선총독부 고적조사 촉탁으로 총독부박물관에서 근무하기 시작하였다. 당초에는 고적조사위원의 발굴 조사 보조를 담당하였으며, 낙랑 및 고구려 고분 조사에 참가하였다. 1920년대 중반부터는 주로 고건축물을 담당하였으며, 1933년 '조선보물고적명승천연기념물보존령'이 공포된 후에는 고건축의 개수 또는 보존 공사를 기획, 감독하였다. 그러나 이후에는 총독부 철도국의 기사로 역사驛舍 등의 설계를 담당하기도 하였다. 1994년 국립문화재연구소에서 교토대학교에 소장된 오가와 게이키치의 한국 문화재 조사 관련 자료집을 발간하였다.

오다 쇼고小田省吾 (1871~1953)

도쿄제국대학 문과대학 사학과를 졸업한 후, 1910년 조선총독부 학무국 편집과장으로 경성에 부임하였다. 이후 1916년부터 고적조사위원으로 임명된 후, 고적조사에 관여하게 되었다. 1915년 조선총독부박물관이 만들어진 후로는 총무과에 배속되어 박물관 사무와 고적조사 등을 담당하였다. 이후 경주 금관총의 발굴로 학무국에 고적조사과가 만들어진 후, 고적조사과장을 겸직하였으나 1924년 고적조사과의 폐지로 이후 경성제국대학에서 조선사강좌를 담당하였으며, 1939년 숙명여자전문학교장에 취임하였다.

오바 쓰네키치小場恒吉 (1878~1958)

도쿄미술학교(현 도쿄예술대학)을 졸업하고, 1912년부터 도쿄미술학교의 조교수로 재직하였으며, 이때부터 한반도로 건너와 고구려 고분 벽화를 모사하였다. 1916년에 도쿄미술학교를 사임하고 조선총독부박물관 사무 촉탁이 되어 경성으로 이주하였다. 주로 낙랑 및 고구려 고분 발굴을 담당하였는데, 1924년 행정 정리로 해임된 후, 다시 도쿄미술학교 강사로 재직하였다. 1931년 조선고적연구회가 발족한 이후, 낙랑 및 고구려 고분의 발굴에 종사하였으며, 특히 고구려 고분 벽화의 실물대 모사를 담당하였다.

우메하라 스에지梅原末治 (1893~1983)

1914년부터 교토제국대학 문과대학 진열관 조수로 근무하다, 1918년부터 하마다 고사쿠와 함께 한반도 고적조사에 참여하게 된다. 1921년 조선총독부 고적조사위원으로 임명되며, 김해패총, 경주 금관총 등의 보고서를 작성하였다. 우메하라가 저술한 『朝鮮古代の文化』(1946), 『朝鮮古代の墓制』(1947)등은 1950년대까지 유일한 한국고고학 개설서였다.

이마니시 류今西龍 (1875~1932)

도쿄제국대학 사학과를 졸업하였으며, 조선사를 전공하였다. 이후 경성제국대학 및 교토제국대학 교수를 역임하였다. 1906년 경주 답사로 처음 조선에 왔으며, 다음해인 1907년 김해패총을 발견한 사실은 유명하다. 본격적으로 한반도 고적조사에 관여하게 된 것은 1916년 조선사편찬 촉탁 및 고적조사위원으로 임명되면서부터이다. 『大正五年度古蹟調查報告』의 절반 이상, 『大正六年度古蹟調查報告』의 3/4 이상이 이마니시의 보고서로, 문헌사를 전공하였지만 한반도 고적조사에도 많은 역할을 담당하였다. 대표적인 저작으로 『朝鮮古史の研究』 등이 있다.

하라다 요시토原田淑人 (1885~1974)

도쿄제국대학 문과대학 사학과를 졸업하고, 대학원에 진학하여 동양사를 전공하였으며, 이후 도쿄제국대학 조교수로 재직하였다. 1918년 조선총독부 고적조사위원으로 임명되면서 한반도 고적조사에 참여하게 된다. 주로 경상남북도의 고분을 조사하였으나, 가장 큰 업적은 낙랑 왕우묘의 발굴이라고 할 수 있다. 조선고적연구회의 연구원으로 1935년부터는 평양의 낙랑군토성 발굴을 담당하였다. 한반도에서의 고적조사 외에도 동아고고학회의 목양성, 동경성 등의 발굴을 주도하는 등 중국 대륙에서의 조사 역시 활발하게 실시하였다.

하마다 고사쿠濱田耕作 (1881~1938)

도쿄제국대학을 거쳐 유럽에서 고고학을 공부한 후, 일본에 체계적인 학문으로서의 고고학을 소개하였다. 일본에서 고고학 전공으로 최초로 만들어진 교토제국대학 고고학 연구실의 초대 교수로 취임하였으며, 1918년부터 우메하라와 함께 한반도의 고적조사에 본격적으로 참여하였다. 1937년 교토제국대학 총장으로 취임하였다.

후지타 료사쿠藤田亮策 (1892~1960)

도쿄제국대학 문과대학 사학과를 졸업하고, 1922년 은사였던 구로이타의 소개로 조선총독부 고적조사위원으로 처음 한반도 고적조사에 참여하게 된다. 1923년 총독부박물관 주임이 되었으나 고적조사과가 폐지됨에 따라 조선총독부 편수관으로 자리를 옮기게 된다. 이후 1926년 경성제국대학 조교수로 임명되고 1945년까지 다수의 선사시대 유적 등을 조사하였다. 일본으로 돌아간 이후에는 일본고고학협회 위원장, 도쿄예술대학 교수, 나라국립문화재연구소장등을 역임하였다.

참고문헌

[고적조사 보고서 및 도록]

文部省 宗敎局 保存課, 『重要美術品等認定物件目錄』 第二輯 昭和十一年二月六日至同十三年一月二十日, 1938.

關野貞, 『韓國建築調查報告』, 東京大學校, 1904.

_____, 『朝鮮の建築と藝術』, 岩波書店, 1941.

關野貞·谷井濟一·栗山俊一, 『韓紅葉』 韓國度支部建築所, 1909.

李王家博物館 編, 『李王家博物館所藏品寫眞帖 陶瓷之部』, 1932.

朝鮮古蹟研究會, 『古蹟調查槪報 樂浪古墳 昭和八年度』, 1933.

_____, 『古蹟調查槪報 樂浪古墳 昭和九年度』, 1934.

_____, 『古蹟調查槪報 樂浪古墳 昭和十年度』, 1935.

朝鮮總督府, 『朝鮮古蹟圖譜』, 一 ~ 十五 1915~1935.

_____, 『朝鮮古蹟調查略報告 明治四十四年度』, 1914.

_____, 『大正五年度古蹟調查報告』, 1917.

_____, 『古蹟調查特別報告』 第一冊 平壤附近に於ける樂浪時代の墳墓 一, 1919.

_____, 『大正六年度古蹟調查報告』, 1920.

_____, 『大正七年度古蹟調查報告』, 1922.

_____, 『大正十一年度古蹟調查報告』 第二冊 南朝鮮に於ける漢代の遺蹟, 1925.

_____, 『大正十三年 四月現在 古蹟及遺物登錄台帳抄錄 附參考書類』, 1924.

_____, 『昭和二年度古蹟調查報告』 第二冊, 1935.

_____, 『大正十二年度古蹟調查報告』 第一冊 慶尙北道達成郡達成面古墳調查報告, 1931.

_____, 『大正十三年度古蹟調查報告』 第一冊 慶州金鈴塚飾履塚發掘調查報告, 1932.

_____, 『昭和五年度古蹟調查報告』 第一冊, 1935.

_____, 「古蹟及遺物登錄台帳抄錄 附參考書類」, 1924.

[단행본]

輕部慈恩, 『百濟美術』, 寶雲舍, 1946.

木村靜雄, 『朝鮮に老朽して』, 帝国地方行政學會 朝鮮本部, 1924.

田中萬宗, 『朝鮮古蹟行脚』, 泰東書院, 1930.

前間恭作, 『古鮮冊譜』 第一冊~第三冊, 東洋文庫, 1944.

諸鹿央雄, 『慶州ノ古蹟二就テ』, 1930.

齊藤忠, 『朝鮮佛教美術考』, 寶雲舍, 1947.

柳宗悅, 『朝鮮とその芸術』, 叢文閣, 1922.

山中商會 編, 『支那朝鮮古美術展觀』, 1934.

奧田悌, 『新羅舊都 慶州誌』, 1920.

梅原末治, 『支那漢代紀年銘漆器圖說』, 桑名文星堂, 1943.

今西龍, 『百濟史研究』, 1916.

_____, 『新羅史研究』, 近澤書店, 1933.

_____, 『高麗史研究』, 近澤書店, 1944.

伊藤彌三郎·西村庄太郎 編, 『高麗燒』, 1910.

朝鮮史學會, 『朝鮮史講座 第四卷 特別講義』, 朝鮮史學會, 1921.

八田蒼明, 『樂浪と傳說の平壤』, 1934.

[논문]

「彙報 東京帝國博物館新展覽の繪畵」, 『考古界』 第2編 第9號, 1903.

「考古學會記事 考古學會總會の景況」, 『考古界』 第6編 第1號, 1906.

「考古學會記事 考古學會例會」, 『考古界』 第6編 第3號, 1906.

「彙報 高麗の墓誌及考石棺」, 『考古界』 第3編 第2號, 1908.

「彙報 高麗燒展覽會」, 『考古界』 第8編 第9號, 1909.

「彙報 高麗の石棺」, 『考古界』 第8編 第2號, 1909.

「彙報 黑田氏邸に於ける觀心堂」, 『考古學雜誌』 第1卷 第3號, 1910.

「彙報 東京大學工科大學建築學科第四回展覽會(上)」, 『考古學雜誌』 第2卷 第9號, 1912.

「考古學會記事 高句麗塼瓦片の寄贈」, 『考古學雜誌』 第4卷 第6號, 1914.

「考古學會記事 高句麗塼瓦片頒布濟」, 『考古學雜誌』 第4卷 第7號, 1914.

「彙報 東京帝國大學工科大學 建築學科第五回展覽會」, 『考古學雜誌』 第4卷 第9號, 1914.

「彙報 大正博と考古學上の參考品」, 『考古學雜誌』 第4卷 第10號, 1914.

「彙報 佛舍利の容れる石瓮」, 『考古學雜誌』 第7卷 第1號, 1920.

「彙報 慶州 金仁問墓碑の發見」, 『青丘學叢』 第7號, 1931.

加藤灌覺,「高麗青瓷欵銘入の伝世品と出土品とに就て」,『陶磁』第6卷 第6號, 1934.

小山富士夫,「高麗陶磁序說」,『世界陶器全集』第13 朝鮮上代·高麗篇, 座右寶刊行會, 1955.

小泉顯夫,「古墳發掘漫談」,『朝鮮』通卷 第205號, 1932.

黑板勝美,「考古學會記事」,『考古學雜誌』第6卷 第3號, 1915.

田中豊藏,「長谷寺參詣」,『畫說』1937. 5.

三宅長策,「その頃の思い出-高麗古墳発掘時代」,『陶磁』第6卷 6號, 1934.

齊藤忠,「朝鮮に於ける古蹟保存と調査事業とに就いて」,『史跡名勝天然紀念物』第15輯, 第8號, 1930.

關野貞,「伽耶時代の遺蹟」,『考古學雜誌』第1卷 第7號, 1911.

_____,「新羅時代の建築(四)」,『建築學雜誌』第306號, 1912.

杉山信三,「麗末鮮初代の造営工事とその監董者について」,『朝鮮學報』第2輯, 1951.

柴田常惠,「朝鮮の古墳発見土器」,『東京人類學雜誌』第268號, 1908.

妻木直良,「東大寺に於ける高麗古版經に就て」,『考古學雜誌』第1卷 第8號, 1911.

坪井良平,「日本にある朝鮮鐘」,『日本のなかの朝鮮文化』15號, 1972

足立陽太郎,「高麗焼」,『考古學雜誌』第1卷 第5號, 1911.

安部能成,「或る日の遠足」,『随筆朝鮮 上卷』京城雑筆社, 1935.

淺天伯教,「朝鮮の美術工芸に就いての回顧」,『朝鮮の回顧』(和田八千穂·藤原嘉藏 編), 1945.

山田萬吉郎,「務安の研究(一)」『陶磁』第6卷 第6號, 1934.

谷井濟一,「韓国慶州西岳の一古墳に就いて」『考古界』第8編 第12號, 1910.

_____,「朝鮮通信(一)」『考古學雜誌』第3卷 第4號, 1912.

_____,「朝鮮通信(二)」『考古學雜誌』第3卷 第5號, 1913.

_____,「朝鮮通信(三)」『考古學雜誌』第3卷 第6號, 1913.

_____,「朝鮮通信(四, 完)」『考古學雜誌』第3卷 第9號, 1913.

_____,「朝鮮平壤附近に於ける新たに発見せられた楽浪郡の遺蹟(上)」,『考古學雜誌』第4卷 第8號, 1914.

_____,「彙報 朝鮮慶州發見釉塼(口繪解說)」,『考古學雜誌』第6卷 第8號, 1919.

小野清,「円明国師石棺の彫刻及び製作安措等の意義に就きて」,『考古學雜誌』第1卷 第4號 1910,

_____,「高麗崔呪石棺の彫刻に対して」,『考古學雜誌』第1卷 第5號, 1911.

大澤勝,「扶余と奈良」,『随筆朝鮮 上卷』, 京城雑筆社, 1935.

和田雄治,「朝鮮の先史時代遺物について」,『考古學雜誌』第4卷 第5號, 1913.

稲田春水,「彙報 幢竿内より古物發見」,『考古學雜誌』第7卷 第3號, 1916.

善生永助,「開城に於ける高麗焼の秘蔵家」,『朝鮮』둉卷 139號, 1926.

朝鮮總督府,「物産品評會と美術工藝品陳列場 - 朝鮮古美術工藝品陳列場と富田儀作氏」,『朝鮮』第93號, 1922.

朝鮮總督府博物館,「古塔碑の栞」,『博物館報』第5號, 1933.

風鐸居士,「雜錄 江原道發見の白玉佛」,『考古學雜誌』第3卷 第5號, 1913.

古谷清,「韓國碧蹄館址發見の古瓦」,『考古界』第6卷 第1號, 1906.

_____,「雜彙 円明国師の墓誌と石棺」,『考古學雜誌』第1卷 第2號, 1910.

藤島亥治郎,「朝鮮慶尚北道達城郡, 永川郡及び義城郡に於ける新羅時代建築に就いて」,『建築雜誌』第48輯 第
　　　　581號, 1934.

藤田亮策,「朝鮮古蹟研究會の創立と其の事業」,『靑丘學叢』第6號, 1931.

_____,「朝鮮及び日本發見の耳飾について」,『日本文化叢考 第3輯』, 京城帝國大學法文學會, 1931.

_____,「朝鮮考古學略史」,『ドルメン(滿鮮特輯號)』, 1933.

[한국]

金禧庚 編,『韓國塔婆研究資料』, 考古美術同人會, 1968.

金禧庚,『韓國의 美術2 塔』, 1971.

文一平,『湖岩全集』第3卷 民俗苑, 1939.

우메하라 스에지 저, 김경안 역,『조선고대문화』, 정음사, 1948.

李弘稙,『韓國古文化論攷』한국문화총서 제14輯, 1954.

[신문자료]

『京城日報』1925.4.15.

『京城日報』1925.11.25.

『京城日報』1926.12.3.

『京城日報』1926.12.28.

『京城日報』1935.2.20.

『東京朝日新聞』1933.7.31.

『동아일보』1956.3.4.

『조선일보』1959.9.20.

『조선일보』1967.11.16.

찾아보기